草書

小學中文科常用三千字

附標準草書常用部首代表符號總覽

字草通識

張弘 編著

**Chinese Cursive Script
- 3000 Essential Words**

自序

當今人人都識得字，因硬筆、鍵盤、音譯的科技進化，寫字的需要性遞減，敲字、唸字而不寫字漸成常態，書法遂漸成古董。書法，雖不復具備文字傳輸的實用性，但中文書法在全世界所有文字中獨具唯二特色：1.由一至龜，象行、指事、會意、形聲、轉注、假借，字字結構、內容、意涵豐富，因而寫字的方法（書法）自然變化無窮，提供書家無限的美、藝創作空間。2.一幅字，少至一字，多至長篇，縱橫、四向、八方、圓矩、歪直、扭曲，隨意書寫，均具其義。中文書法堪稱世界文化重要遺產之最，殆無疑義。

常看書法創作展的人或許會同意，書法作品的美感與藝術性的排序，大體上，楷不如隸，隸不如篆，篆不如行，行不如草。關鍵就在藝術創作空間的侷限性，相對來說，楷書的藝術創作空間最小，草書的最大，大到可以不管像不像字，像畫更好。

草書，就是潦草寫字的書體。潦草，是為了寫得快，求快，就有筆劃的連結或簡省。自古以來，草書之所以難懂難學，概因古今書家的書體本就各異，用各有所專的書體各自潦草快寫的字，即便同一人寫的同一個字往往就有數種迥異的草法，學者究不知何去何擇，加上傳統上一向視草書為頂級書法，「學草得先學好楷、隸、篆」的規矩沿襲至今，學者對草書不免覺得高不可攀、而致望而生畏、敬而遠之。

其實，書體的沿革，草先楷後，得先打好楷書基本功方可習草之說應屬無稽。草書，可以是學習書法的啟蒙，因為它好玩，它的體態變化多端，宜意會，不宜臨摹；它的筆劃線條自由無拘，所以不必刻苦練功，只要參考書例，留意通用的草規、草訣、熟習字符、揣摩筆順，即可理解印刷字的草書省筆連筆的寫法，然後發揮個人的想像力、創造力，快意揮灑字的大小、筆劃的長短、粗細、正斜、扭曲，句構的上下、縱橫、四向、八方，就像練習畫一幅好看的畫一樣，練習寫出好看的草字來。想想，大器懸臂揮毫的氣勢，錯非草書，何體能及？即便不能成為書法家，絕對是極具文化涵養的生活情趣，也多少承擔了些中華文化傳承的使命。

作者有感於草書迄無通識教材，遂引用部定小學中文科常用三千字，排示四型古今名家草體及作者自撰的楷下草上參考書例，並附註于右任標準草書部首代表符號以為比照應用，旨在提供習草者一套較為清晰簡約的草書基本通識教具，幸能打破草書難學之魔咒，有助於推廣草書，減少些草書文盲，讓更多人識得、寫得草書，此作者區區之願也。

張弘

2020 年夏

標準草書常用部首代表符號 總覽

取材自 于右任標準草書 釋例

字符	人 乚		手 扌				示 礻			
左旁部首	亻	彳	扌	方	片	幸	礻	衤	身	耳
例 楷體	何	彼	推	於	版	報	福	被	射	耶
字 標準草書	何	彼	推	扵	扳	报	福	被	討	耶
註	異字同形者宜採原形草法：如待、侍 待侍 ；施、拖 施拖 ；耻、址 耻址 ，俾免混淆，餘類推。									

字符	心 忄			齒 齿		足 足				
左旁部首	忄	㣺	㣺	齒	昌	趴	云	臣	亡	正
例 楷體	情	收	㸌	齡	鄙	路	魂	臨	珉	疏
字 標準草書	情	收	㸌	齡	鄙	路	魂	臨	珉	疏
註										

字符	享 字						扁 扁			
左旁部首	享	京	車	矛	具	卓	扁	冊	肩	腐
例 楷體	敦	就	輕	務	縣	朝	翩	嗣	厭	廠
字 標準草書	敦	就	輕	務	縣	朝	翩	嗣	厭	廠
註										

字符	走 走								牙 牙	
左旁部首	走	矢	夫	立	去	竟	壴	火	牙	亲
例 楷體	趣	知	規	竭	劫	競	鼓	燦	雅	親
字 標準草書	趣	知	規	竭	劫	競	鼓	燦	雅	親
註	(張弘注：火部以原型 火 為宜)									

5

標準草書部首代表符號總覽

字符	阜 ⻖					良 ⻏				
左旁部首	阝	貝	弓	自	艮	良	至	區	鬯	虽
例體 楷體／標準草書字	陶	賤	彈	師	既	朗	致	鷗	斷	雖
	陶	賤	彈	師	既	朗	致	鷗	斷	雖
註										

字符	朱 ⺶							音 ⻖	
左旁部首	朱	米	半	耒	制	㬎	釆	音	咅
例體 楷體／標準草書字	邾	精	叛	耕	制	款	釋	韻	部
	邾	精	叛	耕	制	款	釋	韻	部
註									

字符	子 ⻖				酉 ⻖			角 ⻖		
左旁部首	子	糸	育	弓	酉	鹵	启	角	孚	身
例體 楷體／標準草書字	孫	納	能	弱	酬	鹹	辟	解	乳	殷
	孫	納	能	弱	酬	鹹	辟	解	乳	殷
註										

字符	豕 ⻖					首 ⻖				
左旁部首	豕	而	芻	鬲	畐	耳	首	号	酋	谷
例體 楷體／標準草書字	豬	耐	皺	融	副	敢	馘	號	猷	欲
	豬	耐	皺	融	副	敢	馘	號	猷	欲
註										

6

字符	骨			豸			日			
左旁部首	骨	景	胃	豸	皐	采	日	目	田	白
例體楷體／標準草書字	體	影	辭	豹	翱	彩	晚	睦	略	魄
註										

字符	桑		月		武					
左旁部首	桑	桼	月	舟	武	生	圭	重	青	番
例體楷體／標準草書字	顙	殺	腸	船	鵡	甥	封	動	靜	翻
註			(張弘注：船之舟部仍以原形 船 為宜)							

字符	虎							七		
左旁部首	虎	虛	盧	虗	雐	豦	虜	士	土	甚
例體楷體／標準草書字	彪	覷	顱	戲	虧	劇	獻	切	地	勘
註										

字符	刀				又				帚	
右旁部首	刂	寸	口	亍	又	殳	攵	夂	帚	帚
例體楷體／標準草書字	刻	謝	知	衡	取	毀	收	畞	侵	歸
註	刀字符習慣於右上補點 不加亦可				(張弘注：口部外，宜加補點)				又字符 上兩種草法皆可	

字符	頁 ₃			屬 ₃			司 ₃			
右旁部首	頁	欠	彡	屬	聶	冓	司	勻	因	匋
例 楷體	顛	歌	影	囑	攝	稱	詞	昀	烟	陶
字 標準草書										
註										

字符	公 ₃			雨 ₃			彔 ₃		易 ₃	
右旁部首	公	召	台	雨	甫	兩	彔	匊	易	易
例 楷體	松	招	船	輛	備	滿	綠	鞠	錫	陽
字 標準草書										
註										

字符	辛 ₃					氏 ₃		芻 ₃		
右旁部首	辛	余	堇	羍	羊	氏	民	芻	鬲	畐
例 楷體	辟	餘	謹	解	拜	紙	眠	趨	隔	福
字 標準草書										
註						眠加補點代表民右上之直短畫				

字符	豆 ₃			瓜 ₃			中 ₃		旡 ₃	
右旁部首	豆	互	亘	瓜	爪	辰	中	申	既	免
例 楷體	短	恆	垣	孤	抓	派	沖	神	慨	晚
字 標準草書										
註				"神"習慣右下補點，代表"申"部內之短畫						

標準草書部首代表符號總覽

字符	冬 乙		尤 む さ			夆 夆		武 お		
右旁部首	冬	足	尤	甚	咸	夆	夆	武	惠	
例 楷體	終	疑	就	龍	臧	蜂	降	賦	德	
標準草書										
註	尤字符右補點可有可無									

字符	七 七		火 犬		斤 与					
右旁部首	七	土	火	犬	斤	甚	七	旨		
例 楷體	叱	杜	秋	獻	新	堪	化	能		
標準草書										
註	土部習慣右加補點 圡、　火字符右補點可有可無									

字符		月 马							
右旁部首	月	鳥	蜀	咼	夛	尋			
例 楷體	朗	鳴	獨	禍	將	得			
標準草書									
註									

字符	艸 ⌒		門 冂				林 扶			
上部首	艸	竹	門	四	鬥	冖	林	祟	林	梅林
例 楷體	莫	節	閏	羅	鬥	冠	楚	戀	攀	鬱
標準草書										
註										

9

標準草書部首代表符號總覽

字符	雨 〒		厂 フ			北 少				
上部首	雨	虍	厂	戶	尸	北	非	加	癶	珏
例 楷體	露	處	厥	房	居	背	悲	駕	登	瑟
標準草書字	露	处	厥	房	尻	肯	悲	驾	登	瑟
註										

字符	日 る									
上部首	曰	田	口	西	罒	厶	四	百	臼	ヨ
例 楷體	景	異	呂	要	受	矣	還	夏	骨	尋
標準草書字	景	异	呂	要	受	矣	還	夏	骨	尋
註	字上下部相同者，其上部多以 る、乞 代，如哥 哥 、芻 芻 ，亦有於下部代者，如棗 書									

字符	卅 も									
上部首	卅	少	爻	尞	垚	血	叒			
例 楷體	世	老	肴	僚	堯	墳	桑			
標準草書字	世	老	肴	僚	堯	墳	桑			
註										

字符	殳 る						臣 乚			
上偏部首	殳	欠	癶	丸	月	辛	臣	亡	医	
例 楷體	盤	盜	祭	熟	盟	壁	堅	望	醫	
標準草書字	盤	盜	祭	熟	盟	壁	堅	望	醫	
註										

字符	竹 ⺮									
上部首	竹	炊	賏	幼	眀	臼	胴	少	曲	皿
例 楷體	策	營	嬰	留	瞿	學	興	業	農	嚴
字 標準草書	𥫱	𥅤	𥉡	𥇡	𥇡	學	兴	業	𦰩	𦰩
註										

字符	竹 ⺮									
上部首	巛	血	臼	冊	鄉	卯				
例 楷體	巢	無	舅	貫	響	選				
字 標準草書	巢	無	舅	貫	響	選				
註										

字符	木 朩		辵 ⻌		日 ⼞					
下部首	木	參	之	又	日	日	口	目	田	白
例 楷體	桑	寥	道	建	晉	會	言	省	審	習
字 標準草書	桑	寥	道	建	晉	會	言	省	審	習
註										

字符	二 乀									
下部首	二	疋	工	土	豆	匕	虫	冉	八	
例 楷體	此	楚	左	基	登	老	風	論	兵	
字 標準草書	此	楚	左	基	登	老	風	論	兵	
註										

11

字符	寸 ⌐				巾 ㄅ				
下部首	寸	冋	罒	而	巾	肉	叮	少	吋
例 楷體	守	高	馬	而	希	萬	可	步	壽
標準草書 字	（草書）	（草書）	（草書）	（草書）	（草書）	（草書）	（草書）	（草書）	（草書）
註	萬補禺內之點、部補上止右之點、壽補寸內之點								

字符	ハ ハ								
下部首	八	人	火	水	臼	詞	絲	比	
例 楷體	泰	家	求	跳	繩	龜	茲	昆	
標準草書 字	（草書）	（草書）	（草書）	（草書）	（草書）	（草書）	（草書）	（草書）	
註									

字符	大 犬			心 小 一					
下部首	大	犬	貝	心	分	川	小		
例 楷體	契	獒	寶	忘	寡	荒	絲		
標準草書 字	（草書）	（草書）	（草書）	（草書）	（草書）	（草書）	（草書）		
註									

字符	吅 从									
下部首	吅	明	耳	輖	林	沝	砳	蚰	奻	鑫
例 楷體	品	晶	聶	轟	森	淼	磊	蟲	姦	鑫
標準草書 字	（草書）	（草書）	（草書）	（草書）	（草書）	（草書）	（草書）	（草書）	（草書）	（草書）
註	凡同部三疊，下兩部皆適用此符號									

字符	从 以							世	戈	
字中部首	从人	丝	𢆶	小	絲	𭕄	罒	回	世	廿
例 楷體	巫	慈	爽	迹	變	僉	鑰	壇	葉	席
標準草書 字	巫	慈	爽	迹	變	僉	鑰	壇	葉	席
註										

字符	、	丶								
補筆例	寸	至	夂	𦥑	盍	申	民	咎	萬	中
例 楷體	封	至	後	龍	查	神	民	咎	萬	中
標準草書 字	封	至	後	龍	查	神	民	咎	萬	中
註	特例：升 升　土 圡									

字符										
部首										
例 楷體										
標準草書 字										
註										

字符										
部首										
例 楷體										
標準草書 字										
註										

草書通識──小學中文科常用三千字 索引（1）

部首	字彙	頁	部首	字彙	頁
玉	瑣瑰瑩璃環璧	453 - 454	竹	箭箱篇範築篩簇篷	515 - 516
瓜	瓜瓣	454		簡簾簿簽簷籌籃籍	517 - 518
瓦	瓦瓶瓷甄	455		籠籤籬籲	519
甘	甘甚甜	456	米	米粉粒粗粘粥粵粹	520 - 521
生	生	456		精糊糕糖冀糟糙糧	522 - 523
	產甥	457	糸	系糾紀紅	524
用	用	457		約紡紋素紗索純紐	525 - 526
田	田由甲申男	457 - 458		級納紙紛絆紮紹細	527 - 528
	甸畏界畔畜留略畢	459 - 460		紳組累終統絞結絨	529 - 530
	異畫番當疆疊	461 - 462		絕紫絮絲絡給絢經	531 - 532
疋	疏疑	462		綁綻綜綽緊綴網綱	533 - 534
疒	疚疫疤疾病症疲疼	463 - 464		綺緒綠綢綿綵維締	535 - 536
	痕痤痛痰痴瘋瘦瘡	465 - 466		練緻編緬緝緣線緞	537 - 538
	癌療癢癮	467		緩縛縣縮績縷繃縫	539 - 540
癶	登發	468		總縱繁織繞繚繡繫	541 - 542
白	白百	468		繭繩繪繳續辮繼纏	543 - 544
	皂的皆皇	469		續纖纜	545
皮	皮皺	470	缶	缸缺罐	545 - 546
皿	皿盈	470	网	罕置	546
	盆益盒盛盜盞盟盡	471 - 472		罩罪署罰罵罷羅	547 - 548
	監盤盪	473	羊	羊	548
目	目盯盲直省	473 - 474		美羞義羨群羹	549 - 550
	相眉看盾盼眩真眠	475 - 476	羽	羽翅	550
	眨眷眾眼眶眺着睛	477 - 478		翁翌習翔翠翩翼翹	551 - 552
	睦督睹睜瞄睡瞎瞇	479 - 480		翻耀	553
	瞌瞞瞪瞰瞬瞧瞭矇	481 - 482	老	老考者	553 - 554
	矗矚	483	而	而耐	554
矛	矛	483		耍	554
矢	知矩短矮矯	483 - 484	耒	耘耕耗	555
石	石砂研砌砍破硬碰	485 - 486	耳	耳耽耿聊聆	555 - 556
	碗碎碌碑碟碧碩磁	487 - 488		聖聘聞聚聲聰聯聳	557 - 558
	磋磅確磊碼磨磚礁	489 - 490		職聾聽	559
	礎礙礦	491	聿	肅肆	559 - 560
示	示社祈祕祝	491 - 492	肉	肉肌肖	540
	祖神崇祥票祭禁福	493 - 494		肝肚育肩肪肺肥肢	561 - 562
	禍禦禮禱	495		股肴肯胖胡胃背胎	563 - 564
禸	禽	496		胞脂脅脆胸脈能脊	565 - 566
禾	禾私秀	496		唇脫腕腔脹脾腰腸	567 - 568
	禿秉科秒秋秤秧租	497 - 498		腥腳腫腹腦膀腐膏	569 - 570
	秩移稍程稅稀稚稠	499 - 500		腿膝膜膠膚膩膨臂	571 - 572
	種稱稿穀稽稻積穎	501 - 502		膽臉臘臟	573
	穢穫穩	503	臣	臣臥臨	574
穴	穴究空穿突	503 - 504	自	自	574
	窄窒窗窟窪窩窮窺	505 - 506		臭	575
	竄竅竊	507	至	至致	575
立	立站章竟童	507 - 508	臼	舅與興舉舊	575 - 576
	竭端競	509	舌	舌舍舒	577
竹	竹竿笆笑笨	509 - 510	舛	舞	577
	笛第符等策筆筒答	511 - 512	舟	舟航般船	578
	筍筋筏筷節管算箏	513 - 514		舵艇艘艙艦	579 - 580

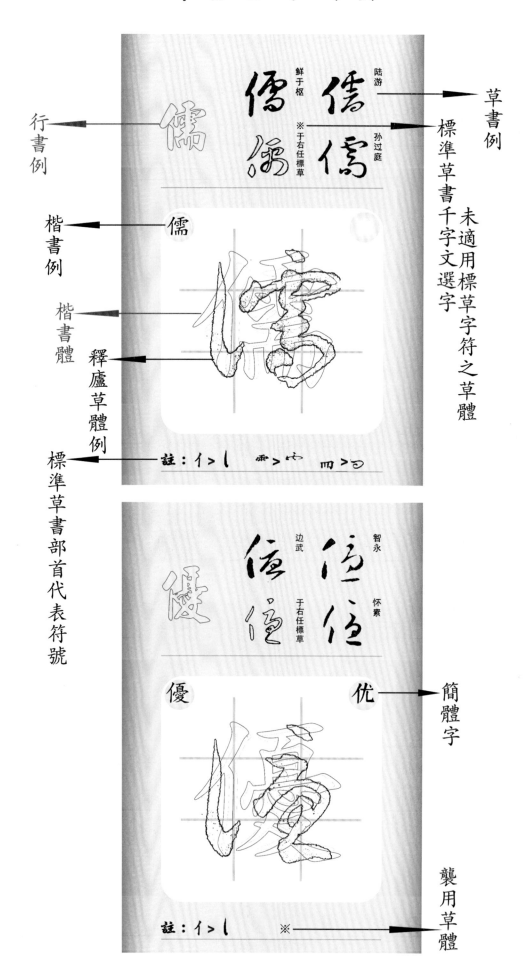

草書例

標準草書千字文選字

未適用標草字符之草體

行書例

陸游

鮮于樞

孫過庭

※于右任標草

楷書例

楷書體

儒

釋盧草體例

標準草書部首代表符號

註：イ＞し　雨＞雨　皿＞刃

簡體字

优

襲用草體

智永

邊武

懷素

于右任標草

優

註：イ＞し　※

王羲之　　孫過庭

王羲之　　懷素

一

趙構　　孫過庭

懷素　　宋克

丁

註：

註：

文徵明　　柳公權

王羲之　　敬世江

七

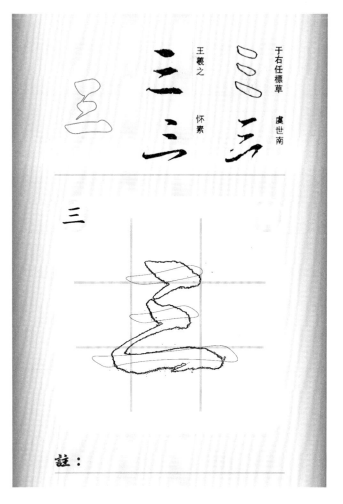

于右任標草　　虞世南

王羲之　　懷素

三

註：

註：

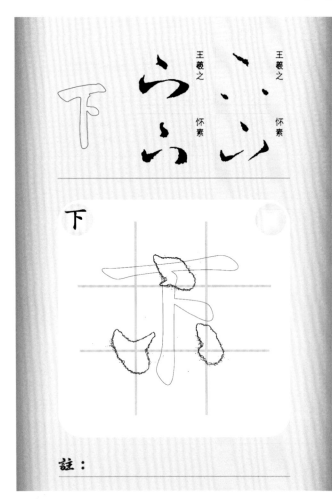

下

王羲之　懷素
王羲之　懷素

註：

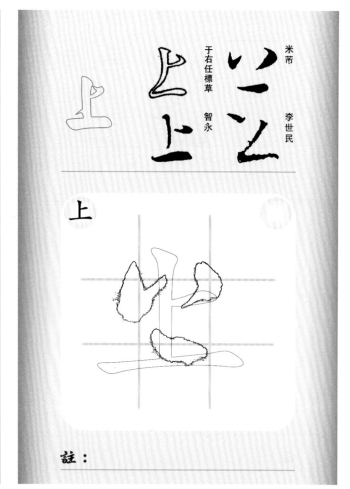

上

米芾　李世民
于右任標草　智永

註：

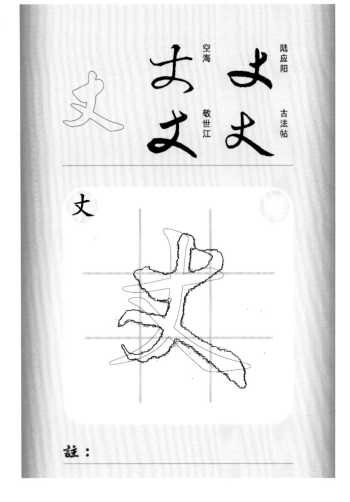

丈

陸應陽　古法帖
空海　敬世江

註：

丑

王羲之　徐伯清
王鐸　敬世江

註：

敬世江　張弘

蔡襄　　徐伯清

丐

王羲之　敬世江

王羲之　　于右任標草

不

註：

智永　徐伯清

欧阳询　于右任標草

丙

赵子昂　徐伯清

于右任標草　蔡松年

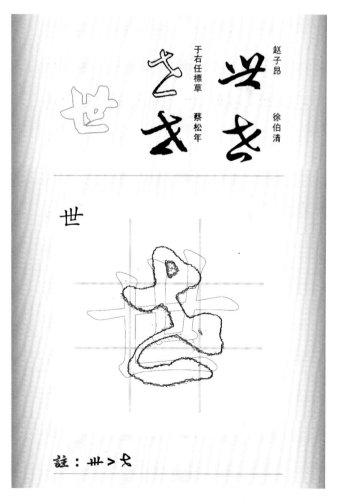

世

註：

註：世 > ₤

且

徐伯清　趙子昂

黃庭堅　王羲之

且

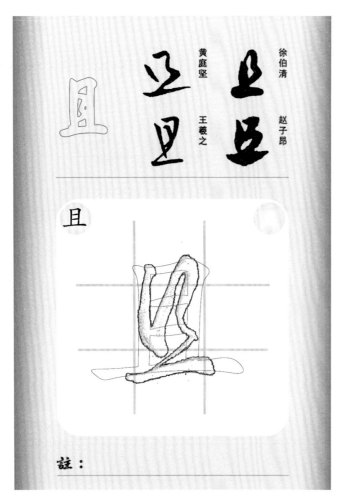

註：

丘

王羲之　徐伯清

張芝　孫過庭

丘

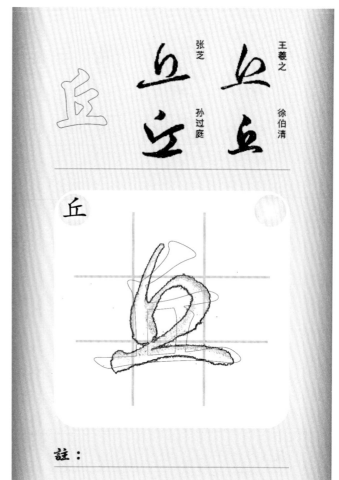

註：

丟

敬世江　釋廬習草

張弘　徐伯清

丟

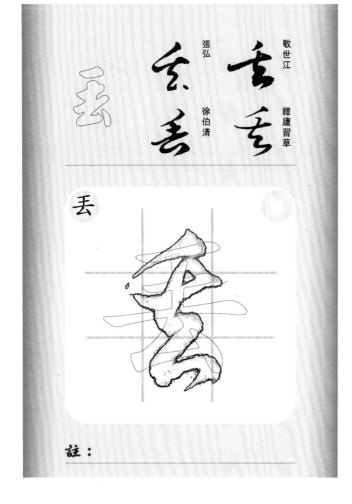

註：

並

王獻之　徐伯清

王羲之　于右任標草

並

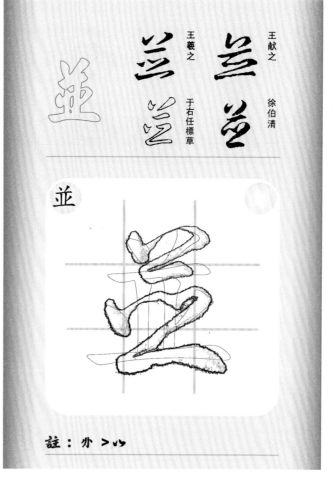

註：卝＞⺌

中

智永

王羲之　王守仁

于右任標草

中

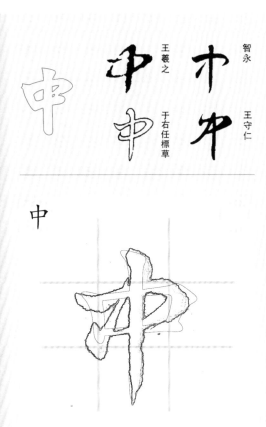

註：中 (補點)

串

敬世江　徐伯清

張弘

懷素

串

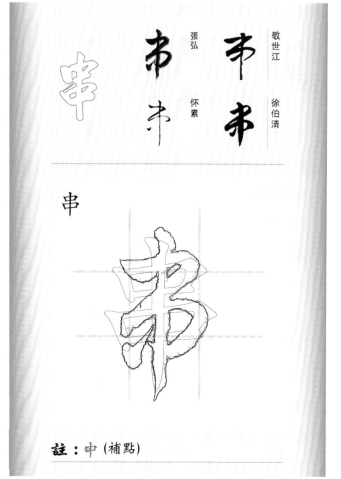

註：中 (補點)

九

蔣善進

赵佶

敬世江

懷素

九

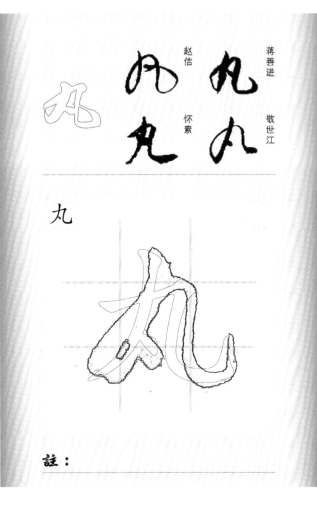

註：

丹

※ 于右任標草　智永

王羲之

張旭

丹

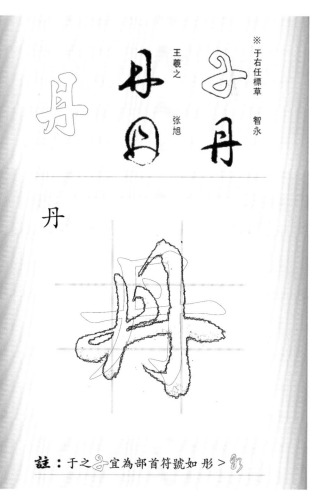

註：于之子宜為部首符號如彤 > 彰

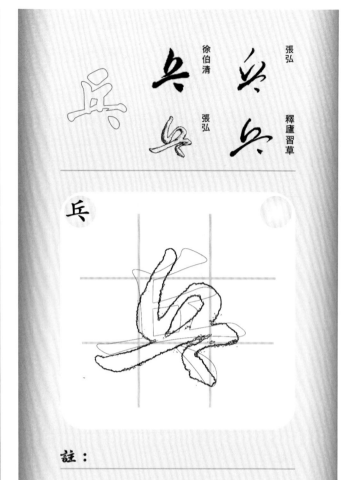

兵

張弘　釋廬習草

徐伯清　張弘

兵

註：

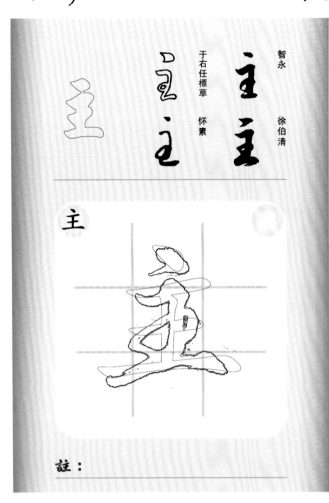

主

智永　徐伯清

于右任標草　懷素

主

註：

之

李世民　王羲之

于右任標草　懷素

之

註：

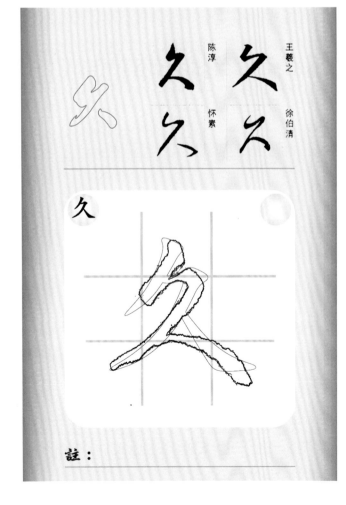

久

王羲之　徐伯清

陳淳　懷素

久

註：

乍

文天祥　孫過庭
孫過庭　徐伯清

乍

註：

乏

王羲之　王獻之
王羲之　王獻之

乏

註：

乎

蔣善進　徐伯清
懷素　于右任標草

乎

註：

乓

敬世江　徐伯清
張弘　敬世江

乓

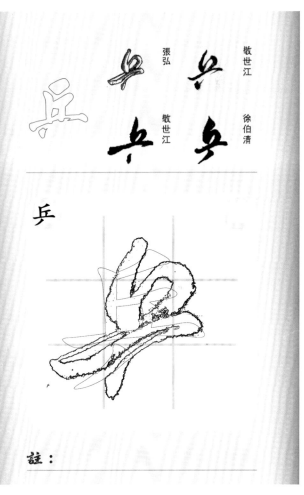

註：

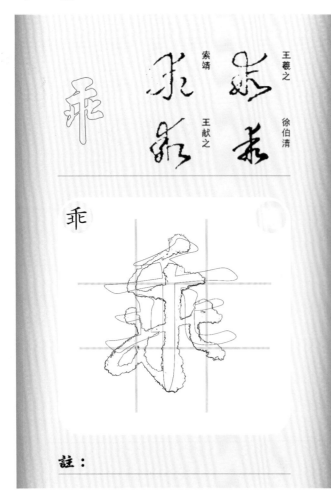

乖
索靖　　王羲之　徐伯清
　　王献之

乖

註：

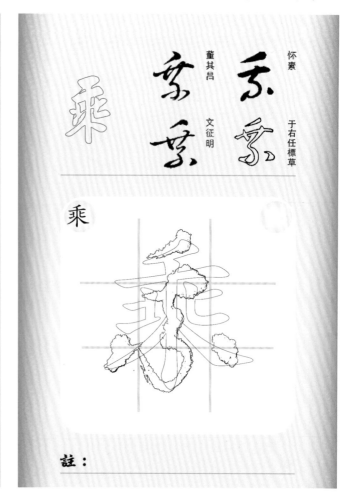

乘
懷素　　董其昌　文徵明
　　于右任標草

乘

註：

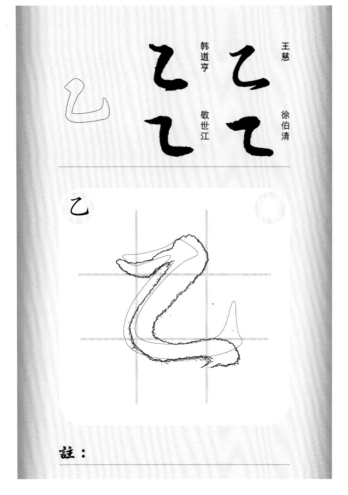

乙
韓道亨　王慈　徐伯清
　　敬世江

乙

註：

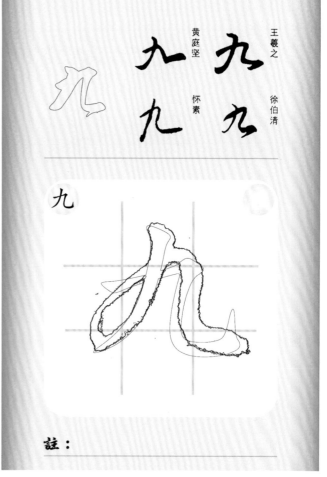

九
黃庭堅　王羲之　徐伯清
　　懷素

九

註：

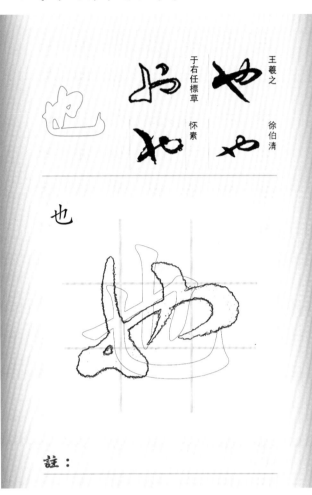

也

王羲之　徐伯清

于右任標草　懷素

註：

乙

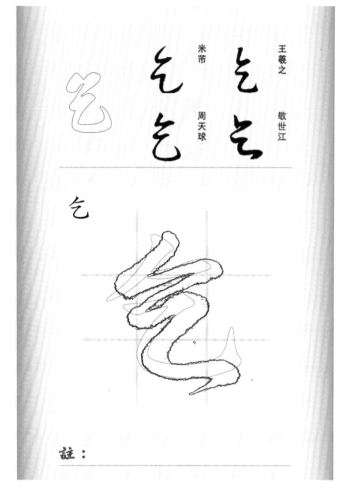

乙

王羲之　敬世江

米芾　周天球

註：

乳

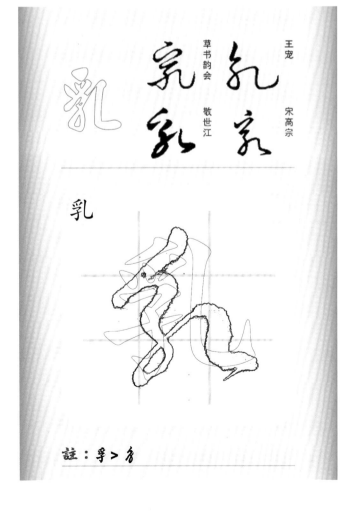

乳

王寵　宋高宗

草书韵会　敬世江

註：爭＞爭

乾

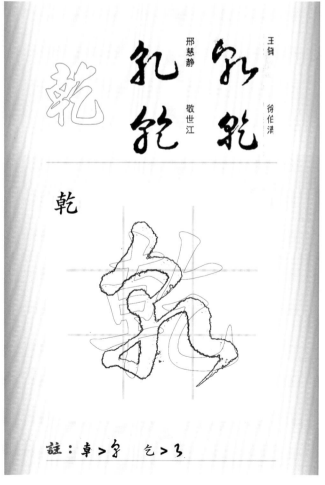

乾

王鐸　徐伯清

邢慈靜　敬世江

註：車＞爭　乞＞乞

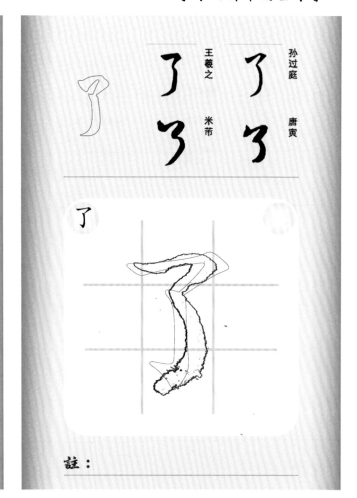

孙过庭 唐寅
王羲之 米芾
了

註：

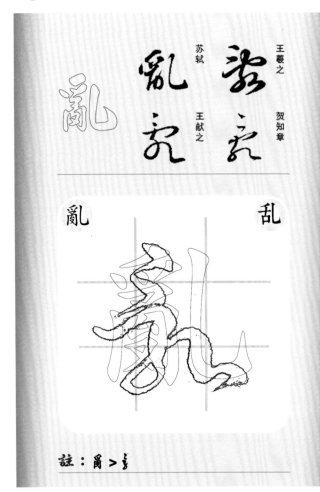

苏轼 贺知章
王羲之
王献之

亂　　　乱

註：爵 > 乚

怀素 王羲之
于右任標草 孙过庭

事

註：

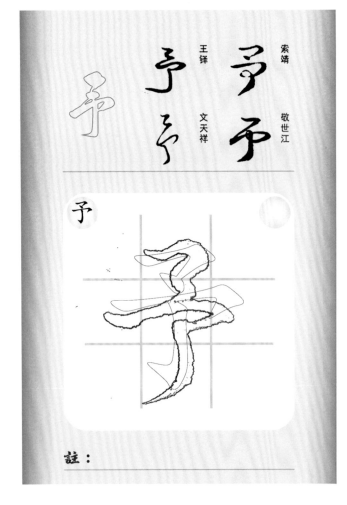

索靖 敬世江
王铎
文天祥

予

註：

二

王獻之
王羲之　　敬世江
　　　怀素

註：

井

王羲之　　孫過庭
敬世江　　徐伯清

註：

互

怀素
王羲之　　趙子昂
敬世江　　孫過庭

註：

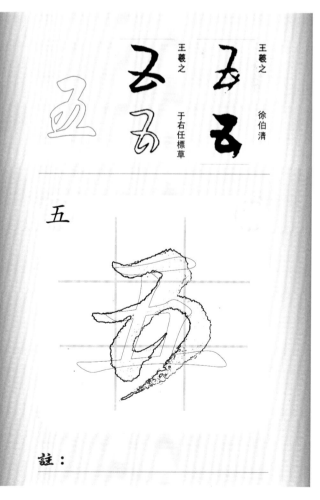

五

王羲之　　徐伯清
王羲之
　于右任標草

註：

此

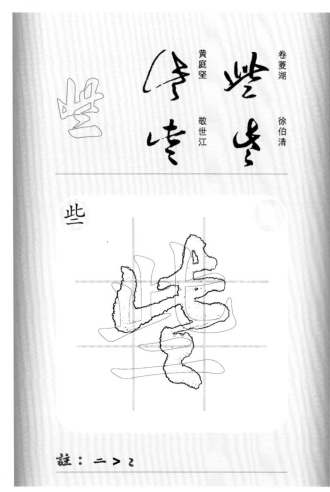

卷菱湖　徐伯清
黃庭堅　敬世江

註：二 > ㇈

亞　　亚

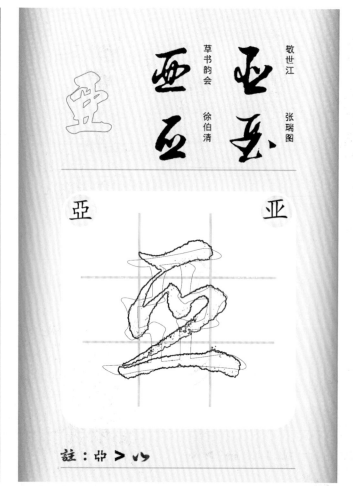

敬世江　張瑞圖
草书韵会　徐伯清

註：⺌ > ⺍

亡

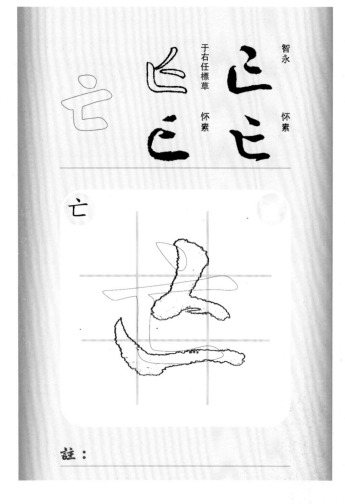

智永　懷素
于右任標草　懷素

註：

交

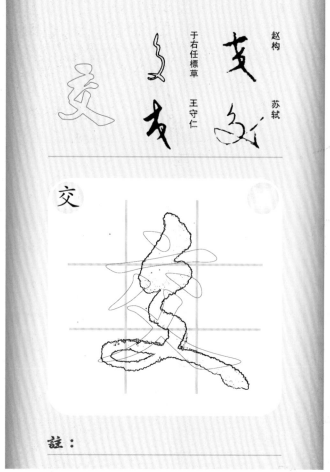

趙構　蘇軾
于右任標草　王守仁

註：

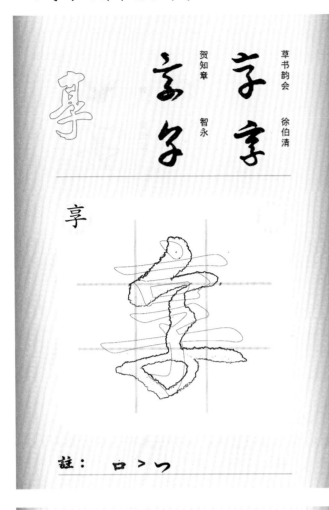

草书韵会　徐伯清
贺知章　智永

享

註：　口 ＞ 冖

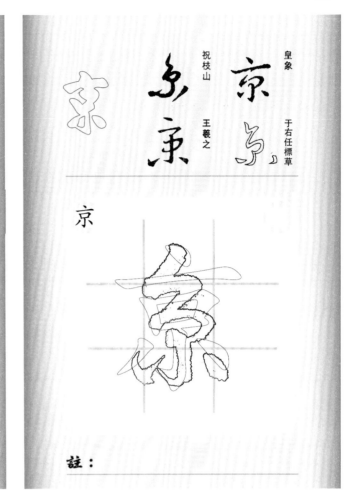

皇象　于右任標草
祝枝山　王羲之

京

註：

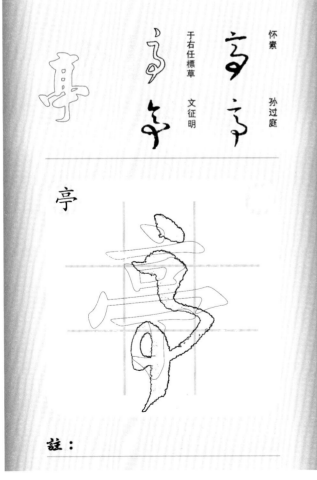

怀素　孙过庭
于右任標草　文征明

亭

註：

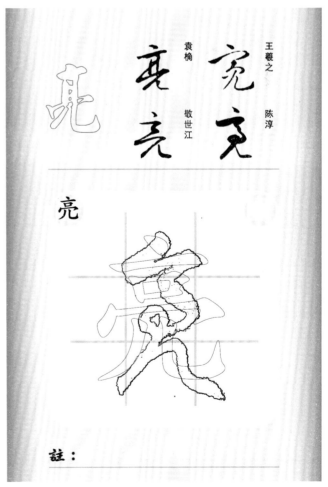

王羲之　陈淳
袁桷　敬世江

亮

註：

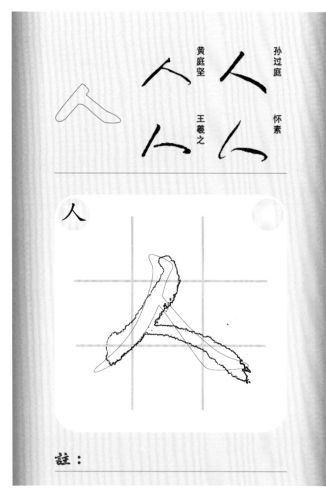

人

註：

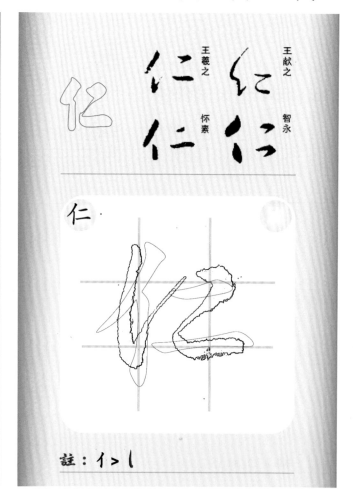

仁

註：亻＞乚

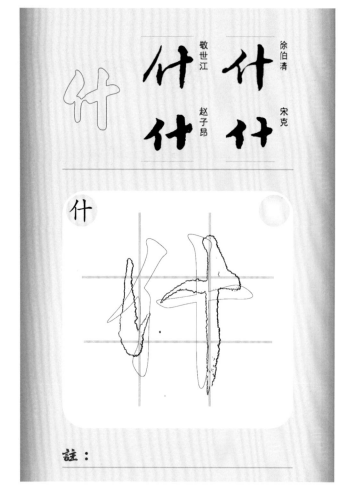

什

註：

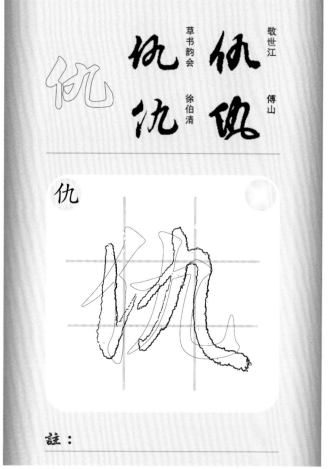

仇

註：

仍

韓道亨　俞和

敬世江　徐伯清

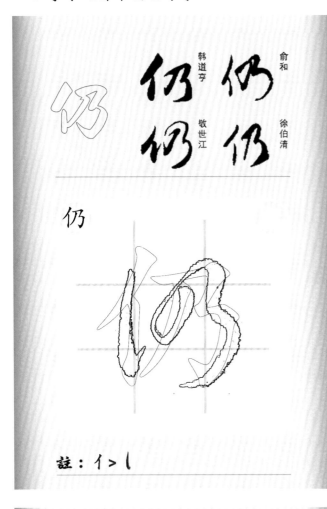

仍

註：亻＞乚

今

王羲之　王羲之

敬世江　懷素

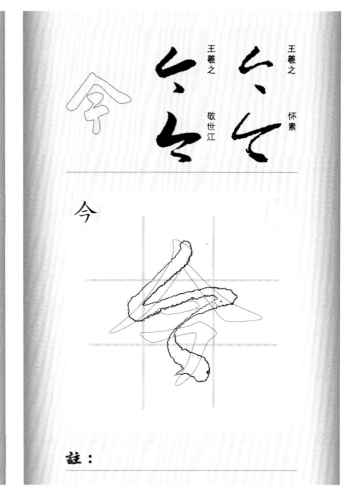

今

註：

介

李懷琳　王羲之

文徵明　敬世江

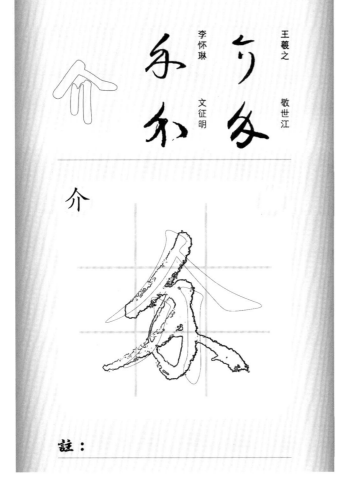

介

註：

付

陳叔懷　趙子昂

王羲之　敬世江

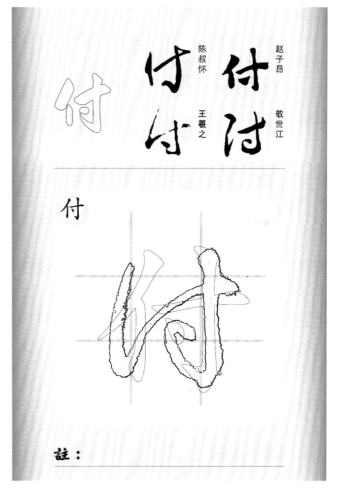

付

註：

仔

敬世江　張弘
毛澤東　徐伯清

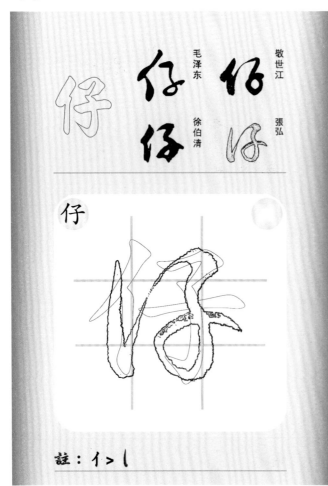

仔

註：亻 > 乚

以

徐伯清　沈粲
于右任標草　王羲之

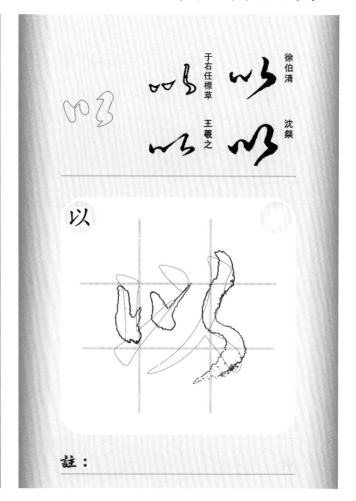

以

註：

他

王羲之　徐伯清
祝枝山　敬世江

他

註：亻 > 乚

仗

敬世江　俞和
鄧文原　徐渭

仗

註：亻 > 乚

代

王羲之　孫过庭
張弘　孫过庭

代

註：亻＞乚

令

王羲之　怀素
王蒙　于右任標草

令

註：

仙

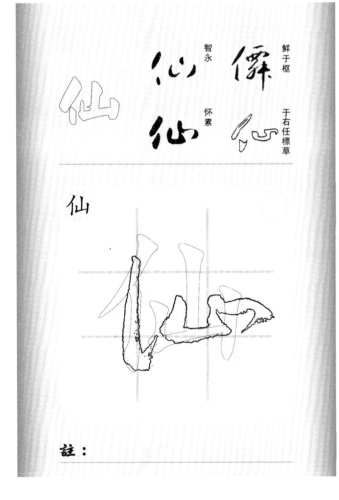

鮮于枢　于右任標草
智永　怀素

仙

註：

仿

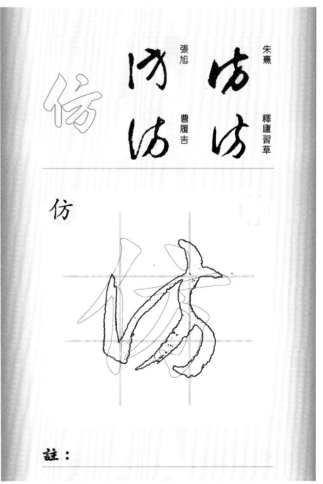

朱熹　釋廬習草
張旭　曹履吉

仿

註：

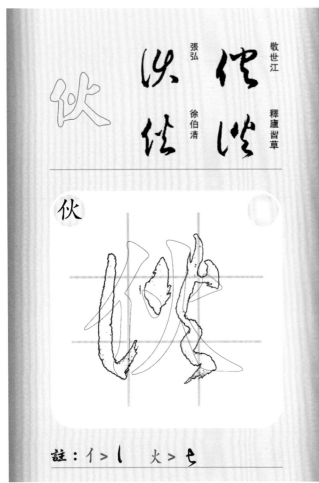

伙

敬世江　釋廬峀草
張弘　徐伯清

註：イ＞l　火＞七

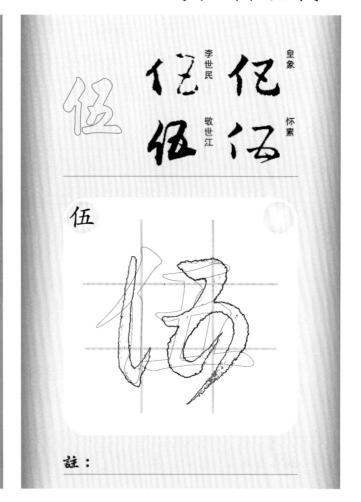

伍

皇象　怀素
李世民　敬世江

註：

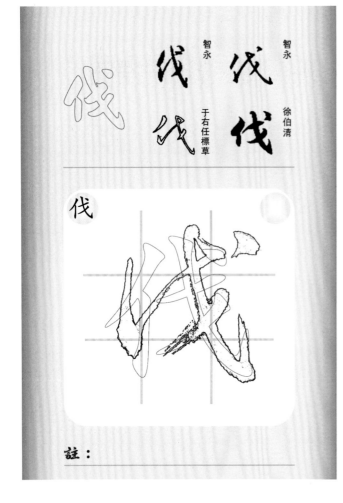

伐

智永　徐伯清
張弘　于右任標草

註：

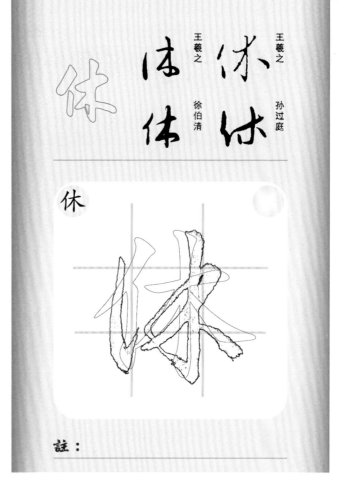

休

王羲之　孫過庭
王羲之　徐伯清

註：

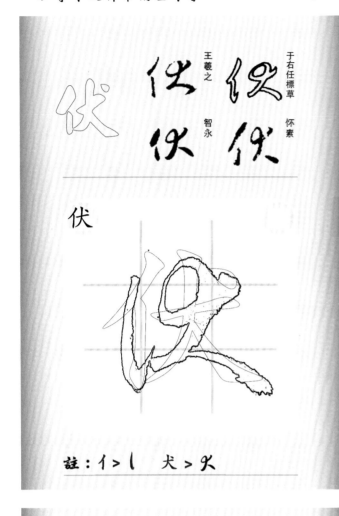

伏

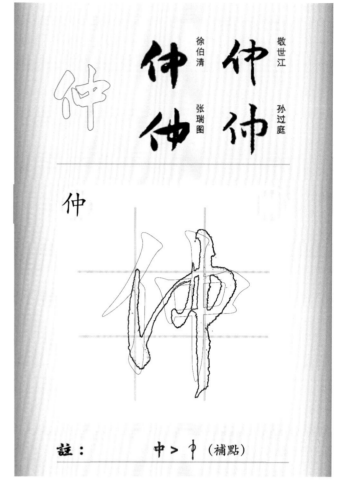

仲

註：亻 > 丨　　犬 > 火

註：　　中 > 巾（補點）

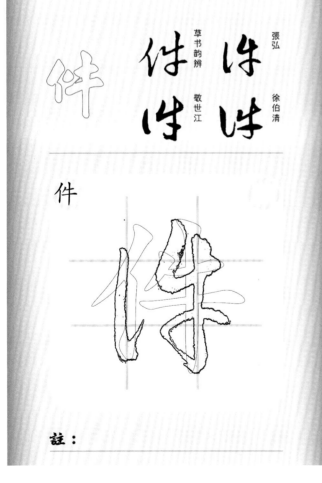

件

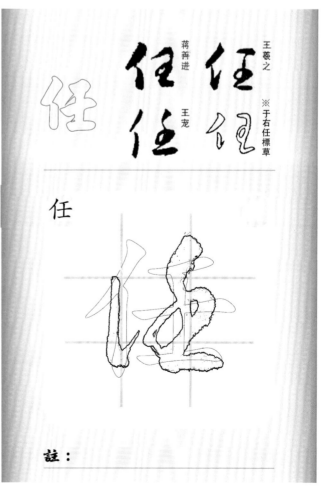

任

註：

註：

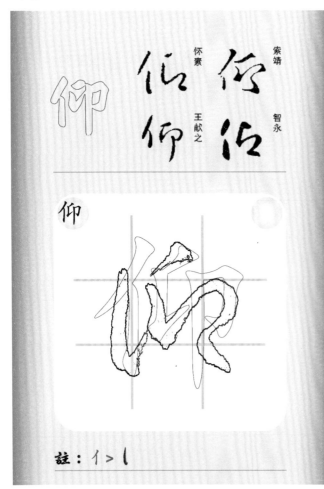

仰

怀素
索靖
智永
王献之

仰

註：亻＞し

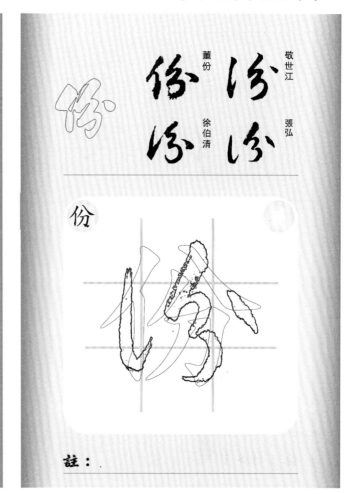

份

董份
敬世江
張弘
徐伯清

份

註：

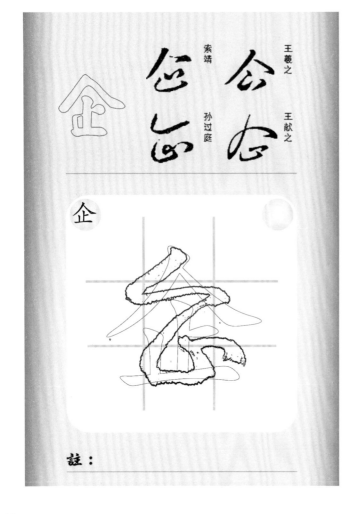

企

索靖
王羲之
王献之
孙过庭

企

註：

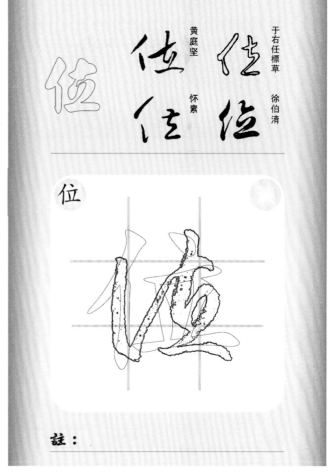

位

黃庭堅
于右任標草
懷素
徐伯清

位

註：

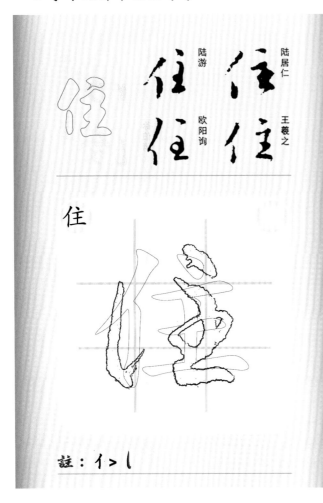

陆居仁　陆游
王羲之　欧阳询

住

註：亻 > 乚

赵子昂　韩道亨
徐伯清　鲜于枢

伴

註：

韩道亨　敬世江
王羲之　吴镇

佛

註：

王羲之　于右任標草
司马睿　欧阳询

何

註：叮 > 冇

估

敬世江　張弘
釋廬習草　徐伯清

註：亻 > 乚

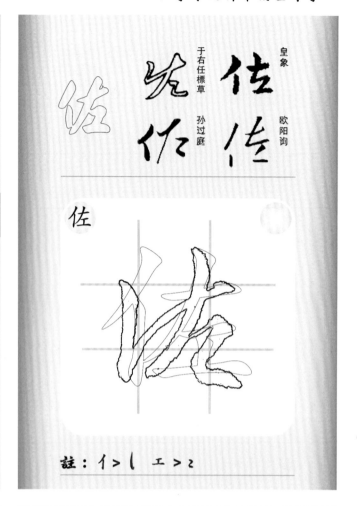

佐

皇象　欧阳询
于右任標草　孙过庭

註：亻 > 乚　工 > 乙

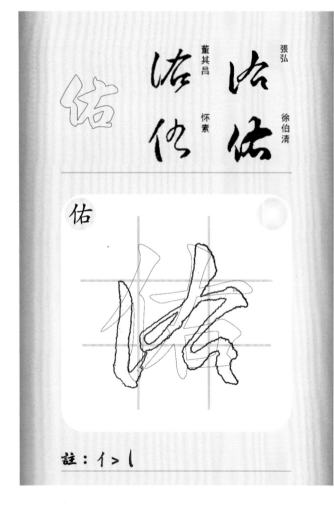

佑

張弘　董其昌
徐伯清　怀素

註：亻 > 乚

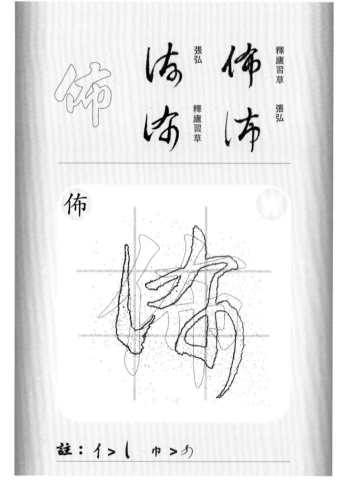

佈

釋廬習草　張弘
釋廬習草

註：亻 > 乚　巾 > 巾

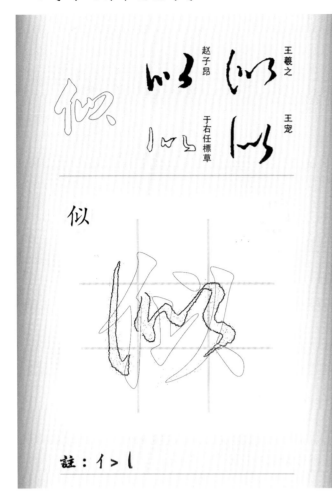

似

趙子昂　王羲之

于右任標草　王寵

註：亻 > ㇄

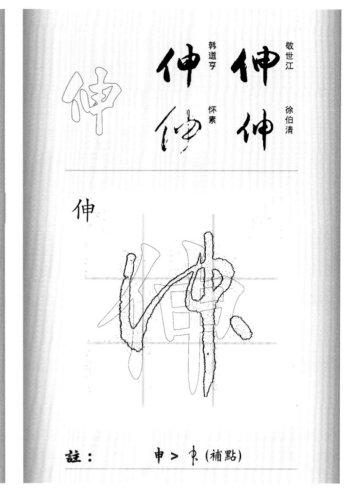

伸

敬世江　韓道亨

徐伯清　懷素

註：　申 > ㇙ (補點)

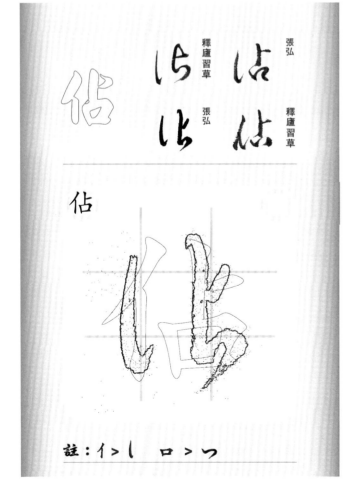

佔

釋廬習草　張弘

張弘　釋廬習草

註：亻 > ㇄　口 > つ

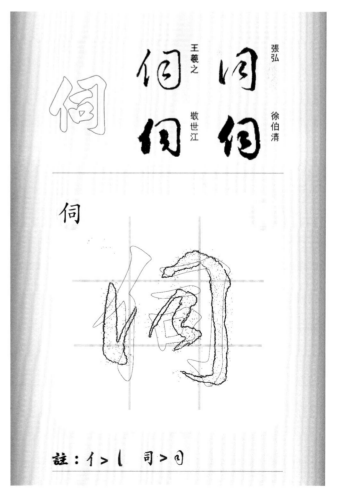

伺

張弘　

王羲之　徐伯清

敬世江

註：亻 > ㇄　司 > 日

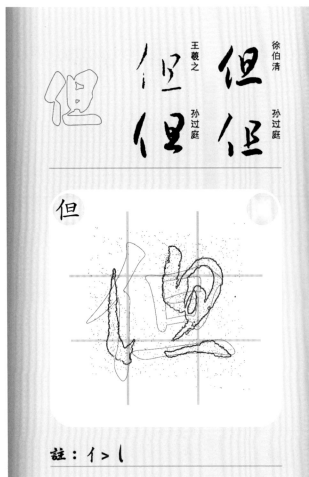

但

徐伯清
王羲之　孫过庭

註：亻＞し

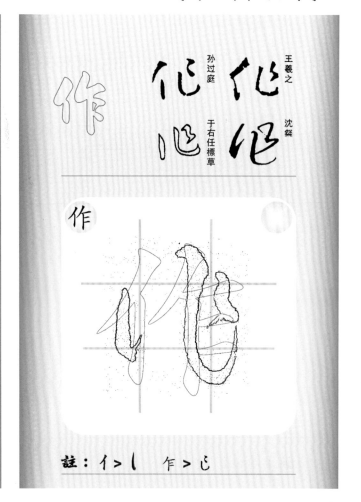

作

王羲之　沈粲
孫过庭
于右任標草

註：亻＞し　　乍＞乚

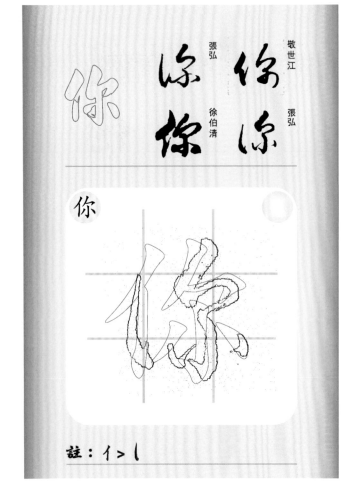

你

敬世江　張弘
張弘　徐伯清

註：亻＞し

伯

王羲之　怀索
米芾
※于右任標草

註：亻＞し

低

趙子昂　敬世江
王寵
李世民

註：亻＞丨　氐＞戈

伶

宋克　唐順之
草書韻会
徐伯清

註：　　令＞令

依

孫過庭　敬世江
王羲之
文徵明

註：

侍

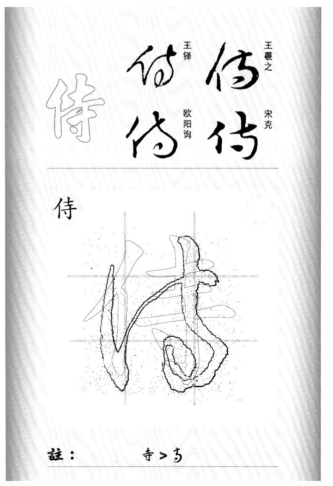

王羲之　宋克
王鐸
欧陽詢

註：　　寺＞寺

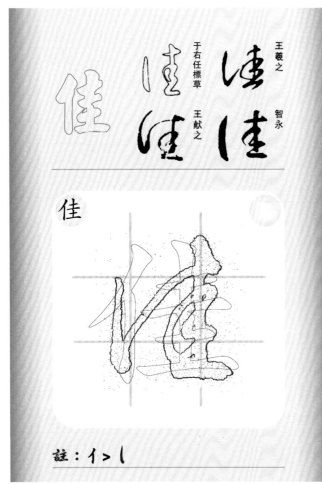

佳

王羲之　智永
于右任標草
王獻之

註：亻＞乚

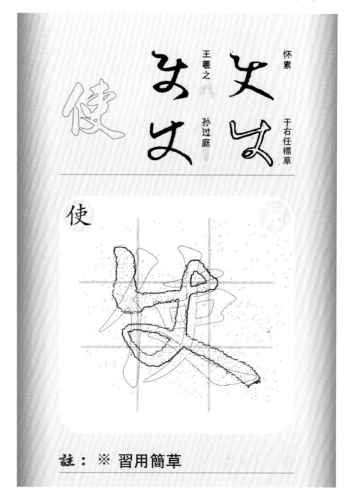

使

懷素　于右任標草
王羲之　孫過庭

註：※ 習用簡草

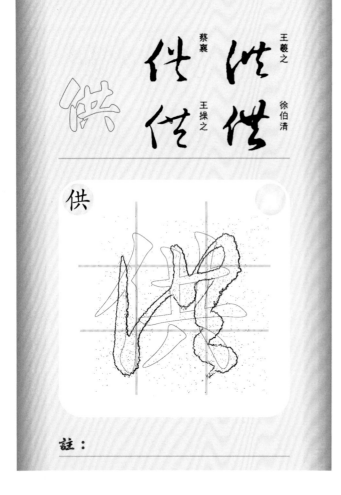

供

王羲之　徐伯清
蔡襄
王操之

註：

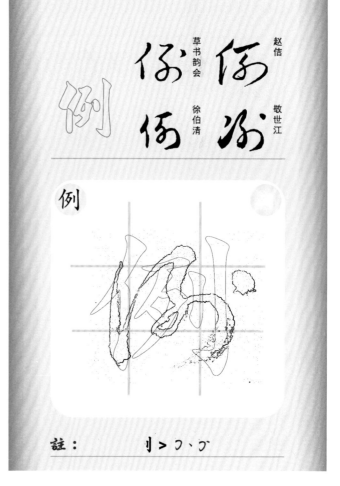

例

趙佶　敬世江
草書韵会
徐伯清

註：刂＞フ、フ

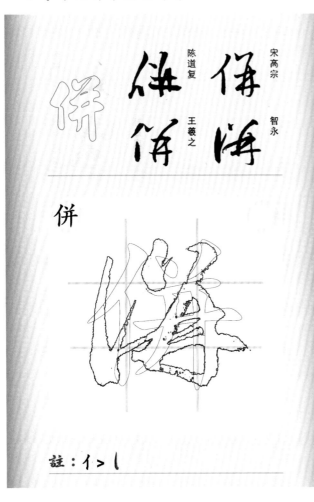

併

陳道復　王羲之
宋高宗　智永

註：亻＞乚

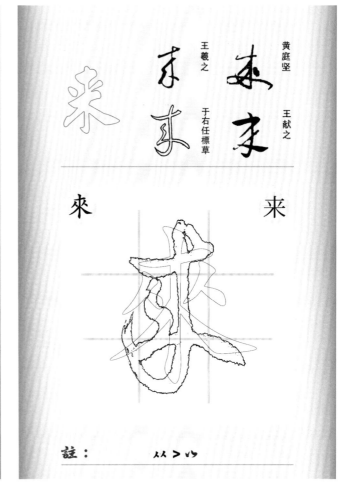

來　　　来

王羲之　于右任標草
黃庭堅　王獻之

註：　从＞㕛

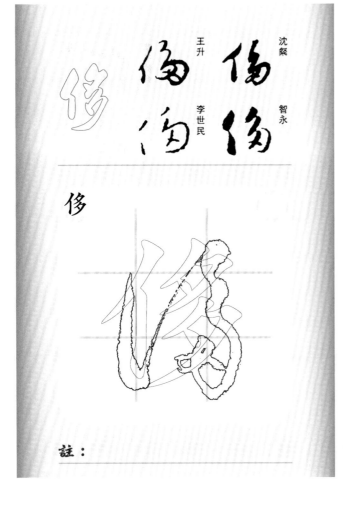

侈

王升　李世民
沈粲　智永

註：

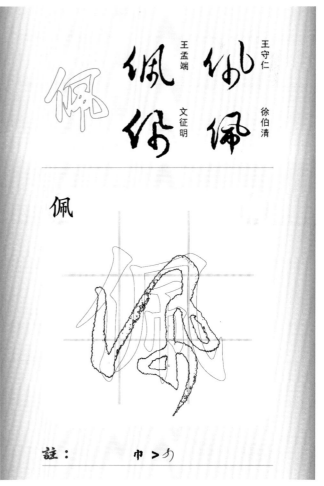

佩

王孟端　文徵明
王守仁　徐伯清

註：巾＞㔾

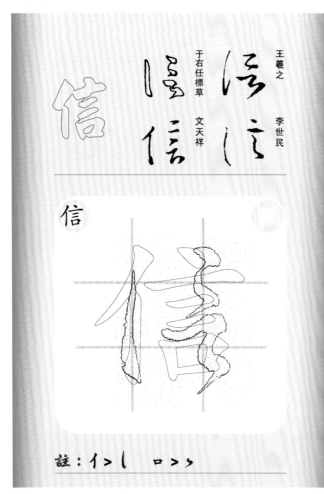

信

王羲之　李世民
于右任標草　文天祥

註：亻＞乚　口＞、、

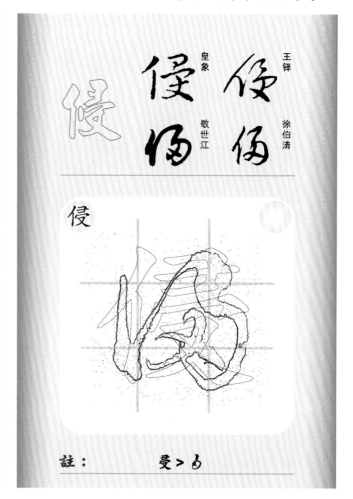

侵

王鐸　徐伯清
皇象　敬世江

註：　　彐＞ㄅ

便

孫過庭　李懷琳
王羲之　柳公權

註：

俠

于右任標草　懷素
智永　徐伯清

註：　　从＞ⅳ

俏

註：亻＞乚　月＞る

保

註：

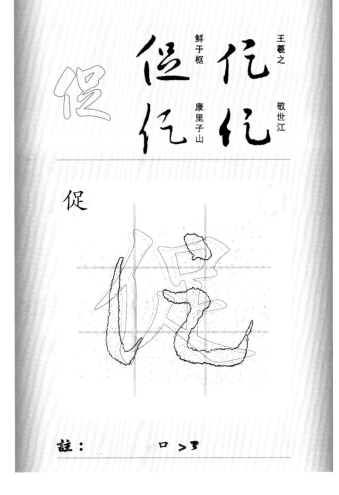

促

註：　口＞乃

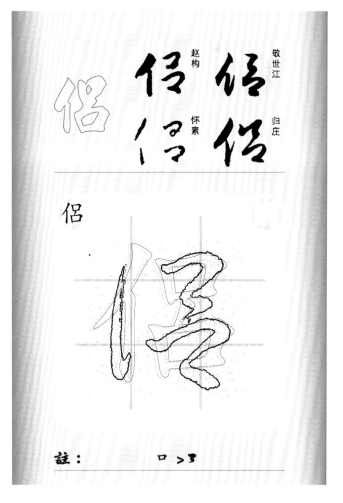

侶

註：　口＞乃

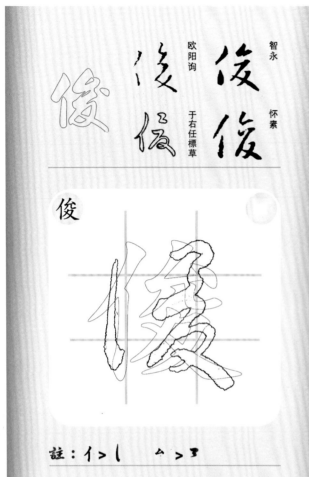

俊

智永　懷素
歐陽詢
于右任標草

註：亻>乚　厶>弓

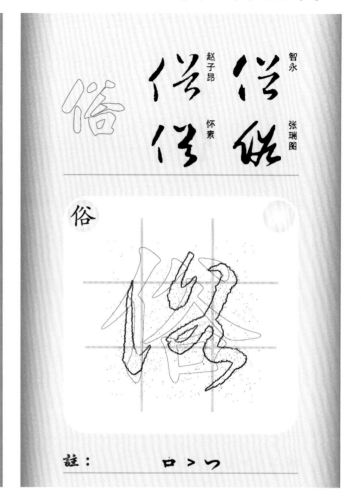

俗

智永　張瑞圖
赵子昂
怀素

註：　　口>つ

侮

王羲之　徐伯清
王鐸
敬世江

註：

俐

敬世江　釋廬智草
張弘
徐伯清

註：刂>つ、つ

係

宋高宗　趙構
王羲之　敬世江

係

註：亻＞乚　糸＞ふ

倍

敬世江　張弘
董其昌　徐伯清

倍

註：亻＞乚　口＞つ

俯

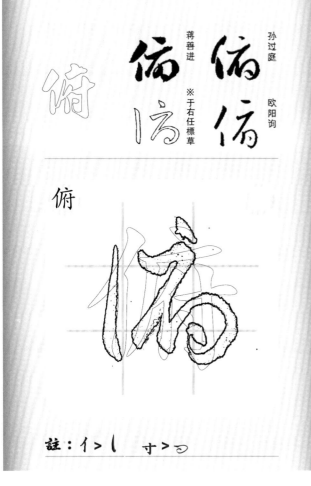

孫過庭　歐陽詢
蔣善進　※于右任標草

俯

註：亻＞乚　寸＞つ

倦

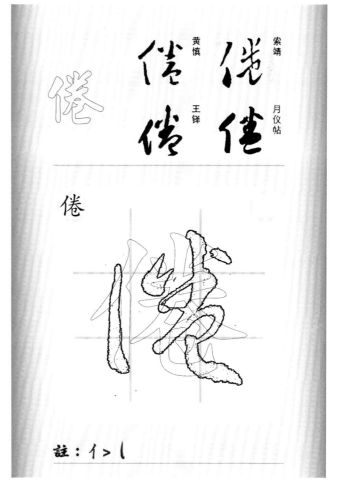

索靖　月儀帖
黃慎　王鐸

倦

註：亻＞乚

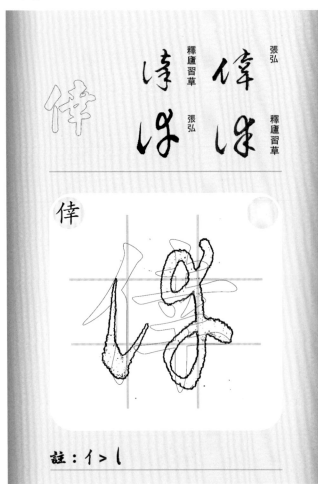

倬

釋廬習草　　張弘
釋廬習草　　張弘

註：亻＞乚

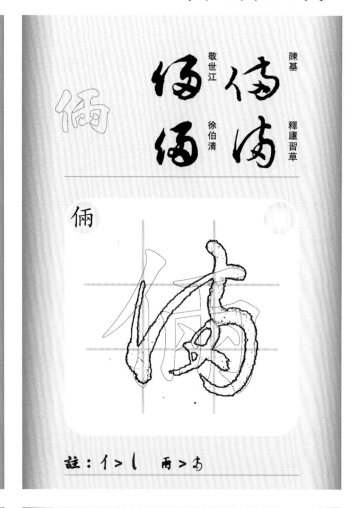

倆

陳基
敬世江　　釋廬習草
　　　　徐伯清

註：亻＞乚　　兩＞ぅ

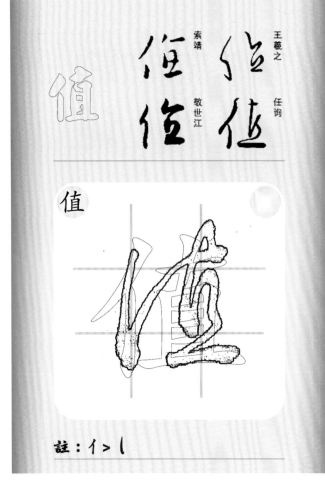

值

王羲之
索靖　　任詢
　　　　敬世江

註：亻＞乚

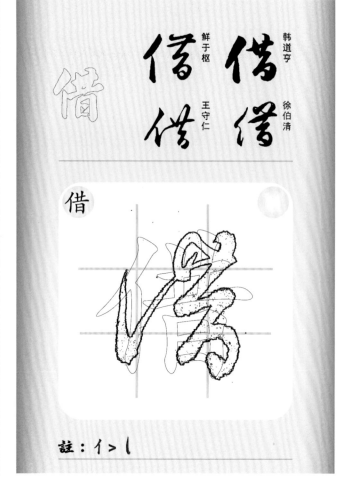

借

韓道亨
鮮于樞　　徐伯清
王守仁

註：亻＞乚

倚

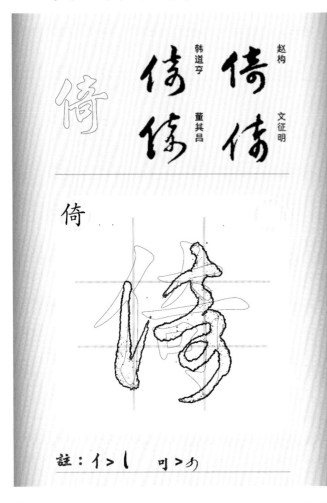

倚

註：亻＞乚　　可＞勹

倒

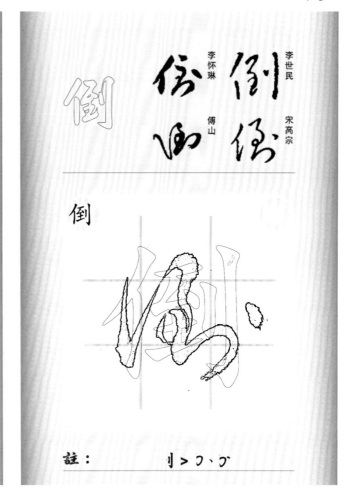

倒

註：　　刂＞冫、冫

們　　们

們　　们

註：

俱

俱

註：　　八＞乀

倡

赵子昂　徐伯清

宋克　敬世江

倡

註：亻＞亅　　昌＞玄

個

草书韵会　徐伯清

孙过庭　王铎

個　　　　　　　个

註：

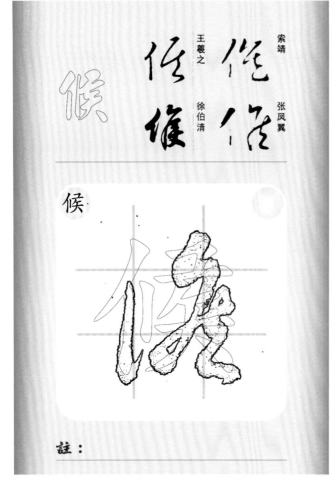

候

索靖　张凤翼

王羲之　徐伯清

候

註：

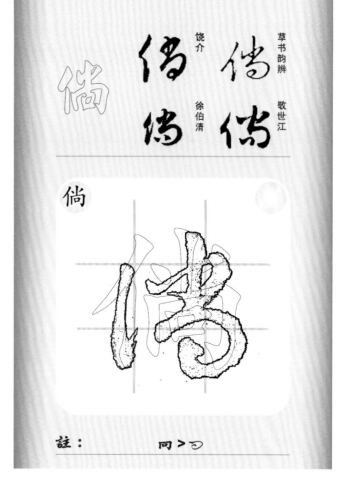

倘

草书韵辨　敬世江

饶介　徐伯清

倘

註：　　向＞灵

賀知章　賀知章　褚遂良　米芾

修

註：亻＞丨

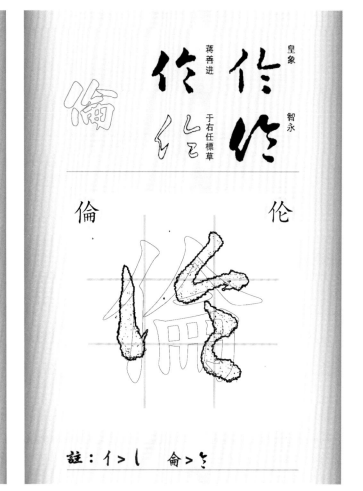

皇象　蔣善進　智永　于右任標草

倫　伦

註：亻＞丨　侖＞㇆

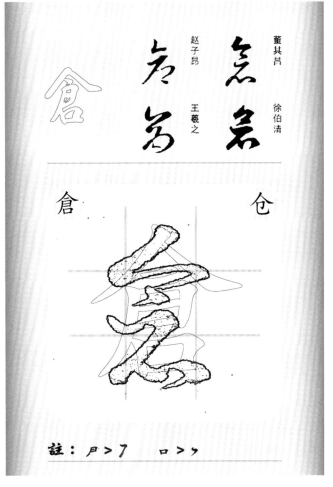

董其昌　趙子昂　徐伯清　王羲之

倉　仓

註：尸＞㇇　口＞丷

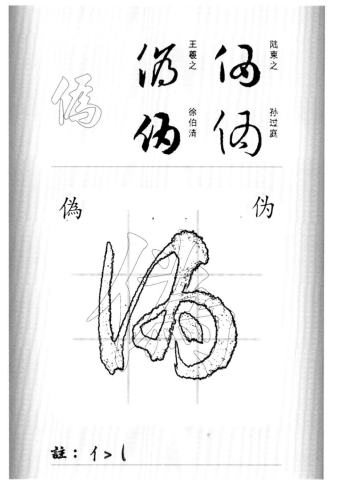

陸柬之　王羲之　孫過庭　徐伯清

偽　伪

註：亻＞丨

停

董其昌
王羲之　孫過庭
徐伯清

停

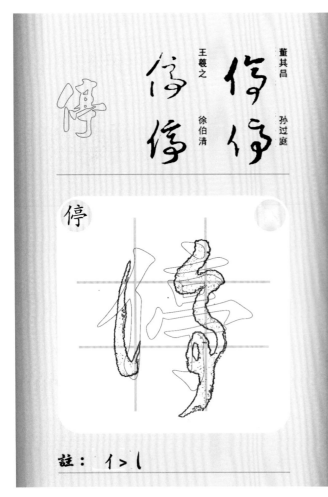

註：亻>丨

假

張鳳翼
黄慎　沈粲
于右任標草

假

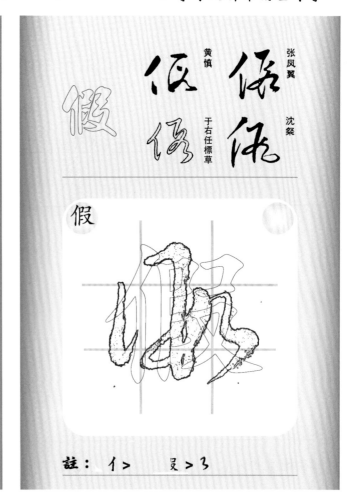

註：亻>　　叚>3

做

王獻之
蘇軾　徐伯清
文天祥

做

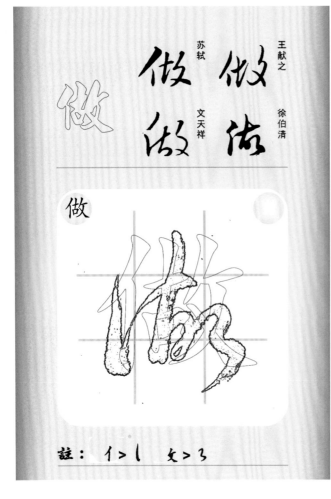

註：亻>丨　　攵>3

偉

宋克
祝允明　徐伯清
文徵明

偉　　　　　　伟

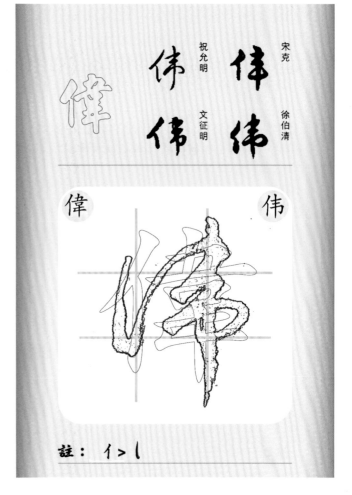

註：亻>丨

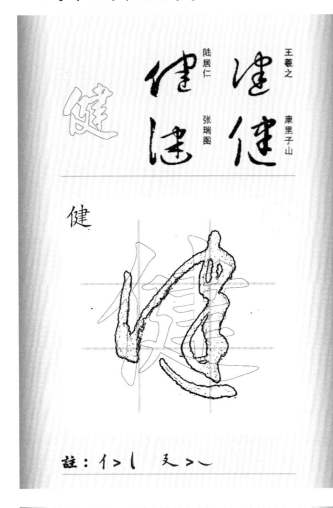

健

註：亻＞丨　　又＞乚

偶

註：亻＞丨　　禺＞勹

偎

註：亻＞丨

偏

註：亻＞丨　　戶＞フ

偵

偵 敬世江
偵 張弘
偵 佚名
偵 徐伯清

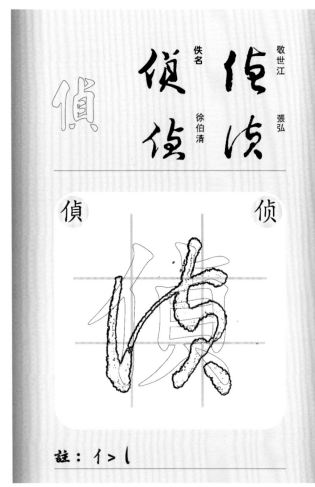

偵　　　　偵

註：亻＞丨

側

侧 礼实
侧 宋克
侧 米芾
侣 王羲之

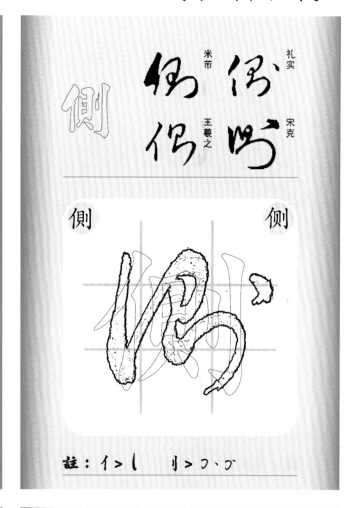

側　　　　側

註：亻＞丨　　刂＞⺉⸝⸝

偷

偷 高凤翰
偷 張弘
偷 敬世江
偷 徐伯清

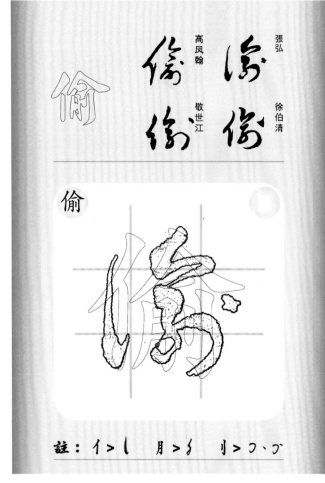

偷

註：亻＞丨　月＞彡　刂＞⺉⸝⸝

傢

傢 釋廬習草
傢 張弘
傢 釋廬習草

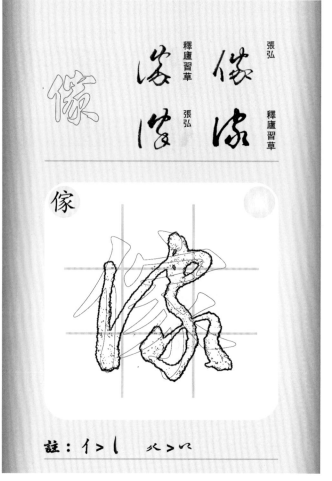

傢

註：亻＞丨　豕＞豖

傍

智永　敬世江
欧阳询
孙过庭

傍

註：亻＞乚　　　※

備

王羲之　康里子山
于右任標草
徐伯清

備　　　　　备

註：甫＞ぅ＜雨　（人部從原形以別於倆）

傑

張弘
王献之　徐伯清
敬世江

傑　　　　　杰

註：亻＞乚　　本＞彡

傘

敬世江
張弘　釋廬習草
徐伯清

傘　　　　　伞

註：亻＞乚　　夶＞⺍

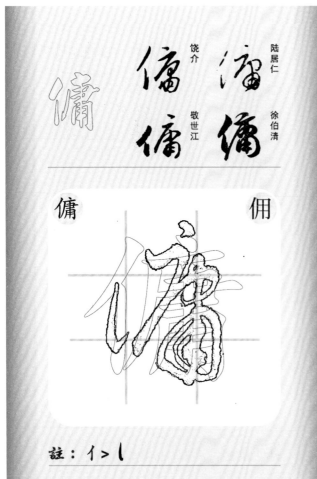

庸　　　　　　　　　　　佣

陸居仁　饒介　徐伯清　敬世江

註：亻＞乚

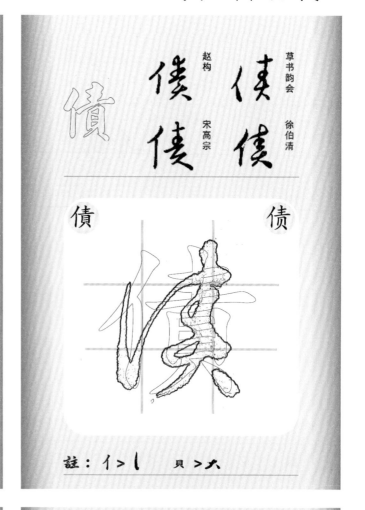

債　　　　　　　　　　　债

草書韻会　趙构　宋高宗　徐伯清

註：亻＞乚　　貝＞大

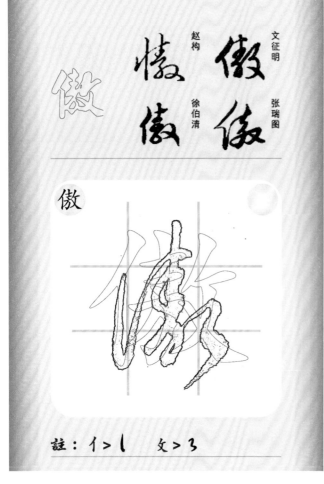

傲　　　　　　　　　　　傲

文徵明　趙构　張瑞圖　徐伯清

註：亻＞乚　　攵＞3

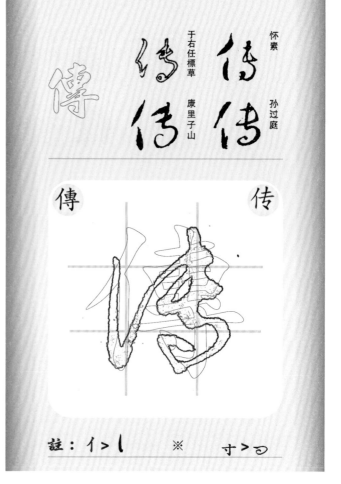

傳　　　　　　　　　　　传

懐素　于右任標草　孫过庭　康里子山

註：亻＞乚　　※　　寸＞⋑

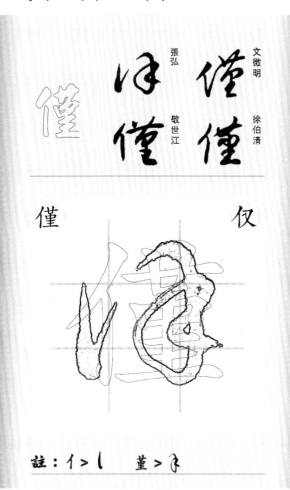

僅　　仅

張弘 文徵明
敬世江 徐伯清

註：亻＞乚　　堇＞子

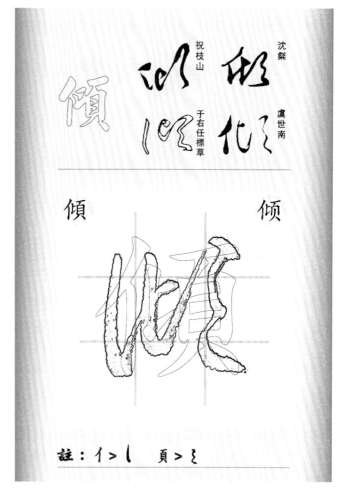

傾　　倾

祝枝山 沈粲
于右任標草 虞世南

註：亻＞乚　　頁＞ろ

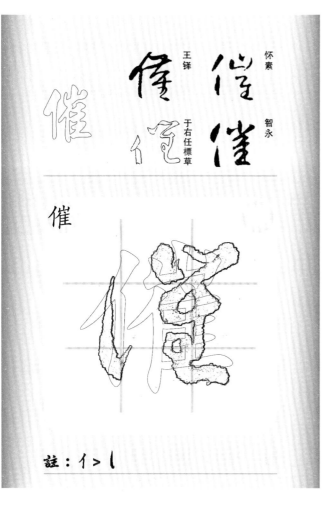

催

王鐸 懷素
于右任標草 智永

註：亻＞乚

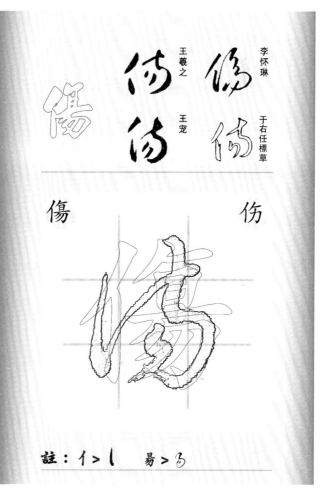

傷　　伤

王羲之 李懷琳
王寵 于右任標草

註：亻＞乚　　昜＞ろ

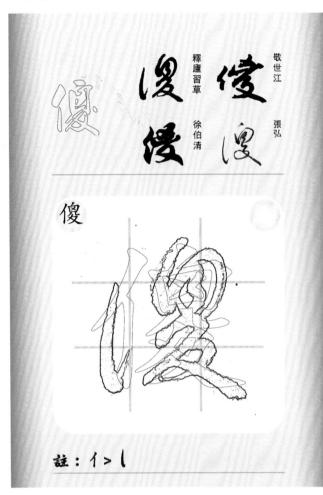

傻　敬世江　張弘
傻　釋廬習草
傻　徐伯清

傻

註：亻＞乚

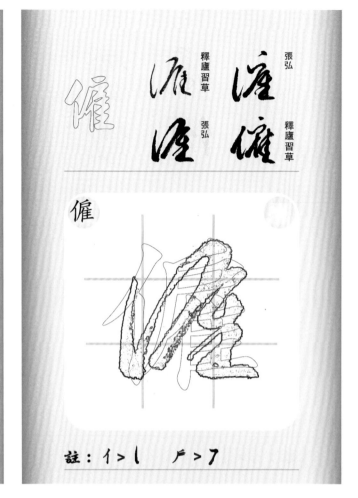

催　張弘
催　釋廬習草　張弘

催

註：亻＞乚　　　戶＞ㄱ

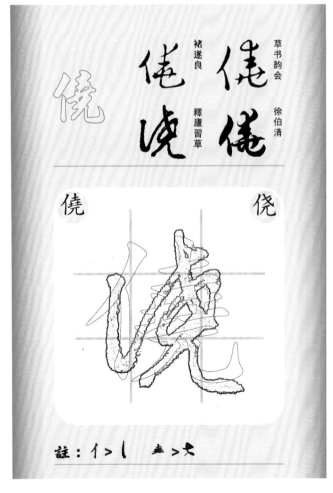

僥　草书韵会　徐伯清
僥　褚遂良
僥　釋廬習草

僥　　　　　　　　僥

註：亻＞乚　　　垚＞大

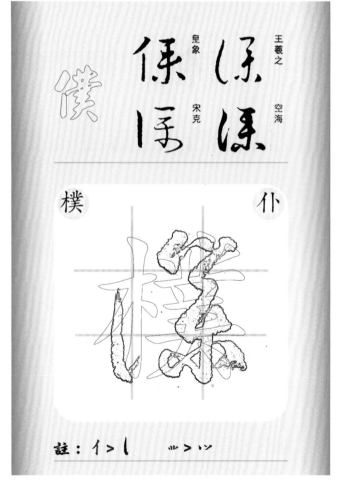

僕　王羲之　空海
僕　皇象　宋克

樸　　　　　　　　仆

註：亻＞乚　　　丵＞丷

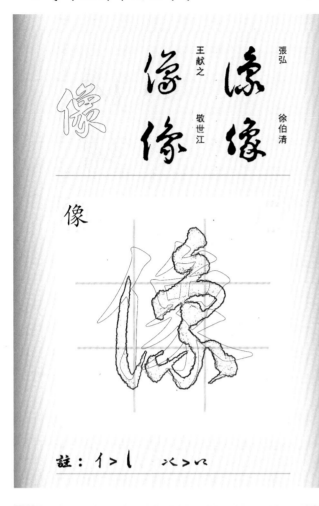

張弘　徐伯清
王獻之　敬世江

像

註：亻＞乚　　豖＞⺊

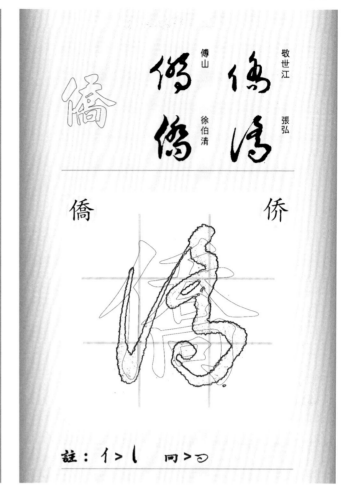

敬世江　張弘
傅山　徐伯清

僑　　　　　侨

註：亻＞乚　　同＞刂

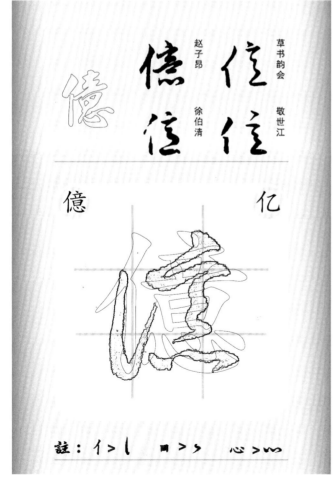

草书韵会　敬世江
赵子昂　徐伯清

億　　　　　亿

註：亻＞乚　　日＞〻　　心＞灬

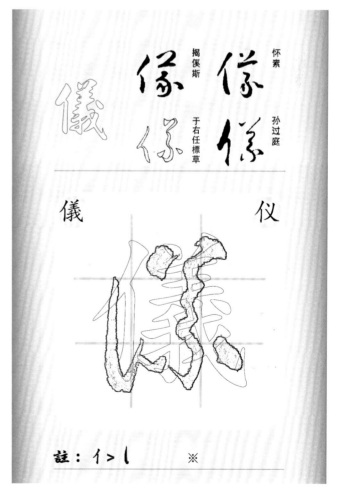

怀素　孙过庭
揭傒斯　于右任標草

儀　　　　　仪

註：亻＞乚　　※

徐伯清
董其昌
敬世江
樓鑰

僻

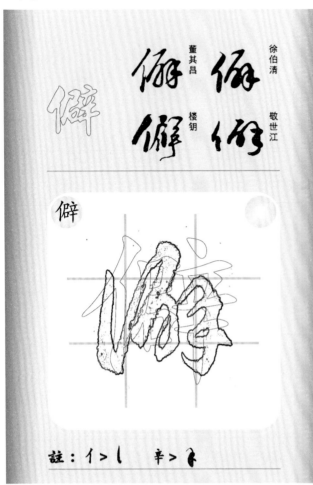

註：亻＞乚　辛＞

敬世江
釋廬習草
王寵
徐伯清

僵

註：亻＞乚　※

徐伯清
赵子昂
孙过庭
孙过庭

價　价

註：亻＞乚　貝＞大

張弘
鮮于樞
徐伯清
敬世江

儉　俭

註：亻＞乚　吅＞八　从＞讠＞一

陆游　鲜于枢　孙过庭　※于右任標草

儒

註：亻>乚　需>雨　而>勹

王羲之　赵构　杨万里　孙过庭

儘　尽

註：亻>乚　聿>夬　皿>乙

智永　边武　怀素　于右任標草

優　优

註：亻>乚　※

草书韵辨　黄庭坚　宋高宗　徐伯清

償　偿

註：亻>乚　貝>大

敬世江　張瑞圖
草书韵会　徐伯清

儲　　　儲

註：亻>乚　言>乚　■>つ

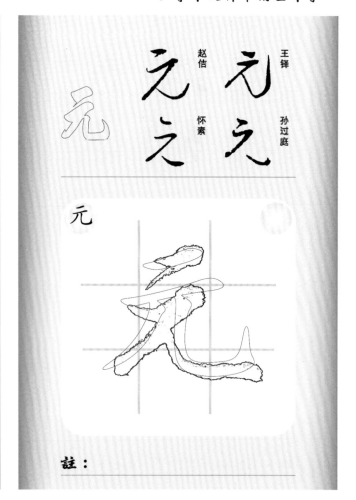

王铎　孙过庭
赵佶　怀素

元

註：

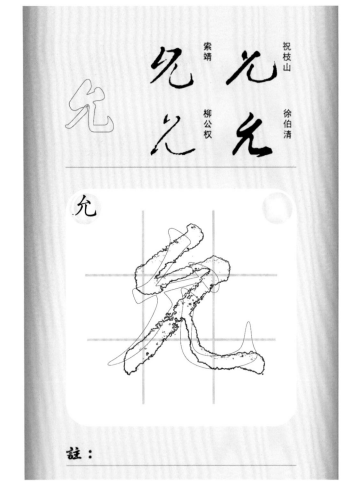

祝枝山　徐伯清
索靖　柳公权

允

註：

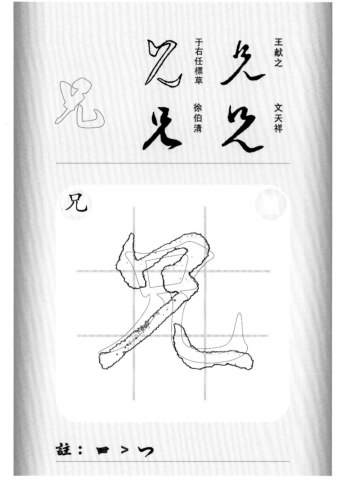

王献之　文天祥
于右任標草　徐伯清

兄

註：■>つ

欧阳询　智永

于右任標草　怀素

充

註：充 補點

董其昌　王鐸

于右任標草　米芾

光

註：

張弘

釋廬習草　張弘

釋廬習草

兌

註：

陈道复　敬世江

韩道亨　皇象

兆

註：ノレ＞ル

先

董其昌　李懷琳
王羲之　李邕
先　先
先

先

註：

兌

李北海　徐伯清
蘇軾　敬世江
兌兌
兌兌

兌

註：

克

宋克　徐伯清
韓道亨　于右任標草
克克
克克

克

註：

免

米芾　草書韻辨
董其昌　徐伯清
免免
免免

免

註：

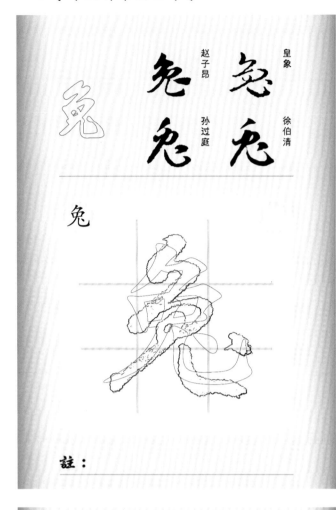

兔

皇象　徐伯清
赵子昂　孙过庭

註：

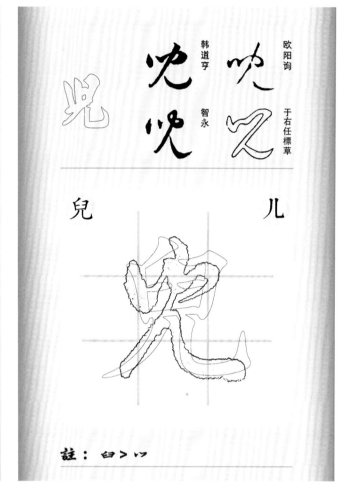

儿

兒

欧阳询　于右任標草
韩道亨　智永

註：臼＞𠃌

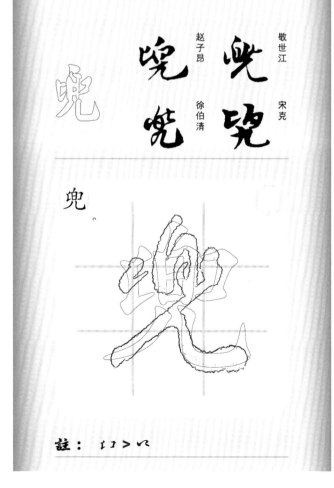

兜

敬世江　宋克
赵子昂　徐伯清

註：𠃊＞八

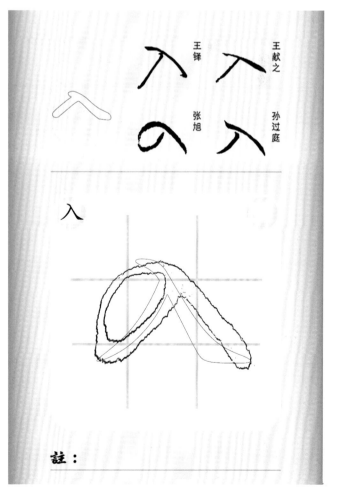

入

王献之　孙过庭
王铎　张旭

註：

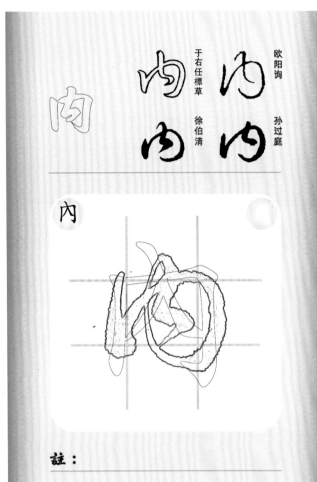

註：

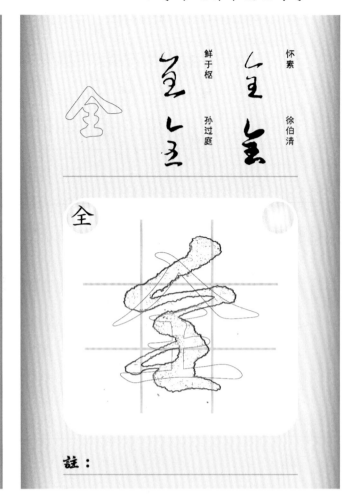

註：

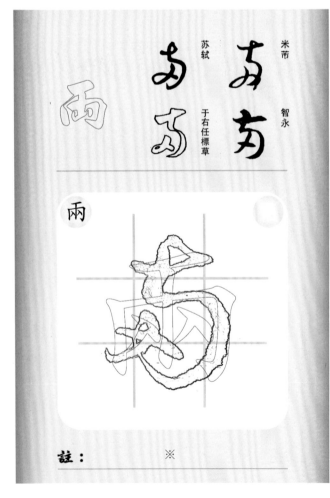

註：　　　　　　　※

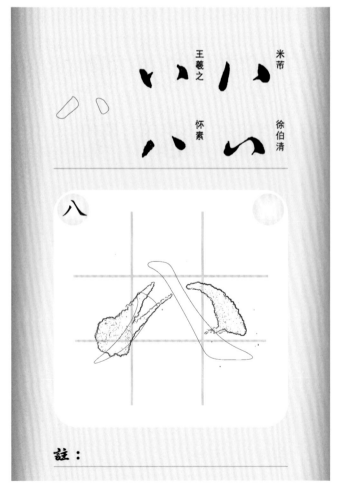

註：

六

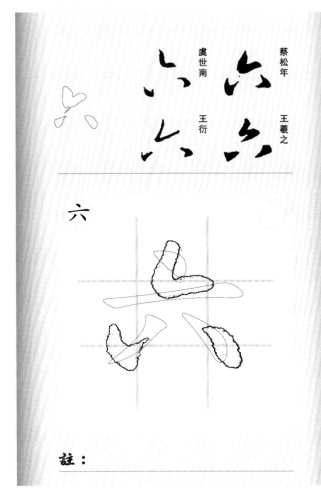

蔡松年　王羲之
虞世南　王衍

六

註：

公

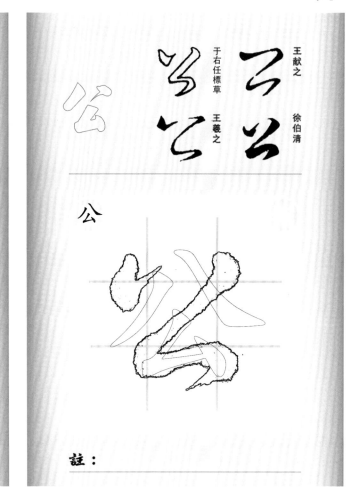

王獻之　徐伯清
于右任標草　王羲之

公

註：

共

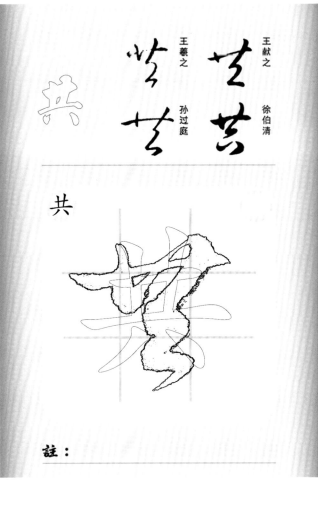

王獻之　徐伯清
王羲之　孫過庭

共

註：

兵

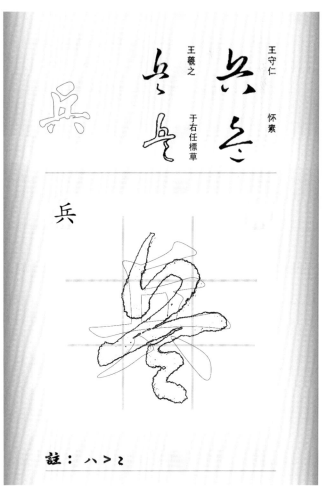

王守仁　懷素
王羲之　于右任標草

兵

註：八 > ㇄

其

于右任標草　李懷琳

王羲之　　懷素

註：甚 > 孑　　八 > ㇄

具

王寵　　王献之

王羲之　　※于右任標草

註：八 > ㇄

兼

孫過庭　　懷素

王献之　　趙子昂

註：亠 > ⼪ > 一

典

懷素　　※于右任標草

鮮于樞　　王羲之

註：　　　　※

草书韵会 徐伯清

草书韵会 杜良臣

冊

冊

註：

徐伯清 徐伯清

王羲之 怀素

再

再

註：

敬世江 宋高宗

蔡襄 徐伯清

冒

冒

註：

王铎 敬世江

陆居仁 李怀琳

冕

冕

註：

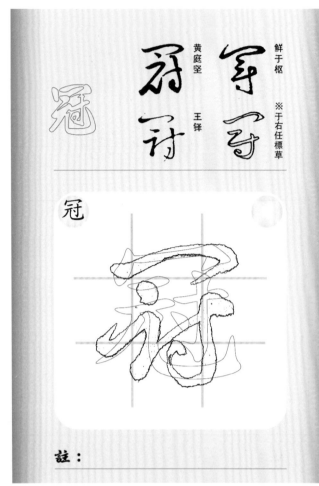

冠

鮮于樞　※于右任標草
黃庭堅　王鐸

註：

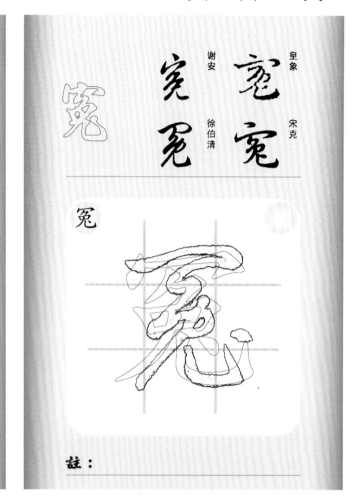

冤

皇象　宋克
謝安　徐伯清

註：

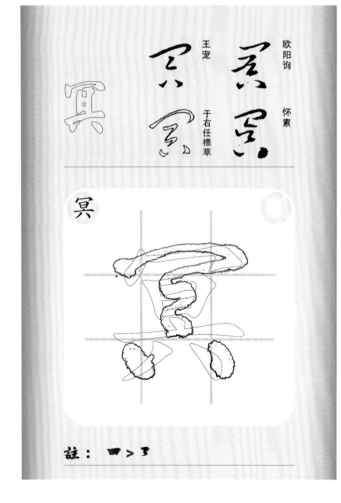

冥

歐陽詢　懷素
王寵　于右任標草

註：囧＞了

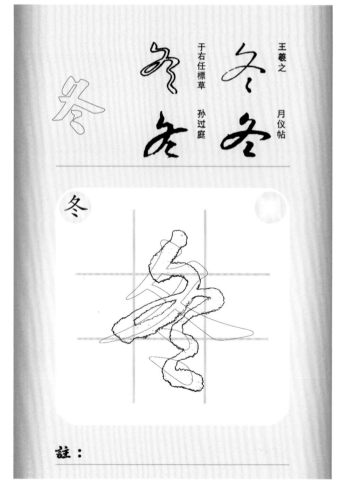

冬

王羲之　月儀帖
于右任標草　孫過庭

註：

冰　　　氷

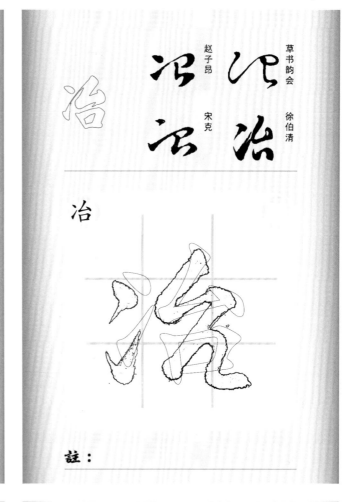

冶

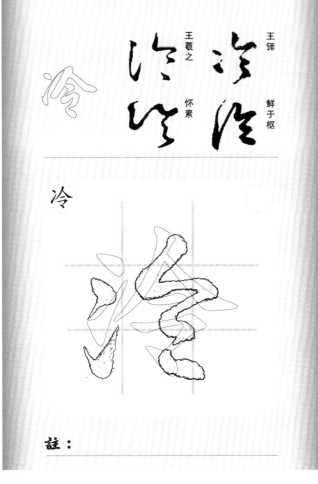

冷

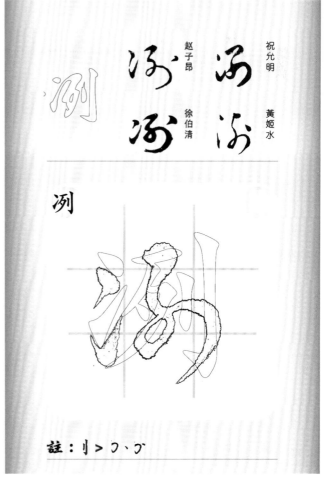

冽

註：

註：

註：

註：刂 > フ、フ

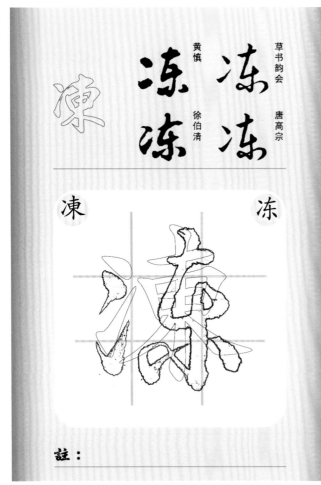

凍 | 凍

草书韵会　唐高宗
黄慎　徐伯清

註：

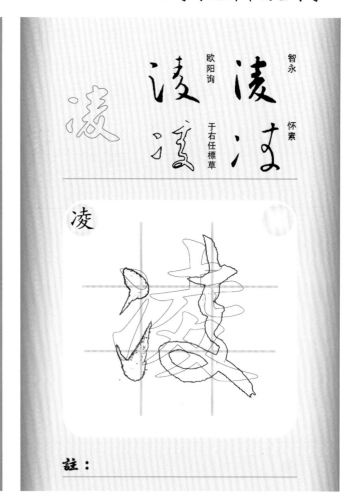

凌

智永　怀素
欧阳询　于右任標草

註：

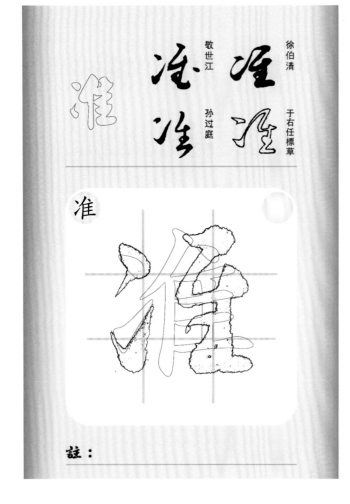

准

徐伯清
敬世江　于右任標草
孙过庭

註：

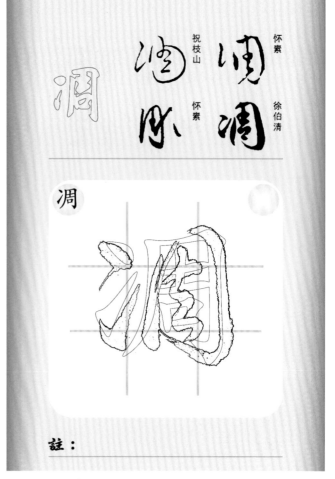

凋

怀素　徐伯清
祝枝山　怀素

註：

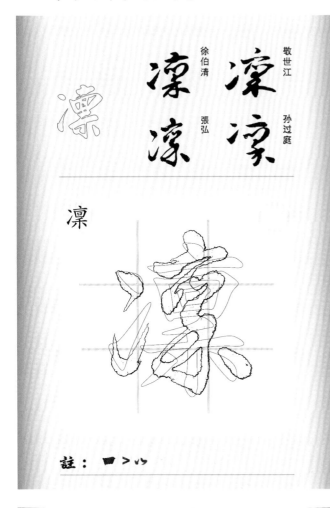

凜

註：囗＞ハ

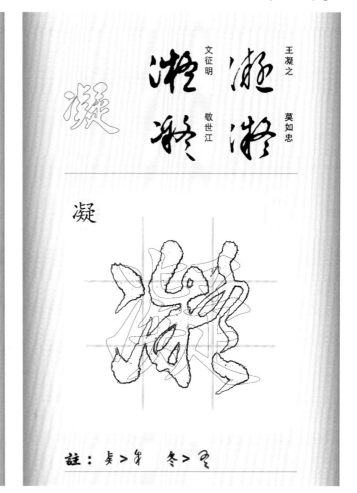

凝

註：龱＞乄　冬＞马

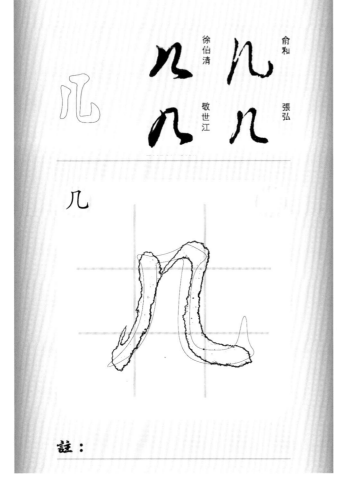

几

註：

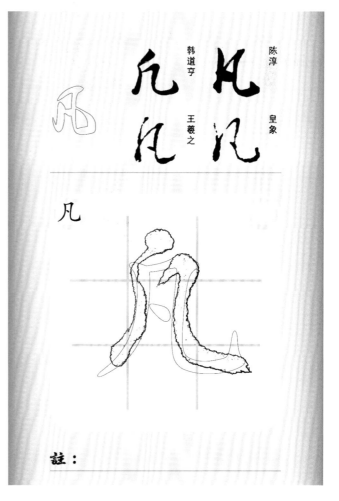

凡

註：

凰

敬世江　归庄

王宠　徐伯清

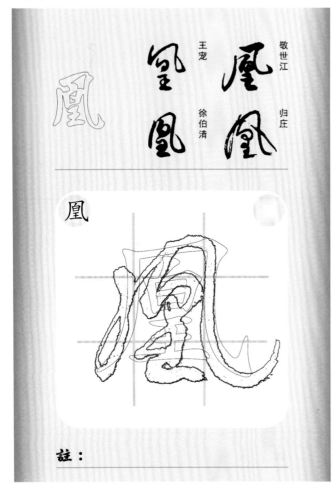

凰

註：

凱

敬世江　釋盧習草

張弘　徐伯清

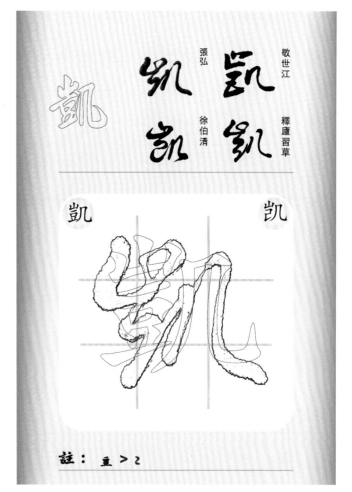

凱　　凱

註：壴 > ㄔ

凳

敬世江　釋盧習草

張弘　徐伯清

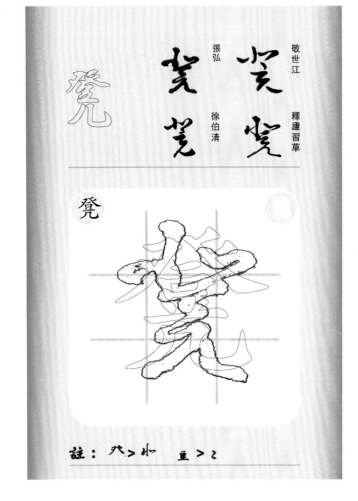

凳

註：亣 > 水　　壴 > ㄔ

凵

王羲之　宋克

王献之　徐伯清

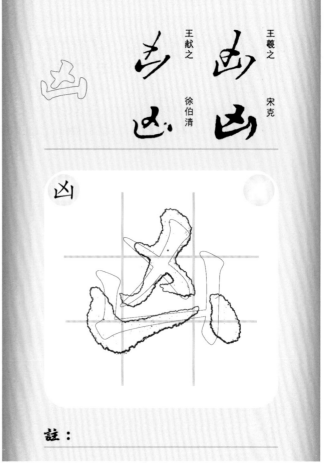

凶

註：

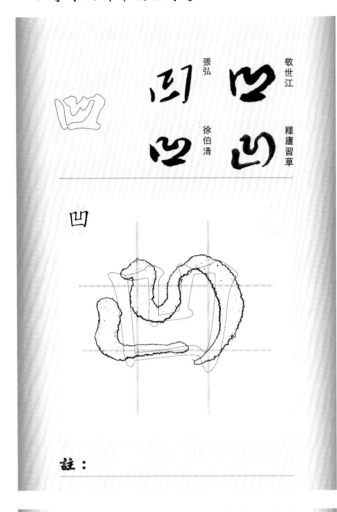

敬世江　釋廬習草

張弘　　徐伯清

凹

註：

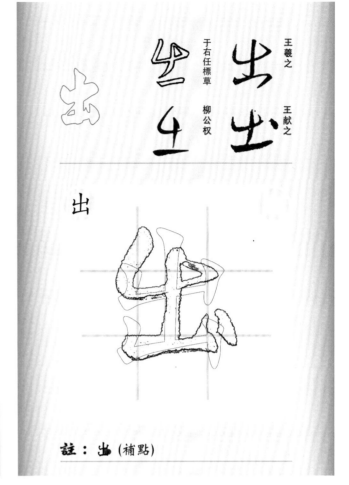

王羲之　王献之

于右任標草　柳公权

出

註：出 (補點)

敬世江　釋廬習草

張弘　　徐伯清

凸

註：

敬世江　徐伯清

王守仁　怀素

函

註：八＞八

赵子昂　怀素
陆居仁　敬世江

刀

註：

赵子昂　徐伯清
赵构　敬世江

刃

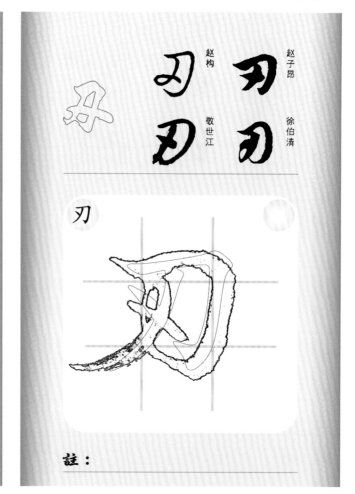

註：

王羲之　孙过庭
于右任標草　王铎

分

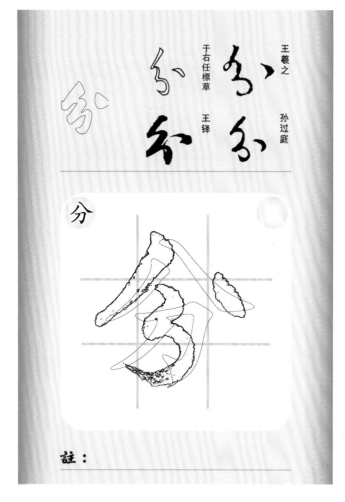

註：

赵子昂　赵佶
沈粲　怀素

切

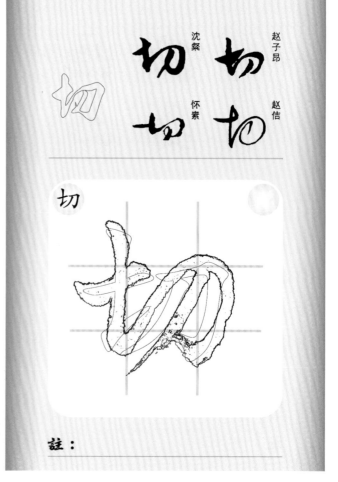

註：

刊

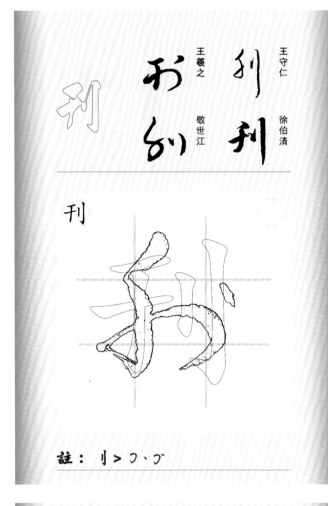

王守仁　徐伯清
王羲之　敬世江

刊

註：刂 > フ、ブ

召

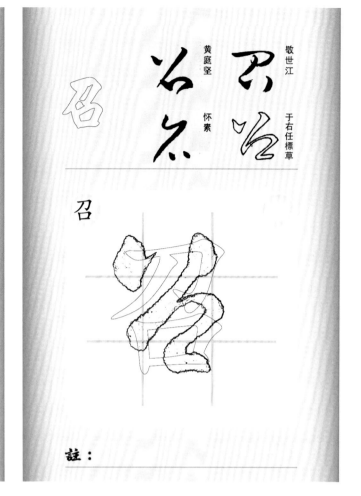

敬世江　于右任標草
黃庭堅　怀素

召

註：

列

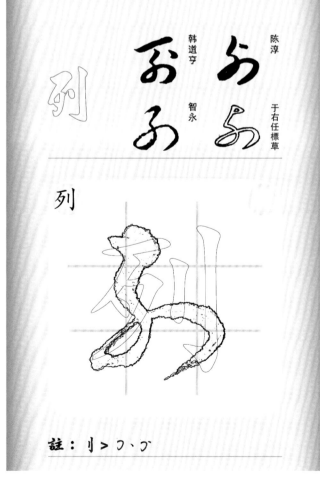

陈淳　于右任標草
韩道亨　智永

列

註：刂 > フ、ブ

刑

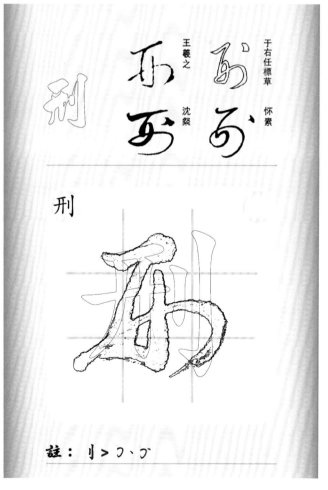

于右任標草　怀素
王羲之　沈粲

刑

註：刂 > フ、ブ

划

釋廬習草　張弘
張弘
釋廬習草

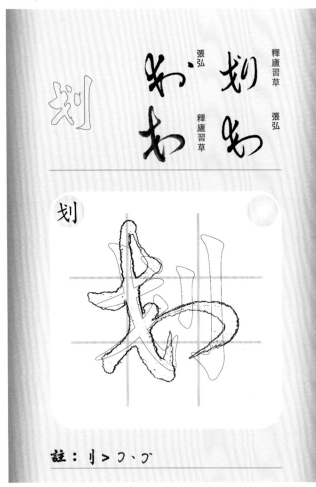

划

註：刂 > フ、ゔ

判

陈文东　王蒙
饶介
苏舜元

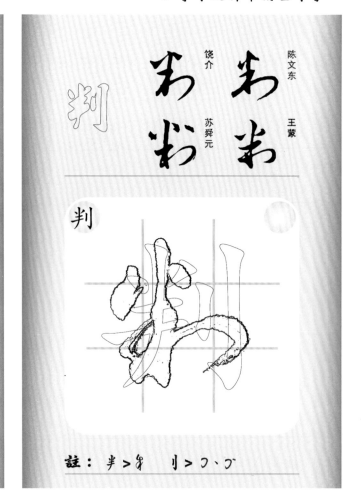

判

註：半 > チ　刂 > フ、ゔ

別

王羲之　赵佶
王羲之
于右任標草

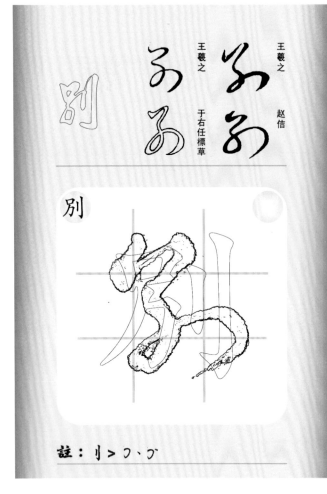

別

註：刂 > フ、ゔ

利

怀素　智永
王羲之
于右任標草

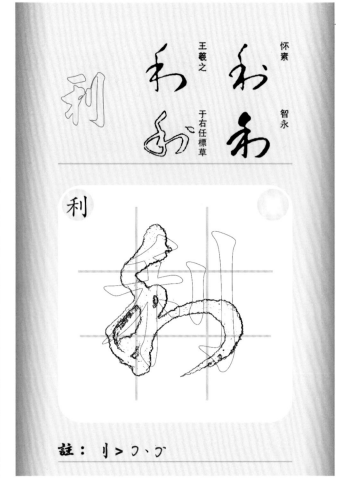

利

註：刂 > フ、ゔ

刪

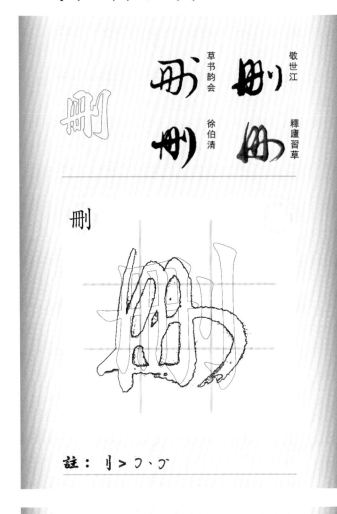

敬世江　釋廬習草
草书韵会　徐伯清

註：刂 > ㄱ、ㄱˇ

刨

敬世江　釋廬習草
張弘　徐伯清

註：刂 > ㄱ、ㄱˇ

初

王宠　王守仁
边武　于右任標草

註：衤 > 衤　刂 > ㄱ、ㄱˇ

刻

沈粲　孙过庭
敬世江　※于右任標草

註：刂 > ㄱ、ㄱˇ

券

草书韵会　徐伯清
草书韵辨　敬世江

註：

刷

明人　徐伯清
釋慮習草　敬世江

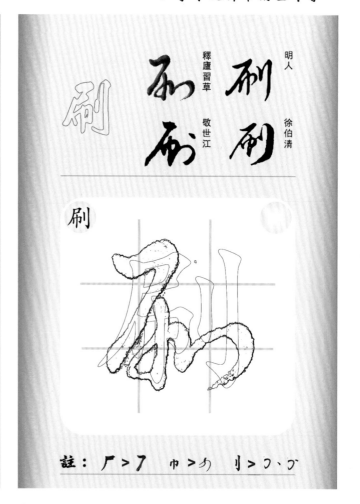

註：　厂＞７　巾＞勿　刂＞フ、ゔ

刺

草书韵会　徐伯清
董其昌　王羲之

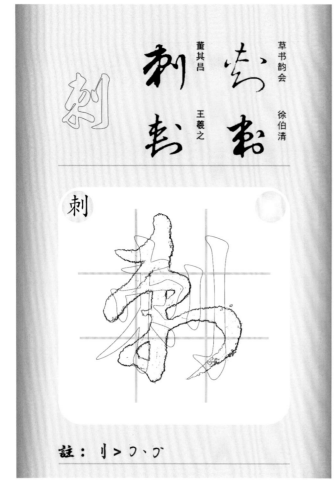

註：　刂＞フ、ゔ

到

米芾　敬世江
陆游　王羲之

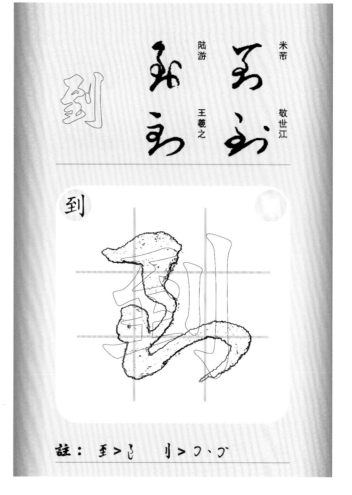

註：　至＞乞　刂＞フ、ゔ

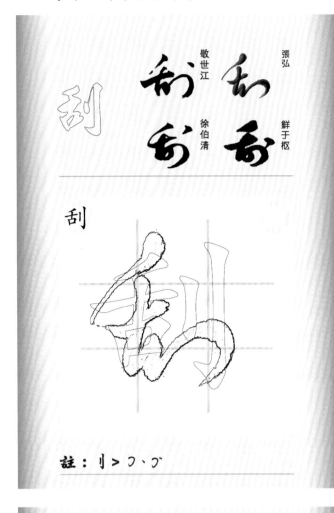

張弘　鮮于樞
敬世江　徐伯清

刮

註：刂 > フ、ゴ

孙过庭　怀素
沈粲　于右任標草

制

註：制 > 牜　　刂 > フ、ゴ

草书韵会　徐伯清
赵构　張弘

剎

註：刂 > フ、ゴ

敬世江　張弘
毛泽东　徐伯清

剃

註：刂 > フ、ゴ

削

孫过庭　徐伯清
饶介　敬世江

削

註： 刂 > フ 、 フ

前

王献之　于右任標草
王羲之　敬世江

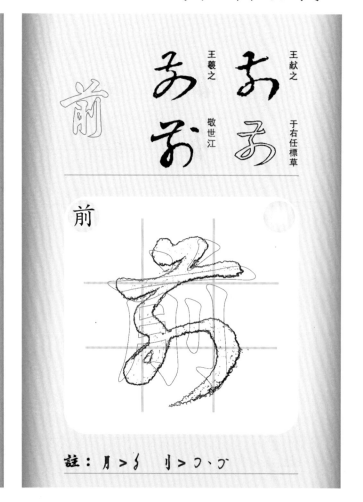

前

註： 月 > ㇈　 刂 > フ 、 フ

則

赵佶　怀素
皇象　李怀琳

則　　　則

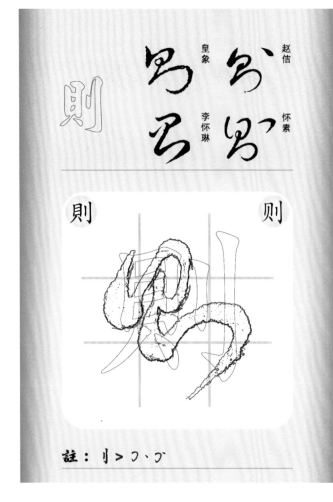

註： 刂 > フ 、 フ

剖

草书韵会　徐伯清
草书韵辨　敬世江

剖

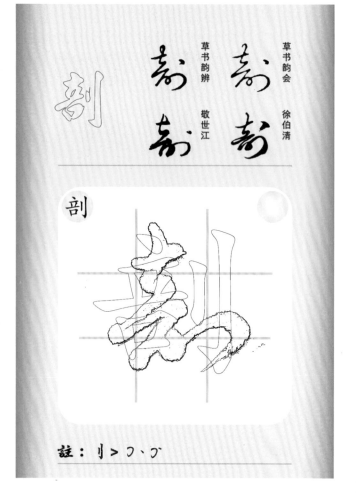

註： 刂 > フ 、 フ

剔

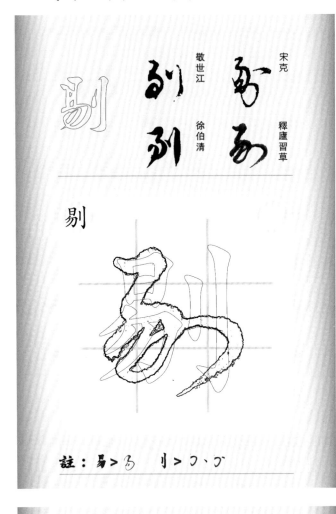

剔　宋克　釋廬習草　敬世江　徐伯清

註：易 > ⁀弓　刂 > ⁀、 ⁀

剛　刚

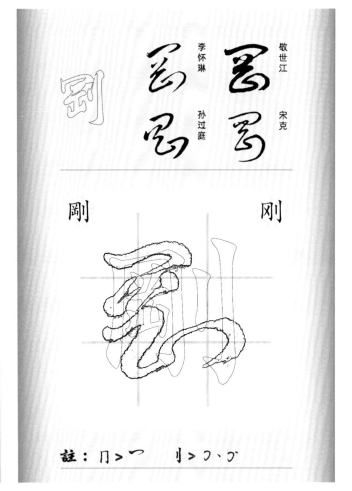

刚　敬世江　宋克　李怀琳　孙过庭

剛

註：刂 > ⁀　刂 > ⁀、 ⁀

剝

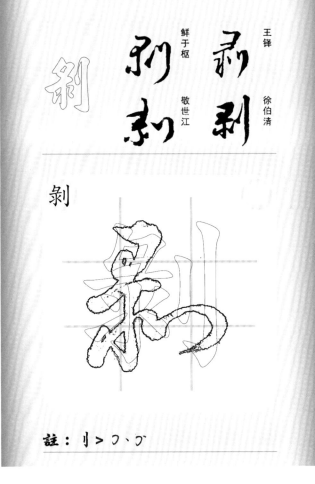

剝　王铎　徐伯清　鲜于枢　敬世江

剝

註：刂 > ⁀、 ⁀

剪

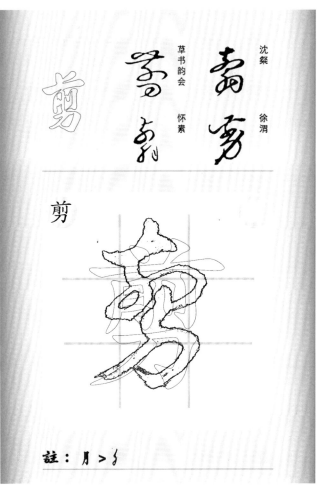

剪　沈粲　徐渭　草书韵会　怀素

剪

註：刀 > ⁊

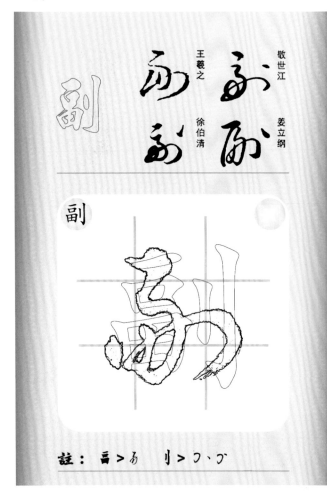

副

註：畐 > 舌　刂 > フ、ブ

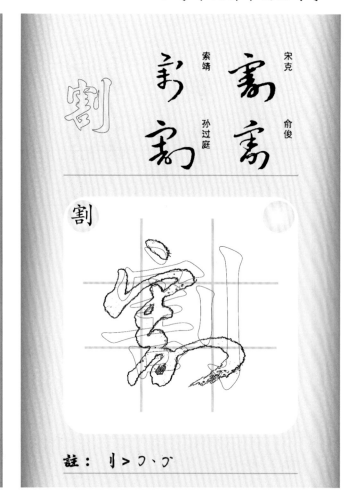

割

註：刂 > フ、ブ

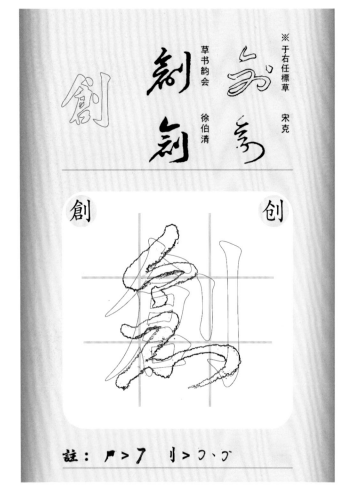

創　創

註：尸 > 7　刂 > フ、ブ

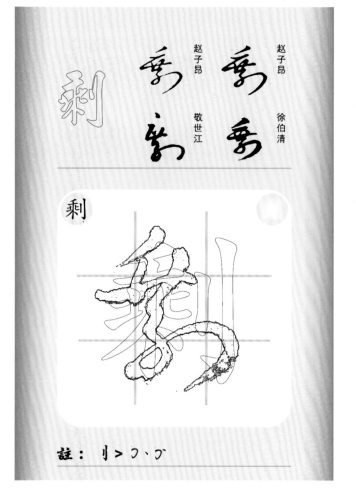

剩

註：刂 > フ、ブ

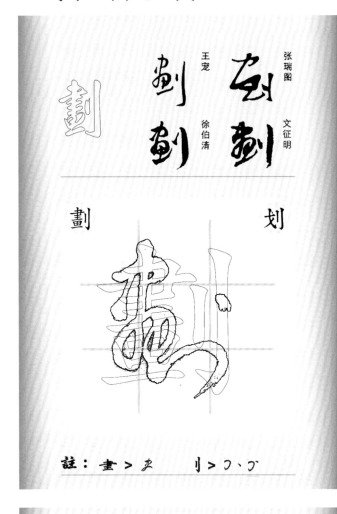

劃

划

註：畫 > 夫　　刂 > フ、ヮ

張瑞圖　文徵明
王宠　徐伯清

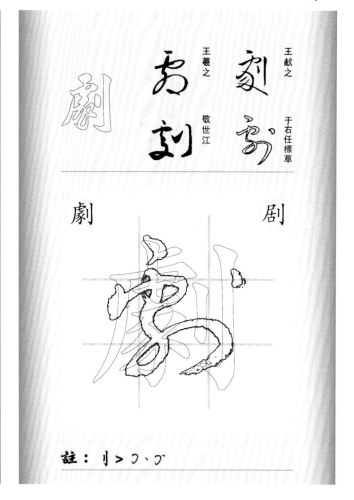

劇

剧

註：刂 > フ、ヮ

王獻之　于右任標草
王羲之　敬世江

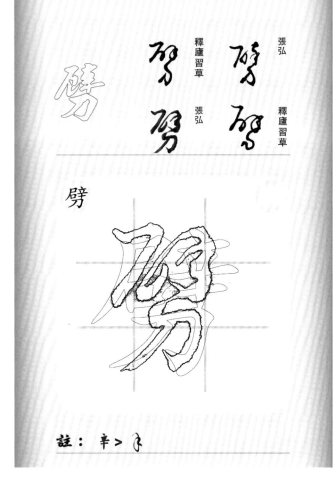

劈

註：辛 > ̣

張弘　釋廬習草
釋廬習草　張弘

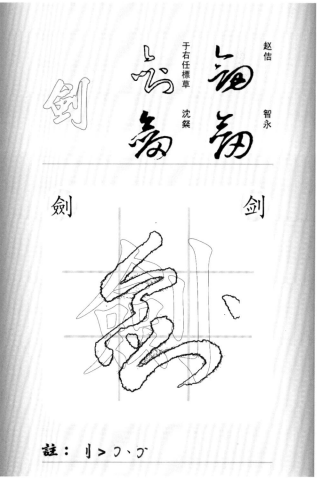

劍

剑

註：刂 > フ、ヮ

趙佶　智永
于右任標草　沈粲

剜

敬世江　宋高宗

草书韵会　徐伯清

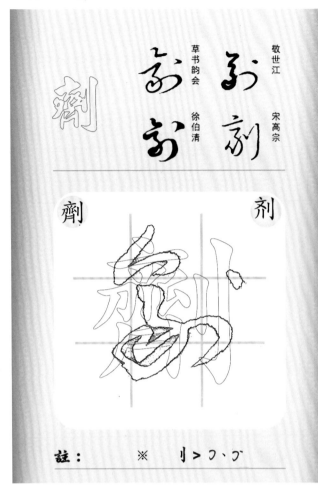

齊　　　　　　剂

註：　※　刂 > ハ、ひ

力

王羲之　怀素

饶介　智永

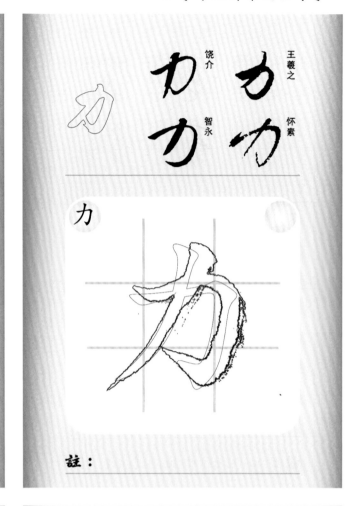

力

註：

加

孙过庭　董其昌

王羲之　徐伯清

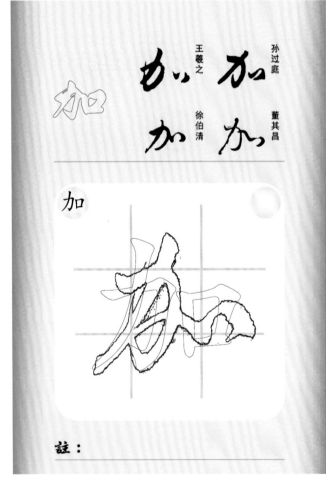

加

註：

功

皇象　智永

于右任標草　徐伯清

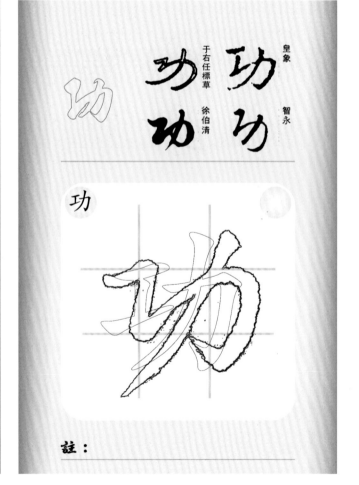

功

註：

劣

孫過庭　張旭
陳文東　懷素

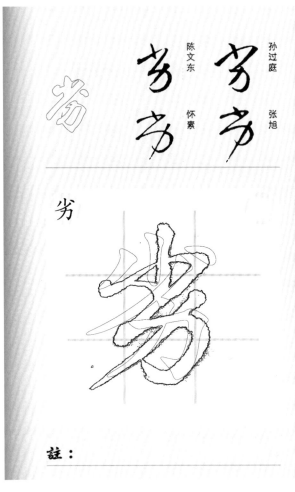

劣

註：

劫

皇象　徐伯清
祝枝山　敬世江

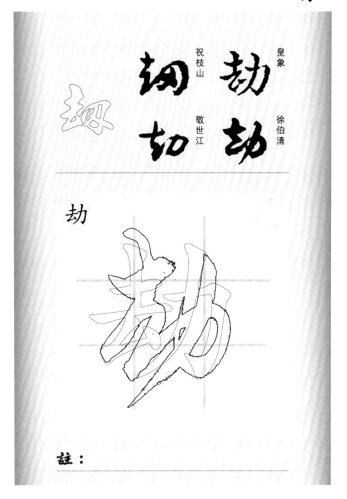

劫

註：

助

于右任標草　黃庭堅
王羲之　歐陽詢

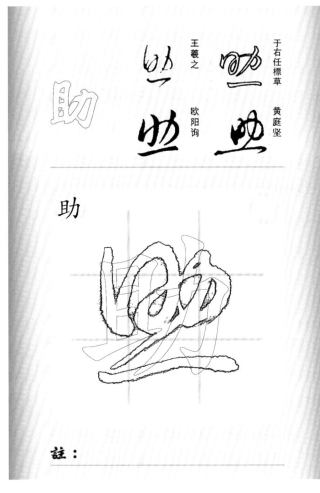

助

註：

努

祝枝山　孫過庭
陳淳　敬世江

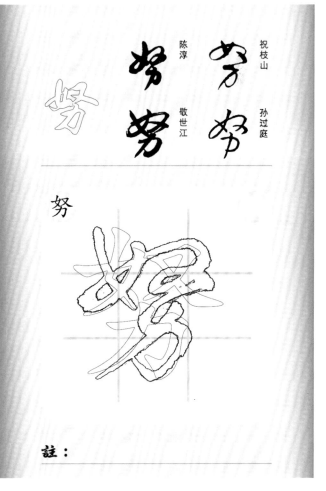

努

註：

勇

索靖　徐伯清

草書韵辨　于右任標草

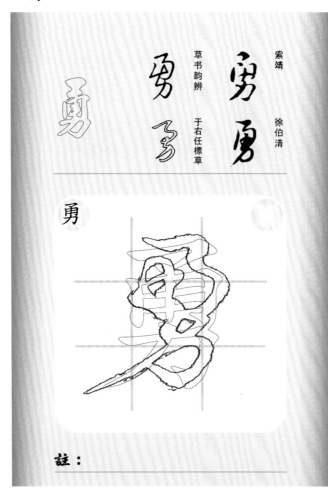

勇

註：

勉

王鐸　于右任標草

赵子昂　李怀琳

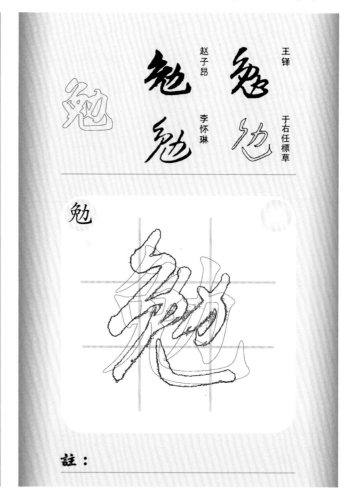

勉

註：

勃

文徵明　徐伯清

張弘　敬世江

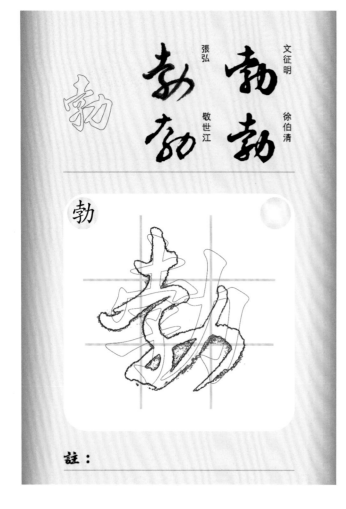

勃

註：

勁

敬世江　孙过庭

陆居仁　徐伯清

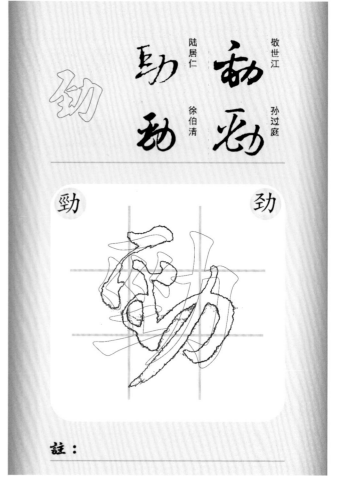

劲　　　　勁

註：

勒

于右任標草　欧阳询
智永　怀素

勒

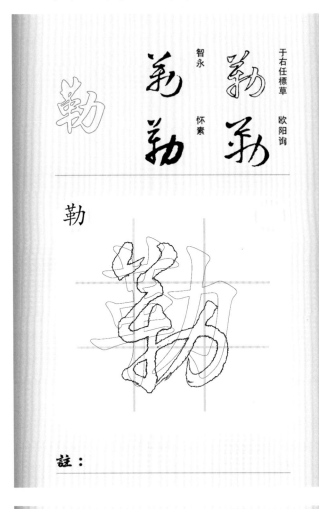

註：

務

陈基　徐伯清
于右任標草　王羲之

務

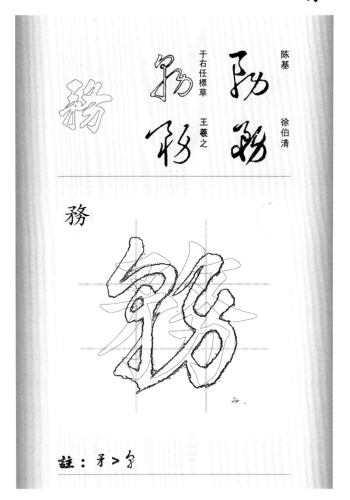

註：矛＞矛

動

孙过庭　宋克
王羲之　于右任標草

動

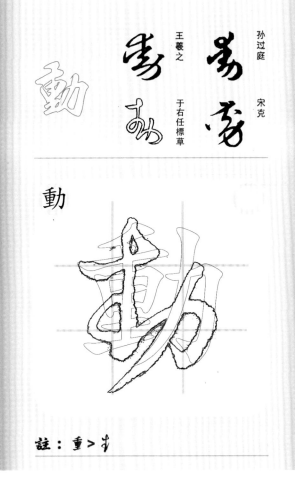

註：重＞丯

勞

王献之　※于右任標草
王羲之　王宠

勞　　劳

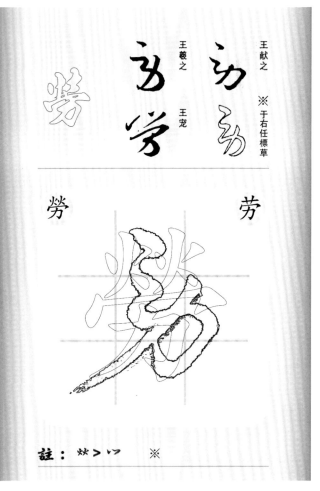

註：炊＞⺌　※

孫過庭　于右任標草
皇象　俞和

勝　　　　　　　　　　胜

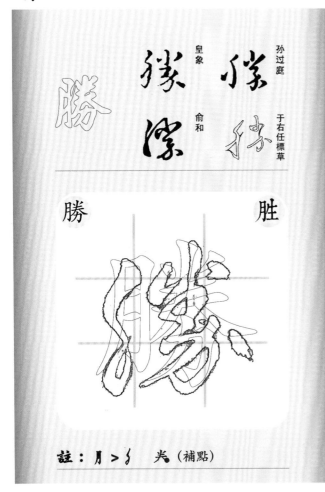

註：月＞彡　关（補點）

解縉　懷素
赵子昂　宋克

勳　　　　　　　　　　勋

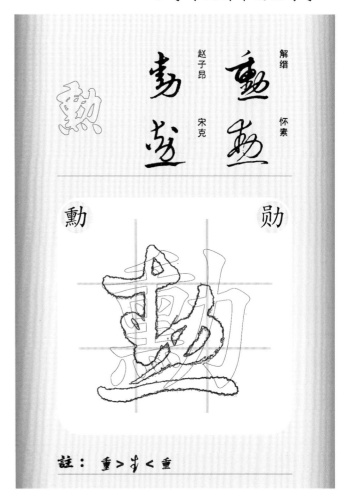

註：重＞龶＜重

敬世江　孙过庭
赵构　徐伯清

募

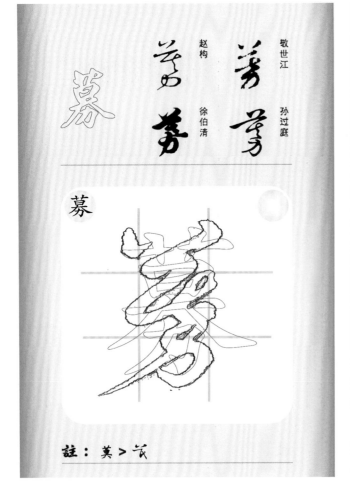

註：莫＞苁

草书韵辨　王羲之
董其昌　康里子山

勤

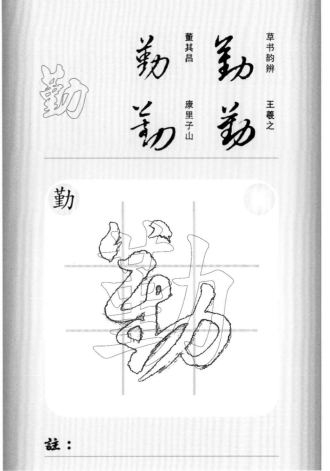

註：

陆束之　王羲之
黄庭坚　宋克

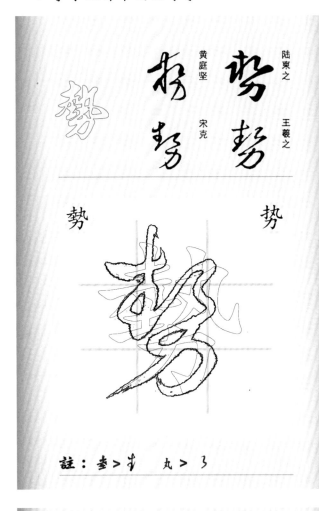

势　　　势

註：壴>ㄓ　丸>ㄋ

敬世江　宋高宗
祝枝山　徐伯清

勵　　　励

註：ㄇ>ㄋ

怀素　于右任標草
董其昌　抄过庭

勸　　　劝

註：吅>ㄣ

王宠　徐伯清
韩道亨　敬世江

勻

註：



勾

勾　宋克
勾　張弘
勾　敬世江
　　徐伯清

勾

註：

勿

勿　司馬睿
勿　王羲之
勿　標準草書
勿　趙佶

勿

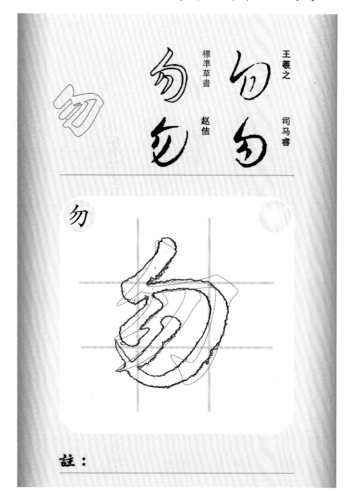

註：

包

包　徐伯清
包　韓道亨
包　敬世江
　　孫過庭

包

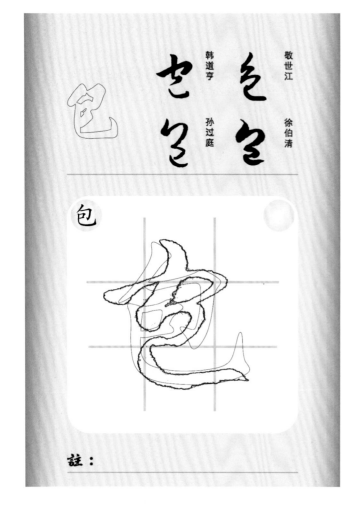

註：

匆

匆　吳志淳
匆　張弘
匆　敬世江
　　徐伯清

匆

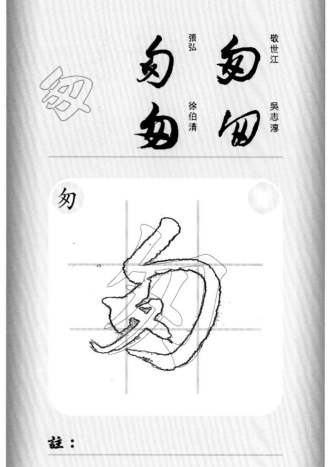

註：




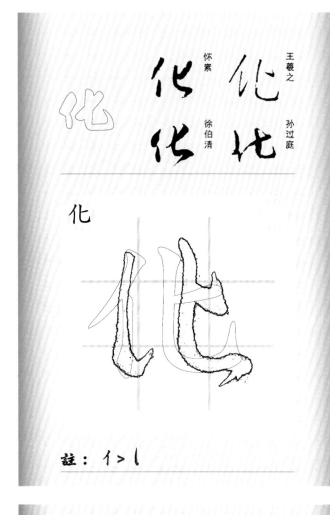

化

化

王羲之　孫過庭
懷素　徐伯清

註：亻 > 乚

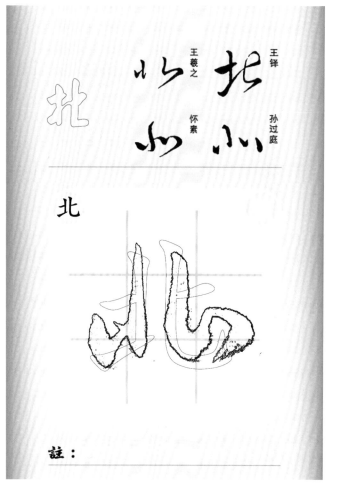

北

北

王鐸　孫過庭
王羲之　懷素

註：

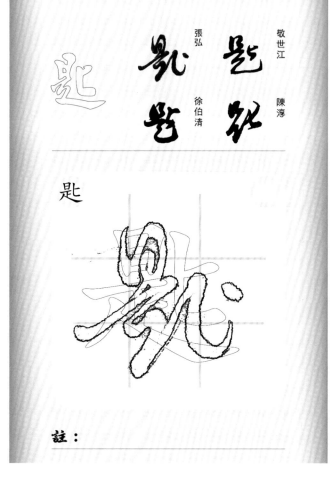

匙

匙

敬世江　陳淳
張弘　徐伯清

註：

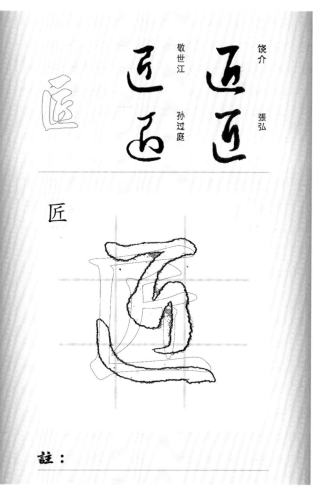

匠

匠

饒介　張弘
敬世江　孫過庭

註：

匪

于右任標草　　　懷素　歐陽詢

孫過庭

匪

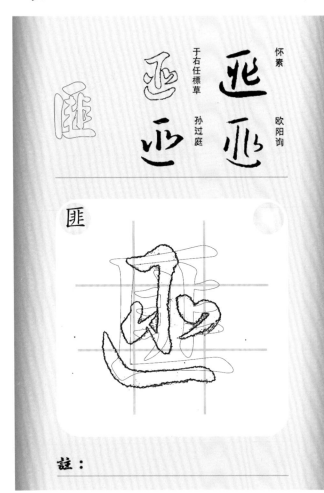

註：

匯

張弘　　　敬世江　釋廬習草

徐伯清

匯

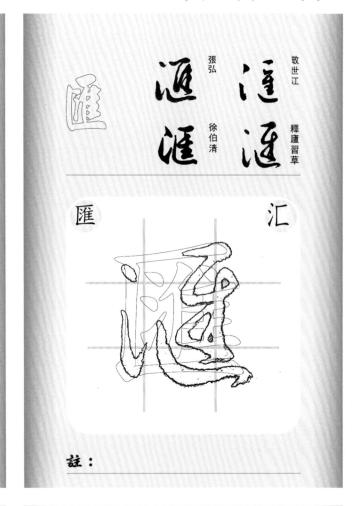

註：

匹

朱耷　　　敬世江　歸莊

徐伯清

匹

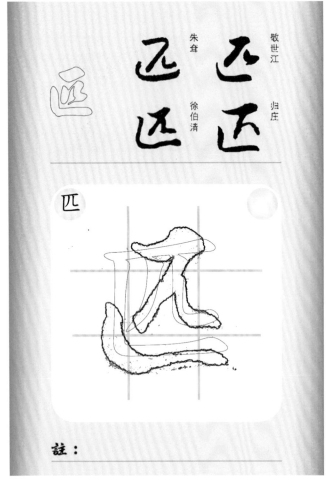

註：

匿

黃庭堅　　　王羲之　索靖

敬世江

匿

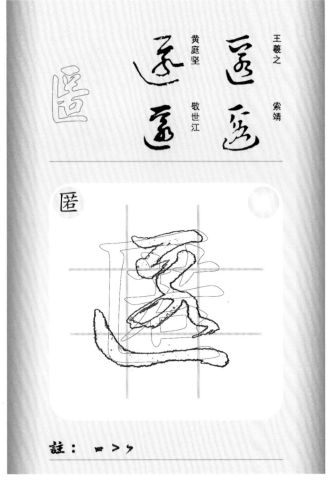

註：　口＞ゝ

十

王羲之　敬世江

王羲之　徐伯清

十

匚

王羲之　徐伯清

孙过庭　敬世江

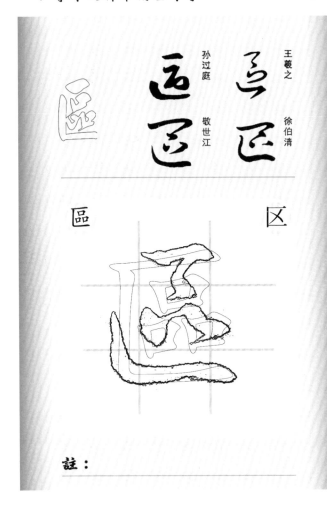

区

區

註：

註：

米芾　怀素

黄慎　于右任標草

千

草书韵会　徐伯清

鲜于去矜　敬世江

午

註：

註：

升

徐伯清　懷素

王羲之　文征明

半

半

註：

升

于右任標草　趙佶

王羲之　懷素

升

升

註：　（習慣駐點）

卉

韓道亨　敬世江

王鐸　徐伯清

卉

卉

註：

卒

祝枝山　徐伯清

王羲之　孫过庭

卒

卒

註：　　　　※

協

王羲之　徐伯清

王羲之　敬世江

協

註：

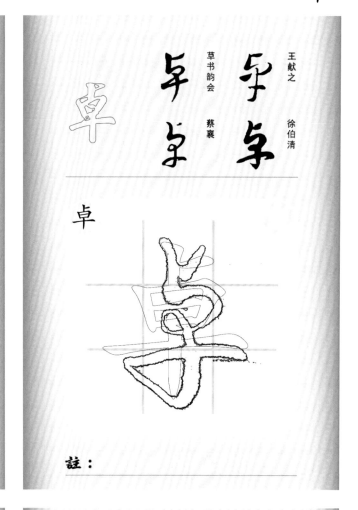

卓

王獻之　徐伯清

草书韵会　蔡襄

卓

註：

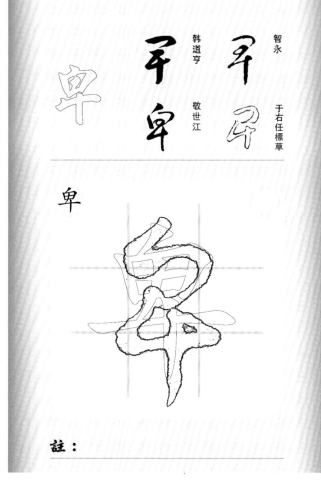

卑

智永　于右任標草

韓道亨　敬世江

卑

註：

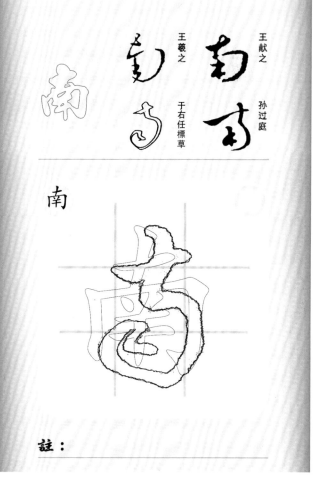

南

王獻之　孫过庭

王羲之　于右任標草

南

註：

博

敬世江　徐伯清
赵子昂　孙过庭

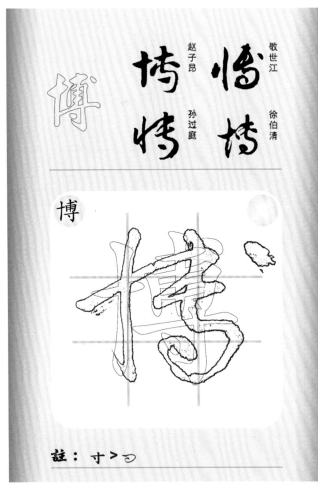

博

註：寸 ﹥ ⁊

卜

王宠　徐伯清
皇象　敬世江

卜

註：

卡

敬世江　釋廬習草
張弘　徐伯清

卡

註：

占

文征明　徐伯清
草书韵会　敬世江

占

註：

徐伯清　張弘
敬世江　古法帖

印

印

註：

王寵　徐伯清
賀知章　李怀琳

危

危

註：

于右任標草　趙子昂
趙佶　徐伯清

即

即

註：艮＞乚

張弘　徐伯清
裴休　敬世江

卯

卯

註：

卷

董其昌　孫過庭

王寵　敬世江

卷

註：

卻

敬世江　宋高宗

草書韻会　徐伯清

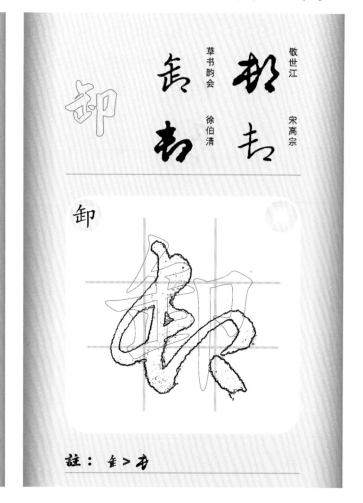

卸

註：金＞書

卻

徐有貞　張弘

張弘　釋廬習草

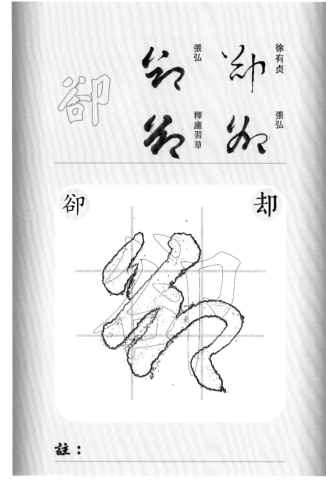

卻

註：

厄

吳鎮　徐伯清

草書韻会　懷素

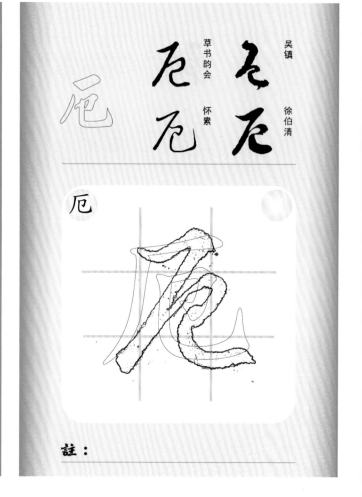

厄

註：

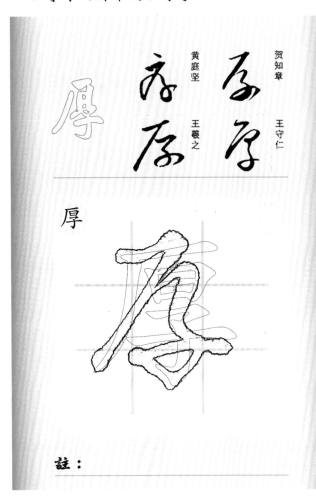

厚

註：

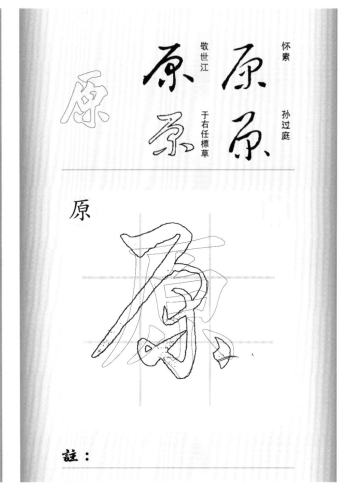

原

註：

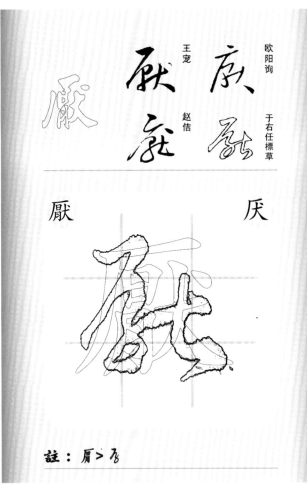

厭　　厌

註：厌 > 厗

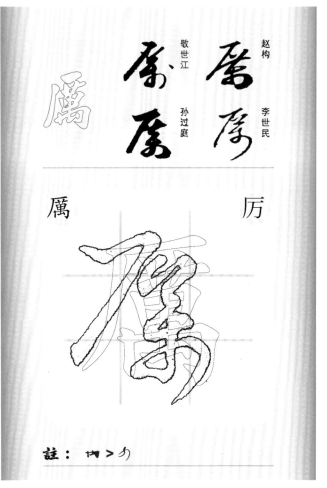

厲　　厉

註：呐 > 历

王羲之　王守仁

于右任標草　張芝

去

去 玄

玄 去

去

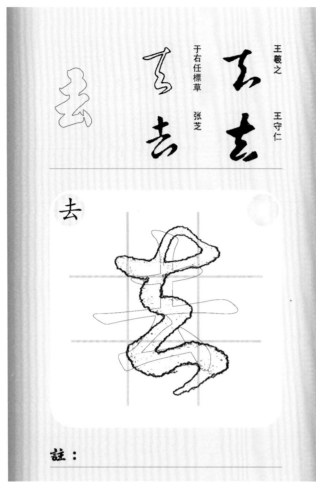

註：

王羲之　月儀帖

王羲之　王鐸

朵 朵

朵 朵

參

參

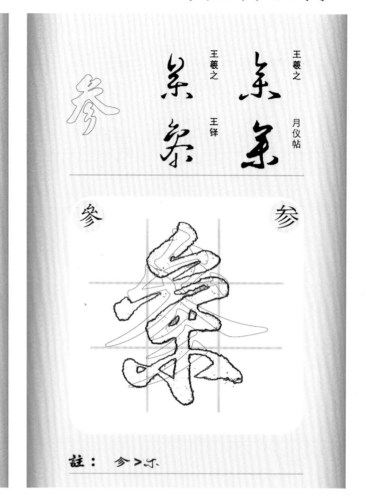

註： 參 > 朩

王獻之　蘇軾

王羲之　懷素

又 又

又 乃

又

又

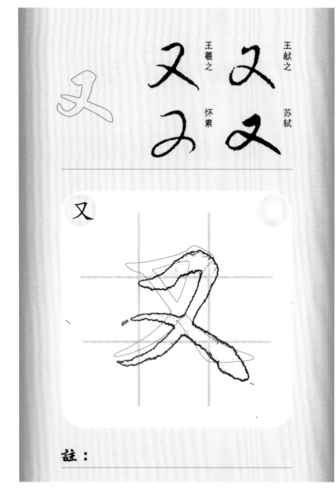

註：

張弘　釋廬習草

釋廬習草　敬世江

乂 又

又 乂

乂

叉

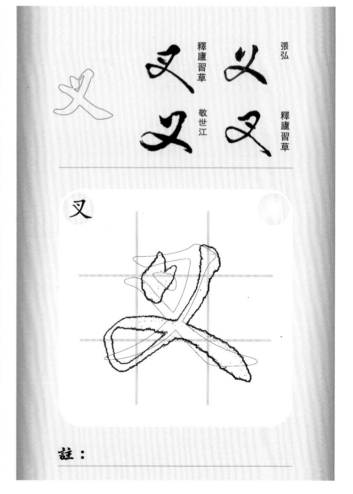

註：

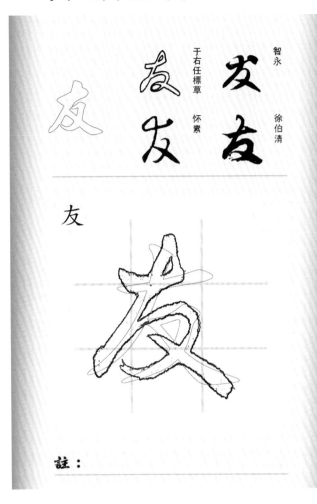

智永　徐伯清

于右任標草　怀素

友

註：

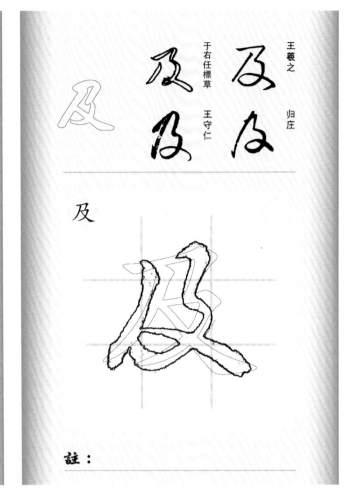

王羲之　归庄

于右任標草　王守仁

及

註：

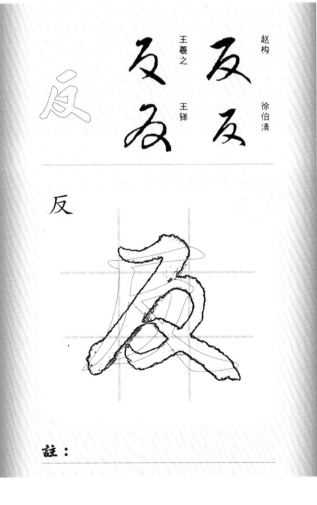

赵构　徐伯清

王羲之　王铎

反

註：

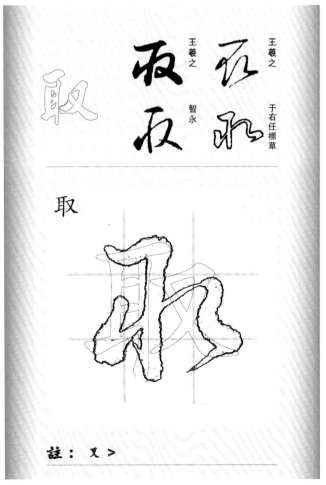

王羲之　于右任標草

王羲之　智永

取

註：又 >

叔

王羲之　于右任標草
李世民

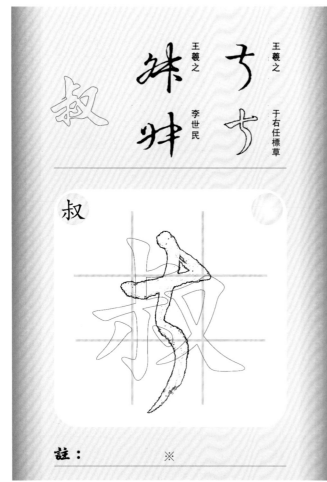

叔

註：　　　　　　　　　　　　※

受

王羲之　康里子山
怀素　于右任標草

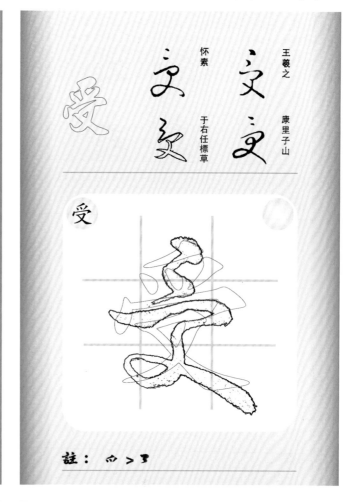

受

註：　而 > 彐

叛

欧阳询　文彭
蒋善进　智永

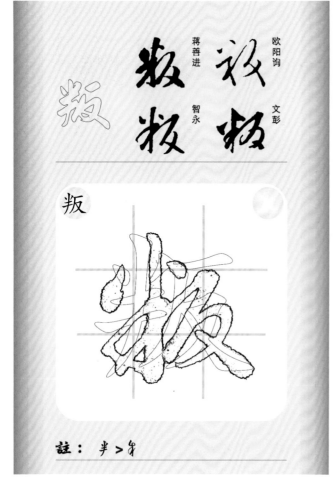

叛

註：　半 > 年

叢

怀素　徐伯清
董其昌　徐渭

叢

丛

註：　业 > 丷　　又 > 弓

口

韓道亨　沈粲

于右任標草　王羲之

口

註：

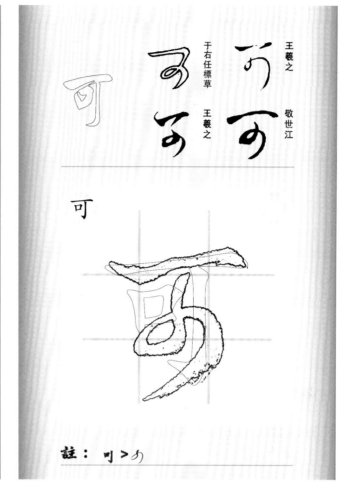

可

王羲之　敬世江

于右任標草　王羲之

可

註：叮＞ㄋ

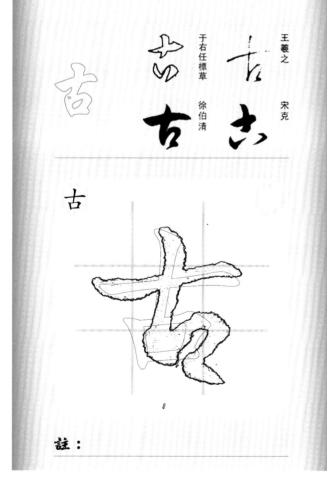

古

王羲之　宋克

于右任標草　徐伯清

古

註：

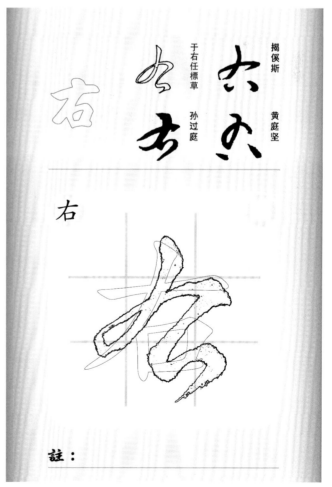

右

揭傒斯　黃庭堅

于右任標草　孫過庭

右

註：

叮

敬世江　釋廬習草　張弘　徐伯清

叮

註：

叩

張弘　徐伯清　索靖　敬世江

叩

註：

司

王獻之　徐伯清　王羲之　懷素

司

註：

另

徐伯清　張弘　張弘　張弘

另

註：

叫

李世民　孔琳之
赵构　敬世江

註：

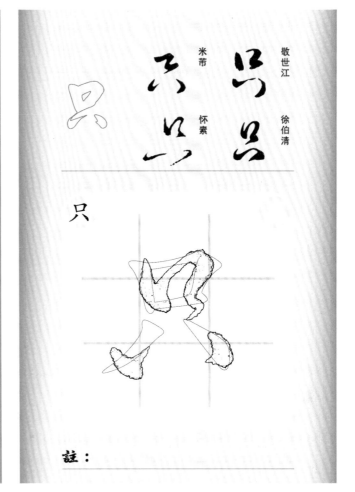

只

敬世江　徐伯清
米芾　怀素

註：

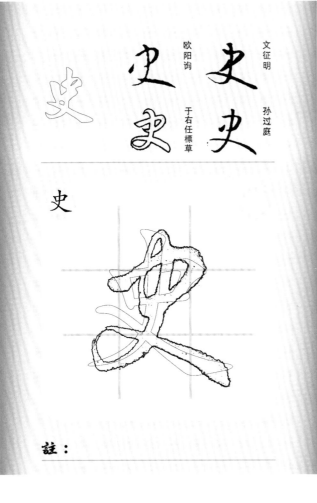

史

文徵明　孙过庭
欧阳询　于右任標草

註：

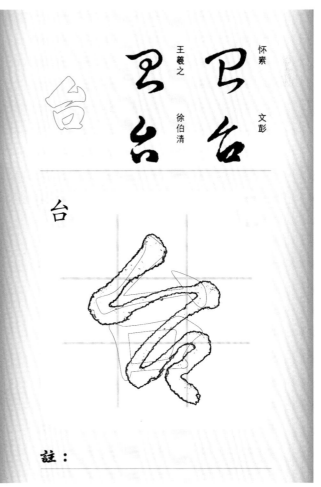

台

怀素　文彭
王羲之　徐伯清

註：

句

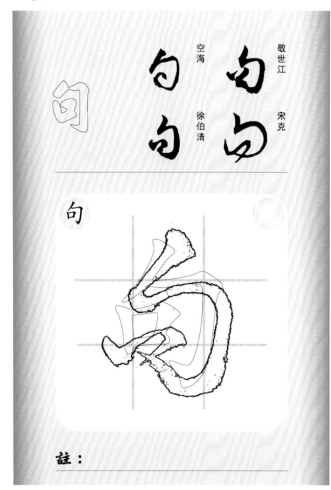

句

敬世江　　宋克

空海　　徐伯清

註：

叩

叩

張弘

敬世江　釋廬習草

徐伯清

註：

吉

吉

王羲之　徐伯清

于右任標草　徐伯清

註：

吐

吐

米元章

索靖　何紹基

徐伯清

註：（習慣駐點）

同

于右任標草　柳公權
王羲之　武則天

同

註： 口 ＞ つ

各

孫過庭　黃道周
王羲之　徐伯清

各

註： 口 ＞ つ

向

楊無咎　張旭
王羲之　懷素

向

註：

名

懷素　于右任標草
王羲之　李東陽

名

註： 口 ＞ つ

智永　　懷素

于右任標草　　孫过庭

合

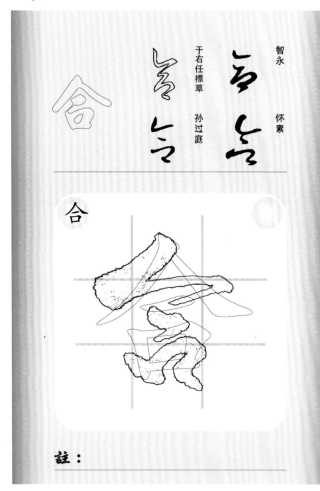

合

註：

敬世江　　張弘

張弘　　徐伯清

吃

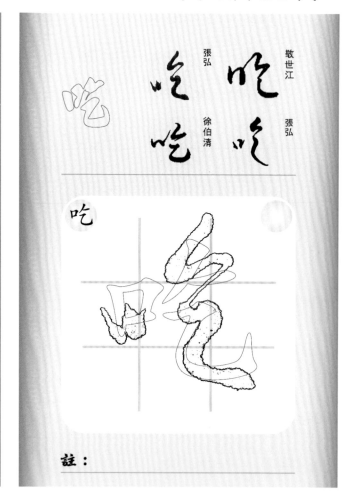

吃

註：

張弘　　釋廬習草

釋廬習草　　赵子昂

后

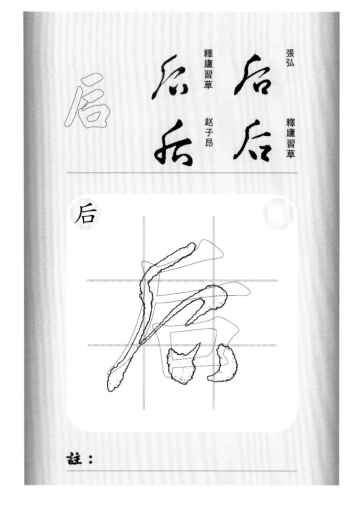

后

註：

懷素　　赵构

智永　　徐伯清

吊

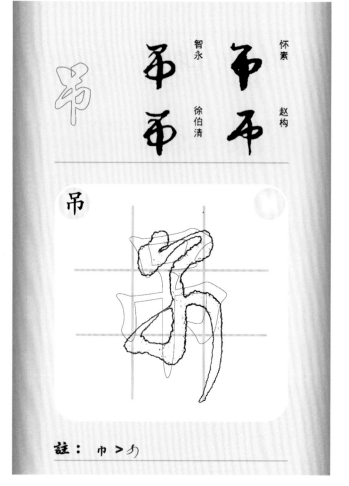

吊

註：　巾 > 𠃌

張弘　釋廬習草

李懷琳　徐伯清

吝

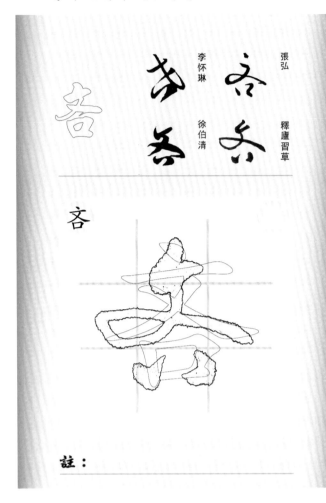

註：

王羲之　徐伯清

韓道亨　王寵

吞

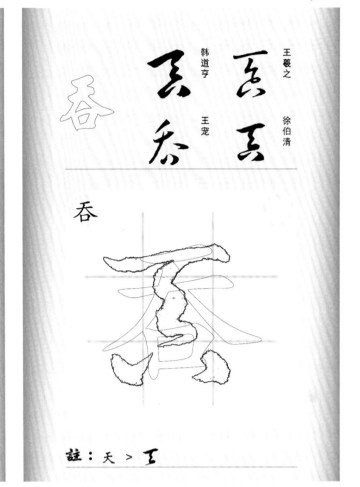

註：天 > 王

草书韵会　米芾

蔡襄　徐伯清

否

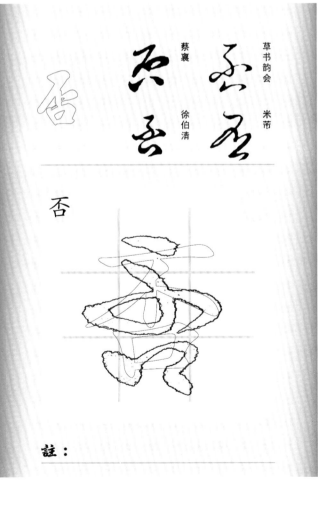

註：

敬世江　張弘

張弘　徐伯清

吧

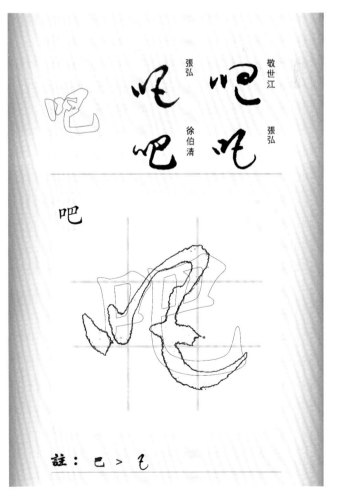

註：巴 > 己

呆

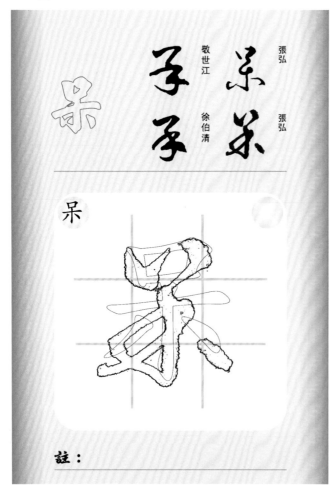

敬世江　張弘
徐伯清　張弘

呆

註：

君

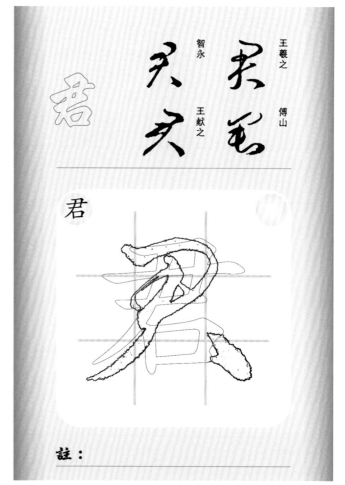

智永　王羲之
王獻之　傅山

君

註：

吠

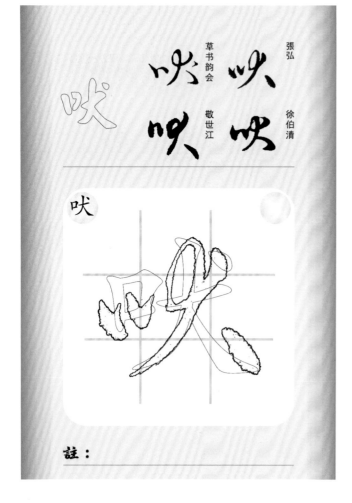

草书韵会　張弘
敬世江　徐伯清

吠

註：

吼

張弘　敬世江
徐伯清　徐伯清

吼

註：

呼呼 敬世江
呼 張弘
呼 徐伯清

呀

註：

呈 虞世南　空海
呈 顏真卿
呈 蔡卜

呈

註：

吟吟 張弘
吟 釋廬習草
吟吟 釋廬習草
吟 張弘

吩

註：

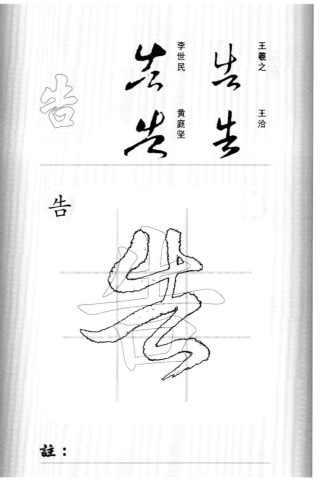

告 王羲之　王洽
告告 李世民
告 黃庭堅

告

註：

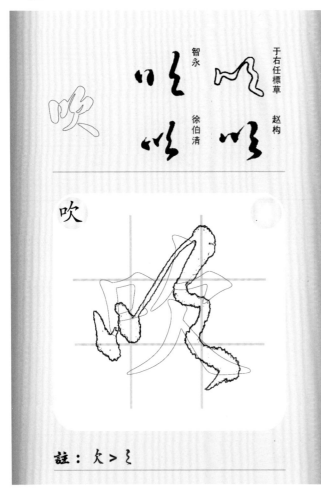

吹

註：欠 > 彡

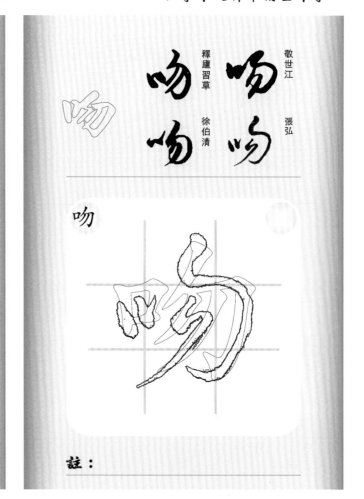

吻

註：

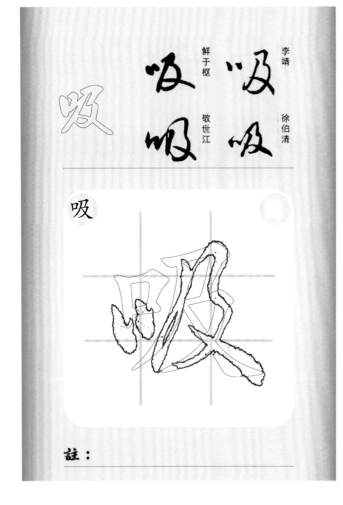

吸

註：

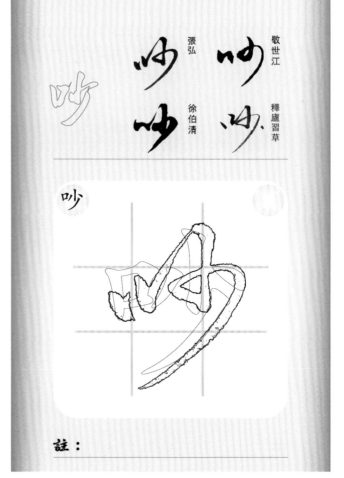

吵

註：

呐

張弘　釋廬習草

釋廬習草　徐伯清

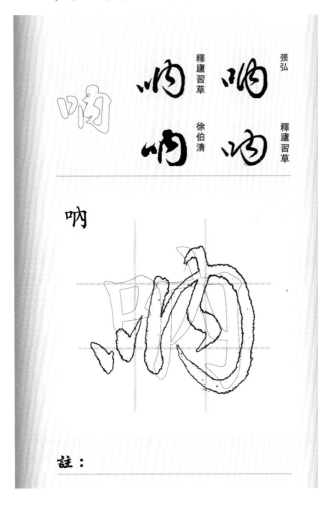

呐

註：

含

董其昌　王羲之

陳淳　王鐸

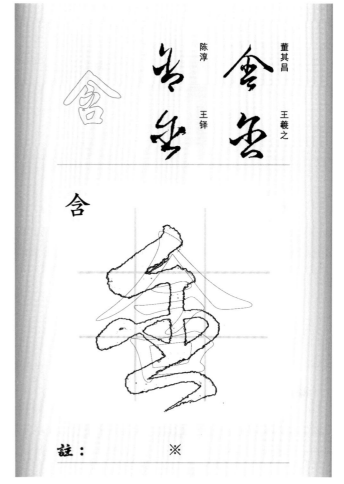

含

註：　※

吟

王鐸　李懷琳

趙构　李懷琳

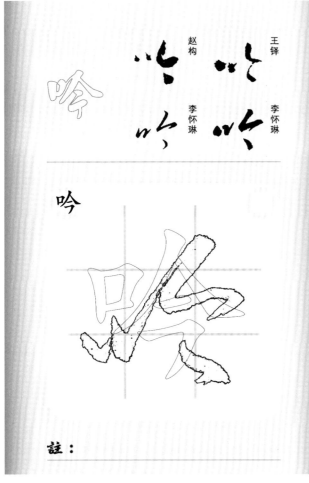

吟

註：

味

徐伯清　孫過庭

王羲之　康里子山

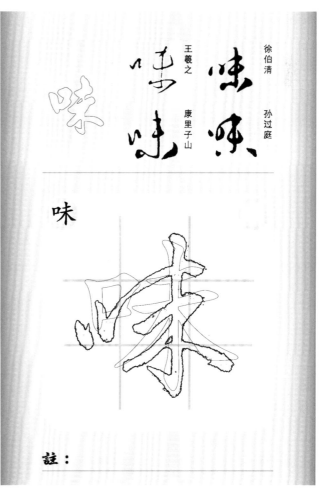

味

註：

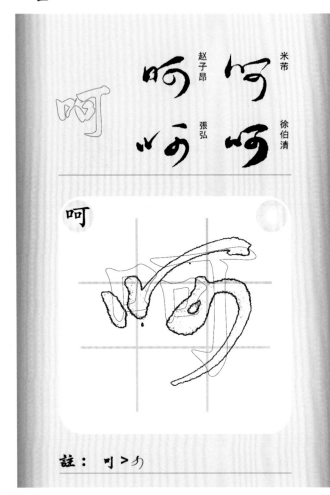

呵

米芾　徐伯清
赵子昂　張弘

註：叮＞ㄅ

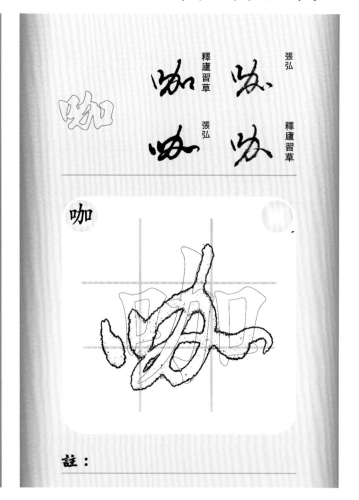

咖

張弘　釋廬習草
釋廬習草　張弘

註：

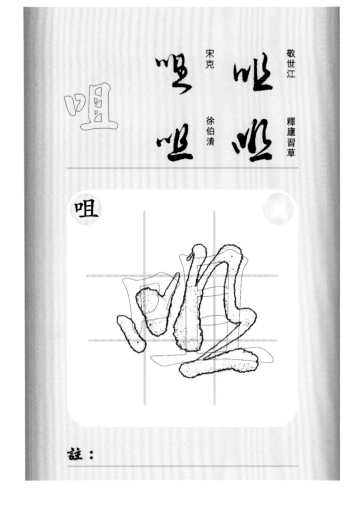

咀

敬世江　釋廬習草
宋克　徐伯清

註：

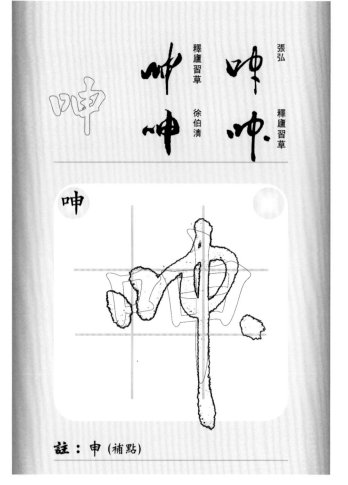

呻

張弘　釋廬習草
釋廬習草　徐伯清

註：申（補點）

咒

呢

呼

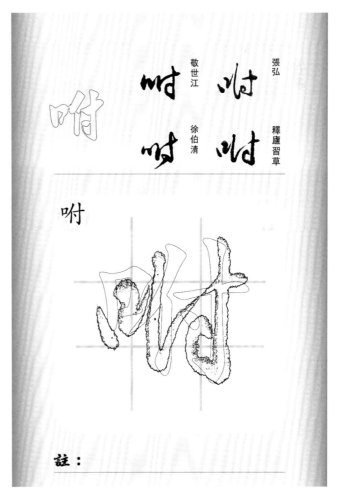

咐

註：

註：

註：

註：

王羲之　沈粲
于右任標草　孙过庭

和

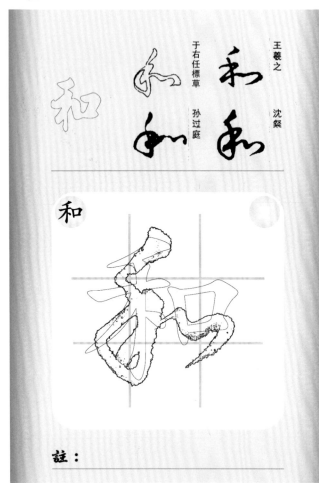

註：

智永　孙过庭
怀素　于右任標草

周

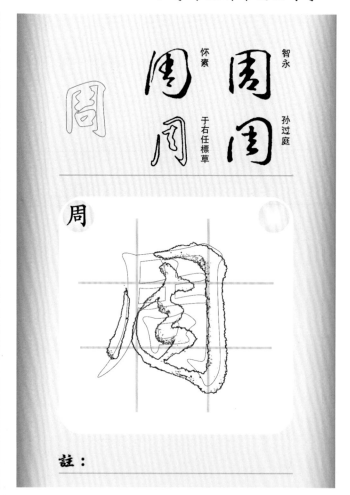

註：

王羲之　怀素
于右任標草　智永

命

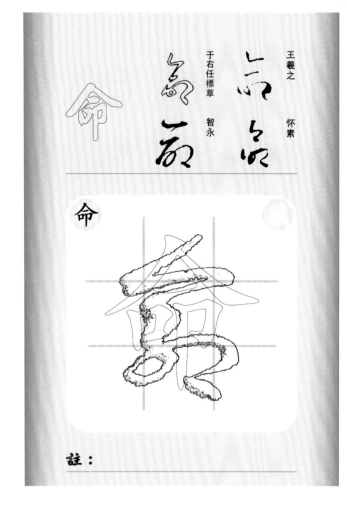

註：

李怀琳　徐伯清
孙过庭　怀素

咎

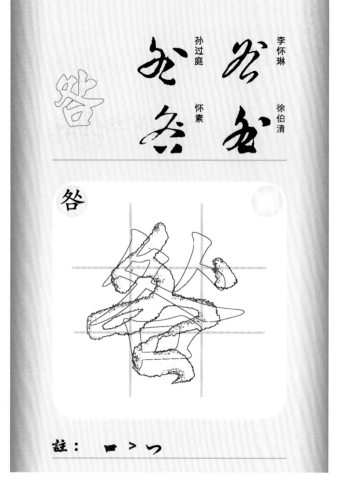

註：　口 ＞ ㄇ

張弘　張弘
敬世江　徐伯清

咬

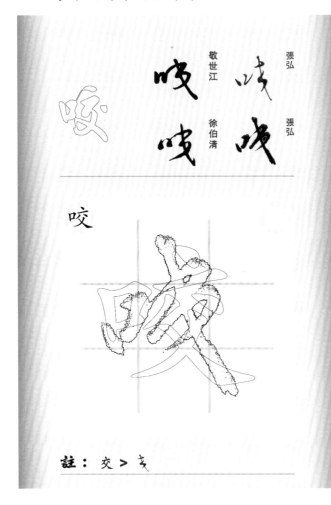

咬

註：交 > 支

王羲之　于右任標草
孫过庭　王导

哀

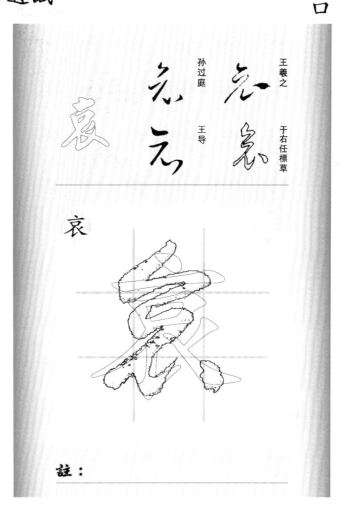

哀

註：

祝允明　徐伯清
張弼　敬世江

咳

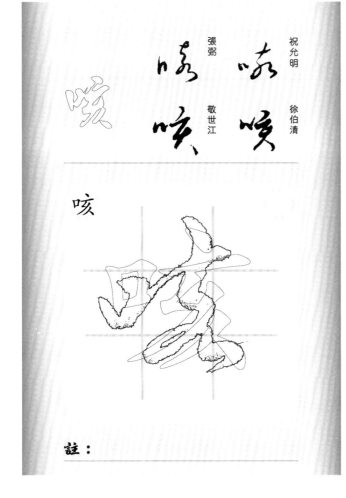

咳

註：

敬世江　釋廬習草
張弘　徐伯清

哄

哄

註：

咽
趙孟頫　徐伯清
李世民　敬世江

咽

註：

品
索靖　米芾
顏真卿　李世民

品

註：ロロ＞い

哈
敬世江　張弘
張弘　徐伯清

哈

註：

唐
沈粲　李懷琳
鮮于樞　智永

唐

註：　　　　　　※

哥

祝枝山　張旭

草书韵会　敬世江

註： 叮 > 分

哲

文徵明　徐伯清

祝枝山　孫过庭

註： 口 > つ

哨

敬世江　張弘

釋廬習草　徐伯清

註：

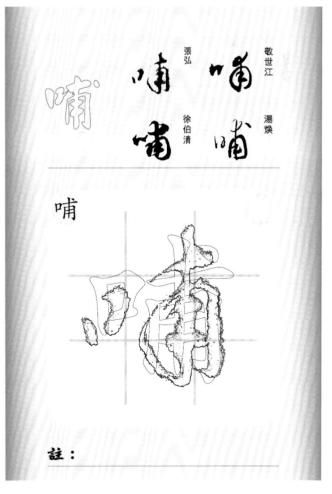

哺

敬世江　湯煥

張弘　徐伯清

註：

口

哭
敬世江　徐伯清
皇象　宋克

哭

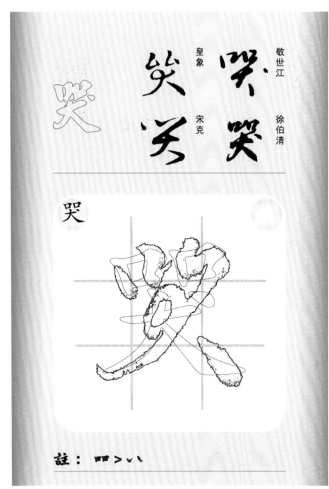

註：⺰＞ハ

員
黃慎　徐伯清
欧阳询　智永

員

员

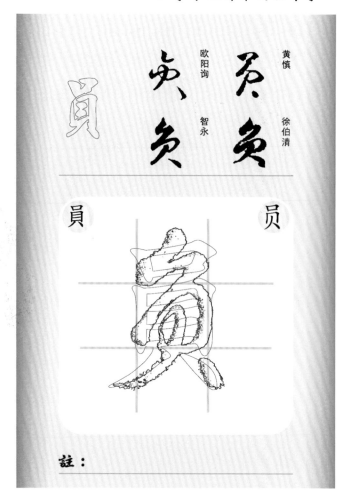

註：

哮
敬世江　鮮于枢
張弘　徐伯清

哮

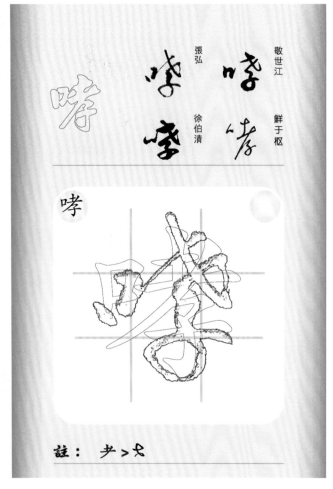

註：⺦＞⺈

哪
敬世江　張弘
張弘　徐伯清

哪

註：

硬

王鐸
王羲之　徐伯清
敬世江

註：

商

陈淳　王鐸
黃庭堅
王羲之

註：同＞弓

啦

敬世江
張弘　釋廬習草
徐伯清

註：

啄

赵子昂
黃庭堅　徐伯清
敬世江

註：

啞

釋廬習草

徐伯清

敬世江

張弘

哑

啞

註：艹＞⺌

啊

釋廬習草

徐伯清

敬世江

張弘

啊

註：阝＞了　　可＞勹

唱

于右任標草

敬世江

王寵

智永

唱

註：

啡

釋廬習草

張弘

釋廬習草

張弘

啡

註：

韓駒
王羲之
黃庭堅
于右任標草

問　　问

註：門＞冂

米芾
懷素
索靖
王羲之

唯

註：

張弘
釋廬習草
釋廬習草
徐伯清

啤

註：

張弘
釋廬習草
張弘
釋廬習草

唸

註：心＞心＞一

售

張弘　　敬世江
　　　　釋廬習草
徐伯清

售

註： 口 ＞ つ

啟

※于右任標草　智永
　　　孫过庭　怀素

啟

註： 尸 ＞ フ　　 攵 ＞ 𝓏

喧

王鐸　　敬世江
　　　　宋鈺
張瑞图

喧

註： 亘 ＞ 𝓏

啼

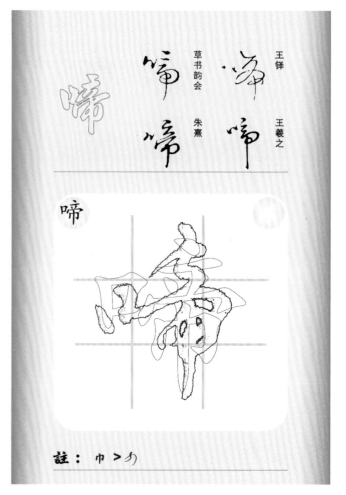

草书韵会　王鐸
　　　　王羲之
朱熹

啼

註： 巾 ＞ 𝓀

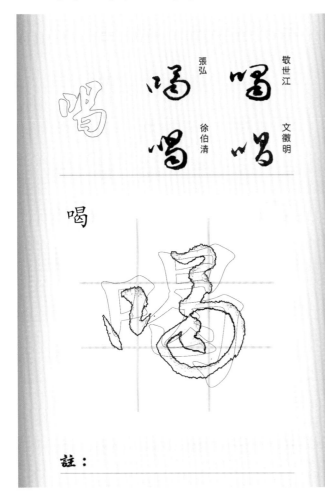

喝

敬世江　文徵明
張弘　徐伯清

喝

註：

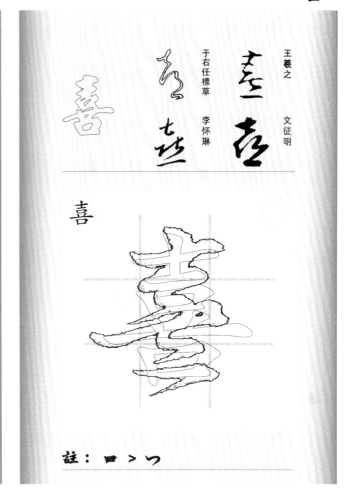

喜

王羲之　文征明
于右任標草　李怀琳

喜

註：凵 > つ

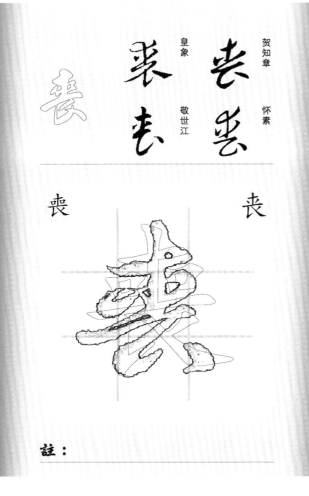

喪

賀知章　怀素
皇象　敬世江

喪　喪

註：

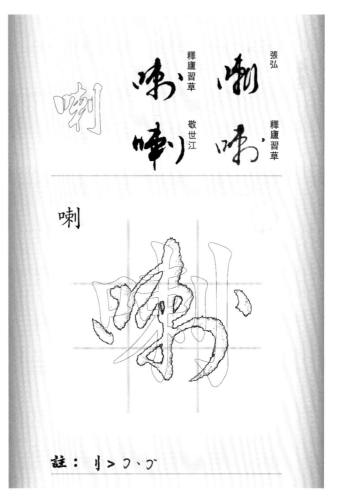

喇

張弘　釋廬習草
釋廬習草　敬世江

喇

註：刂 > つ、つ

喊
徐伯清　釋廬習草
敬世江　張弘
喊
喊喊

喊
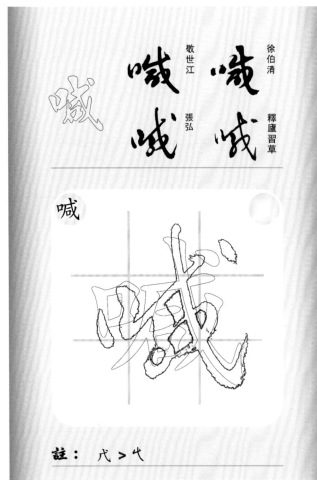
註：戈 > 屮

嘴
敬世江　釋廬習草
祝允明　徐伯清
嘴
喘嘴

喘
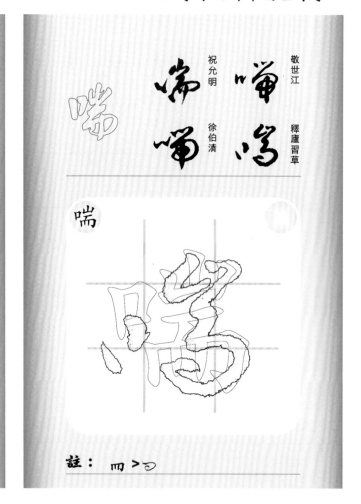
註：而 > ㄅ

單
王羲之　宋克
趙子昂　王羲之
單
單單

單
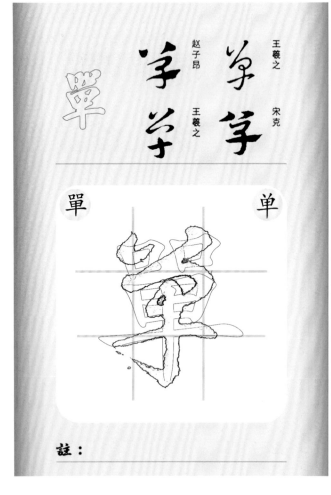
單
註：

唾
姚綬　釋廬習草
豐坊　徐伯清
唾
唾唾

唾

註：

莫如忠　草書韵会
董其昌　敬世江

喚

註：

于右任標草　孫過庭
赵子昂　敬世江

喻

註：月＞彡　刂＞冂丶冂

苏轼　徐伯清
陈淳　敬世江

喬　　乔

註：同＞冋

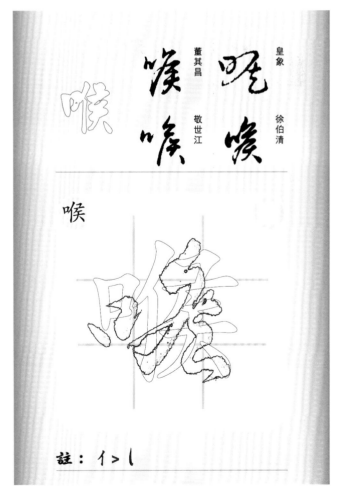

皇象　徐伯清
董其昌　敬世江

喉

註：亻＞乚

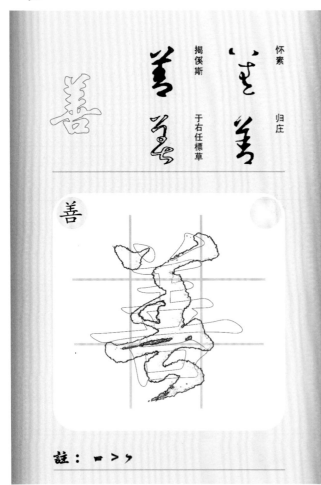

懷素　歸庄
揭俣斯
于右任標草

善

善

註：口 ＞ ﹀

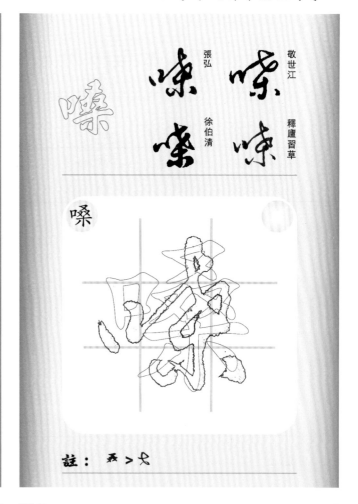

敬世江　釋廬習草
張弘
徐伯清

嗓

嗓

註：叒 ＞ 火

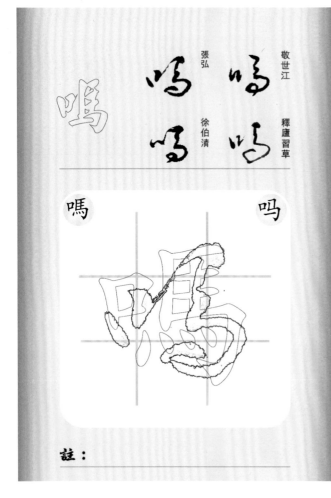

敬世江　釋廬習草
張弘
徐伯清

嗎

嗎　吗

註：

宋克　徐伯清
草书韵会
李怀琳

嗜

嗜

註：耂 ＞ 火　　日 ＞ つ

皇象　宋克
赵子昂　沈粲

註：从＞ルゝ

米芾　徐伯清
颜真卿　敬世江

註：

張弘　徐伯清
草书韵会　敬世江

註：

敬世江　文葆光
張弘　徐伯清

註：欠＞ゝ

嘔

王羲之　敬世江

王羲之　徐伯清

註：

嘉

赵雍　怀素

于右任標草　王羲之

註：

嘗

于右任標草　孫過庭

怀素　康里子山

註：囗 > つ

嘆

裴休　張弘

敬世江　出师颂

註：

嘩

敬世江　釋廬習草
張弘　徐伯清

嘩　　　　哗

註：

嘲

敬世江　顧鼎臣
王鐸　徐伯清

嘲

註：卓＞字　月＞子

噴

宋高宗　敬世江
申时行　文征明

噴　　　　喷

註：卉＞七　貝＞大

嘴

敬世江　解縉
張弘　徐伯清

嘴

註：

敬世江　黃道周
張弘　徐伯清

噩

註：

敬世江　釋盧習草
張弘　徐伯清

噪

註：

智永　孫过庭
于右任標草　怀素

器

註：　　※

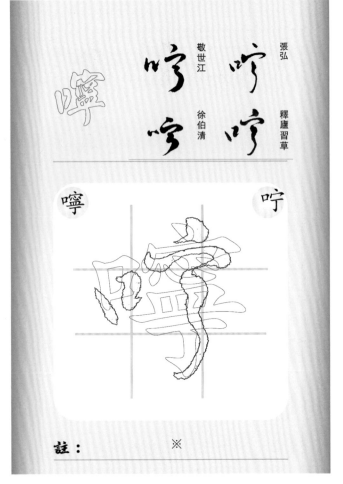

張弘　釋盧習草
敬世江　徐伯清

咛　嚀

註：　　※

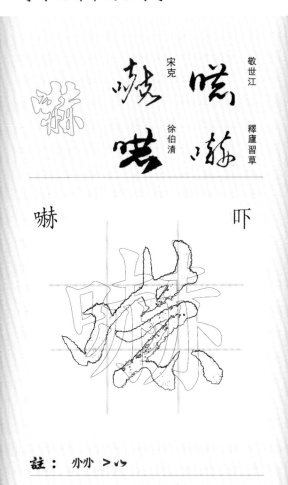

宋克
敬世江 釋廬習草
徐伯清

嚇　　　　吓

嚇

註： 卯卯 ＞ ⺍

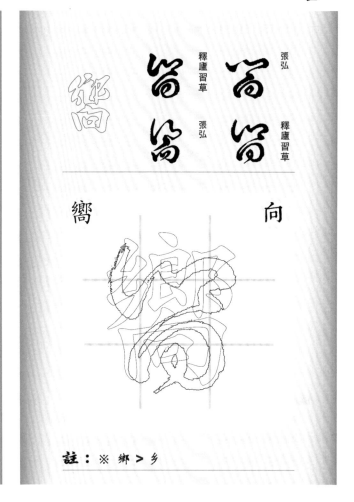

張弘
釋廬習草
張弘

嚮　　　　向

嚮

註：※ 鄉 ＞ 乡

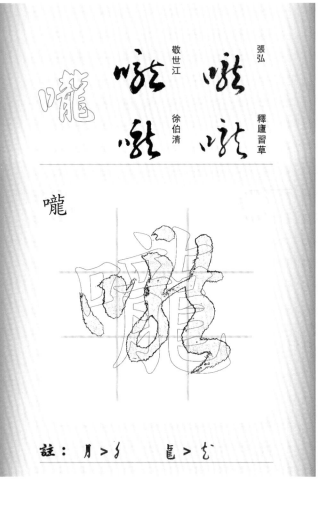

敬世江 張弘
釋廬習草
徐伯清

嚨

嚨

註： 月 ＞ 彡　　 㡰 ＞ 乚

敬世江 張弘
釋廬習草
徐伯清

嚷

嚷

註： 一一 ＞ ⺀

嚴　　　　　　　沈粲
　　　　　王羲之　　于右任標草
　　　　　　　孫過庭
嚴　　　　　　　　　　　严

註：⺍ > ⺍　　耳 > 彡　　攵 > 彡

嚼　　　　　　　于右任標草
　　　　　趙子昂　　徐伯清
　　　　　　　敬世江
嚼

註：⺍ > 彡　　一 > 冖　　貝 > 彡

囂　　　　　　　草書韵会
　　　　　趙构　　徐伯清
　　　　　　　敬世江
囂　　　　　　　　　　　嚚

註：⺍ > ⺍

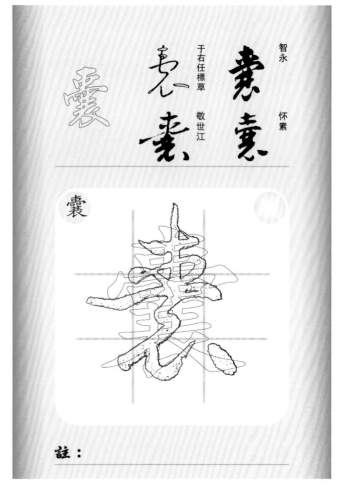

囊　　　　　　　智永
　　　　　于右任標草　怀素
　　　　　　　敬世江
囊

註：

王羲之
于右任標草　　王升
敬世江

四

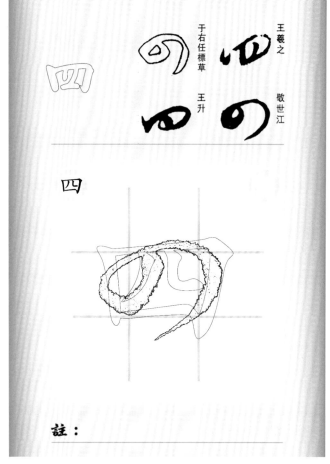

四

註：

王羲之
董其昌　　文徵明
敬世江

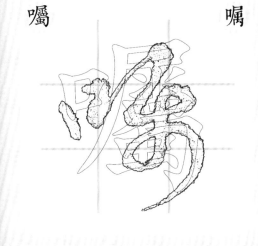

囑

囑

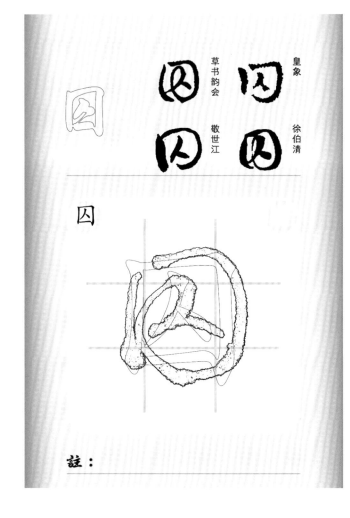

囑

註：屬 > 孑

皇象
草书韵会　　徐伯清
敬世江

囚

囚

囚

註：

王羲之
于右任標草　　赵佶
怀素

因

因

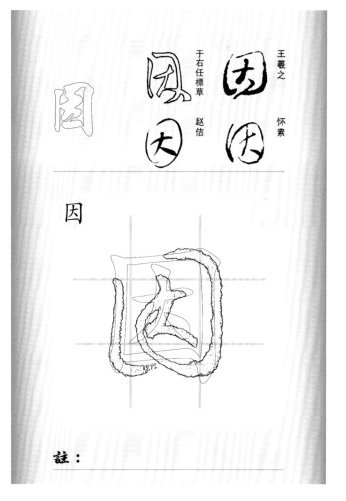

因

註：

王羲之　赵佶

回回

王铎　徐伯清

回回

回

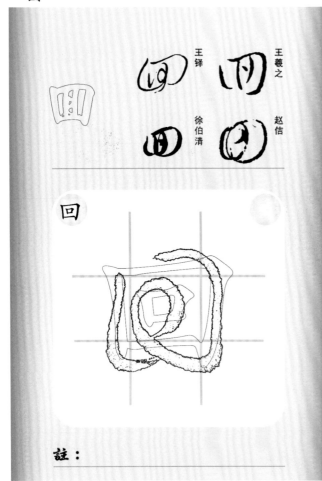

註：

王羲之　怀素

囷困

康里子山

困

于右任標草

囷

困

註：

怀素　徐伯清

岀固

蔡襄

固固

饶介

固

註：

敬世江　孙过庭

圃圃

王铎　徐伯清

圃圃

圃

註：

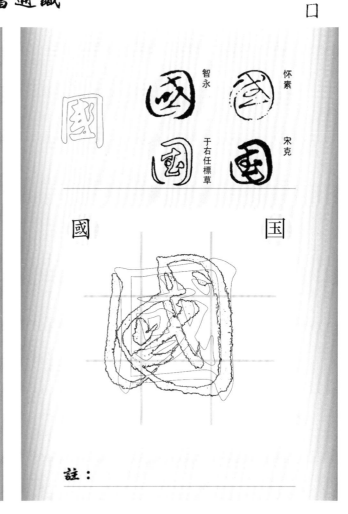

圈

國

圍

圈

國

围

園

园

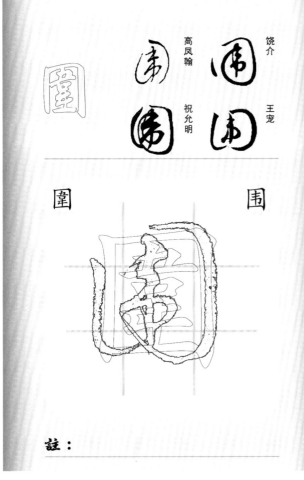

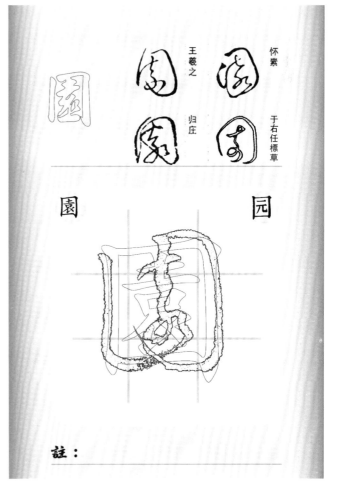

註：

註：

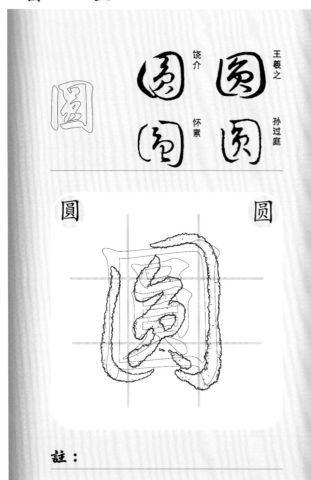

王羲之　孫過庭
饒介　懷素

圓

圓

註：

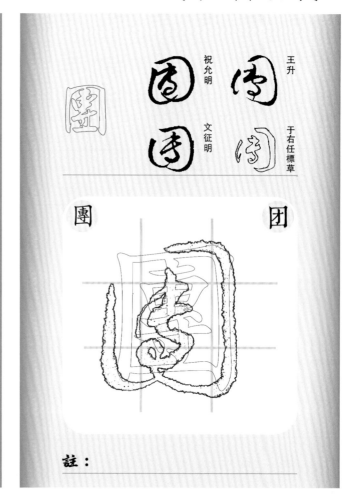

王升　于右任標草
祝允明　文徵明

団

團

註：

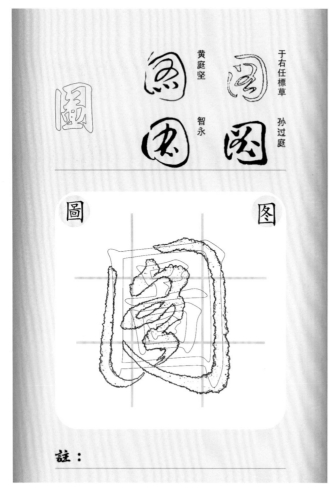

于右任標草　孫過庭
黄庭堅　智永

图

圖

註：

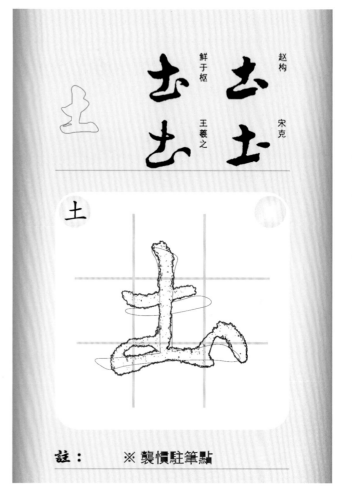

趙构　宋克
鮮于樞　王羲之

土

土

註：　※襲慣駐筆點

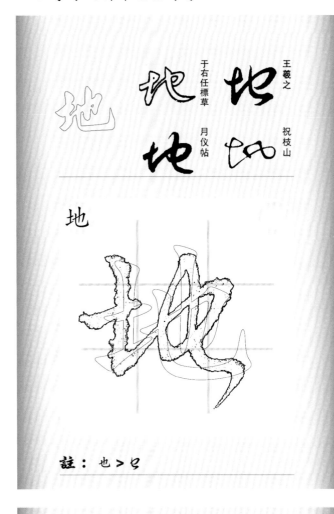

王羲之　　祝枝山
于右任標草
　　　月仪帖

地

註：也＞�占

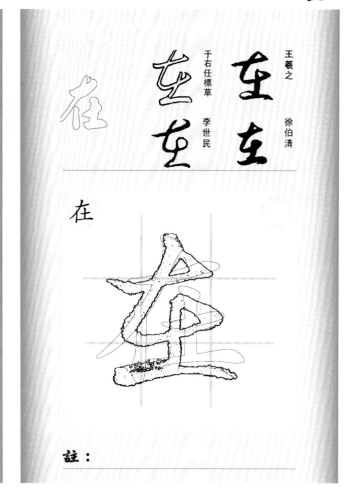

王羲之　　徐伯清
于右任標草　李世民

在

註：

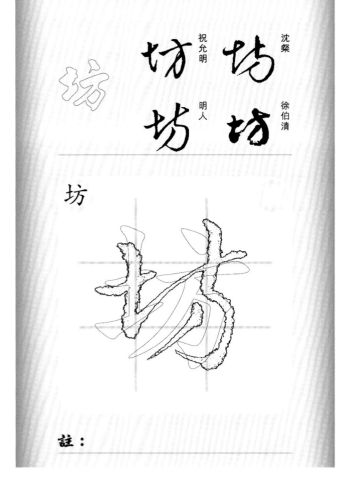

沈粲　　徐伯清
祝允明
明人

坊

註：

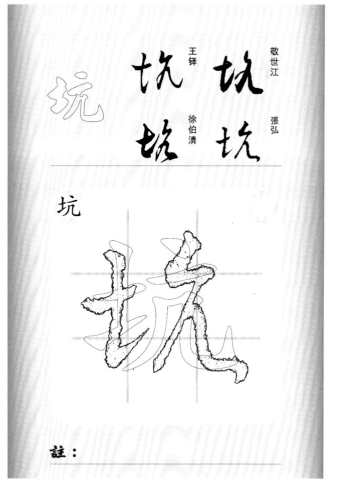

敬世江　　張弘
王鐸
徐伯清

坑

註：

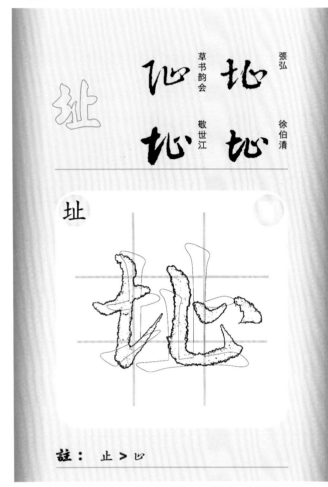

址

址

張弘　徐伯清

草书韵会

敬世江

註： 止 > レ

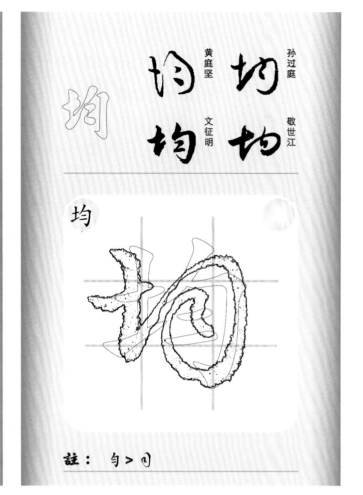

均

均

黃庭堅　孫过庭

文征明

敬世江

註： 勻 > 日

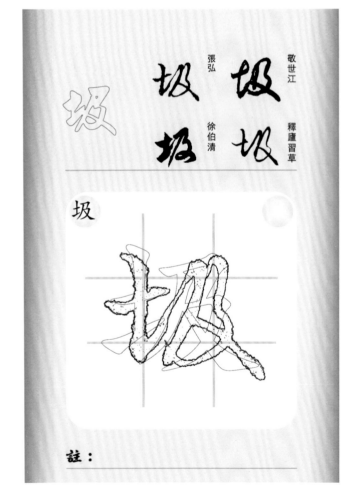

圾

圾

張弘　敬世江

釋廬習草

徐伯清

註：

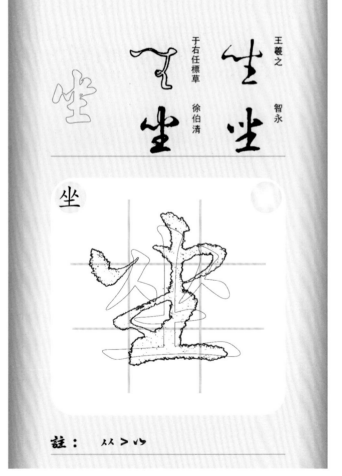

坐

坐

王羲之　智永

于右任標草

徐伯清

註： 从 > ソ

垃

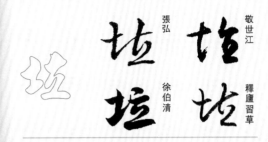

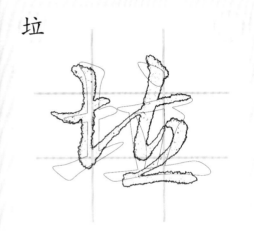

註：

坪

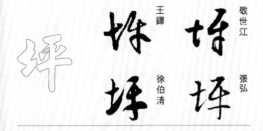

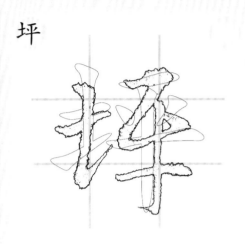

註：

坡

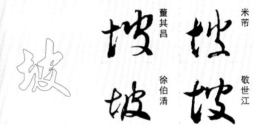

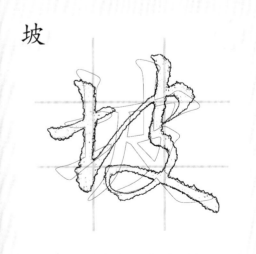

註：

坦

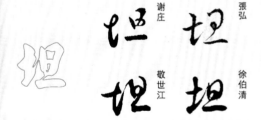

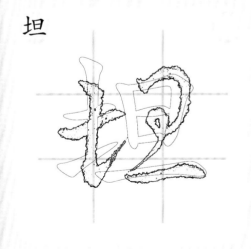

註：

坤

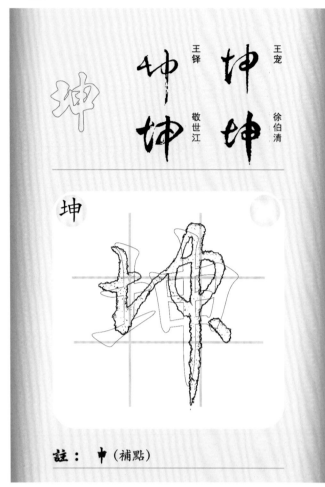

王寵　　徐伯清

王鐸　　敬世江

坤

註：中（補點）

垂

鮮于樞　　于右任標草

智永　　懷素

垂

註：

型

敬世江　　孫過庭

張弘　　徐伯清

型

註：刂＞乁、フ

垢

揭傒斯　　智永

鮮于樞　　于右任標草

垢

註：口＞フ

懷素　歐陽詢
王羲之　于右任標草

城

註：

敬世江　釋廬習草
張弘　徐伯清

垮

註：

祝允明　徐伯清
草书韵会　敬世江

埋

註：

康里子山　徐伯清
鮮于樞　王守仁

埃

註：　ム > 彐

域

孫過庭
敬世江
黃庭堅
徐伯清

註：

培

徐伯清
張弘
草书韵会
敬世江

註： ▬ > ⼍

堅

于右任標草
韓道亨
黃庭堅
智永

註： 臣 > ⼱

堆

徐伯清
張弘
草书韵会
敬世江

註：

基

怀素　沈粲

于右任標草　王寵

基

註：其 > ⺈

堂

康里子山　于右任標草

王羲之　怀素

堂

註：

執

怀素　孫過庭

于右任標草　索靖

執

註：幸 > 才

堵

張弘　徐伯清

草书韵会　敬世江

堵

註：日 > ⼍

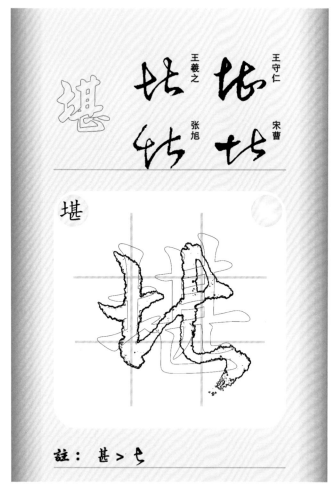

堪　　堪

王守仁　王羲之　宋曹　張旭

註： 甚 > 乜

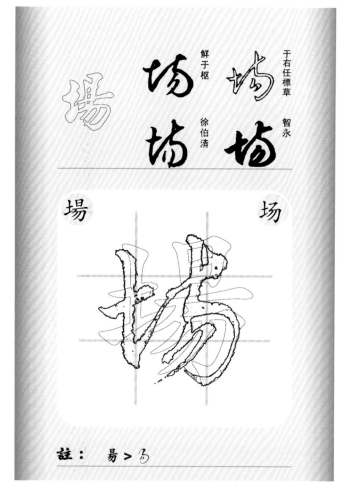

場　　场

于右任標草　鮮于樞　智永　徐伯清

註： 昜 > 为

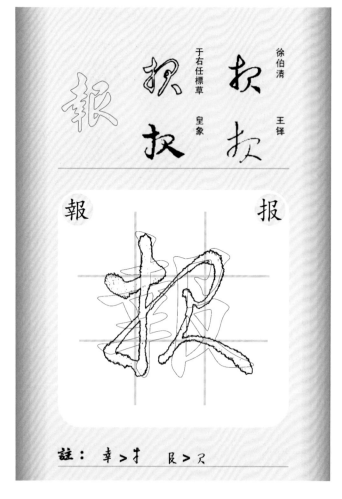

報　　报

徐伯清　于右任標草　皇象　王鐸

註： 幸 > 才　　 段 > 尺

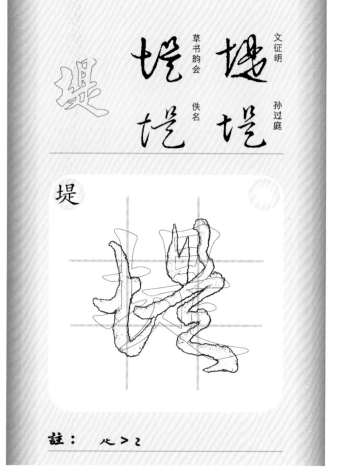

堤

文征明　草书韵会　孙过庭　佚名

註： 足 > 乚

堡

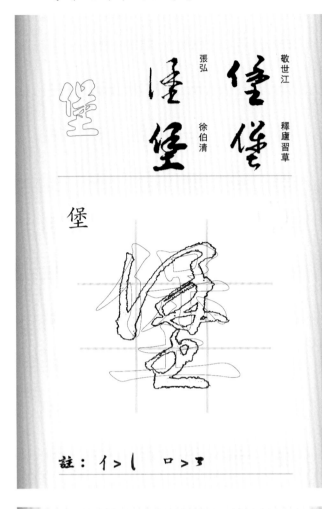

敬世江　釋廬習草
張弘　徐伯清

堡

註：亻＞㇂　口＞弓

塞

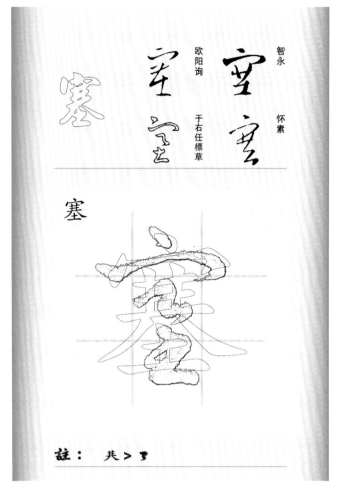

智永　懷素
歐陽詢　于右任標草

塞

註：共＞弓

塑

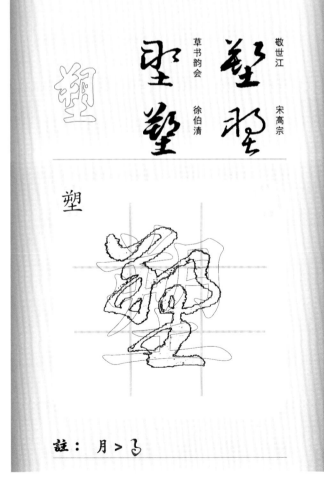

敬世江　宋高宗
草书韵会　徐伯清

塑

註：月＞弓

塘

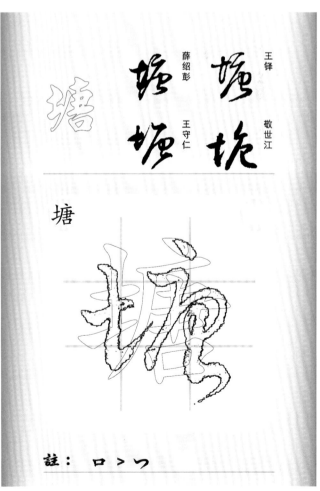

王鐸　敬世江
薛紹彭　王守仁

塘

註：口＞冖

塗

褚遂良　趙構
李懷琳　王羲之

註：

塔

王寵　敬世江
草书韵会　李世民

註：　口 > つ

填

張弘　草书韵会
徐伯清　敬世江

註：　直 > 生

塌

敬世江　王宠
唐順之　釋廬習草
徐伯清

註：　日 > 子

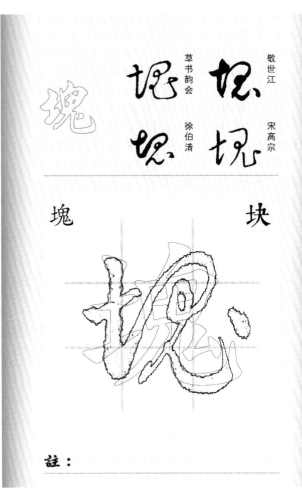

塊　　　　　　　塊　　　　　　塊　　　　　　塊　　　块
敬世江　宋高宗　草书韵会　徐伯清

註：

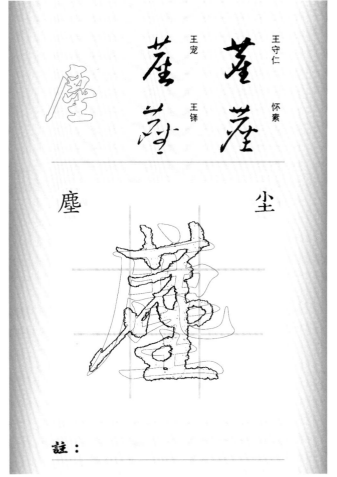

塵　　　　　　塵　　　　　塵　　　　　塵　　　尘
王守仁　怀素　王宠　王铎

註：

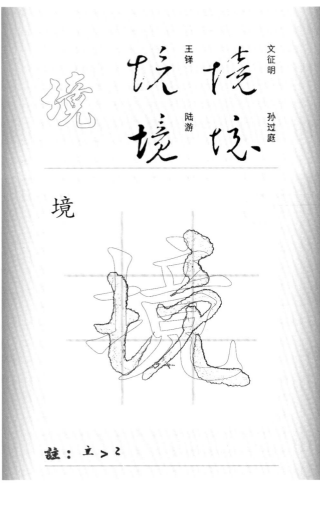

境　　　　　　境　　　　　　境　　　　　　境
文征明　孙过庭　王铎　陆游

註：立 > 乚

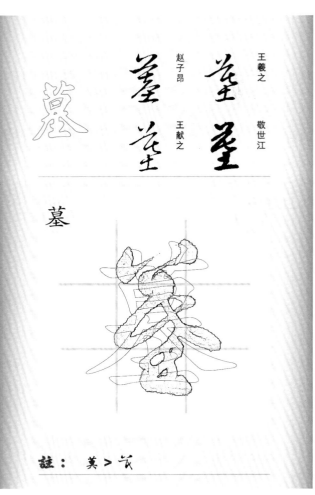

墓　　　　　　墓　　　　　墓　　　　　墓
王羲之　敬世江　赵子昂　王献之

註：莫 > 艿

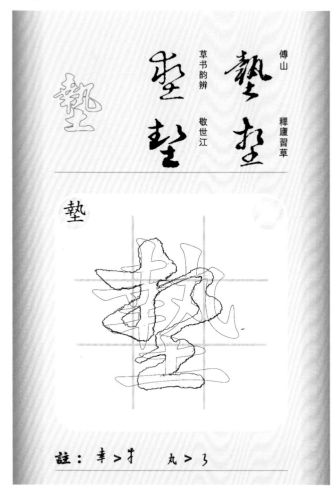

塾

傅山　釋廬習草

草书韵辨　敬世江

註：幸＞才　　丸＞了

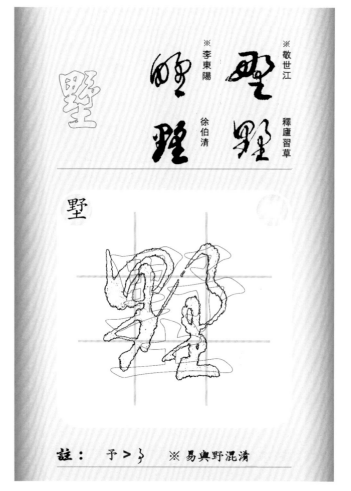

墅

※敬世江　釋廬習草

※李東陽

徐伯清

註：予＞了　　※易與野混淆

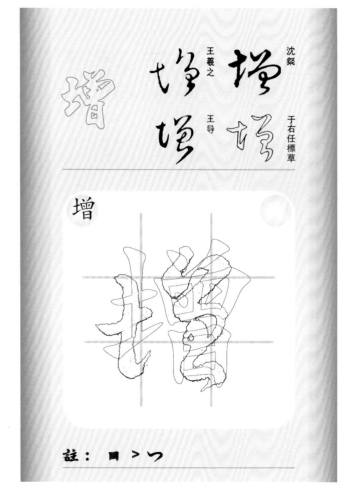

增

沈粲　于右任標草

王羲之

王导

註：罒＞冖

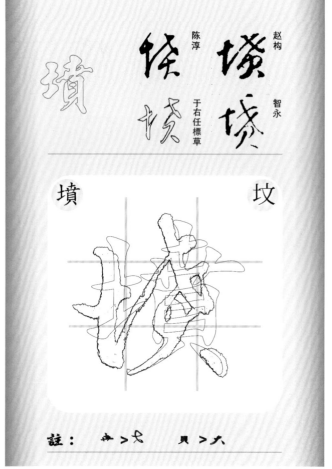

墳　　　坟

赵构　智永

陈淳　于右任標草

註：卉＞大　　貝＞八

墜　　孫过庭
文征明
文征明　　墜
張即之

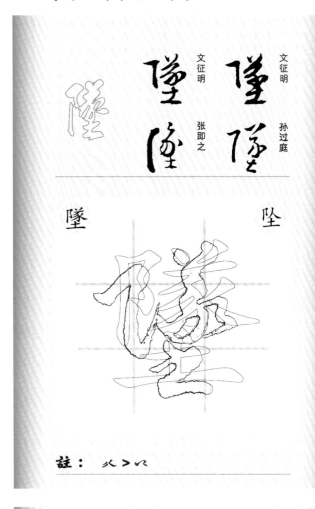

墜　　　　　坠

註：　火 > 以

壚　　吳紫钧
文征明
草书韵会　　壚
敧世江

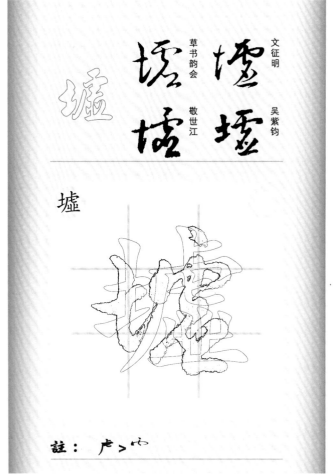

壚

註：　虍 > 严

墜　　康里子山
王铎
蕭衍　　墜
徐伯清

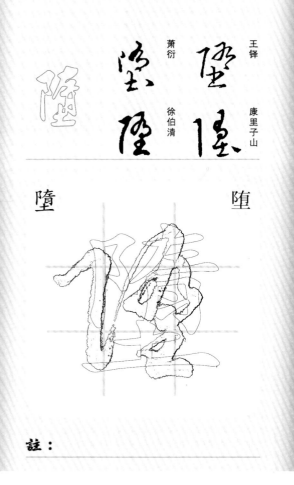

墮　　　　　堕

註：

墨　　孙过庭
智永
李鹤彔　　墨
于右任標草

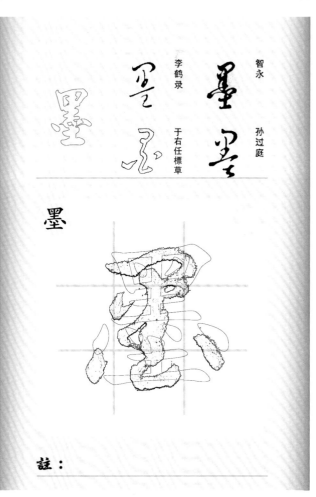

墨

註：

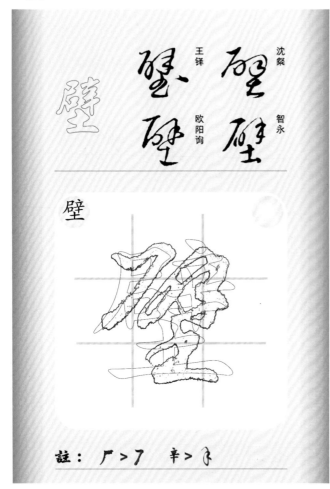

壁

沈粲 王鐸 智永 欧阳询

壁

註： 厂 > 了　辛 > 令

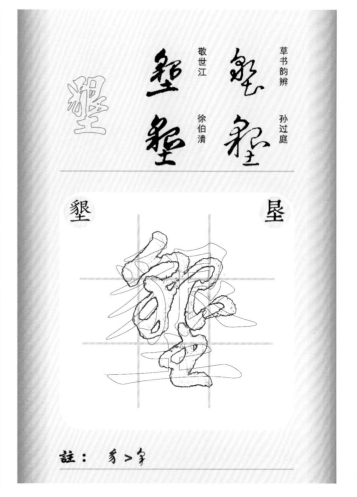

墾

草书韵辨 敬世江 孙过庭 徐伯清

墾　垦

註： 豸 > 爭

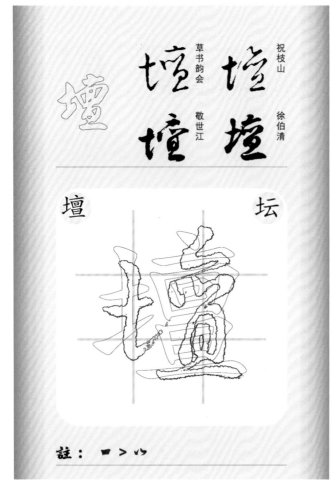

壇

草书韵会 祝枝山 敬世江 徐伯清

壇　坛

註： 囬 > 凸

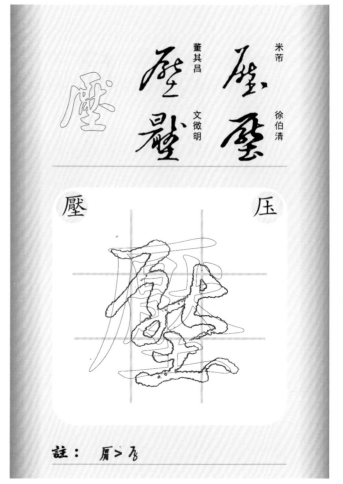

壓

董其昌 米芾 文徵明 徐伯清

壓　压

註： 肩 > 厃

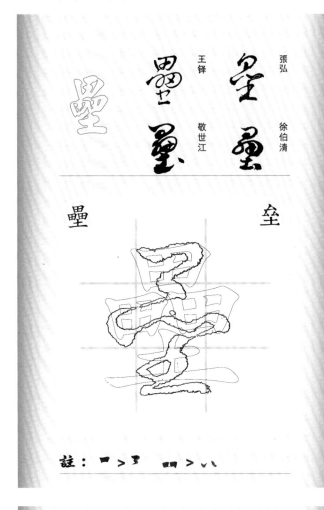

王鐸　　張弘
敬世江　　徐伯清

壘　　　　　　　　　　　　　　　　堊

註：口 > ʒ　　田 > ㄣ

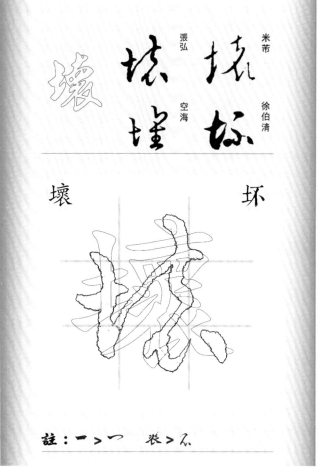

張弘　　米芾
空海　　徐伯清

壞　　　　　　　　　　　　　　　　坏

註：一 > ㄱ　　袞 > 乙

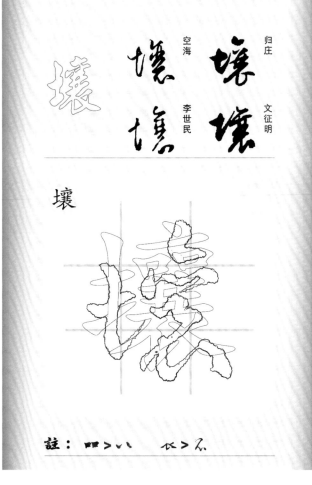

空海　　归庄
李世民　　文征明

壤

註：田 > ㄣ　　衣 > 乙

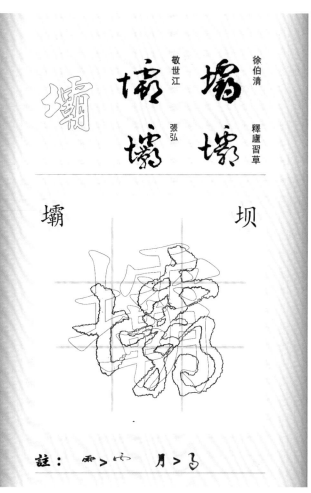

敬世江　　徐伯清
張弘　　釋廬習草

壩　　　　　　　　　　　　　　　　坝

註：雨 > 冚　　月 > ʒ

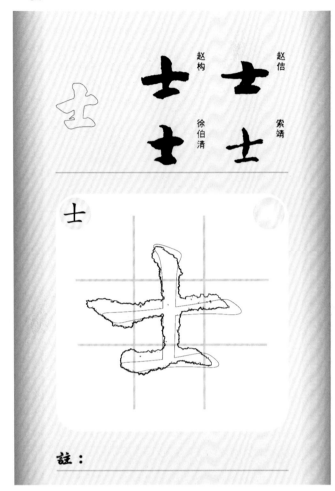

赵佶　赵构　徐伯清　索靖

士

註：

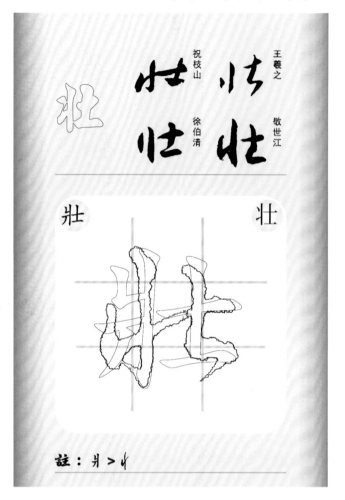

王羲之　敬世江　祝枝山　徐伯清

壯

壮

註：爿＞亻

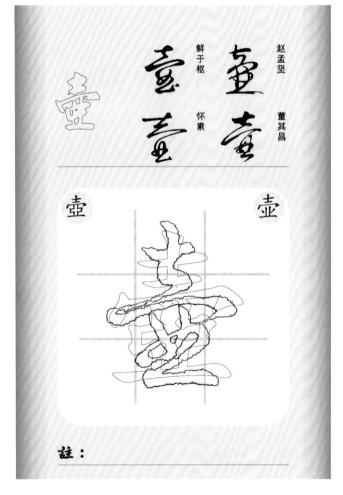

赵孟坚　鲜于枢　怀素　董其昌

壺

壶

註：

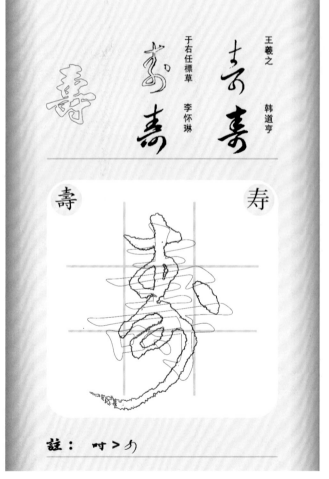

王羲之　韩道亨　于右任標草　李怀琳

壽

寿

註：吋＞ㇹ

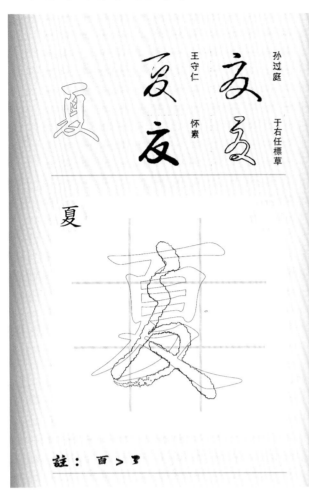

孫過庭　于右任標草
王守仁　懷素

夏

註： 百 > 彐

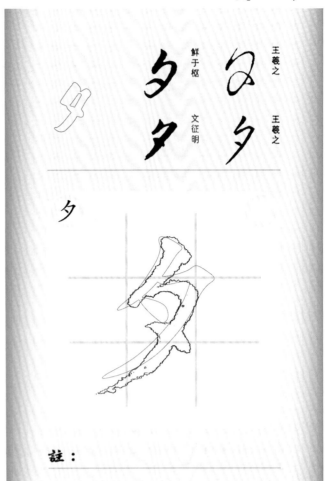

鮮于樞　文徵明
王羲之　王羲之

夕

註：

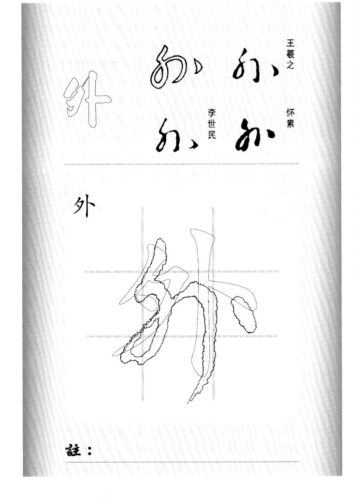

王羲之　懷素
李世民

外

註：

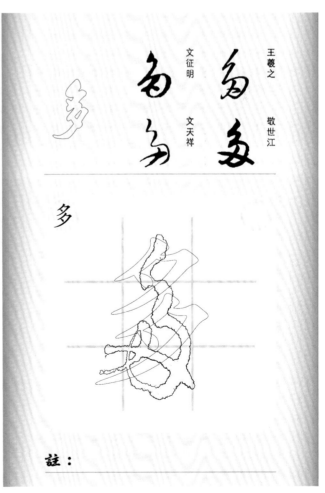

文徵明　文天祥
王羲之　敬世江

多

註：

夜

解縉

懷素

于右任標草

徐伯清

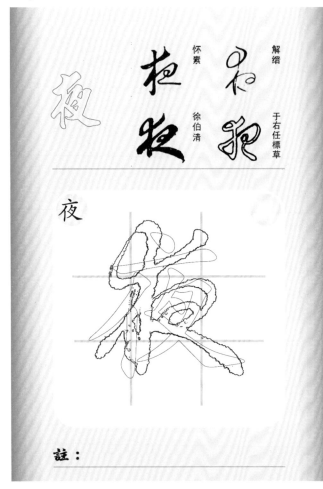

夜

註：

夠

敬世江

張弘

釋廬習草

徐伯清

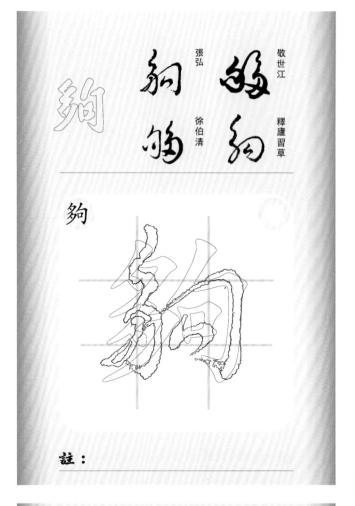

夠

註：

夥

張弘

釋廬習草

釋廬習草

張弘

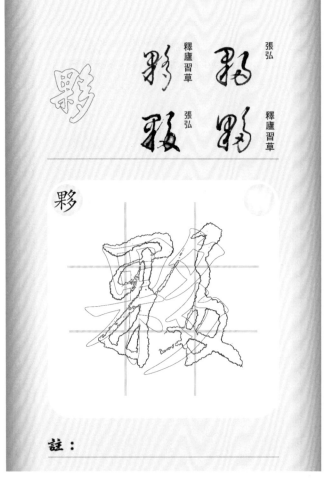

夥

註：

夢

王鐸

皇象

王羲之

于右任標草

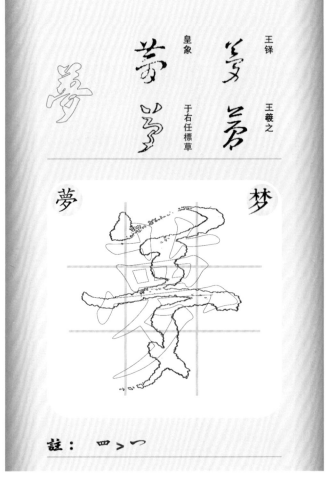

夢　　　　梦

註：　四＞宀

大

懷素　桓溫
陸居仁　歐陽詢

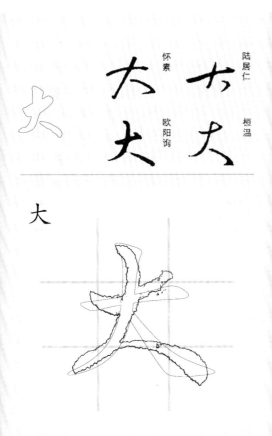

大

註：

天

懷素　孫過庭
于右任標草　黃庭堅

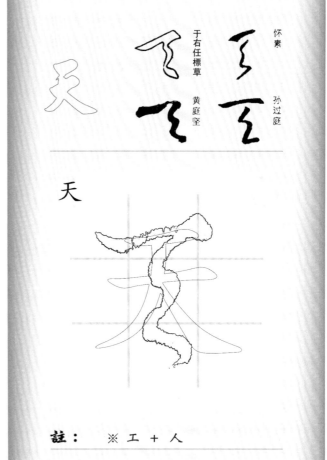

天

註：　※工＋人

夫

懷素　黃庭堅
于右任標草　孫過庭

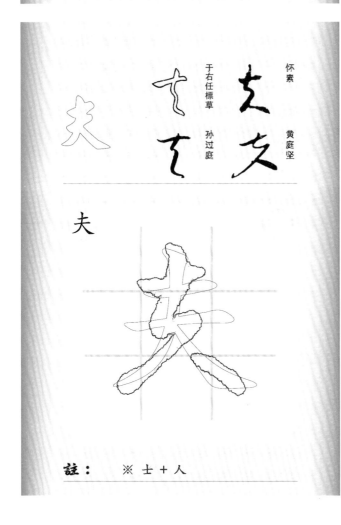

夫

註：　※士＋人

太

懷素　孫過庭
敬世江　徐伯清

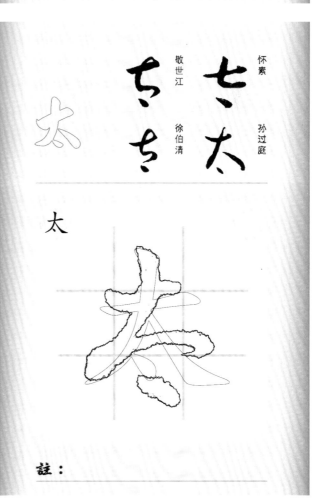

太

註：

央

王羲之　敬世江
草书韵会　徐伯清

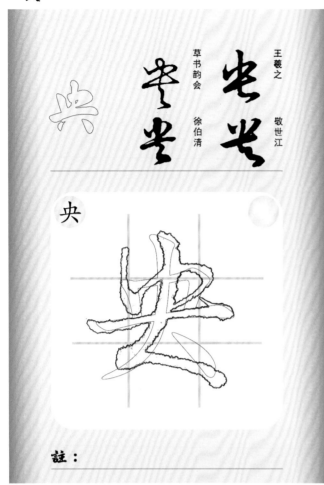

央

註：

失

孙过庭　怀素
王羲之　文征明

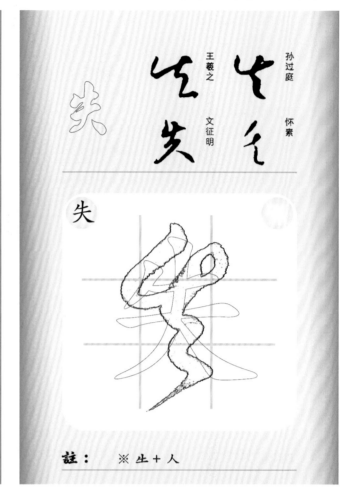

失

註： ※ 屮＋人

夷

索靖　文征明
蔡襄　孙过庭

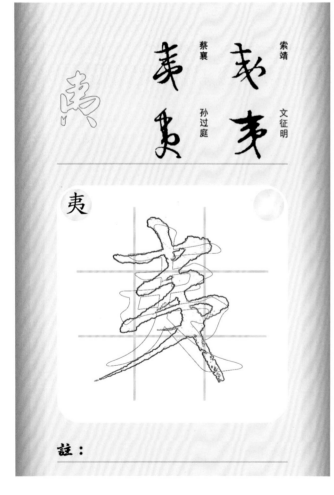

夷

註：

夾

皇象　徐伯清
李怀琳　怀素

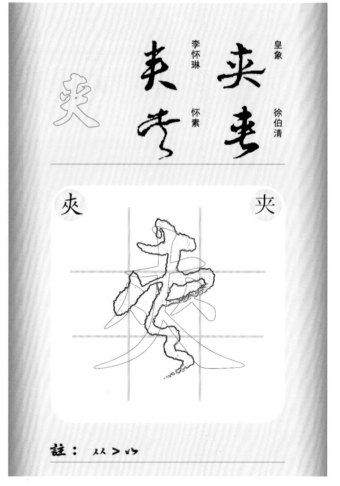

夾　　夹

註： 从 ＞ 以

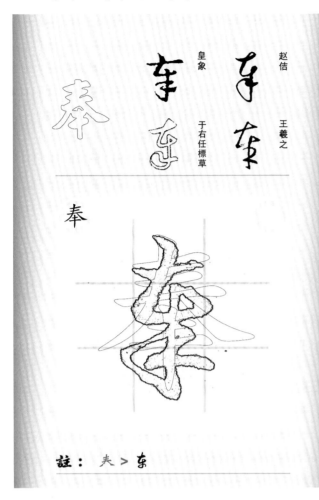

奉

註：夫 > 東

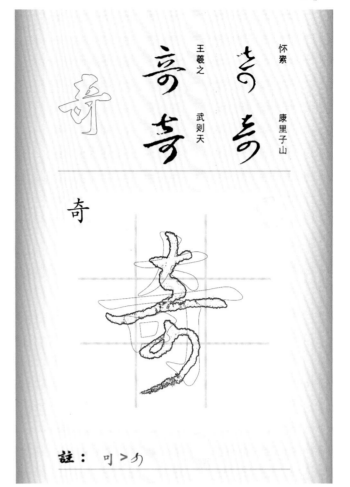

奇

註：叮 > ∫

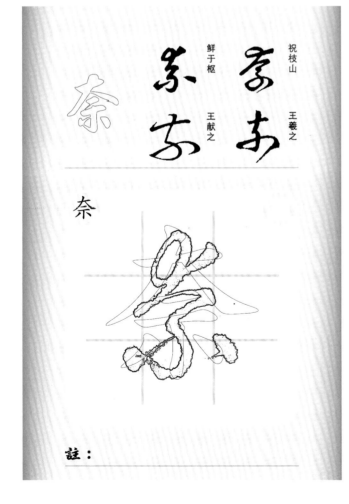

奈

註：

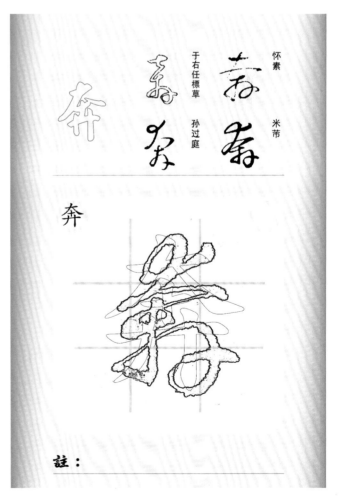

奔

註：

契

王獻之　敬世江
孫过庭　文征明

註：丰 > 丰　　刀 > 孑

奕

王羲之　敬世江
孫过庭　徐伯清

註：小 > 心

套

敬世江　董其昌
張弘　徐伯清

註：

奏

文征明　怀素
智永　于右任標草

註：夫 > 东

奢

草书韵会　徐伯清
張弘　敬世江

奢

註：日 ＞ つ

奠

敬世江　徐伯清
來復　釋廬習草

奠

註：

奧

孙过庭　孙过庭
索靖　徐伯清

奧

註：

奪

李怀琳　黄庭坚
草书韵会　宋克

奪

註：寸 ＞ つ

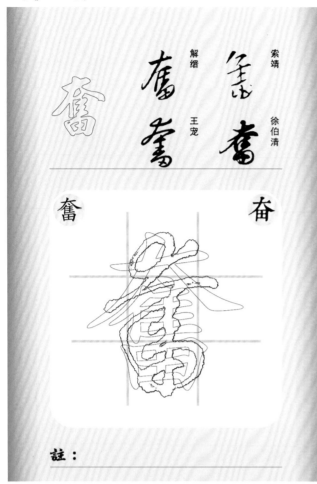

奮

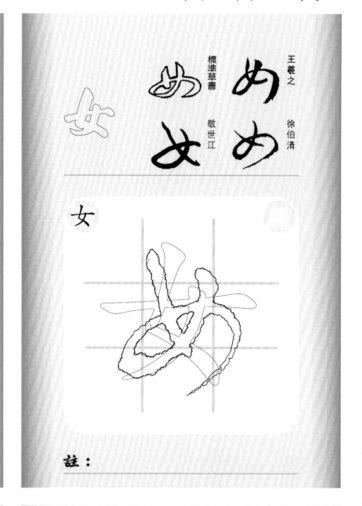

女

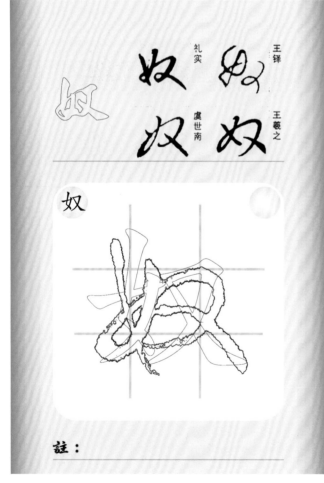

奴

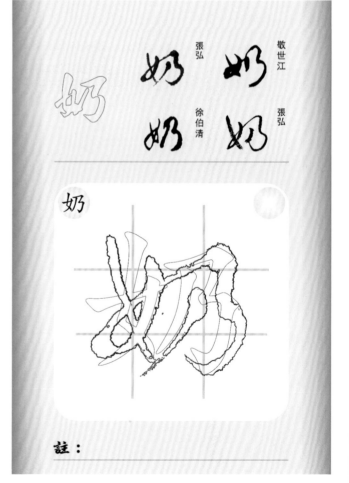

奶

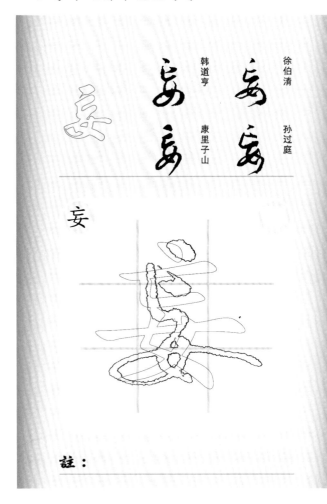

徐伯清　孫過庭

韓道亨

康里子山

妄

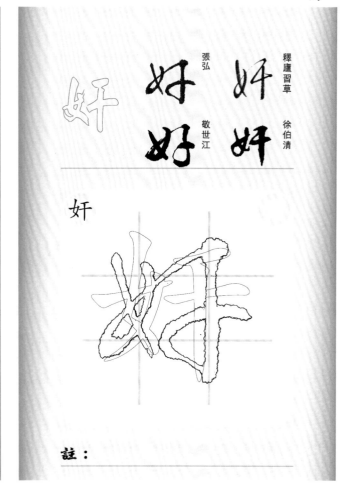

釋廬習草　徐伯清

張弘　敬世江

奸

好

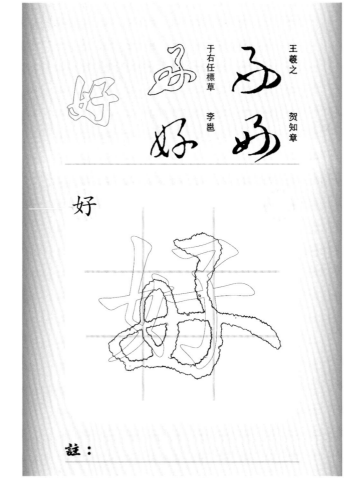

王羲之　賀知章

于右任標草

李邕

好

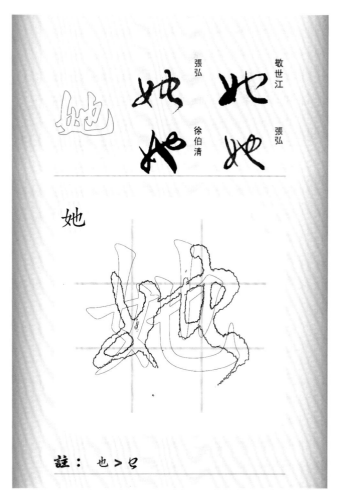

敬世江　張弘

張弘　徐伯清

她

註：

註：

註：

註：　也 > 𠃌

如

王羲之 懷素
王羲之
于右任標草

如

註： 口 > つ

妒

敬世江 傅山
張弘
徐伯清

妒

註：

妨

祝允明 徐伯清
董其昌
俞和

妨

註：

妝

釋廬習草 徐伯清
祝枝山
敬世江

妝　　妝

註： 爿 > 屮

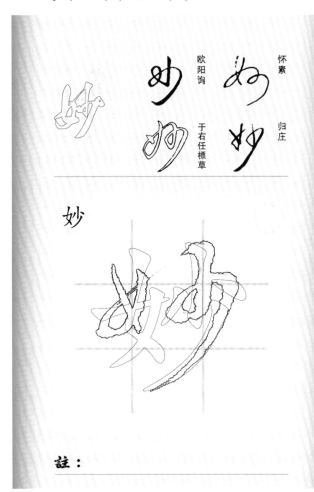

欧阳询　怀素　归庄　于右任標草

妙

註：

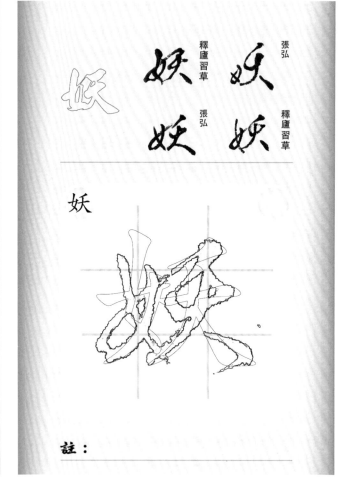

釋廬習草　張弘　張弘　釋廬習草

妖

註：

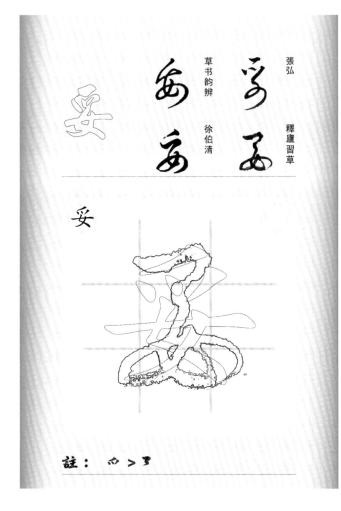

草书韵辨　張弘　釋廬習草　徐伯清

妥

註： 凸 > ヌ

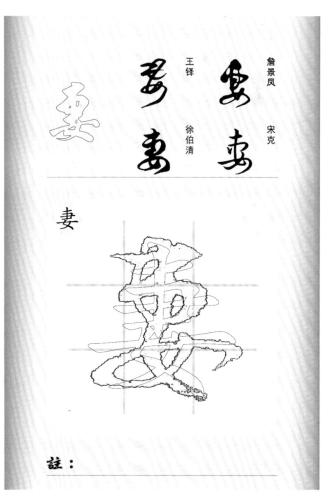

王铎　詹景凤　宋克　徐伯清

妻

註：

妹

米元章　徐伯清　王獻之

妹

註：

委

智永　于右任標草　懷素　王獻之

委

註：

姑

懷素　敬世江　劉仲游　徐伯清

姑

註：

姐

敬世江　張弘　范大成　徐伯清

姐

註：

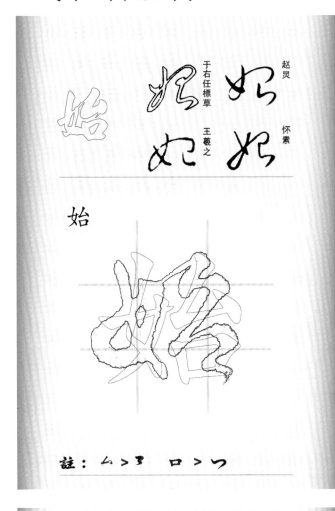

始

註：厶＞了　口＞つ

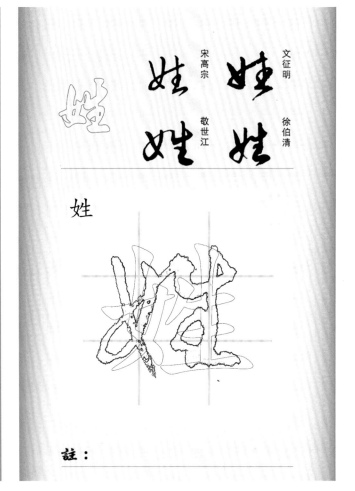

姓

註：

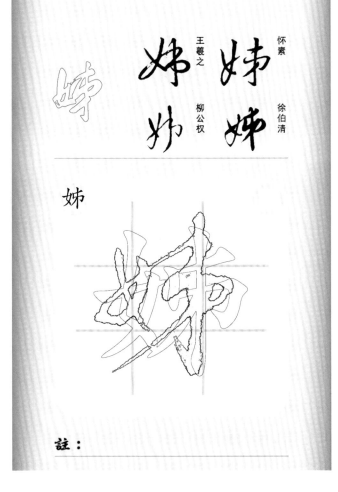

姊

註：

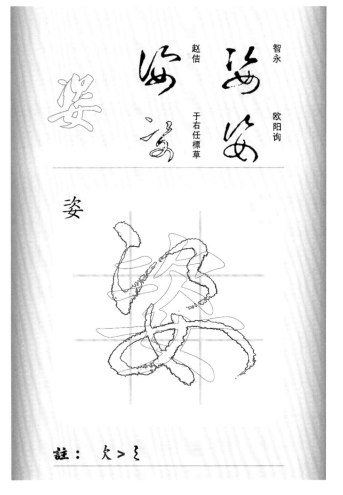

姿

註：欠＞冬

姨

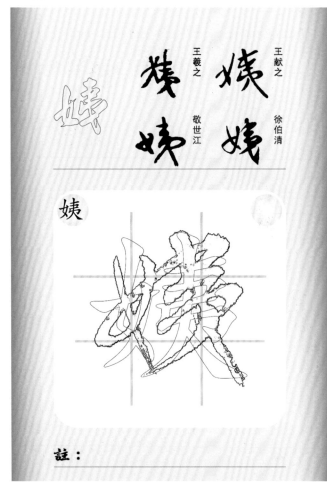

王羲之　徐伯清

王獻之　敬世江

註：

娃

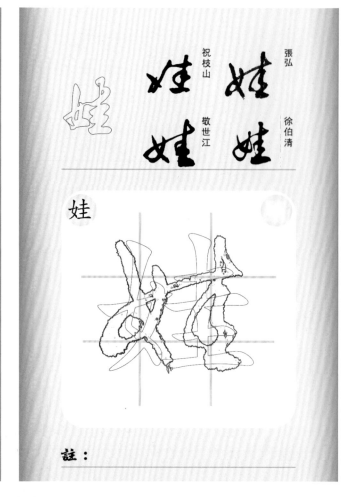

張弘　徐伯清

祝枝山　敬世江

註：

姪

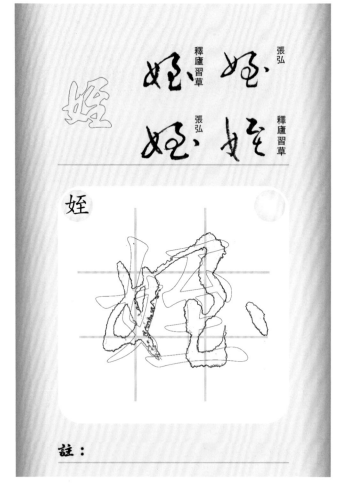

張弘　釋廬習草

釋廬習草　張弘

註：

姦　奸

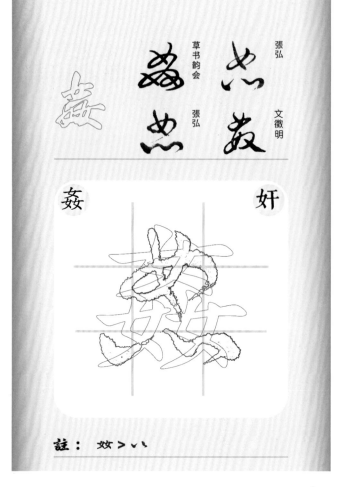

張弘　文徵明

草书韵会　張弘

註：　姧＞丶

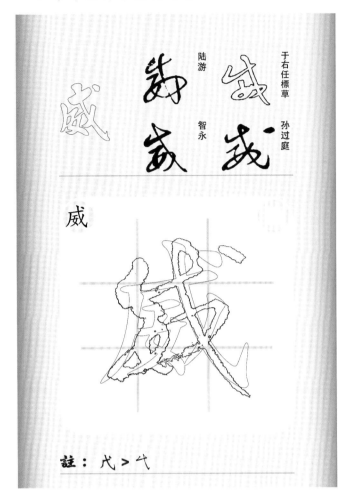

于右任標草　孫過庭　智永

陸游

威

註：戈＞弋

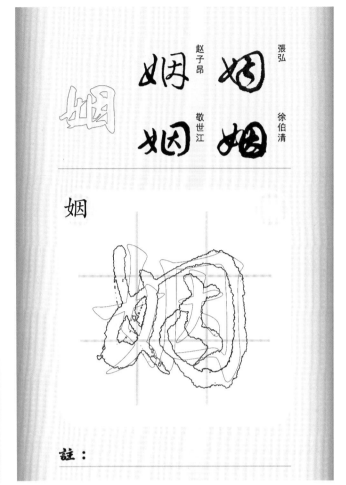

張弘　徐伯清　趙子昂　敬世江

姻

註：

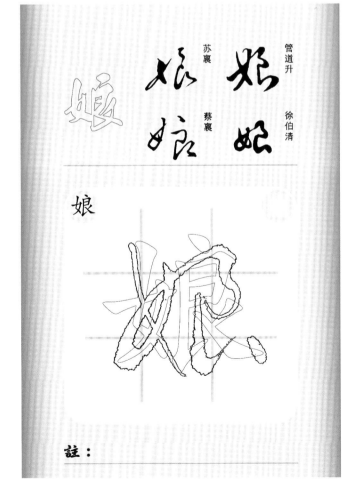

管道升　徐伯清　蘇襄　蔡襄

娘

註：

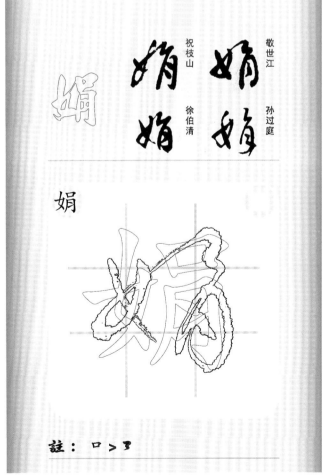

敬世江　孫過庭　祝枝山　徐伯清

娟

註：口＞了

娛

王宠　陈淳　王羲之　文征明

娛

註：

娶

王羲之　草书韵会　敬世江　倪元璐

娶

註：又＞る

婉

孙过庭　徐伯清　任询　孙过庭

婉

註：

婦

智永　王羲之　怀素　于右任標草

婦　妇

註：帚＞る

婚

徐伯清
陈淳
王羲之
敬世江

婚

註： 毛＞瓦　口＞冖

婆

王羲之
草书韵会
徐伯清
敬世江

婆

註：

嫂

王羲之
黄庭坚
徐伯清
王徽之

嫂

註： 臼＞凵

媚

敬世江
祝枝山
孙过庭
康里子山

媚

註：

媒

草书韵辨　徐伯清

赵构　　敬世江

媒

註：廿＞子

嫁

王宠　徐伯清

皇象　宋高宗

嫁

註：火＞亻

嫉

草书韵会　文征明

宋克　敬世江

嫉

註：

嫌

蔡襄　草书韵会

董其昌　王铎

嫌

註：亻＞灬＞一

媽

敬世江　張弘

張弘　徐伯清

媽

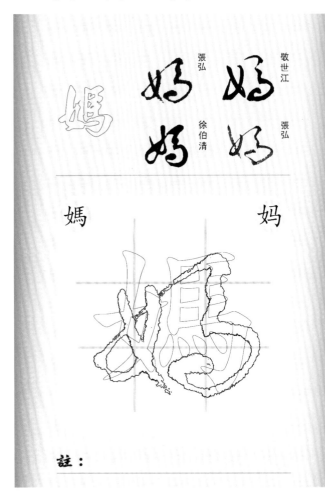

註：

嫩

祝枝山　敬世江

張弘　徐伯清

嫩

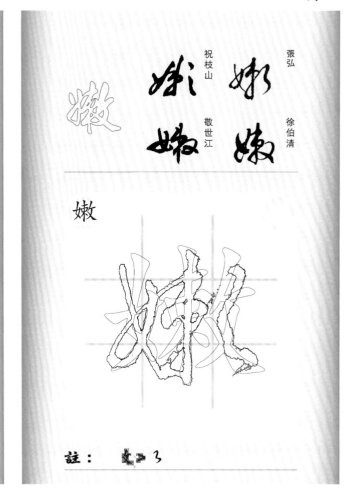

註：

嬉

王羲之　徐伯清

趙構　釋廬習草

嬉

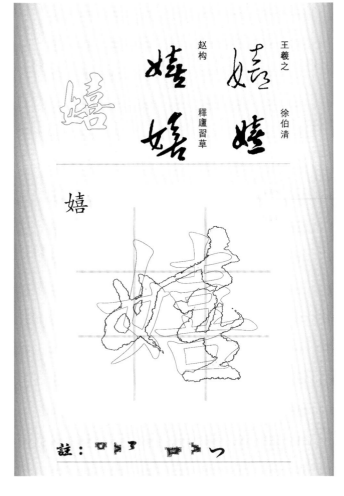

註：

嬌

王頌餘　俞和

草书韵会　敬世江

嬌

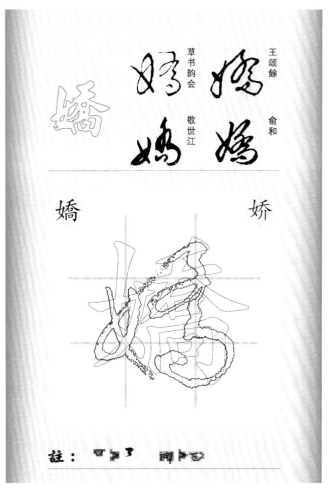

註：

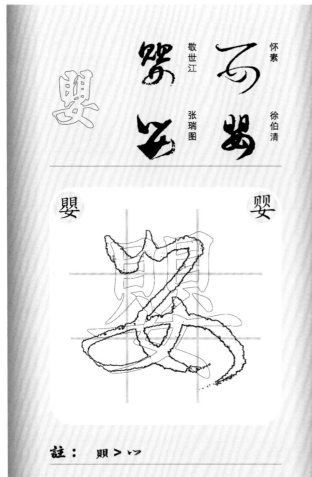

懷素　徐伯清　敬世江　張瑞圖

嬰　　嬰

註： 賏 > 心

張弘　敬世江　徐伯清

嬬　　婳

註： 番 > 帚

懷素　李世民　于右任標草　文天祥

子

註：

趙佶　于右任標草　智永　王羲之

孔

註：

孕

張弘　　徐伯清

草書韻会　　敬世江

孕孕

孕

孕

註：

字

怀素　　康里子山

于右任標草　　孙过庭

字字

字

字

註：

存

沈粲　　智永

于右任標草　　归庄

扶存

存

存

註：

孝

李怀琳　　徐伯清

沈粲　　于右任標草

孝孝

孝

孝

註：　屮 > 犬

孤

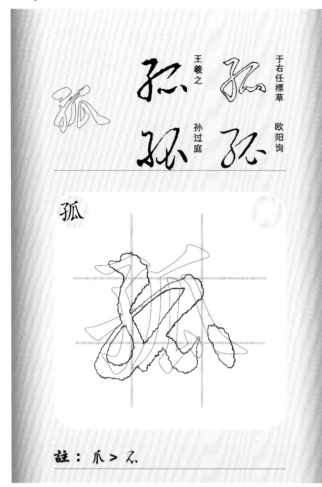

于右任標草　歐陽詢
王羲之　孫過庭

孤

註：爪 > 孓

季

王鐸　敬世江
蘇軾　王寵

季

註：

孩

敬世江　祝允明
張弘　徐伯清

孩

註：

孫

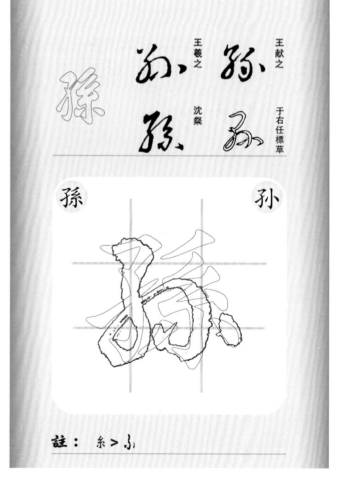

王獻之　于右任標草
王羲之　沈粲

孫　　孙

註：糸 > 厼

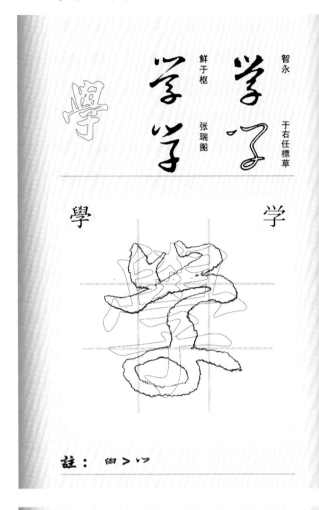

智永　于右任標草
鮮于樞　張瑞圖

學　学

註：学 > 宀

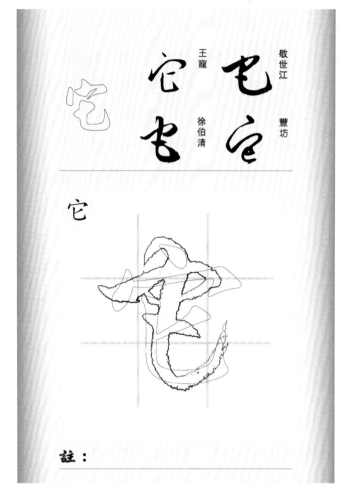

敬世江　豐坊
王寵　徐伯清

它

註：

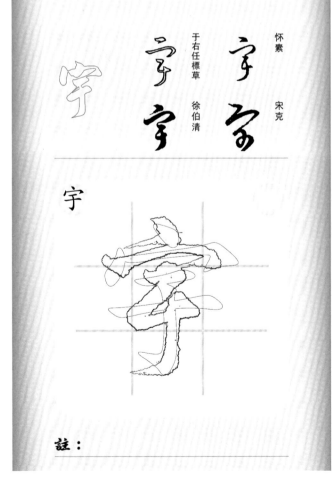

懷素　宋克
于右任標草　徐伯清

宇

註：

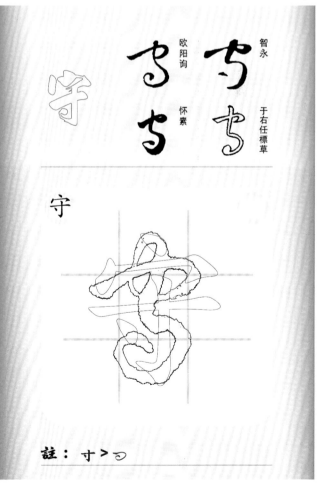

智永　于右任標草
歐陽詢　懷素

守

註：寸 > 弓

宀

宅

于右任標草　王羲之
賀知章　王鐸

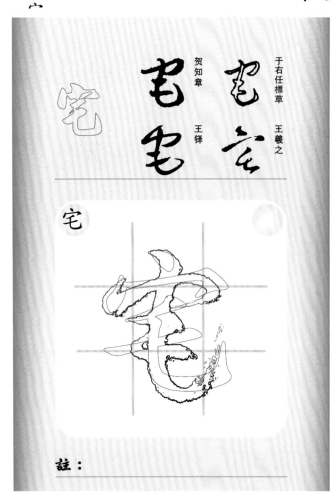

宅

註：

安

王羲之　懷素
于右任標草　王獻之

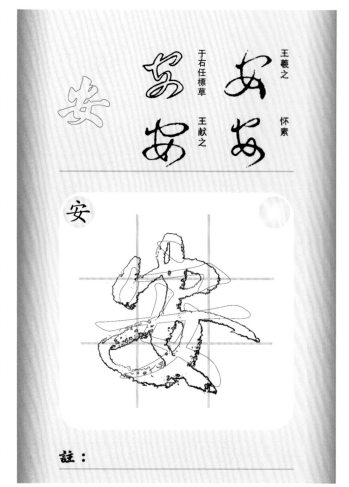

安

註：

完

王羲之　徐伯清
黃庭堅　敬世江

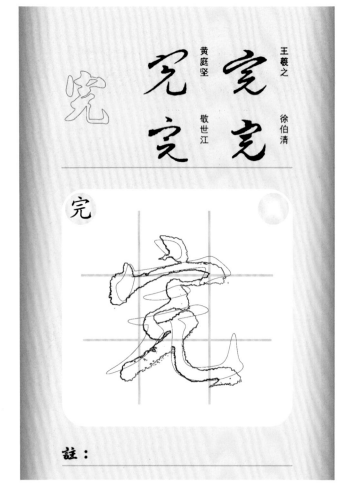

完

註：

宏

張弘　徐伯清
褚遂良　敬世江

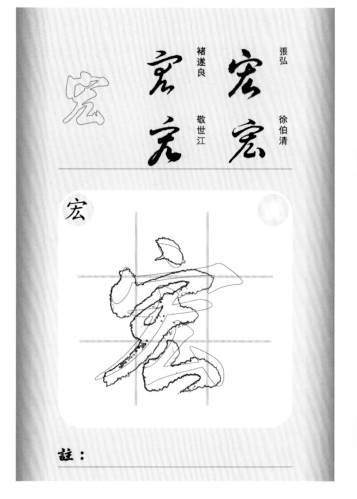

宏

註：

宗

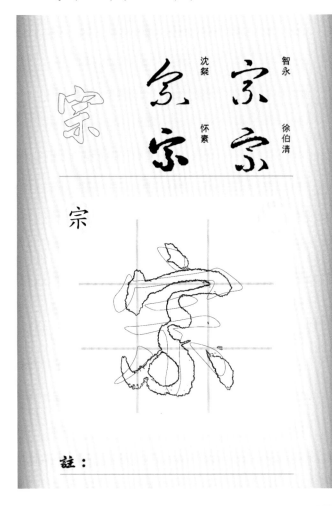

智永　徐伯清
沈粲　懷素

宗

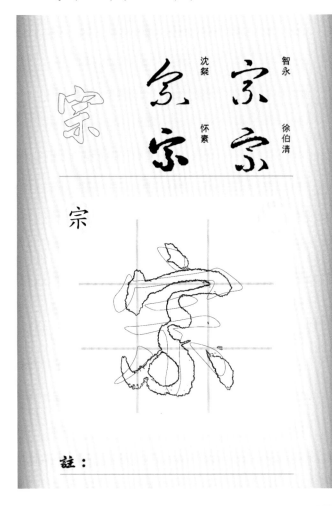

註：

欧阳询　于右任標草
怀素　柳公权

定

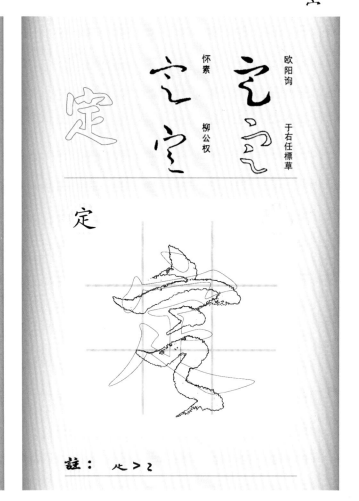

定

註：屮＞乙

官

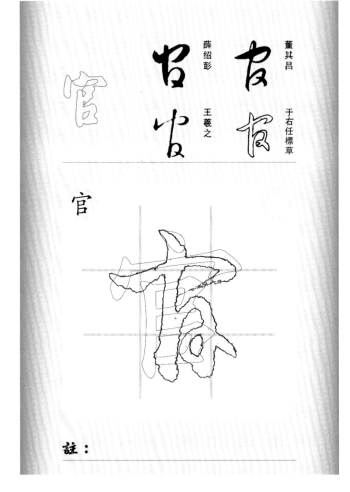

董其昌　于右任標草
薛紹彭　王羲之

官

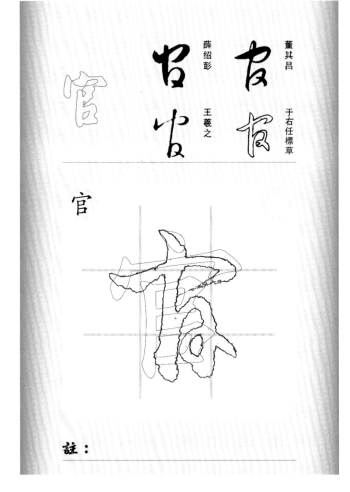

註：

宜

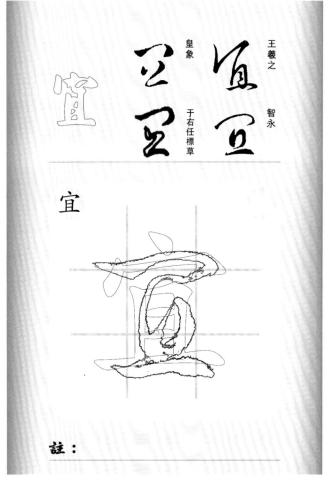

王羲之　智永
皇象　于右任標草

宜

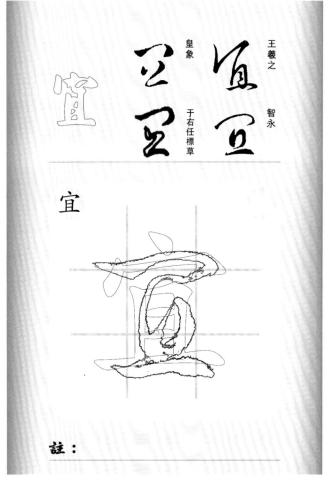

註：

宀

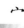

怀素
智永　孙过庭
于右任標草

宙

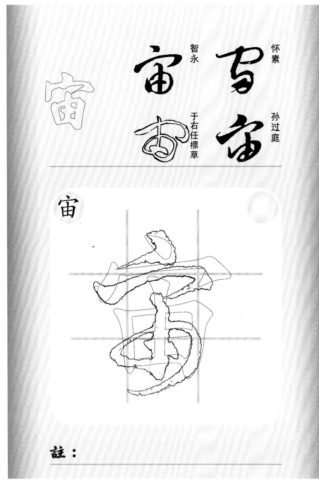

註：

裴休
陈淳　康里子山
敬世江

宛

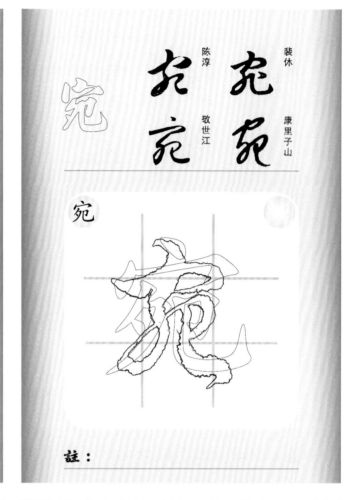

註：

智永　怀素
李世民　于右任標草

宣

註：亘＞乙

蔡襄　颜真卿
解缙　王羲之

室

註：

颜真卿　王寵
薛绍彭　王鐸

客

註：口＞つ

王羲之　怀素
赵佶　于右任標草

宰

註：

王羲之　怀素
黄庭堅　※于右任標草

家

註：ㄖ＞ㄈ

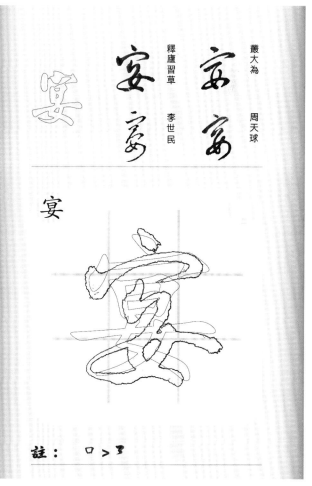

叢大為　周天球
釋廬習草　李世民

宴

註：口＞习

宮

沈粲
王寵　武則天
于右任標草

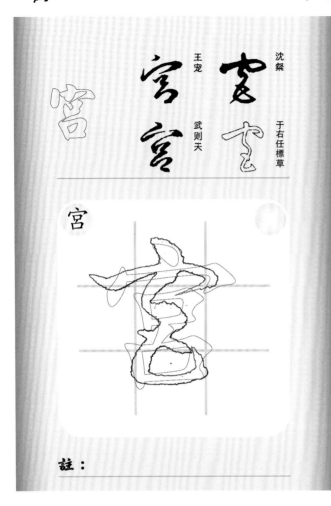

宮

註：

宵

王寵　張弼
王羲之　徐伯清

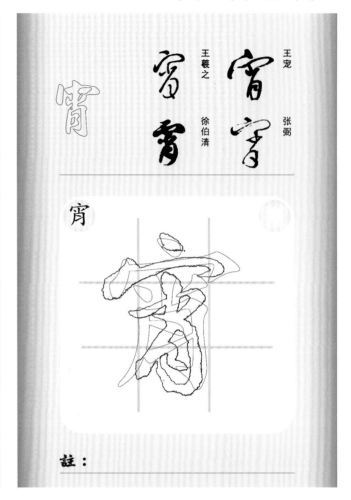

宵

註：

容

于右任標草　孫過庭
智永　康里子山

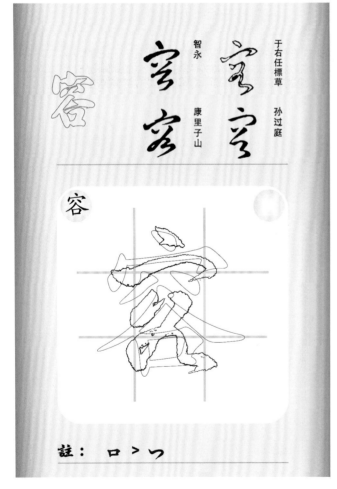

容

註：　口＞宀

害

王寵　徐伯清
皇象　敬世江
王羲之

害

註：

寄

趙構　薛紹彭
王羲之　懷素

註：叮＞彡

寂

文徵明　歐陽詢
索靖　于右任標草

註：※

宿

祝枝山　智永
王羲之　于右任標草

註：白＞勹

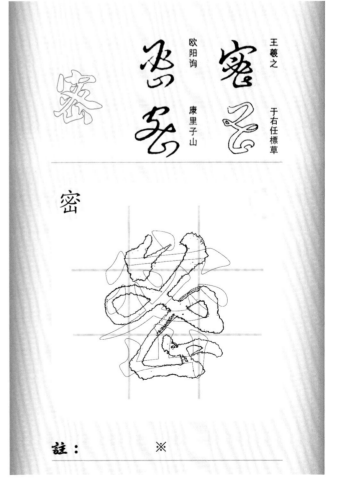

密

王羲之　于右任標草
歐陽詢　康里子山

註：※

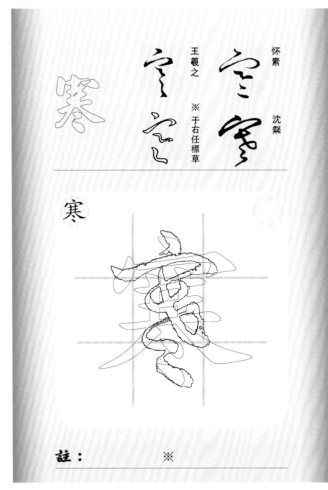

懷素　沈粲

王羲之

※于右任標草

寒

註：　　　　※

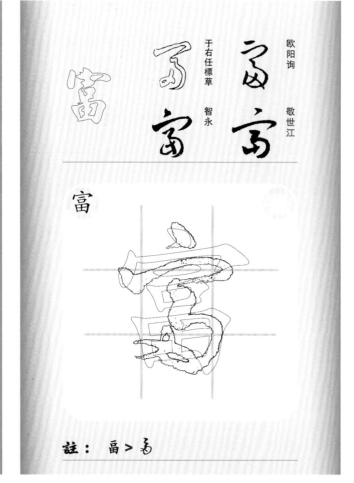

歐陽詢　敬世江

于右任標草　智永

富

註：　畐＞鸟

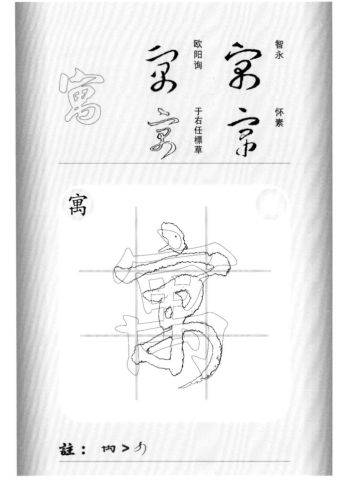

智永　懷素

歐陽詢

于右任標草

寓

註：　禸＞力

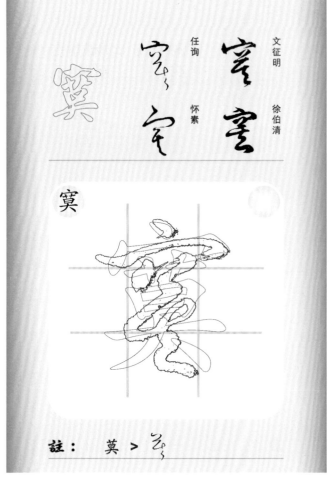

文徵明　徐伯清

任詢　懷素

寞

註：　莫＞乥

寧
黃庭堅　孫過庭
于右任標草　歐陽詢

宁

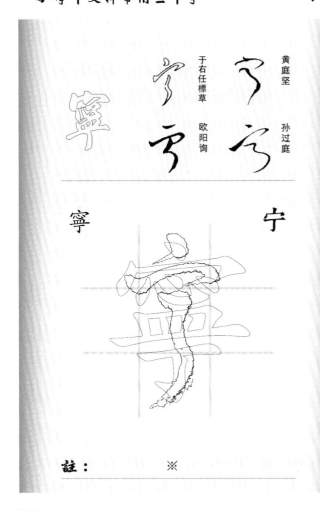

註：　　　※

寶
孫過庭　懷素
王獻之
于右任標草

寶

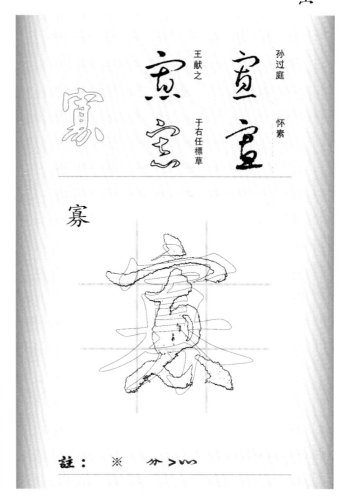

註：　※　　分>灬

寥
米芾
智永　于右任標草
趙孟頫

寥

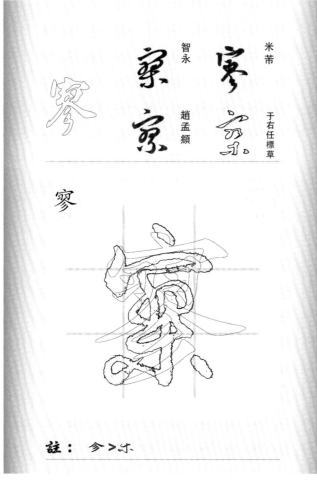

註：　參>尔

實
懷素
懷素　※
敬世江　于右任標草

实

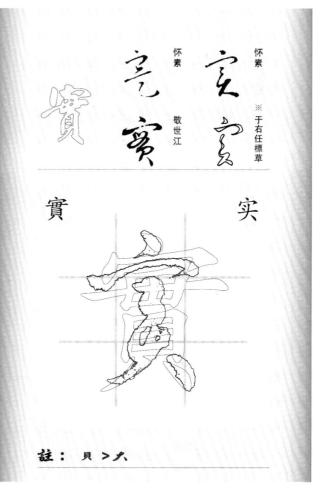

註：　貝>大

寢

裴休

陸游　文徵明

于右任標草

寢

寢

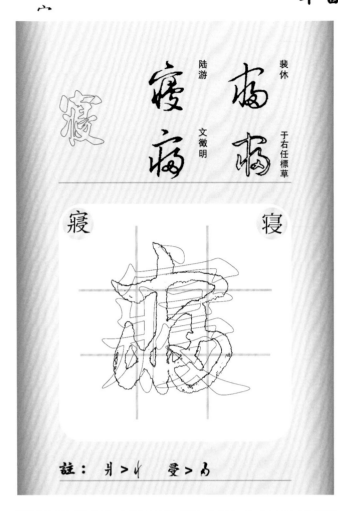

註：爿 > ㄠ　受 > 为

察

陳淳　歐陽詢

鮮于樞　于右任標草

察

察

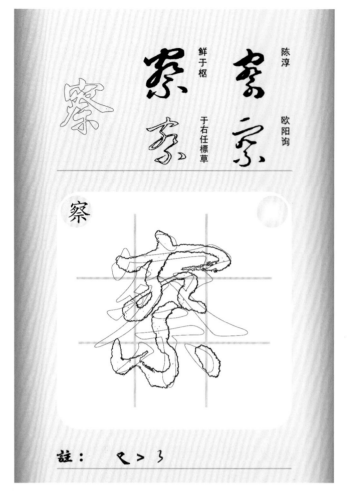

註：ㄨ > 3

寬

王洽　文徵明

王羲之　李懷琳

寬

寬

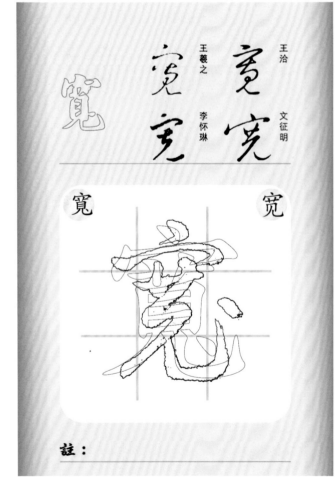

註：

審

王羲之

蔣善進　于右任標草

王寵

審

審

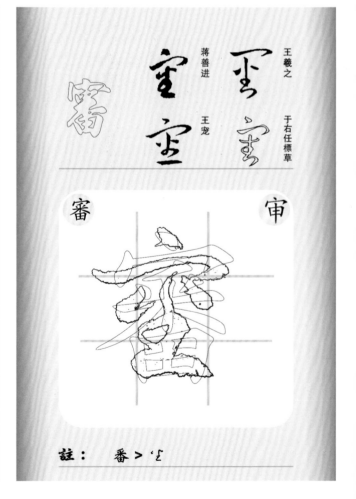

註：番 > ㄓ

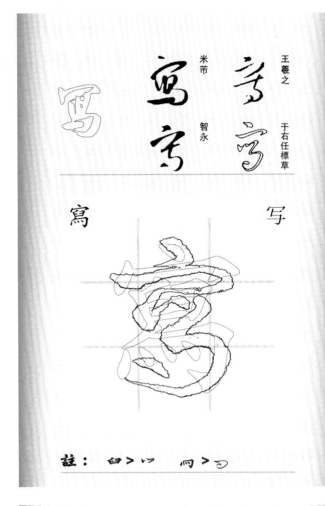

王羲之　于右任標草
米芾　智永

寫　　　　　　写

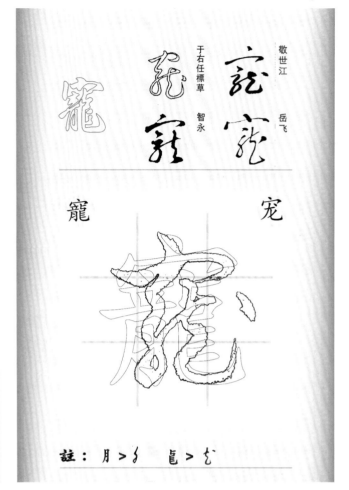

敬世江　岳飛
于右任標草　智永

寵　　　　　　宠

註：月＞彡　宅＞宅

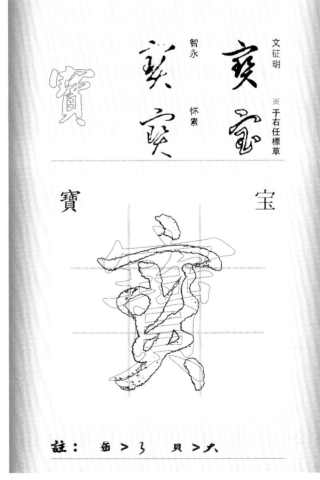

文徵明　※于右任標草
智永　懷素

寶　　　　　　宝

註：缶＞彡　貝＞大

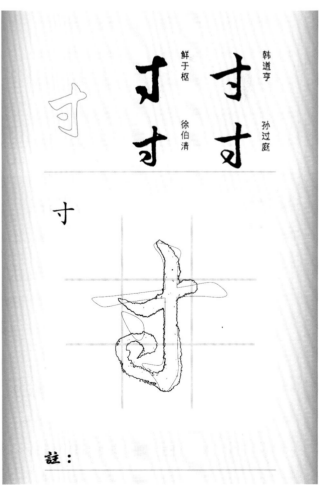

韓道亨　孫過庭
鮮于樞　徐伯清

寸　　　　　　寸

註：

註：臼＞⺍　⺑＞っ

寸

草书韵会　　徐伯清

韩道亨　　敬世江

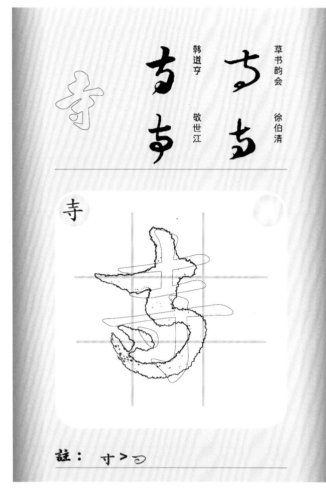

寺

註：寸＞フ

于右任標草　　智永

陆居仁　　怀素

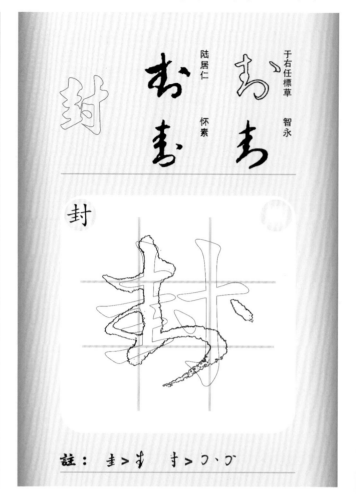

封

註：圭＞扌　寸＞フ、プ

※于右任標草　　宋克

苏轼　　王羲之

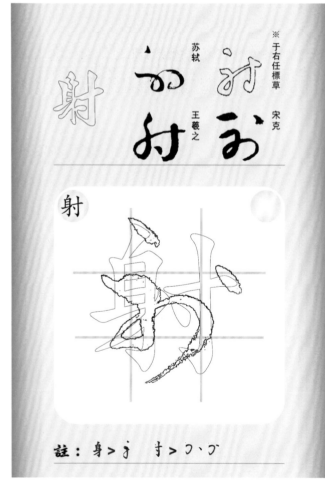

射

註：身＞扌　寸＞フ、プ

蔡襄　　康里子山

韩道亨　　敬世江

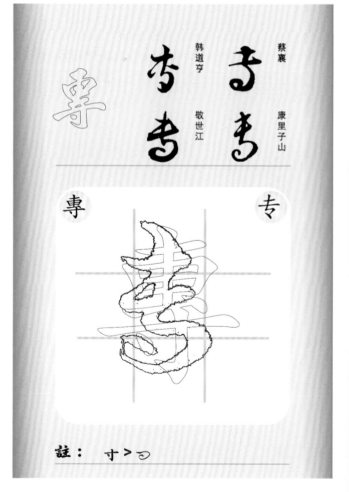

專

註：寸＞フ

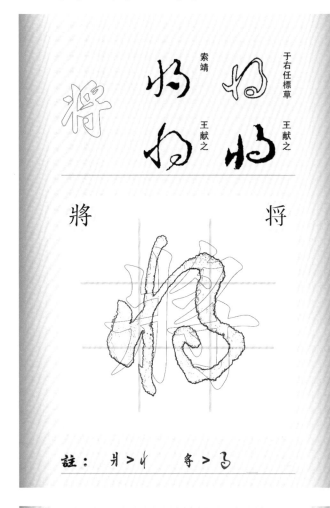

于右任標草　王獻之
索靖　　　王獻之

將

將

註：爿＞㇆　寽＞ろ

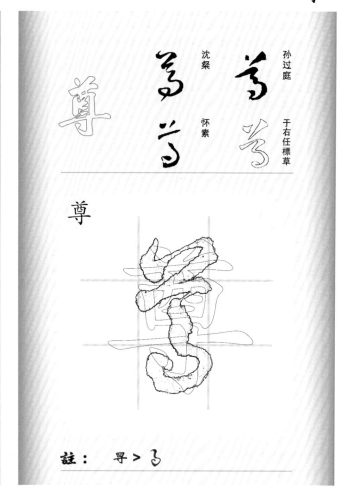

孫過庭　于右任標草
沈粲　　怀素

尊

尊

註：尋＞ろ

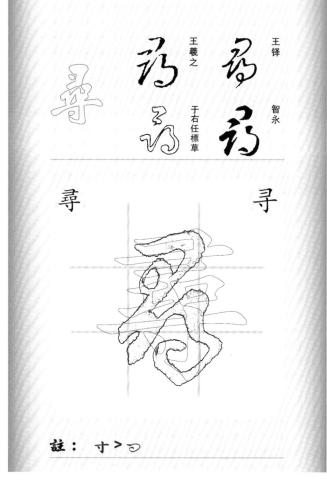

王鐸　于右任標草
王羲之　智永

尋

尋

註：寸＞る

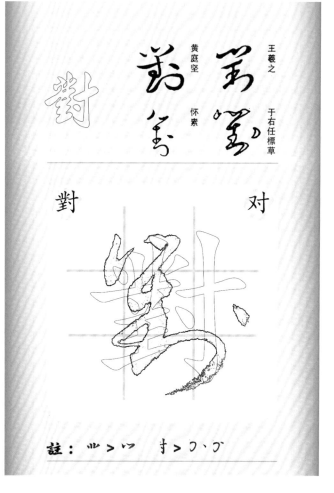

黃庭堅　于右任標草
王羲之　怀素

對

对

對

註：艸＞冖　寸＞ハ、ゐ

導
　索靖　　王導
　孫過庭　徐伯清

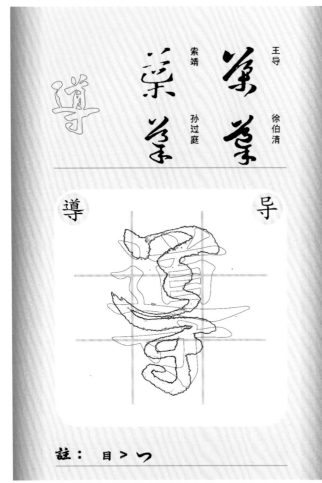

導　　　导

註：　目＞宀

小
　王羲之　王獻之
　懷素　　宋克

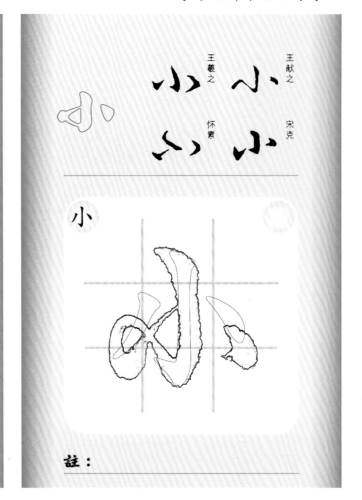

小

註：

少
　王羲之　敬世江
　王守仁　蘇軾

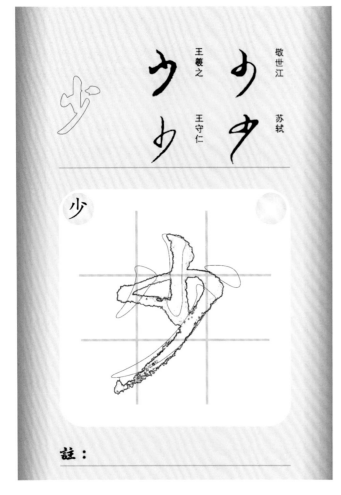

少

註：

尖
　張弘　　敬世江
　徐伯清　祈豸佳

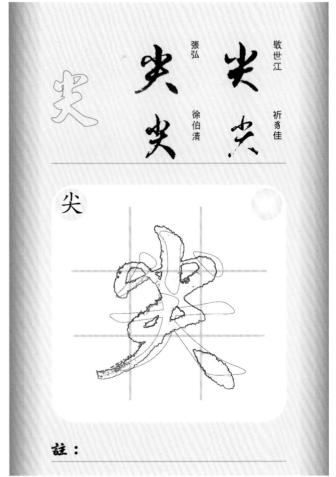

尖

註：

王羲之
王獻之　　王守仁
王導

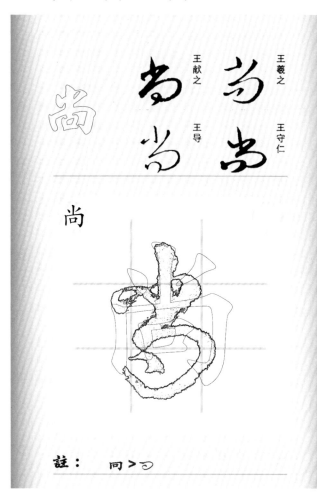

尚

註：　同 > ⋺

蘇軾　　宋克
韓道亨
徐伯清

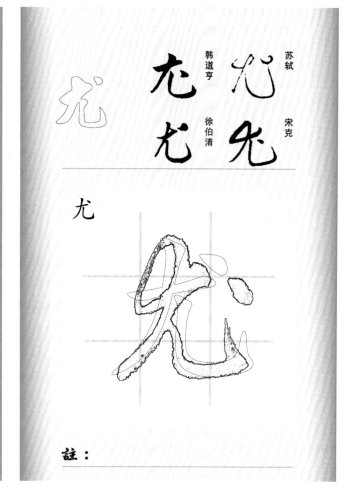

尤

註：

張弘
釋廬習草　　釋廬習草
張弘

尬

註：

赵子昂
黄庭坚　　王羲之
王铎

就

註：　京 > ⸏

尷

張弘
釋廬習草

徐伯清

張弘

尷　　　　　　　　尷

註： 臣 > レ　　　ゼ > ろ　　　皿 > 乙

揭傒斯

敬世江

于右任標草

徐伯清

尺

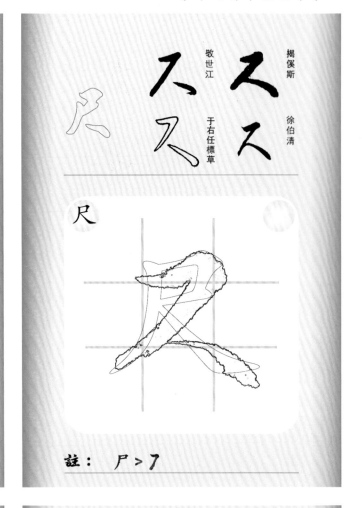

尺

註： 尸 > 7

敬世江

李怀琳

徐伯清

孙过庭

尼

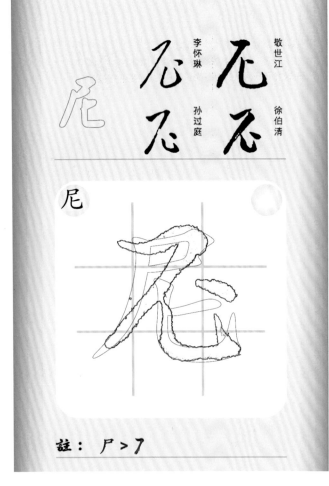

尼

註： 尸 > 7

祝允明

赵子昂

宋克

徐伯清

局

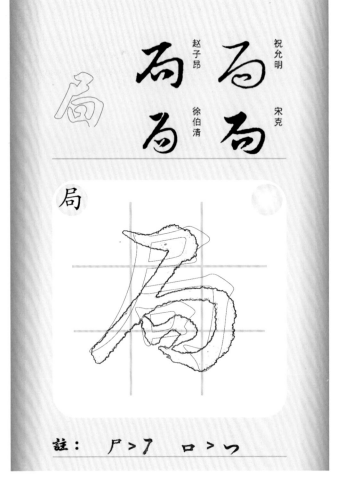

局

註： 尸 > 7　　　口 > つ

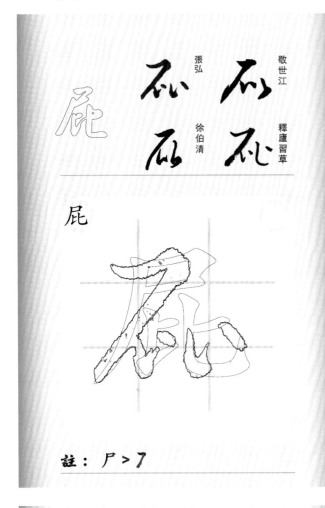

敬世江　釋廬習草

張弘　徐伯清

屁

註：尸＞了

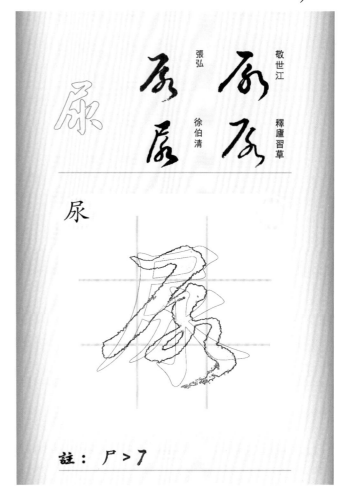

敬世江　釋廬習草

張弘　徐伯清

尿

註：尸＞了

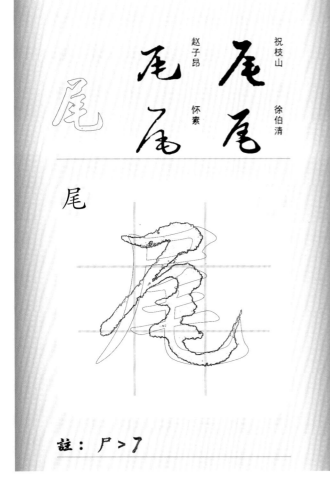

祝枝山　徐伯清

趙子昂　懷素

尾

註：尸＞了

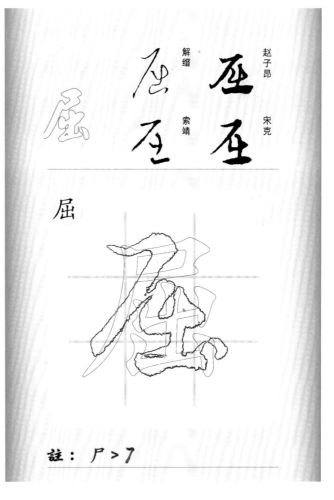

趙子昂　宋克

解縉　索靖

屈

註：尸＞了

居

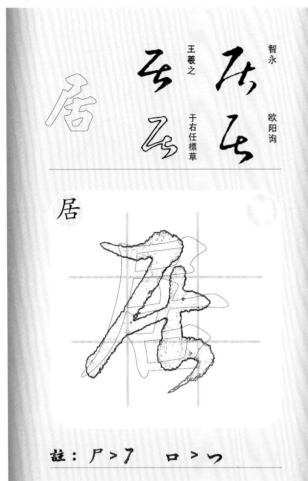

智永　　王羲之
欧阳询　于右任標草

居

註：尸＞フ　　口＞つ

屆

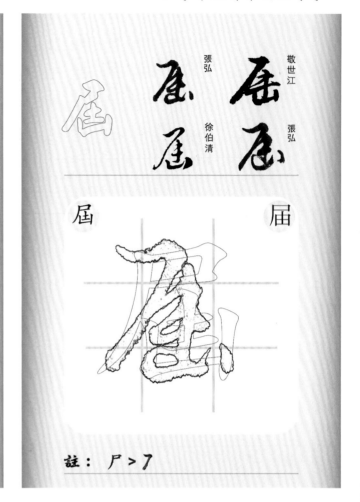

敬世江　張弘
張弘　徐伯清

屆

註：尸＞フ

屏

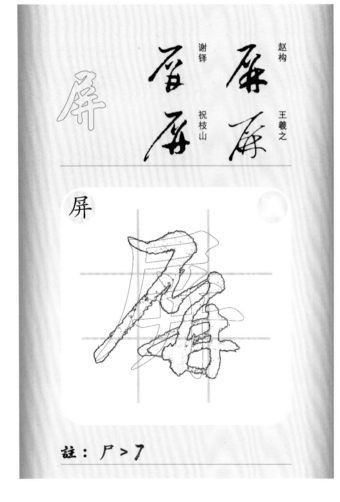

赵构　谢铎
王羲之　祝枝山

屏

註：尸＞フ

屍

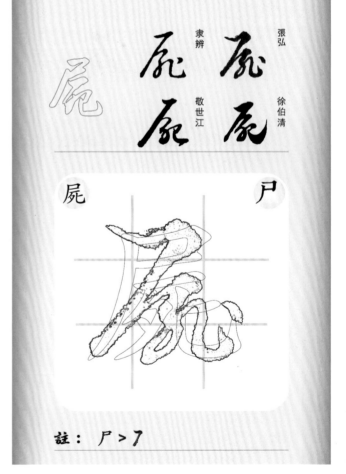

張弘　隶辨
敬世江　徐伯清

屍

註：尸＞フ

祝枝山　王羲之

于右任標草　文彭

屋

屋

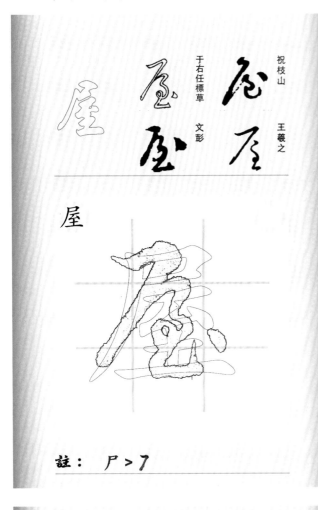

註：尸 ＞ フ

張弘　徐伯清

草书韵会　敬世江

屑

屑

註：尸 ＞ フ

索靖　空海

董其昌　米芾

展

展

註：尸 ＞ フ

草书韵会　王铎

赵子昂　皇象

屠

屠

註：尸 ＞ フ　口 ＞ つ

釋廬習草　張弘
張弘
徐伯清

屄　　　屄

註：尸＞7　彳＞乚　卅＞屯

米芾　徐伯清
王鐸
敬世江

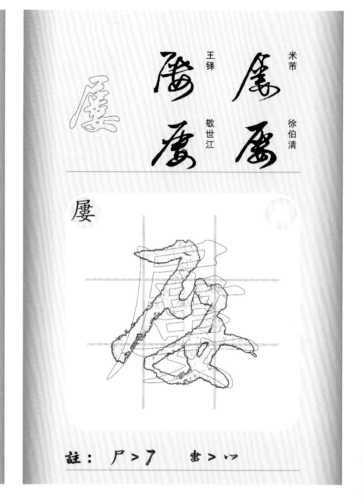

屢

註：尸＞7　婁＞冖

王鐸　草書韵会
祝枝山
文征明

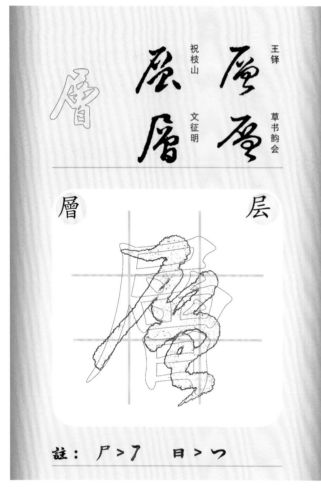

層　　　层

註：尸＞7　日＞冖

于右任標草　智永
賀知章
孫过庭

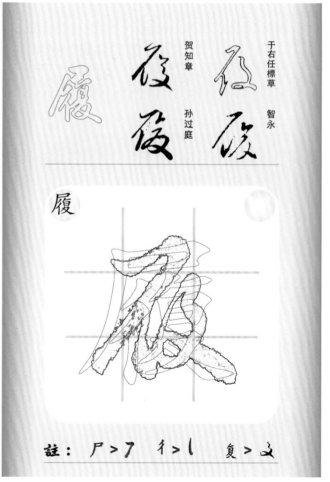

履

註：尸＞7　彳＞乚　复＞夂

屬

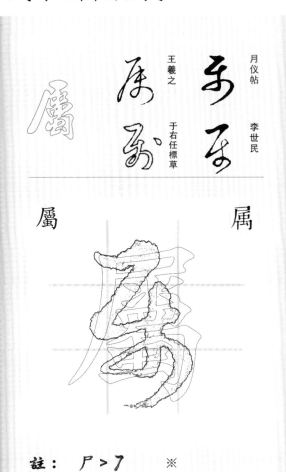

月仪帖　李世民
王羲之
于右任標草

屬　　屬

註：尸 > 7　　※

山

怀素　徐伯清
王羲之
陆游

山

註：

屹

敬世江　何紹基
張弘
徐伯清

屹

註：

岅

敬世江　釋廬習草
張弘
徐伯清

岅

註：

岡

冈

沈粲　王升　徐伯清　于右任標草

註：冂 > 冖

岸

岸

敬世江　赵子昂　张瑞图　孙过庭

註：

岩

岩

敬世江　赵子昂　張弘　徐伯清

註：口 > 冖

崎

崎

武则天　鲜于枢　敬世江　孙过庭

註：寸 > 冃

峭

赵构
陈绎曾
徐伯清
敬世江

峭

註：

峡

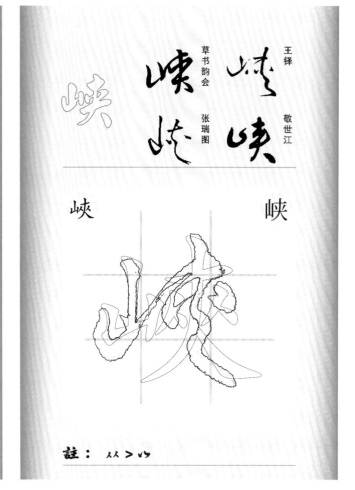

王铎
草书韵会
敬世江
张瑞图

峡

註：从 > 𠃌

峻

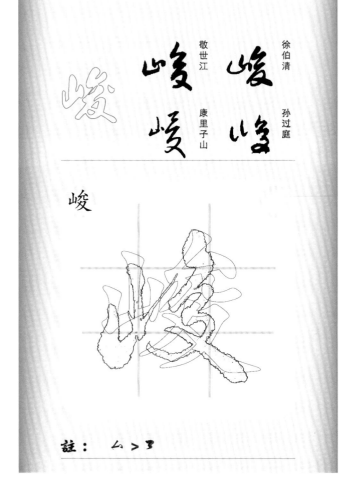

徐伯清
敬世江
孙过庭
康里子山

峻

註：厶 > 彡

峰

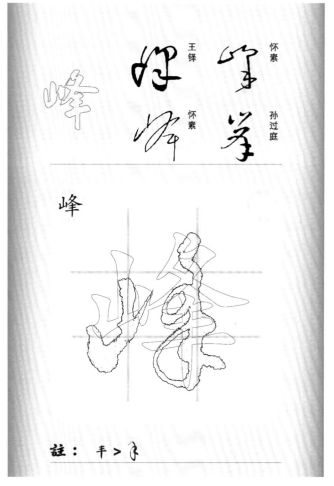

怀素
王铎
孙过庭
怀素

峰

註：丰 > 𠂆

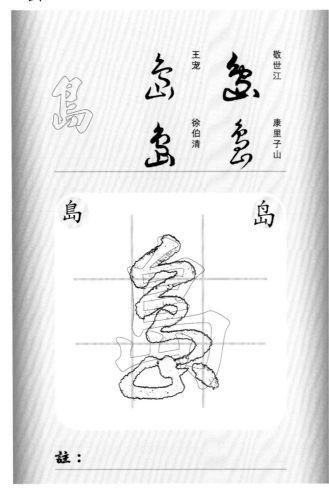

島

敬世江　　康里子山
王寵　　徐伯清

島

註：

崇

徐伯清　　敬世江
赵子昂　　李世民

崇

註：

崎

草书韵会　　徐伯清
鲜于枢　　文征明

崎

註：　叻＞㇏

崖

赵子昂　　孙过庭
鲜于枢　　宋克

崖

註：

徐伯清　張弘
敬世江　孫过庭

崩

崩

註：

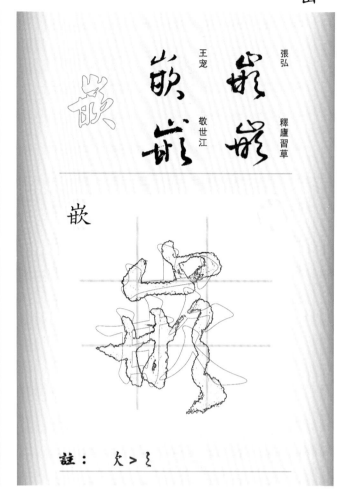

張弘　釋廬習草
王寵　敬世江

嵌

嵌

註：　欠 > 乏

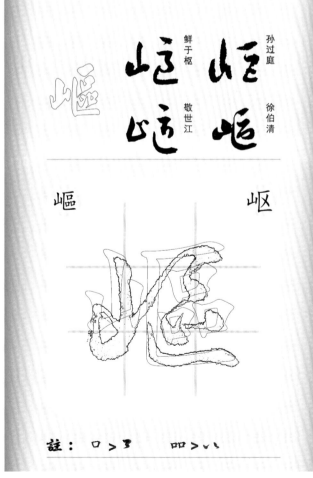

孫过庭　徐伯清
鮮于枢　敬世江

嶇

嶇

註：　口 > 弓　　叩 > 丷

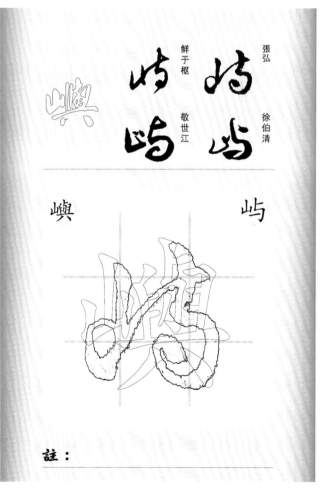

張弘　徐伯清
鮮于枢　敬世江

嶼

嶼

註：

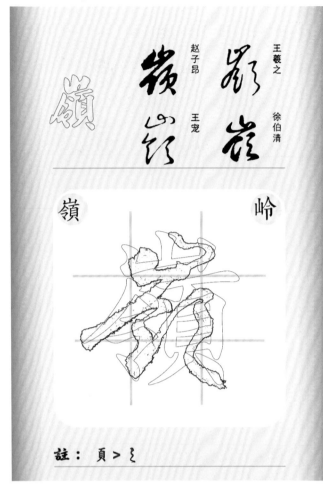

王羲之　徐伯清
赵子昂　王宠

嶺

岭

註：頁 > 3

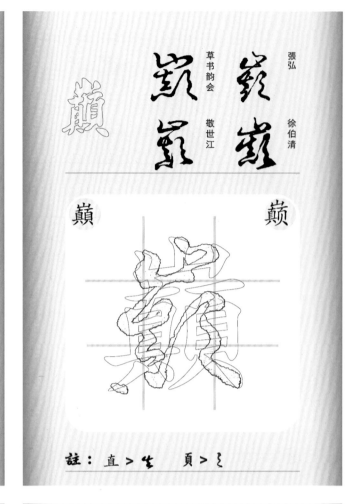

張弘　徐伯清
草书韵会　敬世江

巔

巅

註：直 > 生　頁 > 3

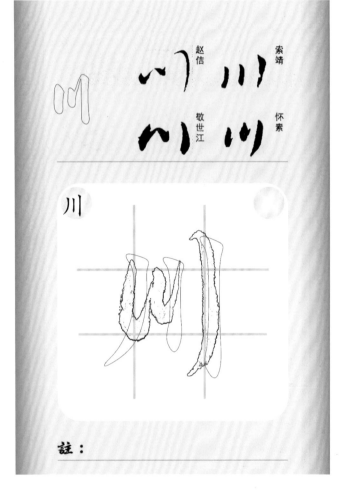

索靖　怀素
赵佶　敬世江

川

川

註：

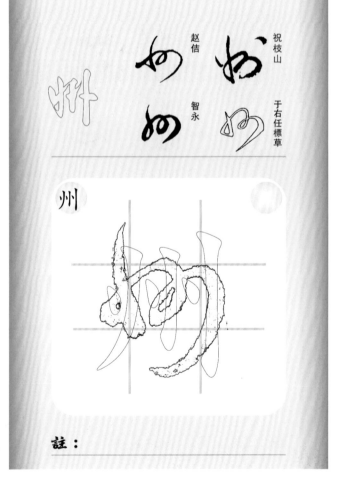

祝枝山　于右任標草
赵佶　智永

州

州

註：

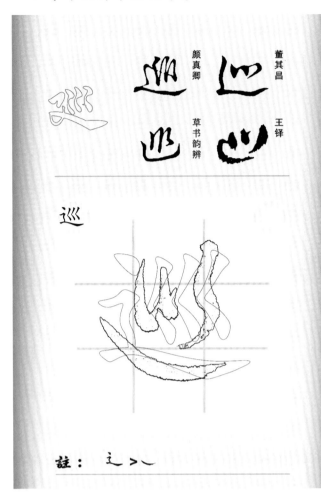

巡

饒介　陳基
王羲之　陳淳
巡

董其昌
顏真卿　王鐸
草書韻辨

註：之＞乀

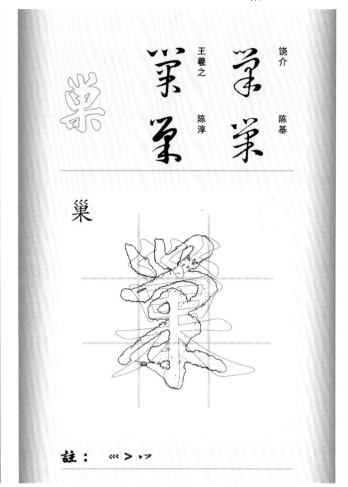

巢

饒介　陳基
王羲之　陳淳

巢

註：《《＞〢

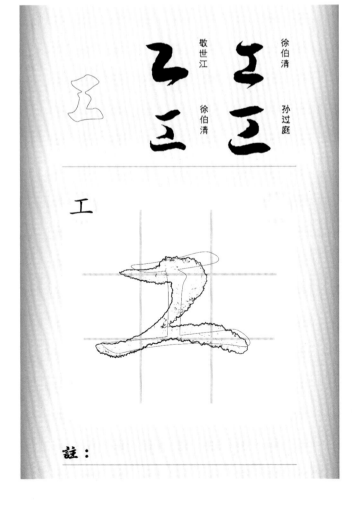

工

徐伯清　孫過庭
敬世江　徐伯清

工

註：

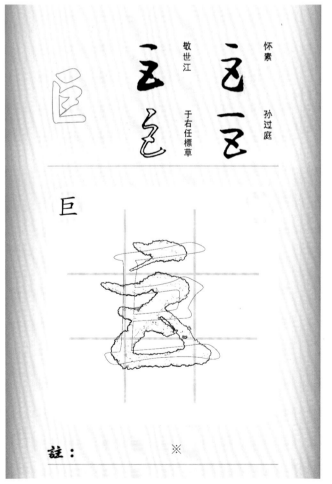

巨

懷素　孫過庭
敬世江　于右任標草

巨

註：　　※

巧

鮮于樞　孫過庭

敬世江

于右任標草

巧

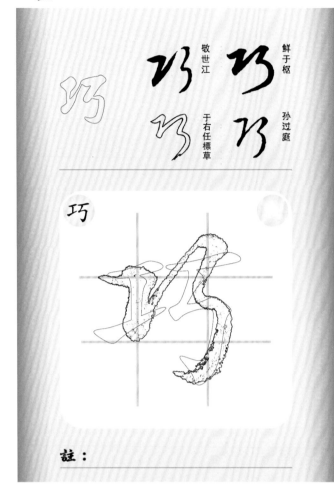

註：

左

王獻之　徐伯清

于右任標草

怀素

左

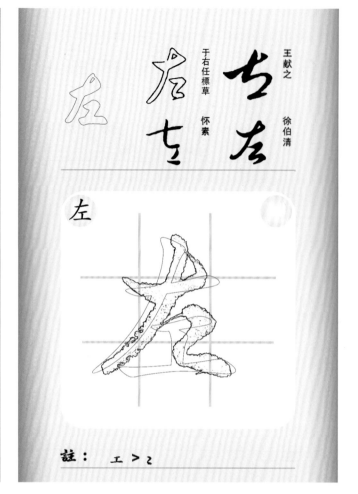

註：　工＞ㄥ

巫

張弘　怀素

草书韵会

敬世江

巫

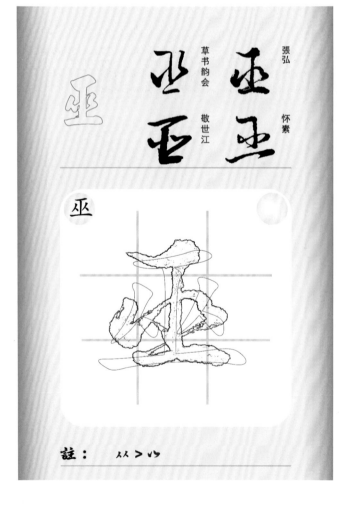

註：　从＞ㄣ

差

孫過庭　李世民

王羲之　李怀琳

差

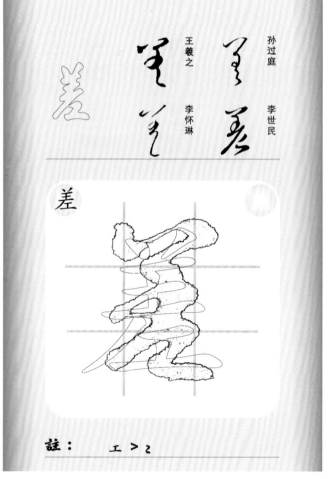

註：　工＞ㄥ

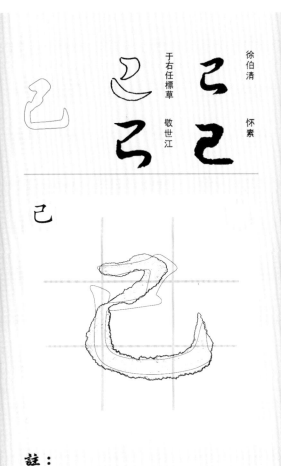

己

徐伯清　懷素
于右任標草　敬世江

註：

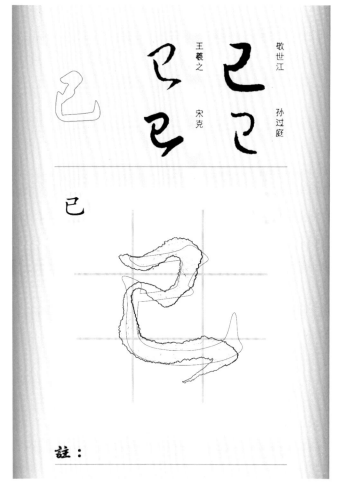

己

敬世江　孫過庭
王羲之　宋克

註：

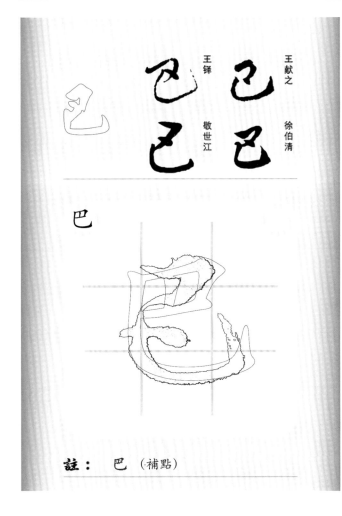

巴

王獻之　徐伯清
王鐸　敬世江

註： 巴（補點）

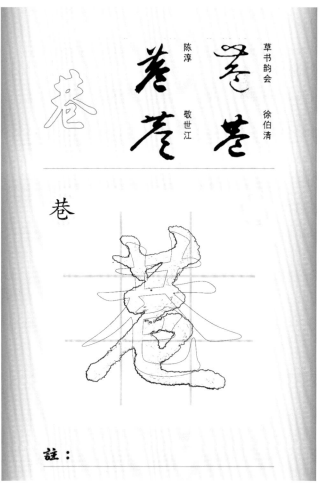

巷

草書韻会　徐伯清
陳淳　敬世江

註：

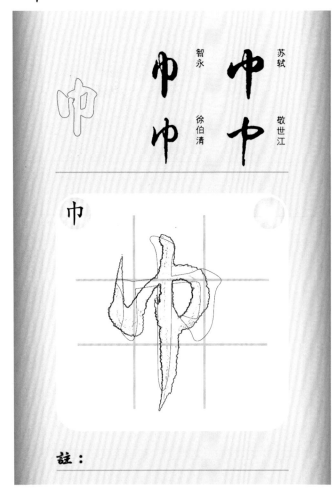

巾

蘇軾　敬世江
智永　徐伯清

巾

註：

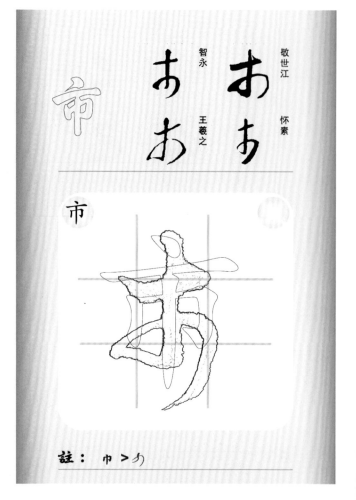

市

敬世江　懷素
智永　王羲之

市

註：巾 > 巾

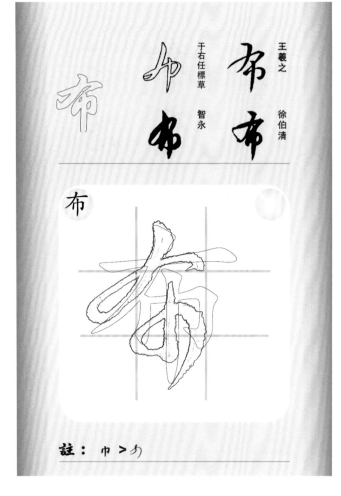

布

王羲之　徐伯清
于右任標草　智永

布

註：巾 > 巾

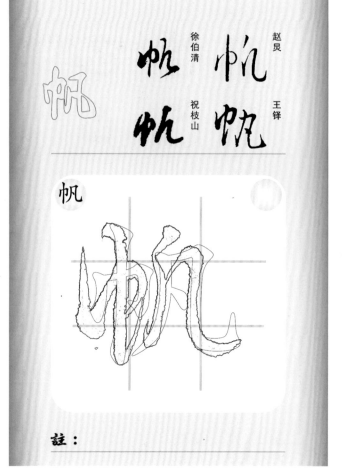

帆

趙㧛　王鐸
徐伯清　祝枝山

帆

註：

希

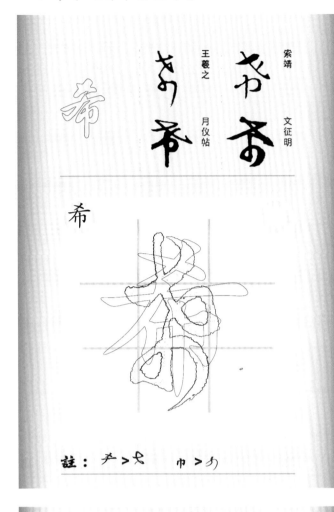

索靖　文徵明
王羲之　月儀帖

希

註：　产 > 犬　　巾 > 扌

帖

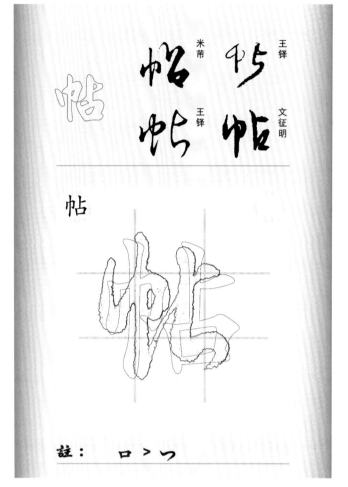

王鐸　文徵明
米芾　王鐸

帖

註：　口 > フ

帕

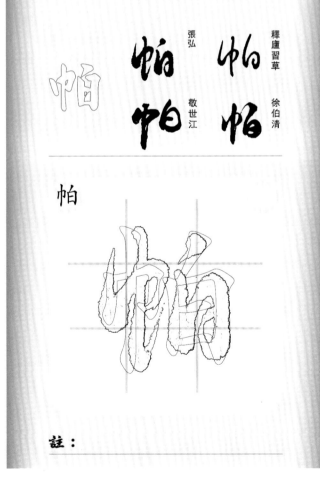

釋廬習草　徐伯清
張弘　敬世江

帕

註：

帝

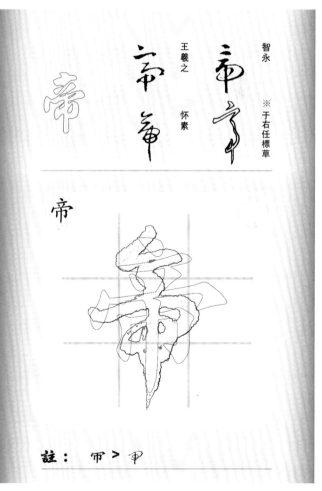

智永　※ 于右任標草
王羲之　懷素

帝

註：　帀 > 申

席

王寵　　孫過庭

王羲之　　于右任標草

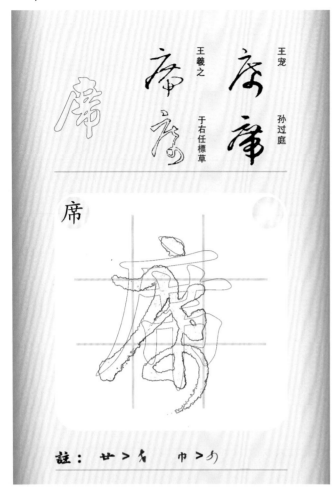

席

註：廿＞名　　巾＞勺

師

徐伯清　　王羲之

于右任標草　宋克

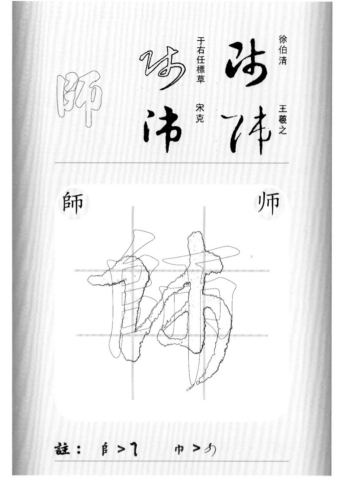

師　　　师

註：自＞乙　　巾＞勺

常

文徵明　　米芾

王羲之　　于右任標草

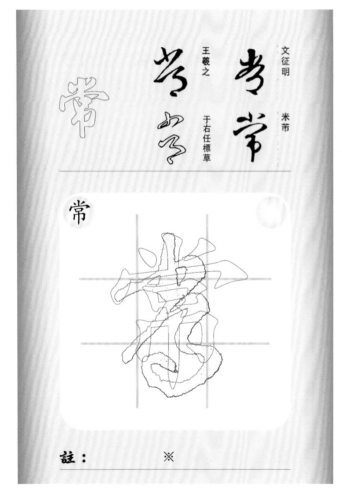

常

註：※

帶

孫過庭　　智永

歐陽詢　※于右任標草

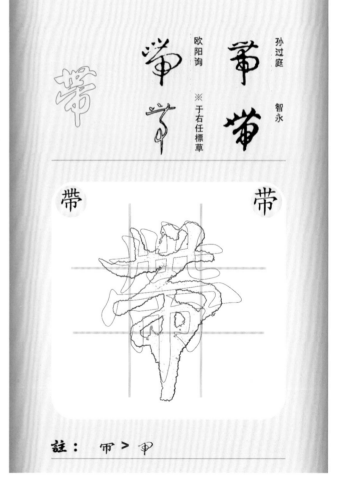

帶　　　带

註：帀＞甲

帳

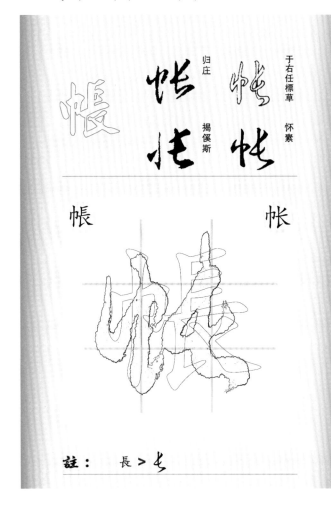

于右任標草　怀素
歸莊　揭傒斯
帳

註：　長 > ㄜ

幅

赵子昂　徐伯清
米芾　敬世江
幅

註：　畐 > 畐

帽

草书韵会　徐伯清
張弘　敬世江
帽

註：

幣

李世民　宋高宗
怀素　徐伯清
幣

註：　㡀 > 宀　　攵 > 彡　　巾 > 宀

巾

草书韵会　鲜于枢
董其昌　徐伯清

幕

註：莫 > 艾　巾 >

敬世江　徐伯清
赵子昂　怀素

幢

註：

赵构　草书韵会　徐伯清
敬世江

幟　帜

註：音 >

敬世江　張弘
張弘　徐伯清

幫　帮

註：圭 > 　寸 > 　巾 >

干

干

註：

平

王羲之　颜真卿
于右任標草　怀素

平

註：

年

徐伯清　張弘
敬世江　怀素

年

註：

幸

王羲之　李怀琳
于右任標草　欧阳询

幸

註：　　※

干

空海　張弘

米芾　孫過庭

幹　　　　　干

註：卓＞⼸

幻

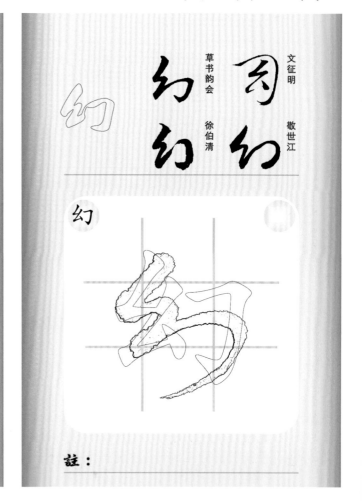

文征明　敬世江

草书韵会　徐伯清

幻

註：

幼

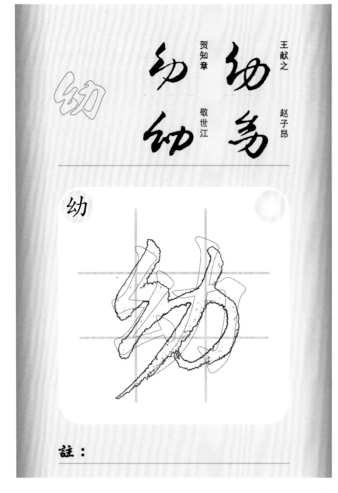

王献之　赵子昂

贺知章　敬世江

幼

註：

幽

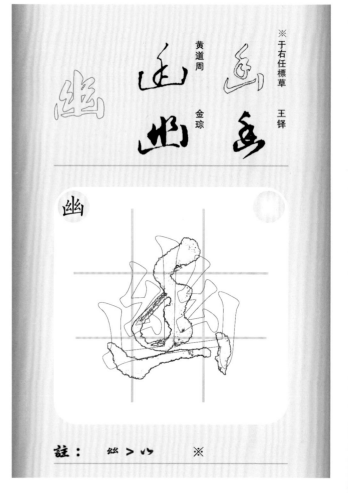

※于右任標草　王鐸

黄道周　金琮

幽

註：　⺱＞⺶　※

幾　　　　　　几

欧阳询　怀素
徐伯清
于右任標草

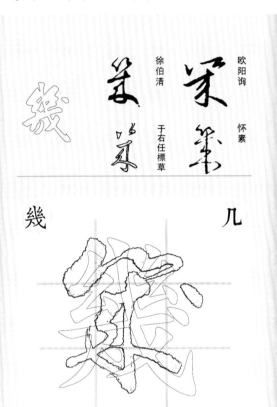

序

王铎　孙过庭
徐伯清　張弘

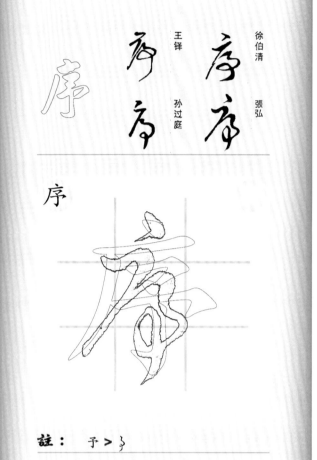

註：　纟＞丩　　※

註：　予＞彡

庇

張弘
祝枝山　徐伯清
敬世江

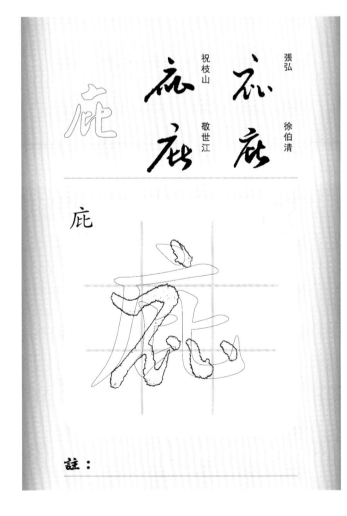

店

王铎　草书韵会
徐伯清　敬世江

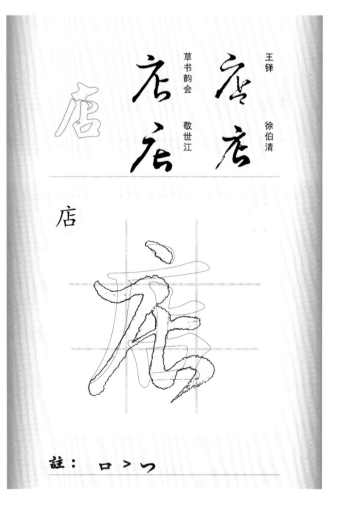

註：

註：　口＞冖

府

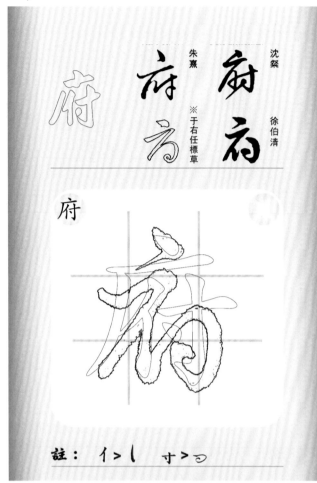

沈粲　徐伯清
朱熹
※于右任標草

府

註： 亻＞し　寸＞⊃

底

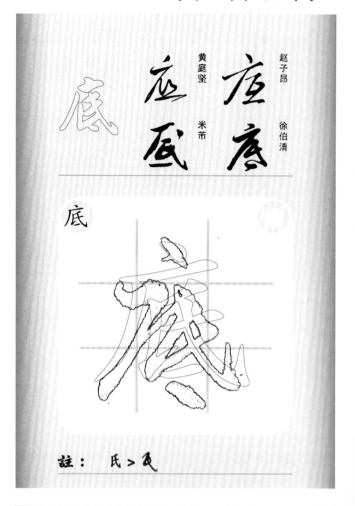

赵子昂　徐伯清
黄庭坚　米芾

底

註： 氏＞戉

度

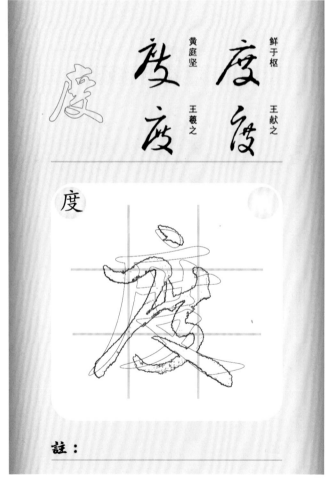

鮮于枢　王献之
黄庭坚　王羲之

度

註：

庫

敬世江　宋克
徐伯清　宋高宗

庫

註：

欧阳询
欧阳询
于右任標草
怀素

庭

註：辶 > ㄟ

高闲　李怀琳
黄庭坚　王宠

座

註：从 > 山

于右任標草　智永
蒋善进
怀素

康

註：氺 > 巛

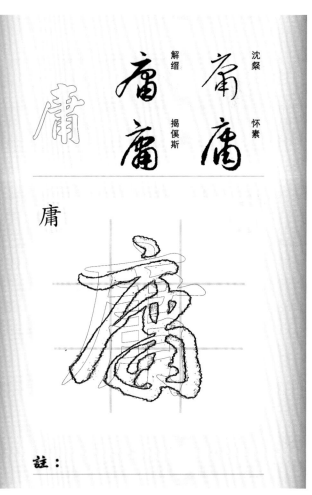

沈粲　怀素
解缙　揭傒斯

庸

註：

廊

詹景鳳　宋克
趙佶
歐陽詢

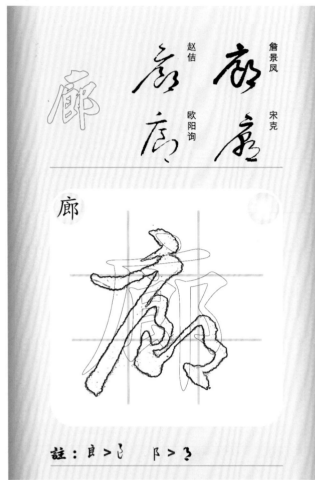

廊

註：良 > ㇗　　阝 > ㇆

厕

皇象　徐伯清
趙子昂
敬世江

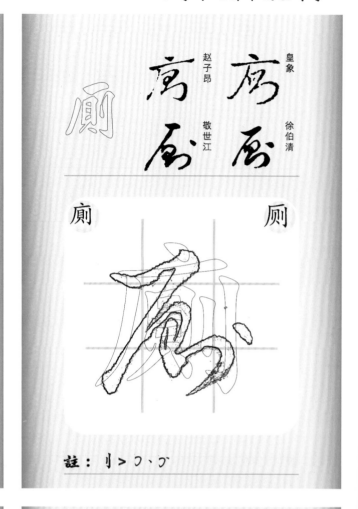

厕　　　厠

註：刂 > ㇆、㇆

廂

敬世江　張弘
釋廬習草
徐伯清

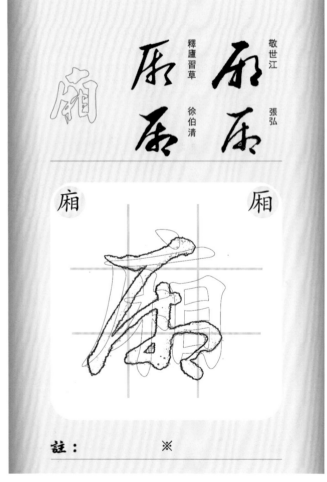

廂　　　厢

註：　　　※

廉

王寵　智永
于右任標草
歐陽詢

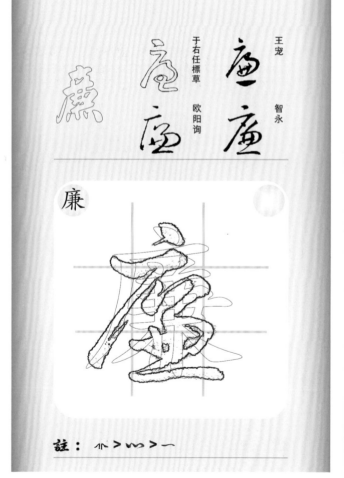

廉

註：⺌ > ⺍ > 一

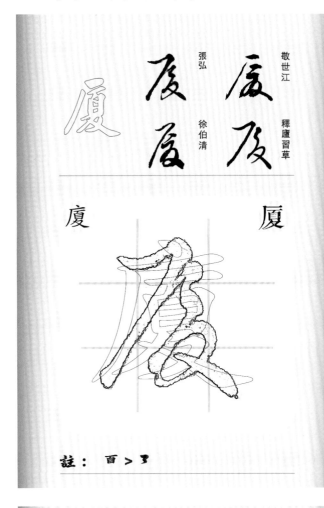

厦　　　　　　　廈

敬世江　釋廬習草
張弘　　徐伯清

註：百 > ３

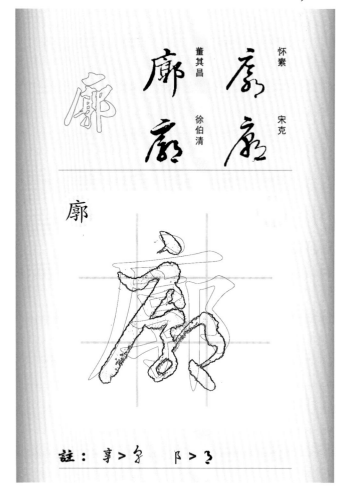

廓

怀素　　宋克
董其昌　徐伯清

註：享 > ㇇　　阝 > ３

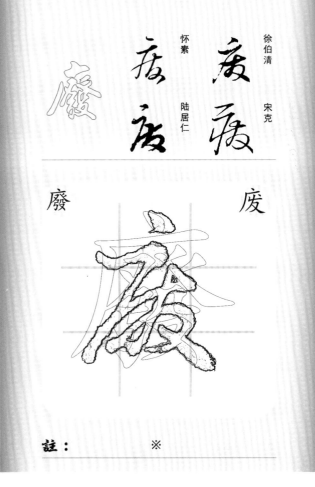

廢　　　　　　　廢

徐伯清　宋克
怀素　　陆居仁

註：　　　　　※

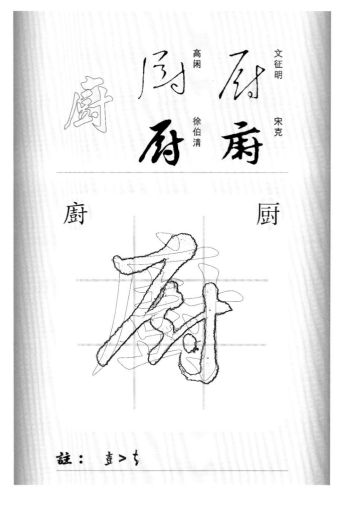

廚　　　　　　　厨

文徵明　宋克
高闲　　徐伯清

註：壹 > ㇂

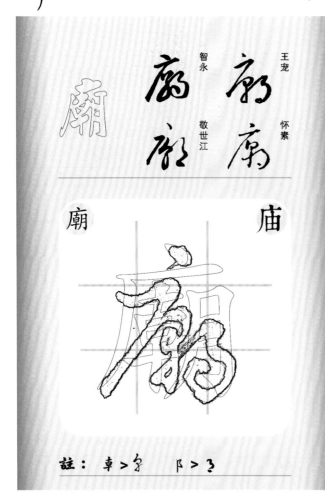

王寵 怀素
智永 敬世江

廟 | 庙

註：卓 > 字　阝 > 孓

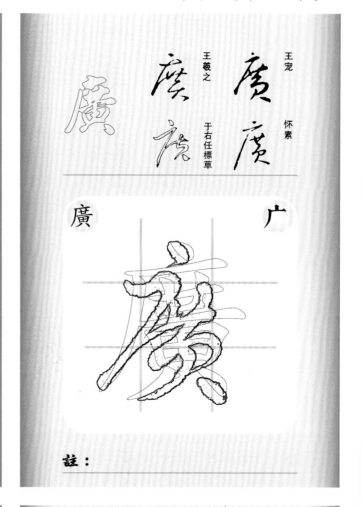

王寵 怀素
王羲之 于右任標草

廣 | 广

註：

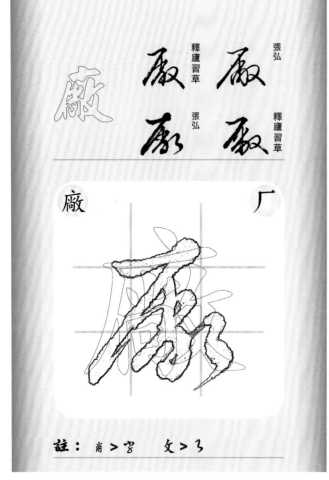

張弘
釋廬習草 釋廬習草 張弘

廠 | 厂

註：肖 > 字　文 > 孓

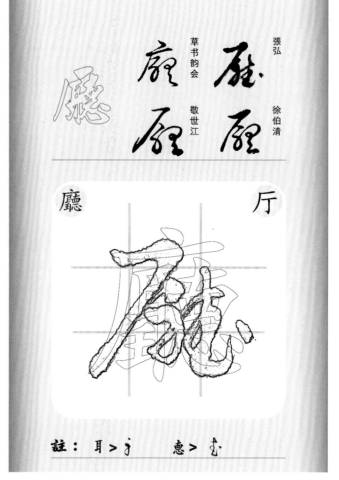

張弘
草书韵会 徐伯清
敬世江

廳 | 厅

註：耳 > 孑　悳 > 击

廷

鮮于樞　李懷琳
黃庭堅　敬世江

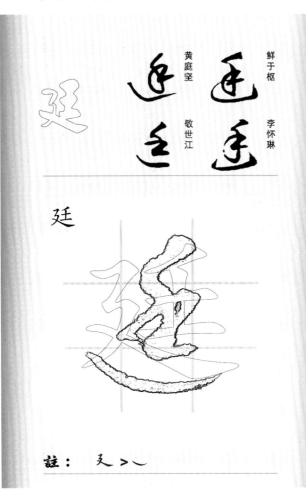

廷

註：　夊 > ㇏

延

祝枝山　李世民
索靖　王鐸

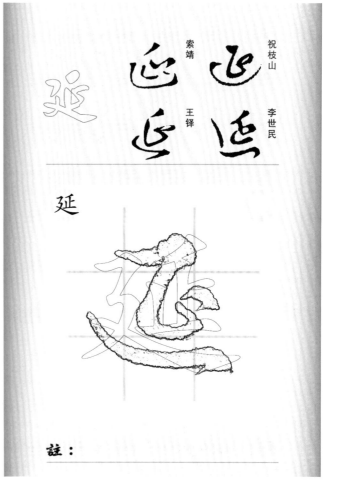

延

註：

建

韓道亨　徐伯清
智永
于右任標草

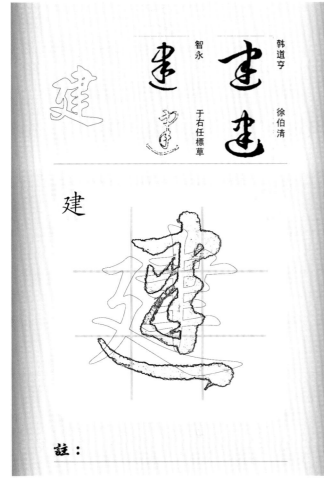

建

註：

弄

王寵　陳淳
草书韵会　徐伯清

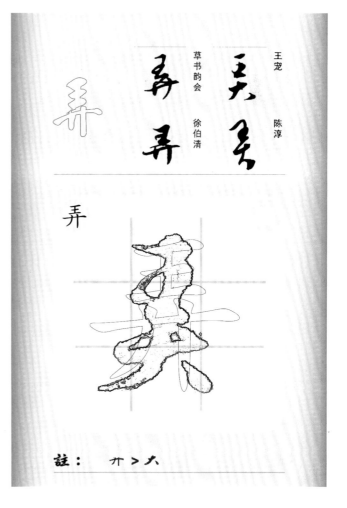

弄

註：　廾 > 大

廾

趙佶　王羲之

于右任標草　智永

弊

註：廾＞六

弋

徐伯清　敬世江

祝枝山　孫過庭

式

註：

弓

皇象　徐伯清

趙子昂　敬世江

弓

註：

引

索靖　智永

蔣善進　于右任標草

引

註：弓＞了

弘

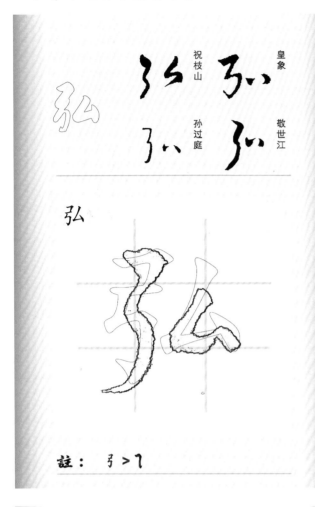

皇象　敬世江

祝枝山　孫过庭

弘

註： 弓 > 了

弛

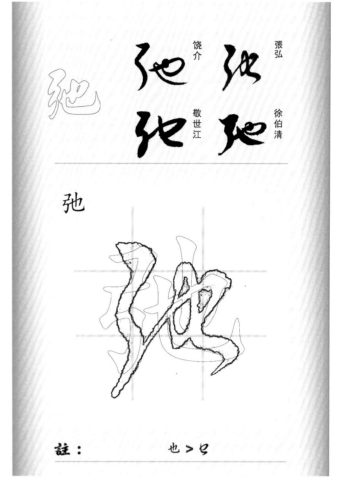

張弘　徐伯清

饒介　敬世江

弛

註： 也 > 己

弟

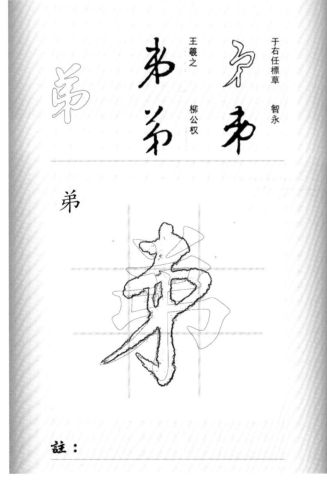

于右任標草　智永

王羲之　柳公权

弟

註：

弦

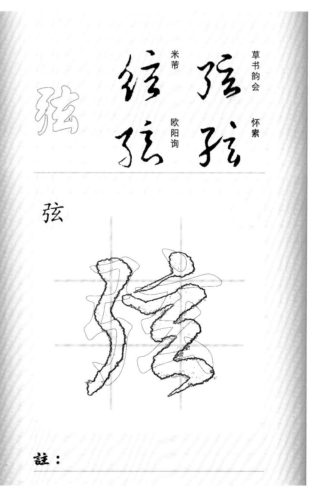

草书韵会　怀素

米芾　欧阳询

弦

註：

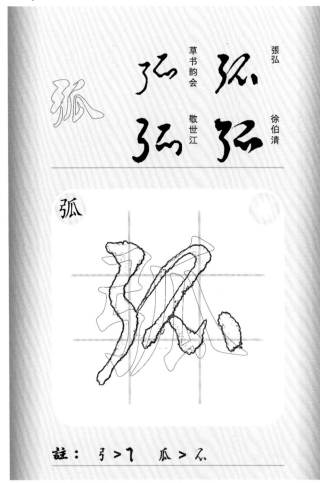

張弘
草书韵会
敬世江
徐伯清

弧

註： 弓 > ㄱ　　瓜 > ㄨ

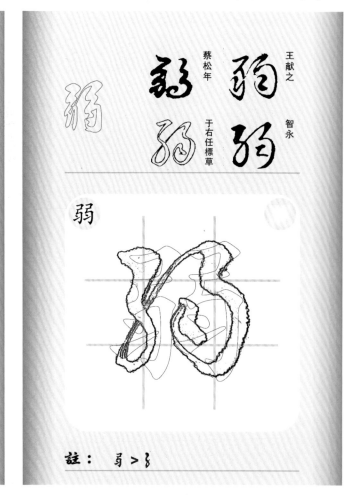

王献之
蔡松年
于右任標草
智永

弱

註： 弱 > �

米芾
張
于右任標草
王羲之
沈粲

張　张

註：　　　　　長 > 乇

孙过庭
王羲之
李怀琳
于右任標草

強

註：

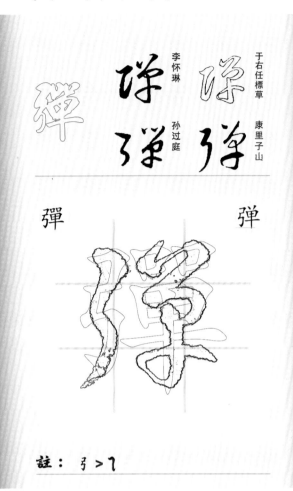

彈

彈

于右任標草　康里子山

李怀琳　孫过庭

註：弓 ﹥ ㇄

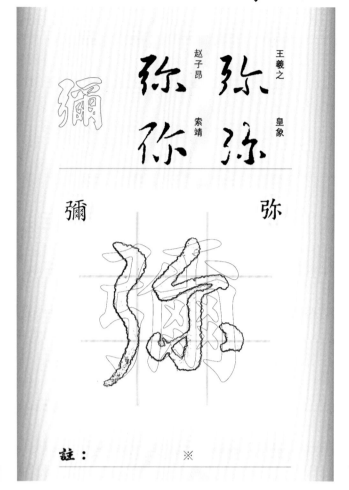

彌

弥

王羲之　皇象

赵子昂　索靖

註：※

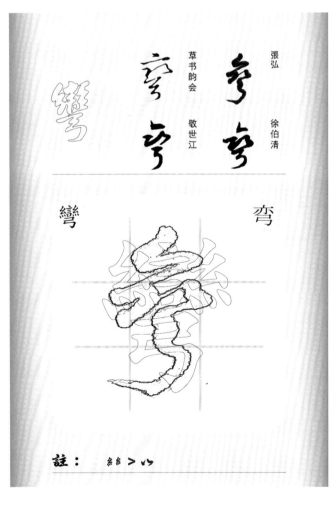

彎

弯

張弘　徐伯清

草书韵会　敬世江

註：絲 ﹥ ㇁

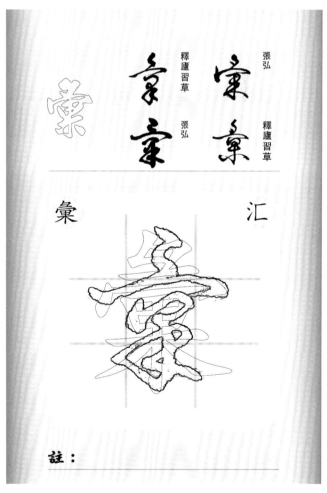

彙

汇

張弘　釋廬習草

釋廬習草　張弘

註：

彡

形

怀素

王羲之　　孫過庭

于右任標草

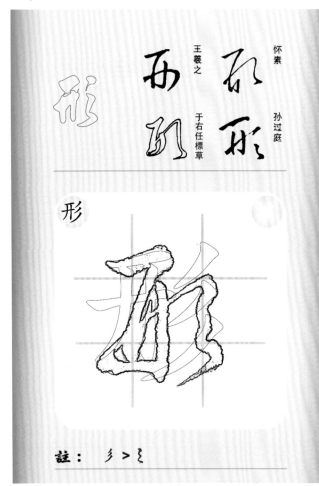

形

註：　彡 > 丨

彩

李世民

董其昌　　徐伯清

怀素

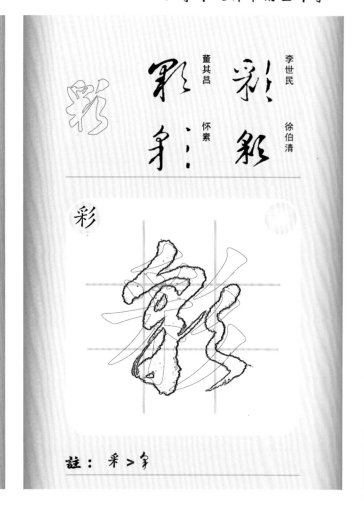

彩

註：　采 > 爭

彰

草書韻会

賀知章　　徐伯清

孫過庭

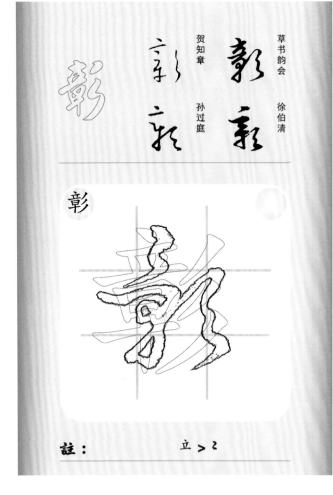

彰

註：　　立 > 丨

影

文征明

赵子昂　　王宠

王鐸

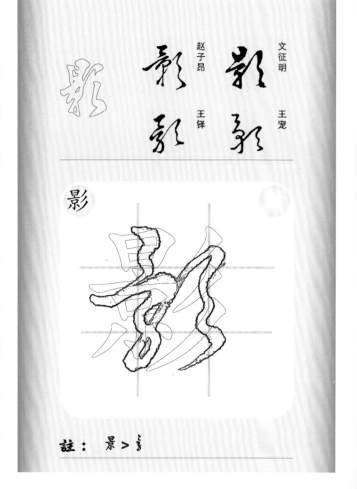

影

註：　景 > 丨

彷

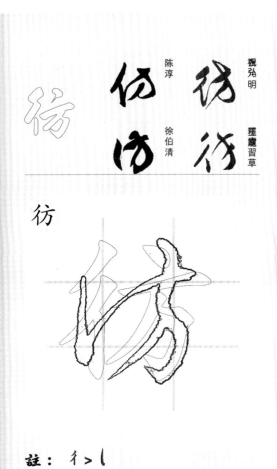

陈淳　倪元明　
徐伯清　瞿麓習草

彷

註：彳>乚

役

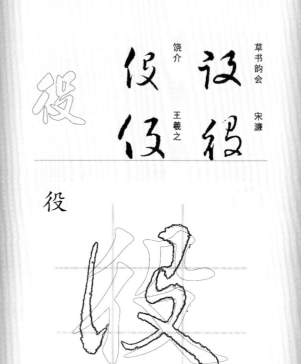

饶介　草书韵会　宋濂
王羲之

役

註：

往

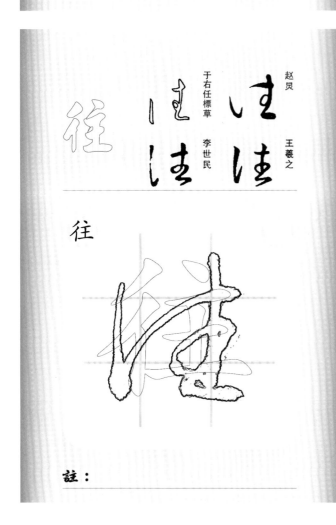

赵岿　
于右任標草　王羲之
李世民

往

註：

征

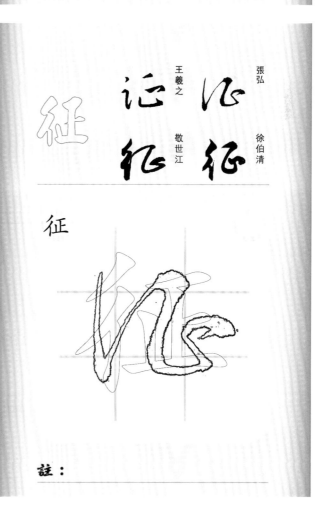

王羲之　張弘　
敬世江　徐伯清

征

註：

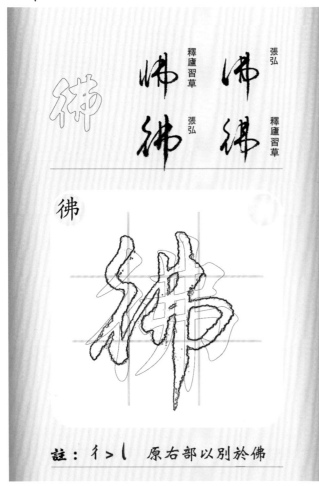

佛

張弘　釋廬習草

釋廬習草　張弘

註：彳＞乚　原右部以別於佛

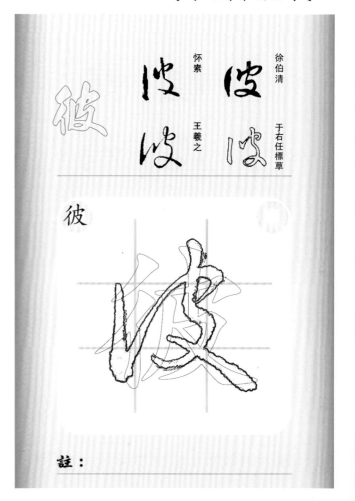

彼

徐伯清　于右任標草

怀素　王羲之

註：

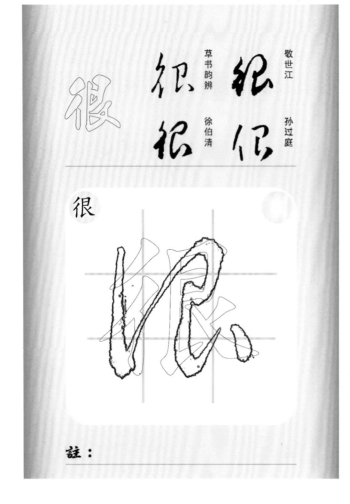

很

敬世江　孙过庭

草书韵辨　徐伯清

註：

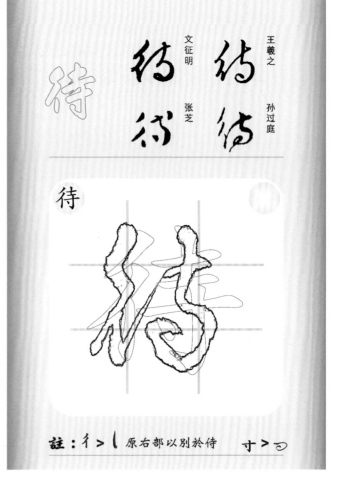

待

王羲之　孙过庭

文征明　张芝

註：彳＞乚　原右部以別於侍　　寸＞𠃌

蔣善进　徐伯清
智永　徐伯清

佪

註： 彳＞乚

于右任標草　孫过庭
智永　徐伯清

律

註：

于右任標草　王羲之
怀素　王羲之

後　后

註：

王铎　孫过庭
米芾　宋克

徒

註： 辶＞乚

徑

王羲之　孫過庭
王獻之
薛紹彭

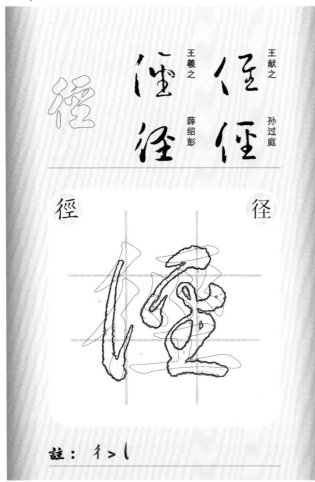

徑　　徑

註：彳＞ㄥ

徐

王羲之　徐伯清
王鐸
張弼

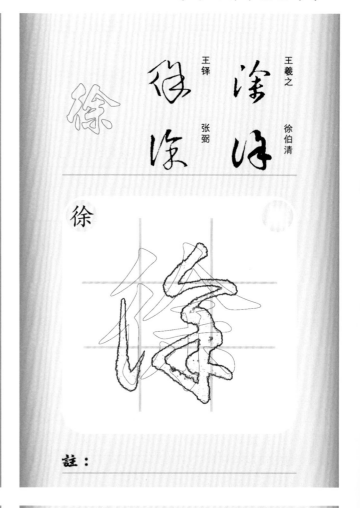

徐

註：

得

于右任標草　懷素
王羲之
王鐸

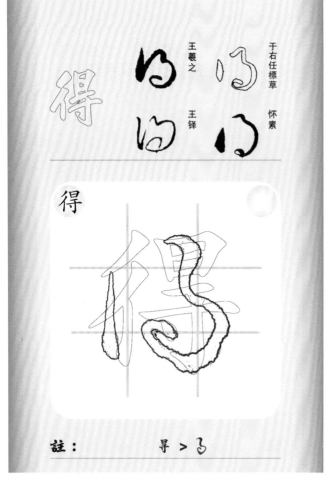

得

註：　　　寻＞る

徙

祝枝山
趙構　曹思邈
張弘

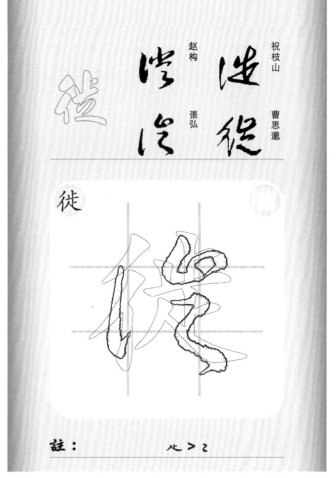

徙

註：　　　止＞乙

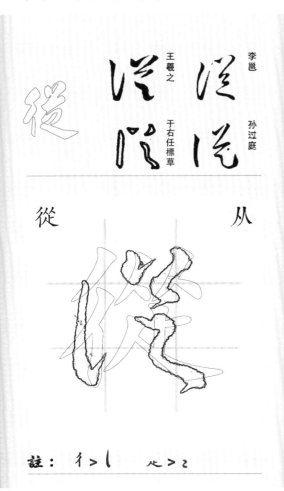

李邕　孫過庭
王羲之
于右任標草

從　　　　　从

註：彳＞丨　　辵＞乙

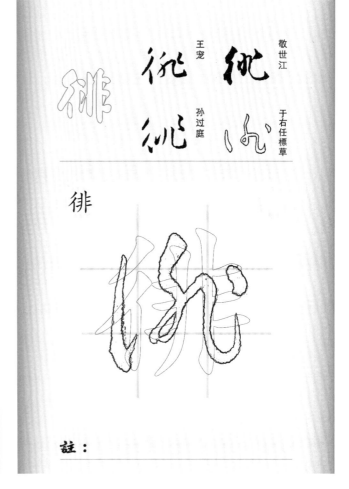

敬世江
王寵　孫過庭
于右任標草

徘

註：

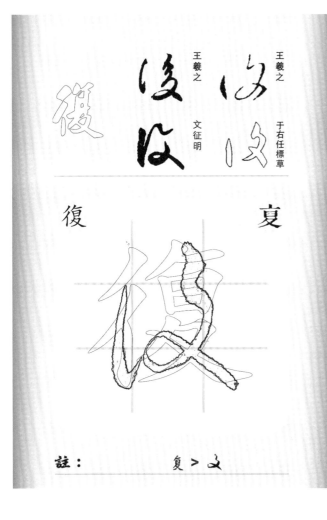

王羲之
王羲之　文徵明
于右任標草

復　　　　　夏

註：　　　　复＞攵

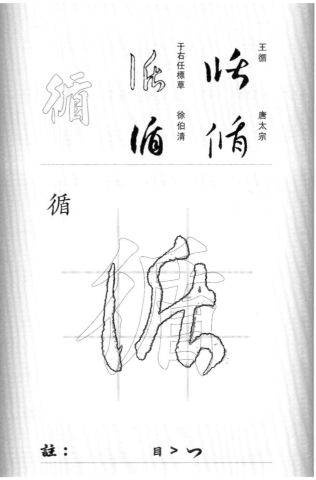

王循　唐太宗
于右任標草　徐伯清

循

註：　　　　目＞冖

智永　孫過庭
趙玄
于右任標草

微

註：彳>乁　豈>丰　文>彡

王羲之　敬世江
黃慎　徐伯清

征　徹

註：

敬世江　徐伯清
王獻之
于右任標草

德

註：　　恵>古

祝允明　孫過庭
文徵明　張弘

徵　徹

註：

徽

王徽之　孫過庭　董其昌　敬世江

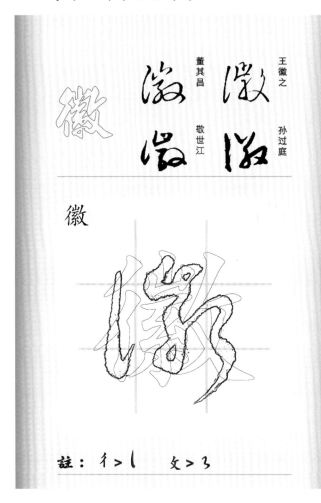

徽

註：彳＞乚　　攵＞彡

心

徐伯清　敬世江　王羲之　于右任標草

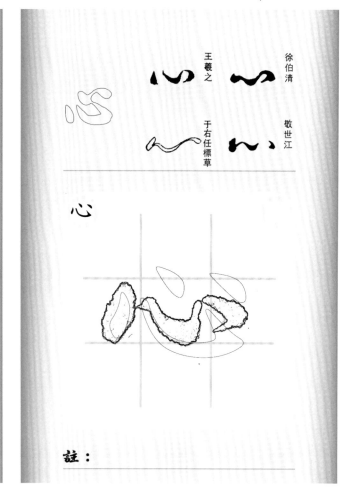

心

註：

必

王羲之　王獻之　于右任標草　孫過庭

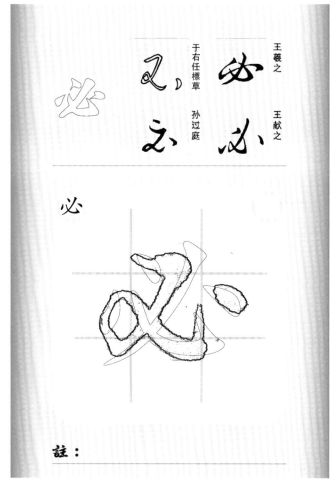

必

註：

忙

敬世江　張弘　祝允明　徐伯清

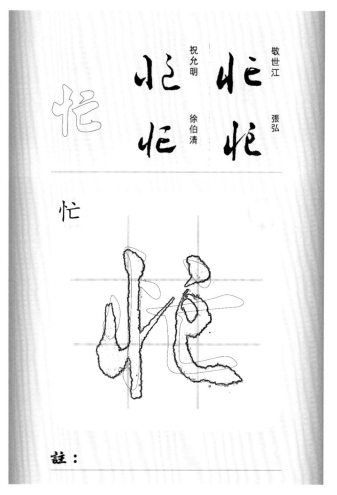

忙

註：

忘

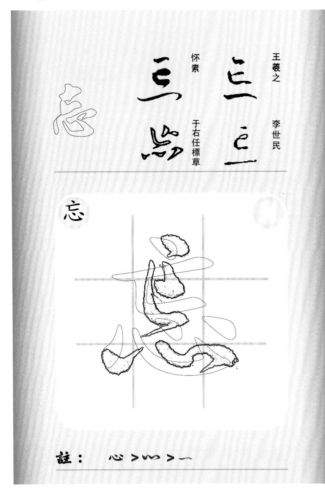

懷素

王羲之　李世民

于右任標草

忘

註：　心 ﹥心 ﹥一

忌

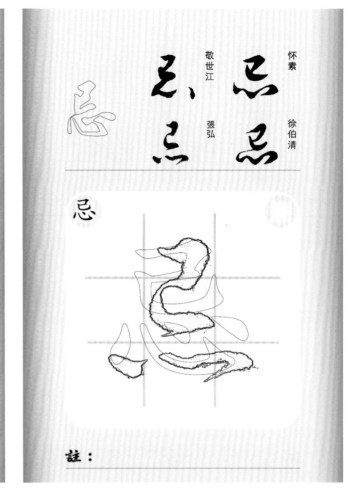

懷素

敬世江　張弘　徐伯清

忌

註：

志

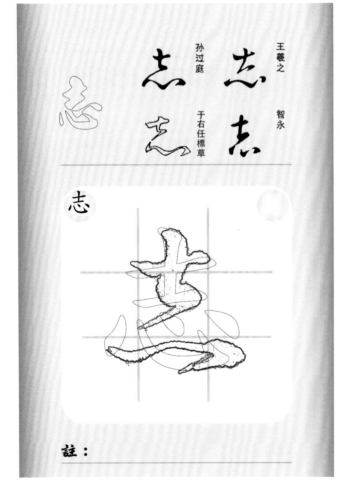

懷素

王羲之　智永

孫過庭　于右任標草

志

註：

忍

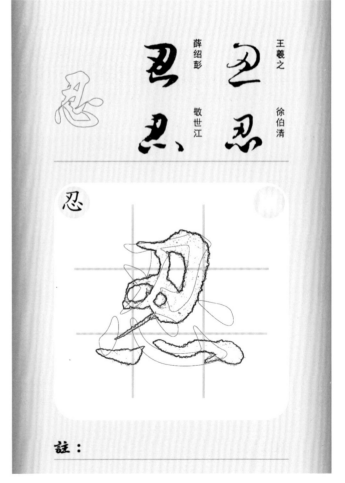

懷素

王羲之　徐伯清

薛紹彭　敬世江

忍

註：

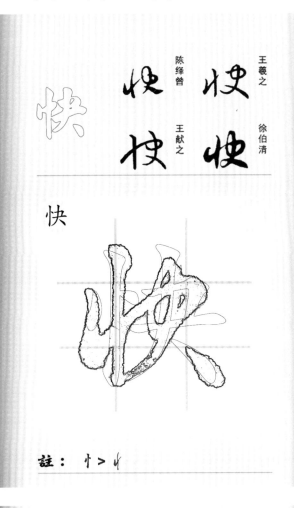

快

註：忄＞ㄟ

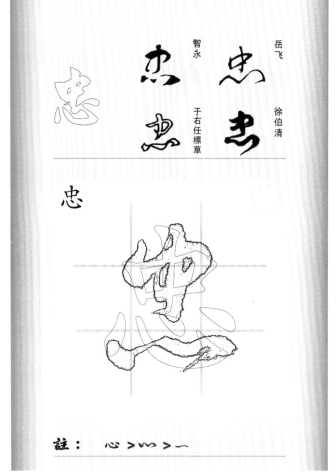

忠

註：心＞灬＞一

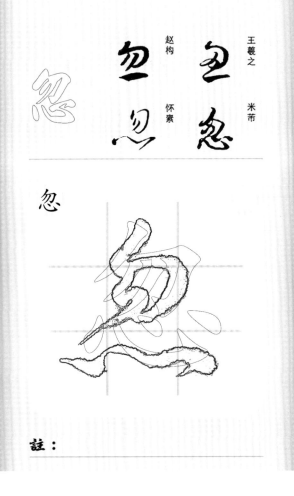

忽

註：

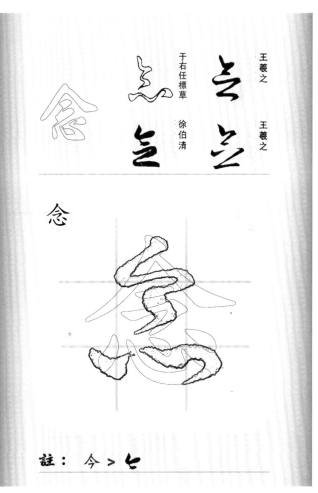

念

註：今＞乚

怯

徐伯清　釋廬習草
張弘　康里子山

註： 忄 ＞ 忄

怖

徐伯清　吳鎮
張弘　宋高宗

註： 忄 ＞ 忄　　巾 ＞ 巾

怪

王羲之　懷素
孫过庭　徐伯清

註： 忄 ＞ 忄

怕

張弘　徐伯清
祝枝山　敬世江

註： 忄 ＞ 忄

240

怡

鮮于樞　赵构
孫過庭　敬世江

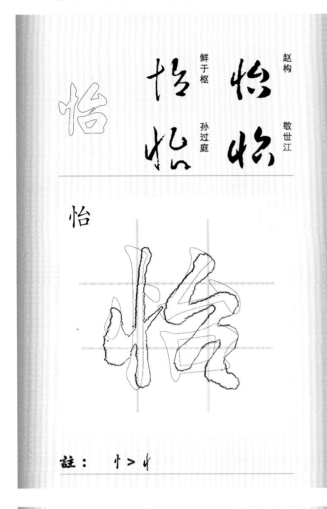

怡

註：忄 > 忄

性

怀素　王献之
于右任標草　李世民

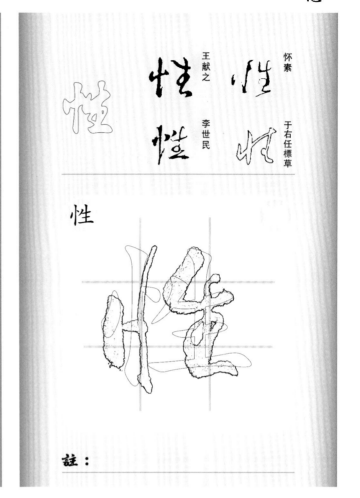

性

註：

怒

饶介　敬世江
文征明　宋克

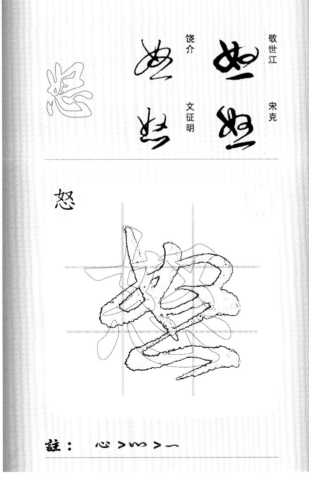

怒

註：心 > 心 > 一

思

颜真卿　王羲之
于右任標草　李世民

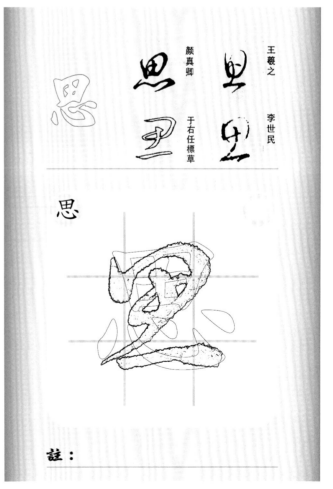

思

註：

急

徐伯清　王羲之

空海　饒介

急

註：

怠

敬世江　唐太宗

李世民　孫過庭

怠

註：　心 ＞ 心 ＞ 一

怎

敬世江　豐坊

徐伯清　張弘

怎

註：

怨

祝枝山　孫過庭

李怀琳　苏轼

怨

註：

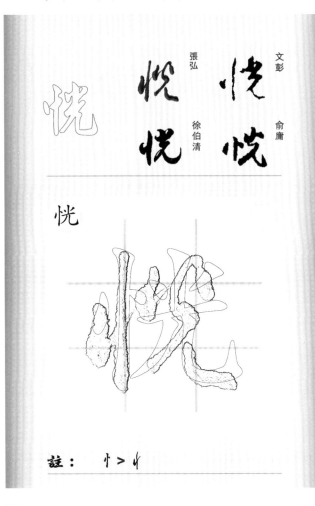

恍

註：　忄＞忄

恨

註：

恢

註：

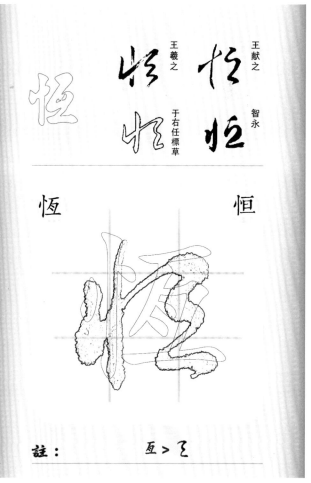

恆　　恒

註：　亙＞乙

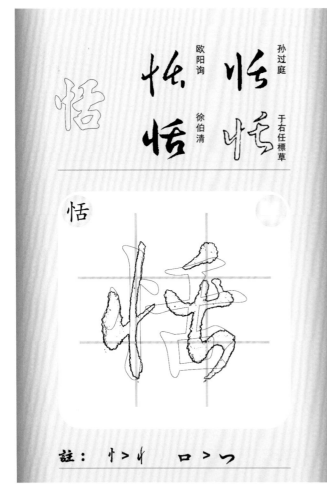

孫過庭

歐陽詢　徐伯清

于右任標草

恬

註：忄＞忄　口＞つ

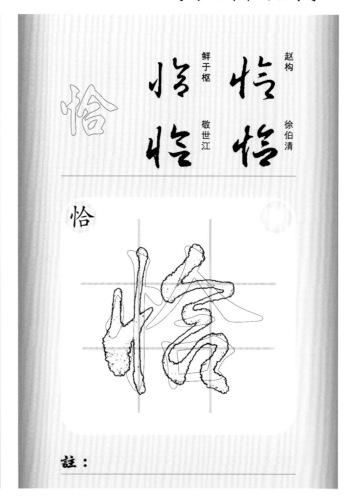

趙構

鮮于樞　敬世江

徐伯清

恰

註：

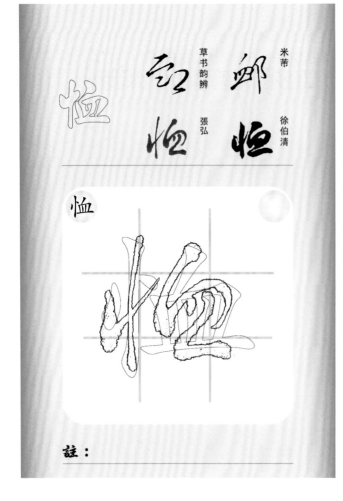

米芾

草書韻辨　張弘

徐伯清

恓

註：

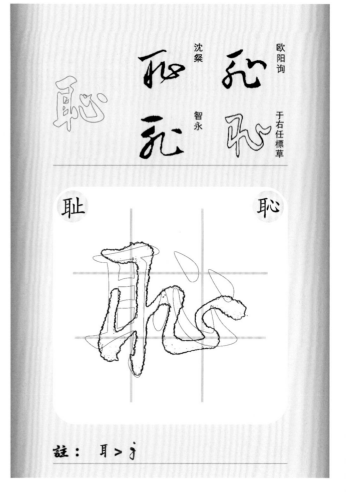

歐陽詢

沈粲　智永

于右任標草

恥

註：耳＞ｙ

恐

王羲之　　米芾　黃庭堅　　于右任標草

註：丸 > 3　　心 > ⺍ > 一

恕

李怀琳　康里子山　王羲之　宋克

註：口 > ⼍

恭

揭傒斯　智永　孙过庭　于右任標草

註：小 > ⺍ > 一

恩

康里子山　邓文原　敬世江　文征明

註：

息

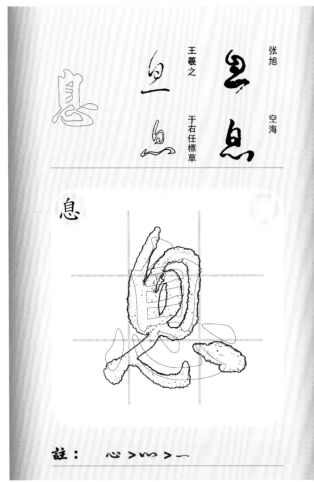

王羲之　空海
張旭
于右任標草

息

註：心＞心＞—

悄

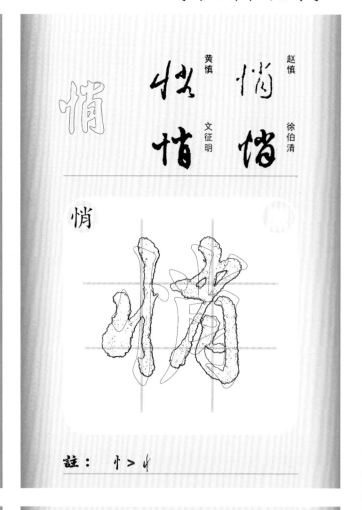

黃慎　徐伯清
趙慎
文徵明

悄

註：忄＞忄

悟

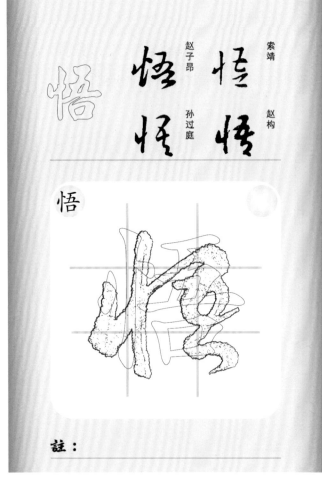

趙子昂　趙构
索靖
孫过庭

悟

註：

悍

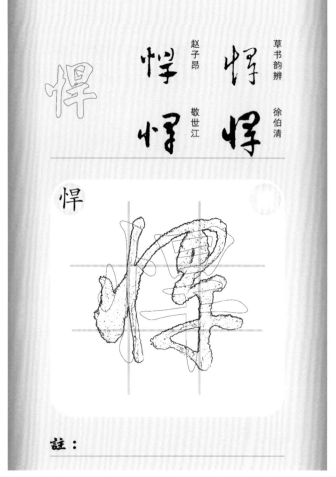

趙子昂　徐伯清
草书韵辨
敬世江

悍

註：

悔

敬世江　張弘
李懷琳
徐伯清

悔

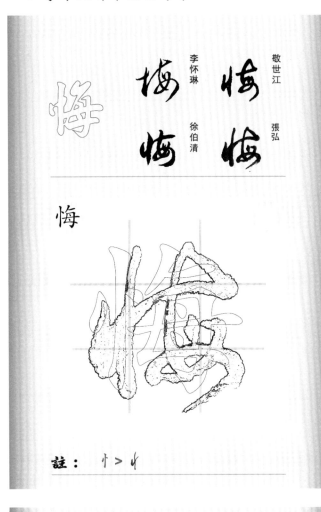

註：忄 > 忄

悅

王鐸　李世民
蔣善進
智永

悅

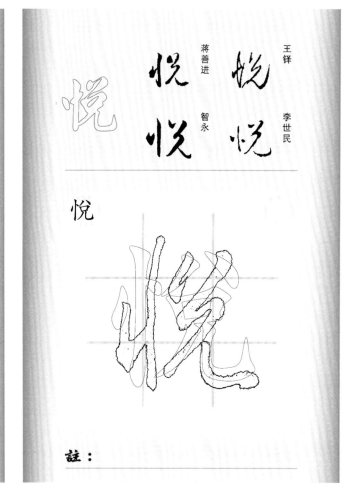

註：

患

黃庭堅　李懷琳
王鐸
王羲之

患

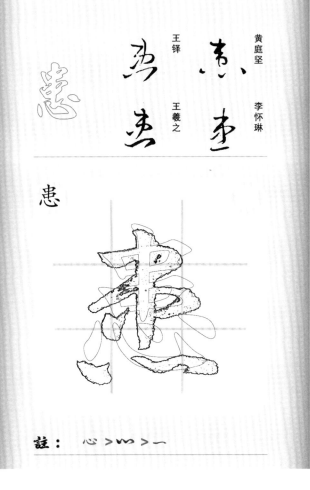

註：心 > ㄣ > 一

悉

王羲之　康里子山
王鐸
張華

悉

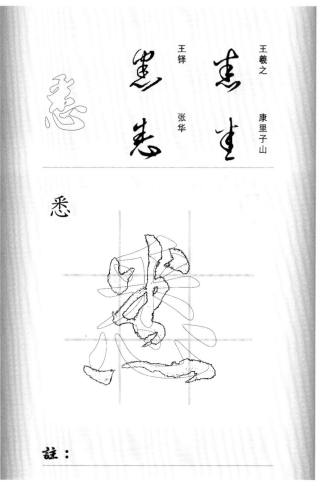

註：

悠

褚庭诲　王羲之

文征明　敬世江

悠悠

怛然、

悠

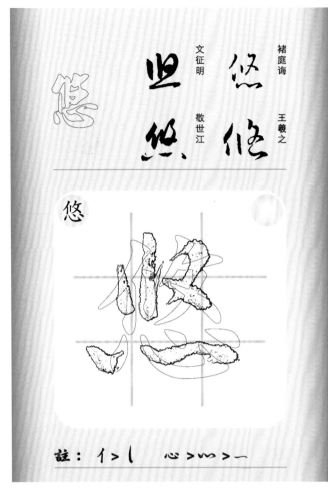

註：亻＞乚　　心＞灬＞一

您

敬世江　張弘

張弘　徐伯清

您逢

逢您

您

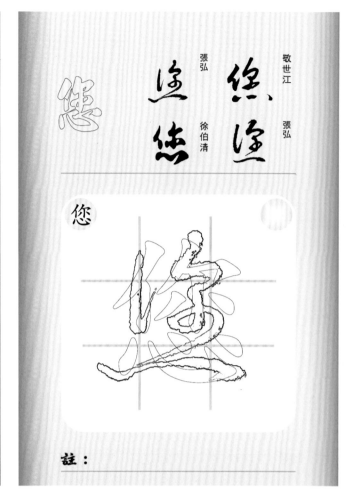

註：

惋

孙过庭　任询

釋廬習草　張弘

惋惋

惋惋

惋

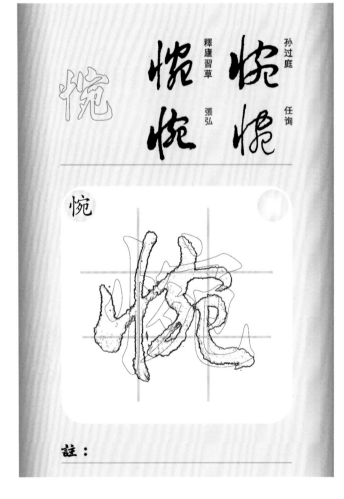

註：

悽

張弘　釋廬習草

釋廬習草　張弘

悽悽

悽悽

悽

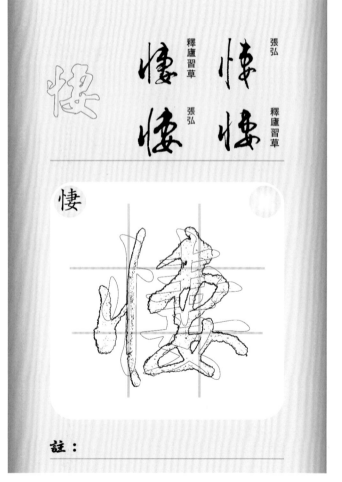

註：

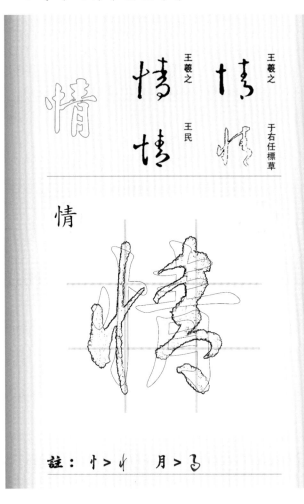

王羲之　于右任標草

王羲之　王民

情

註：忄>忄　月>了

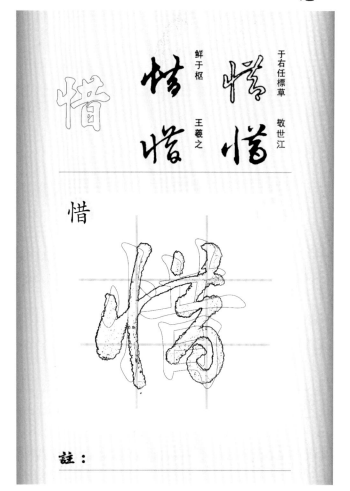

于右任標草　敬世江

鮮于樞　王羲之

惜

註：

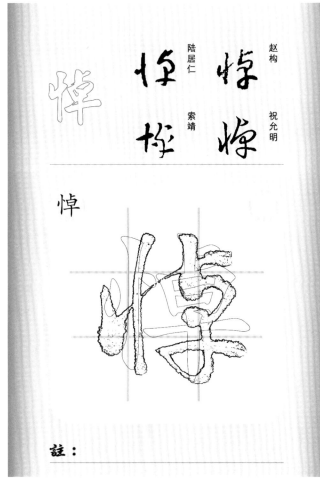

赵构　祝允明

陆居仁　索靖

悼

註：

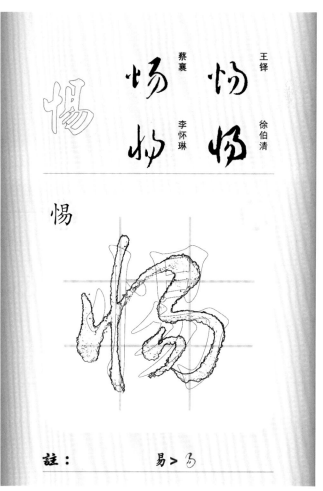

王铎　徐伯清

蔡襄　李怀琳

惕

註：　易>了

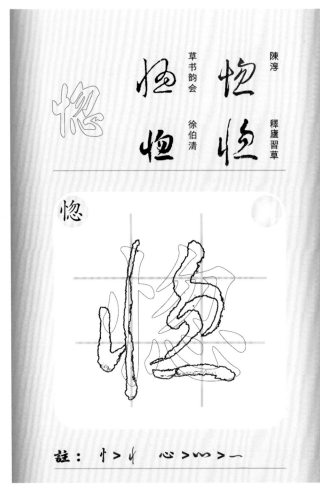

惚

陳淳 釋廬習草
草书韵会 徐伯清

惚

註：忄＞忄　心＞‿‿＞‿

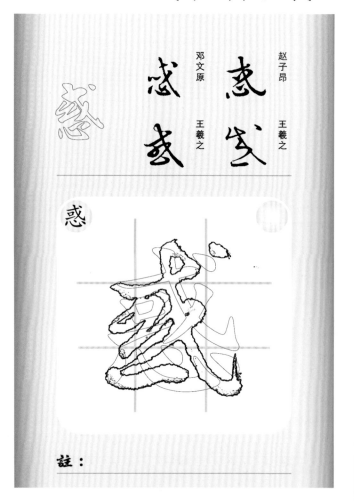

惑

赵子昂 王羲之
邓文原
王羲之

惑

註：

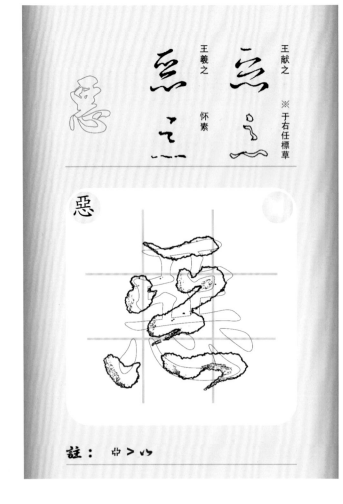

惡

王献之 ※于右任標草
王羲之 怀素

惡

註：艹＞⺌

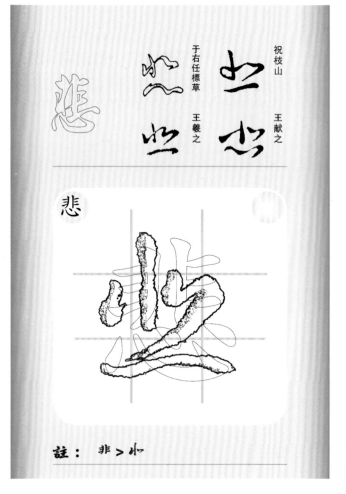

悲

祝枝山 王献之
于右任標草
王羲之

悲

註：非＞⺍

惠

于右任標草　懷素

王羲之　　孫過庭

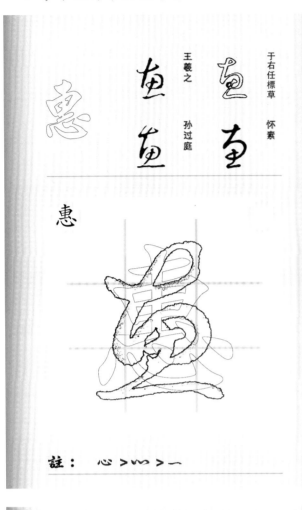

惠

註： 心 > ⺗ > 一

惰

張弘　　徐伯清

草書韵会　敬世江

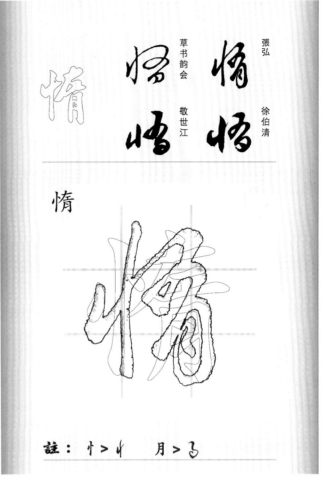

惰

註： ⺖ > ⺉　　月 > ⼄

慨

王羲之　　敬世江

索靖　　李懷琳

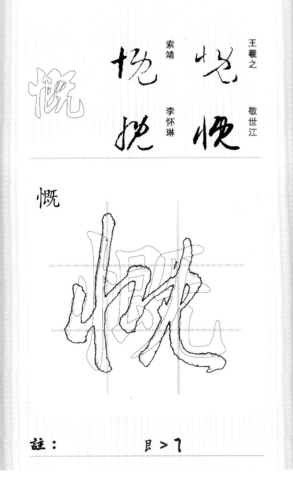

慨

註： 目 > ⼄

愕

張弘　　釋廬習草

草書韵会　徐伯清

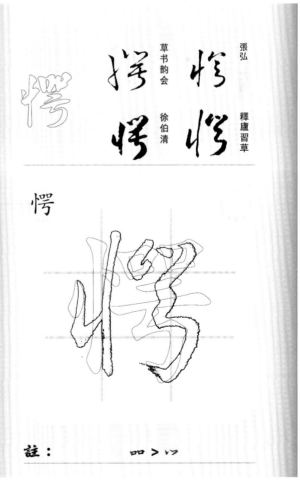

愕

註： 吅 > ⼼

釋廬習草　王羲之　徐伯清　敬世江

惱　悩

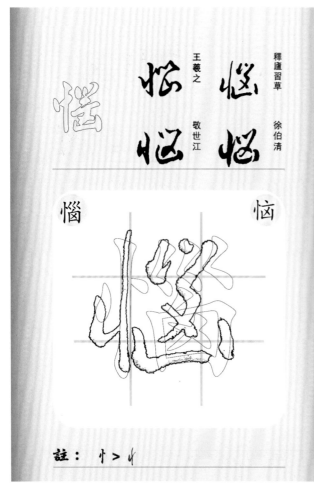

註：忄＞ㄣ

于右任標草　懷素　王守仁　蔣善進

惶

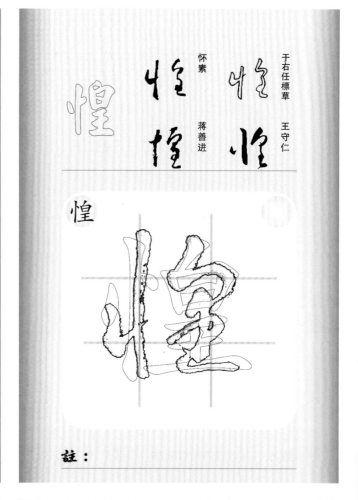

註：

孫過庭　裴休　徐伯清　敬世江

愉

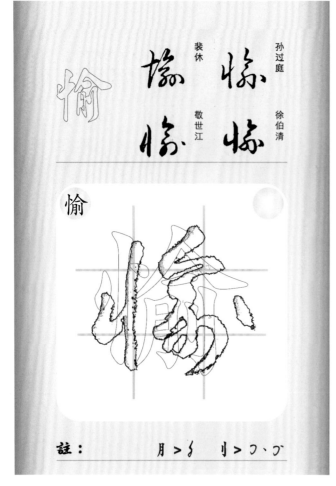

註：月＞彡　刂＞ㄱ、ㄱ

王守仁　王羲之　陸居仁　于右任標草

意

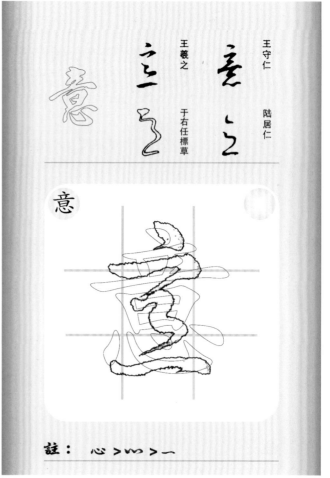

註：心＞灬＞一

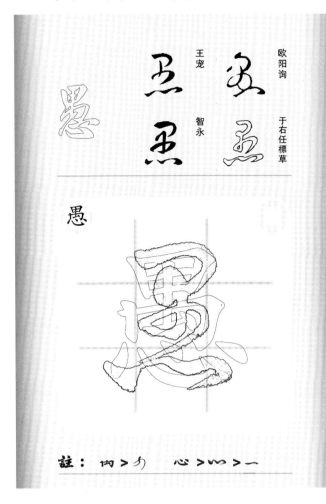

欧阳询　于右任標草
王宠　智永

愚

註：內＞ㄅ　心＞心＞一

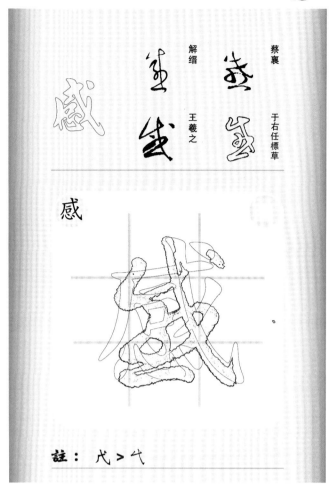

蔡襄　于右任標草
解缙　王羲之

感

註：戈＞弋

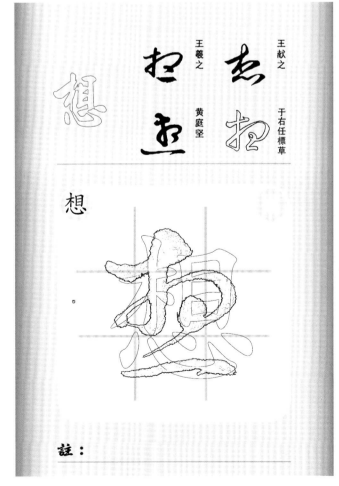

王献之　于右任標草
王羲之　黄庭坚

想

註：

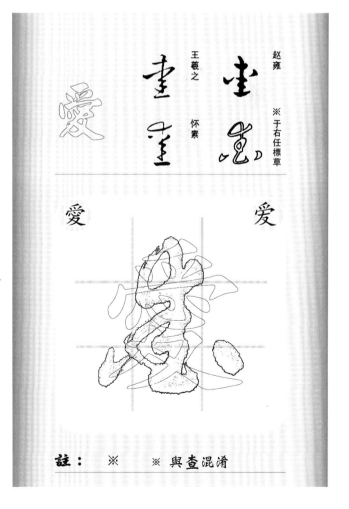

赵雍　※于右任標草
王羲之　怀素

愛

註：※　※與查混淆

253

慈

王寵　歐陽詢

黃道周　徐伯清

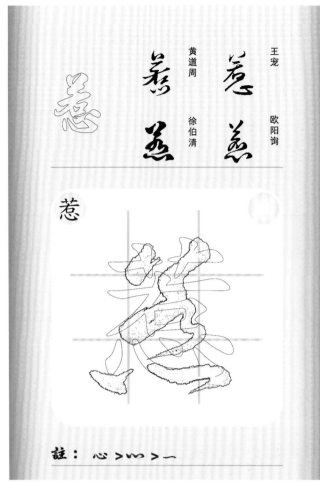

慈

註：心 > ⺗ > 一

愁

趙子昂　王鐸

趙岦　懷素

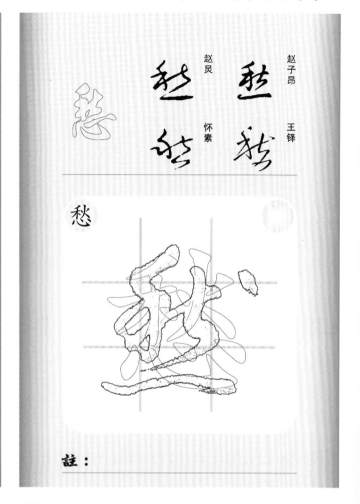

愁

註：

愈

范成大　敬世江

王守仁　孫過庭

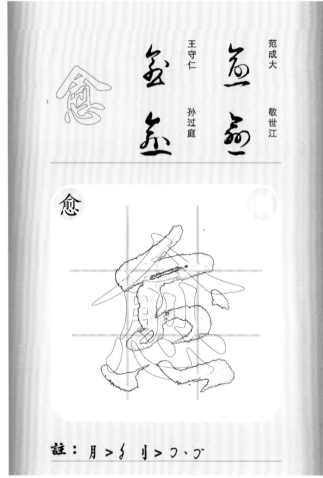

愈

註：月 > ⻖　刂 > ⺆、⺄

慎

李懷林　于右任標草

王羲之　智永

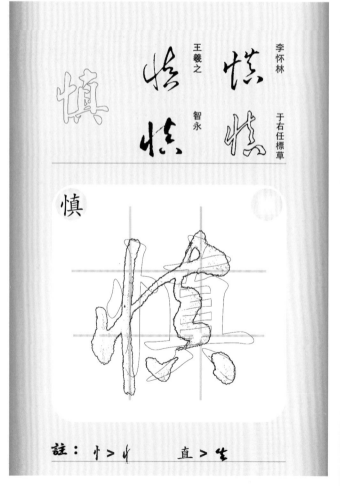

慎

註：忄 > ⺀　直 > 生

慌
張弘　徐伯清
王宠　敬世江

慌

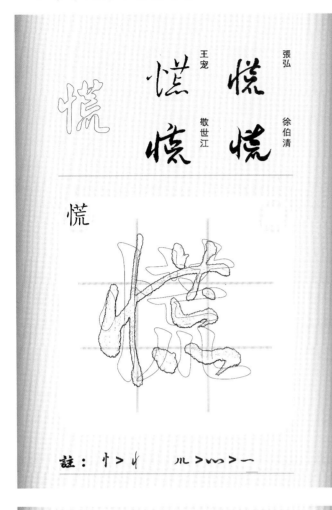

註：忄 > 忄　　川 > 小 > 一

愧
解縉　陈基
赵子昂　王铎

愧

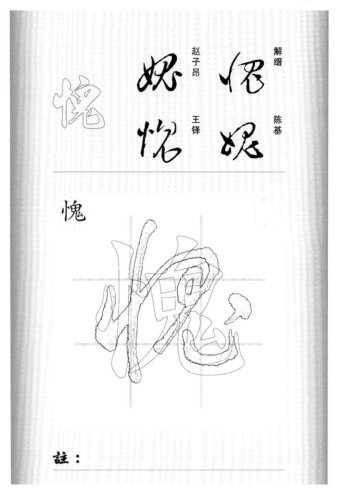

註：

慈
于右任標草　智永
皇象　柳公权

慈

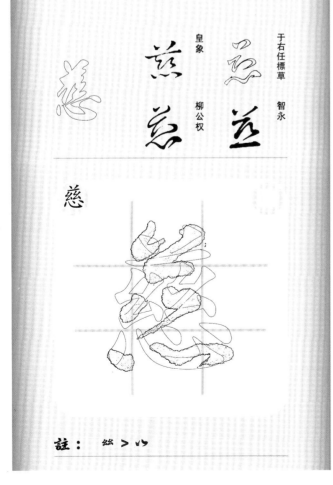

註：丝 > 小

態
李邕　孙过庭
王宠　徐伯清

態　　态

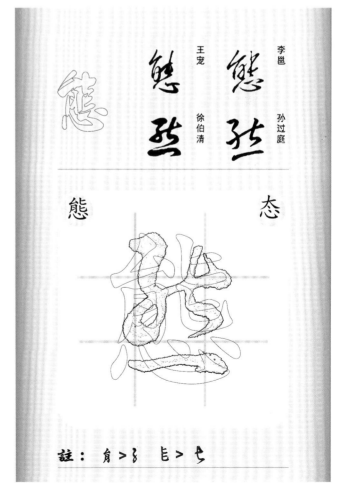

註：育 > 多　　匕 > 七

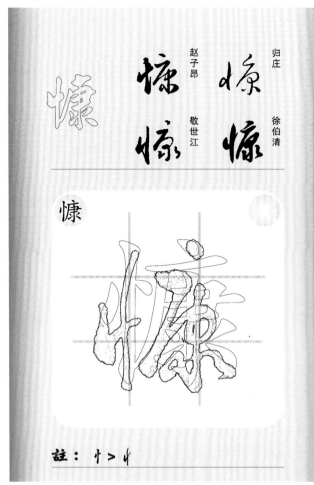

慷

赵子昂　归庄
敬世江　徐伯清

慷

註： 忄 ＞ ㄣ

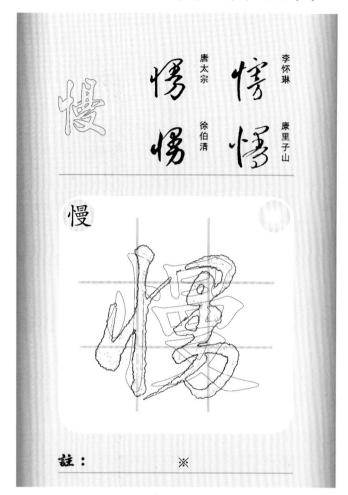

慢

唐太宗　李怀琳
徐伯清　康里子山

慢

註：　　　　　　　　※

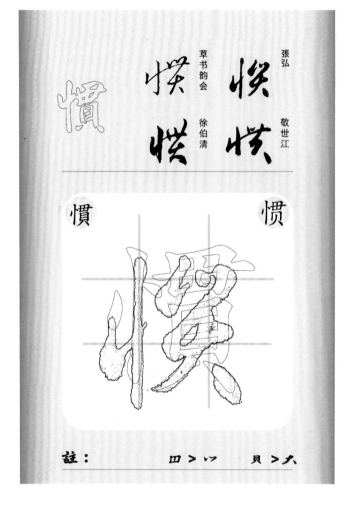

惯

草书韵会　張弘
徐伯清　敬世江

惯　　惯

註：　　　　田 ＞ 灬　　貝 ＞ 大

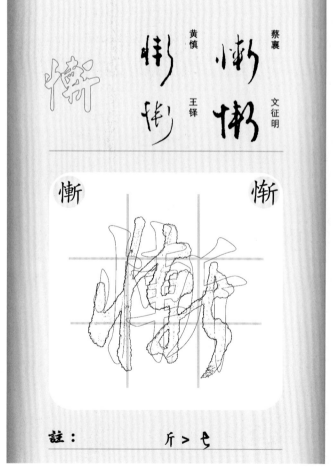

惭

黄慎　蔡襄
王铎　文征明

惭　　惭

註：　　　　斤 ＞ 乜

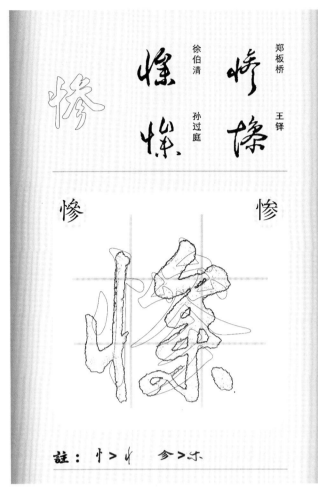

慘　　慘

註：忄＞忄　參＞尒

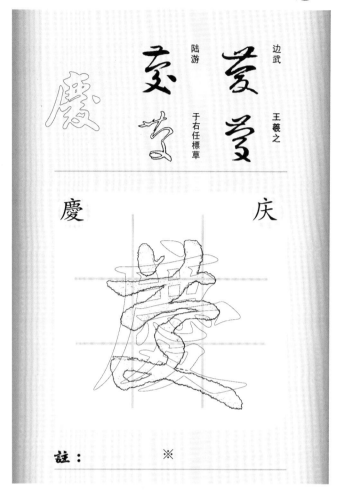

慶　　庆

註：　　※

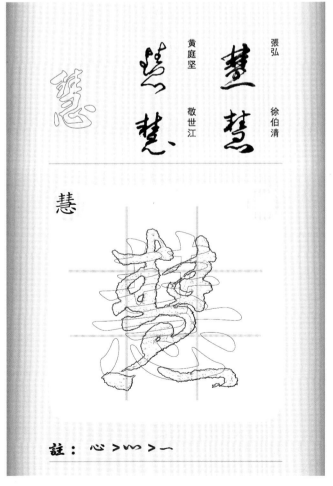

慧

註：心＞灬＞一

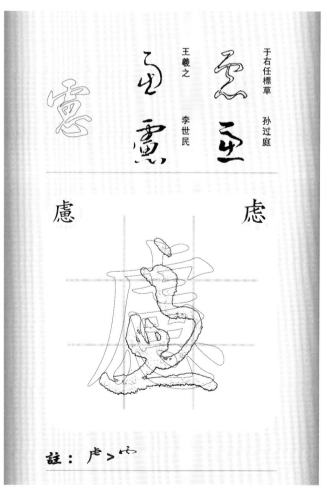

慮　　虑

註：虍＞广

慕

黄庭堅　于右任標草

赵构　王羲之

註：莫 > 𦰩　小 > ⺌ > 一

憂　　忧

謝蕃伯　王珣

王羲之　王献之

註：百 > 彡　※

慰

顔真卿　索靖

陆柬之　王羲之

註：尸 > 𠃌

慾

釋廬習草　張弘

張弘　釋廬習草

註：欠 > 彡

怜　　憐

薛紹彭　王寵　文天祥　敬世江

註：忄＞丬　　※

憫　　憫

宋克　敬世江　草書韻辨　徐伯清

註：門＞冖

憤　　憤

王鐸　敬世江　草書韻会　徐伯清

註：屮＞戈　　貝＞大

凴　　憑

王鐸　敬世江　陸游　孫過庭

註：心＞灬＞一

王寵　王寵　　　徐伯清　　敬世江

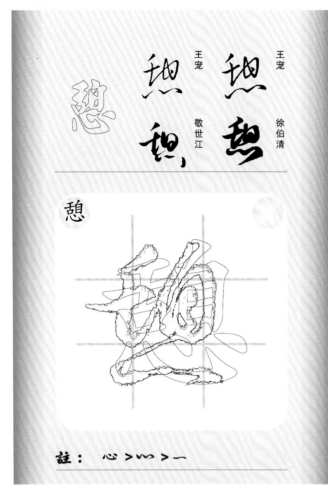

憩

註：心 > ⺗ > 一

解縉　　王獻之　　趙子昂　　索靖

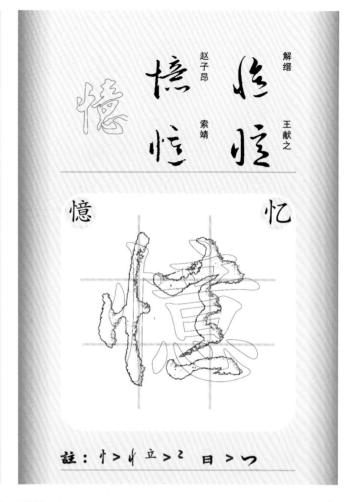

憶　　　　忆

註：忄 > ⺖　立 > ㇈　日 > ㇆

王鐸　　　徐伯清　草書韻会　敬世江

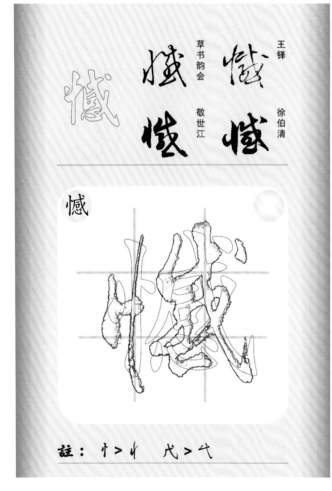

憾

註：忄 > ⺖　戈 > ㇂

孫過庭　徐伯清　釋廬習草　孫过庭

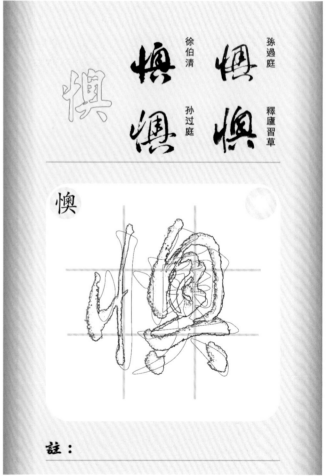

懊

註：

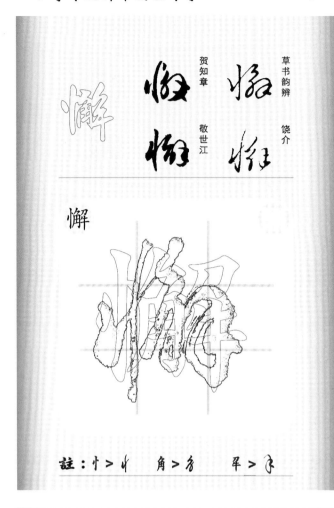

草书韵辨　饶介
賀知章
敬世江

懈

註：忄＞忄　角＞ゟ　罕＞ゟ

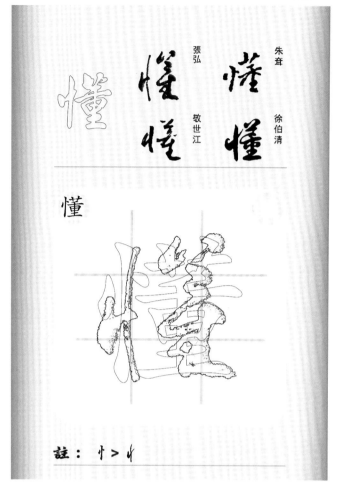

朱耷　徐伯清
張弘
敬世江

懂

註：忄＞忄

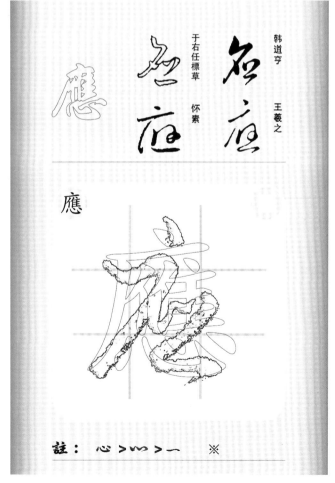

韩道亨　王羲之
于右任標草　懷素

應

註：心＞灬＞一　※

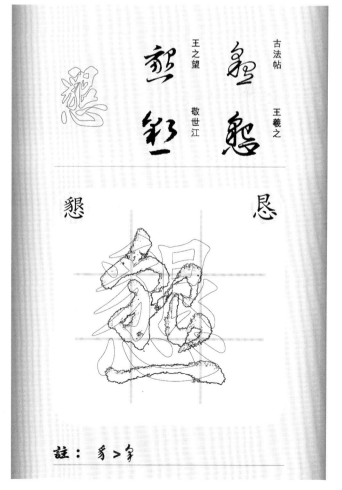

古法帖　王羲之
王之望
敬世江

懇

恳

註：豸＞豸

懲

徐伯清　祝允明
敬世江　張弘

懲

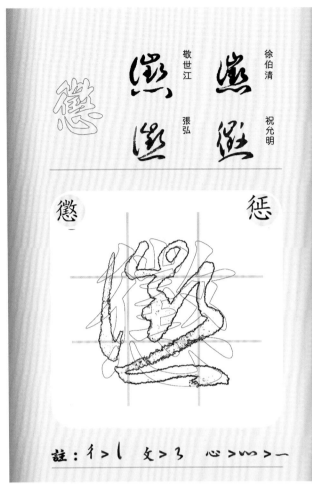

註：彳＞丨　攵＞彡　心＞灬＞一

懷

于右任標草　司馬睿
敬世江　張瑞圖

懷　怀

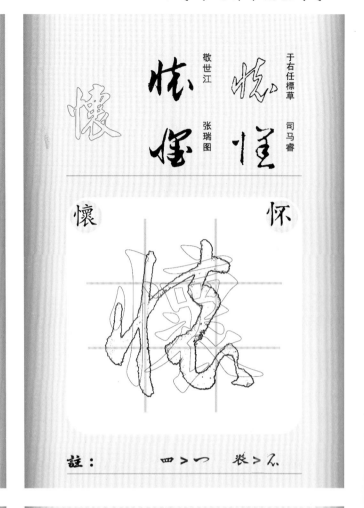

註：罒＞冖　衣＞乙

懶

徐伯清　蔡襄
敬世江　李懷琳

懶

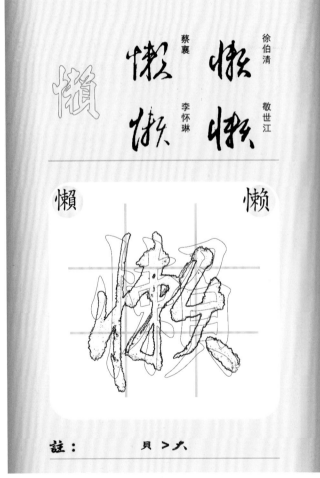

註：　　　貝＞大

懸

蕭衍　王民
米芾　王獻之

懸　悬

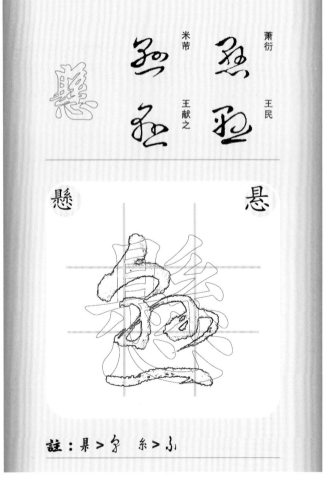

註：県＞夕　糸＞小

懼

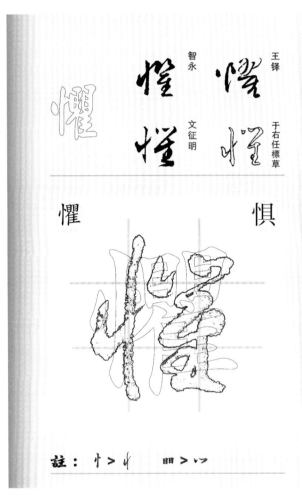

王鐸
于右任標草

智永
文徵明

懼　　　懼

註：忄＞忄　　瞿＞忄丨

戀

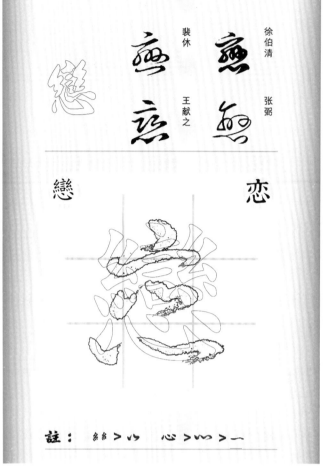

徐伯清
王獻之

裴休
張弼

戀　　　恋

註：絲＞吅　　心＞心＞一

戊

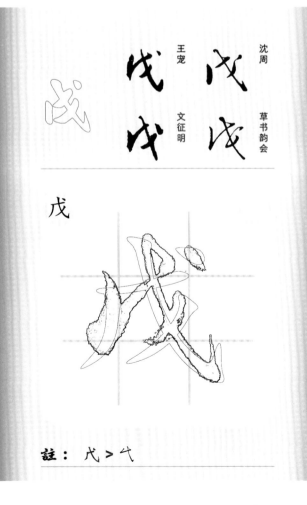

沈周
草書韻會

王寵
文徵明

戊

註：戊＞戈

成

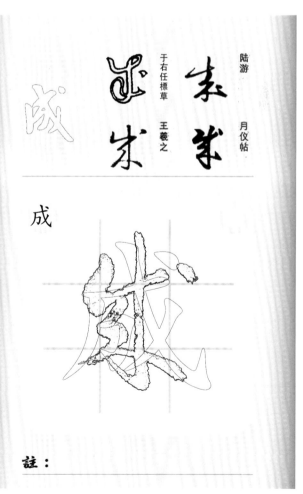

陸游
于右任標草

月儀帖
王羲之

成

註：

戒

草书韵会　孙过庭
邓文原　王羲之

戒　戒
戒　戒

戒

註：

我

王羲之　李世民
王羲之　于右任標草

我

註：

或

赵构　王羲之
黄庭坚　赵子昂

或

註：

戚

怀素　于右任標草
鲜于枢　赵雍

戚

註：弋 > ㄣ

草书韵会　徐伯清
張弘　敬世江

截

註：

賀知章　于右任標草
王羲之　敬世江

战

註：口＞し

于右任標草　孫過庭
米芾　宋高宗

戲

戏

註：虍＞少

王獻之　文徵明
赵子昂　于右任標草

戴

註：田＞了

赵𣱵　徐伯清

于右任標草　米芾

戶

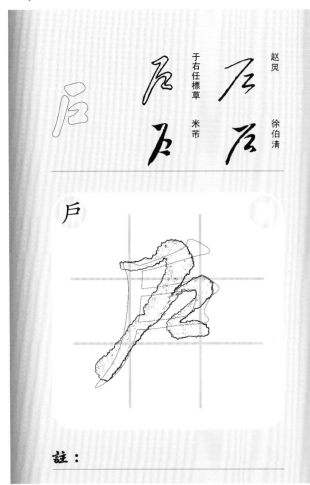

註：

筑坡山　怀素

李怀琳　標準草書

房

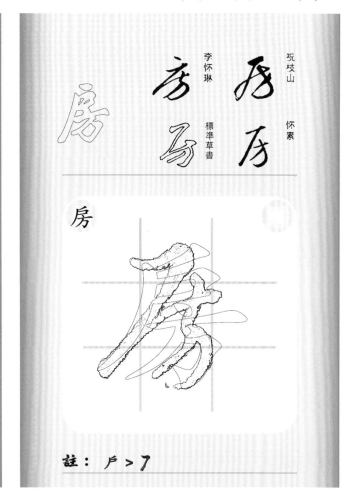

註：戶 > 𠃛

王羲之　李世民

王献之

于右任標草

所

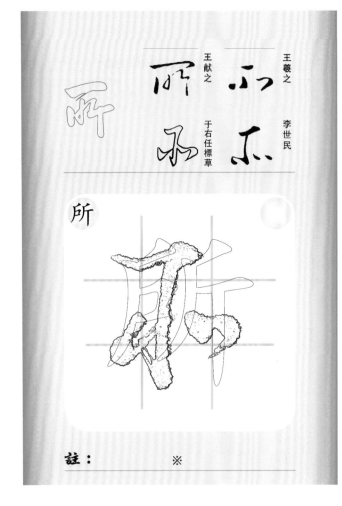

註：　　　※

王铎　敬世江

赵子昂　徐伯清

扁

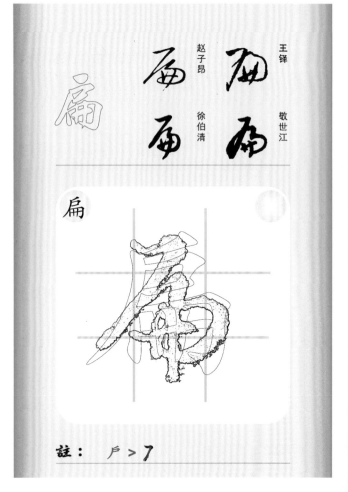

註：戶 > 𠃛

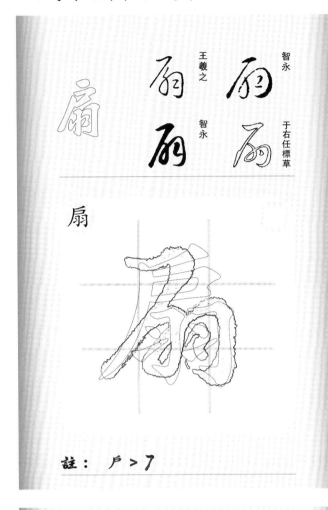

智永　扇
王羲之　智永
于右任標草

扇

註：戶 > 丁

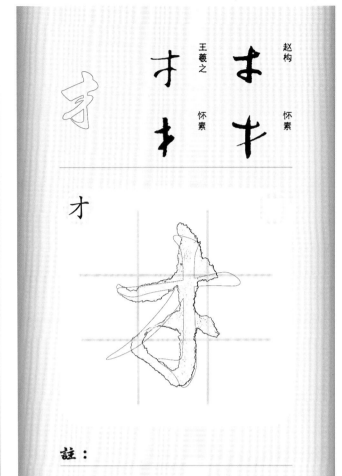

赵构　怀素
王羲之　怀素

才

註：

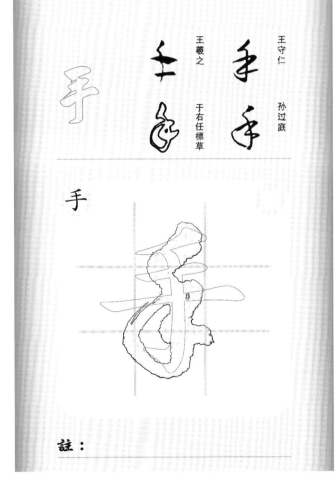

王守仁　孙过庭
王羲之
于右任標草

手

註：

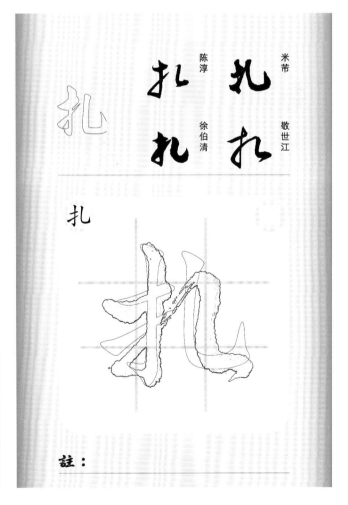

米芾　敬世江
陈淳　徐伯清

扎

註：

明人　徐伯清

張弘　敬世江

打

打　打

打　扔

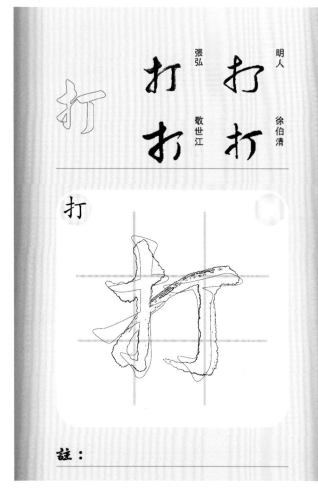

註：

敬世江　張弘

張弘　徐伯清

扔

扔　扔

扔　扔

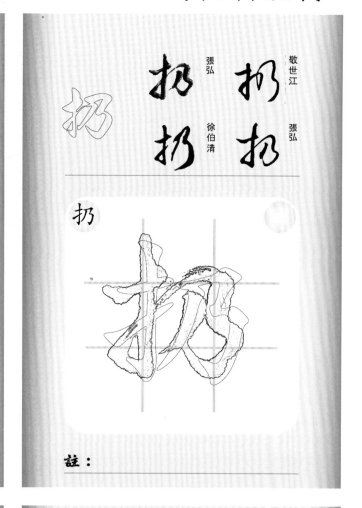

註：

敬世江　張弘

張弘　徐伯清

扒

扒　扒

扒　扒

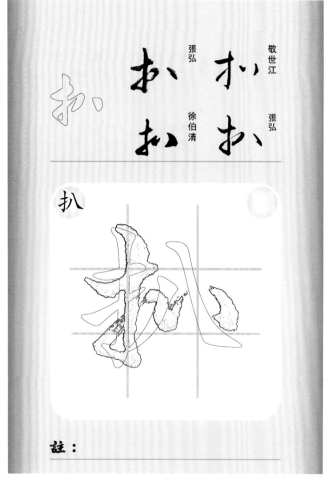

註：

张瑞图　徐伯清

文征明　徐伯清

扣

扣　扣

扣　扣

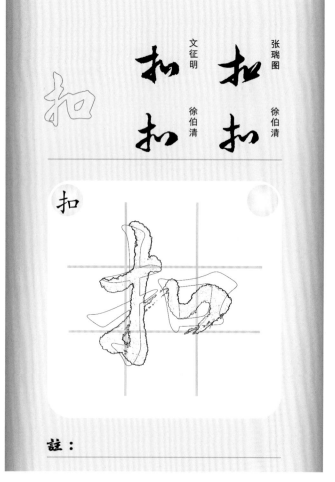

註：

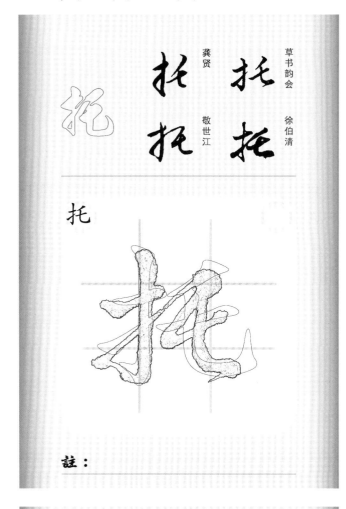

托

草书韵会　徐伯清

龔贤　敬世江

托

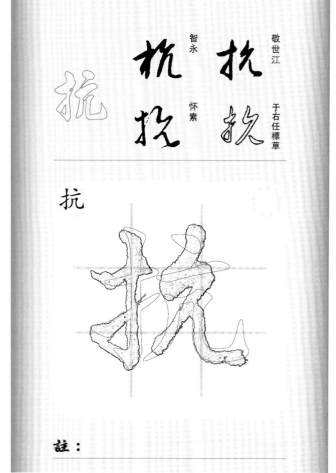

抗

敬世江　于右任標草

智永　怀素

抗

註：

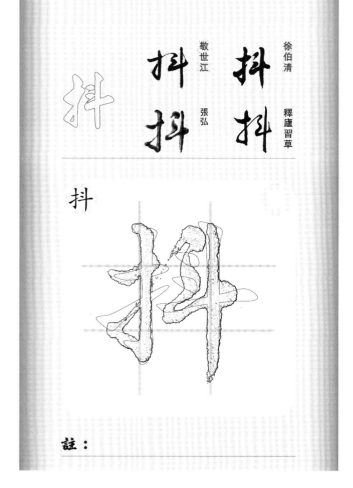

抖

徐伯清　釋盧習草

敬世江　張弘

抖

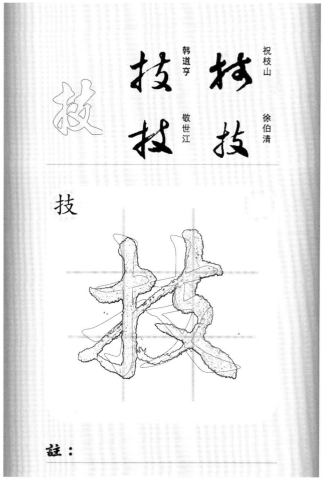

技

祝枝山　徐伯清

韓道亨　敬世江

技

註：

抄

敬世江　張弘
張弘
　　　徐伯清

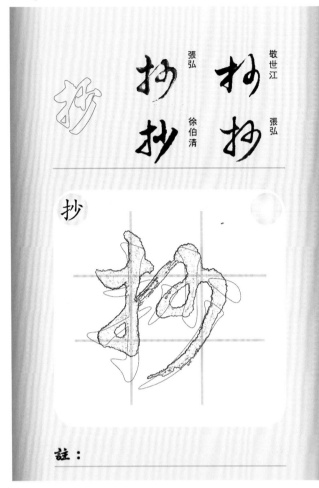

抄

註：

扶

怀素　宋克
于右任標草　康里子山

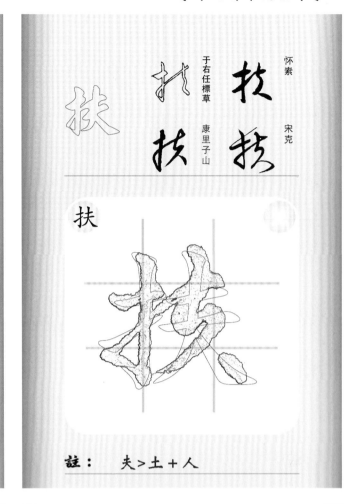

扶

註：　夫＞土＋人

抉

徐伯清　王寵
敬世江
王守仁

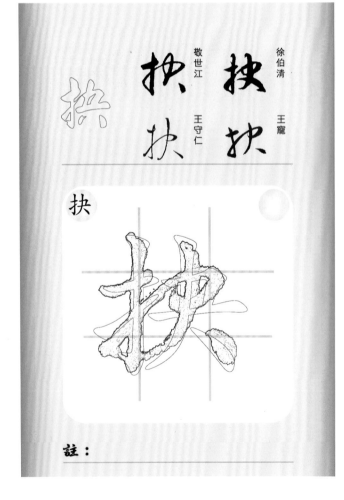

抉

註：

扭

徐伯清　釋廬習草
敬世江　張弘

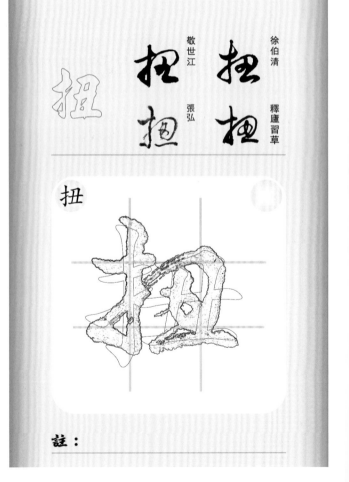

扭

註：

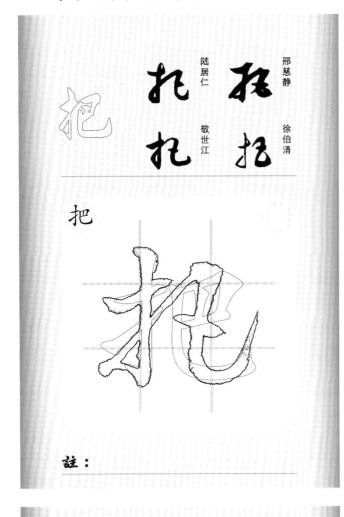

把

邢慈静　徐伯清
陆居仁　敬世江

把

註：

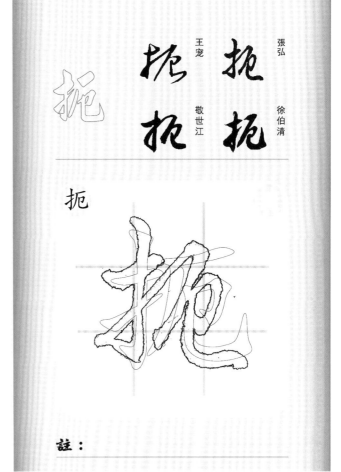

扼

張弘　徐伯清
王宠　敬世江

扼

註：

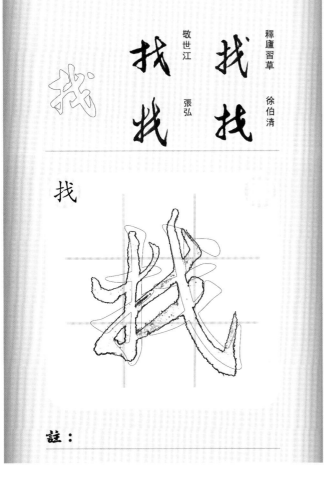

找

釋廬習草　徐伯清
敬世江　張弘

找

註：

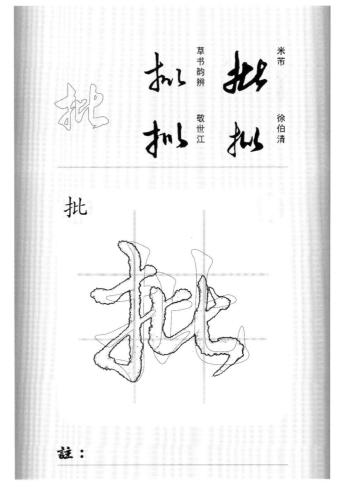

批

草书韵辨　敬世江
米芾　徐伯清

批

註：

抒　釋廬習草　敬世江
　　　　　　抒
張弘　抒　徐伯清

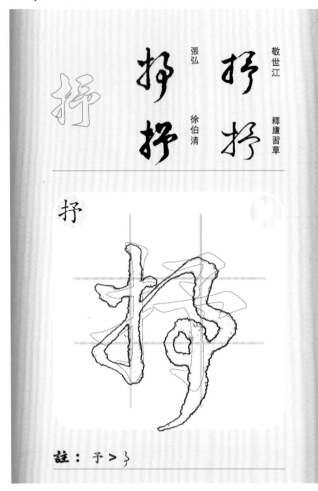

抒

註：予＞ξ

扯　釋廬習草　張弘
　　　　　　扯
徐伯清　扯　張弘

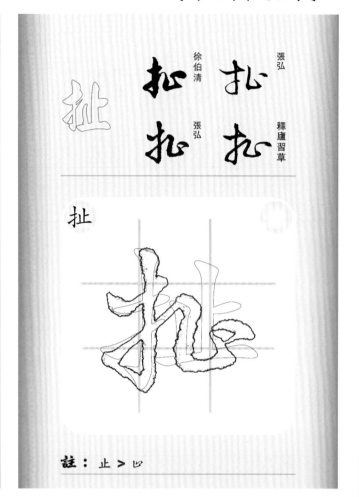

扯

註：止＞凵

折　王守仁　孫過庭
王獻之　折
　　　　　　折
康里子山

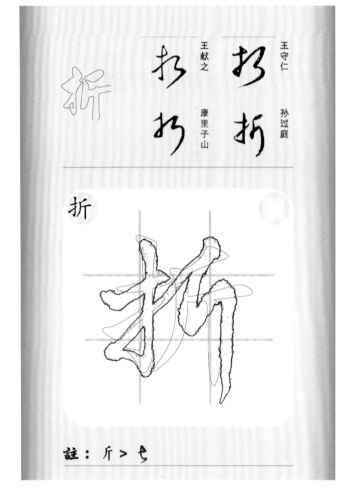

折

註：斤＞七

抑　孫過庭　敬世江
徐伯清　抑
　　　　　　抑
孫過庭

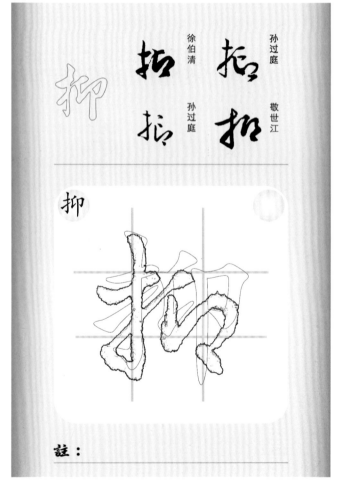

抑

註：

敬世江　釋廬習草
張弘　徐伯清

扮

註：

于右任標草　揭傒斯
歐陽詢　敬世江

投

註：

敬世江　擔當
張弘　徐伯清

抓

註：

懷素　于右任標草
王鐸　王獻之

承

註：

拉

敬世江　張弘

張弘

徐伯清

拉

註：

拌

徐伯清　釋廬習草

敬世江　張弘

拌

註：

拂

徐伯清　敬世江

黃庭堅　俞和

拂

註：

抹

張弘　吳志淳

敬世江　徐伯清

抹

註：

拒

敬世江　孫過庭
韓道亨　徐伯清

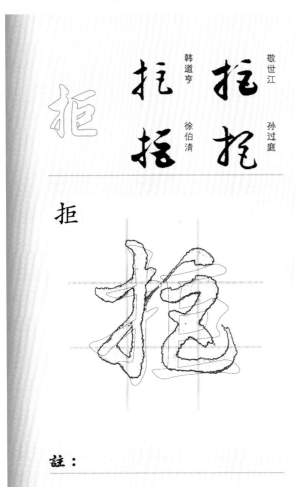

註：

招

趙雍　懷素
鮮于樞　于右任標草

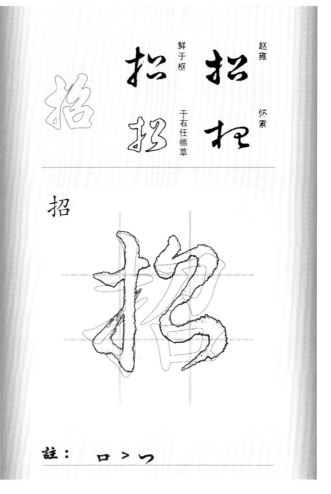

註：　口 ＞ つ

拓

祝枝山　徐伯清
草書韻会　敬世江

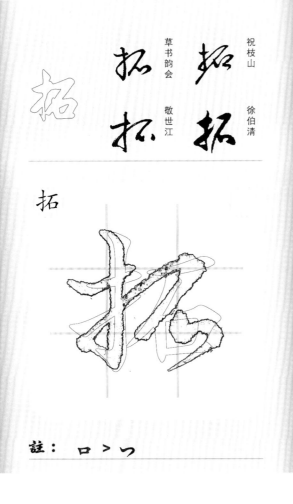

註：　口 ＞ つ

拔

懷素　明人
陸居仁　張弘

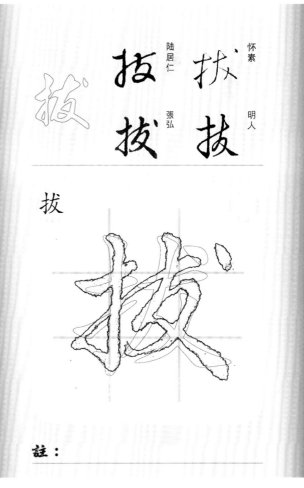

註：

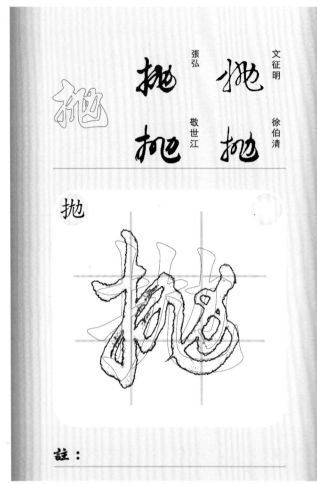

張弘　　　文徵明　徐伯清

敬世江

拋

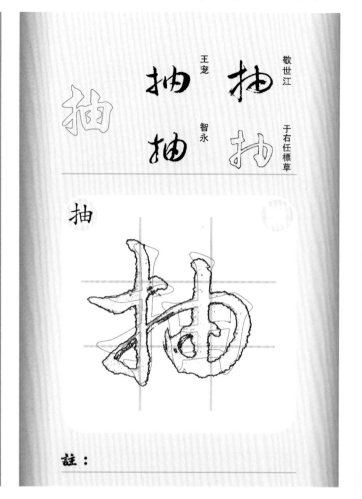

王寵　　　敬世江　于右任標草

智永

抽

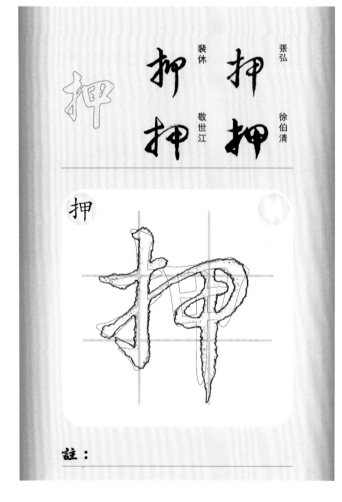

裴休　　　張弘　徐伯清

敬世江

押

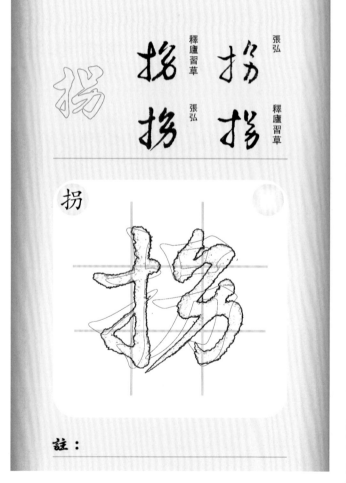

釋廬習草　張弘　釋廬習草

張弘

拐

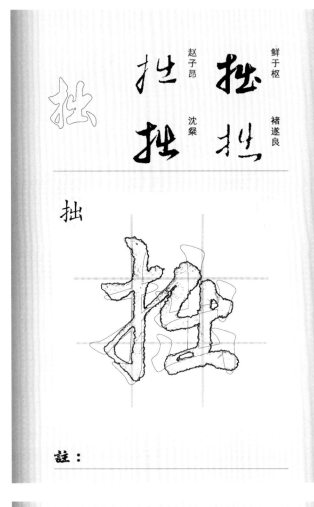

拙

鮮于樞　褚遂良
趙子昂　沈粲

註：

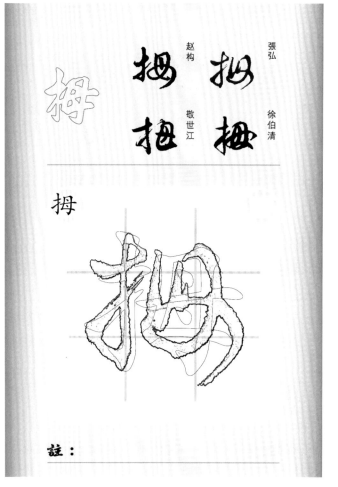

拇

張弘　徐伯清
趙构　敬世江

註：

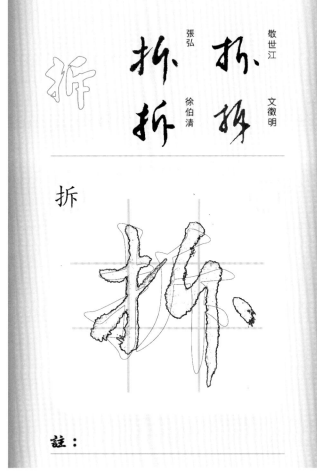

拆

敬世江　文徵明
張弘　徐伯清

註：

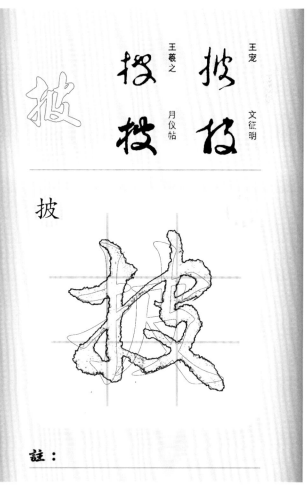

披

王寵　文徵明
王羲之　月儀帖

註：

拍

拍
王羲之　敬世江

拍
鮮于樞　張弘

拍

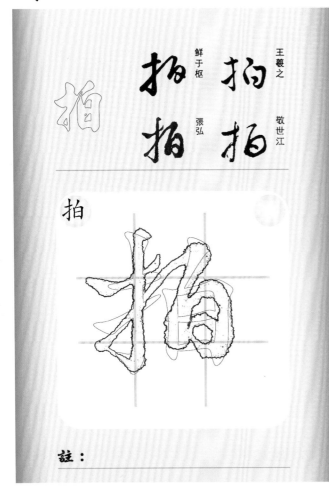

拍

註：

抵
釋廬習草　徐伯清

抵
草書韵会　敬世江

抵

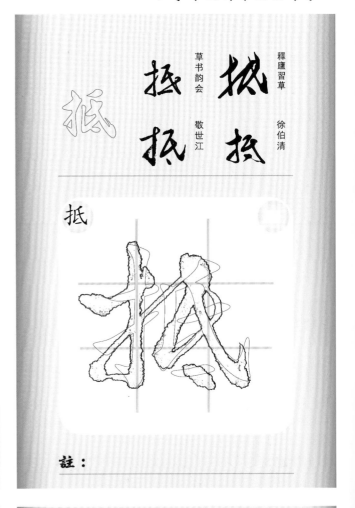

抵

註：

抱
徐伯清　敬世江

抱
祝枝山　文征明

抱

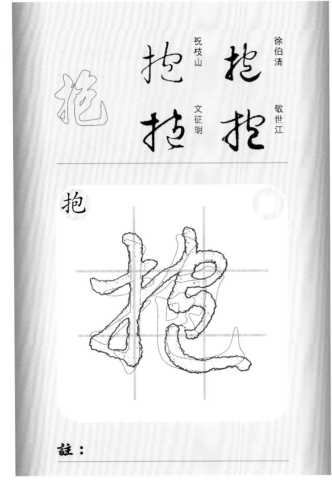

抱

註：

拘
赵子昂　孙过庭

拘
敬世江　怀素

拘

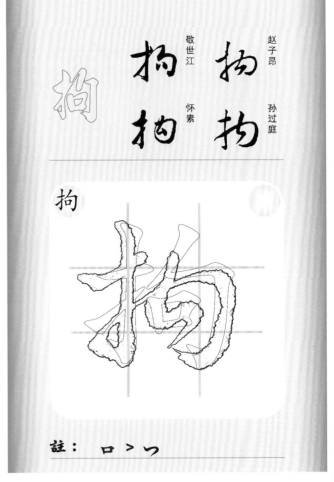

拘

註： 口 > つ

拖

敬世江　陳繼儒
張弘　徐伯清

拖

註：也 > 匕

抬

敬世江　張弘
張弘　徐伯清

抬

註：口 > 冖

拜

趙孟頫　王羲之
智永　李懷琳

拜

註：手 > 扌

挖

敬世江　張弘
張弘　徐伯清

挖

註：

按

索靖　徐伯清
黃庭堅　敬世江

按

註：

拼

敬世江　徐伯清
張弘　徐伯清

拼

註：

拭

敬世江　孫過庭
徐伯清　孫過庭

拭

註：

持

于右任標草　趙构
黃慎　顏真卿

持

註：　寺 > 引

指

於右任標草　宋克
黃庭堅　孫過庭

註：

拱

揭傒斯　孫過庭
敬世江　於右任標草

註：

拯

敬世江　釋廬習草
張弘　徐伯清

註：

括

明人　徐伯清
敬世江　孫過庭

註：口＞冖

挑

王羲之　敬世江

韓道亨

徐伯清

挑

註：

拾

赵子昂　張弘

赵构

敬世江

拾

註：

拳

杨凝式　徐伯清

張弘

敬世江

拳

註：

拿

張弘　徐伯清

祝枝山

敬世江

拿

註：

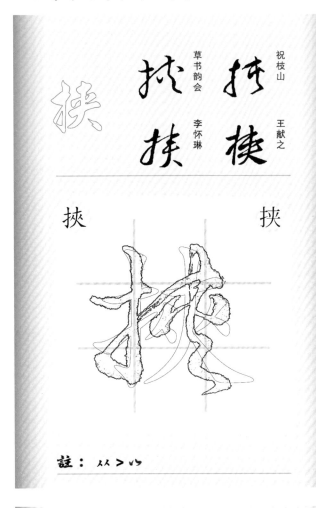

挾

祝枝山　王献之
草书韵会　李怀琳

挾

註：从 > 心

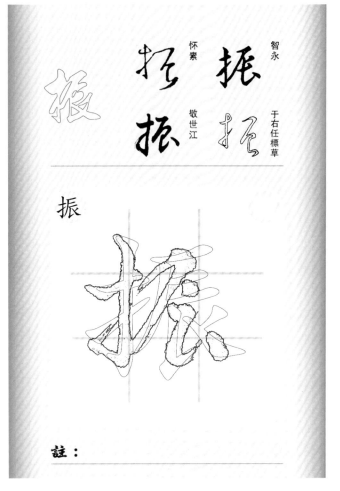

振

智永　于右任標草
怀素　敬世江

振

註：

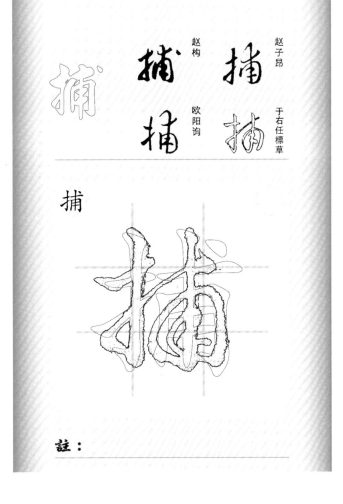

捕

赵子昂
赵构　于右任標草
欧阳询

捕

註：

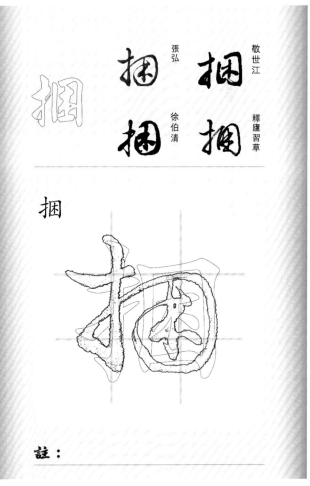

捆

敬世江　于右任標草
張弘　釋廬習草
徐伯清

捆

註：

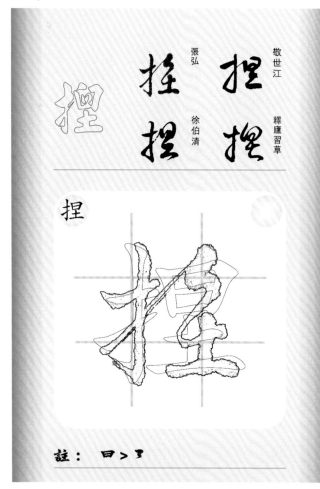

捏

敬世江　釋廬習草
張弘　　徐伯清

註：日＞彐

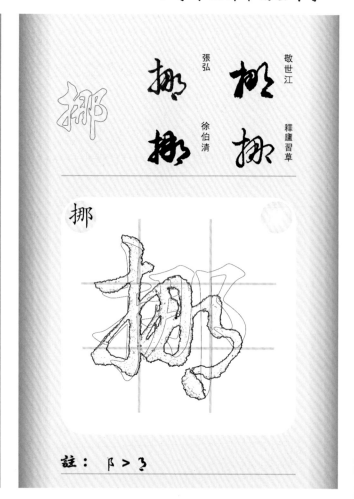

挪

敬世江　釋廬習草
張弘　　徐伯清

註：阝＞彡

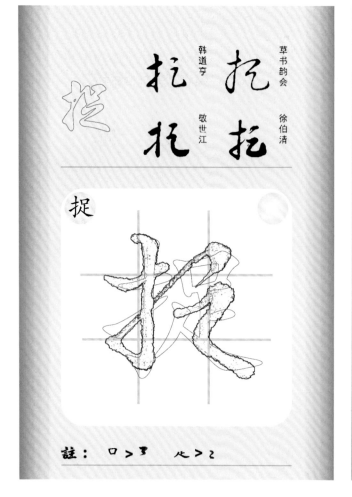

捉

草书韵会　徐伯清
韩道亨　　敬世江

註：口＞彐　　止＞己

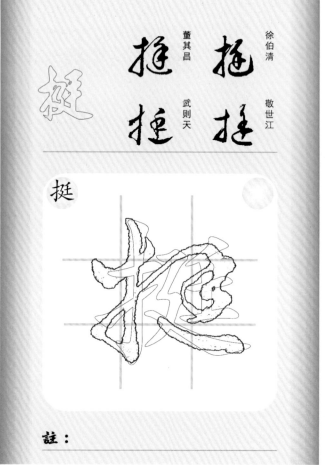

挺

徐伯清　　敬世江
董其昌　　武则天

註：

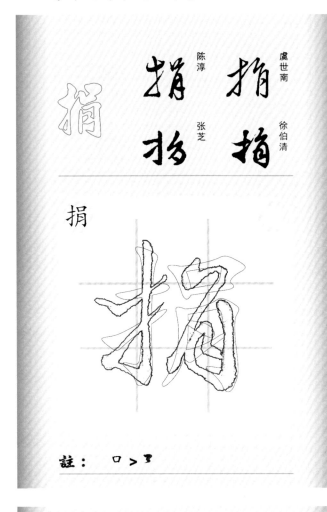

捐

註： 口 > 弓

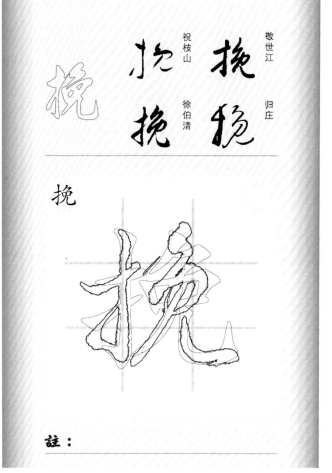

挽

註：

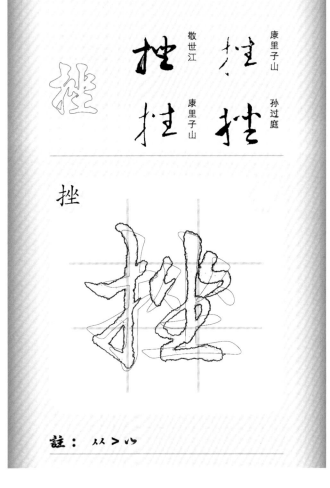

挫

註： 从 > 心

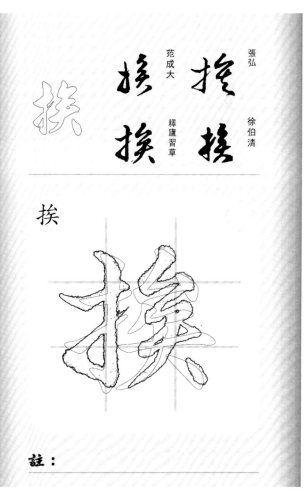

挨

註：

掠

文徵明　徐伯清
祝枝山　敬世江

掠

註：

控

祝枝山　宋高宗
趙構　王羲之

控

註：

捲

張弘
釋廬習草　張弘
釋廬習草

捲

註：

探

趙子昂　敬世江
張弘　宋高宗

探

註：　罙 > 叒

王羲之　于右任標草

懷素　歐陽詢

接

註：　立 > 乙

王守仁　敬世江

祝枝山　归庄

捷

註：　止 > 乙

文征明　敬世江

徐伯清　文征明

捧

註：　夫 > 东

敬世江　孙过庭

張弘　徐伯清

掘

註：　尸 > 了

措

措

敬世江　孫過庭

草書韵会　王守仁

註：

掩

掩

徐伯清　陸游

敬世江　孫過庭

註：

掉

掉

張弘　徐伯清

米芾　敬世江

註：

掃

掃　　　　扫

趙子昂　徐伯清

米芾　敬世江

註：　帚 ＞ ろ

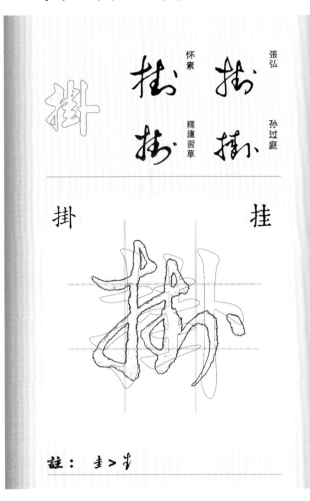

掛　　　　挂

張弘　孫过庭
怀素　釋廬習草

註：圭 > 丰

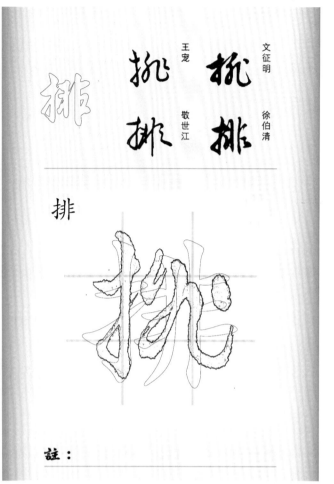

排

文征明　徐伯清
王龍　敬世江

註：

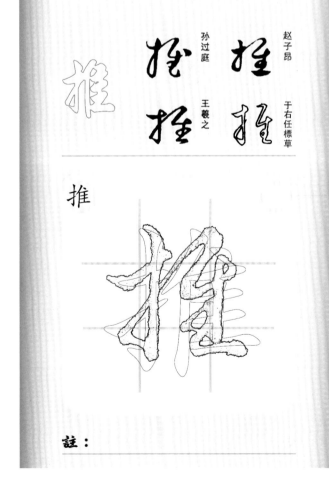

推

赵子昂　于右任標草
孙过庭　王羲之

註：

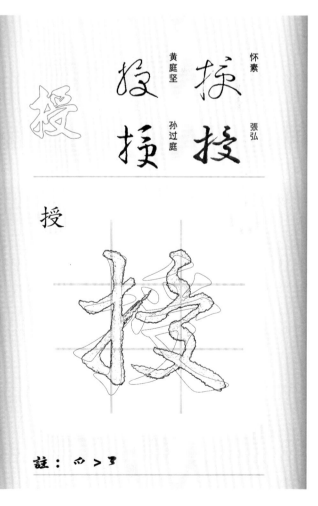

授

怀素　張弘
黄庭坚　孙过庭

註：爫 > ㄋ

掙

敬世江　釋廬習草

張弘　徐伯清

掙　挣

註：𡭴 ＞ 爭

採

祝枝山　張照

索靖　宋高宗

採　釆

註：

掏

敬世江　釋廬習草

張弘　徐伯清

掏

註：匋 ＞ 勺

掀

傅山　徐伯清

黃仲則　敬世江

掀

註：欠 ＞ ⺄

沈粲　康里子山
草书韵会　怀素

捨　　舍

註：

張弘　釋廬習草
徐伯清　張弘

捺

註：

敬世江　李懷琳
索靖　李懷琳

掌

註：

張弘　徐伯清
草书韵辨　敬世江

描

註：

揀　拣

註：

揉

註：予 ＞ ₃

插

註：

揣

註：而 ＞ ∂

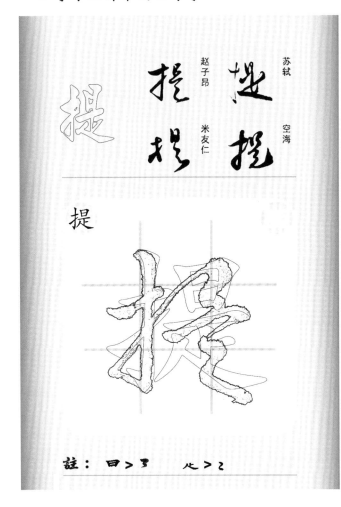

苏轼　空海
赵子昂　米友仁

提

註：曰＞彐　　足＞乚

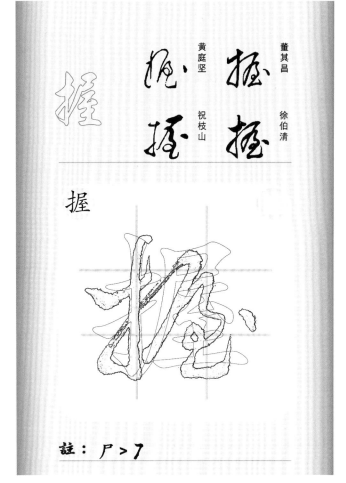

董其昌　徐伯清
黄庭坚　祝枝山

握

註：尸＞己

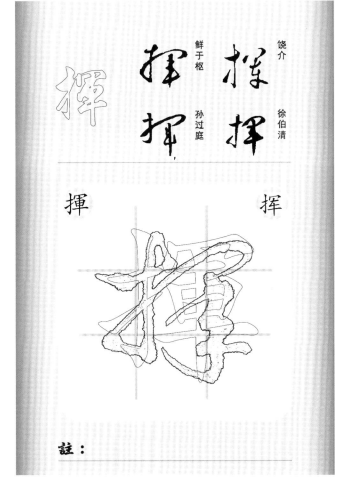

饶介　徐伯清
鲜于枢　孙过庭

揮

揮

註：

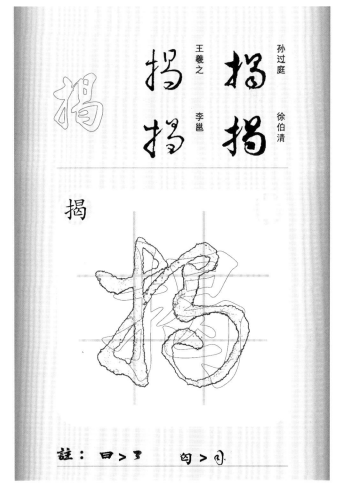

孙过庭　徐伯清
王羲之　李邕

揭

註：曰＞彐　　匃＞囘

援

赵子昂　孙过庭

赵构　羊欣

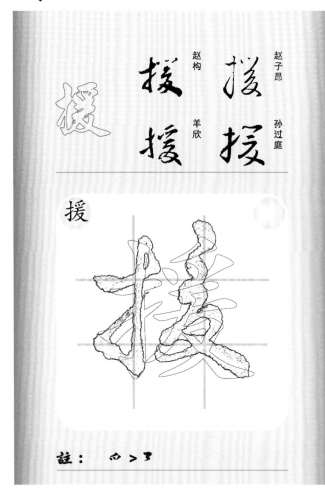

援

註： 阝 > 卩

換

祝允明　文征明

米芾　文征明

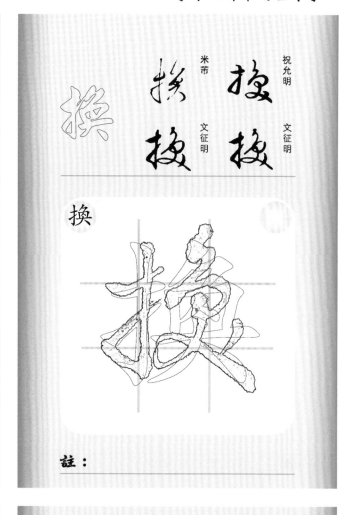

換

註：

揚

王羲之　康里子山

赵构　孙过庭

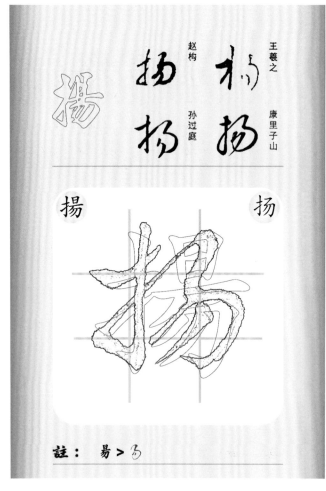

揚　　揚

註： 昜 > 枋

搜

徐伯清　吴宽

敬世江　孙过庭

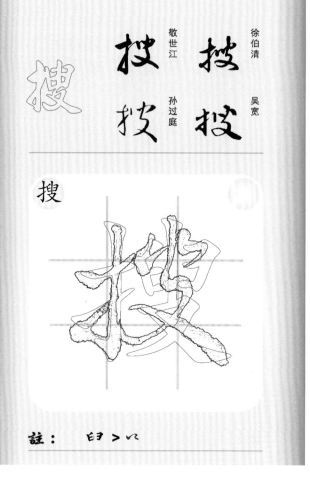

搜

註： 臼 > 以

搓

註：　工 > 乙

搞

註：　同 > 习

搭

註：　口 > 冖

搬

註：　殳 > 彡

搏

張弘

張弘清
徐伯清
豐坊

搏

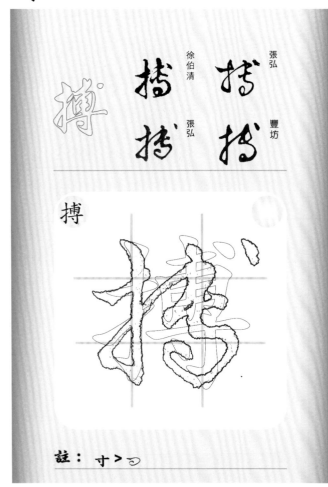

註：寸 > ㄅ

損

米元章
王献之
康里子山
王导

損

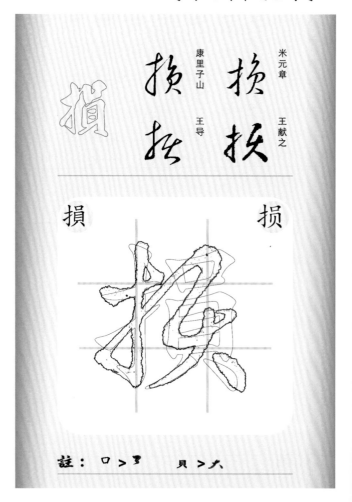

註：口 > ㄌ　　貝 > 大

搶

敬世江
張弘
徐伯清
釋廬習草

抢

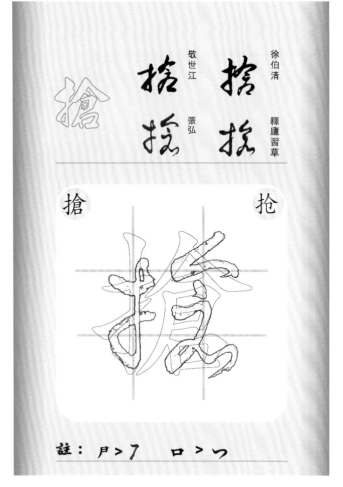

註：尸 > フ　　口 > つ

搖

房彦弓山
赵子昂
李怀琳

摇

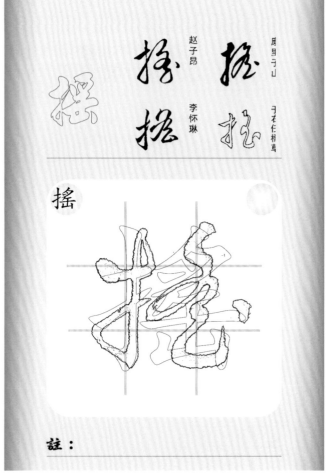

註：

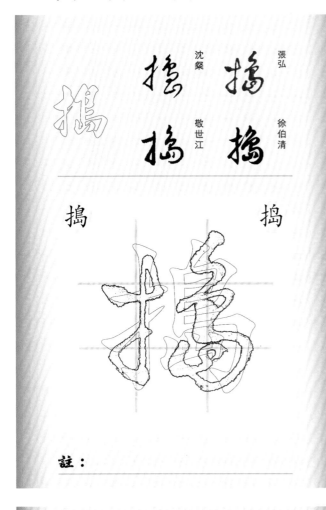

張弘　沈粲　徐伯清　敬世江

搗

搗

註：

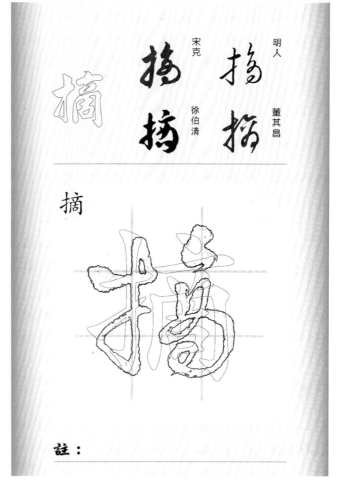

明人　宋克　董其昌　徐伯清

摘

摘

註：

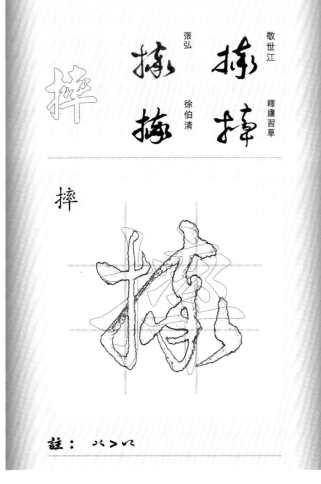

張弘　敬世江　徐伯清　釋廬習草

摔

摔

註： ㄨ＞ㄣ

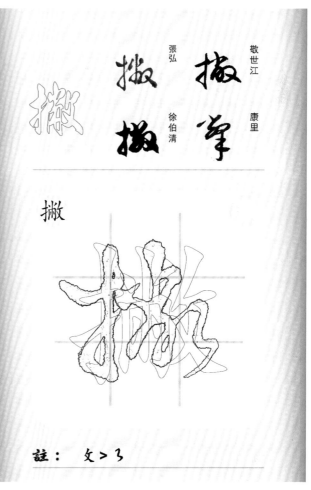

敬世江　張弘　康里　徐伯清

撇

撇

註： 攵＞ㄅ

摸

張弘　徐伯清

草书韵会　敬世江

摸

註：

搂

文征明　徐伯清

張弘　敬世江

搂

註：　書 > い

摺

張弘　釋廬習草

釋廬習草　張弘

摺

註：　白 > つ

摧

祝枝山　敬世江

王羲之　梦华三

摧

註：

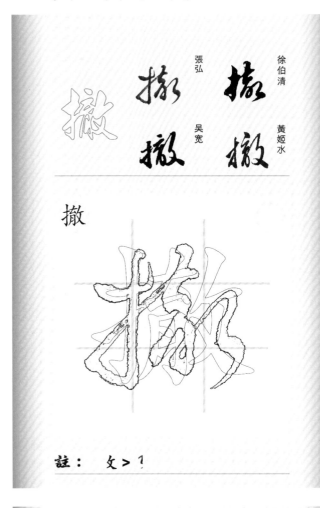

撤

註： 攵 > ㇀

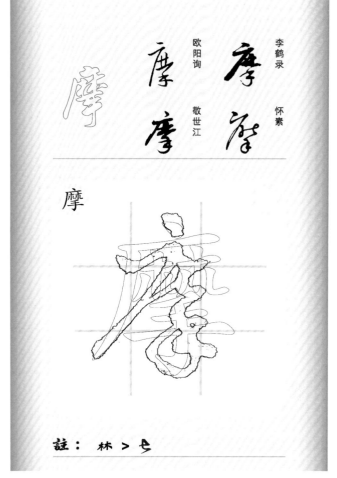

摩

註： 林 > ㇄

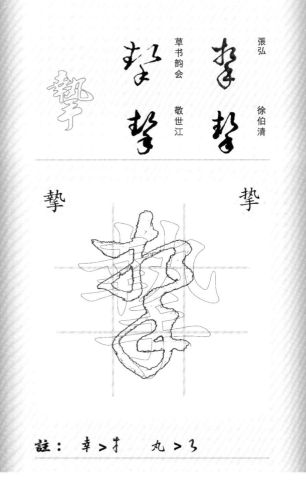

摯

註： 幸 > 扌　　丸 > ㇒

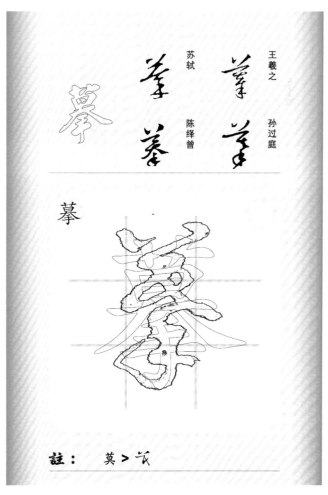

摹

註： 莫 > 𠮶

撞

敬世江　釋廬習草　張弘　徐伯清

撞

註：立＞乙

撈

敬世江　釋廬習草　張弘　徐伯清

撈　撈

註：炒＞以　　　※

撰

孫過庭　草书韵会　徐伯清　敬世江

撰

註：皿＞以

撲

張弘　草书韵会　文彭　文征明

撲　扑

註：业＞以

撐　張弘　敬世江
米芾　徐伯清

撐　撐

註：

撥　王羲之　敬世江
饒介　徐伯清

撥　拔

拔

撥　※

註：

撬　草书韵会　敬世江
饶介　張弘

撬　撬

撬

撬

註：垚 > 丶

撕　敬世江　釋廬習草
張弘　徐伯清

撕　撕

撕

註：其 > 子　　斤 > 乚

撩　傅山　釋廬習草

撩撩　王寵　邢侗

撩

註：

撒　敬世江　釋廬習草

撒撒　張弘　徐伯清

撒

註：　攵 > 犭

撮　敬世江　徐伯清

撮撮　張弘　怀素

撮

註：　曰 > 犭　　又 > 犭

播　張弘　徐伯清

播播　祝枝山　敬世江

播

註：　番 > 犭

撫

解缙　鮮于樞
草书韵会　王羲之

撫　抚

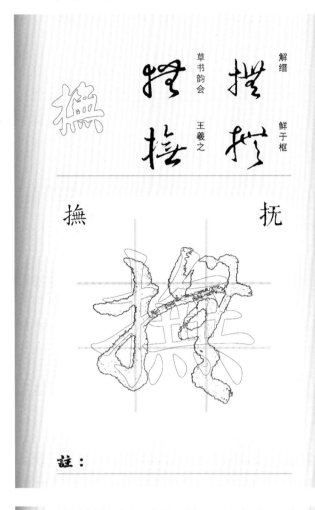

註：

懷素　孫過庭
武則天　懷素

擅

擅

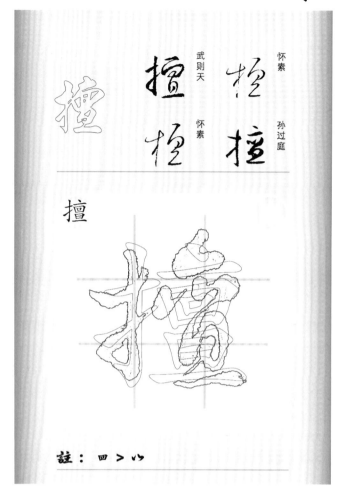

註：回＞ル

擁

王献之　懷素
宋克　王献之

擁　擁

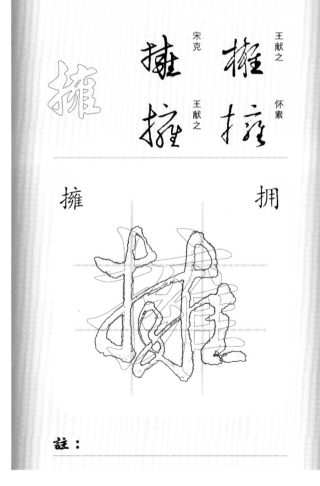

註：

擋

釋廬習草　徐伯清
張弘　敬世江

擋　挡

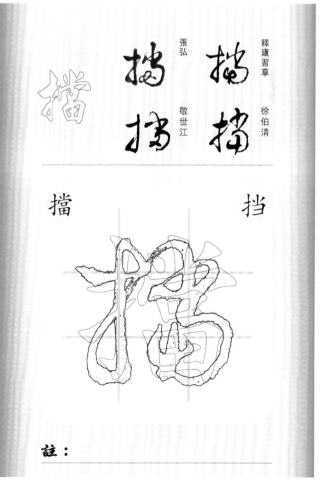

註：

撼
敬世江
徐伯清
張弘
懷素

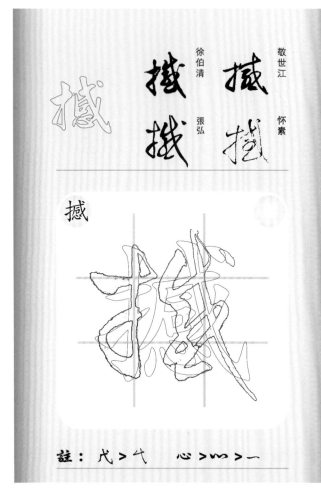

撼

註：戈＞弋　　心＞⺫＞一

据
懷素
智永
歸庄
于右任標草

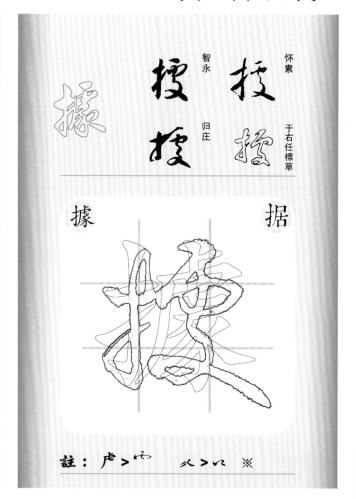

據　　　　　据

註：虍＞⺈　　火＞⺍　※

擇
貀知章
饒介
李白
孫過庭

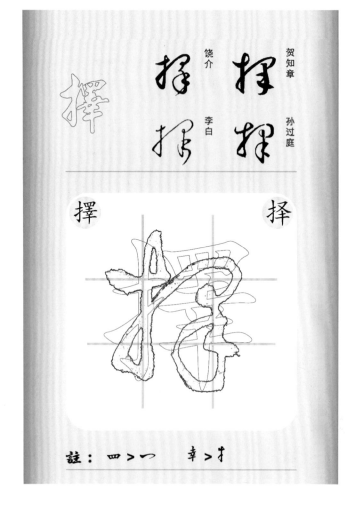

擇　　　　　择

註：罒＞冖　　幸＞才

操
智永
草書韻会
揭傒斯
于右任標草

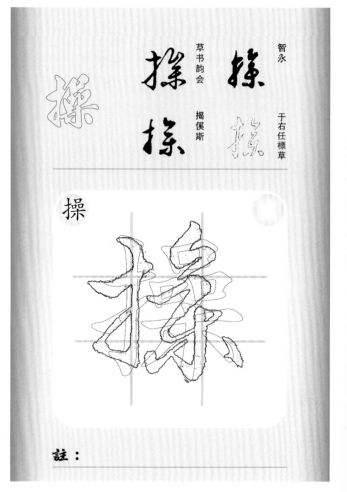

操

註：

擔 / 担

怀素　敬世江　张旭
徐伯清

擔　担

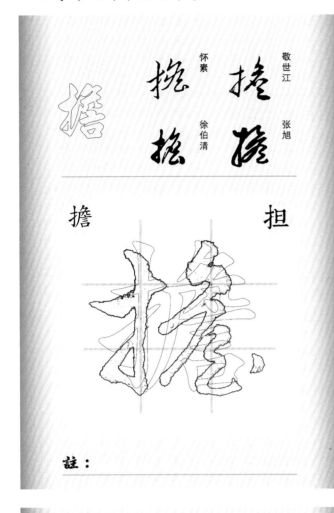

註：

撿 / 捡

米芾　高闲　孙过庭
庚翼

撿　捡

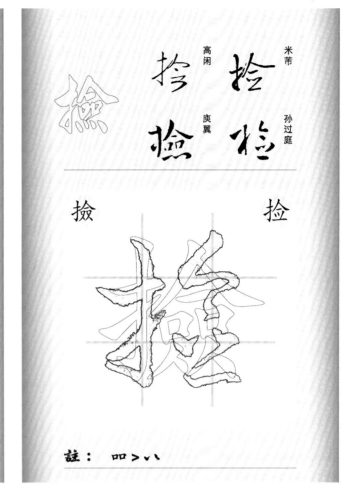

註：叩 > ㄣ

擎

張弘　釋廬習草　徐伯清
敬世江

擎

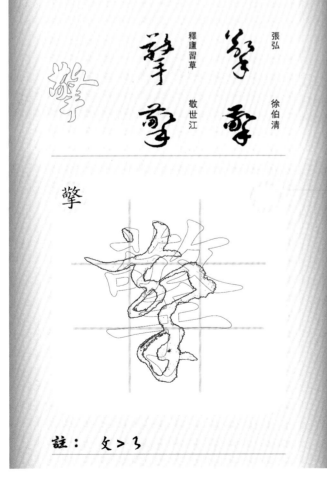

註：文 > ㄓ

擊 / 击

饶介　黄庭坚　董其昌
祝枝山

擊　击

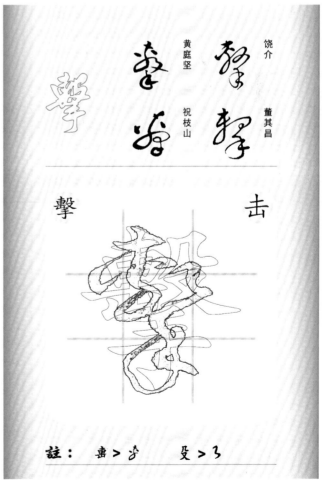

註：軎 > ㄎ　殳 > ㄓ

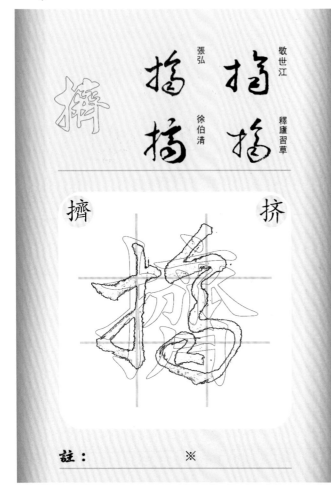

擠

挤

敬世江　釋廬習草
張弘
徐伯清

註：　　　　　　　　　※

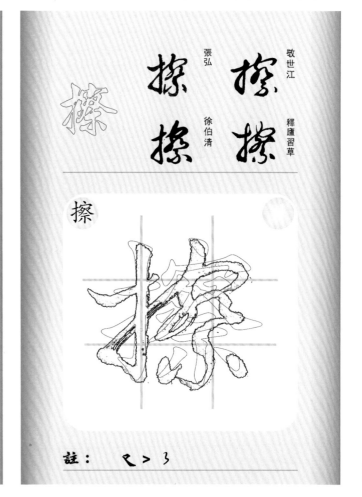

擦

擦

敬世江　釋廬習草
張弘
徐伯清

註：　　　　乀＞彡

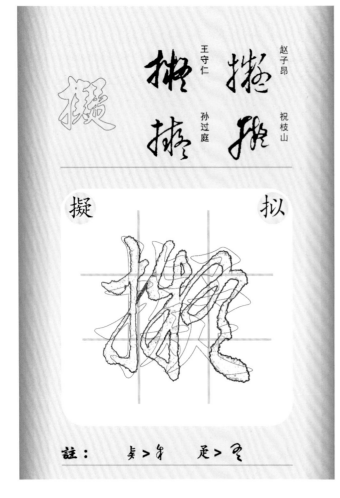

擬

拟

赵子昂　祝枝山
王守仁　孙过庭

註：　　彖＞牟　　疋＞ᄝ

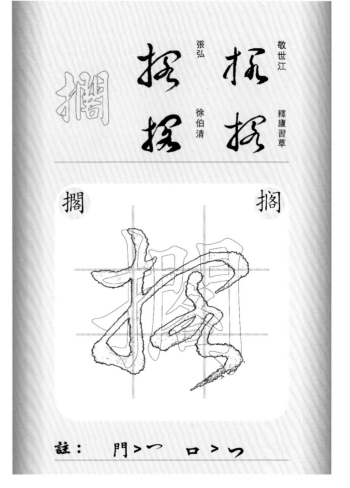

擱

搁

敬世江　釋廬習草
張弘
徐伯清

註：　　門＞冖　　口＞冖

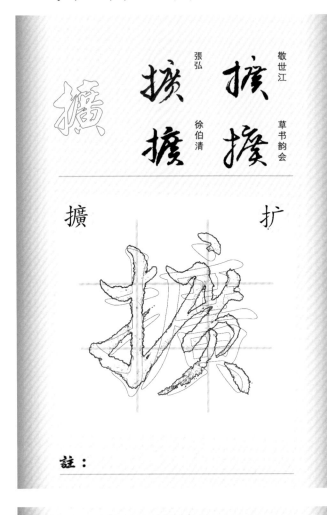

擴

擴　扩

註：

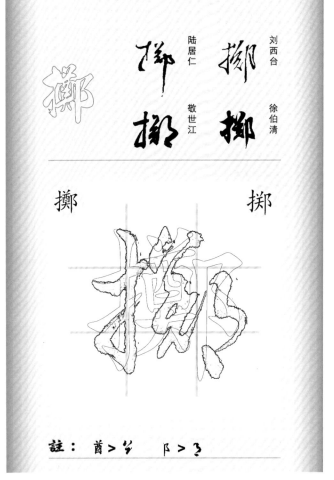

擲　掷

註：酋＞乡　阝＞3

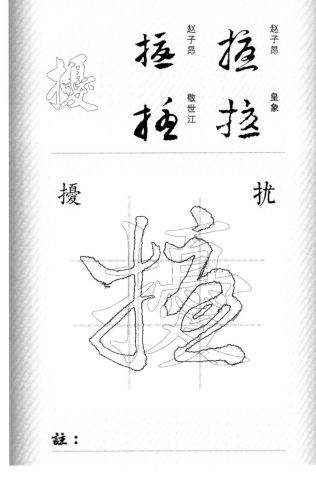

擾　扰

註：

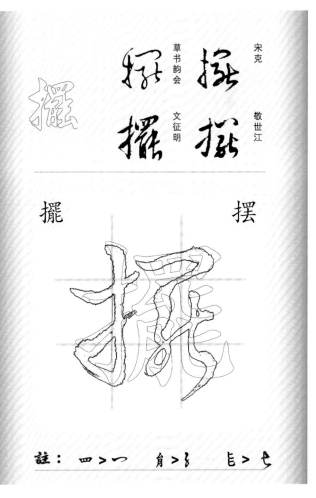

擺　摆

註：四＞丷　身＞3　匕＞七

祝枝山　宋克
敬世江　徐伯清

攀

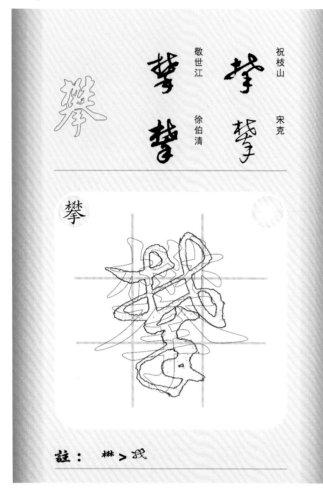

攀

註：　㭎 > 戍

敬世江　釋廬習草
張弘　徐伯清

攏　　　　　拢

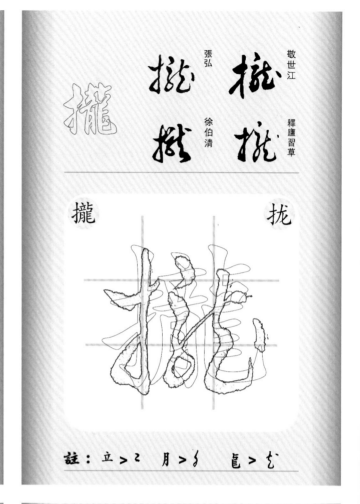

註：　立 > 乙　月 > 彡　龍 > 乞

归庄　釋廬習草
赵构　怀素

攘

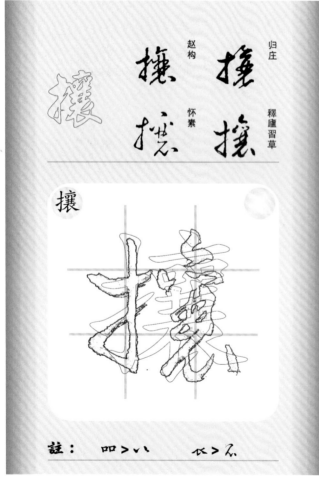

攘

註：　叩 > 八　衣 > 不

張弘　徐伯清
鮮于枢　敬世江

攔　　　　　拦

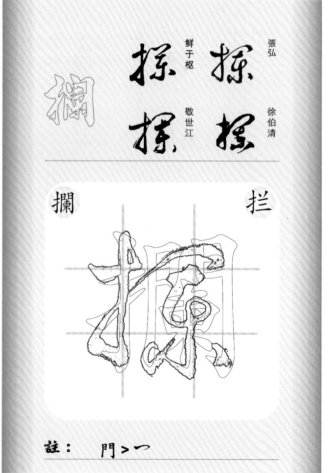

註：　門 > 一

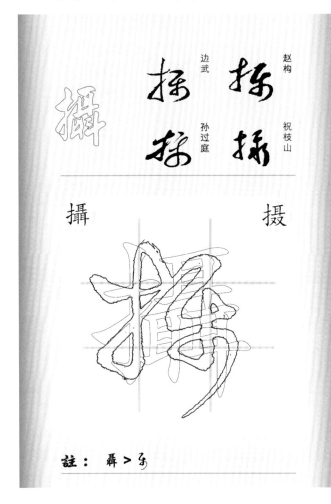

攝　摄

趙构　祝枝山

边武　孙过庭

註：聶 > 予

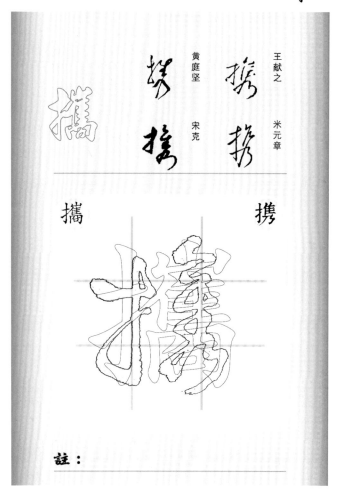

攜　携

王献之　米元章

黄庭坚　宋克

註：

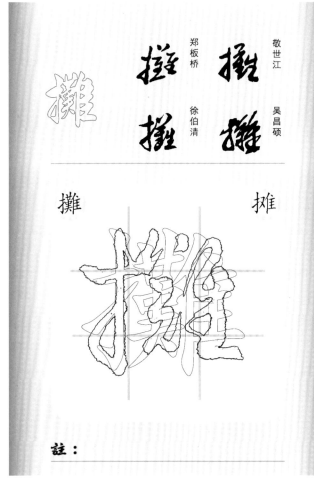

攤　摊

敬世江　吴昌碩

郑板桥　徐伯清

註：

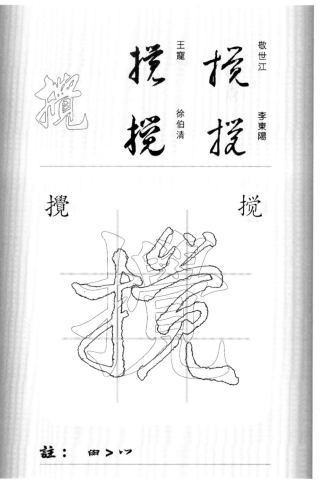

攬　揽

敬世江　李東陽

王寵　徐伯清

註：留 > 吅

攬

蔡襄 | 赵构

归庄 | 法若真

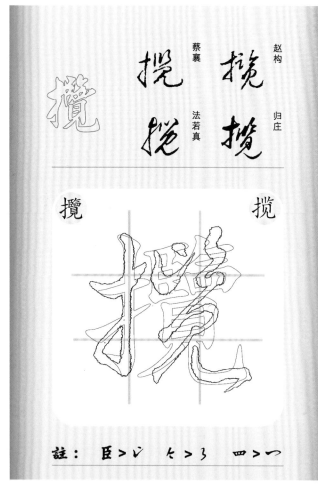

攬　　攬

註：臣＞ㄣ　ㄈ＞ろ　罒＞冖

支

蔡襄 | 吳琚

韩道亨 | 宋克

支

註：

收

智永 | 于右任標草

敬世江 | 智永

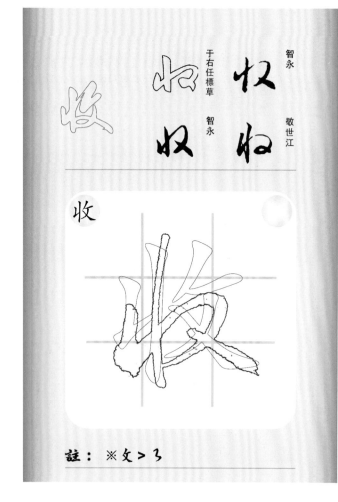

收

註：※攵＞ろ

改

王羲之 | 于右任標草

祝枝山 | 敬世江

改

註：※攵＞ろ

攻

康里子山　皇象
黃庭堅　李懷琳

攻

註：　攵 > 3 ※

放

敬世江　康里子山
趙慎　王羲之

放

註：　攵 > 3 ※　　　　方 > 才

政

王羲之　于右任標草
饒介　智永

政

註：　攵 > 3 ※

故

王羲之　于右任標草
月儀帖　懷素

故

註：

效

揭傒斯　智永
皇象
釋盧習草

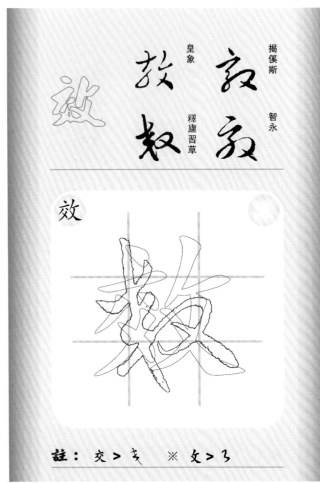

效

註： 交 > 亥　※ 攵 > 3

救

王羲之　王羲之
赵奂
※ 于右任標草

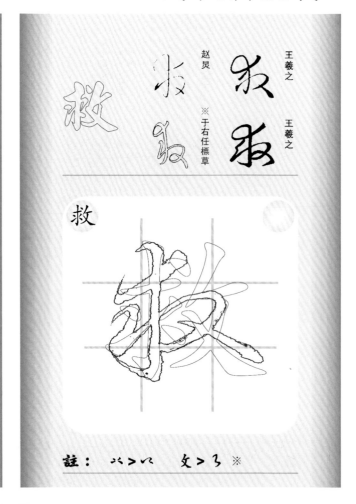

救

註： 以 > 以　攵 > 3 ※

教

王詳
王寵
※ 于右任標草
屈大均

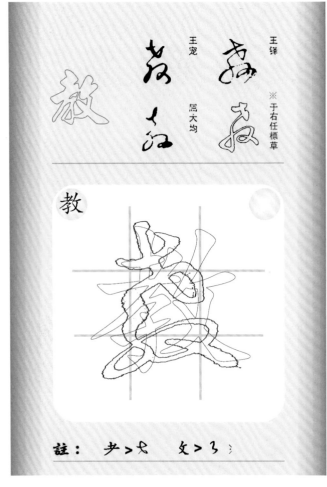

教

註： 耂 > 丈　攵 > 3 ;

敗

文彭　釋盧習草
鄧文原
豐坊

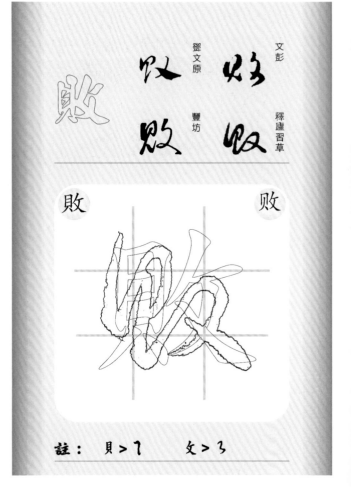

敗

註： 貝 > 乁　攵 > 3

宋克　孫過庭

張弘　敬世江

敏

註：　※ 攵 > 彡

王洽　月儀帖

王羲之　孫過庭

敘　　叙

註：　攵 > 彡

朱耷　徐伯清

趙子昂　敬世江

敞

註：　攵 > 彡　　※

智永

于右任標草　懷素

智永

敦

註：　享 > 夕　　※ 攵 > 彡

敢

王孟端　李懷琳
賀知章
于右任標草

註：　攵 > 彡

散

王羲之　敬世江
※于右任標草　趙雍

註：　月 > 彡　　攵 > 彡

敬

※于右任標草　王羲之
懷素　康里子山
賀知章

註：　攵 > 彡

敲

宋克　徐伯清
祝枝山　敬世江

註：　同 > 可

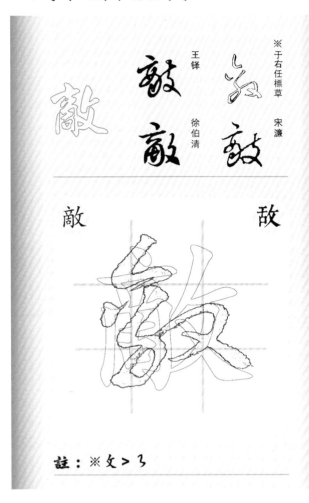

註：※攵＞彡

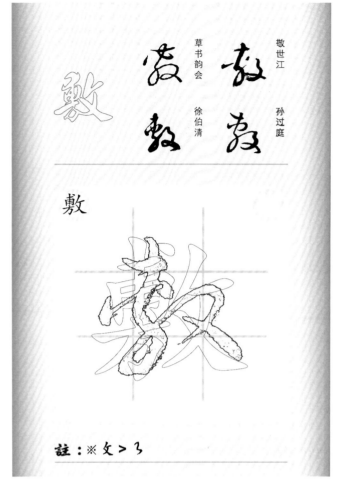

註：※攵＞彡

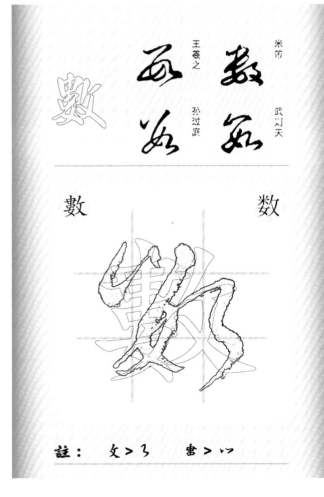

註：　攵＞彡　　畫＞灬

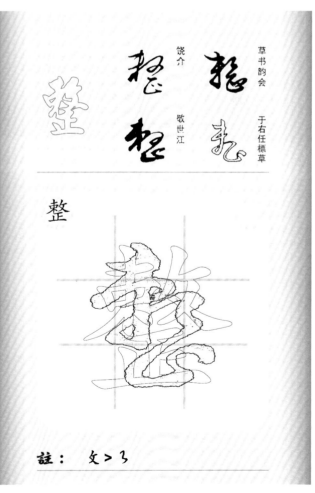

註：　攵＞彡

毙

敬世江　　祝允明
張弘
徐伯清

毙

斃

註：攵 > 孑

変

孙过庭　　于右任標草
苏轼
邓文原

變

変

註：絲 > 心

文

于右任標草　孙过庭
陈淳
宋克

文

註：

斑

張弘　　釋廬習草
釋廬習草
張弘

斑

註：

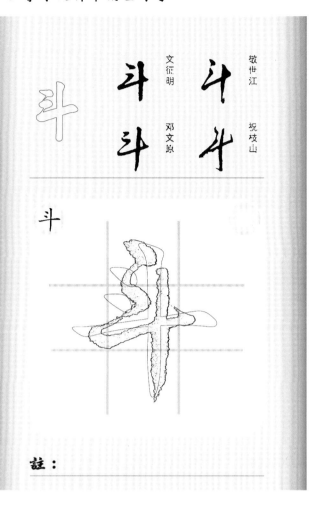

斗

文徵明　敬世江

邓文原　况吷山

斗

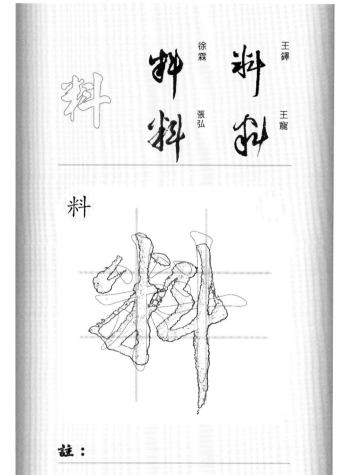

料

徐霖　王鐸

張弘　王寵

料

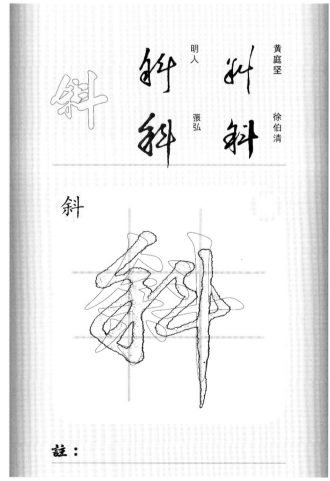

明人　黄庭堅

張弘　徐伯清

斜

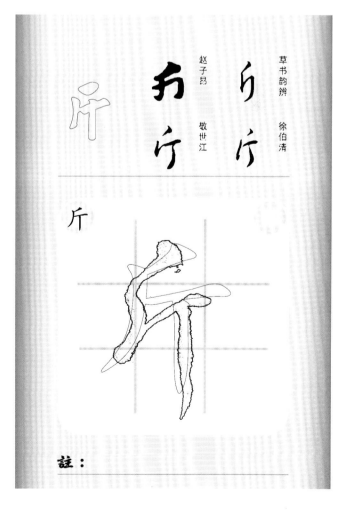

斤

赵子昂　草书韵辨

敬世江　徐伯清

斤

註：

註：

註：

註：

斤

敬世江　　孫過庭
王羲之　　徐伯清

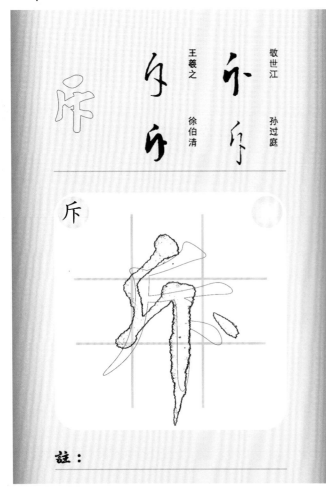

斤

註：

文徵明　　徐伯清
皇象　　敬世江

斧

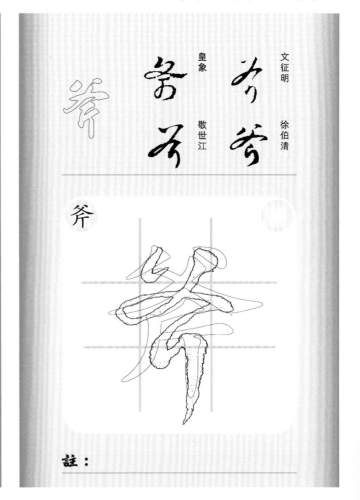

斧

註：

趙構　　※于右任標草
歐陽詢　　智永

斬

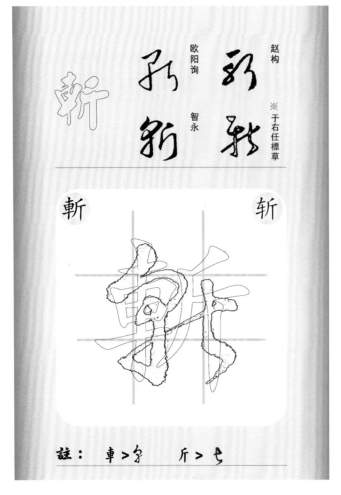

斬

註：　車＞　　斤＞

趙子昂　　懷素
趙構　　于右任標草

斯

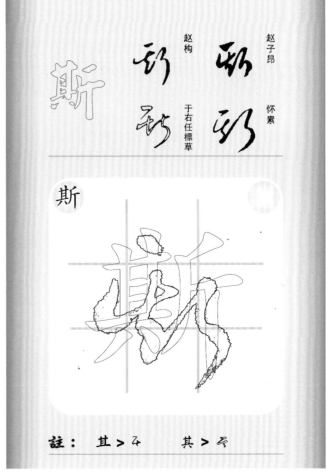

斯

註：　其＞　　其＞

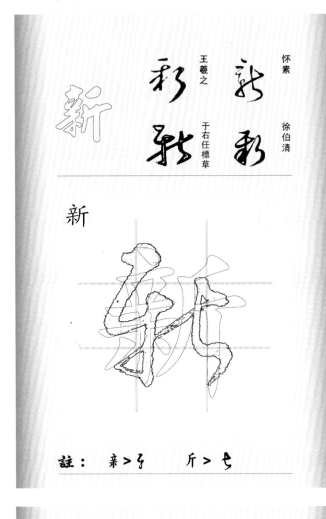

懷素　徐伯清

王羲之　于右任標草

新

註：　亲＞彳　　斤＞せ

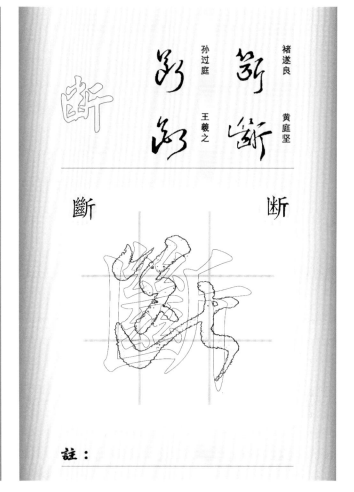

褚遂良　黃庭堅

孫過庭　王羲之

斷

註：

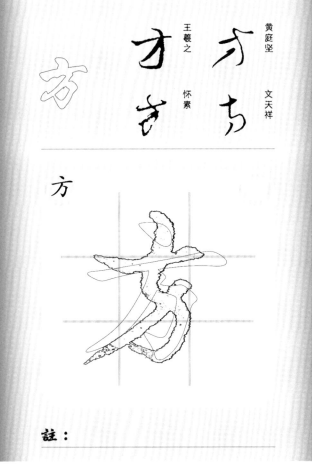

黃庭堅　文天祥

王羲之　懷素

方

註：

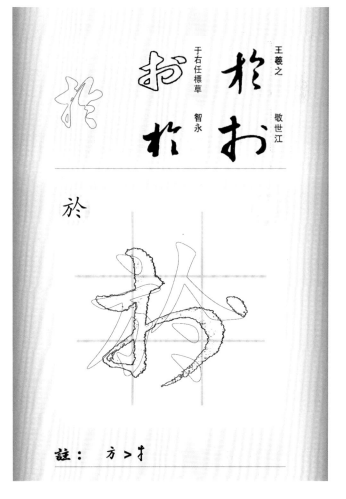

王羲之　敬世江

于右任標草　智永

於

註：　方＞才

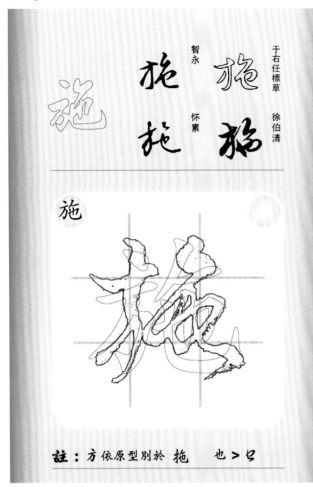

施

于右任標草　徐伯清
智永　懷素

註：方依原型別於 拖　也 > 巳

旁

歸庄　徐伯清
鮮于樞　于右任標草

註：　　※

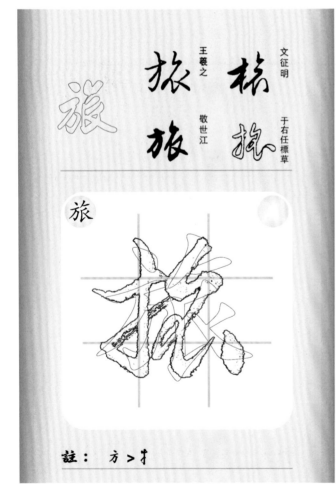

旅

文徵明　于右任標草
王羲之　敬世江

註：方 > 才

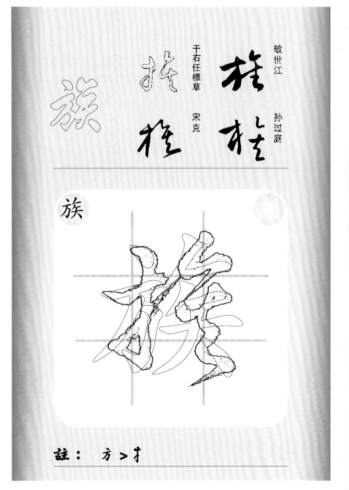

族

敬世江　孫過庭
于右任標草　宋克

註：方 > 才

智永　于右任標草

王羲之　懷素

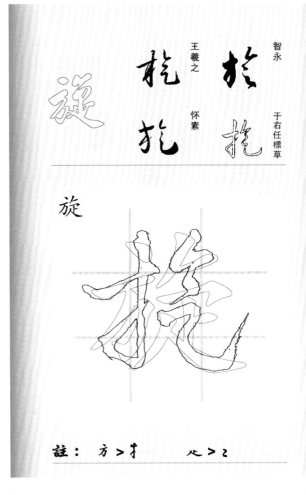

旋

註：　方＞扌　　　疋＞乙

古法帖　宋克

董其昌　徐伯清

旗

註：　方＞扌　　　其＞乞

索靖　于右任標草

顏真卿　王羲之

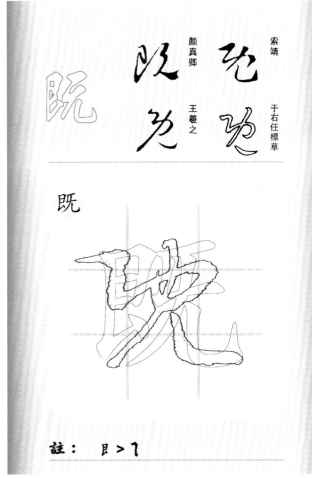

既

註：　艮＞乙

黃庭堅　王羲之

于右任標草　桓溫

日

註：

321

旦

于右任標草　李世民　智永

旦

早

王羲之　懷素　趙子昂　揭傒斯

早

旨

徐伯清　王羲之　文彭　孫過庭

旨

旬

董其昌　草書韻辨　徐伯清　王鐸

旬

註：

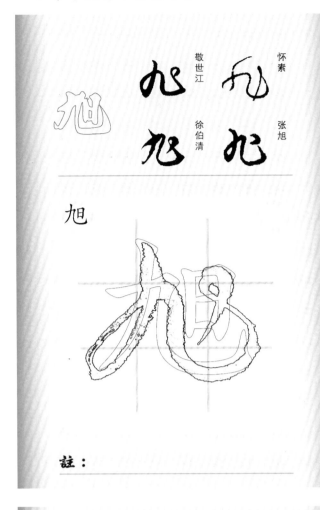

旭

註：

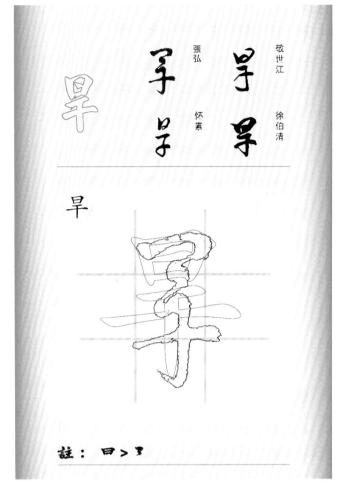

旱

註：日 ＞ 了

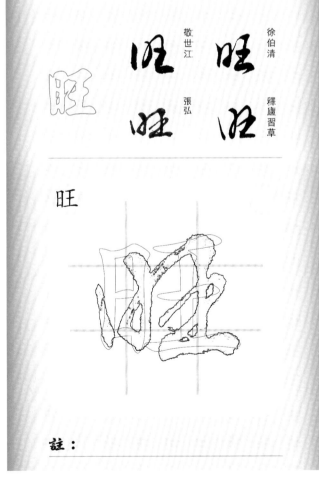

旺

註：

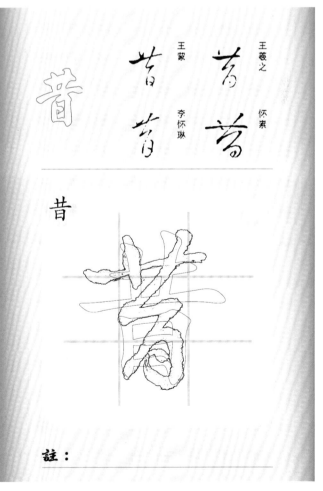

昔

註：

韩道亨　王羲之

欧阳询　米芾

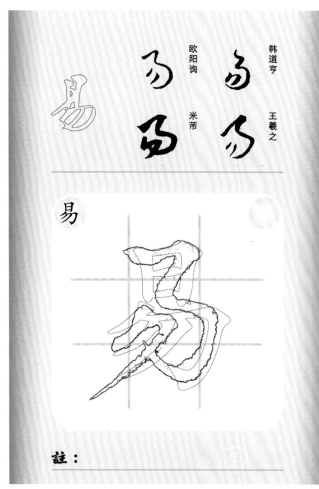

易

註：

于右任標草　王献之

鮮于樞　王羲之

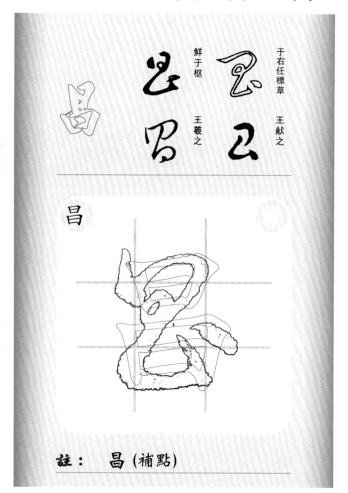

昌

註：　昌（補點）

王宠

祝枝山

于右任標草　欧阳询

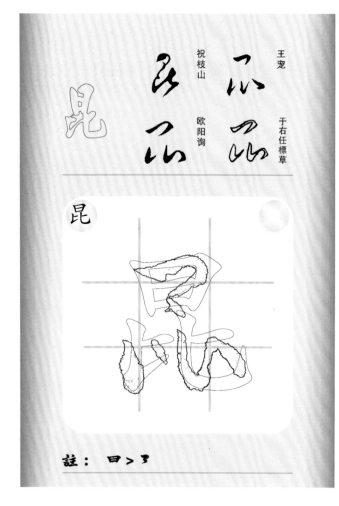

昆

註：　日 > ⻖

張弘　宋克

饶介　徐伯清

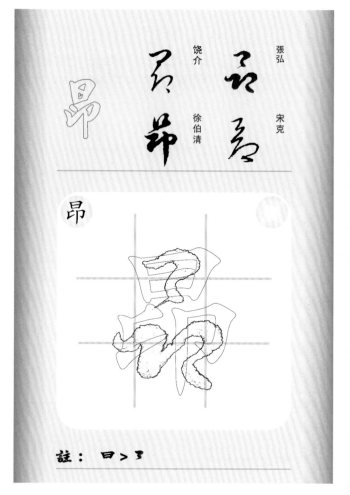

昂

註：　日 > ⻖

王羲之　徐伯清
苏轼
于右任標草

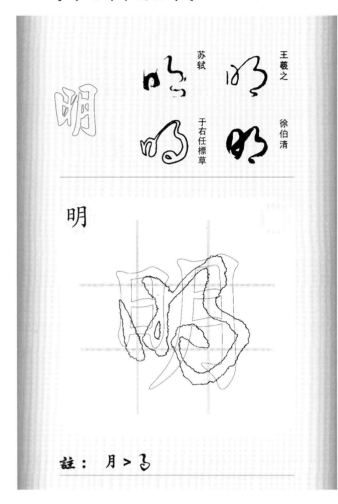

明

註： 月 > 3

王铎　孙过庭
文征明
张凤翼

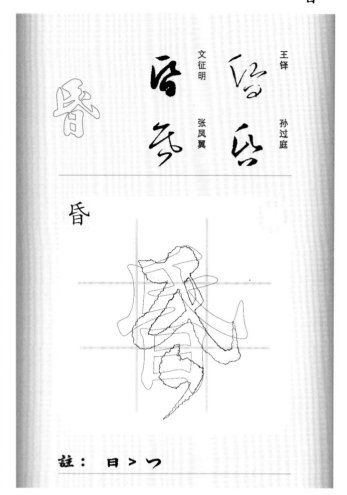

昏

註： 日 > つ

王宠　怀素
贺知章
于右任標草

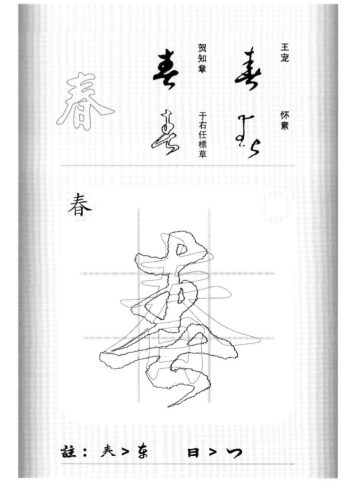

春

註： 夫 > 东　　日 > つ

李世民　薯思邈
空海
怀索

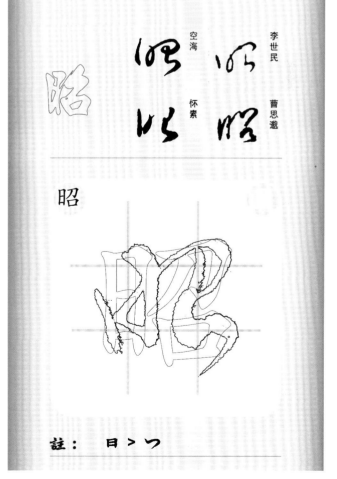

昭

註： 日 > つ

映

王升　智永　王鐸　于右任標草

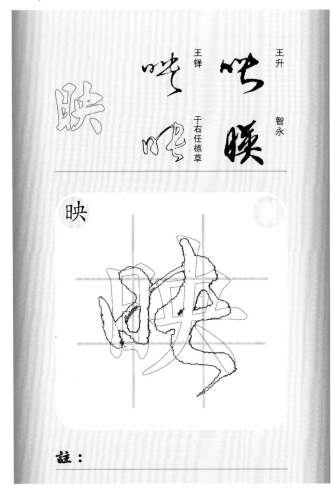

映

註：

昧

敬世江　孫過庭　徐伯清　張弘

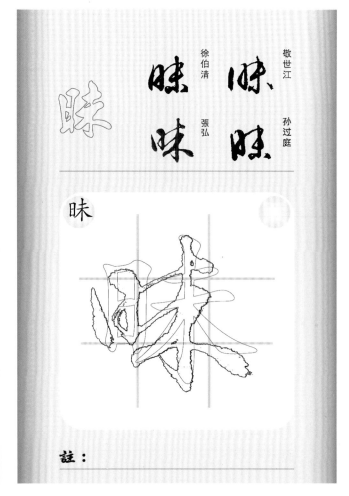

昧

註：

是

李世民　徐伯清　索靖　于右任標草

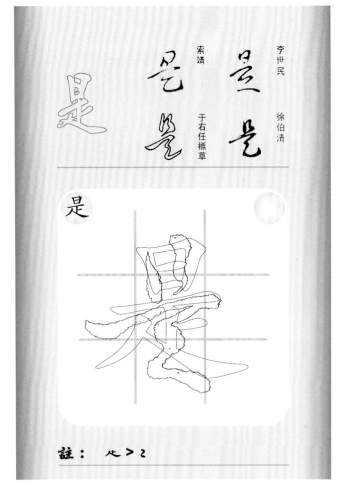

是

註：　ル＞乙

星

智永　于右任標草　智永　徐伯清

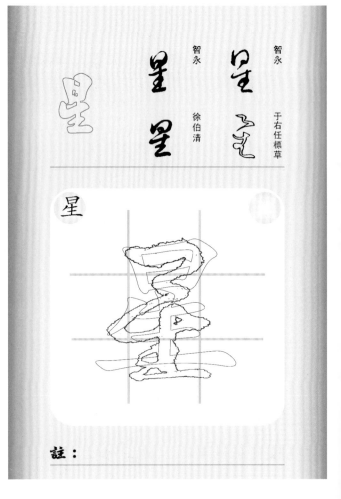

星

註：

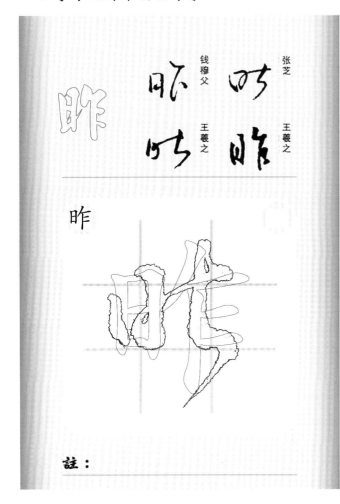

昨

張芝　王羲之

錢穆父　王羲之

昨

註：

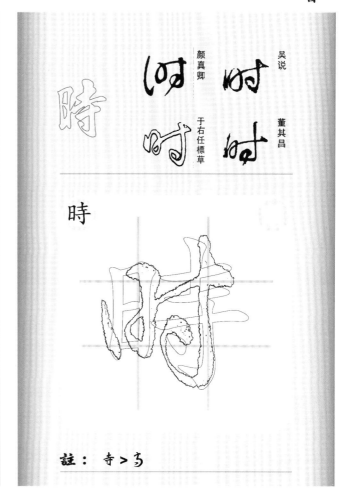

時

吳說　董其昌

顏真卿

于右任標草

時

註：　寺＞高

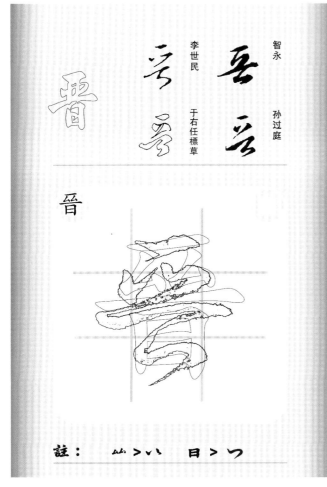

晉

智永　孫過庭

李世民

于右任標草

晉

註：　丷＞八　日＞冂

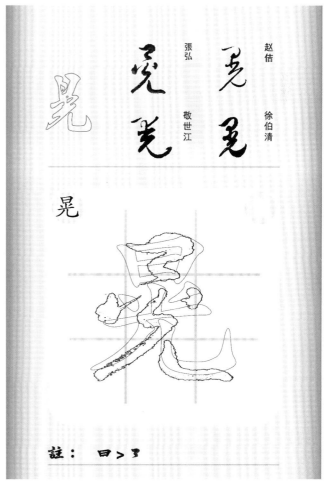

晃

趙佶　徐伯清

張弘　敬世江

晃

註：　日＞日

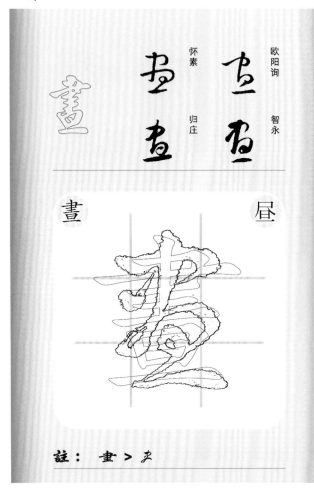

畫　昼

欧阳询　智永
怀素　归庄

註：　畫 ＞ 夬

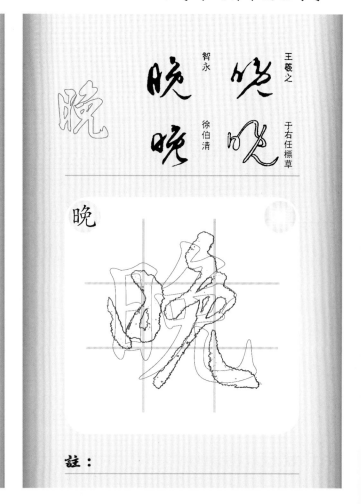

晚

王羲之　于右任標草
智永　徐伯清

註：

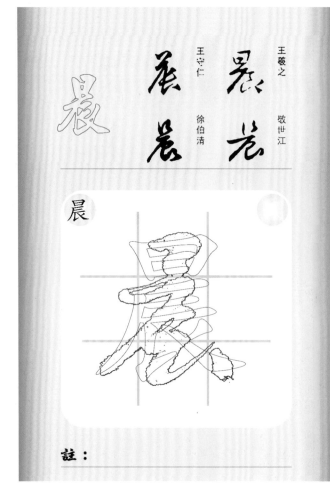

晨

王羲之　敬世江
王守仁　徐伯清

註：

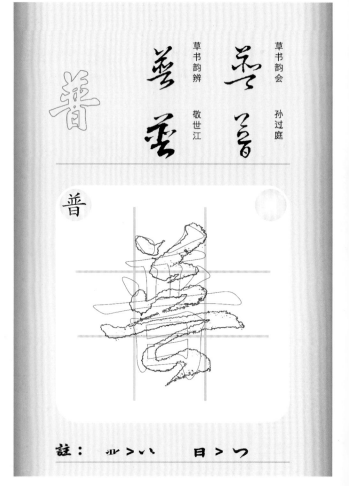

普

草书韵会　孙过庭
草书韵辨　敬世江

註：　业 ＞ 八　　日 ＞ つ

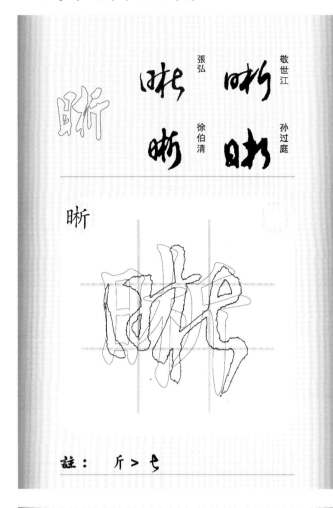

晰

敬世江　孫過庭
張弘　徐伯清

註：　斤 > 乇

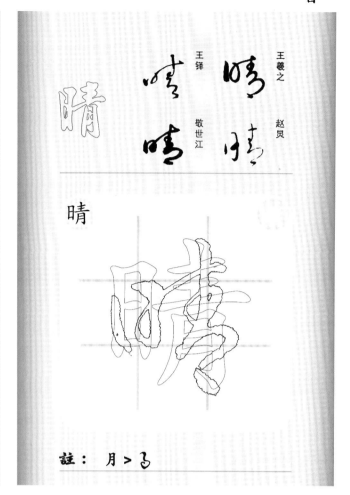

晴

王羲之　趙旵
王鐸　敬世江

註：　月 > 弓

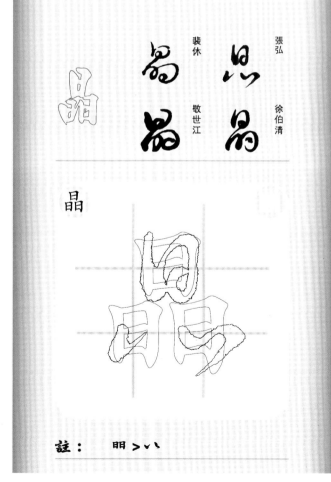

晶

張弘　徐伯清
裴休　敬世江

註：　明 > 八

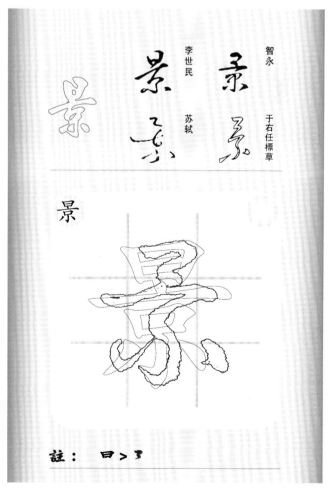

景

智永　于右任標草
李世民　蘇軾

註：　日 > 弓

暑

于右任標草　王羲之
索靖　釋道潛

暑

註：　日＞彐　　日＞フ

智

皇象　吳大澂
饒介　王羲之

智

註：　口＞フ　　日＞フ

暗

敬世江　古法帖
鮮于樞　康里子山

暗

註：　日＞フ

暉

祝枝山　于右任標草
米元暉　趙雍

暉　　暉

註：

暇

米芾　王鐸
王羲之　敬世江

註： 殳 > ３

暈

徐伯清　詹景鳳
張弘　孫岳頒

註： 日 > ３

暖

董其昌　王鐸
敬世江　徐伯清

註： 爫 > ３

暢

索靖　王鐸
孫過庭　懷素

註： 易 > ３

苏轼　张照

董其昌　　怀素

暮

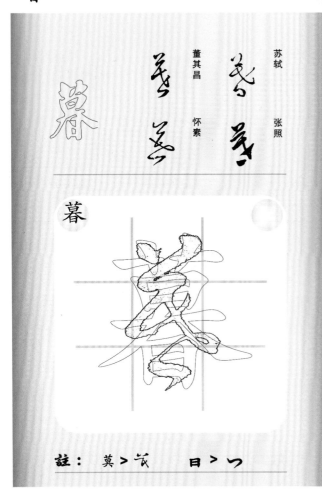

暮

註：莫＞艿　日＞つ

王羲之　敬世江

明人

暫

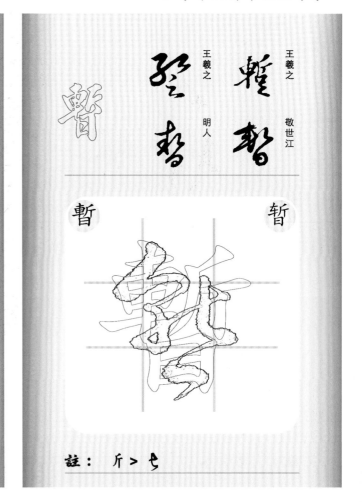

暫　暂

註：斤＞も

李世民　徐伯清

王羲之　敬世江

暴

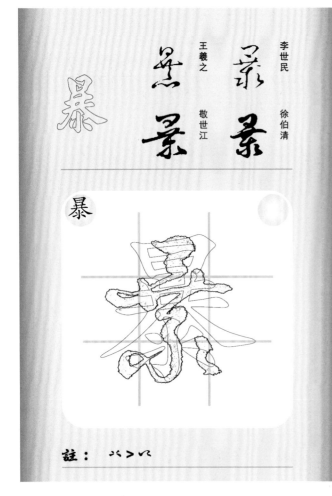

暴

註：灬＞ル

苏轼　怀素

草书韵会　皇象

曆

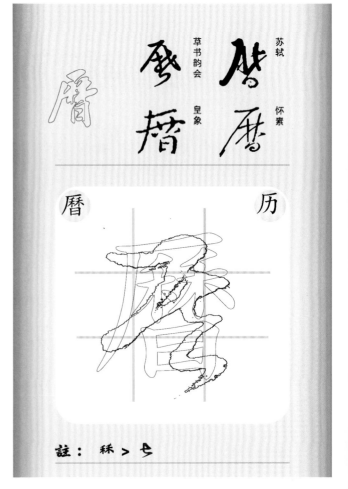

曆　历

註：秣＞も

鮮于樞　傅山　祝枝山　敬世江

曉　曉

註：　垚 > 犬

怀素　揭傒斯　欧阳询　文征明

曠　旷

註：

徐伯清　釋廬習阜　敬世江　傅山

曝

註：　日 > 彐　　氺 > 火

王羲之　敬世江　草书韵会　文征明

曦

註：　羲 > 乙

曬　　　　晒

敬世江　釋盧習草
張弘　　徐伯清

註：

曲

李怀琳　張旭
梁武帝　于右任標草

曲

註：　曲 (補點)

曳

王寵　豐坊
徐伯清　張弘

曳

註：

更

于右任標草　月仪帖
王献之　李世民

更

註：

米芾

王羲之　王献之

于右任標草

書

书

孙过庭　黄庭坚

苏轼　智永

最

註：　日＞彐　月＞彳　又＞彡

王羲之　怀素

文征明　孙过庭

曾

曾

註：　日＞つ

米芾　徐伯清

草书韵会　敬世江

替

替

註：　日＞つ

孙过庭

王羲之

于右任標草

智永

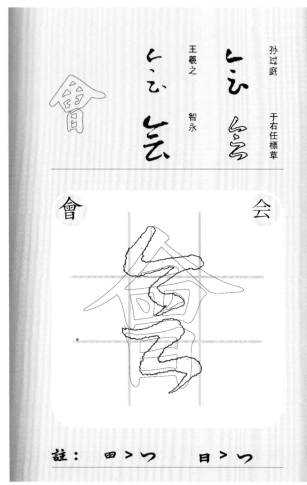

會　　　　　　　　　会

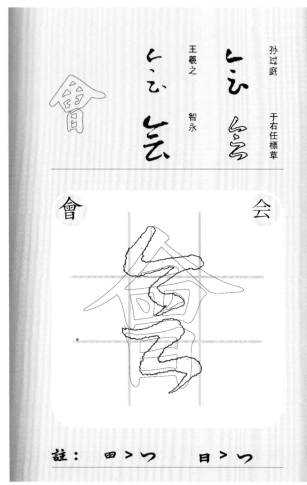

註：　四 > フ　　日 > フ

王鐸

王羲之

于右任標草

徐伯清

月

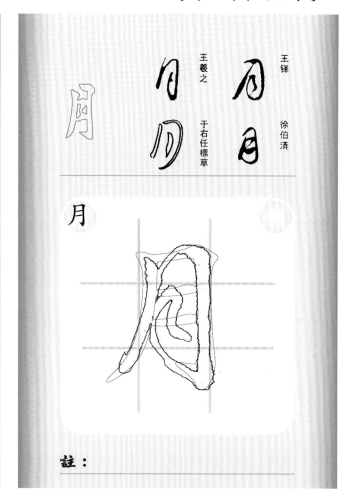

月

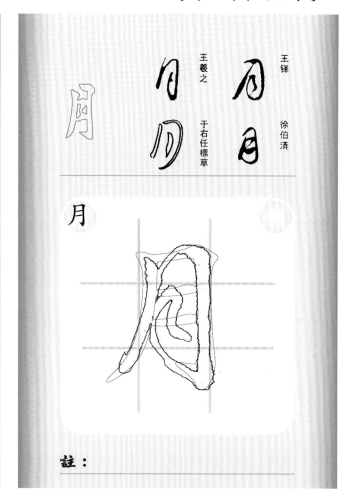

註：

王羲之

于右任標草

智永

李邕

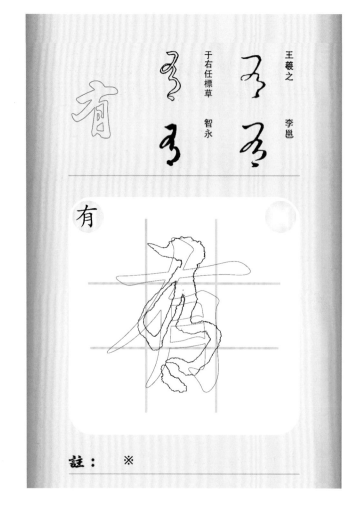

有

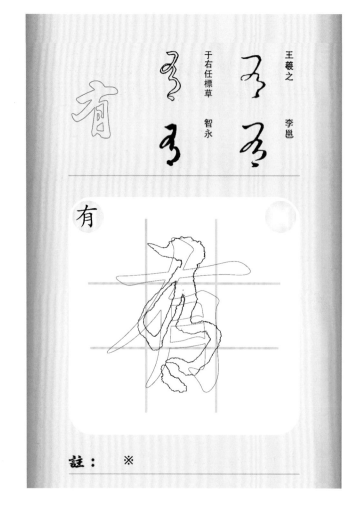

註：　※

王羲之

于右任標草

智永

王獻之

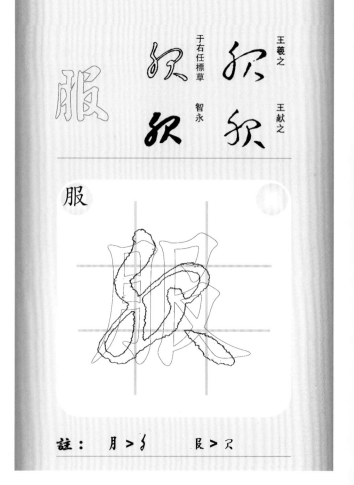

服

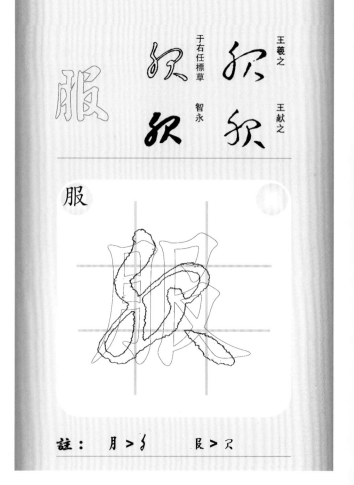

註：　月 > 彡　　　艮 > 又

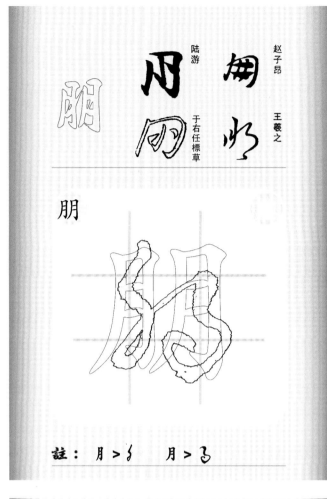

朋

註： 月 > ⼃　　月 > ⼄

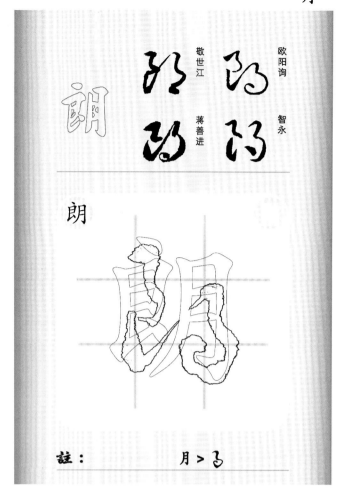

朗

註： 月 > ⼄

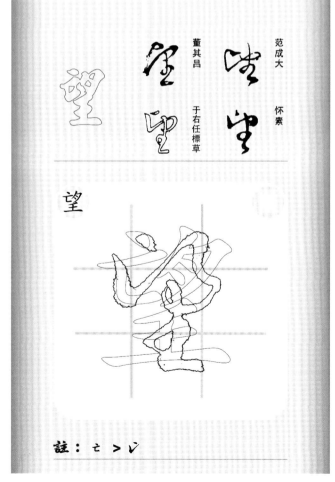

望

註： 亡 > ⼂

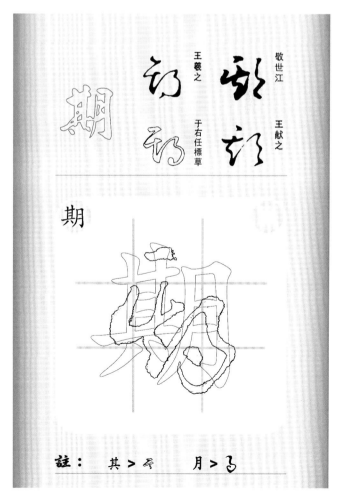

期

註： 其 > ⼄　　月 > ⼄

怀素　王羲之

于右任標草

孫过庭

朝

朝

註： 車 > 　　　月 >

睦明永　王鐸

王鐸

徐伯清

朦

朦

註： 月 > 　　　火 >

王鐸　徐伯清

草书韵会

張弘

朧

朧　胧

註： 月 > 　　　立 > 　　　竜 >

敬世江　怀素

于右任標草

孫过庭

木

木

註：

本

赵构　米芾
孙过庭　本
本
于右任標草

本

註：

未

徐伯清　孙过庭
王羲之　王献之

未

註：

末

米芾　孙过庭
赵子昂　王羲之

末

註：

朽

王羲之　敬世江
王羲之　怀素

朽

註：

朱

徐伯清　敬世江
王羲之　文徵明
朱朱
朱

朱

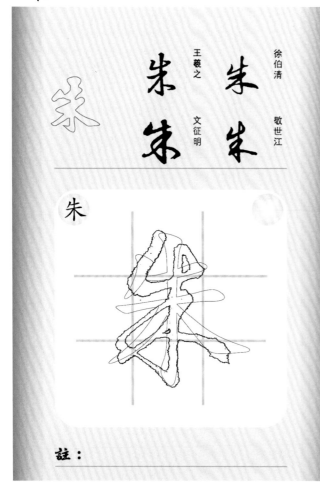

註：

朵

敬世江　張芝
張弘　徐伯清
朵朵
朵

朵

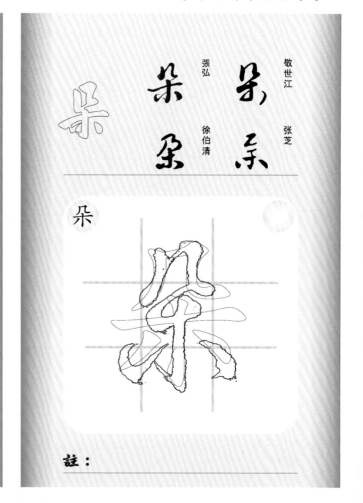

註：

李

索靖　王羲之
趙佶　于右任標草
李李
李

李

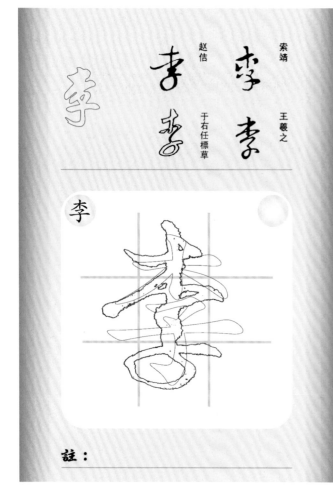

註：

材

敬世江　饒介
李北海　孫過庭
村村
村

材

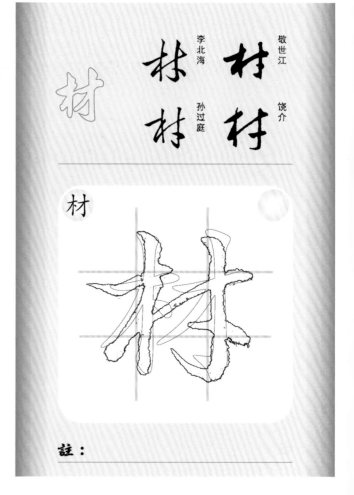

註：

束

束　智永
徐伯清
蔣善進　欧阳询
束　束
束

束

註：

杏

杏　徐伯清
祝枝山
赵子昂
敬世江
杏　杏
杏

杏

註：　口 ＞ つ

村

村　徐伯清
赵子昂
草书韵会　王铎
村　村
村

村

註：　扌 ＞ 乁、乃

杜

杜　怀素
赵子昂
于右任標草　王宠
杜　杜
杜

杜

註：

杖

王羲之　徐伯清
王鐸　敬世江

杖

註：

杆

徐伯清　釋盧習草
敬世江　張弘

杆

註：

枕

祝枝山　徐伯清
草书韵会　王宠

枕

註：

東

解縉　徐伯清
于右任標草　王羲之

東　东

註：

孫过庭　徐伯清

王羲之　于右任標草

果

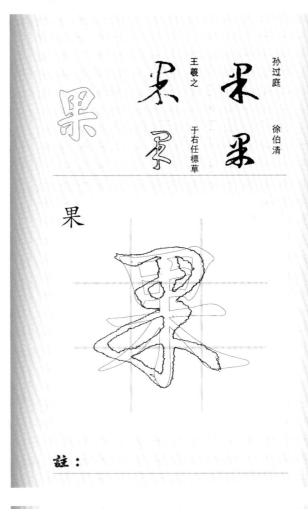

果

註：

赵子昂　怀素

鲜于枢　于右任標草

枝

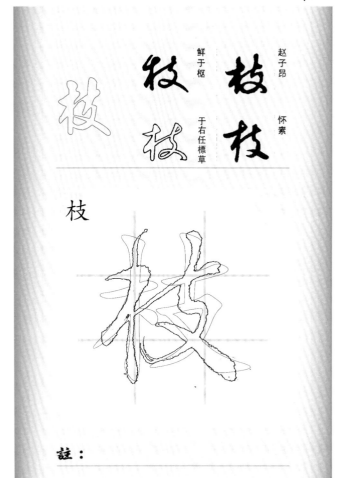

枝

註：

王宠　怀素

文征明　※ 于右任標草

林

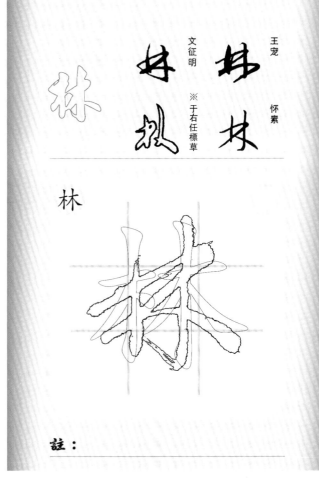

林

註：

王守仁　于右任標草

祝允明　敬世江

杯

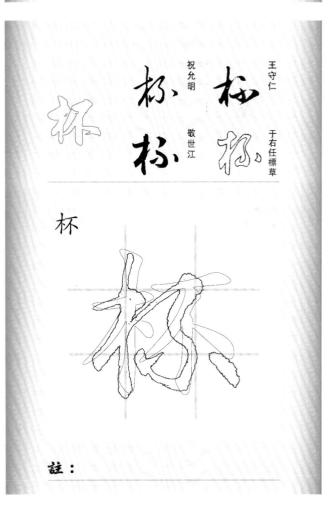

杯

註：

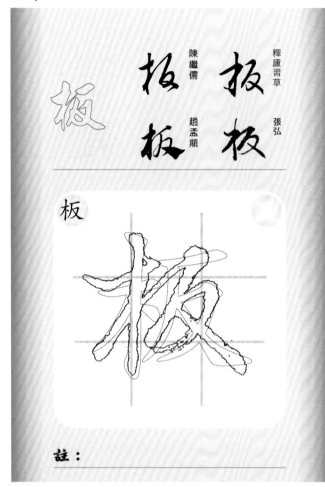

板

釋盧習草　　張弘
陳繼儒
趙孟頫

板

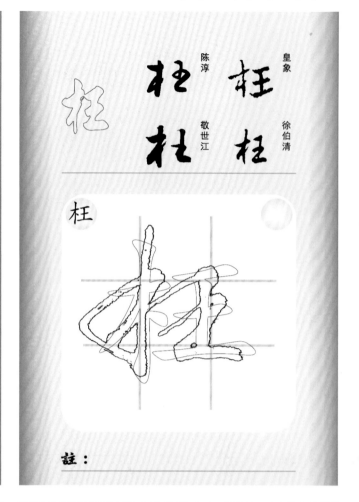

枉

皇象　　徐伯清
陳淳
敬世江

枉

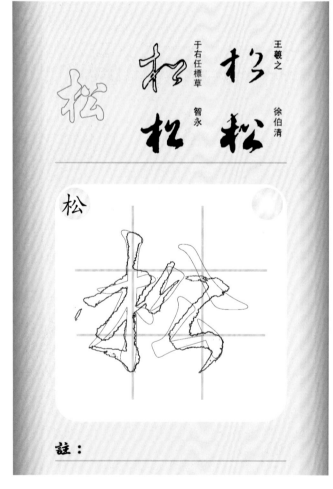

松

于右任標草　王羲之　徐伯清
智永

松

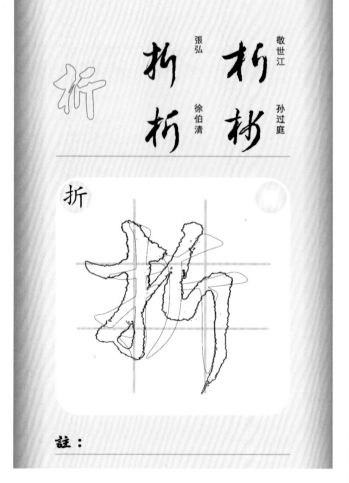

折

敬世江　孫過庭
張弘
徐伯清

折

註：

註：

註：

註：

枚

王羲之　敬世江
王鐸　王寵

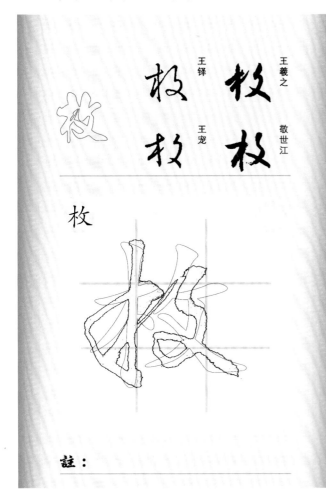

枚

註：

柿

草书韵会　敬世江
赵子昂　徐伯清

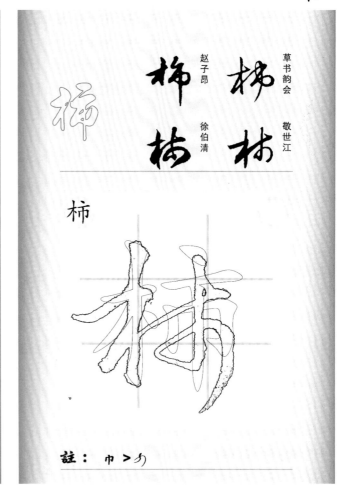

柿

註：　巾 ＞ 丩

染

智永　孙过庭
怀素　徐伯清

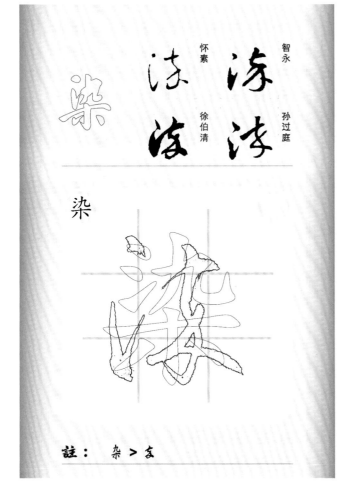

染

註：　杂 ＞ 亥

柱

草书韵会　王守仁
陈淳　王寵

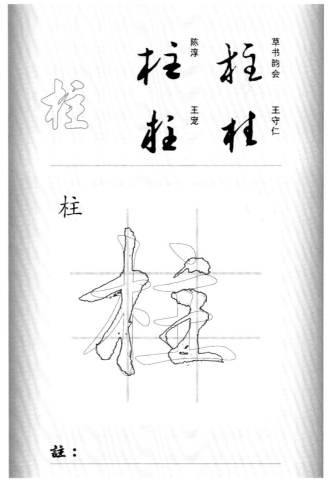

柱

註：

柔

归庄　孙过庭
赵构　宋克

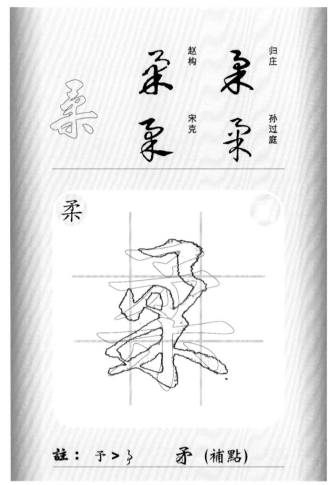

註：予 > ⅔　　矛（補點）

某

明人　徐伯清
草书韵会　張弘

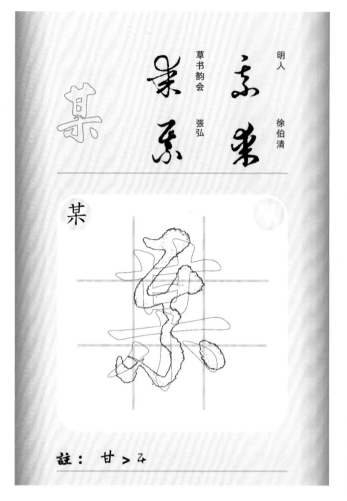

註：甘 > 孑

架

文征明　徐伯清
草书韵会　敬世江

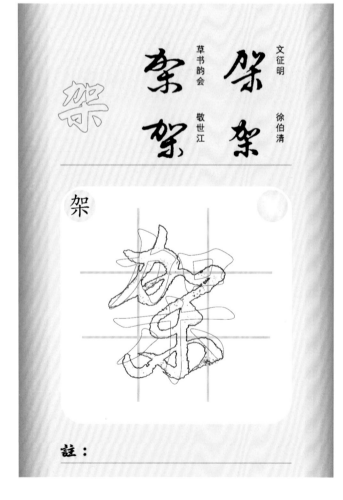

註：

枯

陈璧　徐伯清
敬世江　孙过庭

註：口 > 冖

柄

趙構　王羲之　徐伯清　楊宗白

柄

註：

查

張弘　蔡襄　徐伯清　敬世江

查

註：查（補點）

柏

懷素　司馬懿　徐伯清　王羲之

柏

註：白（補點）

柳

褚遂良　趙子昂　王獻之　月儀帖

柳

註：

張弘　釋廬習草
釋廬習草　張弘

枱

註：

蔡襄　徐伯清
顏真卿　敬世江

校

註：交 > 支

草书韵会　敬世江
草书韵辨　徐伯清

核

註：

徐伯清　釋廬習草
敬世江　魏寶秀

案

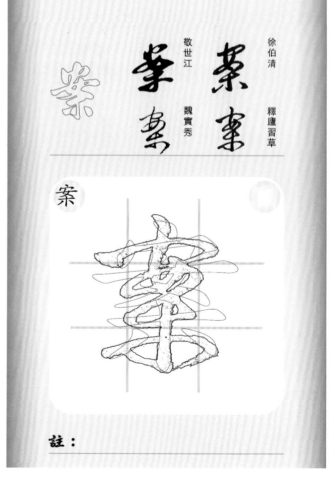

註：

框

徐伯清　釋廬習草
敬世江　張弘

框

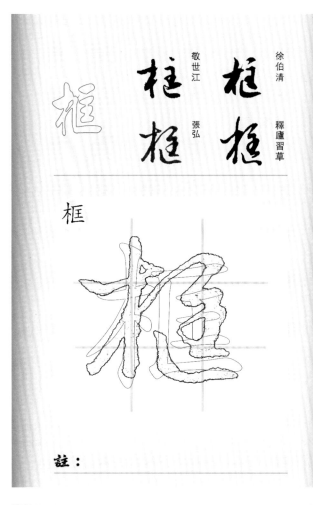

註：

根

陳淳　于右任標草
鮮于樞　敬世江

根

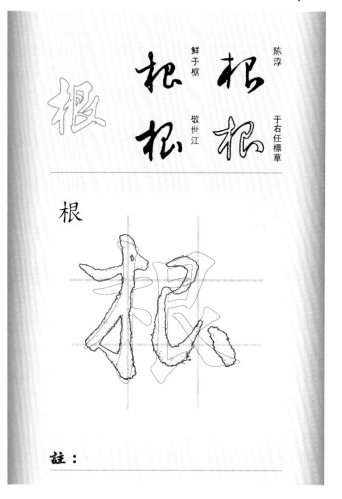

註：

栗

草书韵会　徐伯清
孙过庭　敬世江

栗

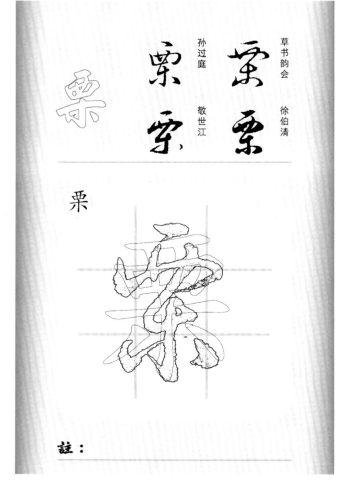

註：

桌

敬世江　釋廬習草
張弘　徐伯清

桌

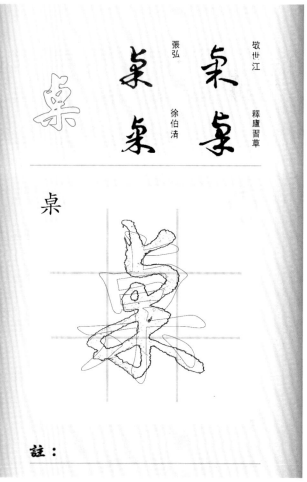

註：

桑

于右任標草　王寵
赵子昂　　祝允明

桑 桑
桑 桑

桑

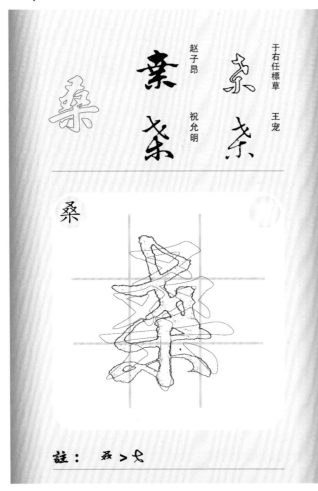

註：　叒 > 又

栽

草书韵会　徐伯清
釋廬習草　敬世江

栽 我
栽 我

栽

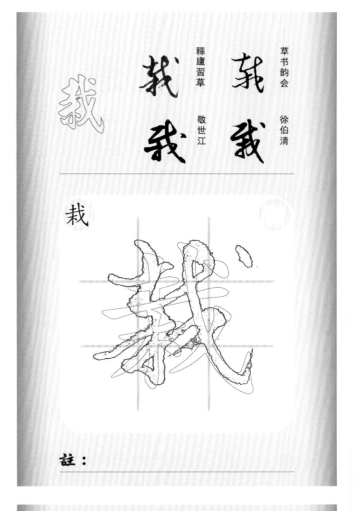

註：

柴

王铎　敬世江
杜良臣　曾棨

紫 紫
紫 柴

柴

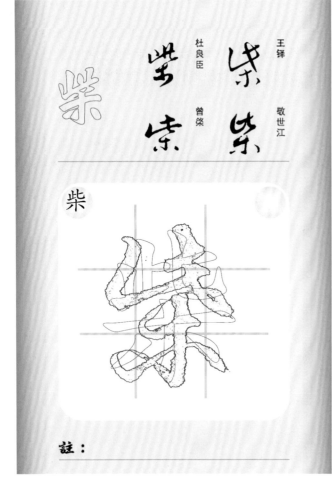

註：

格

王守仁　宋克
王羲之　米芾

格 格
格 格

格

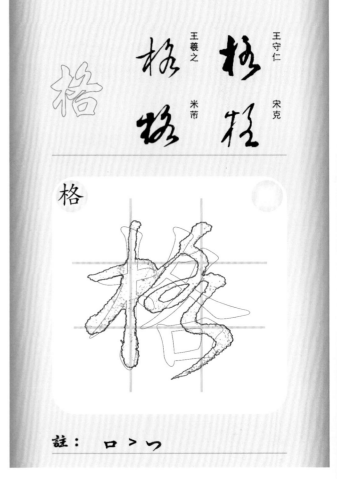

註：　口 > フ

徐伯清　文徵明
王羲之
桃桃
桃
杰

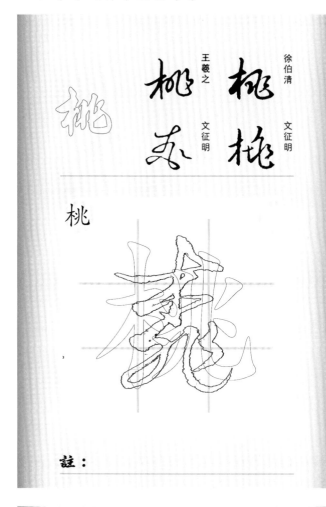

桃

註：

草书韵会
高凤翰　徐渭
王羲之
株株
株
株

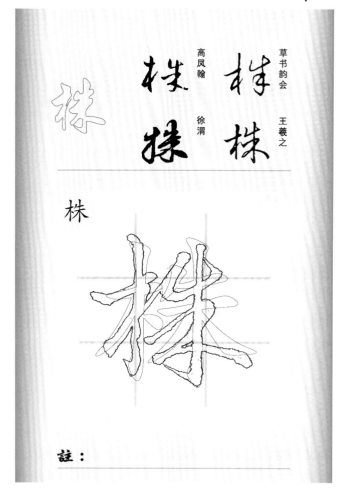

株

註：

敬世江　徐伯清
皇象　張弘
梳梳
梳
梳

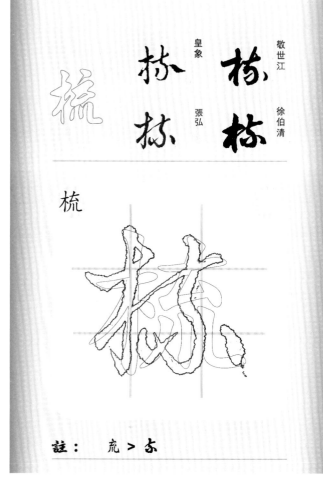

梳

註：　疏 > 流

明人　徐伯清
王宠　敬世江
梯梯
梯
梯

梯

註：

梢

梢

草书韵会　徐伯清
赵子昂　張弘

註：

桿

桿　　　　　　　　　　杆

張弘　釋廬習草
釋廬習草　張弘

註：　田＞𭀔

桶

桶

草书韵辨　徐伯清
草书韵会　敬世江

註：

械
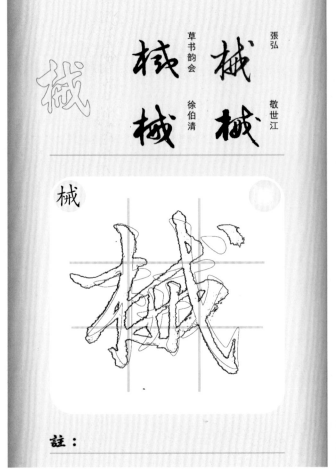

械

張弘　敬世江
草书韵会　徐伯清

註：

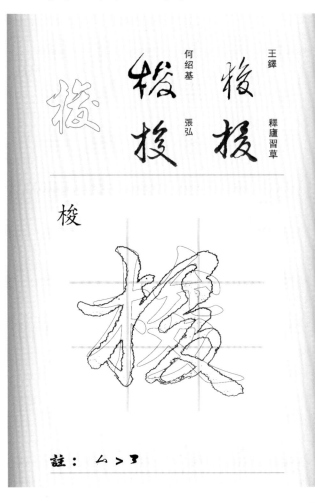

梭

何紹基　張弘

王鐸　釋廬習草

註：厶＞彐

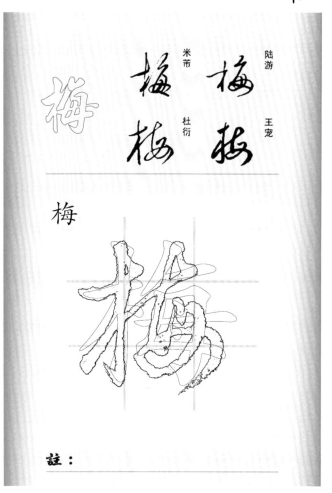

梅

米芾　杜衍

陸游　王寵

註：

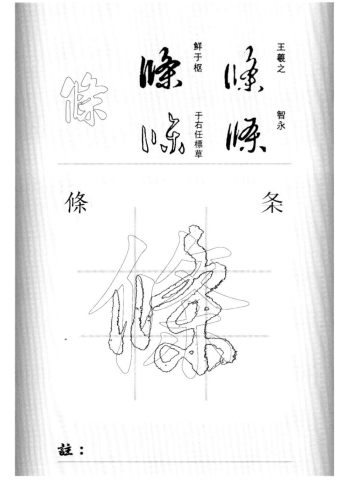

條　朵

鮮于樞　于右任標草

王羲之　智永

註：

梨

張弘　敬世江

王獻之　徐伯清

註：刂＞ㄱ、ㄗ

棄

弃

王鐸　　孫過庭
索靖　　王羲之

註：世＞彡

棕

徐伯清　　釋廬習草
敬世江　　張弘

註：

椅

椅

敬世江　　釋廬習草
張弘　　徐伯清
索靖

註：叮＞夕

棟

棟

敬世江　　徐伯清
趙子昂　　懷素

註：

354

草書韻辨　　敬世江
董其昌　　王鐸

森

註：同三字元，下2字元：八

徐伯清　　釋廬習草
敬世江　　張弘

棒

註：　夫 > 东

王鐸　　懷素
王寵　　祝枝山

棲　　栖

註：

祝枝山　　孫過庭
薛紹彭　　徐伯清

棋

註：　其 > 亓

植

鮮于樞　　徐伯清
智永
植　植
植
于右任標草

植

註：

棘

邓文原　　徐伯清
韩道亨
棘　棘
棘
草书韵会

棘

註：

棗

張弘　　徐伯清
邓文原
枣　枣
棗
敬世江

棗

註：同字元組成字，下字元以乙代

棵

張弘　　徐伯清
王铎
棵　棵
棵
敬世江

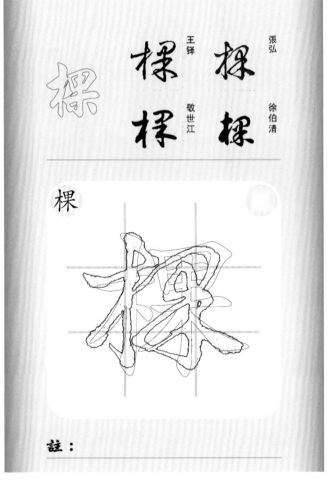

棵

註：

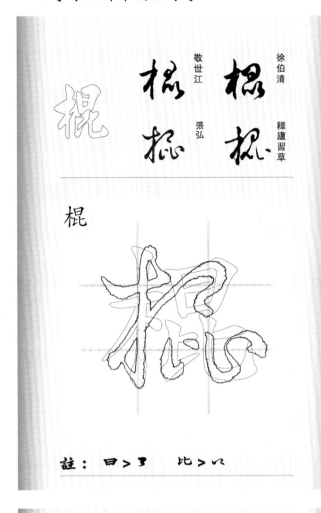

棍

徐伯清　釋廬習草
敬世江
張弘

棍

註：曰＞彐　　比＞以

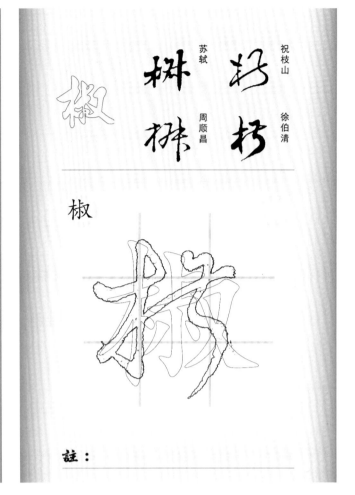

椒

祝枝山　徐伯清
苏轼　周顺昌

椒

註：

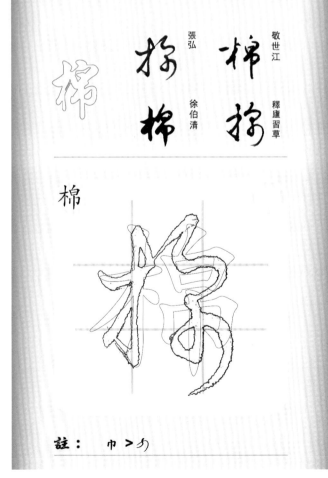

棉

敬世江　釋廬習草
張弘　徐伯清

棉

註：巾＞㇆

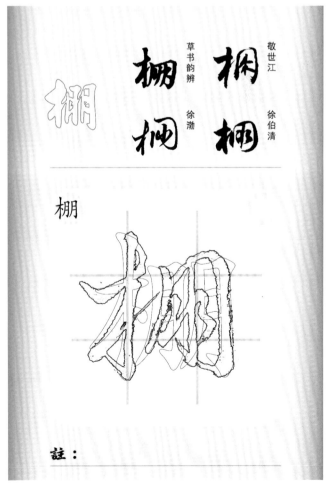

棚

敬世江　徐伯清
草书韵辨　徐渤

棚

註：

楚

董其昌　懷素
欧阳询　敬世江

楚

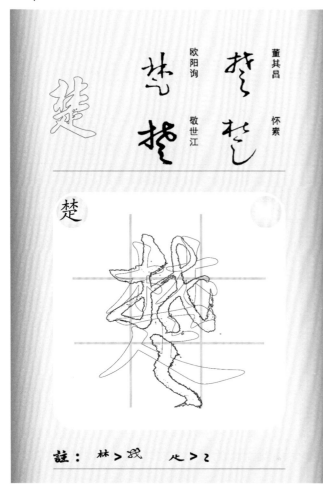

註：林＞找　疋＞2

業

蕭衍　于右任標草
赵佶　懷素

業　　　　　　　业

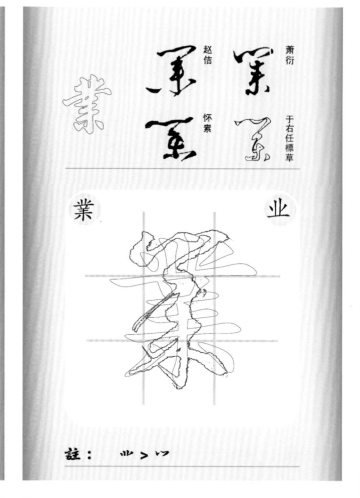

註：业＞い

極

顏真卿　懷素
王宠　于右任標草

極　　　　　　　极

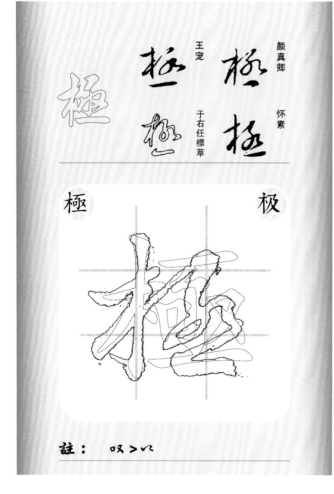

註：叹＞レ

椰

鮮于樞　釋廬習草
張弘　徐伯清

椰

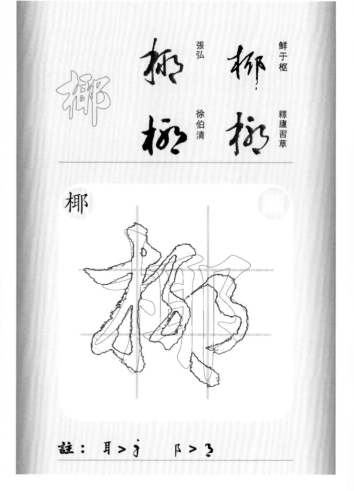

註：耳＞彡　阝＞3

概

董其昌　敬世江

孫過庭

徐伯清

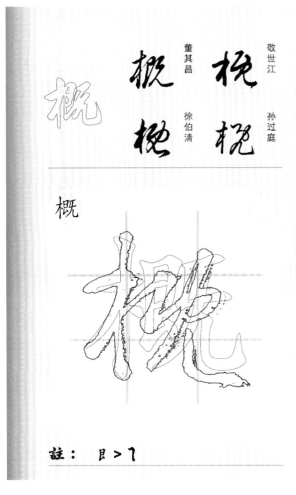

概

註：目 > フ

王羲之　文徵明

楊萬里

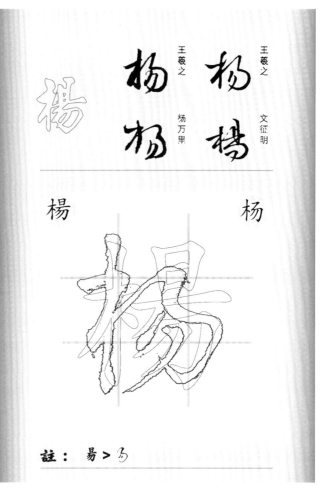

楊

註：易 > ろ

榜

皇象　敬世江

鮮于樞　徐伯清

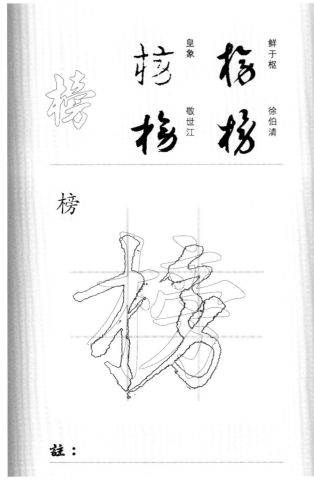

榜

註：

榕

釋廬習草

張弘

鮮于樞

榕

註：口 > つ

榮

智永　懷素
蔡襄
于右任標草

榮　　　　榮

註：　炋＞心

様

草书韵会　俞和
饶介　康里子山

構　　　　构

註：　圭＞戈

槍

張弘　徐伯清
草书韵会
敬世江

槍　　　　枪

註：　尸＞了　　口＞つ

様

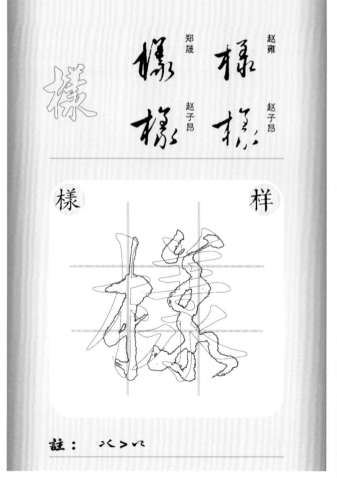

赵雍　赵子昂
郑晟　赵子昂

様　　　　样

註：　灬＞い

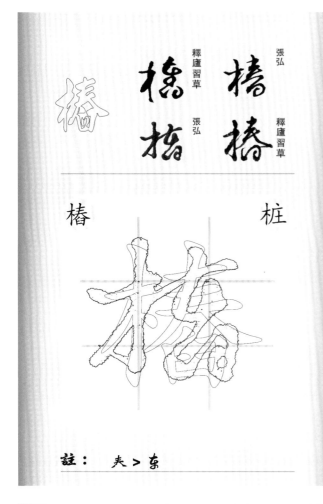

椿　　釋廬習草　椿　張弘　椿　釋廬習草　椿　張弘　椿

椿　　桩

註：　夫 > 东

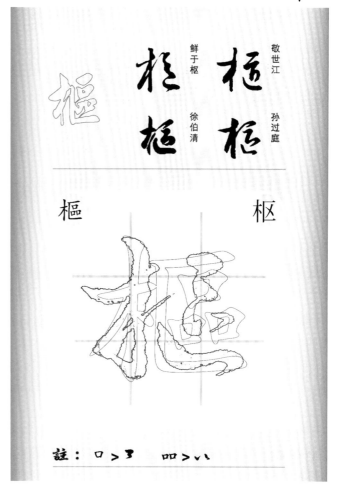

樞　　鮮于樞　柩　敬世江　柩　徐伯清　柩　孫過庭　柩

樞　　枢

註：　口 > 彐　　叩 > 八

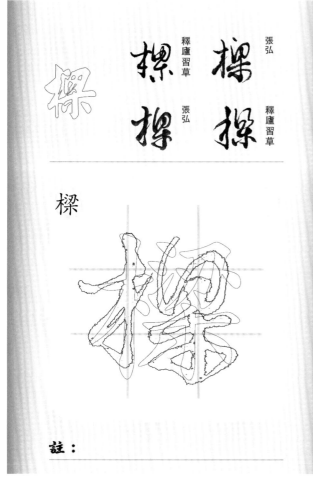

樑　　釋廬習草　樑　張弘　樑　釋廬習草　樑　張弘　樑

樑

註：

標　　武則天　標　楊維楨　標　于右任標草　標　孫過庭　標

標　　标

註：　西 > 彐

槽

張弘　釋廬習草

徐伯清　張弘

松楷
松松

槽

註：

模

怀素　孙过庭

敬世江　張弘

模槎
楼楼

模

註：

樓

赵炅

王羲之　于右任標草

董其昌

樏楼
楼楼

楼

註：　書＞心

槳

祝枝山　敬世江

草书韵会　徐伯清

槳槳
槳槳

桨

註：　爿＞牛　爭＞孑

乐　孙过庭

乐　王羲之　乐　皇象

于右任標草

樂

乐

註：　　　　　※

橙　張弘

橙　陆居仁　橙　徐伯清

橙　敬世江

橙

註：　犬＞氺　　豆＞乚

横　康里子山

横　智永　横　徐伯清

于右任標草

横

註：　田＞𠃌

橘　于右任標草

橘　草书韵会　橘　徐伯清

橘　明人

橘

註：　予＞彡　口＞𠃌

樹

董其昌　趙子昂
樹　　　梅
樹　　　于右任標草
　　　　王羲之

樹　　　　　　　树

註：　壴 > �冇　　对 > ㄋ、ㄅ

樸

祝枝山　釋廬習草
樸　　　樸
樸　　　釋廬習草
　　　　張弘

樸　　　　　　　朴

註：　丵 > 丷丨

橡

敬世江　徐伯清
橡　　　橡
橡　　　釋廬習草
　　　　張弘

橡

註：　火 > ㄣㄣ

橋

趙佶　　宋克
橋　　　橋
橋　　　王羲之
　　　　王獻之

橋　　　　　　　桥

註：　口 > ㄅ　　同 > ㄅ

赵雍

索靖

孙过庭

于右任標草

機

機

机

註：　丝 > ㄣ　　弋 > 乇

釋盧習草

釋盧習草

敬世江

張弘

檔

檔

档

註：

皇象

赵子昂

宋克

孙过庭

檢

檢

检

註：　四 > ㄣ　　从 > ㄣ

徐伯清

敬世江

張弘

傅山

檬

檬

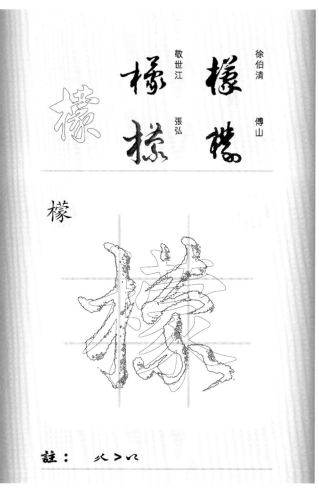

註：　火 > ㄣ

櫃

徐伯清　釋廬習草
敬世江　張弘

櫃揵
揳

柜　　　　　櫃

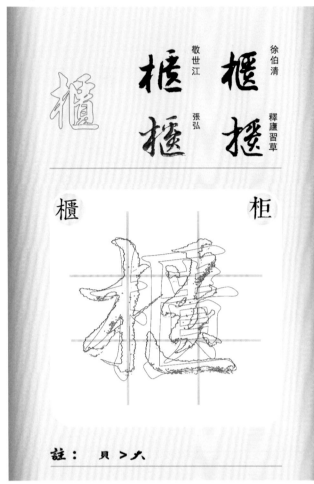

註：　貝＞大

檸

徐伯清　釋廬習草
敬世江　張弘

柠柠
柠

柠　　　　　檸

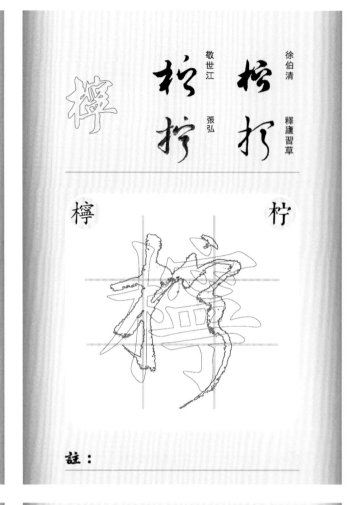

註：

櫥

徐伯清　張弘
敬世江　釋廬習草

櫥櫥
櫥

櫥　　　　　櫥

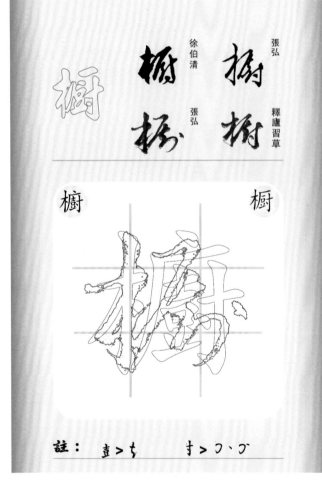

註：　壹＞ち　寸＞ン、フ

櫻

張弘　草书韵会
敬世江　文徵明

樱樱
樱

櫻

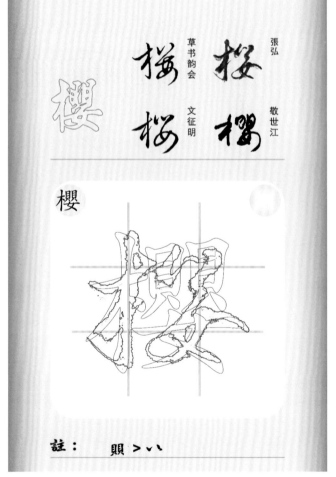

註：　賏＞八

栏　　　欄

岳飛　鮮于樞
徐伯清　明人

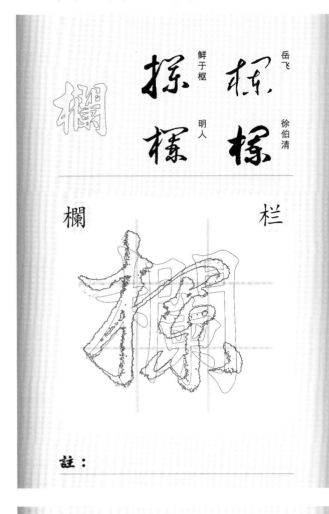

註：

权　　　權

谢铎　孙过庭
赵构　庚元亮

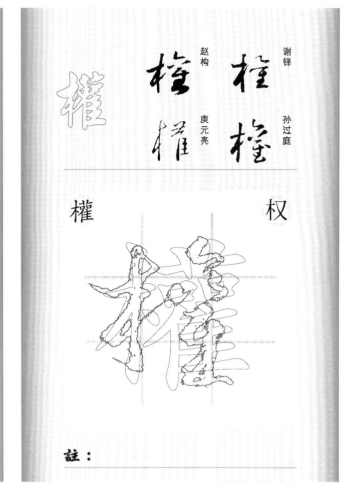

註：

欠

文征明　虞世南
徐伯清　敬世江

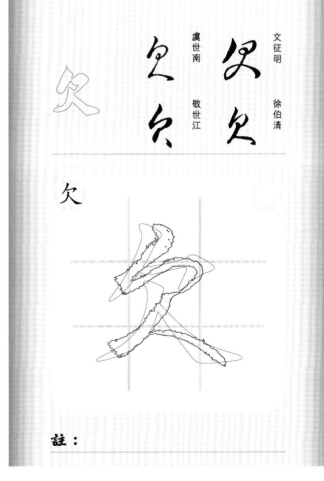

註：

次

智永　孙过庭
于右任標草　怀素

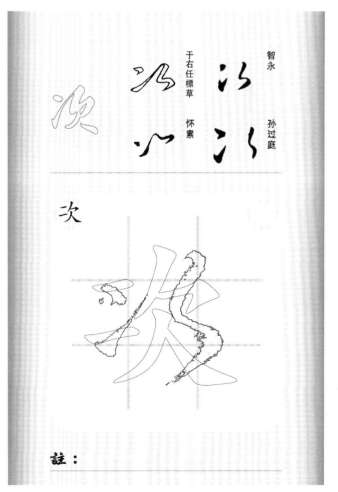

註：

欣

王鐸　智永　王羲之
于右任標草

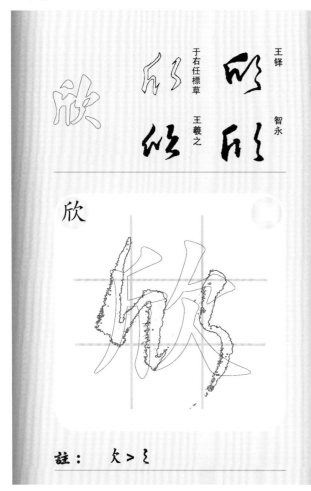

註：　欠 > ㇈

欲

王獻之　懷素
于右任標草

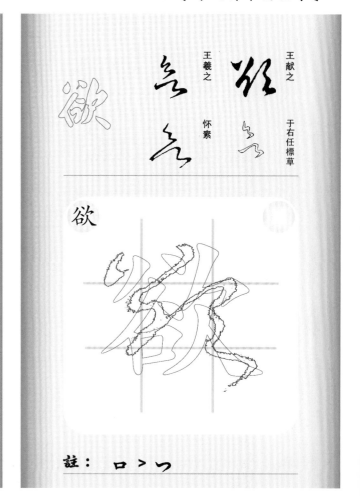

註：　口 > ㇀

款

饒介　虞世南
于右任標草　索靖

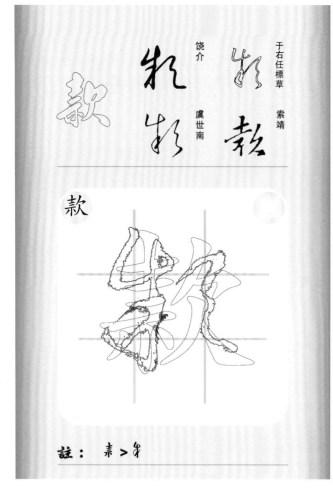

註：　素 > ㇟

欺

黃庭堅　皇象
草書韻会　敬世江

註：　其 > ㇗

欽　　　　　　　　　　　　欽

王寵　　草书韵会　敬世江　　徐伯清

註：欠 > ㇆

歇

王鐸　韓道亨　岳飞　敬世江

註：

歎

敬世江　徐伯清　張弘　釋廬習草

註：⼩ > ⺍ > 一

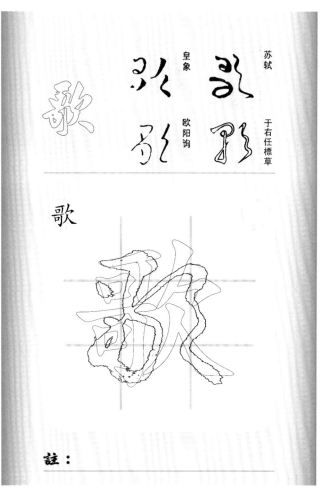

歌

苏轼　皇象　欧阳询　于右任標草

註：

欧

欧

草书韵会

皇象

草书韵会

敬世江

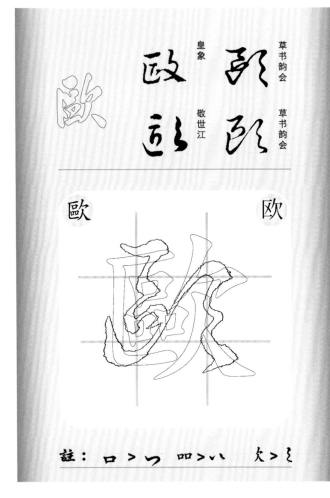

註： 口 > つ　叩 > ハ　欠 > そ

歎

歎

釋廬習草

張弘

釋廬習草

張弘

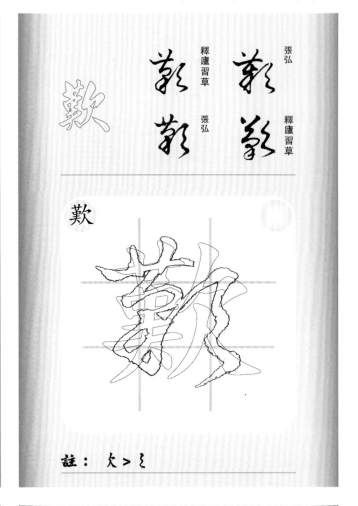

註： 欠 > そ

歡

欢

王羲之

智永

于右任標草

董其昌

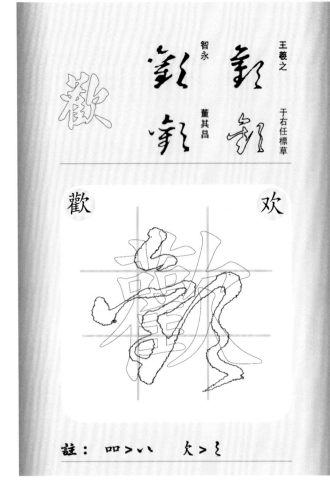

註： 叩 > ハ　欠 > そ

止

止

薄紹之

于右任標草

孫过庭

文征明

註：

正

于右任標草　　怀素

李邕　　　欧阳询

正

註：

此

月仪帖　　沈粲

王羲之　　于右任標草

此

註：

步

王羲之　　徐伯清

皇象　　　于右任標草

步

註：

武

于右任標草　　怀素

王羲之　　王宠

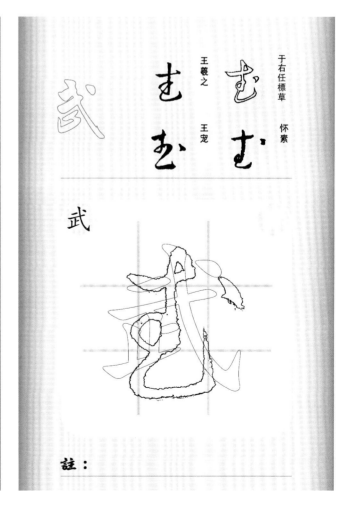

武

註：

歧

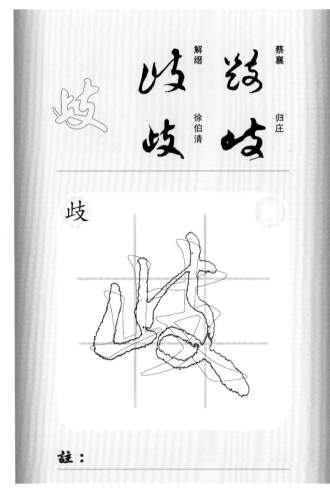

蔡襄　歸庄
解縉　徐伯清

歧

註：

歪

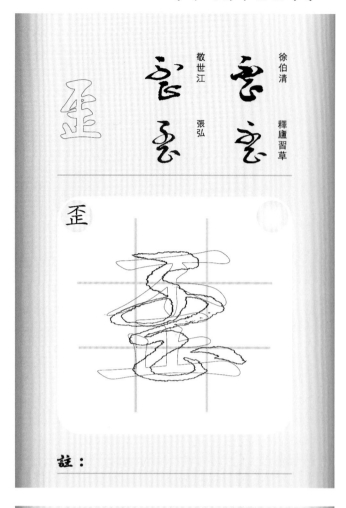

徐伯清　釋廬習草
敬世江　張弘

歪

註：

歲

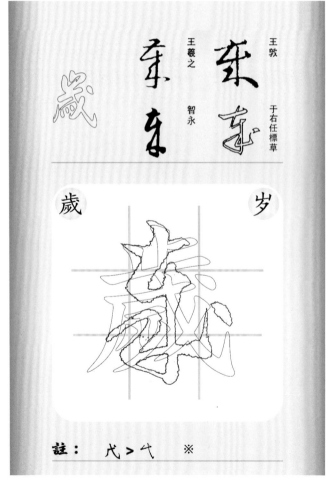

王敦　于右任標草
王羲之　智永

歲　　　岁

註：　戌 > 弌　　※

歷

王羲之　智永
于右任標草　歐陽詢

歷　　　历

註：　秝 > 七

皇象　　林近
月儀帖
于右任標草

歸　　　　　　歸

註：　歸 > ﾶ　　帝 > ﾁ

敬世江　　釋盧習草
張弘　　徐伯清

歹

註：

褚遂良　　王鐸
賀知章
鮮于樞

死

註：

赵构　　王羲之
李怀琳　　达受

殊

註：

殘

張即之　王羲之

黃庭堅

王鐸

殘

註：　戔 > 寸

殖

草书韵会　祝允明

張弘

徐伯清

殖

註：

段

王羲之　徐伯清

草书韵辨

敬世江

段

註：　殳 > 了

殷

王羲之　智永

草书韵会

于右任標草

殷

註：　身 > 夕　殳 > 了

米芾
草书韵会
王铎

殺　　　　杀

註：　衤＞巿　※殳＞る

王鐸　徐伯清
草书韵辨
姜逢元

殼　　　　壳

註：　殳＞る

赵佶　智永
于右任標草
王羲之

毀

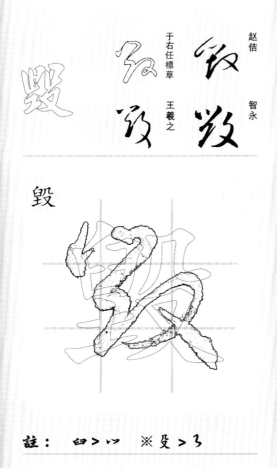

註：　臼＞い　※殳＞る

王羲之
皇象　于右任標草
智永

殿

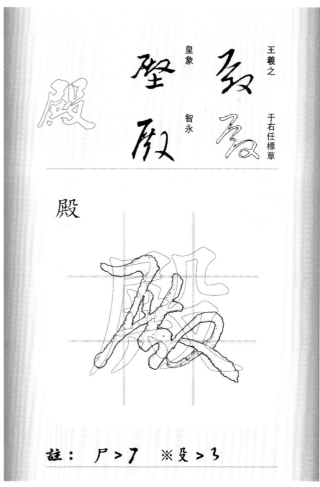

註：　尸＞フ　※殳＞る

翁方綱　徐伯清

虞世南　孫過庭

毅

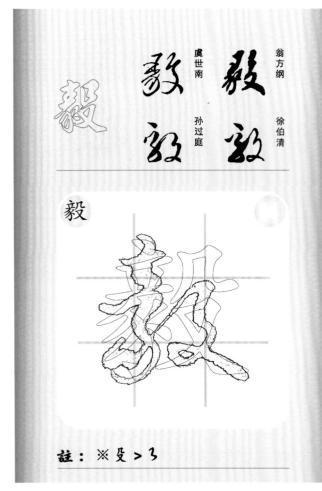

註：※殳＞彡

張弘　釋廬習草

釋廬習草　張弘

殳

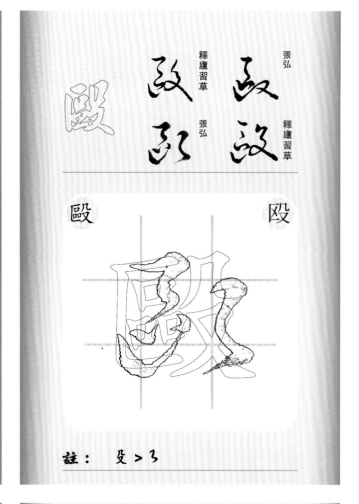

註：殳＞彡

賀知章　王羲之

于右任標草　祝枝山

母

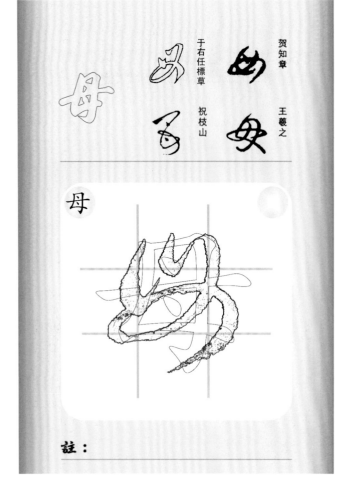

註：

智永　于右任標草

王羲之　李世民

每

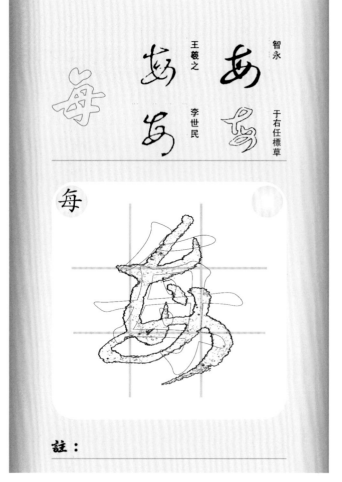

註：

毒

敬世江　　徐伯清

王鐸　　王羲之

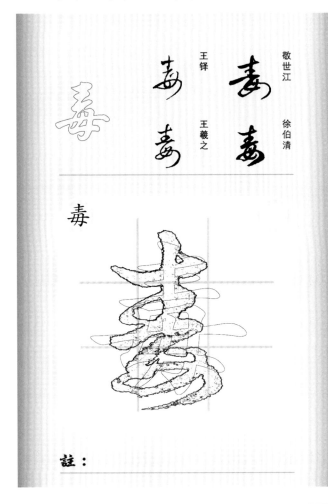

毒

註：

比

敬世江　　智永

王羲之　　于右任標草

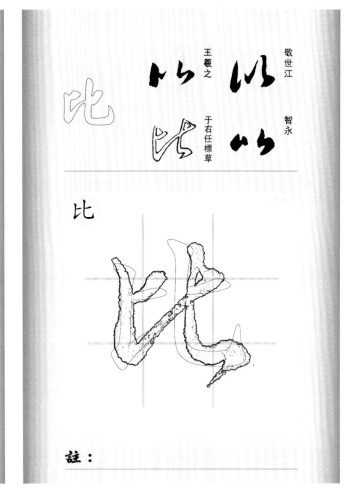

比

註：

毛

敬世江　　徐伯清

標準草書　　懷素

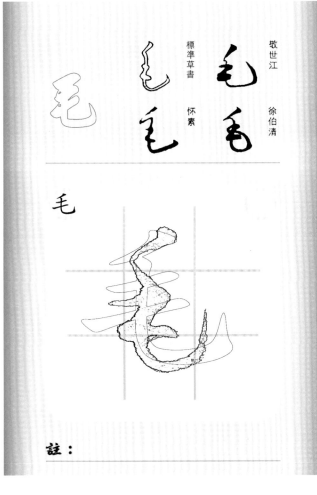

毛

註：

毫

趙雍　　懷素

鮮于樞　　王寵

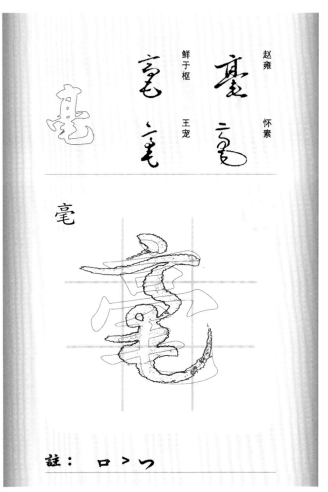

毫

註：　ロ＞フ

毯

敬世江　徐伯清
張弘　釋盧習草

毯

註：

氏

于右任標草　徐伯清
王羲之　敬世江

氏

註：

民

于右任標草　王羲之
歸庄　懷素

民

註：

氛

王鐸　王鐸
草書韵会　張弘

氛

註：

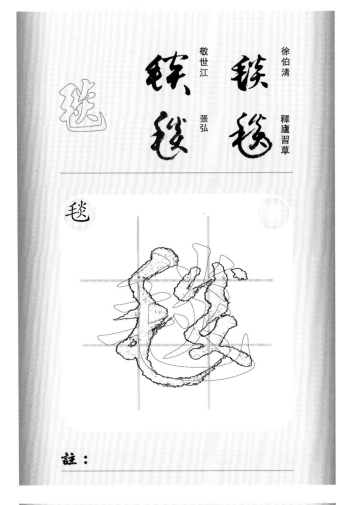
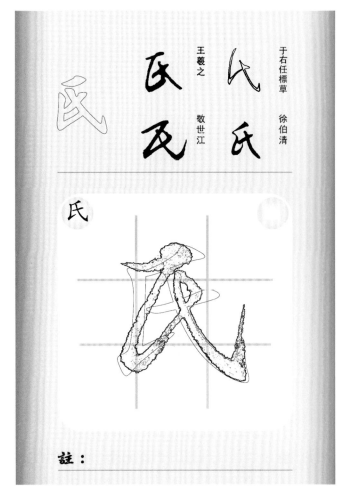

气

气

王羲之　智永
于右任標草
蘇軾

氣

氣

註：

水

水

董其昌
王羲之　徐伯清
于右任標草

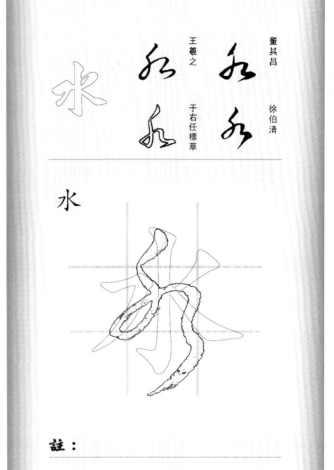

註：

永

永

王羲之　懷素
智永
于右任標草

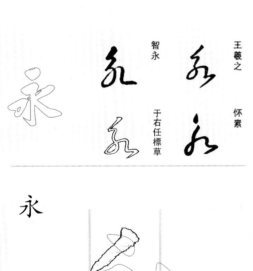

永

註：　　　　　　　　　　　　　※

汁

汁

空海　徐伯清
趙子昂
敬世江

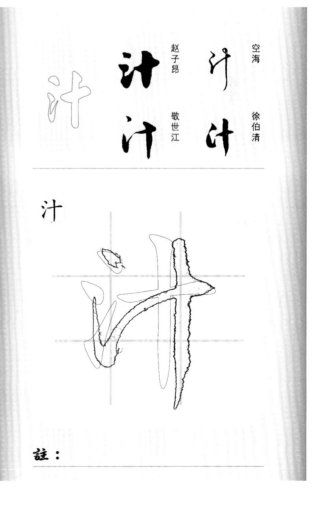

註：

汗

陆居仁　徐伯清
鲜于枢　敬世江

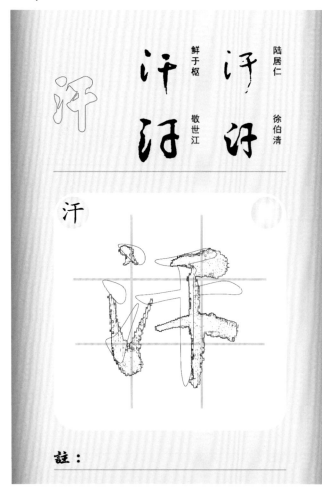

汗

註：

江

王守仁　敬世江
王羲之　文征明

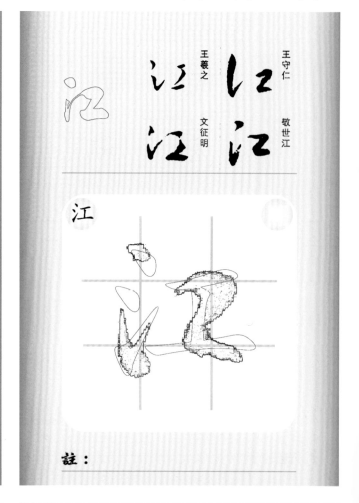

江

註：

池

韩道亨　怀素
王羲之　智永

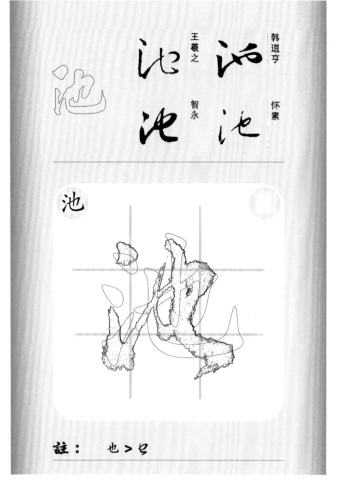

池

註：　也＞已

污

赵子昂　宋克
皇象　徐伯清

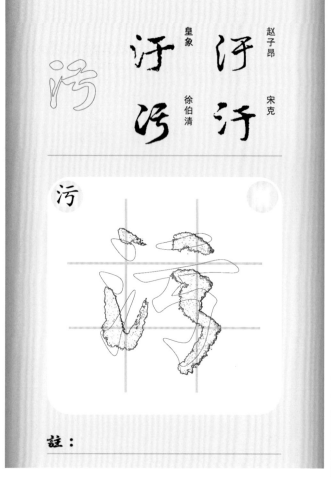

污

註：

求

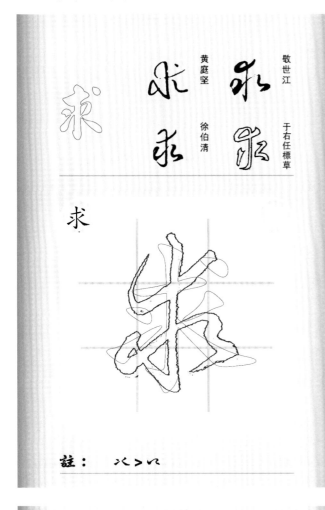

敬世江　于右任標草
黃庭堅　徐伯清

求

註：　水＞卟

沙

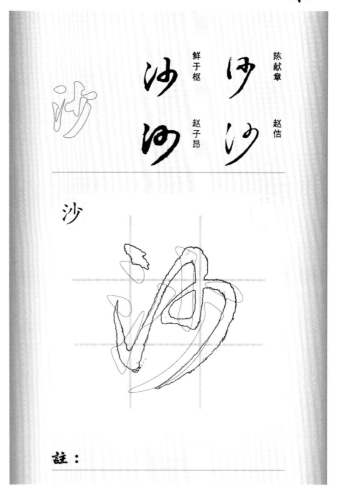

陈献章　赵佶
鲜于枢　赵子昂

沙

註：

沈

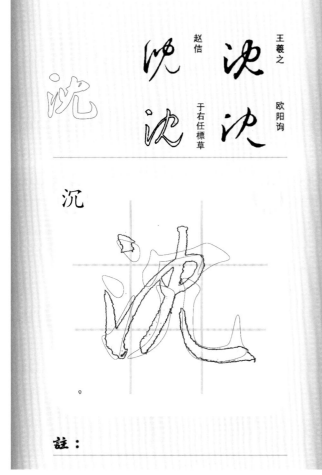

王羲之　欧阳询
赵佶　于右任標草

沉

註：

沛

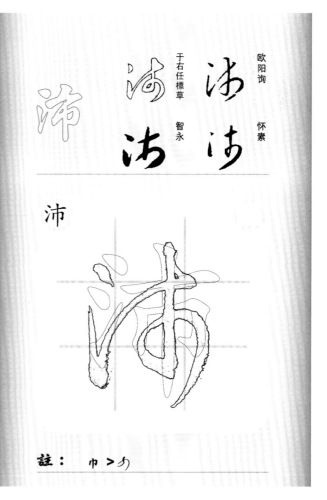

欧阳询　怀素
于右任標草　智永

沛

註：　巾＞勺

381

汪

王守仁　徐伯清
解禎期　敬世江

汪
汪汪

汪

註：

決

皇象　敬世江
王羲之　李懷琳

決決
決決

決

註：

沐

解縉　徐伯清
張弘　敬世江

沐沐
沐沐

沐

註：

汰

張弘　釋廬習草
徐伯清　張弘

汰汰
汰汰

汰

註：

冲

王羲之　徐伯清
王鐸
敬世江

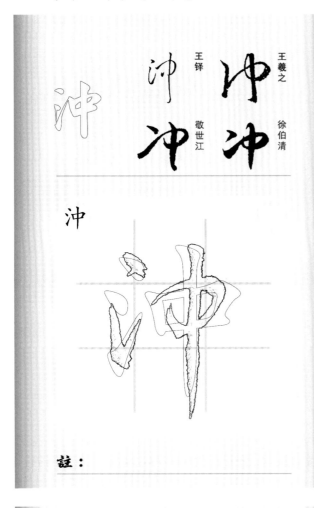

沖

註：

沒

空海　怀素
赵子昂
徐伯清

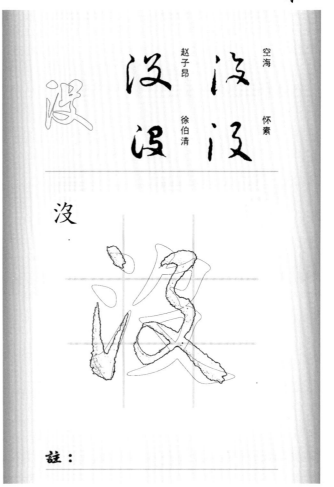

沒

註：

汽

敬世江　張弘
張弘
徐伯清

汽

註：

沃

徐伯清　釋廬習草
敬世江
張弘

沃

註：

泣

文徵明　文天祥

陈淳　贺知章

泣

註：

注

孙过庭　徐伯清

高闲　敬世江

注

註：

泳

孙过庭　釋廬習草

鲜于枢　敬世江

泳

註：

泥

祝枝山　康里子山

宋高宗　徐伯清

泥

註：尸 > 了

河

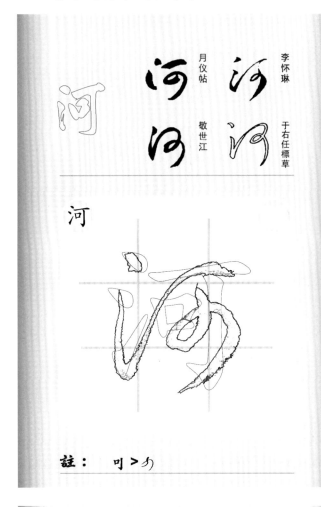

李懷琳　于右任標草
月儀帖　　敬世江

河

註：　叵＞勿

沾

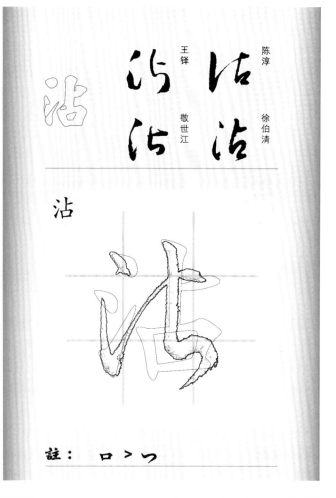

陳淳　徐伯清
王鐸　　敬世江

沾

註：　口＞つ

沫

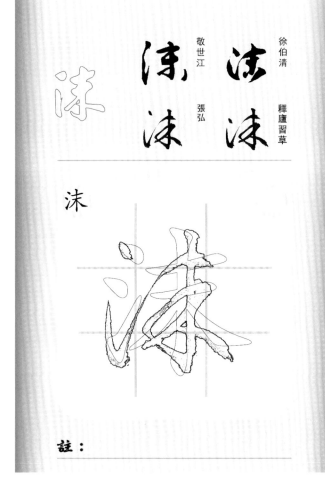

徐伯清　釋盧智草
敬世江　張弘

沫

註：

法

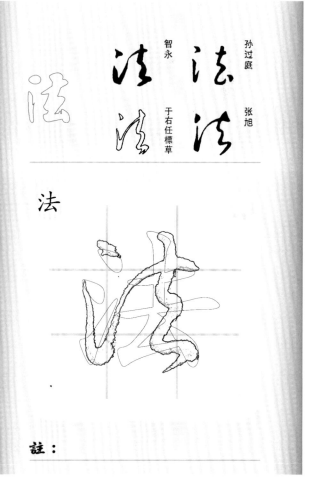

孫過庭　張旭
智永　　于右任標草

法

註：

沸

宋高宗　徐伯清

饒介　敬世江

沸

沸沸

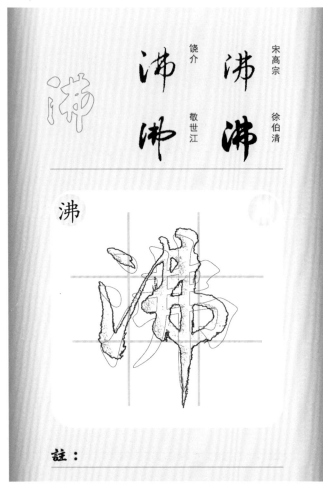

註：

泄

草书韵会　孙过庭

敬世江　孙过庭

泄

泄泄

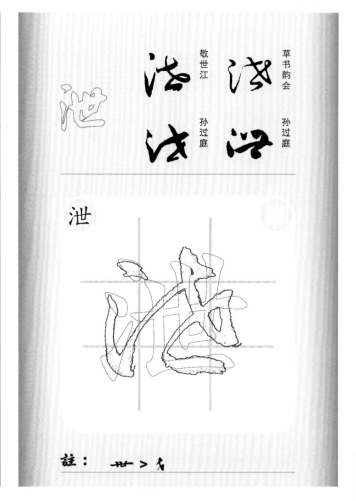

註： 世 > 包

油

張弘　敬世江

王献之　徐伯清

油

油
油

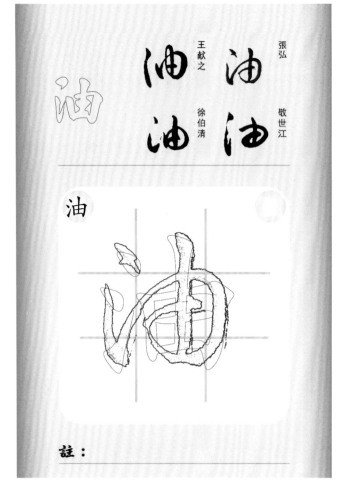

註：

波

王羲之　徐伯清

孙过庭　怀素

波波

波
波

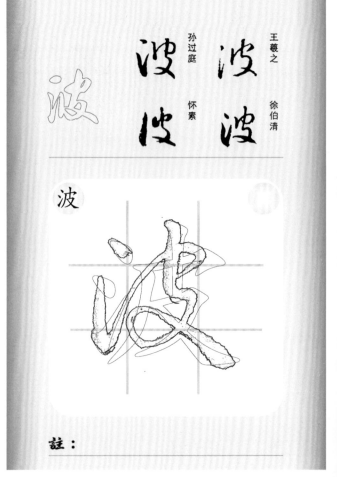

註：

況

孫过庭　怀素
索靖　黄庭堅

況

註：　口 > 引

沮

張弘　釋廬習草
釋廬習草　張弘

沮

註：

沿

王羲之　徐伯清
草书韵会　敬世江

沿

註：　口 > つ

治

王羲之　王宠
于右任標草　敬世江

治

註：　厶 > 引　口 > つ

泡

敬世江　徐伯清

張弘　張弘

註：

泛

王徽之　怀素

祝枝山　敬世江

註：

泊

王铎　孙过庭

祝允明　王铎

註：

泉

王宠　于右任標草

苏轼　怀素

註：

洋

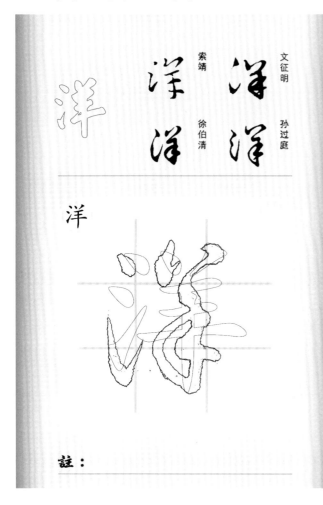

註：

洲

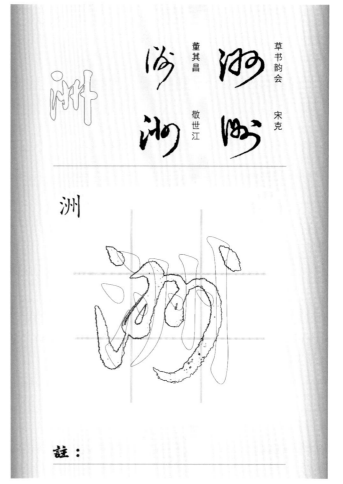

註：

洪

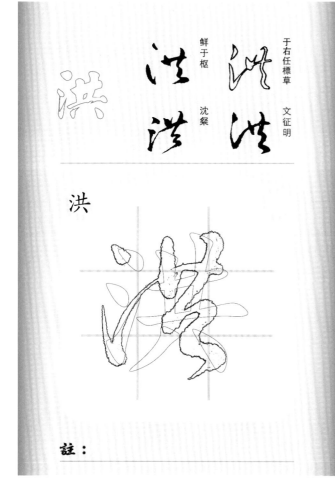

註：

津

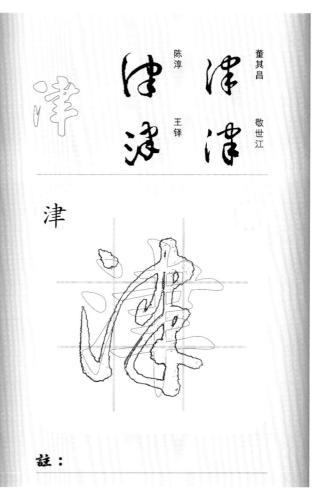

註：

洞

智永　　徐伯清
于右任標草　怀素

洞

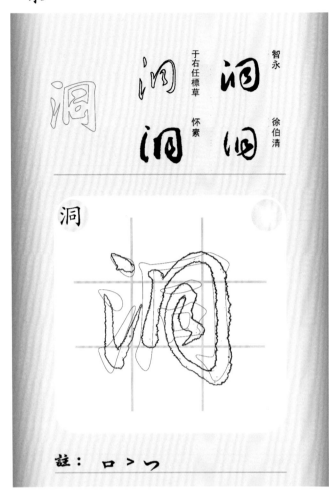

洞

註：口 > 冂

洗

索靖　俞和
赵子昂　文征明

洗

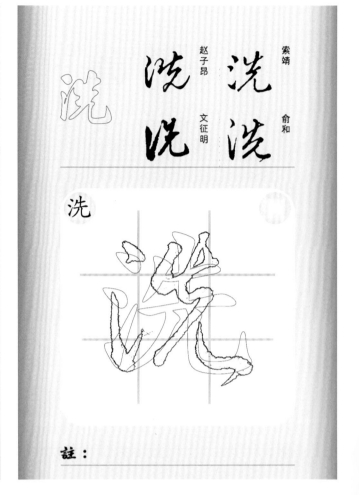

洗

註：

活

王守仁　陈璧
草书韵会　徐伯清

活

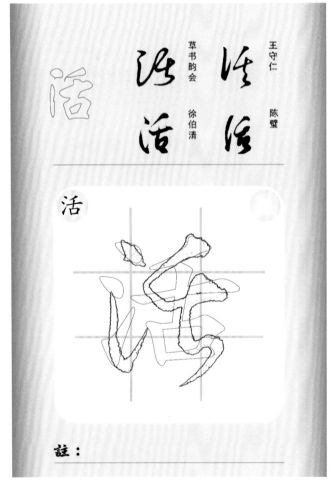

活

註：

洽

索靖　張弘
董其昌　王洽

洽

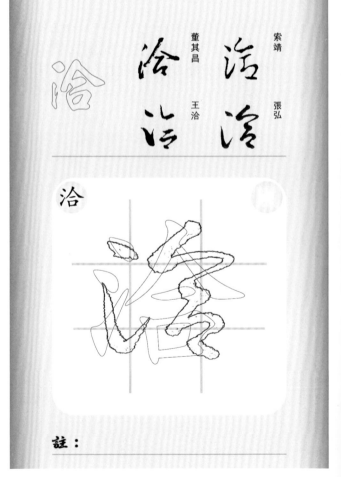

洽

註：

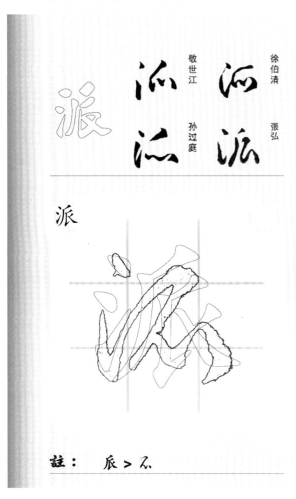

派

徐伯清　張弘
敬世江
孫過庭

派

註：　辰 > 孓

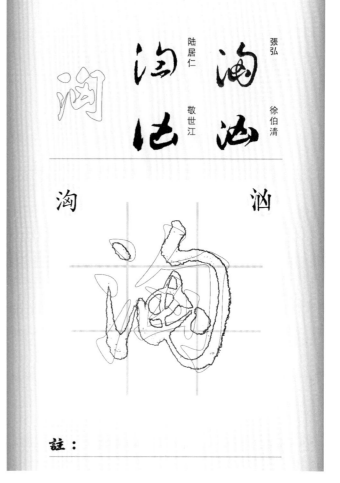

沟

張弘
陸居仁　徐伯清
敬世江

汹

註：

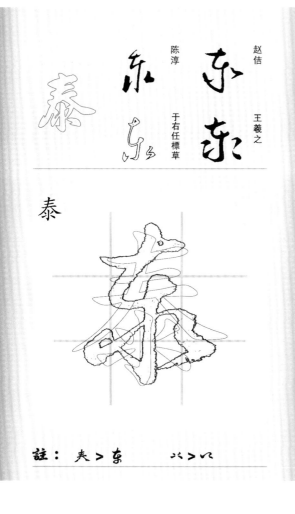

泰

趙佶　王羲之
陳淳
于右任標草

泰

註：　夫 > 东　　八 > 八

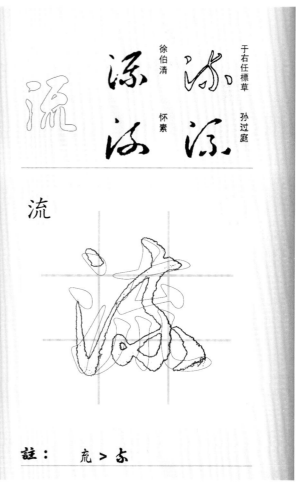

流

于右任標草
徐伯清　孫過庭
懷素

流

註：　㐬 > 东

浪

文徵明　天籟
王寵　徐伯清

浪

註：

涕

索靖　文天祥
趙構　李世民

涕

註：

消

徐伯清　王羲之
皇象　王羲之

消

註：月＞る

浸

王羲之　徐伯清
草书韵会　敬世江

浸

註：叟＞る

海

怀素　孙过庭
王宠　于右任標草

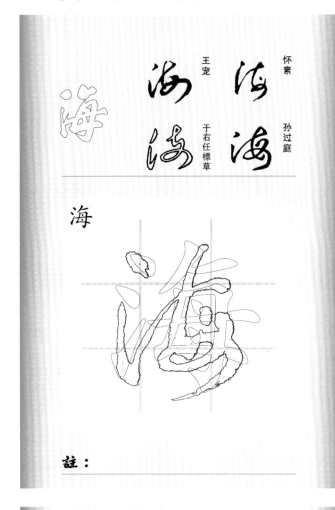

註：

涉

韩道亨　王铎
空海　王羲之

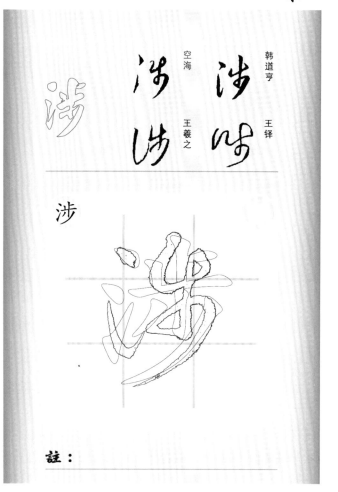

註：

浮

※于右任標草　智永
赵子昂　智永

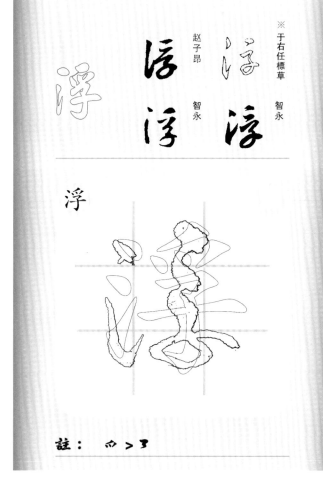

註：巾 > 彐

浴

于右任標草　鲜于枢
欧阳询　怀素

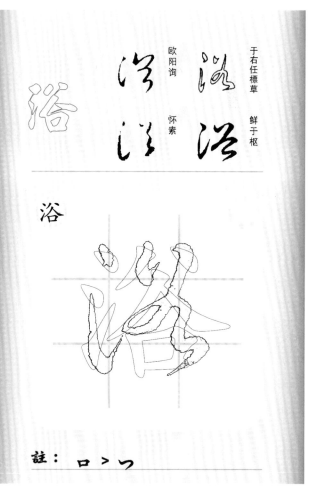

註：口 > 冖

浩

王宠　徐伯清
王献之　敬世江

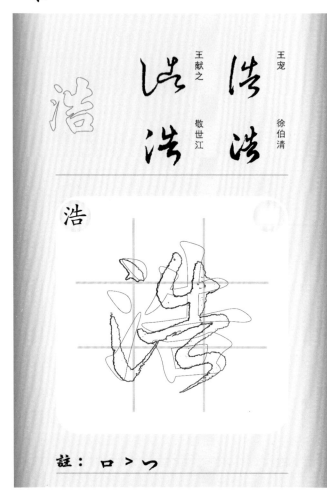

註：口 > つ

涼

王羲之　李世民
于右任標草　歐陽詢

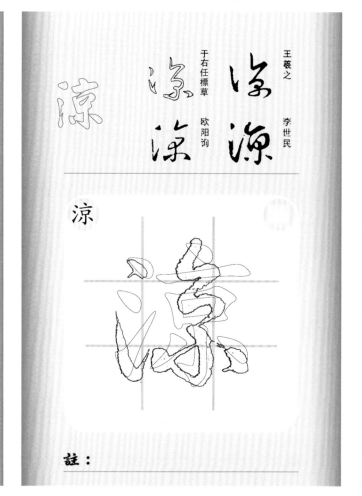

註：

液

王羲之　文徵明
申时行　武则天

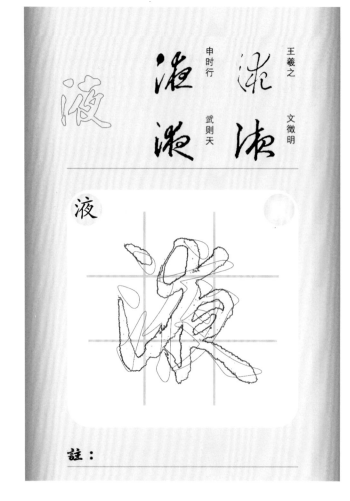

註：

淡

趙孟頫　釋廬習草
于右任標草　懷素

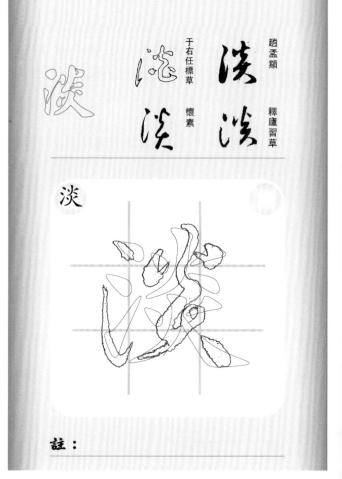

註：

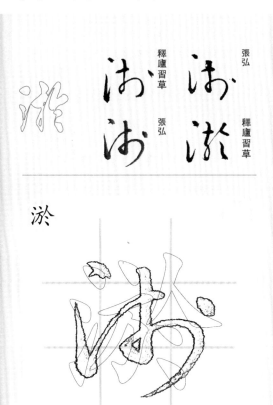

淤

張弘　釋廬習草
釋廬習草　張弘

註：　方 > 扌　仌 > び

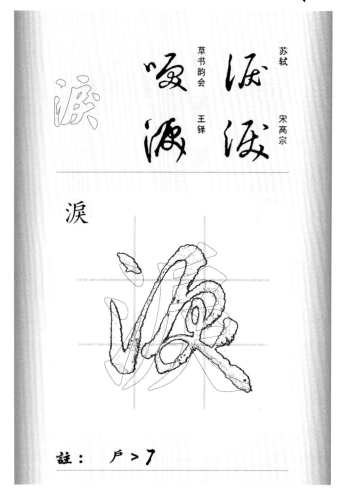

淚

苏轼　宋高宗
草书韵会　王铎

註：　戶 > 了

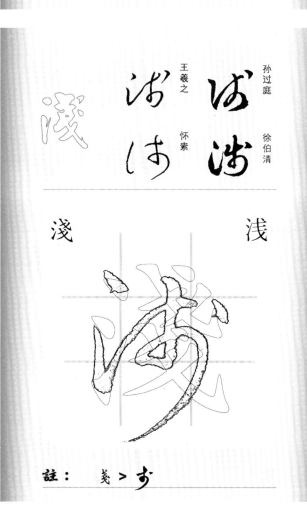

淺　浅

孫过庭　徐伯清
王羲之　怀素

註：　戔 > 戈

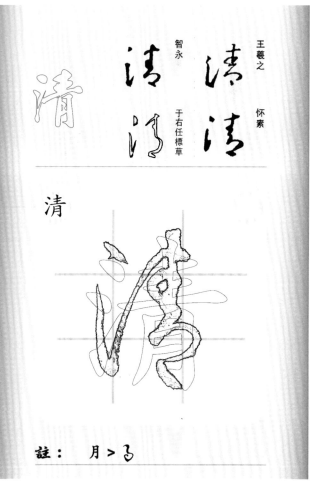

清

王羲之　怀素
智永　于右任標草

註：　月 > 弓

淋

張弘　徐伯清

祝枝山　敬世江

淋

註：

涯

柳公权　敬世江

王铎　明人

涯

註：

淹

李怀琳　敬世江

解缙　孙过庭

淹

註：

凄

張弘　釋廬習草

釋廬習草　張弘

凄

註：

王守仁　　王寵

王寵　　智永　于右任標草

深

註：罙 > 罙

敬世江　徐伯清

韓道亨　王羲之

添

註：小 > ⺌

智永　王寵

鮮于樞　王鐸

淑

註：

祝允明　徐霖

鄧文原　張弘

混

註：日 > 彐

渊

趙子昂
于右任標草
邊武
孫過庭

淵

註：

涵

文徵明　文彭
王寵
孫過庭

涵

註：八＞八

淫

草書韵会　裴休
草书韵会
敬世江

淫

註：

淘

敬世江　張弘
毛澤東
徐伯清

淘

註：

沦

敬世江　張弘
徐伯清　孙过庭

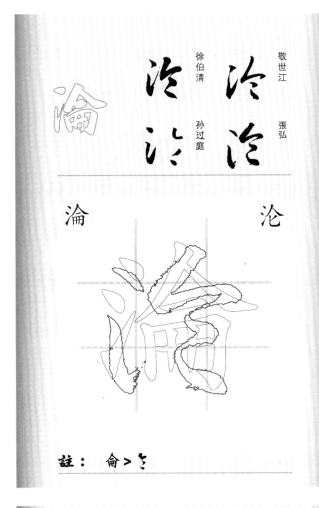

沦

註：侖 > そ

淨

坑圾山　康里子山
草书韵会　徐伯清

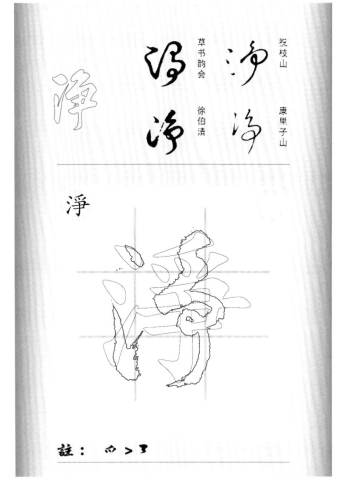

淨

註：爭 > 了

淯

張弘　釋盧習草
黃道周　張弘

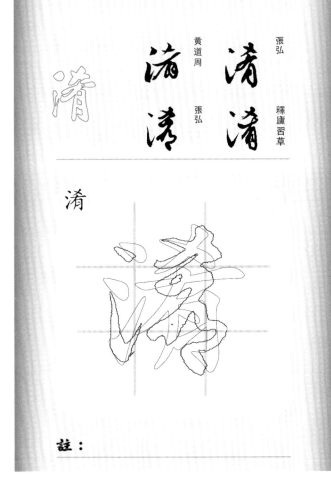

淯

註：

港

王铎　徐伯清
赵子昂　敬世江

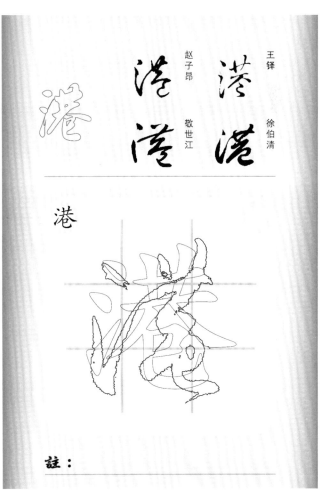

港

註：

游

皇象　馬愈　徐伯清　康里子山

游　游

游海

游

註：方＞扌

渡

王鐸　蘇軾　王徽之　謝鐸

渡　渡

渡
渡

渡

註：

湏

釋廬習草　張弘　張弘

湏　湏

湏
湏

湏

註：亘＞己

湧

釋廬習草　張弘　張弘

湧　湧

湧
湧

湧

註：

釋廬習草　徐伯清
張弘
敬世江

湊

註： 夫 > 東

敬世江　于右任標草
文征明　怀素

渠

註： 巨 > 3

祝枝山
陸居仁　韓道亨
王宠

渾　渾

註：

徐伯清
敬世江　釋廬習草
張弘

渣

註： 查 （補點）

董其昌　敬世江
韓道亨　王鐸

湛

湛

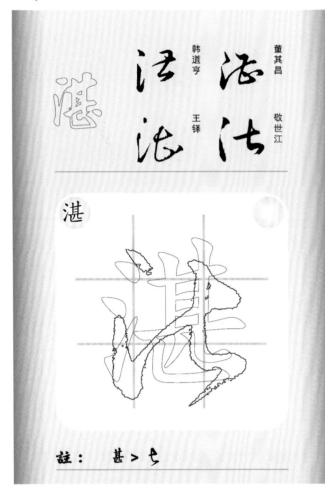

註： 甚 > ㄜ

董其昌　王徽之
蔡襄　王獻之

湖

湖

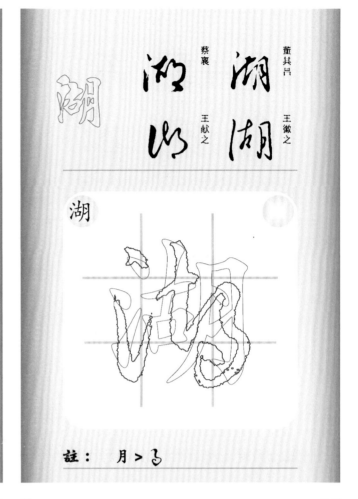

註： 月 > 孑

張弘　徐伯清
趙子昂　敬世江

渦

渦

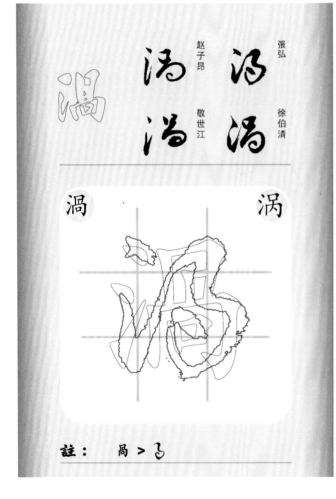

註： 咼 > 孑

于右任標草　智永
趙构　李懷琳

湯

湯

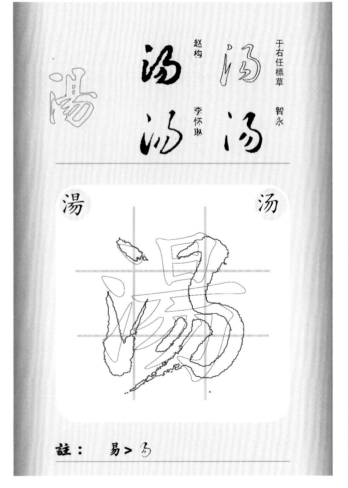

註： 昜 > 孑

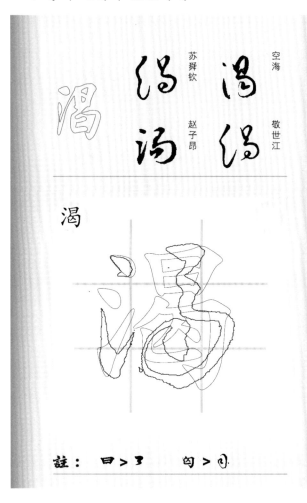

渴

空海　敬世江
苏舜钦　赵子昂

註：　曰＞彐　　匂＞月

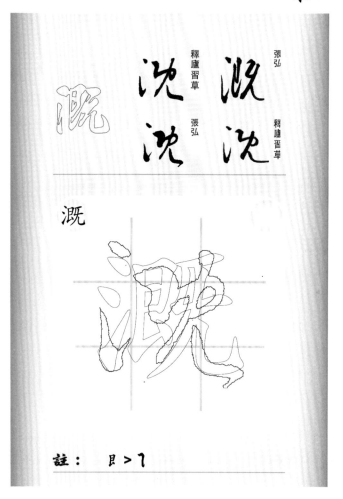

溉

張弘　釋盧晉草
釋盧習草　張弘

註：　旣＞了

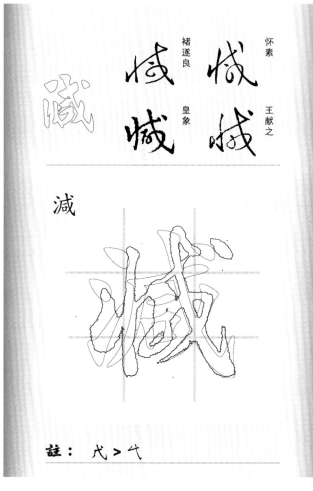

減

怀素　王献之
褚遂良　皇象

註：　戈＞牛

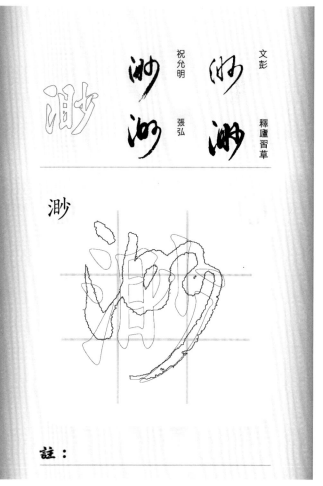

渺

文彭　釋盧習草
祝允明　張弘

註：

403

韓道亨　　王羲之
　　　　孫過庭
敬世江

測

測　　　　　　　測

註：刂 > ㇉、㇀

敬世江　　徐伯清
張弘　　祝允明

湃

湃

註：手 > 扌　　手 > ㇁

孫過庭　　王羲之
智永　　于右任標草
韓道亨

溫

溫

註：囚 > ㇇　　皿 > ㇄

李世民　　草書韻会
王羲之　　張旭

溢

溢

註：皿 > ㇄

溯

王寵　敬世江
祝枝山　徐伯清

註：月 > 子

溶

文征明　敬世江
孫過庭　徐伯清

註：口 > つ

滋

敬世江　孫過庭
空海　徐伯清

註：茲 > い

源

孫過庭　王鐸
黃庭堅　李世民

註：

溝

鮮于樞　蘇軾
李懷琳　趙子昂

溝

沟

註：　𠦝 > 𠂀

滅

智永　詹景鳳
趙雍　于右任標草

滅

灭

註：　𢦏 > 弌

濕

王羲之　王寵
王鐸　王导

濕

湿

註：　曰 > 彐　　　絲 > ㄣ

溺

李世民　孫過庭
陸柬之　徐伯清

溺

註：

王鐸　草书韵会　徐伯清　敬世江

滑

註：口＞彐

敬世江　皇象　孙过庭　宋克

準　准

註：

金琮　釋廬晳草　鮮于枢　祝允明

溜

註：囧＞吅

董其昌　陆居仁　王铎　康里子山

滄　沧

註：尸＞彐　口＞冖

滔

王鐸

張弘

滔滔

徐伯清

滔滔

敬世江

滔

註：

溪

歐陽詢

懷素

溪派

孫過庭

溪派

于右任標草

溪

註：　　　　※

濱

陳淳

草书韵会

濱濱

黃庭堅

濱濱

敬世江

演

註：

滾

張弘

敬世江

滾滾

徐伯清

佚名

滾滾

滾

註：

漓

徐伯清　敬世江
張弘　　懷素

註：㓜 ＞ 勽

滴

王鐸　　徐渭
明人　　王寵

註：

漬　　　漬

吳昌碩　敬世江
王羲之　徐伯清

註：貝 ＞ 大

漠

歸庄　　李懷琳
敬世江　智永

註：

漏

明人　敬世江

皇象

于右任標草

註：尸＞7

漂

敬世江　孫過庭

草书韵会　徐伯清

註：

漢　　　　汉

王鐸　　　沈粲

智永

于右任標草

註：莫＞え

滿　　　　满

赵子昂　怀素

智永

于右任標草

註：萳＞あ

滯　　　　　滯

王羲之　趙子昂　康里子山　懷素

註：巾 > 丩

漆

歐陽詢　歐阳询　怀素　于右任標草

註：以 > 以

漱

張弘　草书韵会　徐伯清　敬世江

註：欠 > 之

漸　　　　　漸

王羲之　韩道亨　王献之　敬世江

註：斤 > 七

王徽之 敬世江

王徽之 徐伯清

涨

漲

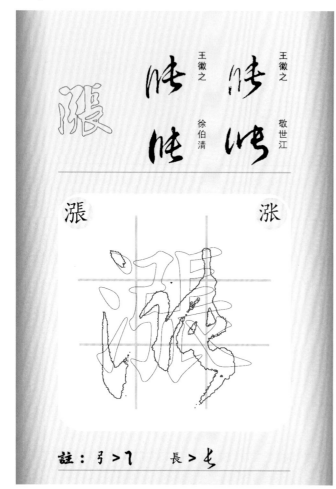

註：弓＞�33　　長＞セ

李怀琳 唐太宗

徐伯清 康里子山

漫

漫

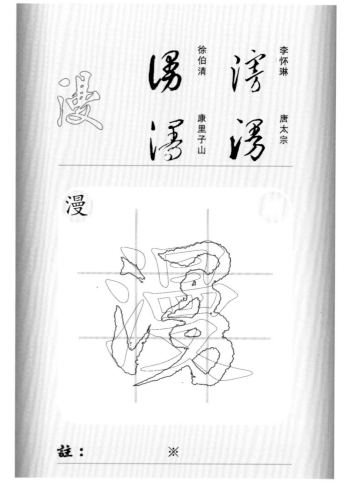

註：　　　　　※

陆居仁 宋克

鮮于樞 文征明

漁

渔

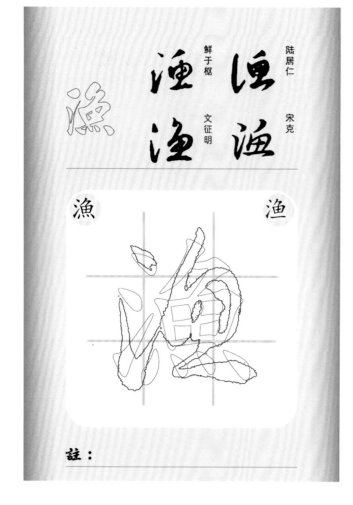

註：

張弘 釋廬習草

徐伯清 張弘

滲

渗

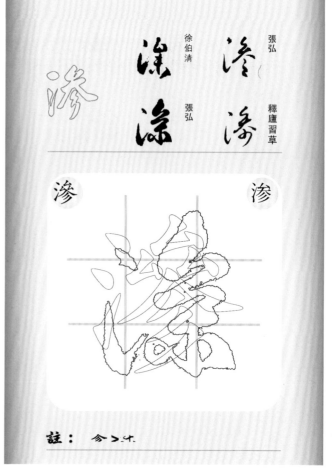

註：　令＞⼻

澈

草书韵会　徐伯清　張弘　敬世江

註：　攵＞马

漿　浆

草书韵会　张绅　赵子昂　王铎

註：　爿＞屮　　将＞马

澄

敬世江　鲜于枢　智永　怀素

註：　癶＞水　　豆＞乙

潑　泼

草书韵会　徐伯清　黄庭坚　敬世江

註：　　　　※

高閑　趙子昂

鮮于樞　于右任標草

潔　潔
潔

潔　洁

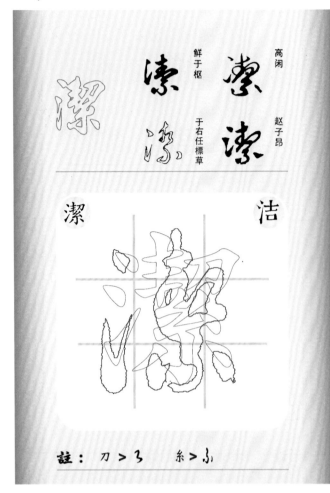

註：刀＞了　糸＞小

祝允明　徐伯清

草书韵辨　王問

澆　澆
澆

澆　浇

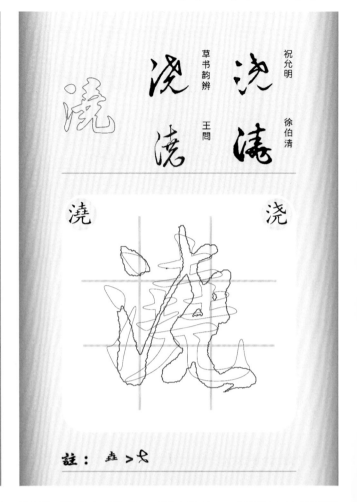

註：堯＞尢

解禎期　文徵明

鮮于樞　祝枝山

潭　潭
潭

潭

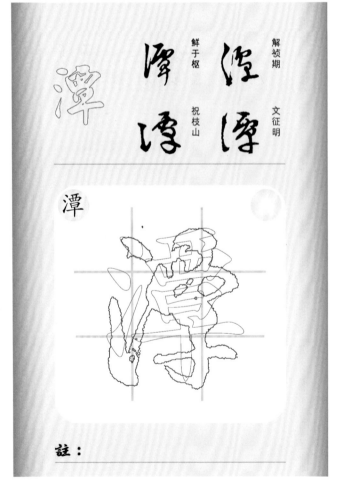

註：

王羲之　于右任標草

王鐸　朱熹

潛　潛
潛

潛　潜

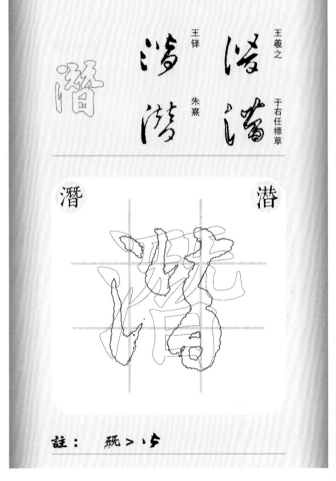

註：旡＞心

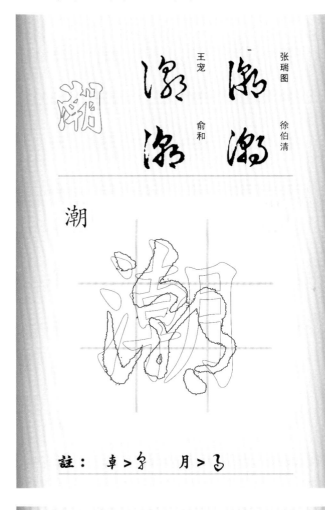

張瑞圖　徐伯清
王寵　俞和

潮

註： 車 > 𠂤　月 > 𰀁

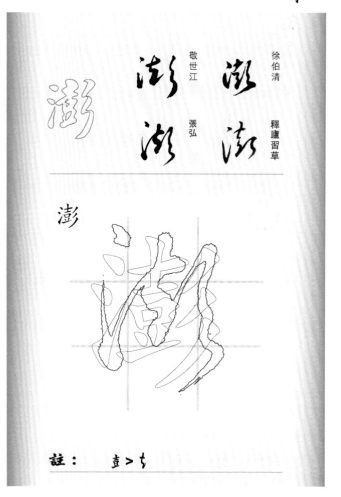

徐伯清　釋廬習草
敬世江　張弘

澎

註： 壴 > 𛀁

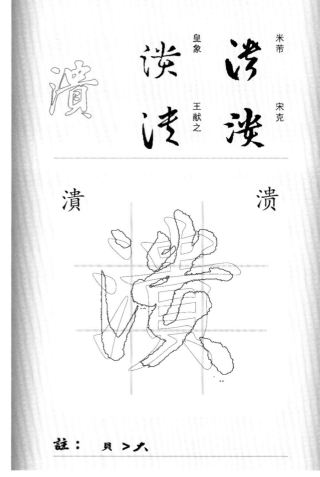

米芾　宋克
皇象　王獻之

潰　潰

註： 貝 > 大

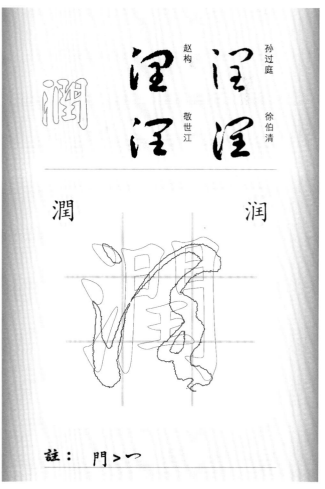

孫過庭　徐伯清
趙構　敬世江

潤　潤

註： 門 > 冖

澗

澗　　　涧

陳淳　王寵
祝枝山　王獻之

註：門 > 冖

澡

澡

張弘　敬世江
徐伯清　張弘

註：口 > ㄋ　　四 > 丷

澤

澤　　　泽

索靖　趙子昂
王羲之　李世民

註：四 > 冖　　幸 > ﾑ

濃

濃　　　浓

蔡卞　草書韵会
王羲之　孫过庭

註：曲 > 心

濁

康里子山　文徵明
鮮于樞　武則天

註：蜀 > ろ

澳

徐伯清　釋廬習草
敬世江　張弘

註：

激

赵子昂　孙过庭
饶介　敬世江

註：文 > ろ

濱

敬世江　孙过庭
草书韵会　徐伯清

註：

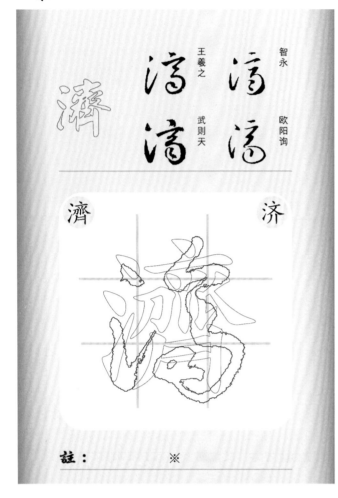

智永　歐陽詢
王羲之　武則天

濟　　　　济

註：　　　　　※

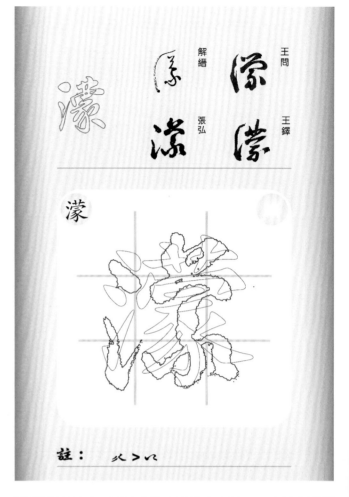

王問　王鐸
解縉　張弘

濛　　　　濛

註：　灬 > 儿

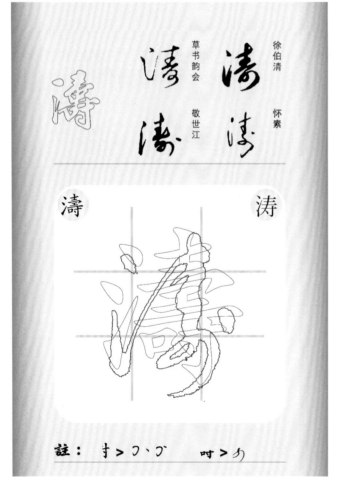

徐伯清　懷素
草书韵会　敬世江

濤　　　　涛

註：　寸 > 丆、讠　　吋 > 刁

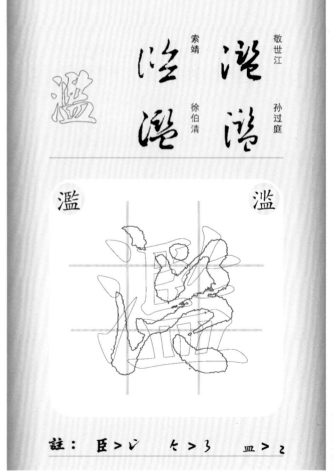

敬世江　孫過庭
索靖　徐伯清

濫　　　　滥

註：　臣 > 讠　　乇 > 孑　　皿 > 乙

涩　　澀

毛泽东　敬世江

蔡襄　孙过庭

註：

浒　　滸

苏轼　徐伯清

草书韵会　陆居仁

註：　臼 > ㄣ　　灬 > ㄋ

滤　　濾

徐伯清　釋廬習草

敬世江　張弘

註：　虍 > ㄇ

溅　　濺

張弘　徐伯清

祝枝山　敬世江

註：　貝 > ㄋ　　戔 > ㄓ

瀑

張弘　　徐伯清

草书韵会　　敬世江

瀑 瀑 瀑 瀑

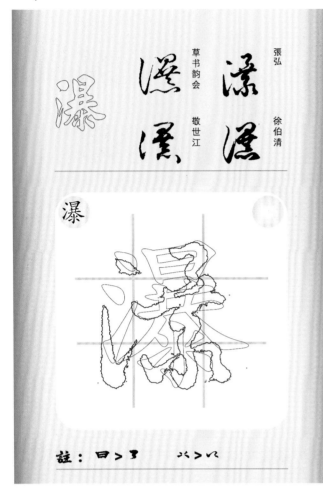

瀑

註：日 > 了　　　氺 > 仈

瀏

徐伯清　　釋廬習草

敬世江　　張弘

瀏 瀏 瀏 瀏

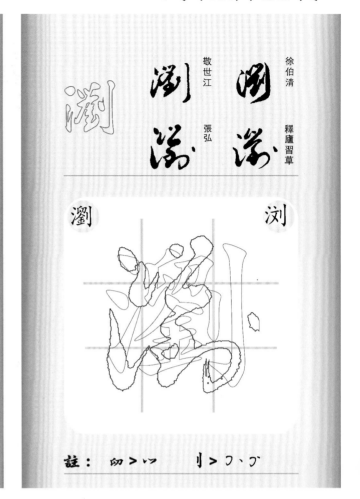

瀏　　　　　　浏

註：幼 > 巛　　　刂 > 宀、宀

瀕

張弘　　徐伯清

法若真　　敬世江

瀕 瀕 瀕 瀕

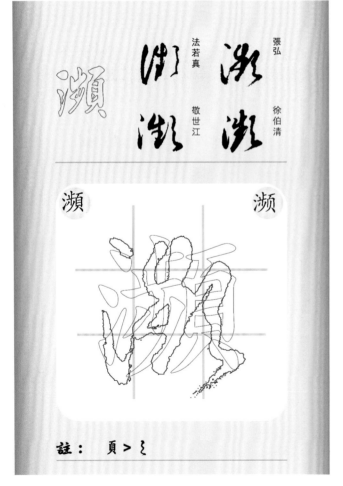

瀕　　　　　　瀕

註：頁 > 彡

瀟

祝枝山　　敬世江

草书韵会　　王铎

瀟 瀟 瀟 瀟

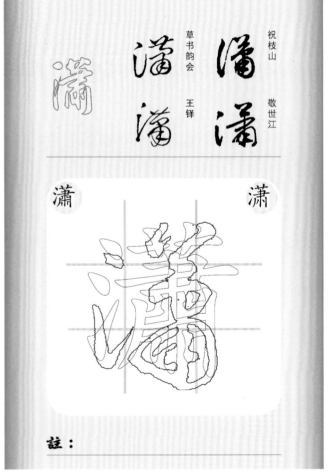

瀟　　　　　　潇

註：

灌

草书韵会　赵构

王献之　宋高宗

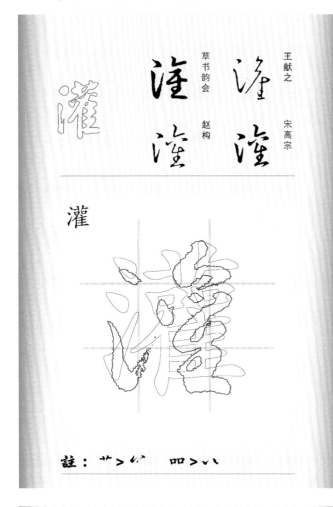

灌

註：艹＞丷　叩＞八

灑

董其昌　王铎

孙过庭　赵子昂

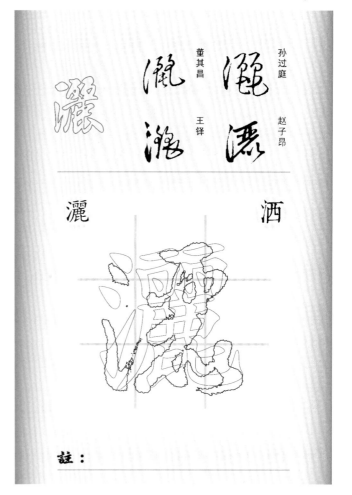

洒

灑

註：

灘

陈兴义　徐伯清

草书韵会　敬世江

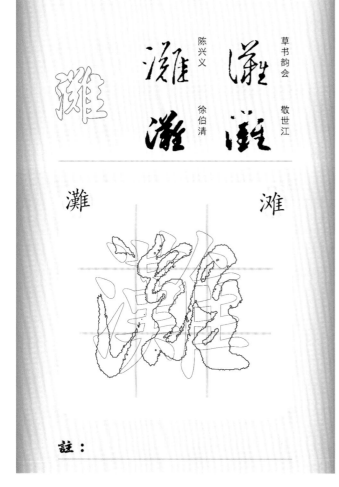

灘

滩

註：

灣

王献之　敬世江

张弘　李邕

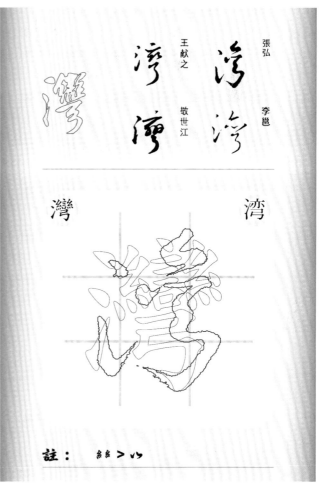

灣

湾

註：糸＞い

火

王鐸　　徐伯清

于右任標草　　蔡松年

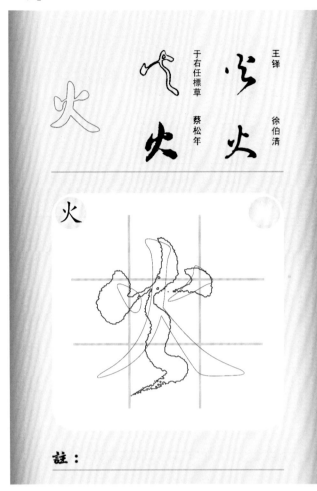

火

註：

灰

苏轼　　宋克

草书韵辨　　徐伯清

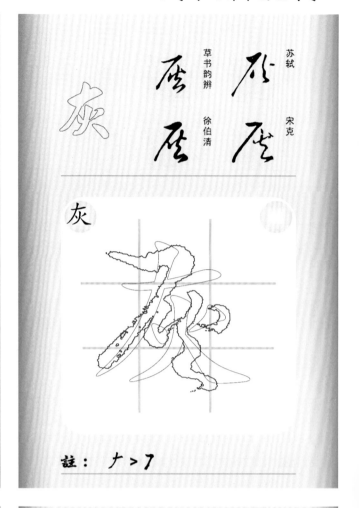

灰

註： ナ > フ

灼

智永　　孙过庭

祝枝山　　徐伯清

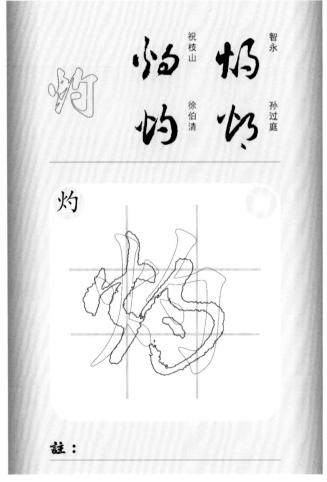

灼

註：

災

草书韵辨　　王羲之

鲜于枢　　李世民

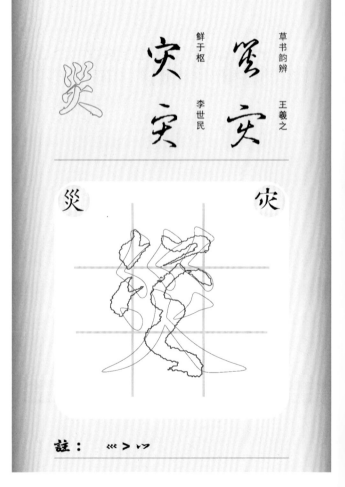

災　　　　　　　烖

註： 巛 > 𡿧

炎

敬世江　徐伯清
孫過庭　張弘

炎

註：

炒

敬世江　張弘
徐伯清

炒

註：

炫

釋廬習草　張弘
張弘　釋廬習草

炫

註：

為

于右任標草　文天祥
王羲之　索靖

為　为

註：　灬 ＞ 勺

炭

草书韵会　宋高宗

赵雍　敬世江

炭

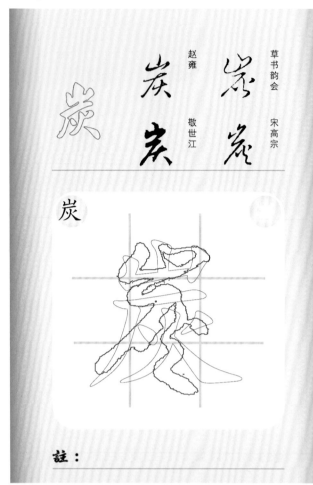

註：

炸

敬世江　張弘

徐伯清　釋廬習草

炸

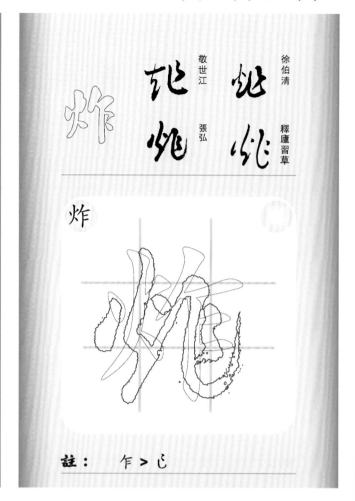

註：　乍 ＞ 乚

炮

祝枝山　敬世江

張弘　徐伯清

炮

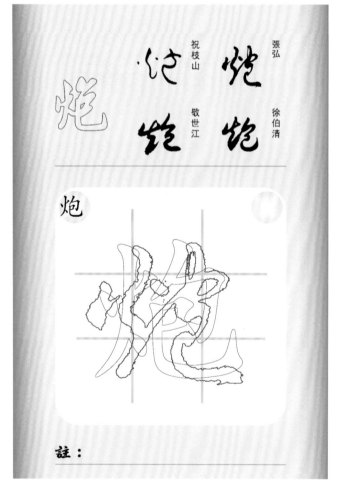

註：

烘

敬世江　張弘

徐伯清　米萬鍾

烘

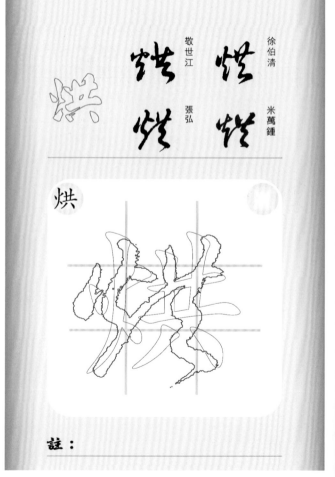

註：

烤

徐伯清　釋廬習草

敬世江　張弘

烤

註：

烈

孙过庭　徐渭

草书韵会　于右任標草

烈

註：刂 > ㇆ 、㇗

烏

敬世江　于右任標草

王宠　徐伯清

烏　乌

註：灬 > 勹

烹

怀素　归庄

怀素　于右任標草

烹

註：

焚　　　佚名　徐伯清
黃慎　敬世江

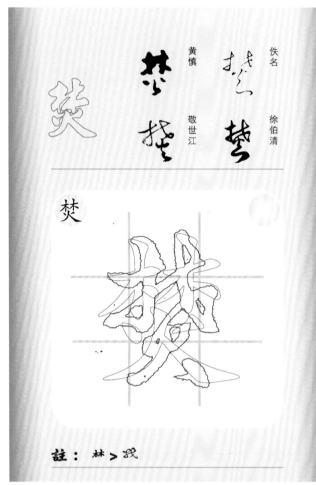

焚

註：林＞戎

焦　　　張弘　徐伯清
草书韵会　敬世江

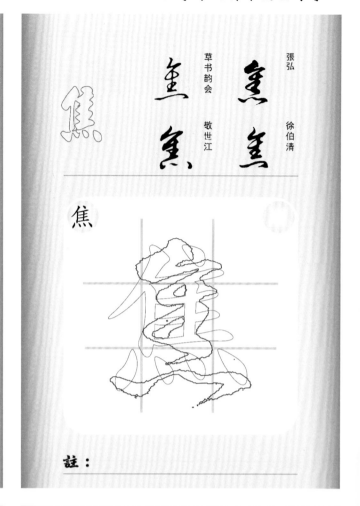

焦

註：

焰　　　宋高宗　敬世江
草书韵会　文征明

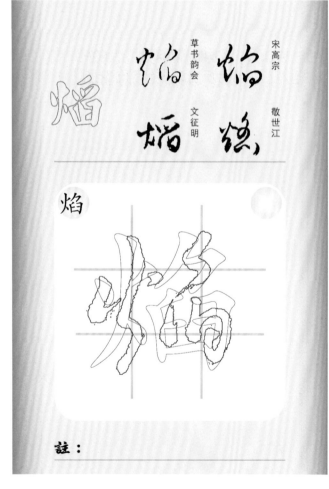

焰

註：

無　　　王羲之　索靖
王羲之　于右任標草

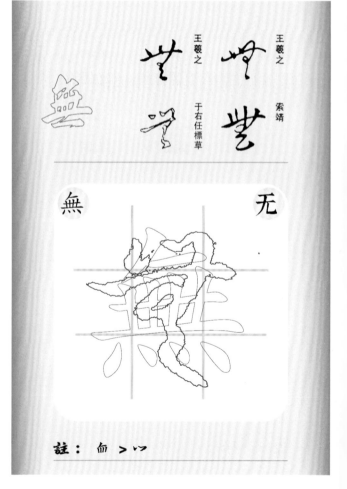

無　　　　　无

註：灬＞灬

然

怀素　智永
王羲之　于右任標草

然

註：

煮

米芾　徐伯清
草书韵会　敬世江

煮

註：　日 > フ

煎

草书韵会　宋高宗
董其昌　朱敦儒

煎

註：　月 > ヲ　　刂 > フ、フ

煙

裴休　王羲之
苏轼　王铎

煙

註：

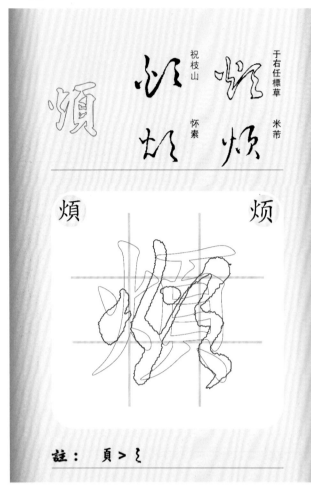

煩　　　　煩

于右任標草　米芾
祝枝山　　　怀素

註： 頁 > ㇇

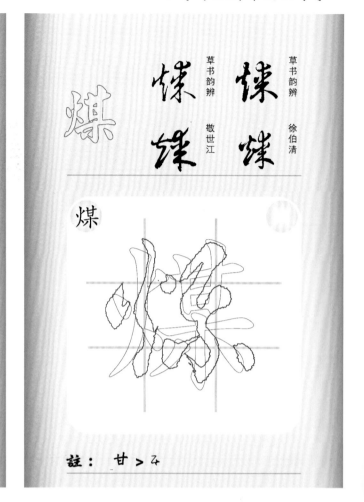

煤

草书韵辨　徐伯清
草书韵辨　敬世江

註： 甘 > 孑

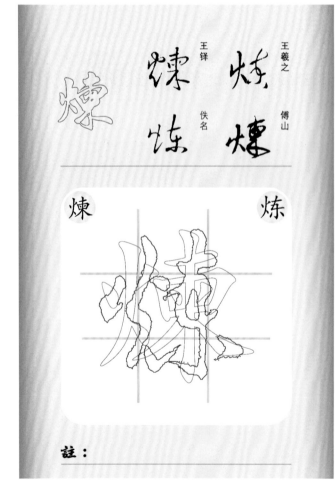

煉　　　　煉

王羲之　傅山
王铎　　佚名

註：

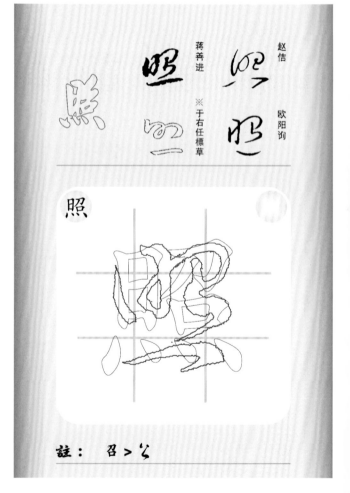

照

赵佶　　　　欧阳询
蒋善进　※于右任標草

註： 召 > 㣺

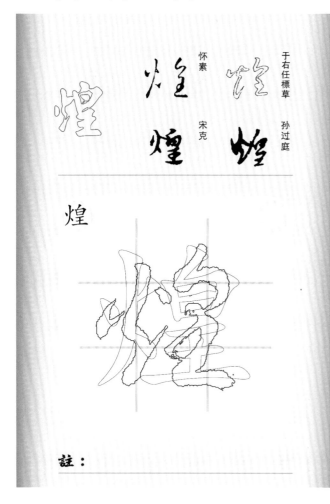

煌

于右任標草　孫過庭
懷素　宋克

煌

註：

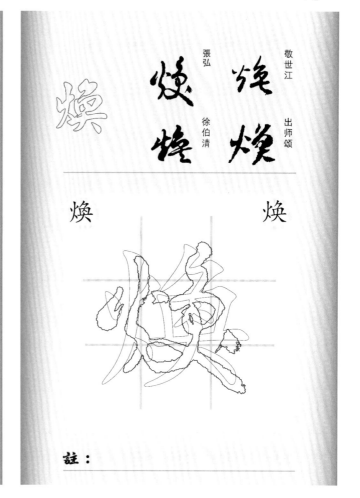

焕

敬世江　出師頌
張弘　徐伯清

焕

註：

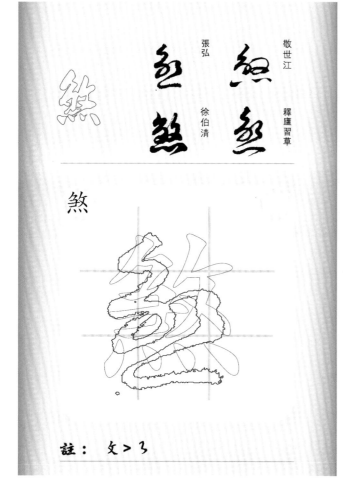

煞

敬世江　釋廬習草
張弘　徐伯清

煞

註：　夊 > 𠃌

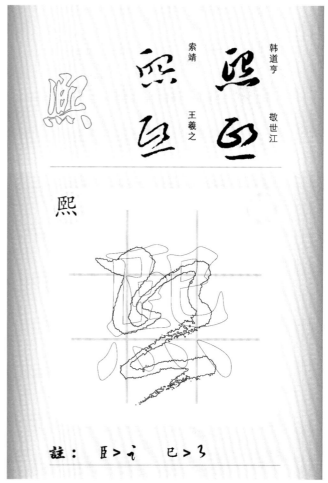

熙

韓道亨　敬世江
索靖　王羲之

熙

註：　臣 > 亡　巳 > 𠃌

熊

米芾　孫過庭

草書韻会　祝枝山

熊

註：　自＞多　　　　匕＞七

熄

張弘　釋廬習草

釋廬習草　張弘

熄

註：

焚

鮮于樞　祝允明

草書韻会　陸粲

焚　　荧

註：　炏＞火

薰

張弘　徐伯清

沈粲　敬世江

薰

註：　艹＞丷

王羲之　懷素

于右任標草　智永

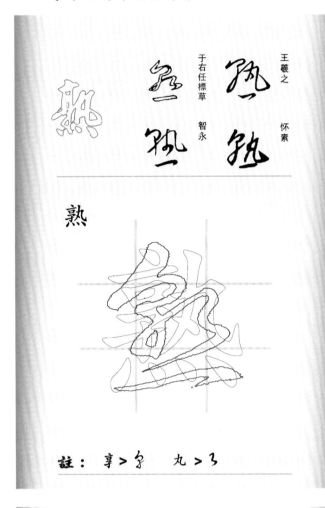

熟

註：享＞孑　丸＞3

張弘　釋盧習草

草書韵会　徐伯清

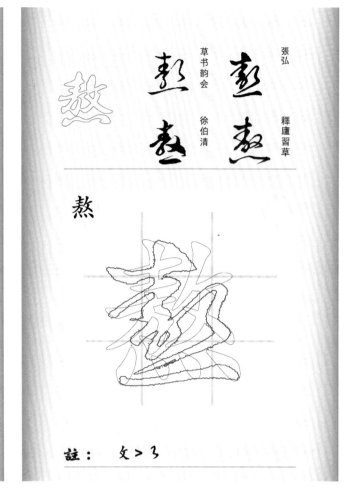

熬

註：攵＞3

沈粲　于右任標草

智永　懷素

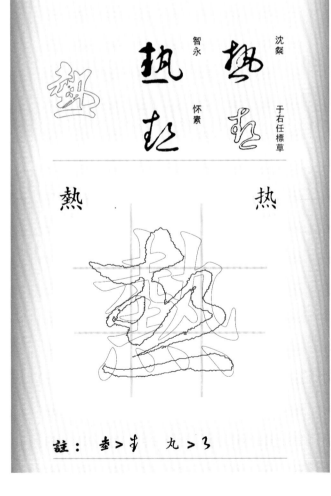

熱　　　热

註：坴＞圭　丸＞3

張弘　徐伯清

草书韵会　敬世江

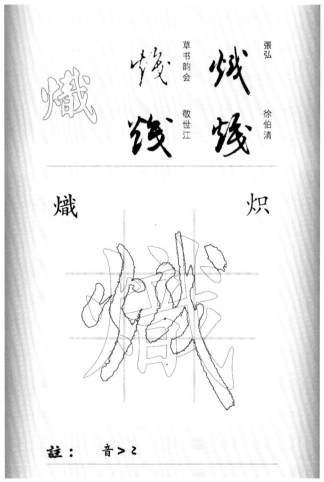

熾　　　炽

註：音＞2

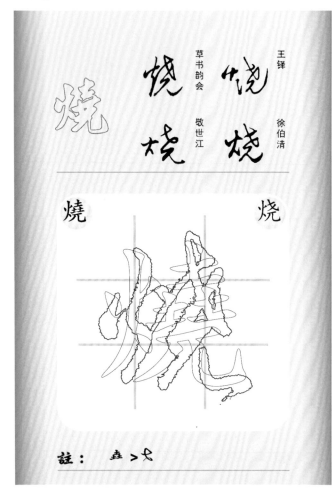

燒

烧

王鐸　　徐伯清
草书的会　　敬世江

註：　垚 > ㄊ

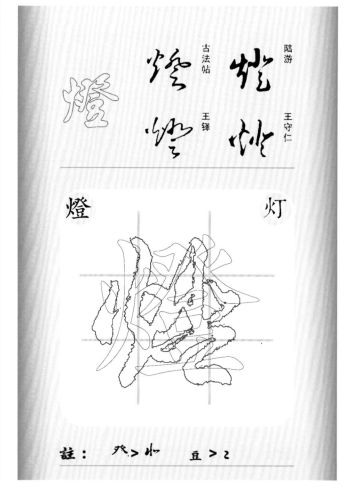

燈

灯

陆游　　王守仁
古法帖　　王鐸

註：　癶 > 水　　豆 > ㄥ

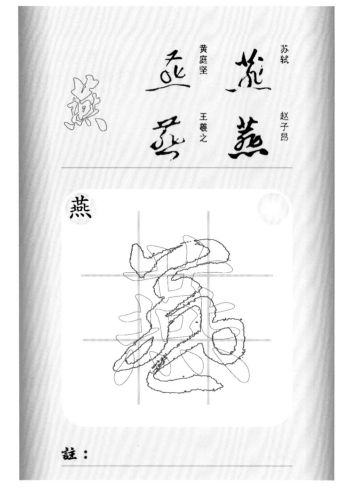

燕

黄庭坚　苏轼
王羲之　赵子昂

註：

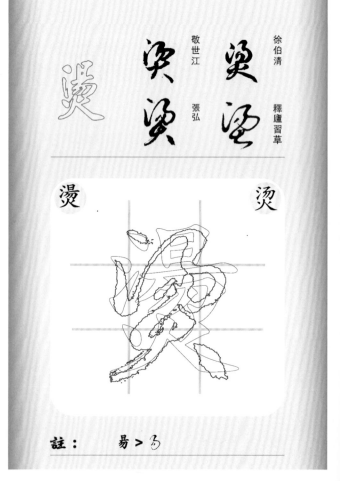

燙

烫

徐伯清　釋廬習草
敬世江　張弘

註：　易 > ㄌ

燃

米元章　張弘　敬世江　徐伯清

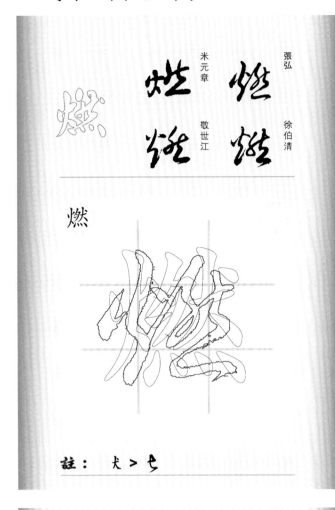

註： 犬 > 乀

營

智永　鮮于樞　懷素　敬世江

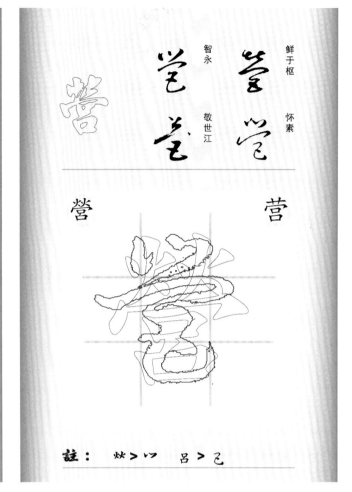

註： 炊 > 丷　　呂 > 己

燦　灿

祝枝山　張弘　敬世江　徐伯清

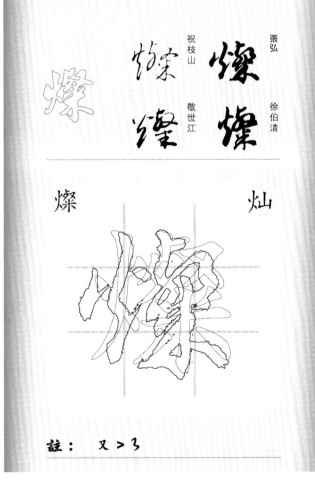

註： 又 > 彐

燥

草书韵会　王羲之　王献之　孙过庭

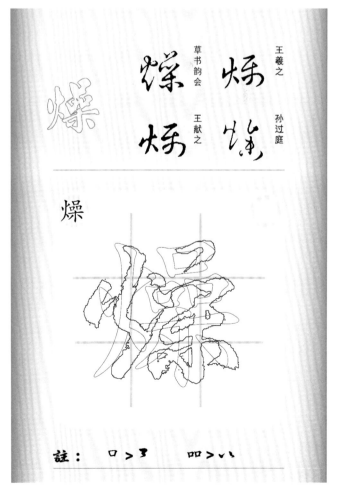

註： 口 > 彐　　叩 > 丷

燭　　　　　烛

鮮于樞　　王寵

赵雍　　于右任標草

註：蜀 > 了

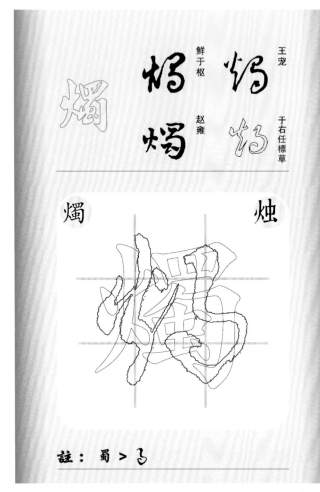

爆

草书韵会　　草书韵会

敬世江　　徐伯清

註：口 > 了　　火 > 火

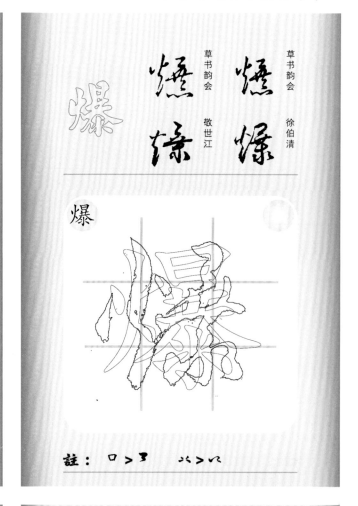

爍　　　　　烁

王寵　　王献之

徐伯清　　釋廬習草

註：　　　　※

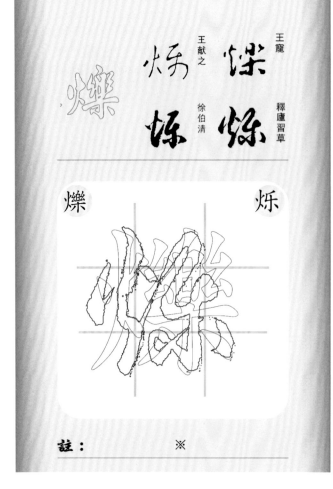

爐　　　　　炉

祝枝山　　赵子昂

怀素　　张瑞图

註：盧 > 白　　皿 > 乙

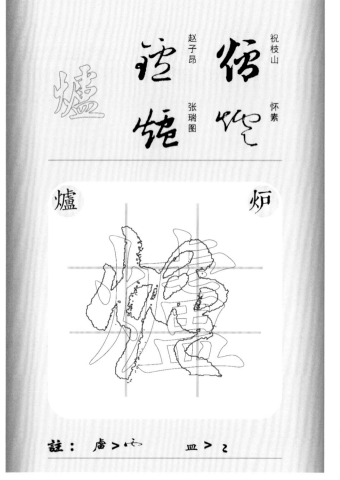

爛

祝枝山　文徵明
赵构　张弼

爛　　　　烂

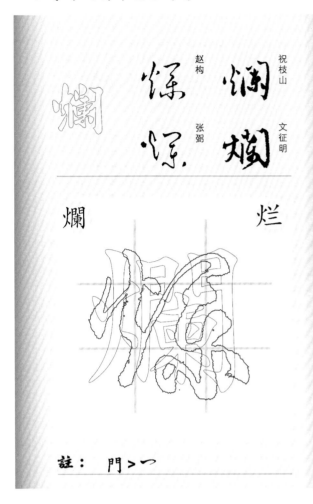

註：　門＞宀

爪

敬世江　宋克
斐休　徐伯清

爪

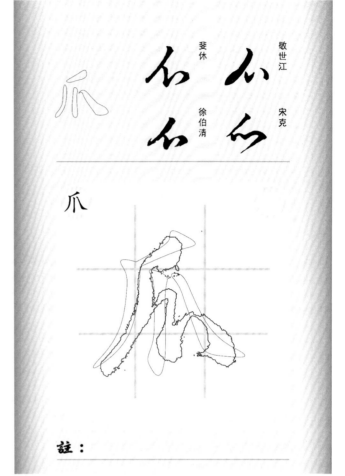

註：

爬

敬世江　宋克
張弘　徐伯清

爬

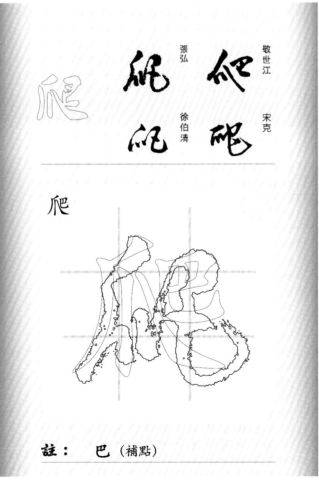

註：　巴（補點）

爭

王羲之　于右任標草
賀知章　王献之

爭

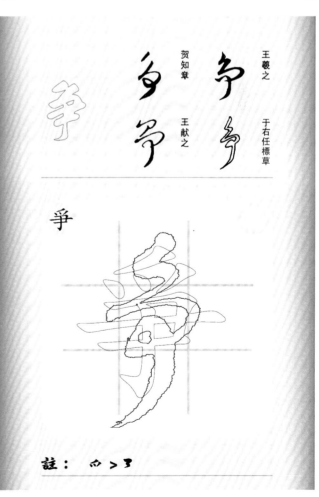

註：　爫＞彐

爵

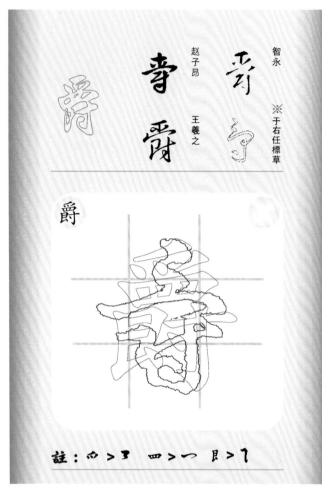

智永
※于右任標草

赵子昂
王羲之

註：⺍＞ヲ　罒＞冖　目＞了

父

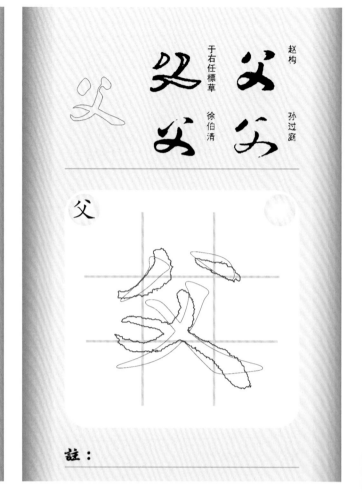

赵构
孙过庭
于右任標草
徐伯清

註：

爸

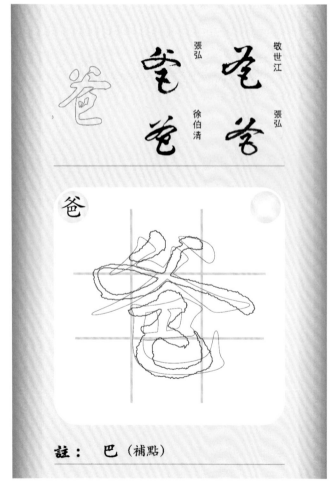

敬世江
張弘
張弘
徐伯清

註：巴（補點）

爺

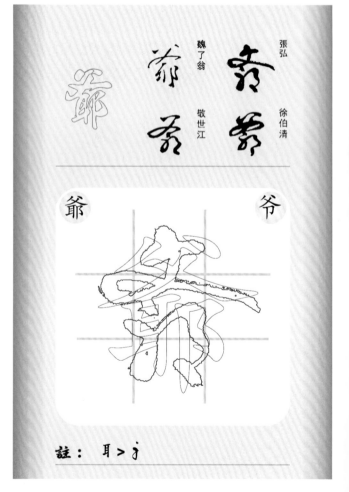

張弘
徐伯清
魏了翁
敬世江

註：耳＞彡

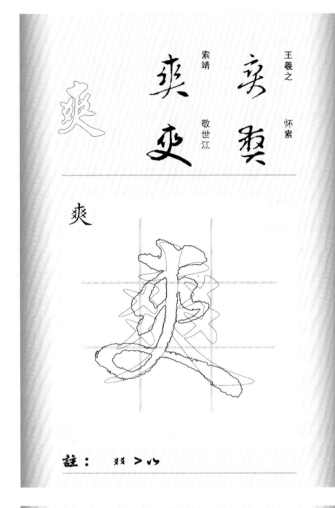

王羲之　怀素
索靖
敬世江

爽

註：�44 > 小

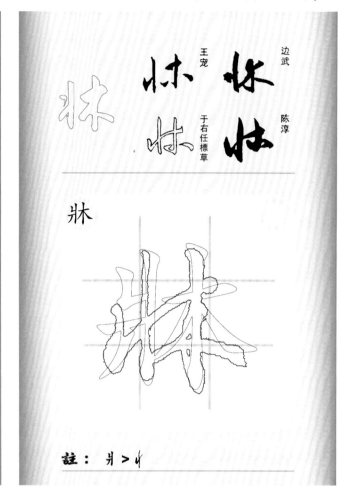

边武　陈淳
王宠
于右任標草

牀

註：爿 > 丬

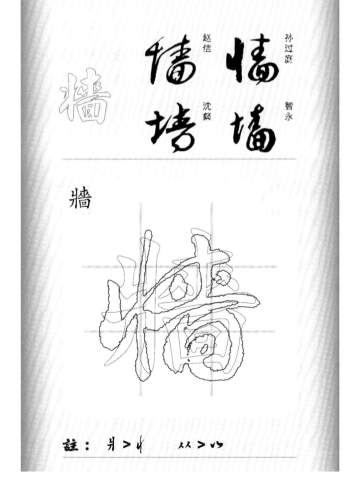

孙过庭　智永
赵佶
沈粲

牆

註：爿 > 丬　　ㄫ > 小

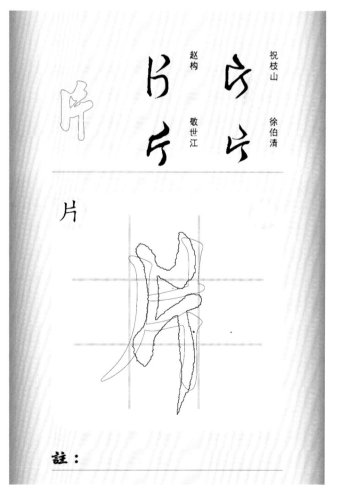

祝枝山　徐伯清
赵构
敬世江

片

註：

版

張弘
釋廬習草
版 版
張弘
版 版

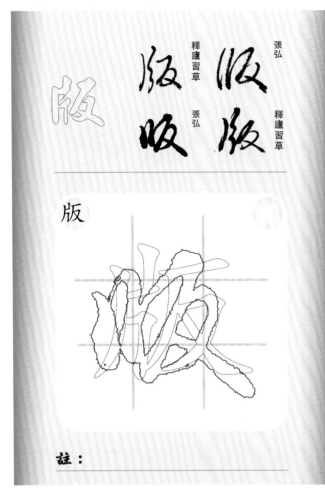

版

註：

張弘
徐伯清
牌 牌
草书韵辨
敬世江
牌 牌

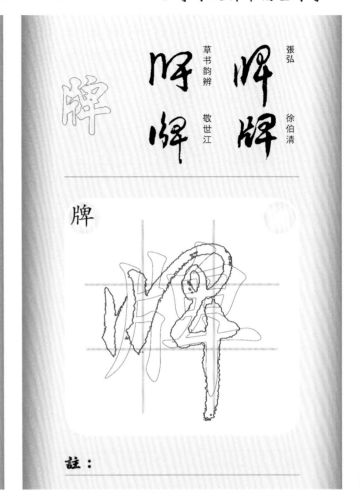

牌

註：

牙

皇象
牙 牙
徐伯清
赵子昂
亐 牙
怀素

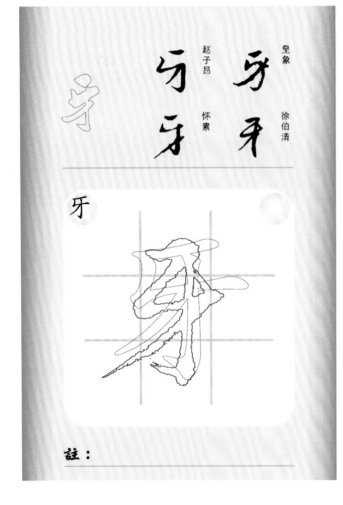

牙

註：

牛

祝枝山
牛 牛
孙过庭
赵子昂
牛 牛
徐伯清

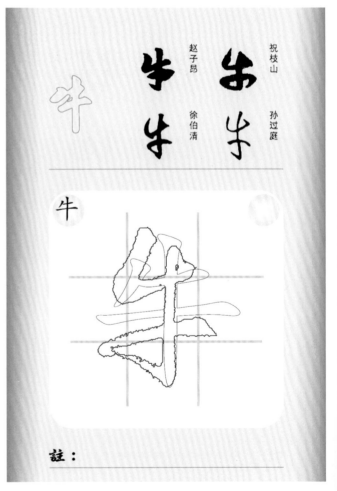

牛

註：

牟

張弘　釋廬習草
許光祚　張弘

牟

註：

牢

皇象　徐伯清
草书韵会　赵子昂

牢

註：

牡

皇象　徐伯清
黄慎　敬世江

牡

註：

牠

釋廬習草　張弘
張弘　釋廬習草

牠

註：　也 > 乜

牧　怀素　智永
※于右任標草　杨凝式
牧　牧
牧

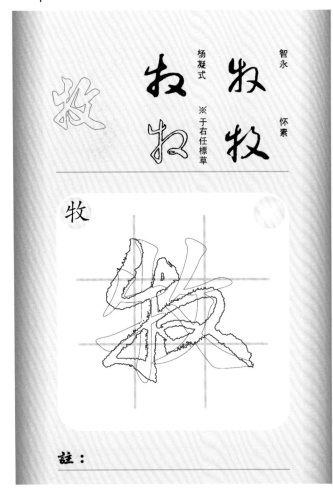
牧

註：

物　徐伯清　鮮于枢
物　赵子昂　于右任標草
物　物
物

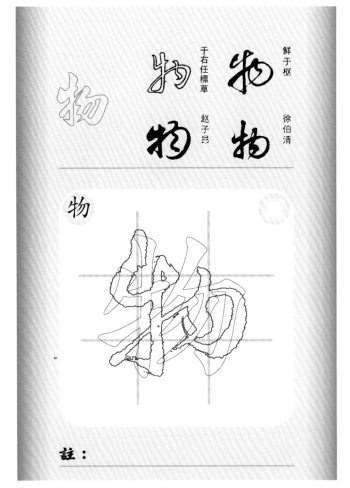
物

註：

牲　徐伯清　張弘
敬世江　王羲之
牲　牲
牲

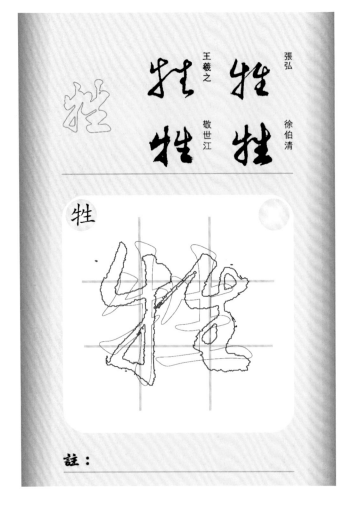
牲

註：

特　孙过庭　智永
于右任標草　黄庭坚
特　特
特

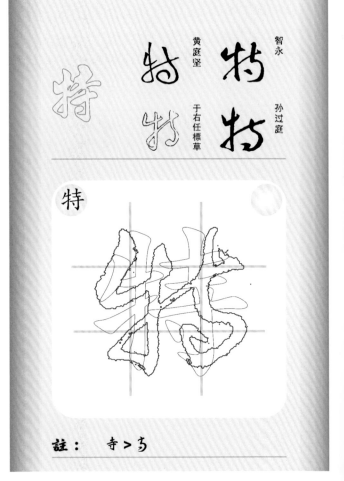
特

註：　寺＞乃

牽

赵构　康里子山
郑板桥　敬世江

牽

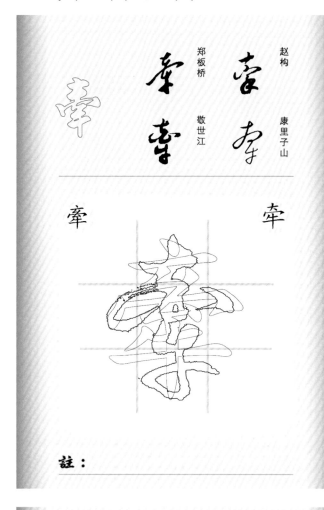

註：

犧

敬世江　王羲之
鲜于枢　草书韵会

牺

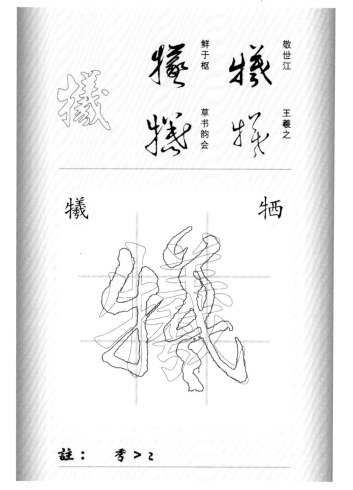

註：　考 > 乙

犬

王羲之　孙过庭
韩道亨　徐伯清

犬

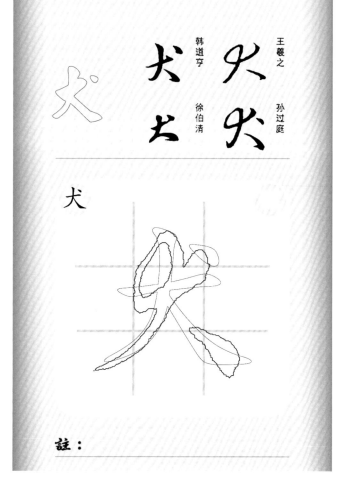

註：

犯

皇象　孙过庭
祝枝山　敬世江

犯

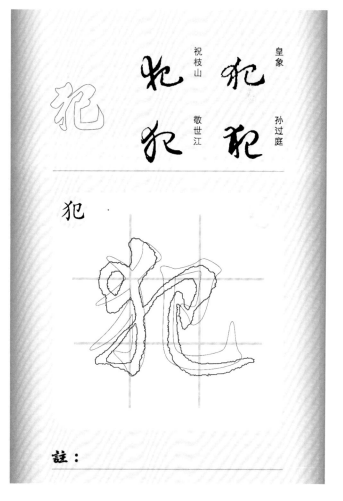

註：

狂

怀素　文徵明
赵子昂　敬世江

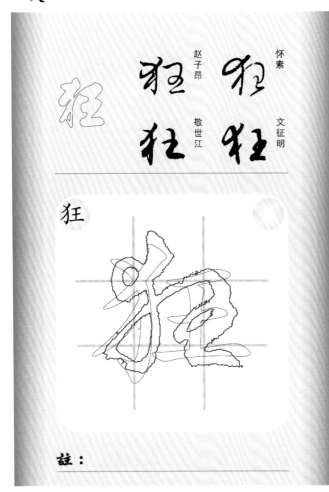

狂

註：

狀

徐伯清　虞世南
怀素　孙过庭

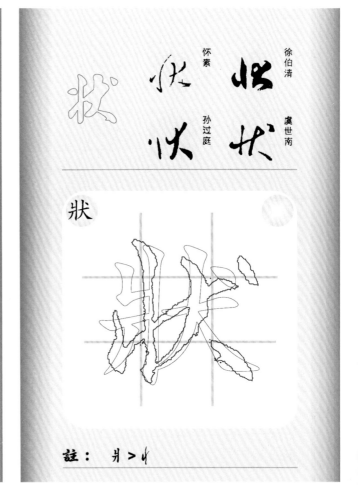

狀

註：　爿＞丬

狗

皇象　徐伯清
陆居仁　王铎

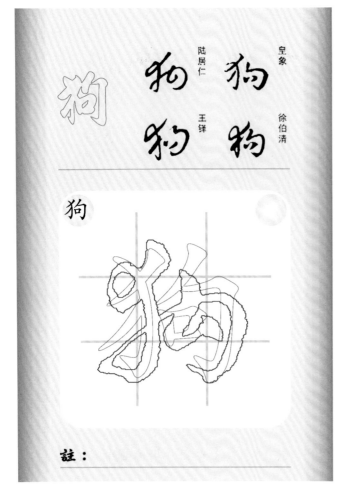

狗

註：

狐

赵构　古法帖
王羲之　孙过庭

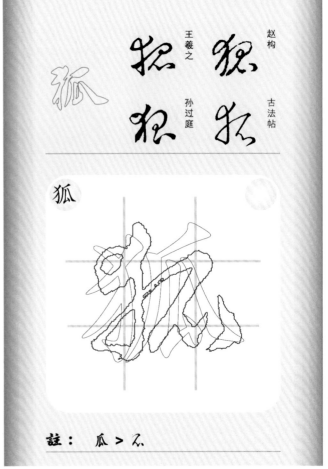

狐

註：　瓜＞厼

狼

徐伯清　黃道周
敬世江　張弘

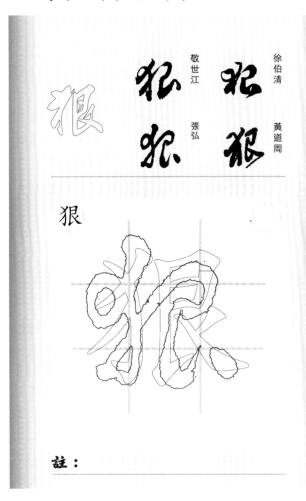

狼

註：

狂

祝枝山　敬世江
祝枝山　皇象

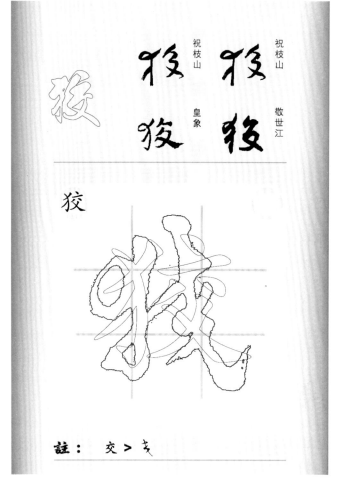

狂

註：　交＞支

狼

王羲之　徐伯清
鮮于樞　王守仁

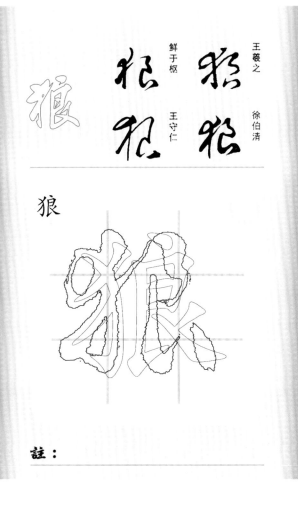

狼

註：

狹

張弘　徐伯清
王獻之　明人

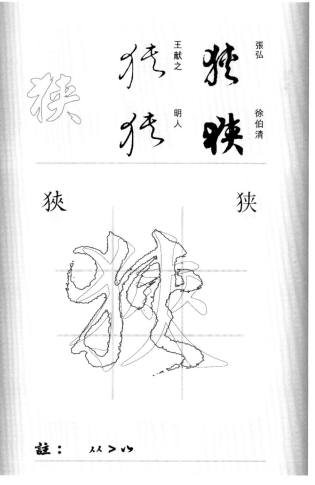

狹　　　　　　狹

註：　从＞以

狽　王鐸　段天佑　曾紆　敬世江

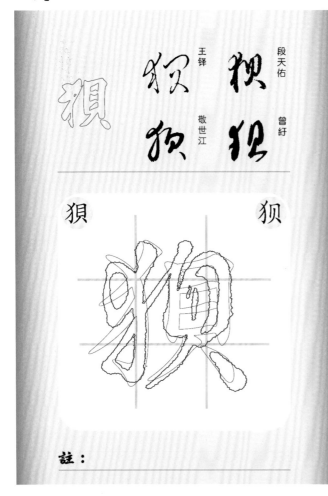

狽　　狽

註：

狸　王鐸　范成大　徐伯清　敬世江

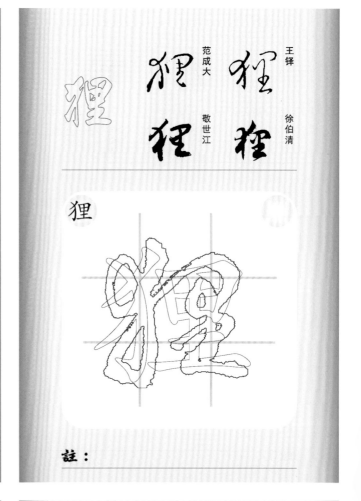

狸

註：

猜　敬世江　張弘　徐渭　徐伯清

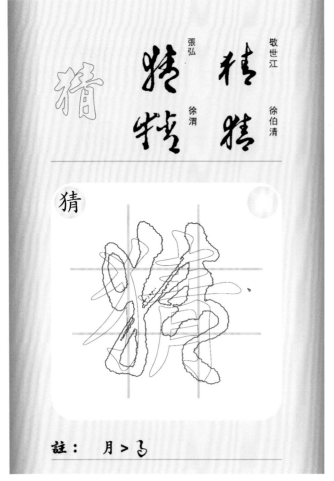

猜

註： 月 > 弓

猛　張弘　釋廬習草　張弘　釋廬習草

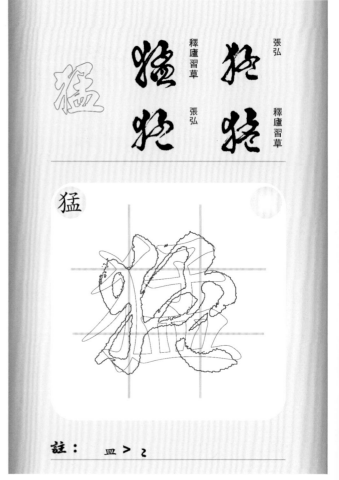

猛

註： 皿 > 乙

猶　　　　　　　　　　　犹

王羲之　孫過庭

高閑　于右任標草

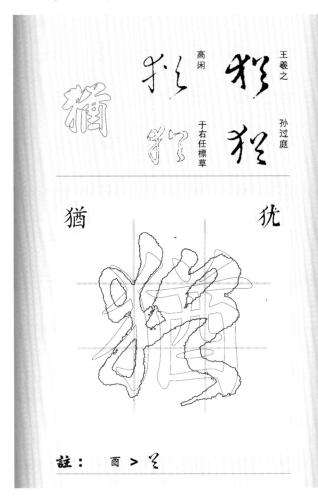

註：　酉 > 乞

猩

張弘　徐伯清

陆游　敬世江

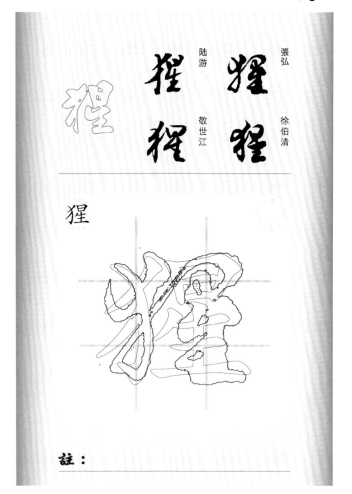

註：

猴

張弘　徐伯清

祝枝山　敬世江

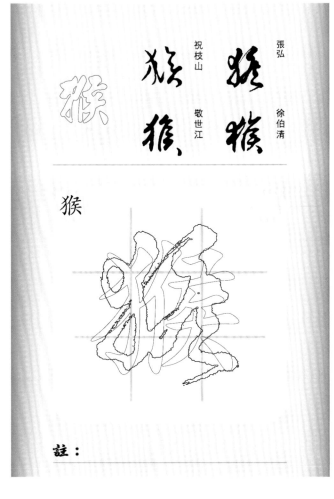

註：

獅　　　　　　　　　　　狮

敬世江　徐伯清

張弘　徐伯清

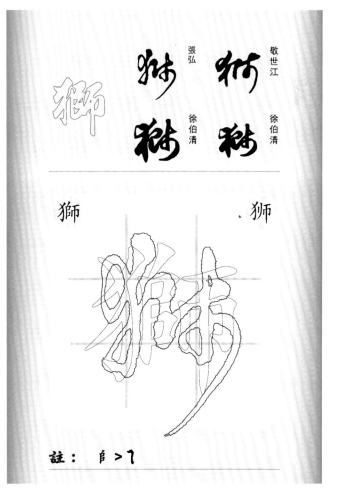

註：　自 > ﾞ

猿

祝允明 文徵明
趙子昂 俞和

註： 口 > つ 长 > ふ

猾

張弘 釋廬習草
釋廬習草 張弘

註： 冎 > ヲ 月 > る

獄

董其昌 敬世江
趙子昂 宋克

註： 言 > l

獎

敬世江 孫過庭
張弘 徐伯清

奨

獎

註： 爿 > 屮 寽 > ろ

獨　李世民　王羲之　　月儀帖　于右任標草

獨　独

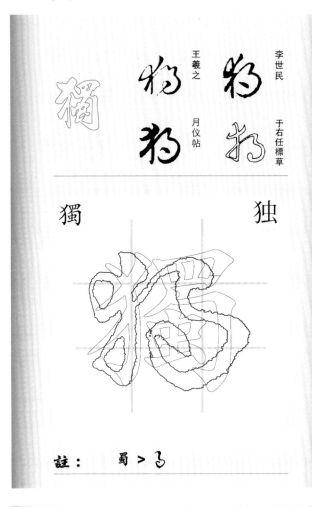

註：蜀＞了

獲　智永　王羲之　草書韻会　于右任標草

獲　获

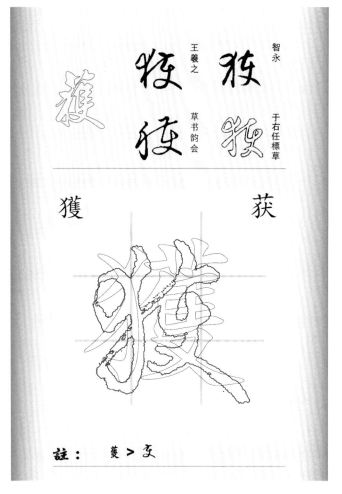

註：蒦＞夊

獵　徐伯清　米芾　张瑞图　于右任標草

獵　猎

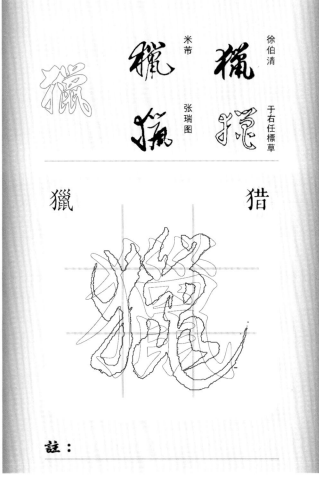

註：

獸　于右任標草　颜真卿　王宠　索靖

獸　兽

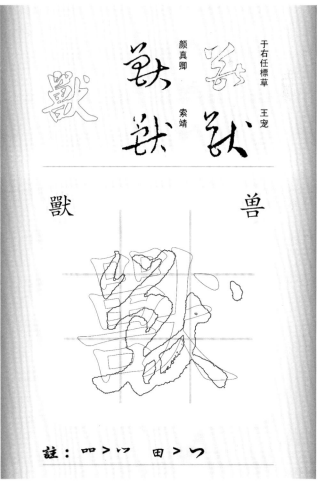

註：吅＞⺌　田＞囗

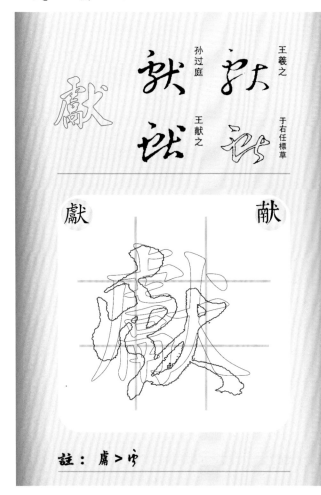

獻

孫过庭

王羲之

于右任標草

王献之

獻　　　　　　　献

註：膚＞㫇

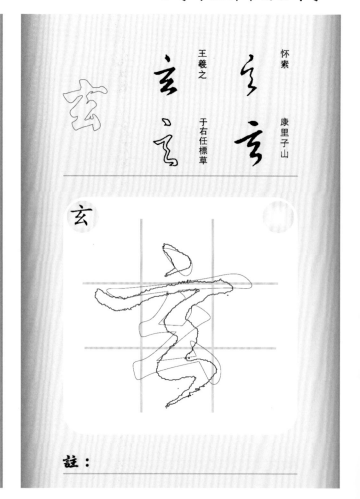

玄

怀素

王羲之

于右任標草

康里子山

玄

註：

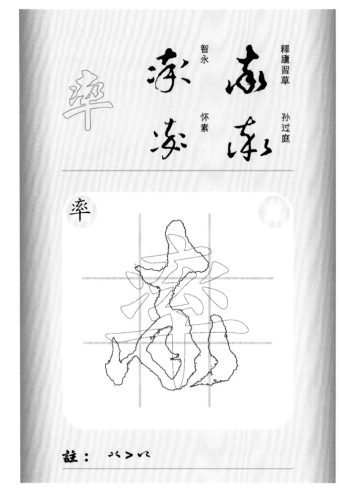

率

智永

釋廬習草

怀素

孫过庭

率

註：ㆍㆍ＞ㆍㆍ

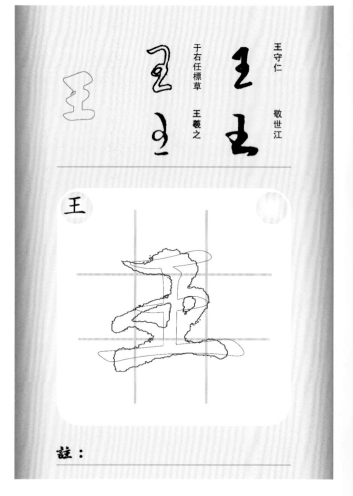

王

于右任標草

王羲之

王守仁

敬世江

王

註：

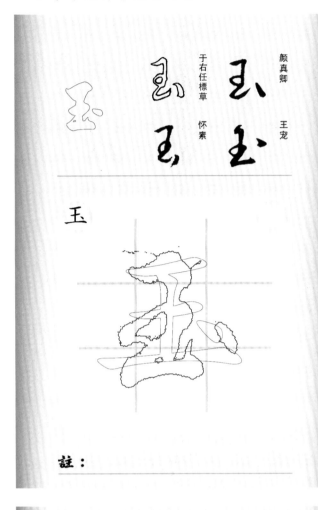

玉

註：

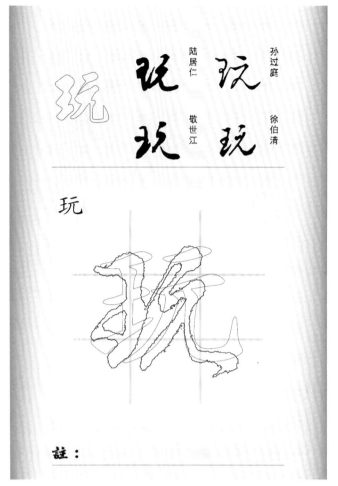

玩

註：

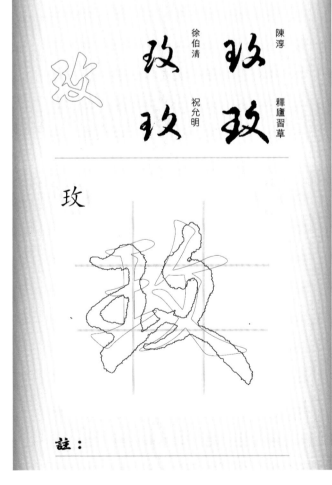

玫

註：

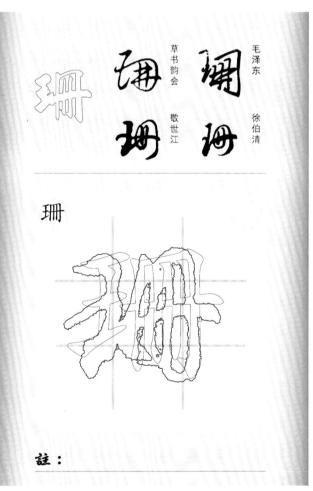

珊

註：

玻

徐伯清　文彭
敬世江　張弘

玻

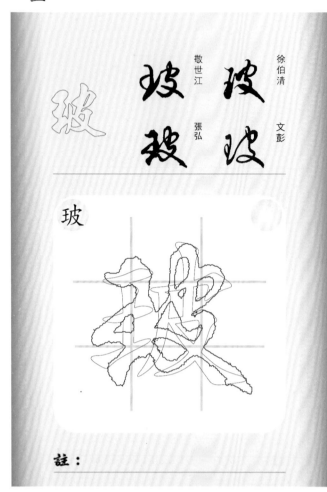

註：

珍

王獻之　杜衍
草书韵会　于右任標草

珍

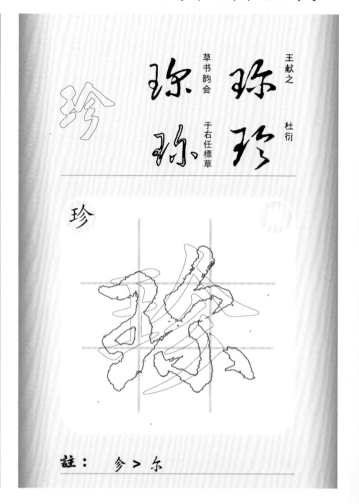

註：　　　㐱 > 尓

班

鮮于樞　釋廬習草
孫過庭　張弘

班

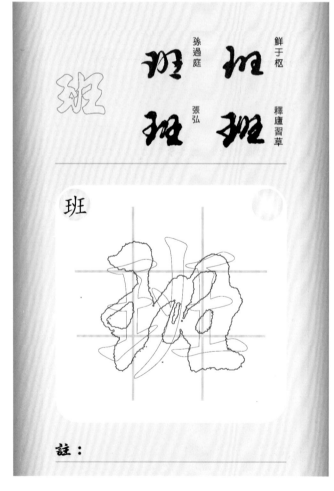

註：

珠

祝枝山　于右任標草
赵子昂　智永

珠

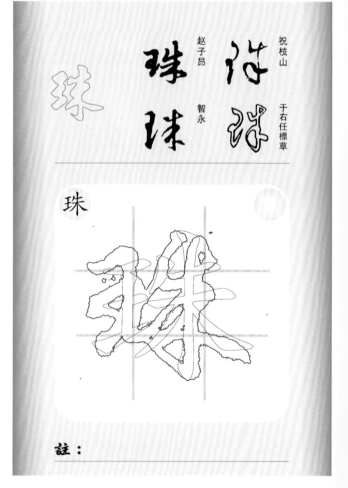

註：

球

王寵

草書韻会

陆居仁

敬世江

球

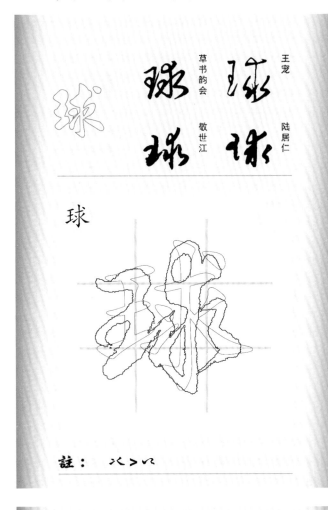

註：冫＞乁

理

王獻之

懷素

王羲之

于右任標草

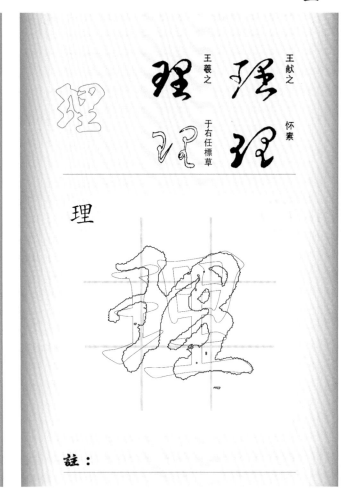

註：

現

王鐸

空海

徐伯清

敬世江

現　　　現

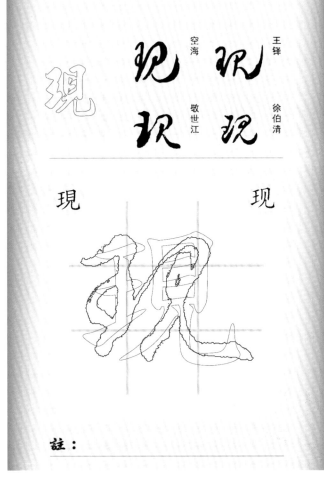

註：

琢

祝允明

草書韻会

釋廬習草

徐伯清

琢

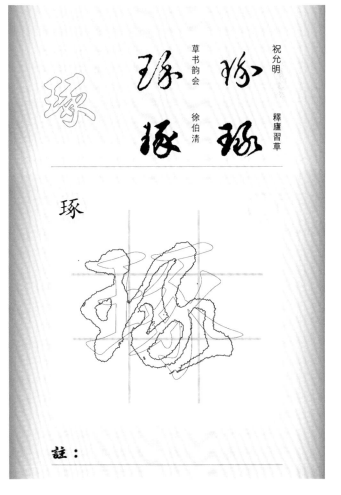

註：

琴

韓道亨　　歐陽詢

孫過庭　李懷琳

註：

瑟

歐陽詢　懷素

智永　敬世江

註：

瑚

敬世江　祝允明

徐伯清　釋廬習草

註：　月＞弓

瑞

王寵　懷素

敬世江　徐伯清

註：　叩＞弓

瑣

張弘　孫過庭

趙子昂　徐伯清

琐琐
琐

瑣　　　琐

註：

瑰

王寵　徐伯清

趙子昂　敬世江

瑰瑰
坏

瑰

註：

瑩

敬世江　宋克

趙子昂　徐伯清

瑩瑩
瑩

瑩　　　莹

註：　炋＞冂

璃

張弘　徐伯清

陸居仁　敬世江

瑸璃
璃

璃

註：　丙＞刂

環

環　　　环

沈粲

※于右任標草

蔣善進　智永

註：　罒＞彐　口＞冖　长＞瓜

璧

璧

于右任標草　赵佶

黄庭堅　怀素

註：　尸＞了　辛＞辛

瓜

瓜

王鐸　徐伯清

赵构　敬世江

註：

瓣

瓣

張弘　徐伯清

草书韵会　敬世江

註：　立立＞丷

瓦

裴休　裴休　敬世江　文徵明

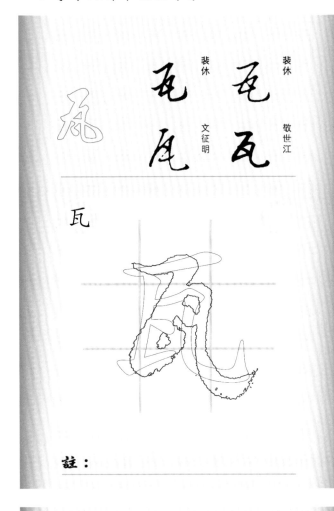

註：

瓶

沈粲　王羲之　徐伯清　朱耷

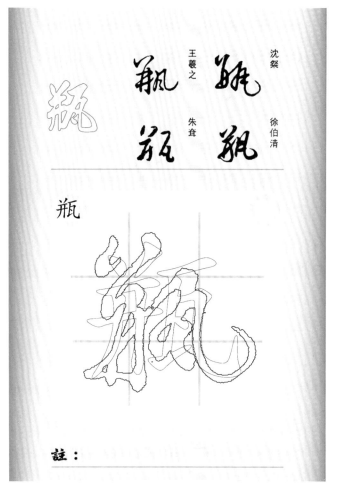

註：

瓷

張弘　徐伯清　釋廬習草　張弘

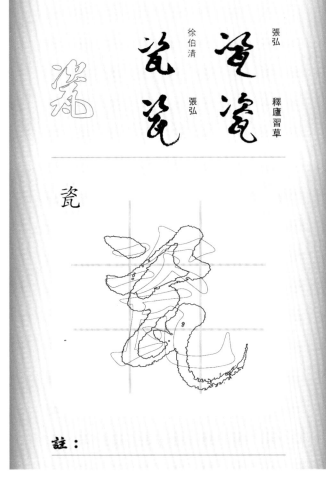

註：

甄

敬世江　張弘　孫過庭　徐伯清

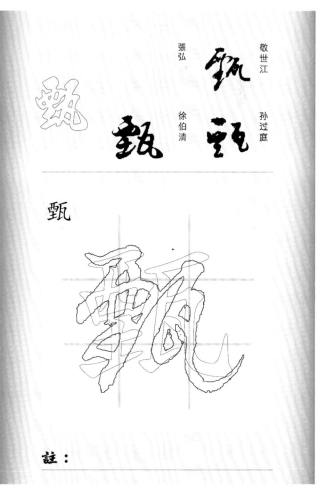

註：

甘

韩道亨　于右任標草

王献之　怀素

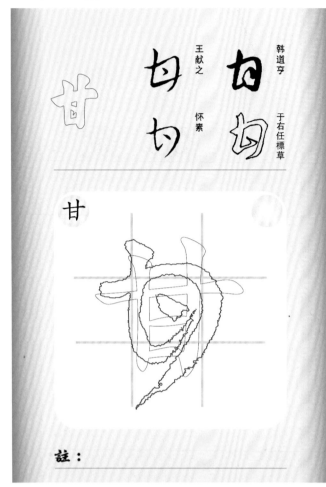

甘

註：

甚

孙过庭　于右任標草

王羲之　欧阳询

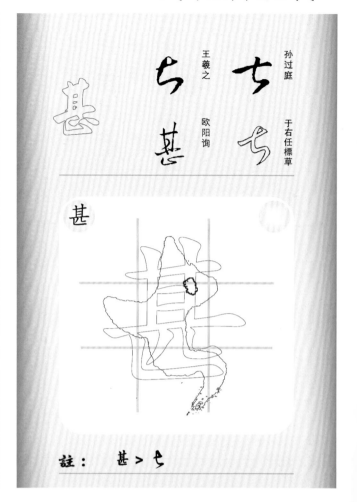

甚

註：　甚＞七

甜

草书的会　敬世江

張弘　徐伯清

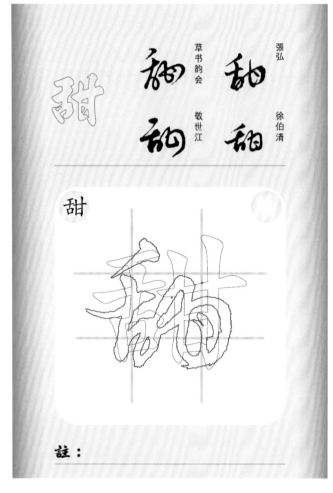

甜

註：

生

祝枝山　智永

徐伯清　宋克

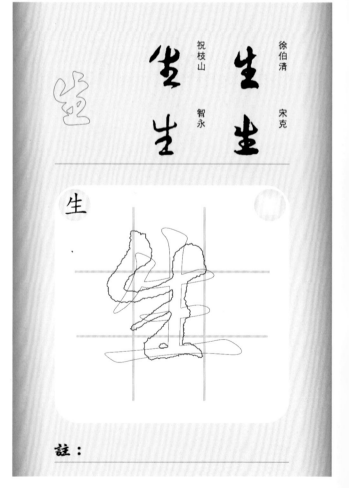

生

註：

產

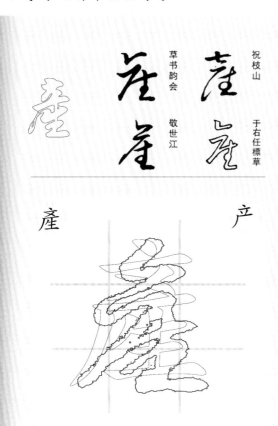

祝枝山　草书韵会　于右任標草　敬世江

產　　　　产

註：

甥

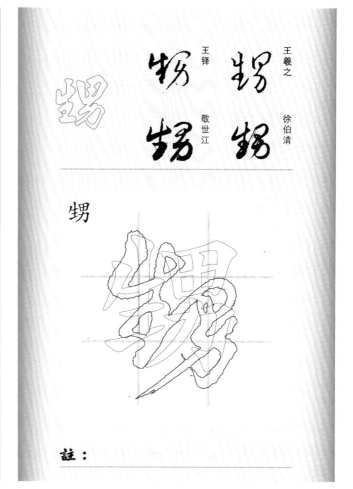

王羲之　王鐸　徐伯清　敬世江

甥

註：

用

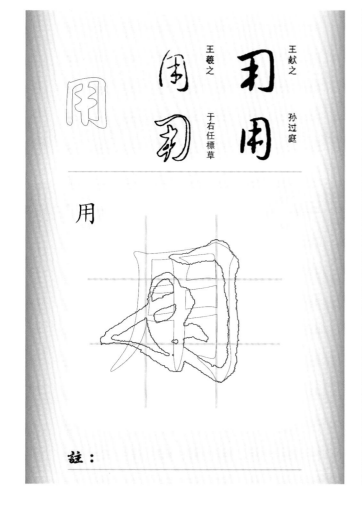

王獻之　王羲之　孫过庭　于右任標草

用

註：

田

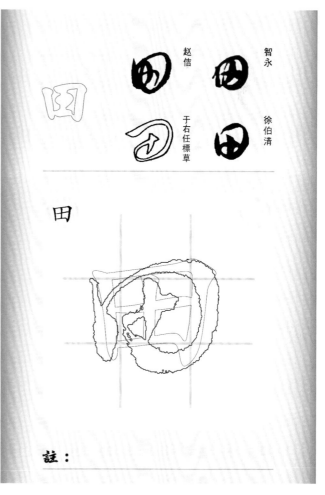

智永　赵信　徐伯清　于右任標草

田

註：

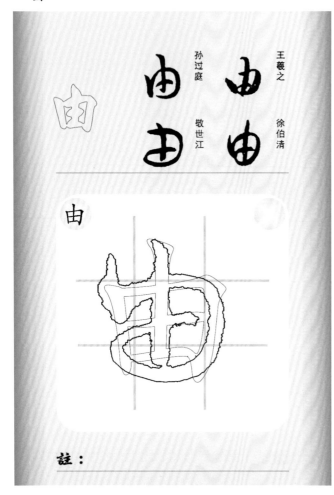

由

王羲之　徐伯清

孫過庭　敬世江

由

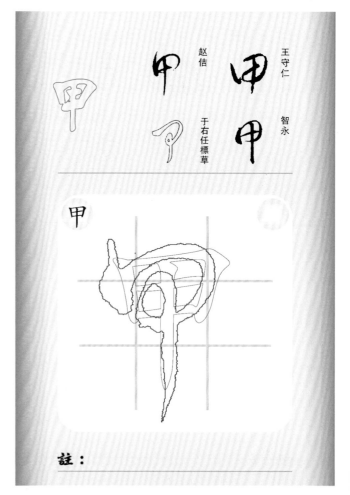

甲

王守仁　智永

趙佶　于右任標草

甲

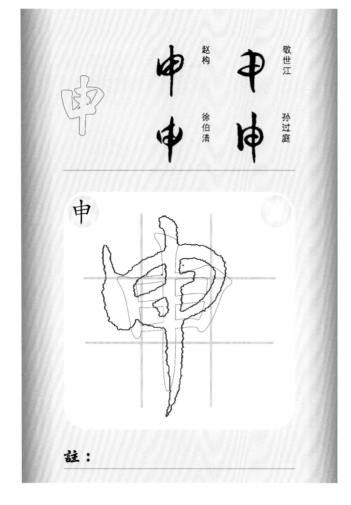

申

敬世江　孫過庭

趙構　徐伯清

申

男

于右任標草　李懷琳

鮮于樞　王寵

男

徐伯清　釋廬習草

敬世江　王寵

甸

甸

註：

智永　于右任標草

黃庭堅　王寵

畏

畏

註：　田 > 了

空海　徐伯清

王羲之　懷素

界

界

註：　田 > 了　　介 > 豕

薛紹彭　敬世江

韓道亨　孫過庭

畔

畔

註：　田 > 日

畜

草书韵会 敬世江

赵子昂 徐伯清

畜

註：

陆居仁 于右任標草

黄庭坚 王铎

留

註： 卯＞い

王羲之 孙过庭

礼实 李世民

略

註： 田＞い

王羲之 文彭

赵子昂 李怀琳

畢 毕

註： 田＞丑

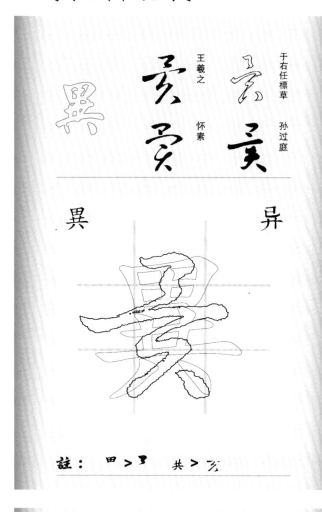

于右任標草　孫過庭

王羲之　懷素

異　　　　　异

註：田＞弓　　共＞云

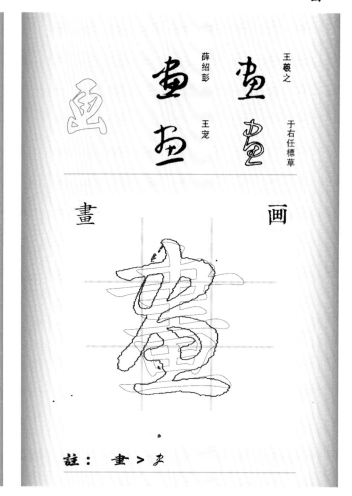

王羲之　于右任標草

薛紹彭　王寵

畫　　　　　画

註：畫＞头

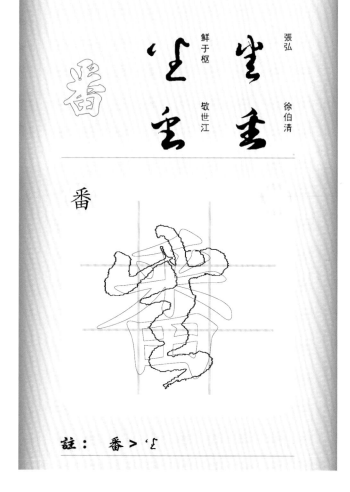

張弘　徐伯清

鮮于樞　敬世江

番

註：番＞坐

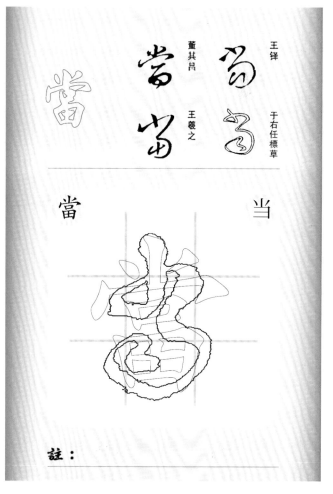

王鐸　于右任標草

董其昌　王羲之

當　　　　　当

註：

疆

敬世江　倪元璐
張弘
徐伯清

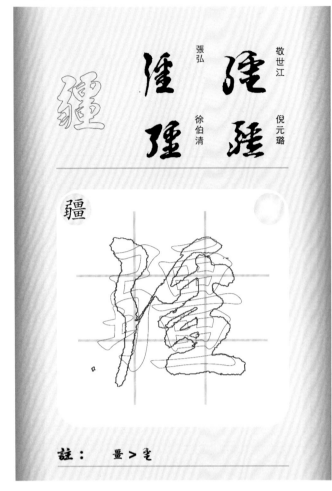

疆

註：　畺 ＞ 乇

張羱　釋廬習草
釋廬習草　張伌

疊

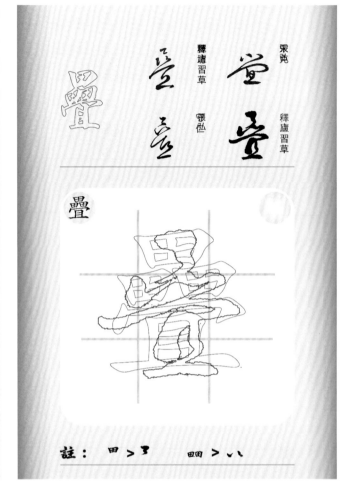

疊

註：　田 ＞ 彐　　田田 ＞ 八

怀素　李怀琳
王宠
智永

疏

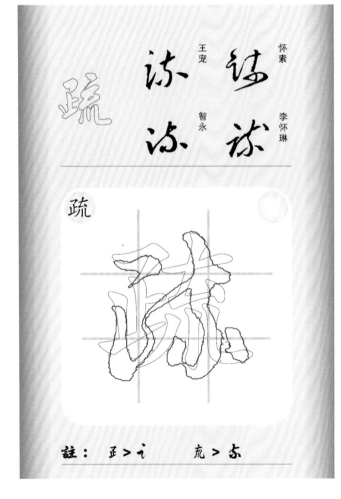

疏

註：　疋 ＞ 丂　　㐬 ＞ 宋

于右任標草　赵子昂
王羲之
智永

疑

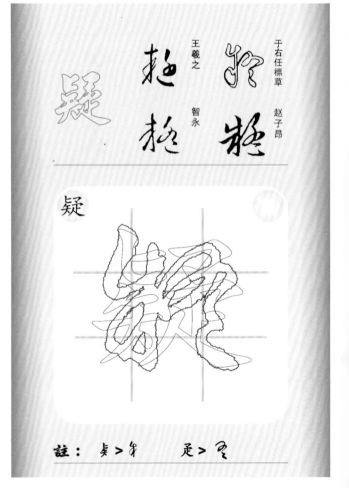

疑

註：　矣 ＞ 矛　　疋 ＞ 乜

疾

王鐸　敬世江
苏洵　李世民

註：

疫

張弘　釋廬習草
徐伯清　張弘

註：

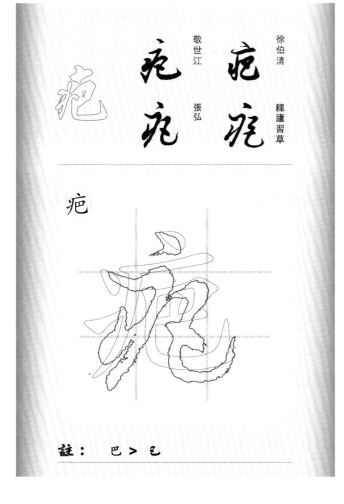

疤

徐伯清　釋廬習草
敬世江　張弘

註：　巴＞己

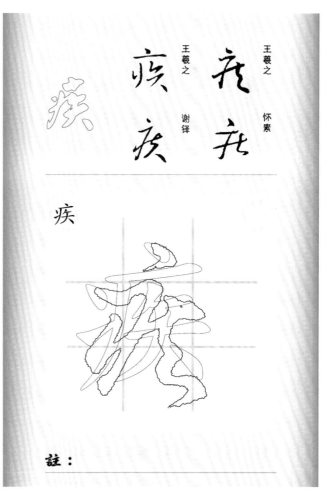

疾

王羲之　怀素
王羲之　谢铎

註：

病

米芾　柳公權
草书韵会
杜衍

病　病
病

病

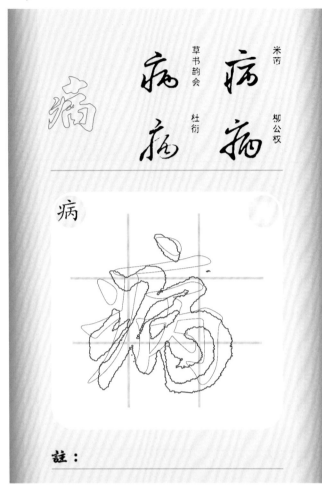

註：

症

徐伯清
敬世江　釋廬習草
張弘

症症
疟症

症

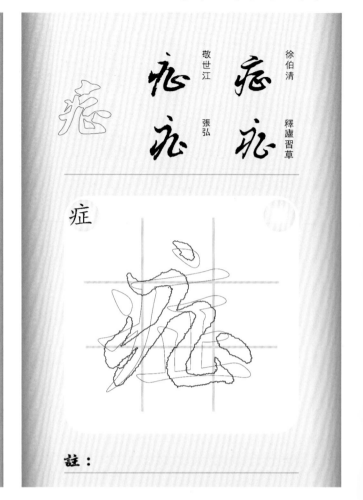

註：

疲

沈粲　智永
王羲之
于右任標草

疲疲
疲

疲

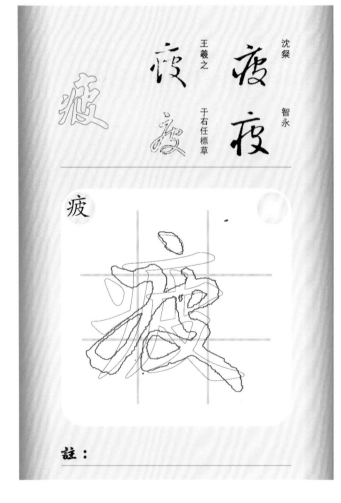

註：

疼

敬世江
張弘　釋廬習草
徐伯清

疼疼
疼疼

疼

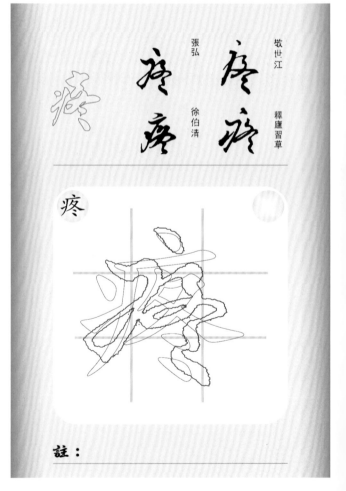

註：

痕

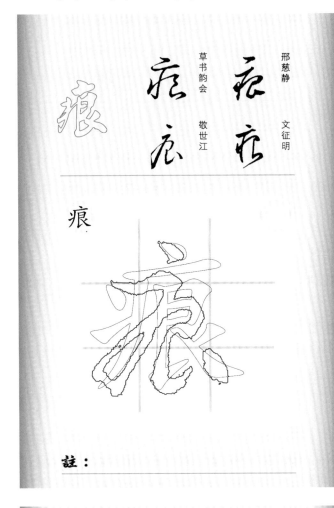

註：

痛

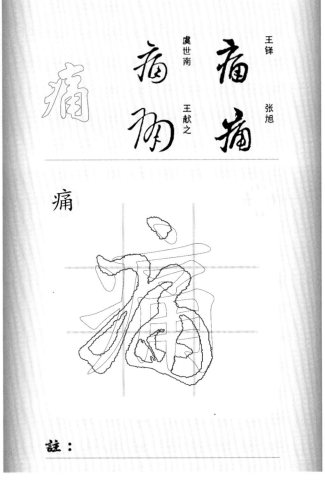

註：

痙

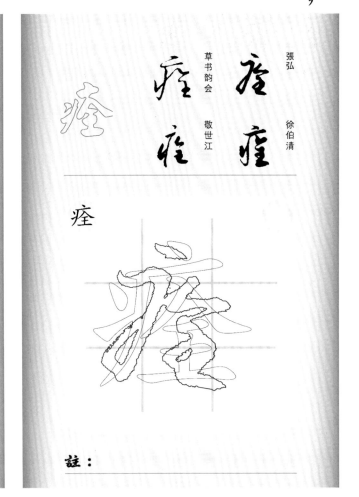

註：

痰

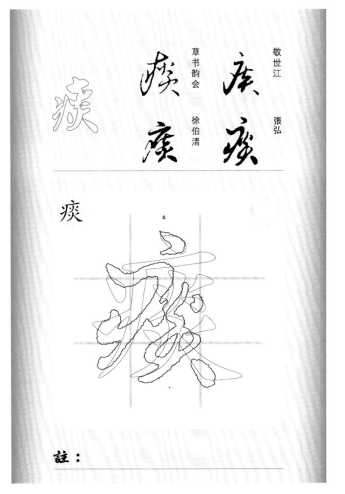

註：

癡

赵子昂

敬世江

达受

祝枝山

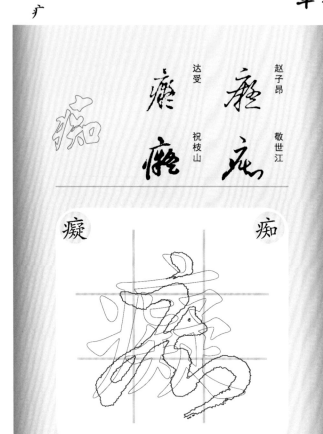

癡　　痴

註：

疯

敬世江

釋廬習草

張弘

徐伯清

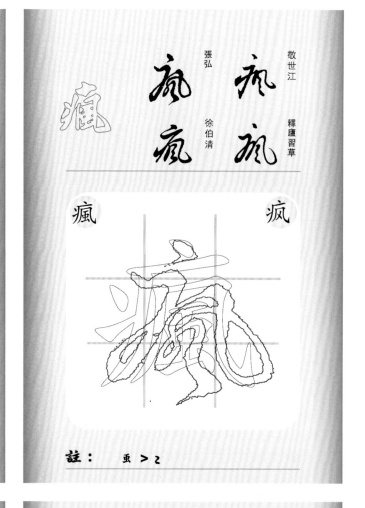

瘋　　疯

註： 里 > 乙

瘦

王献之

康里子山

苏轼

怀素

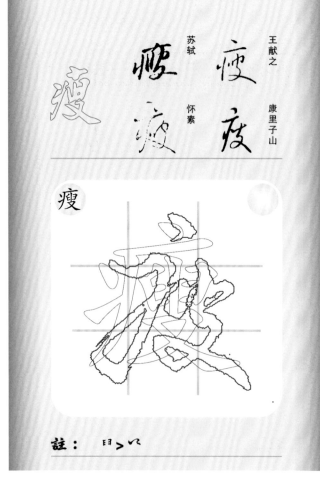

瘦

註： 臼 > 以

瘡

宋克

徐伯清

赵子昂

敬世江

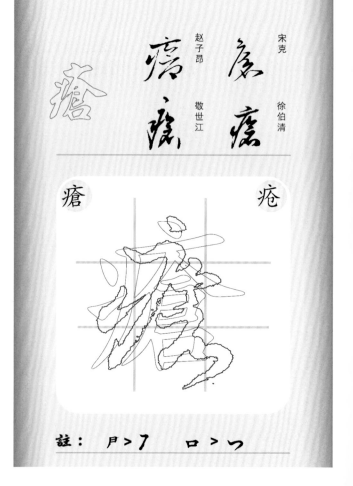

瘡　　疮

註： 尸 > 了　　口 > 勹

癌

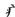

癌

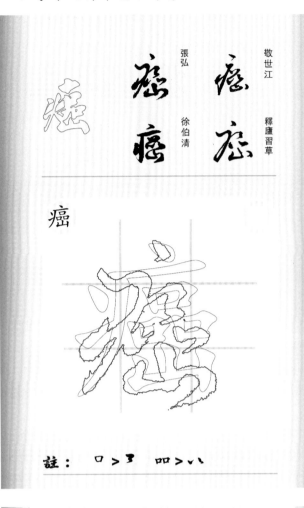

癌

註：口 > 卪　　叩 > 八

疗

療

註：大 > 匕

痒

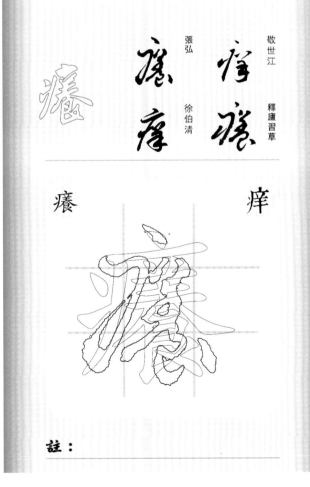

癢

註：

癮

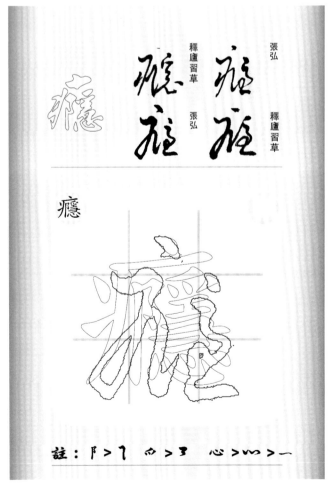

癮

註：卩 > 乛　血 > 彐　心 > 灬 > 一

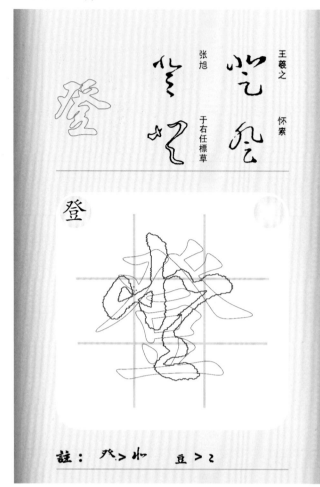

登

註：　癶 > 水　　豆 > こ

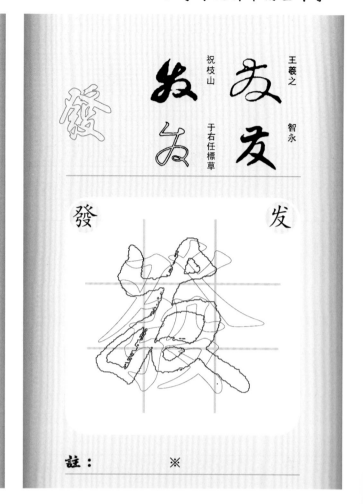

發　　　　　　发

註：　　　※

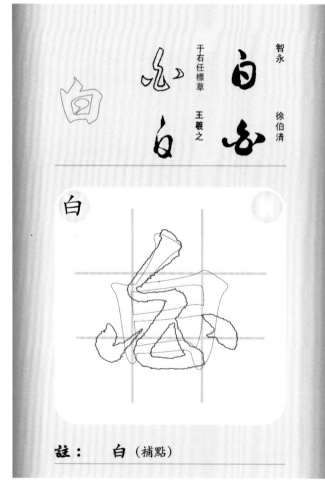

白

註：　白（補點）

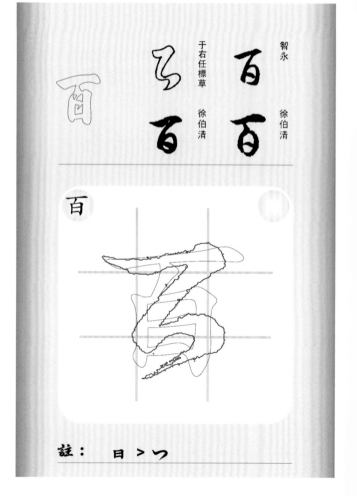

百

註：　日 > つ

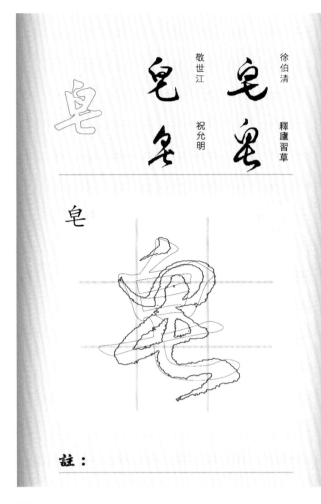

徐伯清　釋廬習草
敬世江　祝允明

皂

註：

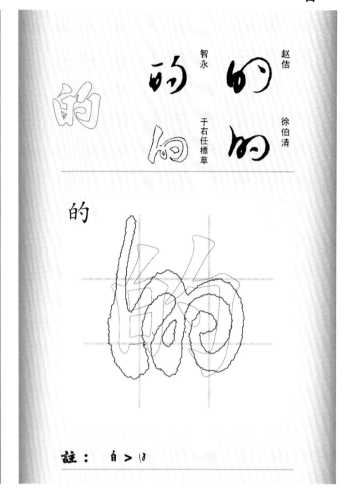

赵佶　徐伯清
智永　于右任標草

的

註：白 > 白

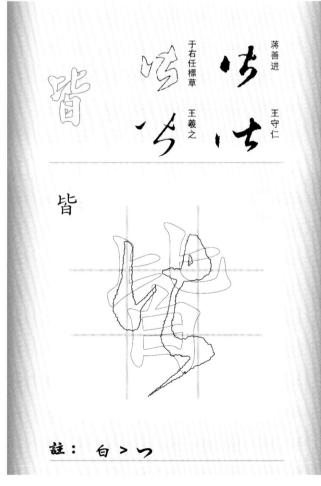

蒋善进　王守仁
于右任標草　王羲之

皆

註：白 > 勺

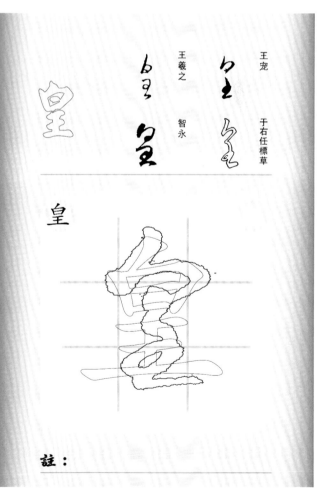

王宠　于右任標草
王羲之　智永

皇

註：

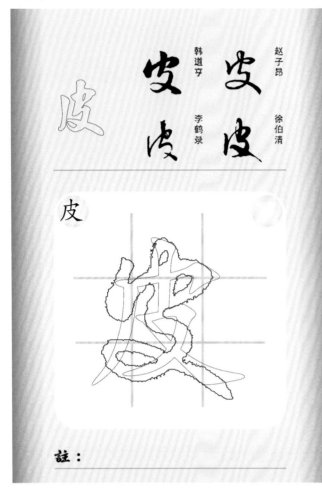

赵子昂　徐伯清
韩道亨　李鹤录

皮

註：

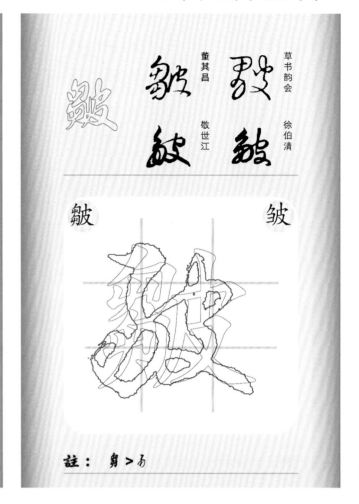

草书韵会　徐伯清
董其昌　敬世江

皺

皺

註：芻＞为

張弘　徐伯清
草书韵会　敬世江

皿

註：

文征明　于右任標草
智永　敬世江

盈

註：皿＞之

草书韵会　孙过庭

王羲之　徐伯清

盆

註： 皿 > ㄥ

王羲之　楼兰简牍

王羲之　于右任標草

益

註： 皿 > ㄥ

釋廬習草　徐伯清

敬世江　張弘

盆

註：

怀素　智永

王羲之　于右任標草

盛

註： 戈 > 七

盜

于右任標草　智永

王宠

孫過庭

盜

註：　火＞冫　　皿＞乙

草书韵会　徐伯清

赵子昂

敬世江

盏

盏　　　　　盏

註：　羑＞寸　　皿＞乙

盟

怀素

于右任標草

王守仁

敬世江

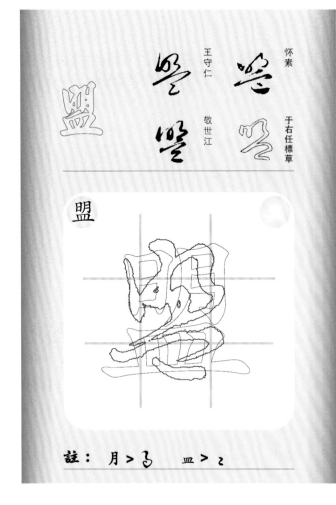

盟

註：　月＞弓　　皿＞乙

米芾

孙过庭

赵构

于右任標草

盡

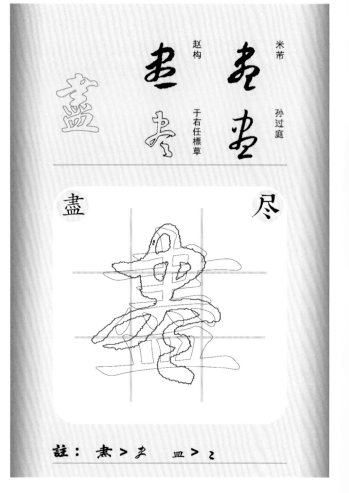

盡　　　　　尽

註：　聿＞夬　　皿＞乙

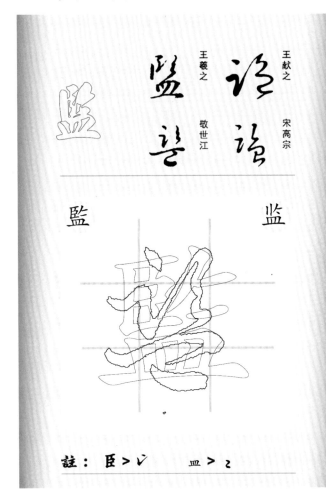

監

王獻之　王羲之　宋高宗　敬世江

監

監

註：臣 > ㇄　　皿 > ㇊

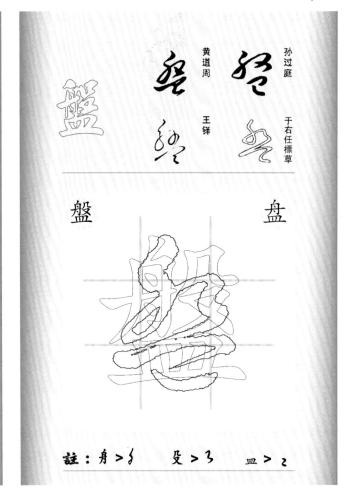

盤

孫過庭　黃道周　于右任標草　王鐸

盤

盘

註：舟 > ㇁　　殳 > ㇌　　皿 > ㇊

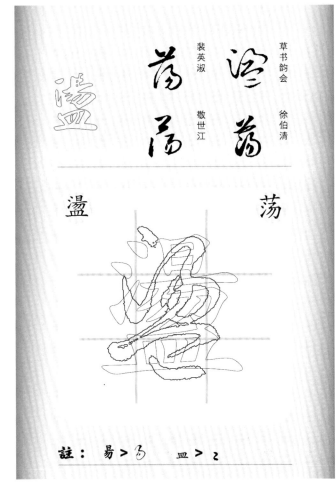

盪

裴英淑　草書韻會　徐伯清　敬世江

溫

荡

註：昜 > ㇈　　皿 > ㇊

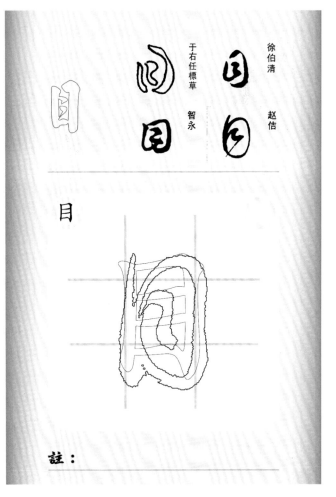

目

徐伯清　于右任標草　智永　趙佶

目

目

註：

盯

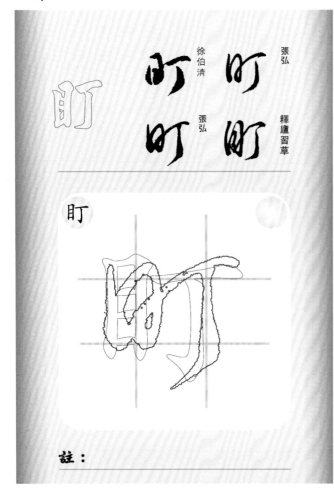

註：

盲

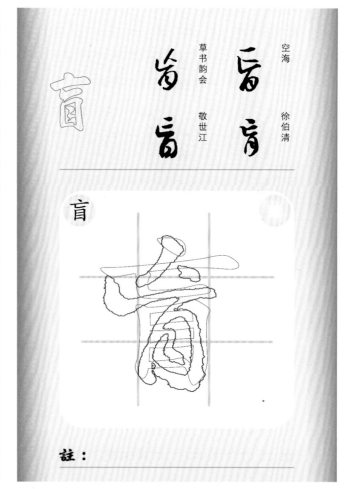

註：

直

註：

省

註：　目＞つ

相

徐伯清　王羲之
孫過庭　李世民

相

註：

眉

董其昌　王羲之
敬世江　宋克

眉

註：

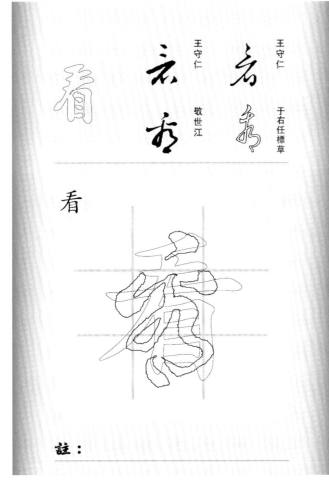

看

王守仁　王守仁
敬世江　于右任標草

看

註：

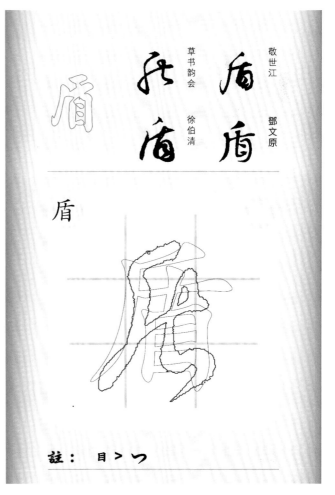

盾

草書韻會　敬世江
徐伯清　鄧文原

盾

註：　目＞冖

盼

杜牧　釋廬習草
張弘　敬世江

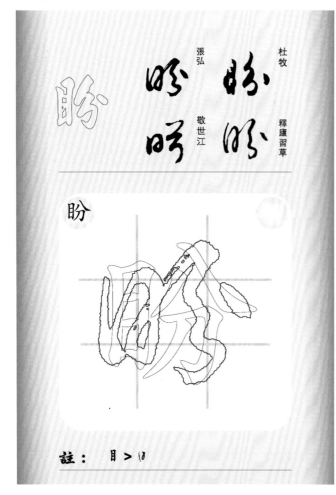

註：目 > 日

眩

敬世江　釋廬習草
張弘　徐伯清

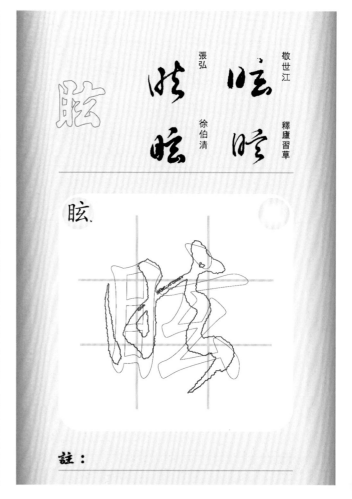

註：

真

王羲之　于右任標草
怀素　宋克

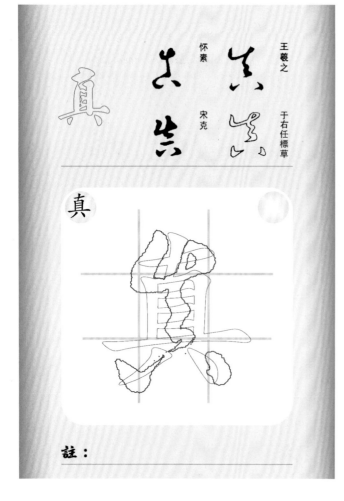

註：

眠

王獻之　于右任標草
怀素　智永

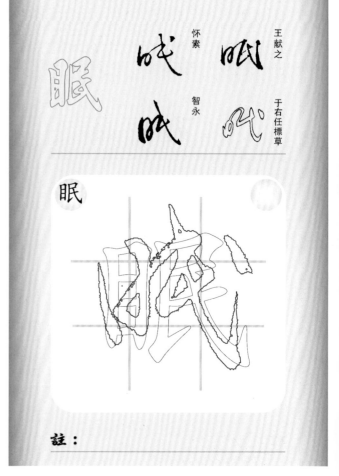

註：

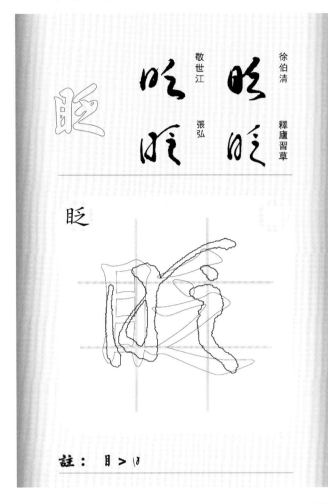

眨

徐伯清　釋廬習草

敬世江　張弘

註：目 > ⼄

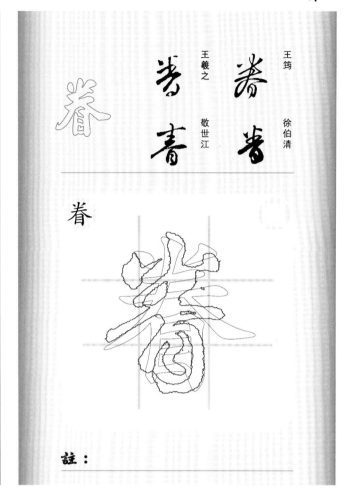

眷

王筠　徐伯清

王羲之　敬世江

註：

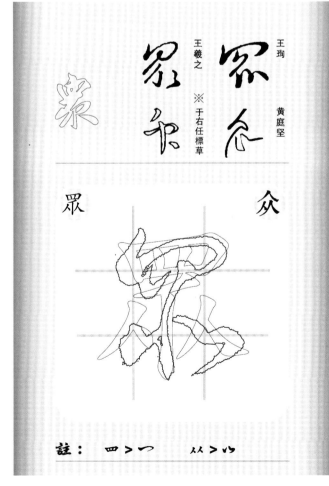

眾　众

王羲之　※于右任標草

王珣　黃庭堅

註：四 > ⺆　从 > ⺕

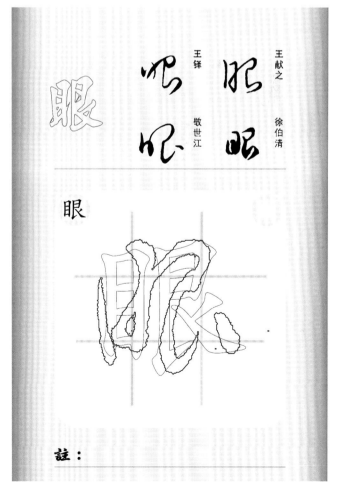

眼

王獻之　徐伯清

王鐸　敬世江

註：

眶

敬世江 張弘 徐伯清 釋廬智草

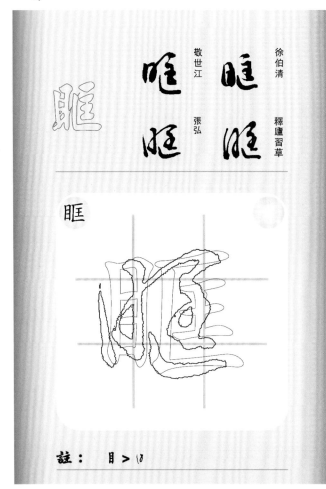

眶

註： 目 > 𝗹

眺

蔣善進 智永 王寵 于右任標草

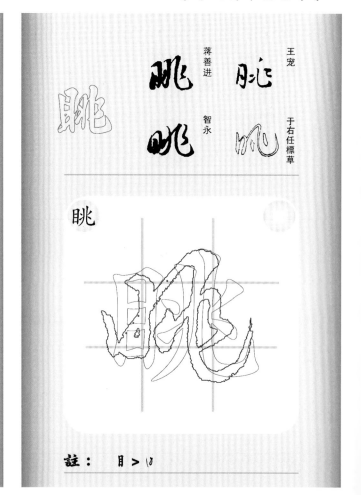

眺

註： 目 > 𝗹

着

毛泽东 敬世江 李鹤录 孙过庭

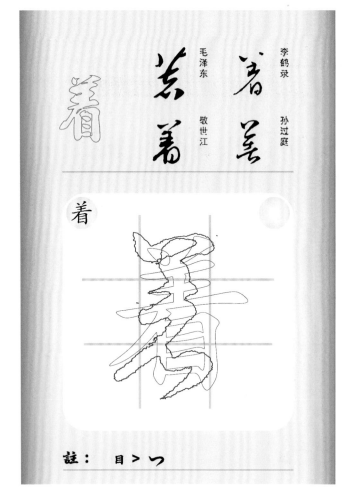

着

註： 目 > つ

睛

毛泽东 敬世江 文征明 徐伯清

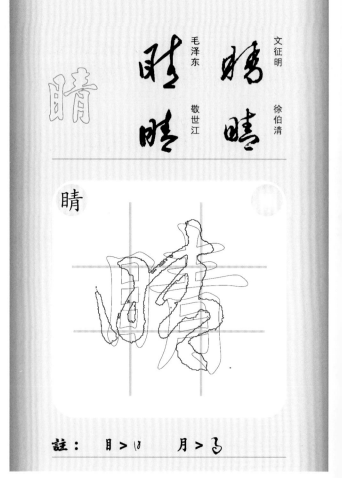

睛

註： 目 > 𝗹 月 > 弓

睦

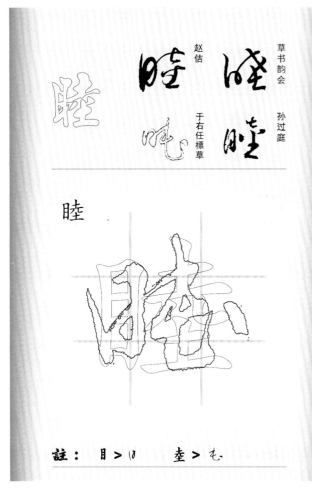

趙佶
草書韵会
孙过庭
于右任標草

睦

註：目＞日　坴＞も

督

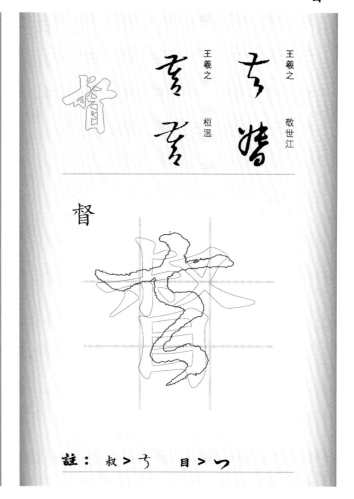

王羲之
王羲之
敬世江
桓温

督

註：叔＞ち　目＞つ

睹

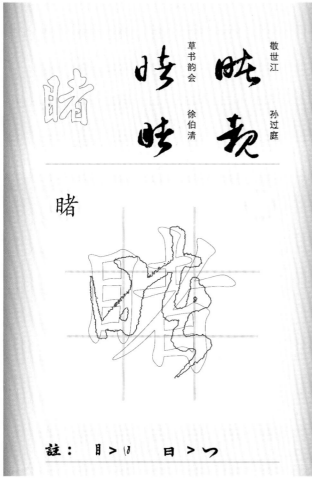

敬世江
草書韵会
徐伯清
孙过庭

睹

註：目＞日　日＞つ

睜

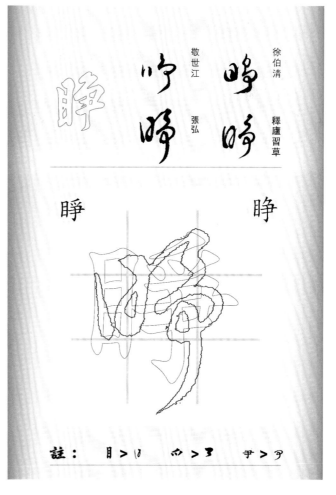

徐伯清
敬世江
釋廬習草
張弘

睜　睁

註：目＞日　⺈＞�３　尹＞ㄌ

瞄

瞄 瞄 徐伯清
瞄 瞄 敬世江 釋廬習草
瞄 張弘

瞄

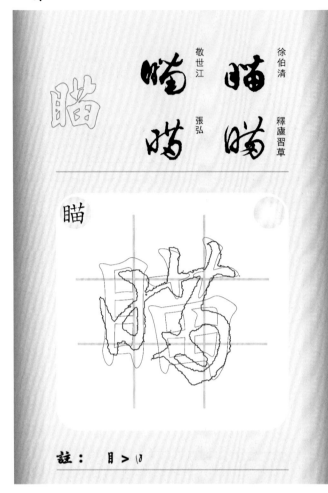

註： 目 > Ͷ

睡

睡 睡 草书韵会
睡 睡 黃庭堅 徐伯清
睡 敬世江

睡

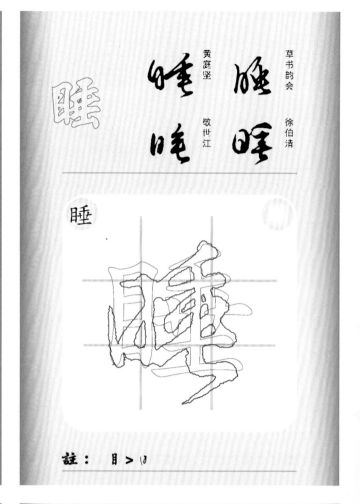

註： 目 > Ͷ

瞎

瞎 瞎 徐伯清
瞎 瞎 敬世江 釋廬習草
瞎 張弘

瞎

註： 目 > Ͷ

瞇

瞇 瞇 張弘
瞇 瞇 釋廬習草 釋廬習草
瞇 張弘

瞇

註： 目 > Ͷ 辵 > 乀

瞌

徐伯清　釋廬習草
敬世江
張弘

瞌

註：目 > Ⅱ　　皿 > ㄥ

瞞

徐伯清　釋廬習草
敬世江
張弘

瞞　　　　瞞

註：㒼 > あ

瞪

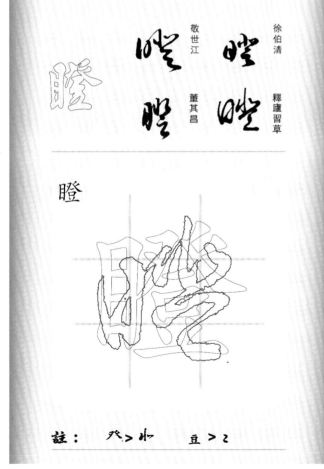

徐伯清　釋廬習草
敬世江
董其昌

瞪

註：癶 > ⺌　　豆 > ㄥ

瞰

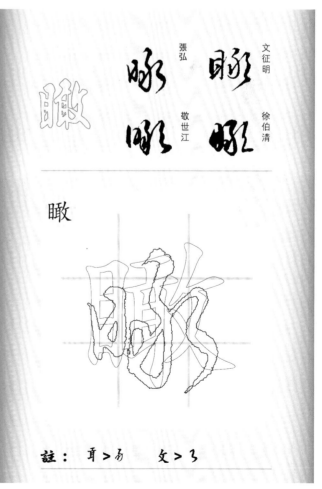

文征明　徐伯清
張弘
敬世江

瞰

註：耳 > あ　　攵 > 了

瞧

瞧

敬世江　釋廬習草
袁尊尼　徐伯清

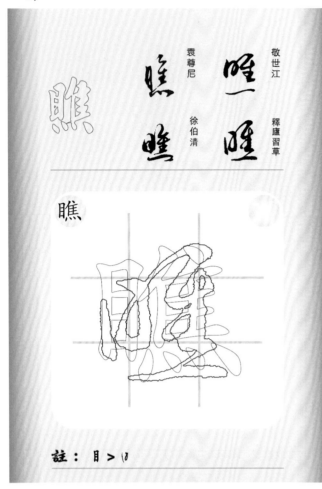

註：目 ＞

瞬

瞬

張弘　敬世江
赵子昂　宋高宗

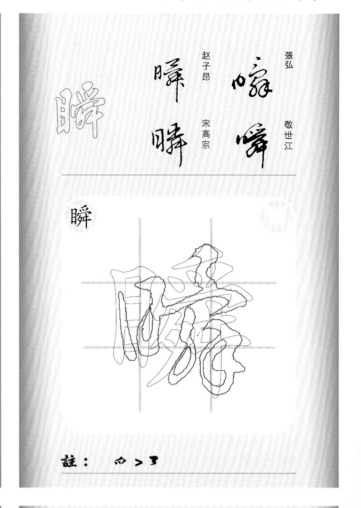

註：�四 ＞

瞭

瞭

張弘　釋廬習草
釋廬習草　趙佶

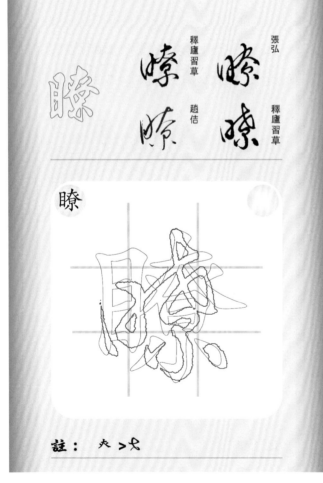

註：大 ＞ 大

矇

矇

張弘　釋廬習草
釋廬習草　張弘

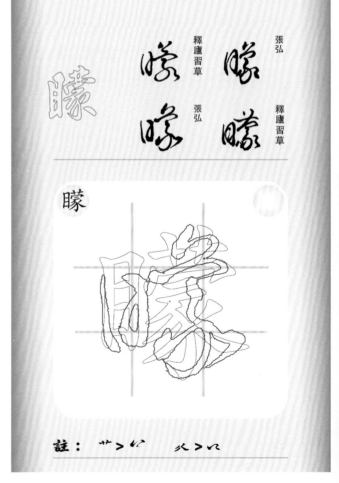

註：艹 ＞ 　　人 ＞

米芾　　草书韵会　　徐伯清　　　敬世江

矗 轟轟 鑫

矗

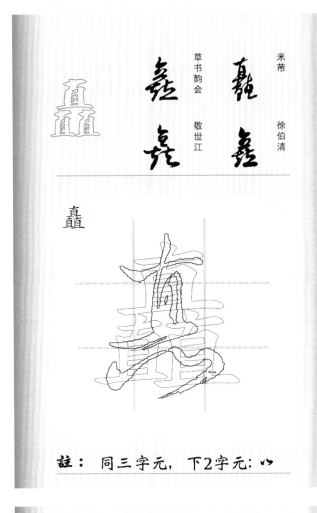

註：同三字元，下2字元：心

淳化阁帖　　祝枝山　　徐伯清　　　張弘

瞩 脉眼 眤眱

瞩

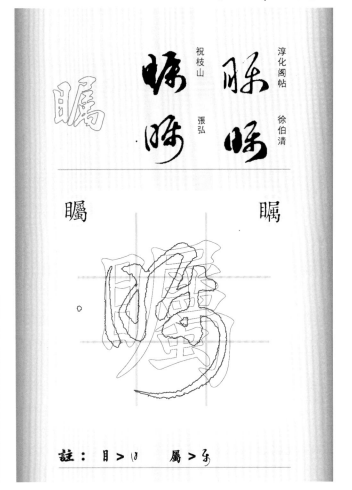

註：目 > 〇　　屬 > 子

草书韵会　　草书韵辨　　王铎　　王羲之

矛 孑 孑 孕

矛

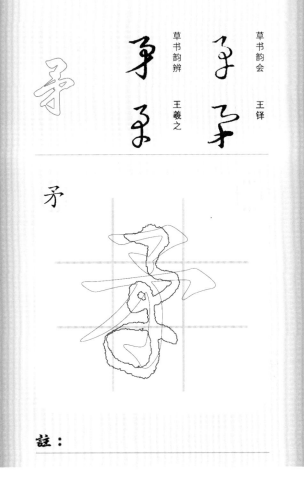

註：

怀素　　怀素　　徐伯清　　　于右任標草

知 知 知

知

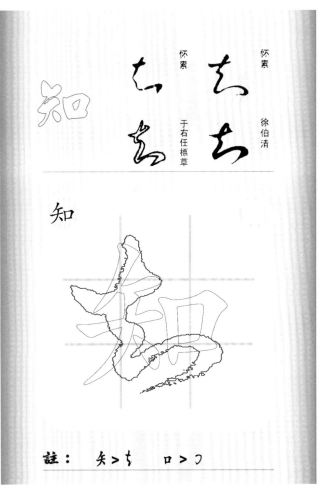

註：矢 > 宏　　口 > つ

矩

解縉　孫過庭

于右任標草　智永

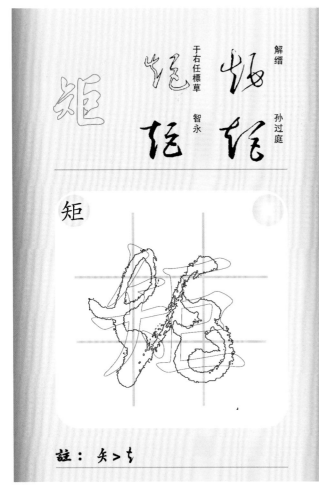

矩

註：矢＞も

短

王寵　米芾

王羲之　于右任標草

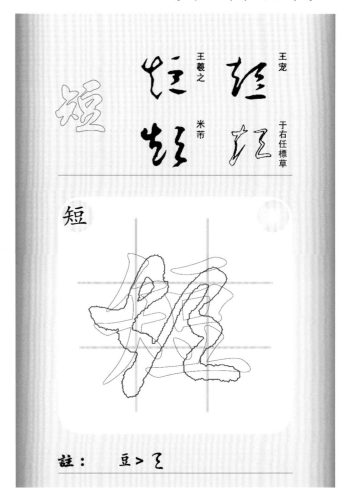

短

註：豆＞ミ

矮

徐伯清　文彭

敬世江　張弘

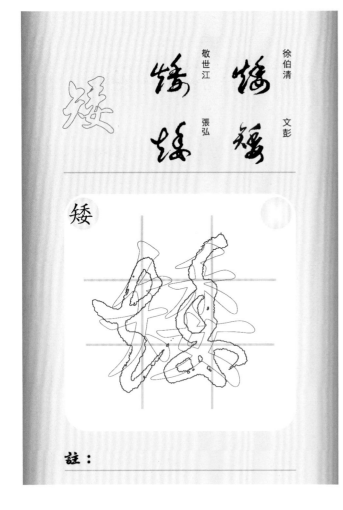

矮

註：

矯

懷素　智永

揭僕斯　于右任標草

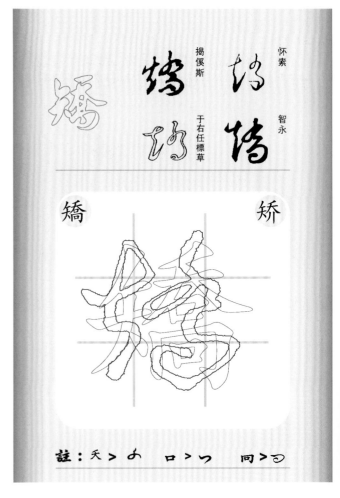

矯　　　矫

註：夭＞め　口＞つ　同＞う

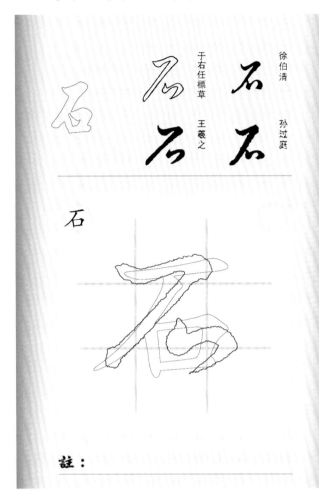

徐伯清　孫過庭
于右任標草　王羲之

石

註：

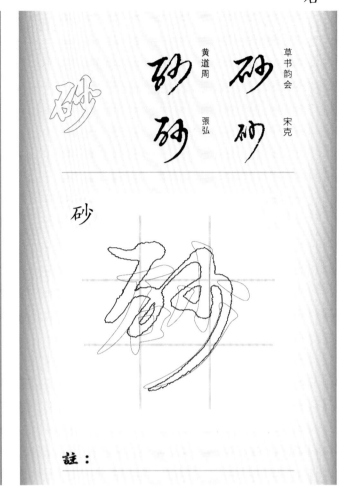

草书韵会　宋克
黄道周　張弘

砂

註：

徐伯清　趙构
怀素　孫過庭

研

註：

敬世江　張雨
祝枝山　徐伯清

砌

註：

砍

敬世江　釋廬習草

張弘　徐伯清

砍

註：

破

赵子昂　祝枝山

黄庭坚　董其昌

破

註：

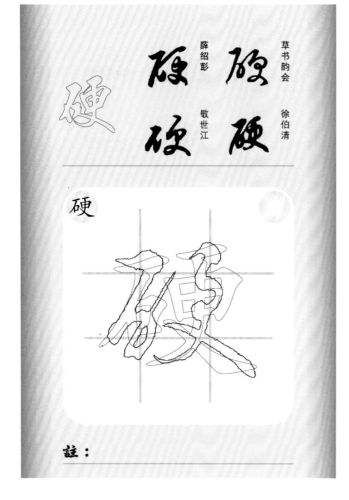

硬

草书韵会　徐伯清

薛绍彭　敬世江

硬

註：

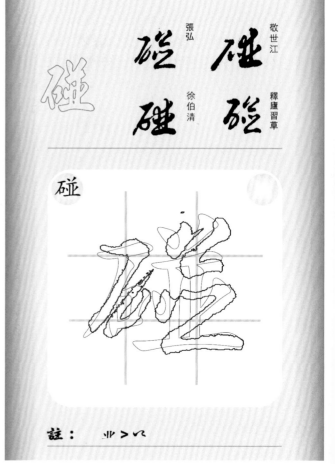

碰

敬世江　釋廬習草

張弘　徐伯清

碰

註：

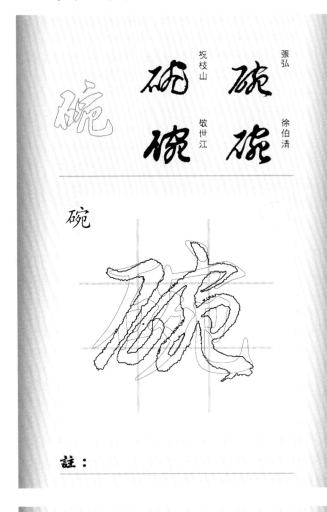

張弘　坫枝山
徐伯清　敬世江

碗

註：

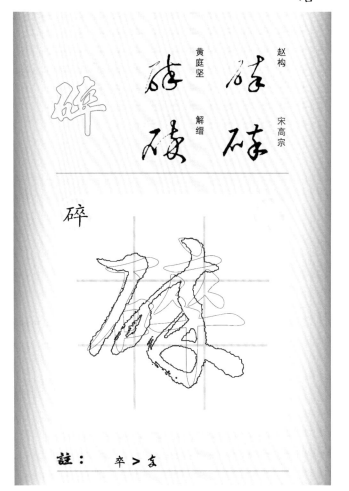

赵构　宋高宗
黄庭坚　解缙

碎

註：　卒 ＞ 宀

吳說　釋廬習草
釋廬習草　張弘

碌

註：　氺 ＞ ㇏

宋克　智永
鮮于枢　于右任標草

碑

註：

碟

張弘
徐伯清
釋廬習草
張弘

碟

註：　卅 > 丈

碧

宋克
趙子昂
敬世江
李东阳

碧

註：

碩

敬世江
張弘
徐伯清
怀素

碩　　碩

註：　頁 > 乚

磁

張弘
董其昌
徐伯清
敬世江

磁

註：　丝 > 心

礠
張弘
徐伯清
張弘
釋廬習草

註：

磅
敬世江
邓拓
張弘
徐伯清

註：　※

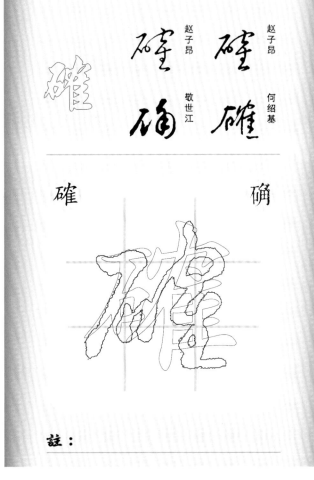

確
碻
趙子昂
赵子昂
敬世江
何紹基

確

註：

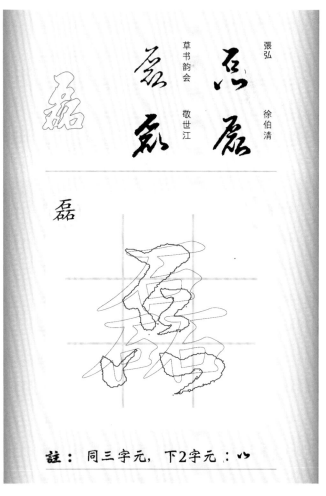

磊
張弘
草书韵会
徐伯清
敬世江

磊

註：　同三字元，下2字元：小

碼

敬世江　釋廬習草
張弘
徐伯清

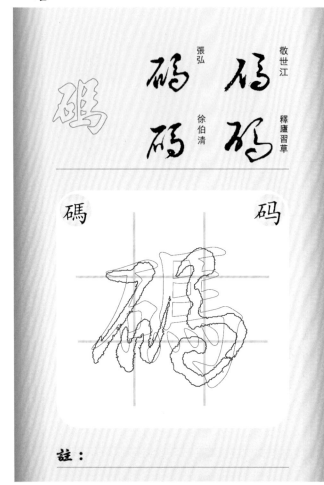

碼　　　　　　　　碼

註：

磨

歐陽詢　于右任標草
祝枝山　懷素

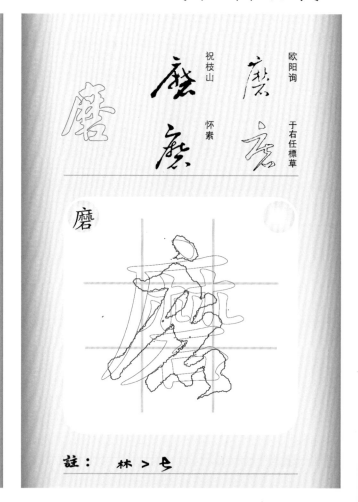

磨

註：　林 > 七

磚

徐伯清　釋廬習草
敬世江　張弘

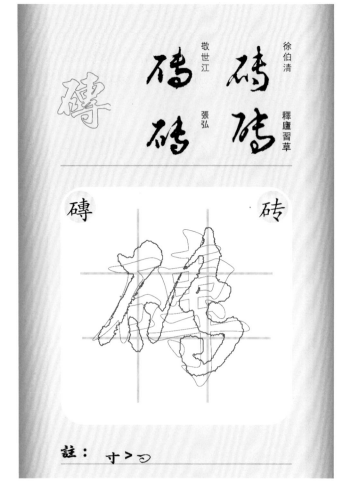

磚　　　　　　　　磚

註：　寸 > る

礁

徐伯清　釋廬習草
敬世江　張弘

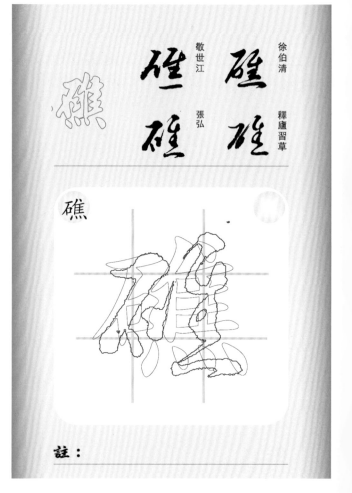

礁

註：

础

磳

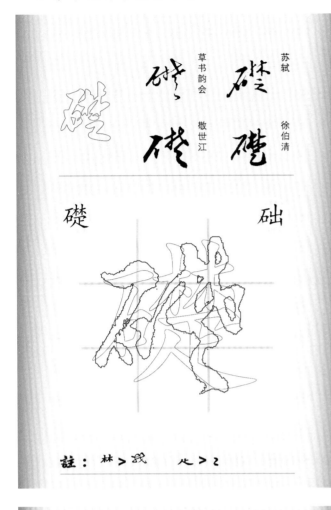

苏轼
徐伯清
草书韵会
敬世江

註：林＞栈　　止＞乙

碍

礙

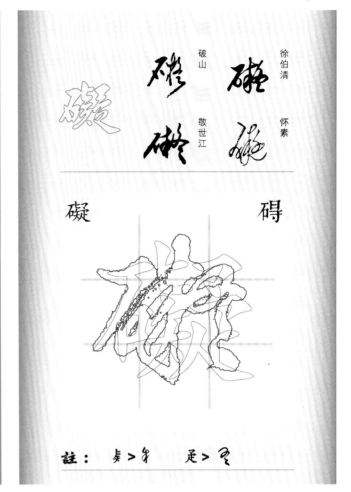

徐伯清
怀素
破山
敬世江

註：矣＞矣　　足＞乏

矿

礦

敬世江
張弘
釋廬習草
徐伯清

註：

示

示

怀素
黄庭堅
王羲之
敬世江

註：

社

王羲之　徐伯清
宋克
敬世江

社

註：　礻＞彳

祈

張弘　徐伯清
草书韵会
敬世江

祈

註：　斤＞乇

祕

孫過庭　釋廬習草
吳志淳
張弘

祕

註：

祝

董其昌　徐伯清
黄慎
敬世江

祝

註：　口＞了

王羲之
王羲之　敬世江
徐伯清

祖

註：衤＞礻

孫過庭
※于右任標草
王寵　智永

神

註：申（補點）

敬世江
張弘　釋廬習草
徐伯清

崇

註：

文天祥
孫過庭　敬世江
懷素

祥

註：

票

敬世江　宋高宗
趙構　徐伯清

票

註：

祭

于右任標草　智永
趙佶　歐陽詢

祭

註：ㄉ > 3

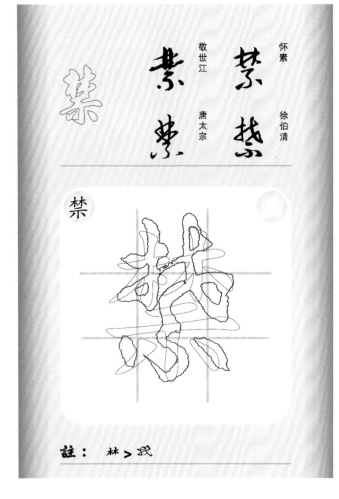

禁

敬世江　懷素
趙構　唐太宗　徐伯清

禁

註：林 > 找

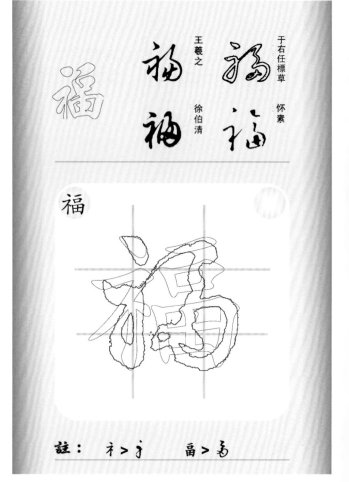

福

于右任標草　懷素
王羲之　徐伯清

福

註：礻 > 礻　畐 > 畐

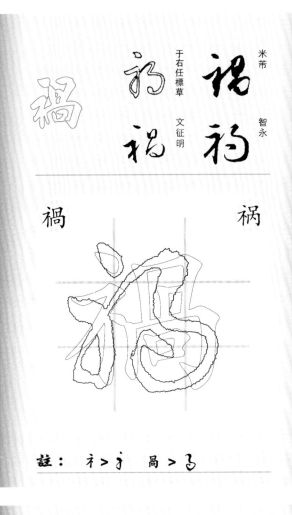

米芾　智永
于右任標草　文徵明

禍　　　　禍

註： 礻＞礻　咼＞咼

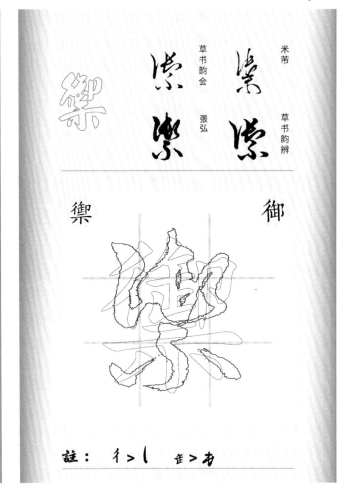

米芾　草书韵辨
草书韵会　張弘

禦　　　　御

註： 彳＞丨　缶＞布

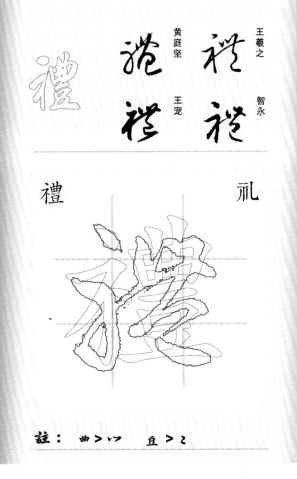

王羲之　智永
黄庭堅　王寵

禮　　　　礼

註： 曲＞巛　豆＞乙

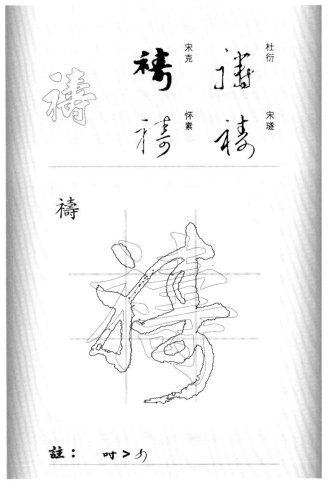

杜衍　宋璲
宋克　怀素

禱

註： 吋＞万

懷素　智永

蘇軾

于右任標草

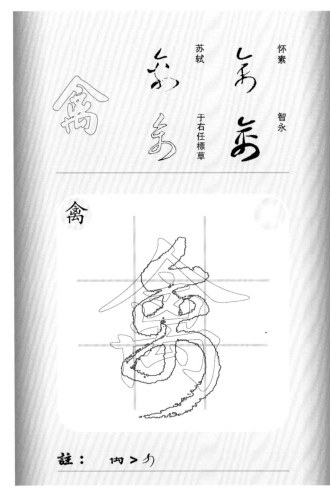

禽

註：　內 > ㄅ

敬世江　張弘

韓道亨　徐伯清

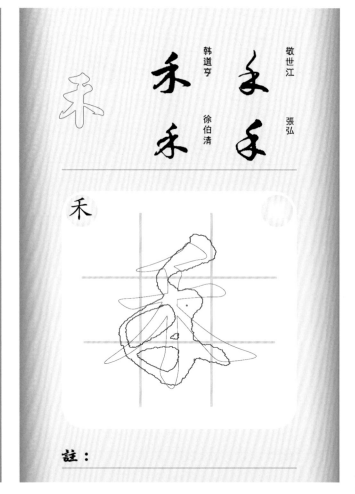

禾

註：

王獻之　孫過庭

王羲之

徐伯清

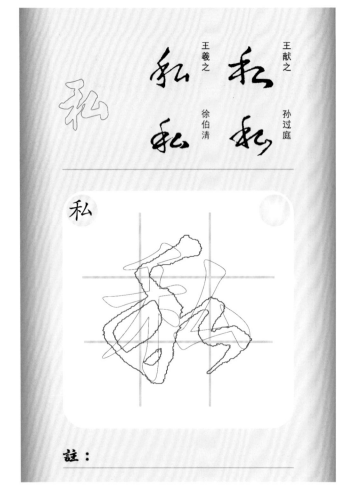

私

註：

王獻之　徐伯清

王羲之

敬世江

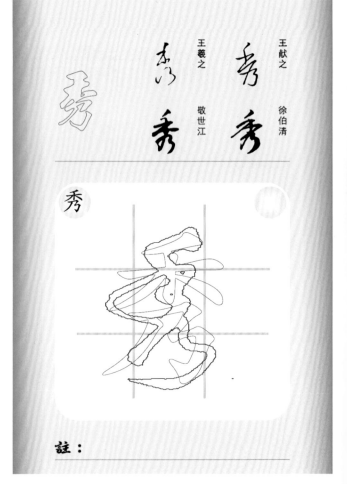

秀

註：

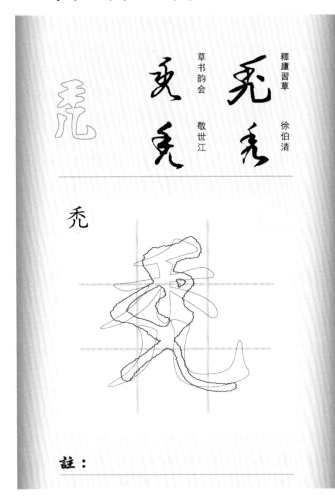

釋廬習草
草书韵会 敬世江
禿 徐伯清

禿

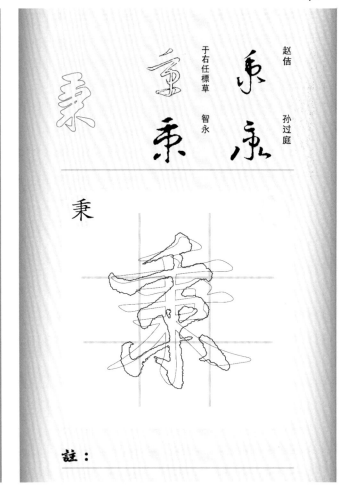

赵佶
于右任標草 智永
秉 孙过庭

秉

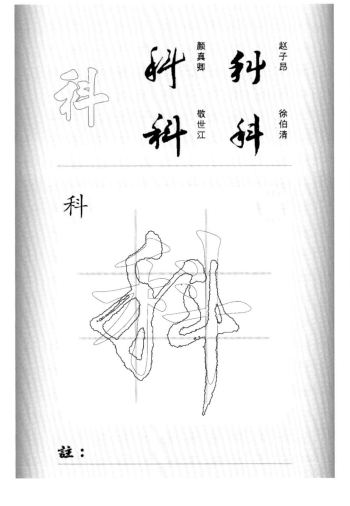

赵子昂
顏真卿 敬世江
科 徐伯清

科

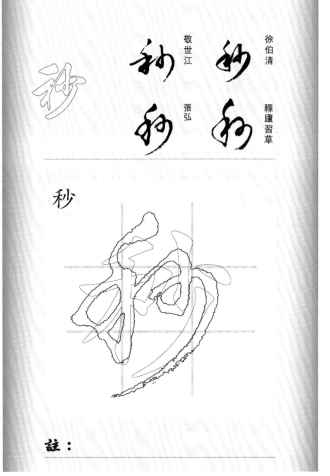

徐伯清
敬世江 釋廬習草
秒 張弘

秒

註：

註：

註：

註：

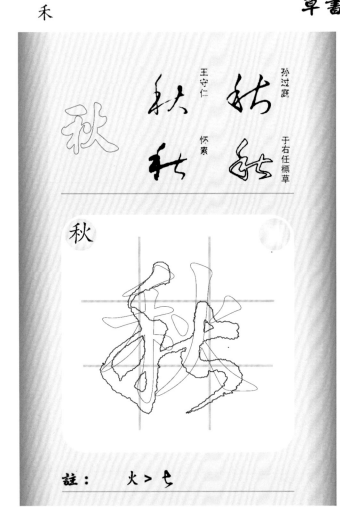

秋

孙过庭　于右任標草
王守仁　怀素

註：　火 > 乇

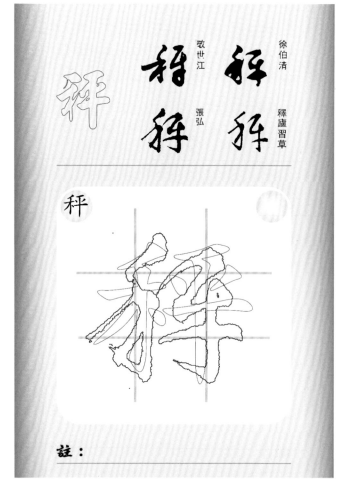

秤

徐伯清　釋廬習草
敬世江　張弘

註：

秧

敬世江　張弘
草书韵会　徐伯清

註：

租

張弘　徐伯清
董其昌　敬世江

註：

秩

草书韵会　皇象
草书韵会　敬世江

秩

註：

移

沈粲　智永
賀知章　于右任標草

移

註：

稍

米芾　柳公權
索靖　李世民

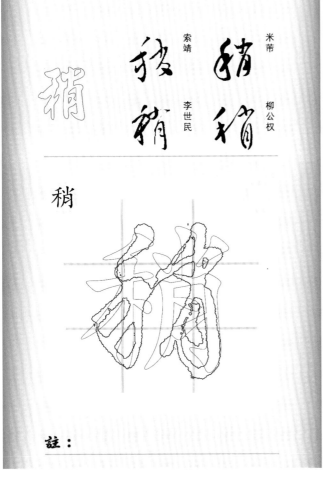

稍

註：

程

虞世南　敬世江
徐伯清　林藻

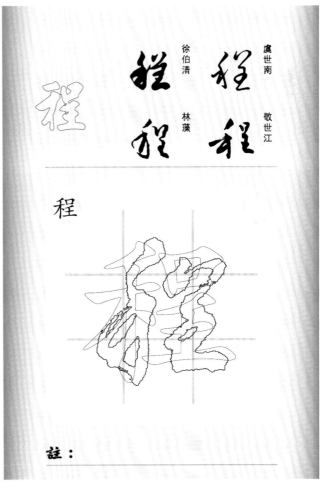

程

註：

税

王宠　智永　赵构　于右任標草

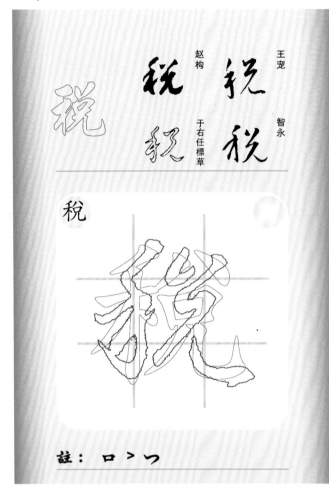

税

註：口＞つ

稀

徐伯清　敬世江　王铎　文征明

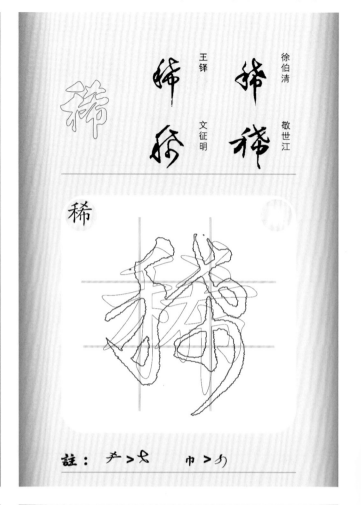

稀

註：禾＞七　　巾＞ケ

稚

草书韵会　敬世江　赵子昂　沈粲

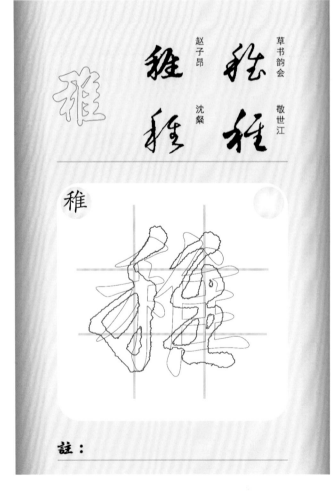

稚

註：

稠

徐伯清　陳淳　敬世江　張弘

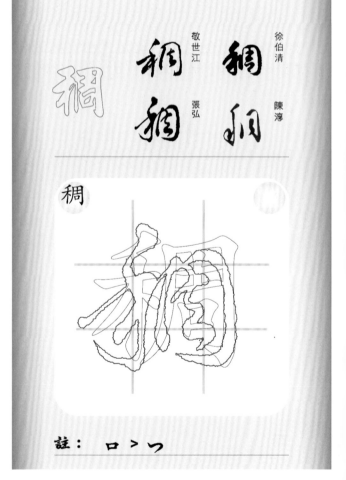

稠

註：口＞つ

種 / 种

王羲之　敬世江
徐伯清　俞和

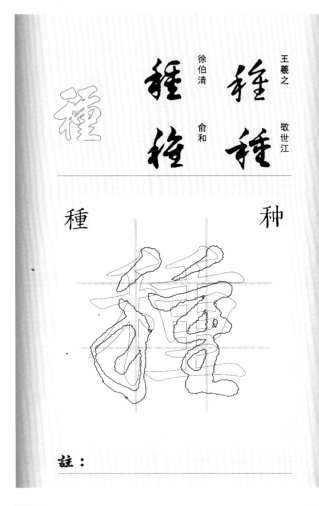

種　种

註：

稱 / 称

王羲之　卷菱湖
于右任標草　孫過庭

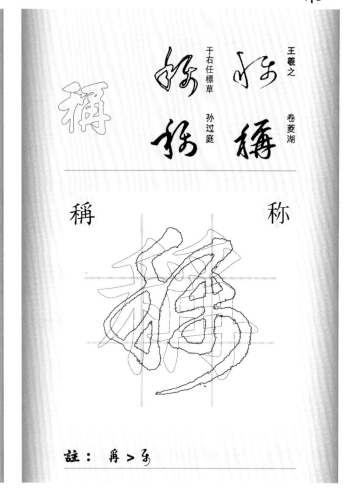

稱　称

註：再 ＞ 孑

稿

王守仁　趙孟頫
張弼　徐伯清

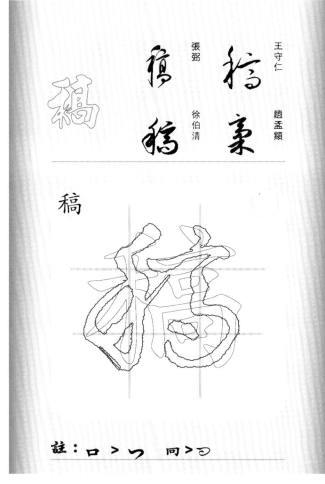

稿

註：口 ＞ ㄱ　同 ＞ ㄹ

穀

張弘　釋廬習草
釋廬習草　張弘

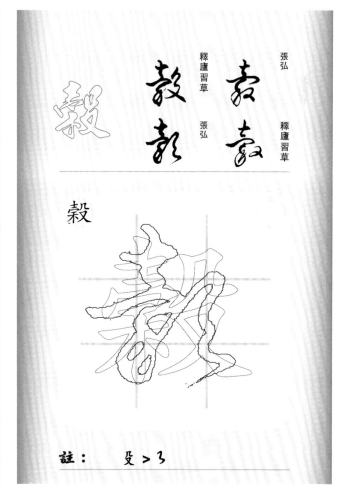

穀

註：殳 ＞ �33

稽

鮮于樞　趙子昂

稽稽

※于右任標草　趙构

稽禝

稽

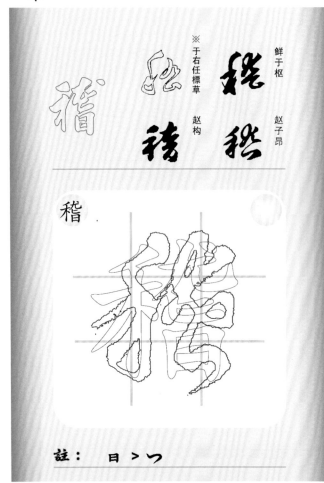

註： 日 > つ

稻

王宠　怀素

稻稻

祝枝山　敬世江

稻稻

稻

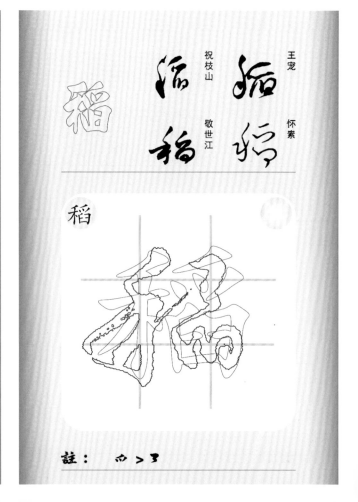

註： 舀 > 了

積

鮮于樞　王獻之

積積

于右任標草　王羲之

積積

積 积

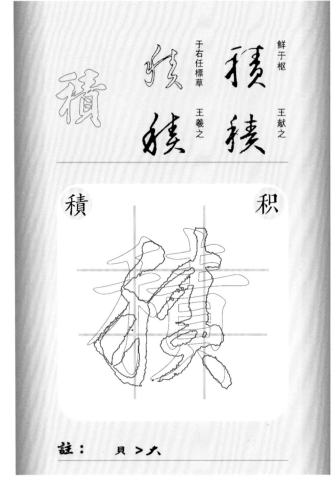

註： 貝 > 大

穎

裴英淑　敬世江

穎穎

趙雍　李怀琳

穎穎

穎 颖

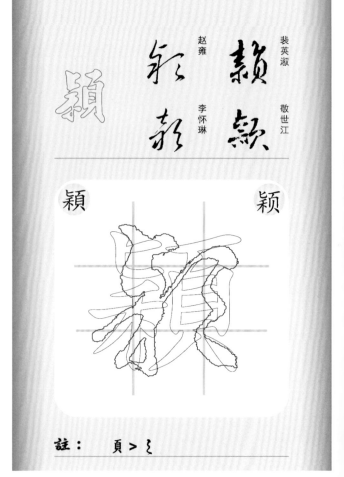

註： 頁 > 彡

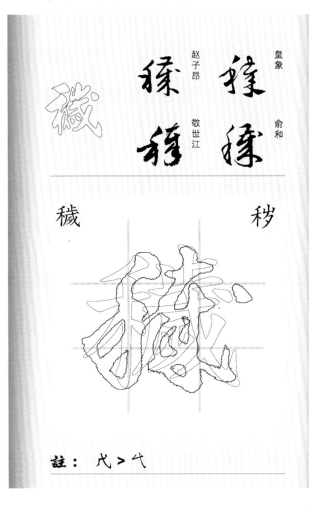

秒

穢

皇象　俞和
赵子昂　敬世江

註：弋 > 亻

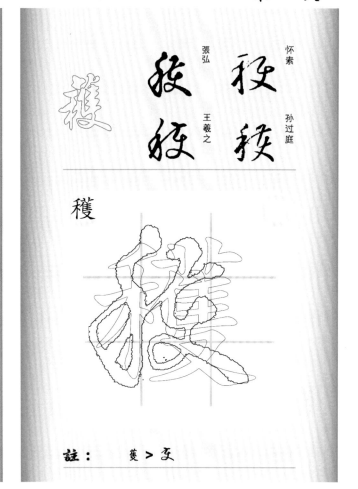

穫

怀素　孙过庭
張弘　王羲之

註：隻 > 支

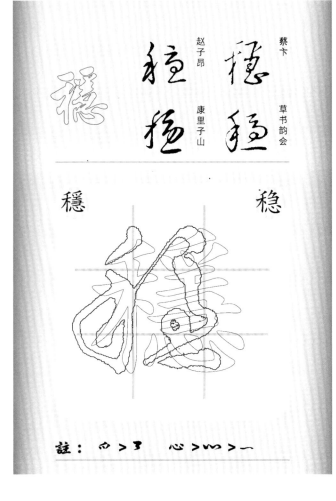

穩

蔡卞　草书韵会
赵子昂　康里子山

註：而 > ヨ　　心 > 灬 > 一

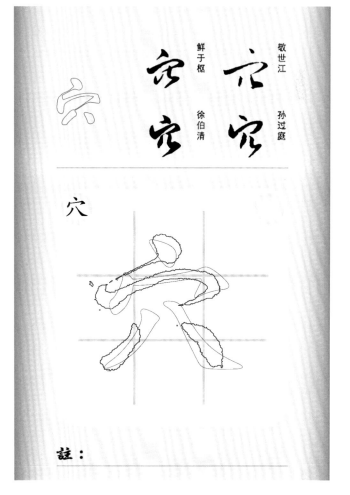

穴

敬世江　孙过庭
鮮于枢　徐伯清

註：

究

孫過庭　懷素
空海　敬世江

究究
究究

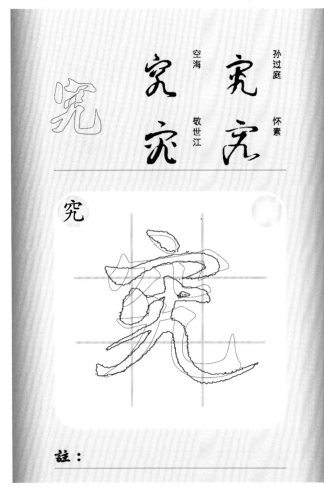

究

註：

空

黃庭堅　黃庭堅
懷素
于右任標草

空空
空空

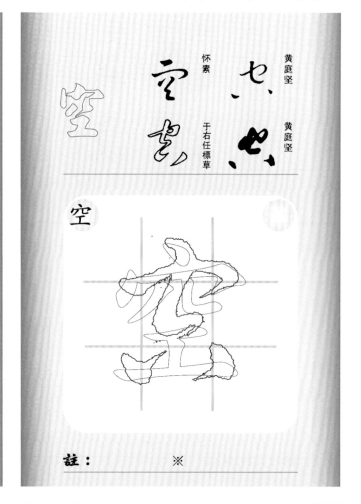

空

註：　　　　　　　※

穿

草書韻會　屈大均
王寵　徐伯清

穿穿
穿穿

穿

註：

突

敬世江　孫過庭
草書韻會　徐伯清

突突
突突

突

註：

窄

敬世江　佚名

張弘　徐伯清

註：

空

智永　釋廬習草

張弘　徐伯清

註：

窗　窓

米芾　徐伯清

草书韵辨　敬世江

註：

窟

王守仁　徐伯清

王鐸　敬世江

註：尸 > 乛

張弘
釋廬習草
釋廬習草 張弘

窪 洼

註：

祝枝山 徐伯清
草书韵会 敬世江

窩 窝

註： 咼 > 弓

王羲之 怀素
王羲之 李怀琳

窮 穷

註： 身 > 彳

孙过庭 敬世江
王宠 文征明

窺 窥

註： 夫 > 与

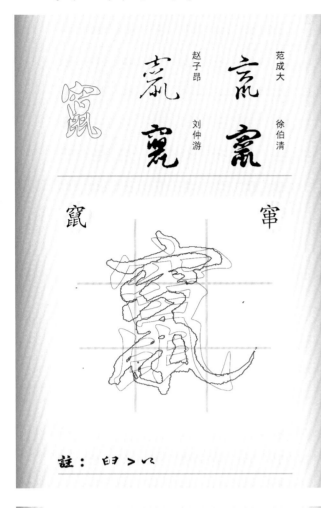

范成大　徐伯清
赵子昂　刘仲游

窨　竄

註：臼 ＞ 以

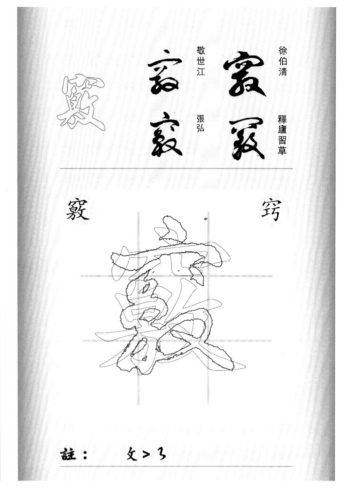

徐伯清　釋廬習草
敬世江　張弘

窍　竅

註：攵 ＞ 3

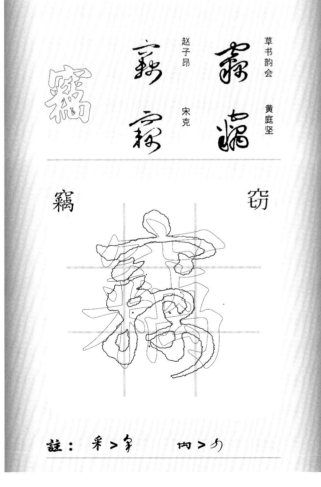

草书韵会　黄庭坚
赵子昂　宋克

竊　窃

註：釆 ＞ 爭　　冏 ＞ 勹

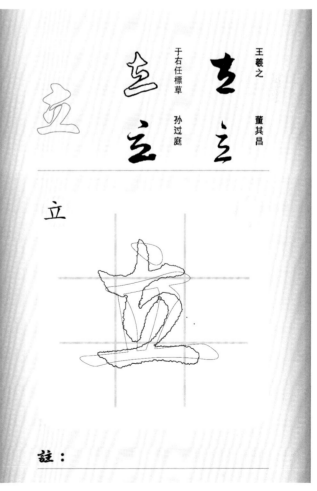

王羲之　董其昌
于右任標草　孙过庭

立

註：

507

站

敬世江　釋廬習草
張弘　　徐伯清

站

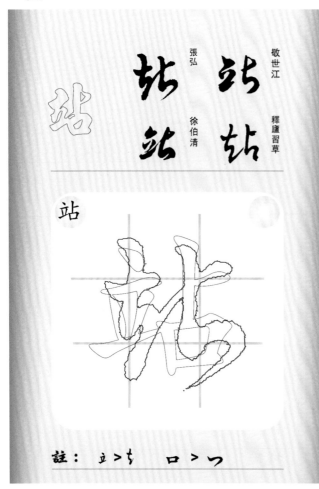

註：　立 > ち　　口 > つ

章

于右任標草　智永
王羲之　楊維禎

章

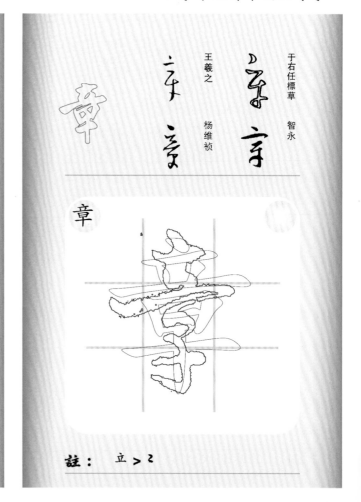

註：　立 > こ

竟

王羲之　于右任標草
王鐸　　懷素

竟

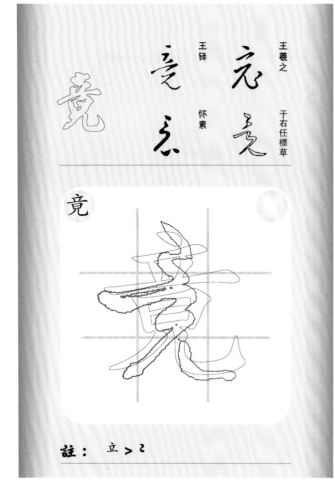

註：　立 > こ

童

王鐸　徐伯清
礼实　敬世江

童

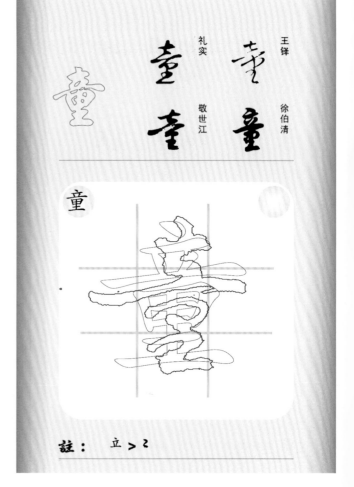

註：　立 > こ

竭

鮮于樞　宋克　智永

于右任標草

註：　立＞ち　　四＞了　匃＞日

端

懷素　智永　徐伯清

※于右任標草

註：　立＞ち　　而＞勹

競　竞

孫過庭　※于右任標草　懷素　徐渭

註：　口＞つ

竹

陸居仁　于右任標草　王羲之　敬世江

註：

竿

竿 張弘
草书的会 徐伯清
竿 敬世江
竿

竿

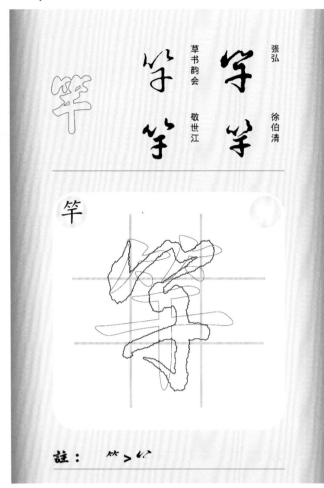

註：　竹 > ⺮

笆

笆 徐伯清
笔 敬世江 文徵明
笔 張弘
笆

笆

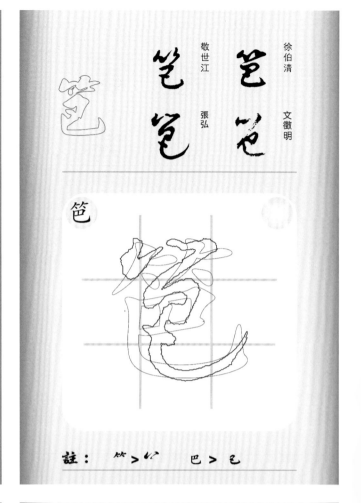

註：　竹 > ⺮　　巴 > 己

笑

笑 黄慎
于右任標草 徐伯清
笑 米芾
笑

笑

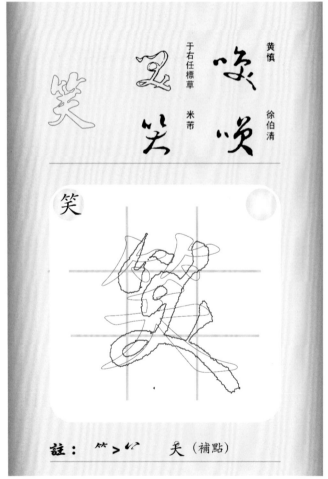

註：　竹 > ⺮　　夭（補點）

笨

笨 徐伯清
笨 敬世江 釋廬習草
笨 張弘
笨

笨

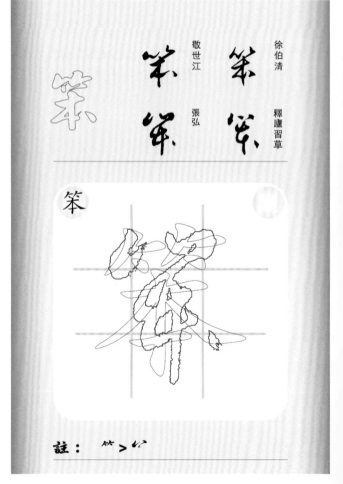

註：　竹 > ⺮

笛

敬世江　孫过庭
張弘　徐伯清

笛

註：　竹＞⺮

第

王守仁　孫过庭
薛绍彭　敬世江

第

註：　竹＞⺮

符

張弘　徐伯清
王宠　敬世江

符

註：　竹＞⺮　亻＞丨

等

于右任標草　智永
王羲之　王献之

等

註：　※

策

王守仁　徐伯清
黄庭堅
于右任標草

策

註：　竹＞⺮

筆

孙过庭　怀素
沈粲
于右任標草

笔

註：

簡

草书韵会　徐伯清
草书韵会　敬世江

筒

註：　口＞冂

答

王宠　王羲之
鲜于枢
于右任標草

答

註：　口＞冂

註：　竹＞୰

註：　竹＞୰　　月＞ぅ

註：　竹＞୰　　亻＞し

註：　竹＞୰　　忄＞々

節

王寵　　智永

王羲之　　于右任標草

節　　　　节

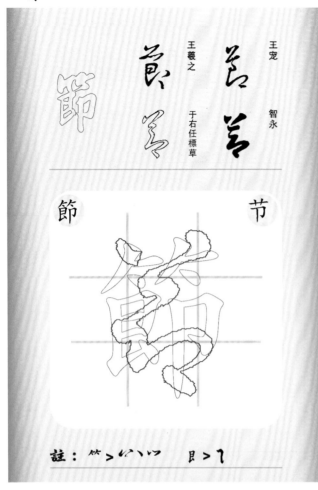

註：　竹 ＞ 씨 小 口　　目 ＞ フ

鮮于樞　　索靖

何紹基　　虞世南

管

管

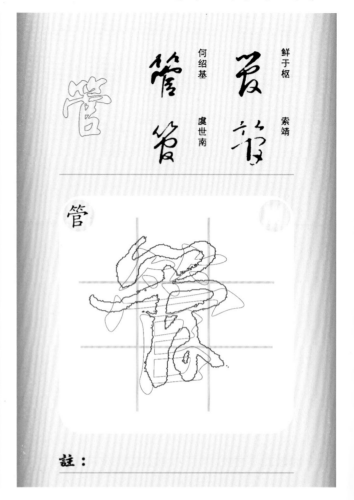

註：

皇象　　徐伯清

李世民　　佚名

算

算

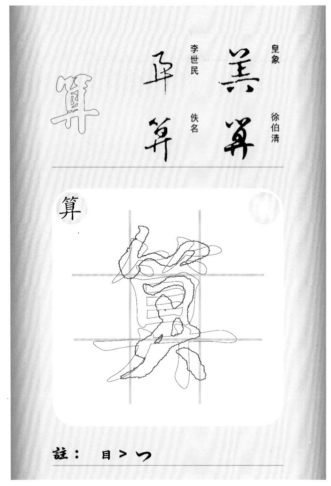

註：　目 ＞ フ

草书韵会　　徐伯清

董其昌　　敬世江

箏

箏

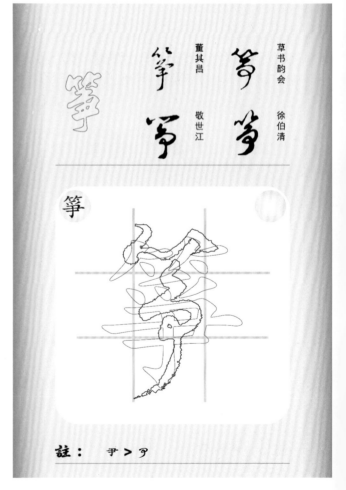

註：　尹 ＞ ヲ

箭

敬世江　婁堅

鮮于樞　徐伯清

箭

註：竹 > 以 ゝゝ 月 > イ 川 > ﹁ ﹁

箱

于右任標草

智永　徐伯清

箱

註：

篇

文天祥　孫過庭

趙子昂　徐伯清

篇

註：戶 > フ

範

王獻之　孫過庭

王鐸　敬世江

範　范

註：

築

宋克　張瑞圖
康里子山
祝允明

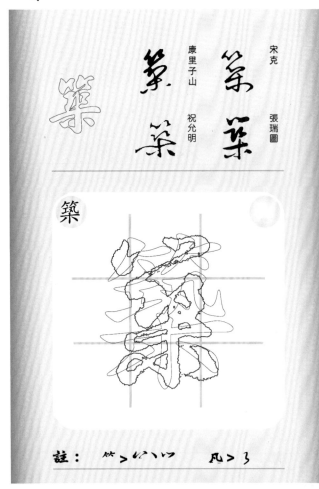

築

註：　竹＞レ⺍ㅆ　　凡＞彡

徐伯清　釋廬習草
敬世江
張弘

篩

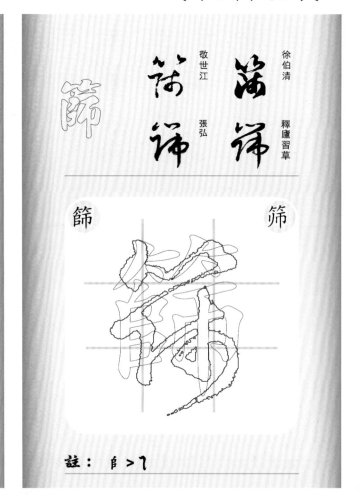

篩

註：　白＞て

張鏐
釋廬習草
釋廬習草　張弘

簇

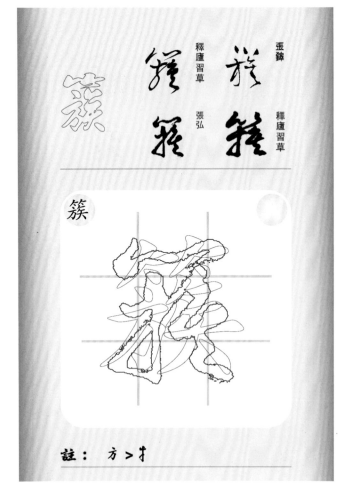

簇

註：　方＞扌

敬世江　吳志淳
張弘
徐伯清

篷

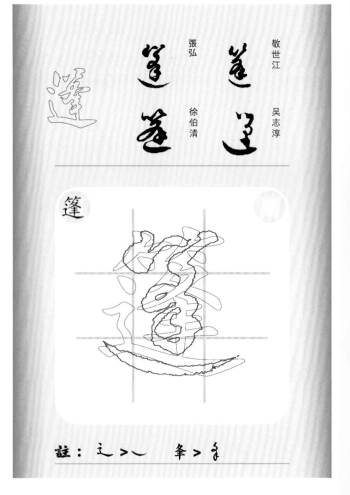

篷

註：　辶＞乀　　夆＞夆

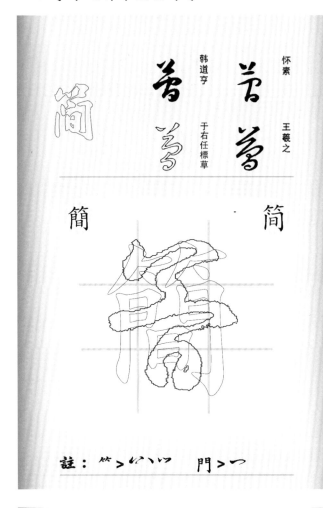

懷素　王羲之　韓道亨　于右任標草

簡　　簡

簡

註：　竹＞ㄣ╱╲╱╲　　門＞冖

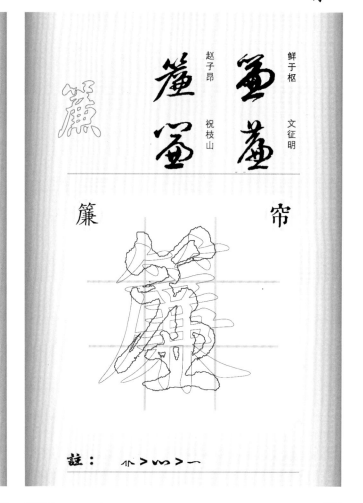

鮮于樞　文徵明　趙子昂　祝枝山

簾　　帘

簾

註：　竹＞╱╲＞一

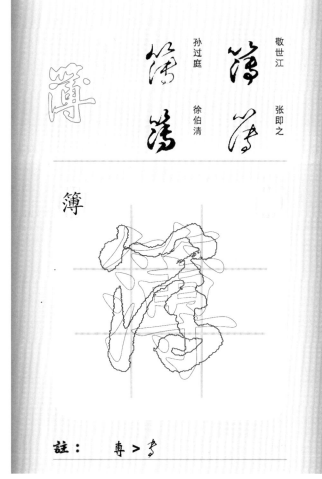

敬世江　張即之　孫過庭　徐伯清

簿

簿

註：　尃＞多

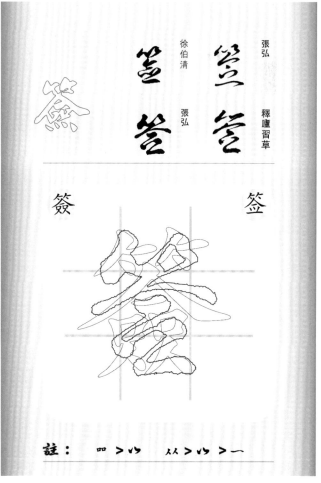

張弘　釋廬習草　徐伯清　張弘

籤　　簽

簽

註：　四＞ㄣ　　从＞ㄣ＞一

簷

湯煥　唐順之
豐坊　張弘

註：　竹 > 𠈌 ⺌ ⺍

籌

敬世江　陳淳
釋廬習草　徐伯清

註：　吋 > ㇉

籃

于右任標草　徐伯清
高閑　敬世江

註：　臣 > ㇗　𥫗 > 𠃌　皿 > ㇠

籍

董其昌　懷素
孫過庭　于右任標草

註：　耒 > 𡗗　日 > ㇆

籠

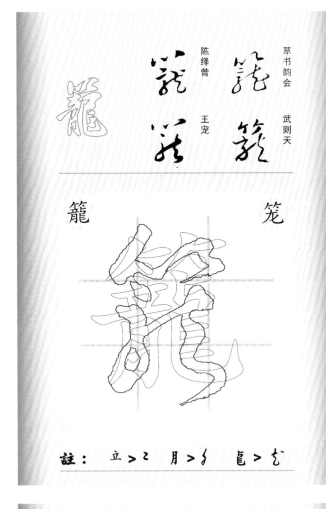

草书韵会　武则天
陈绎曾　王宠

籠　　笼

註：　立＞2　月＞彡　竜＞七

鐵

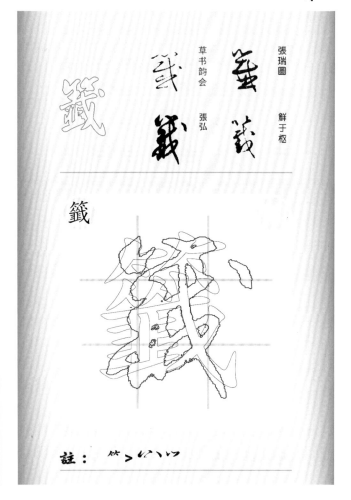

張瑞圖　鮮于樞
草书韵会　張弘

籖

註：　竹＞以以

籬

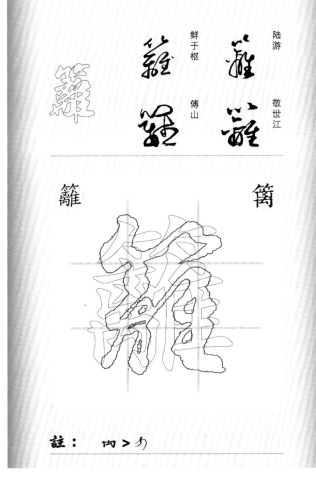

陆游　敬世江
鲜于枢　傅山

籬　　篱

註：　㐀＞勹

籟

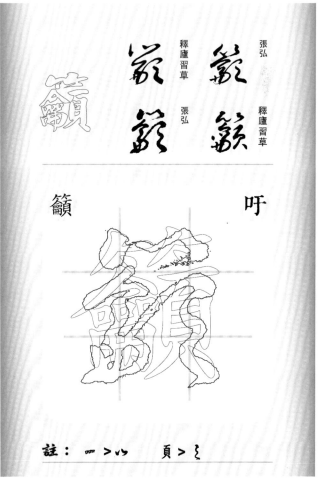

張弘　釋廬習草
釋廬習草　張弘

籟　　吁

註：　亠＞以　頁＞3

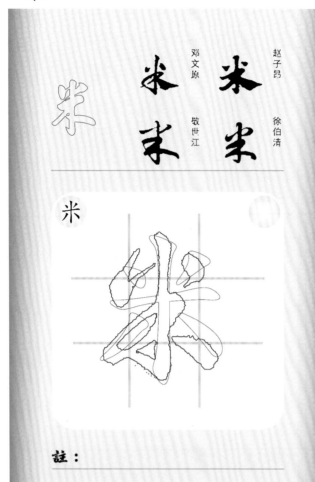

米

趙子昂　徐伯清

鄧文原　敬世江

註：

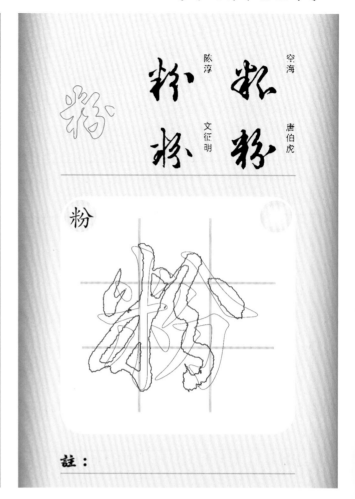

粉

空海　唐伯虎

陳淳　文徵明

註：

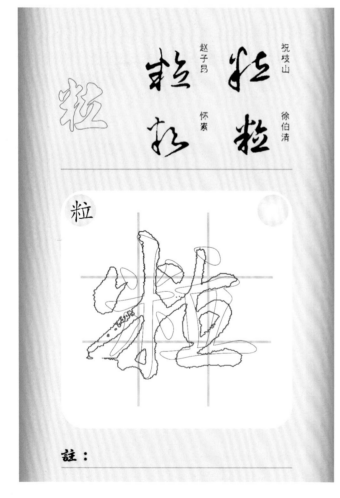

粒

祝枝山　徐伯清

趙子昂　懷素

註：

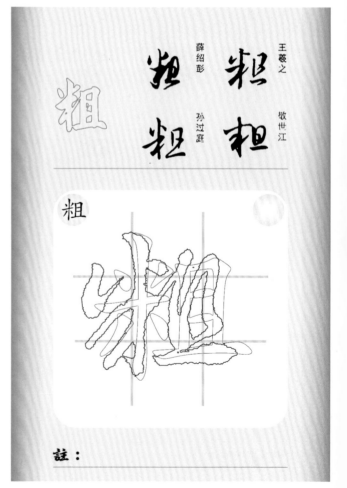

粗

王羲之　敬世江

薛紹彭　孫過庭

註：

粘

徐伯清　王鐸
敬世江　張弘

粘

註：　口 ＞ つ

粥

祝枝山　敬世江
顏真卿　杜良臣

粥

註：　弓 ＞ ㇇

粵

懷素　張弘
敬世江　徐伯清

粵

註：

粹

草书韵会　敬世江
張弘　徐伯清

粹

註：　卒 ＞ 亥

孫過庭　于右任標草
智永　懷素

精

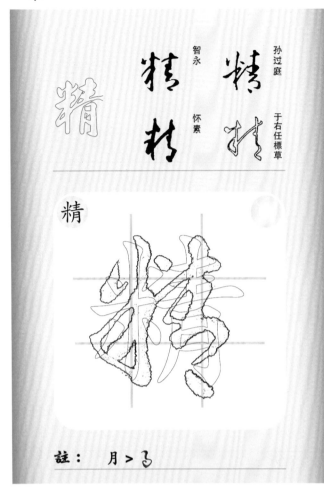

精

註： 月 > ろ

張弘　釋廬習草
釋廬習草　張弘

糊

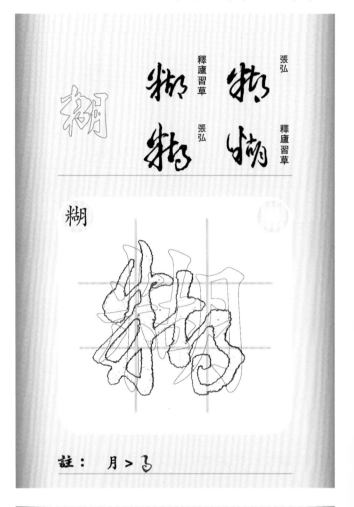

糊

註： 月 > ろ

敬世江　釋廬習草
張弘　徐伯清

糕

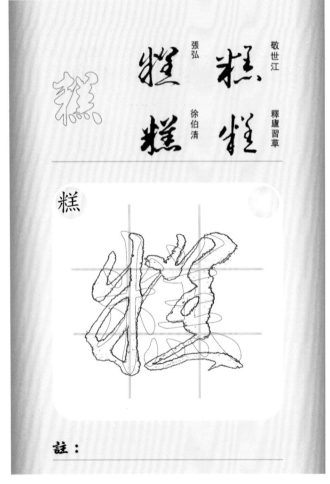

糕

註：

敬世江　徐伯清
草书韵会　張弘

糖

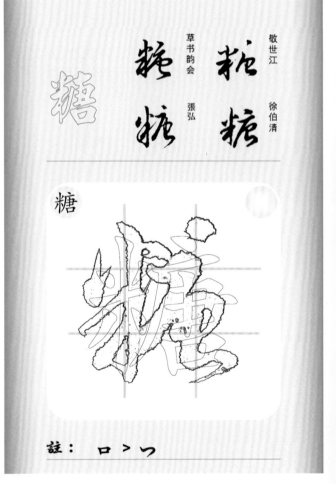

糖

註： 口 > つ

毛澤東　徐伯清
空海　敬世江

糞　　　　　糞

註：田 ﹥ 卫　　共 ﹥ 云

孙过庭　文征明
于右任標草　智永

糟

註：　　　　　　　　※

敬世江　徐伯清
　　　釋廬習草
張弘

糙

註：　　之 ﹥ 丷

米芾　敬世江
草书韵会
王铎

糧　　　　　粮

註：　　日 ﹥ 卫

草書通識

系

敬世江　宋高宗

赵构　徐伯清

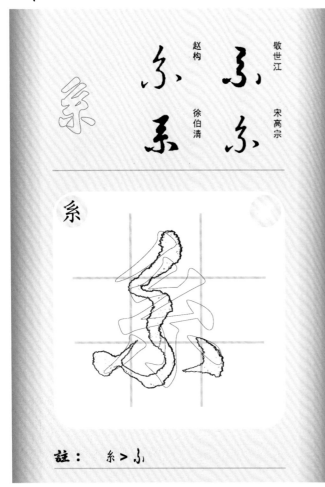

系

註：　糸 > 系

糾

張弘　徐伯清

草书韵会　敬世江

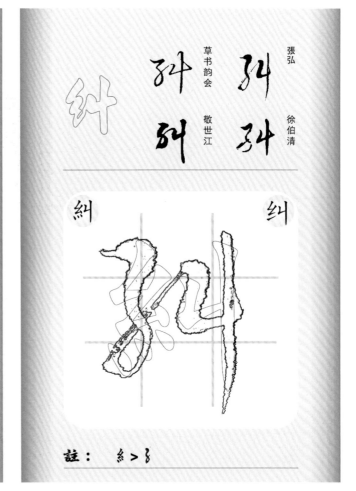

糾

註：　糸 > 纟

紀

贺知章　孙过庭

敬世江　徐伯清

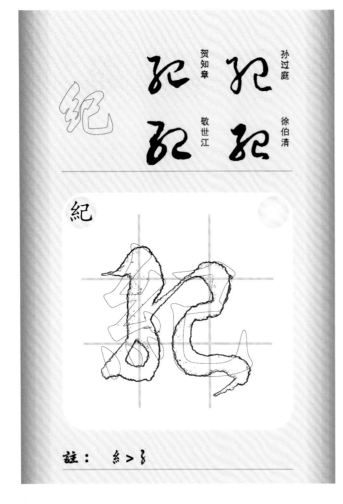

紀

註：　糸 > 纟

紅

祝允明　王铎

敬世江　孙过庭

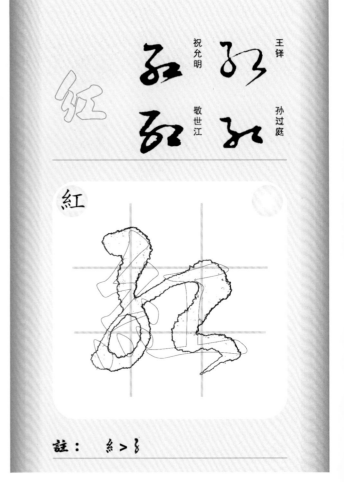

紅

註：　糸 > 纟

約

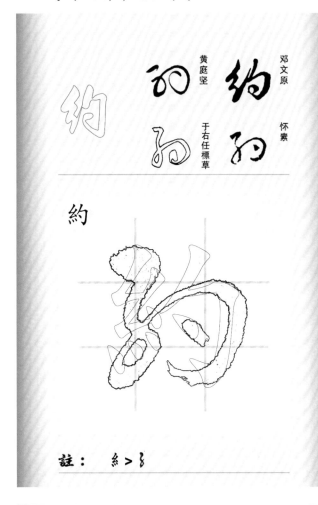

鄧文原　懷素
黃庭堅
于右任標草

約

註：　糸 > 纟

紡

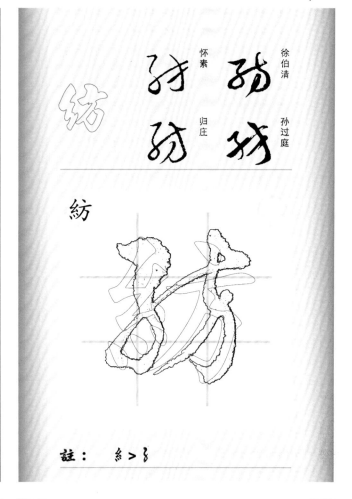

徐伯清　孫過庭
懷素
歸庄

紡

註：　糸 > 纟

紋

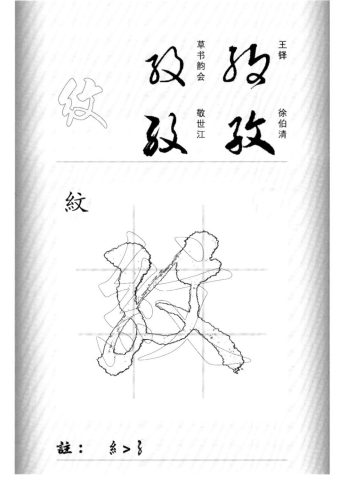

王鐸　徐伯清
草书韵会
敬世江

紋

註：　糸 > 纟

素

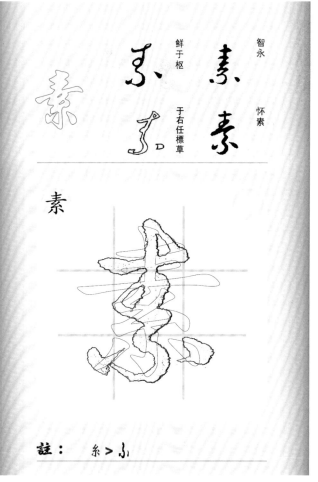

智永　懷素
鮮于枢
于右任標草

素

註：　糸 > 灬

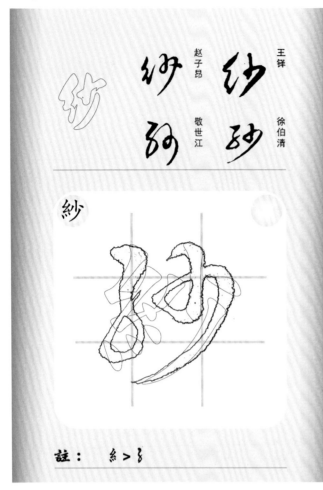

紗

王鐸　　徐伯清
赵子昂　敬世江

紗

註：　糸 > 𢆶

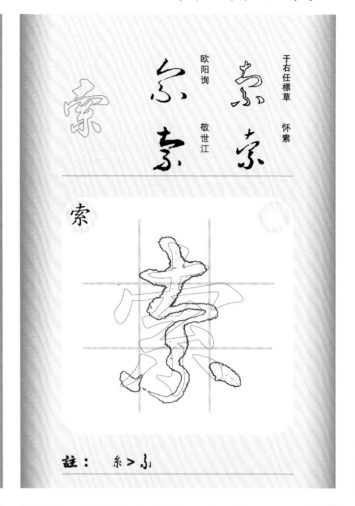

索

于右任標草　怀素
欧阳询　敬世江

索

註：　糸 > 小

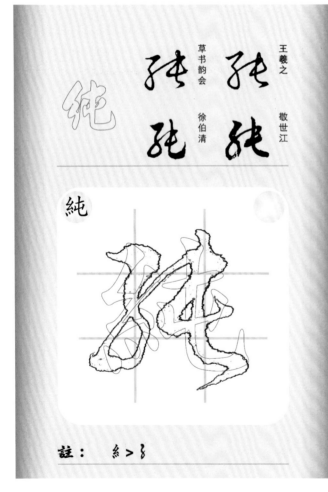

純

王羲之　敬世江
草书韵会　徐伯清

純

註：　糸 > 𢆶

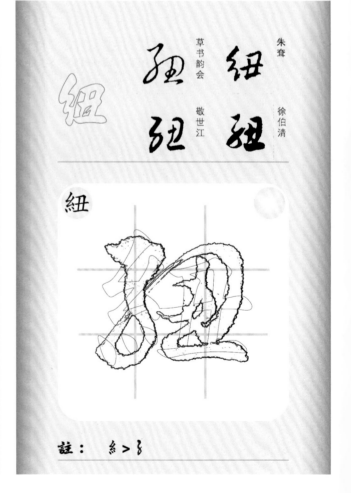

紐

朱耷　徐伯清
草书韵会　敬世江

紐

註：　糸 > 𢆶

級

草书韵会　徐伯清
張弘　敬世江

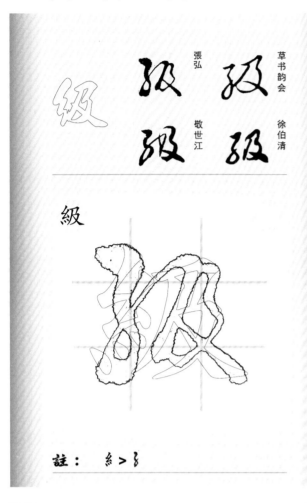

級

註：　糸＞乡

納

智永　怀素
于右任標草　敬世江

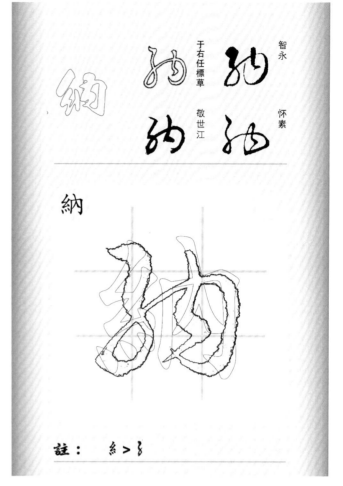

納

註：　糸＞乡

紙

王寵　智永
王羲之　于右任標草

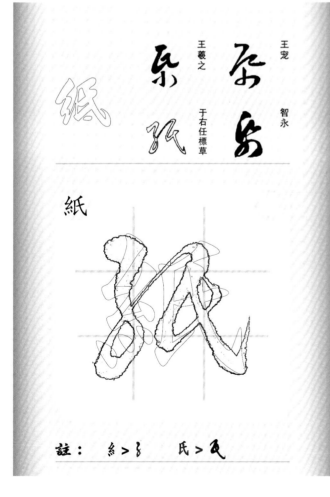

紙

註：　糸＞乡　　氏＞氏

紛

蔣善進　欧阳询
高闲　智永

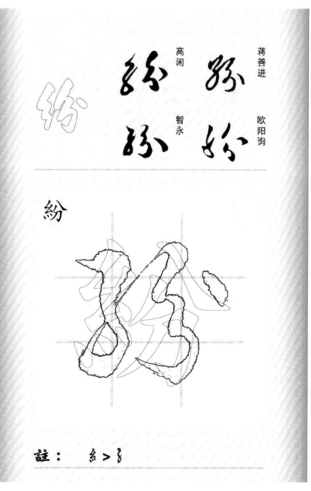

紛

註：　糸＞乡

絆

皇象
赵子昂　張弘
徐伯清

絆

註：糸＞

絷

張弘　釋廬習草
釋廬習草　張弘

絷

註：糸＞

紹

李东阳
王献之　敬世江
孙过庭

紹

註：糸＞　召＞

細

徐伯清
鮮于枢　范成大
祝允明

細

註：糸＞

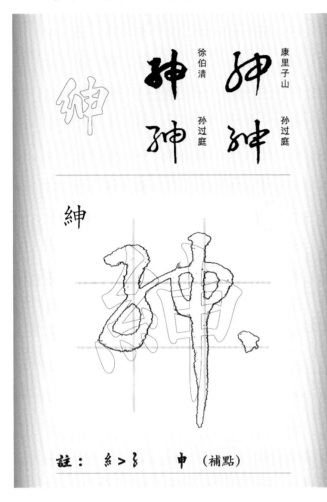

紳

康里子山　孫過庭
徐伯清　孫過庭

註：　糸 > 纟　　申（補點）

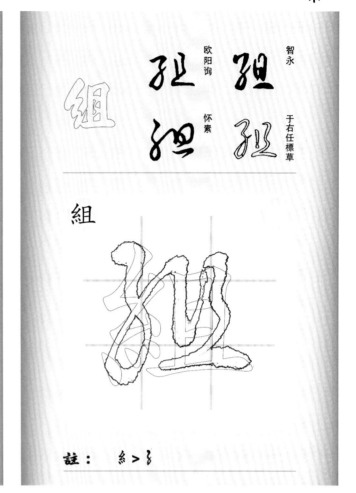

組

智永　于右任標草
歐陽詢　懷素

註：　糸 > 纟

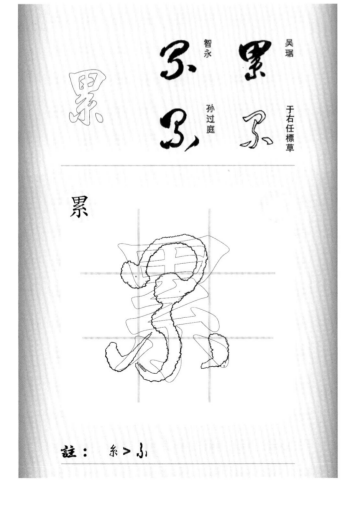

累

吳琚　于右任標草
智永　孫過庭

註：　糸 > 小

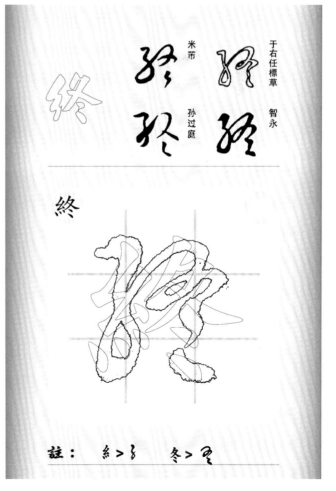

終

于右任標草　智永
米芾　孫過庭

註：　糸 > 纟　　冬 > 冬

統

張弘　草书韵会
徐伯清
敬世江

註：糸 > 纟

絞

鄧文原
張弘
徐伯清
敬世江

註：糸 > 纟　　交 > 攵

結

智永
邓文原　懷素
于右任標草

註：糸 > 纟　　口 > 丁

絨

敬世江
康里　陳謙
徐伯清

註：糸 > 纟

絕

文征明　　王羲之
李懷琳

月儀帖

註：　糸＞

紫

孫過庭　　智永
于右任標草　　徐渭

註：　糸＞

絮

趙子昂
徐伯清　　敬世江

月儀帖

註：　糸＞　口＞

絲 / 丝

王羲之　　懷素
徐伯清　　※于右任標草

註：

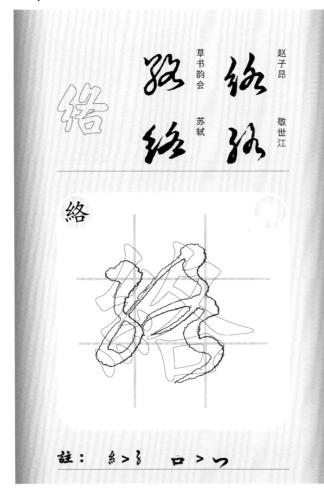

絡

趙子昂
草書韵会　敬世江
蘇軾

註：糸 > ʒ　　口 > ㄱ

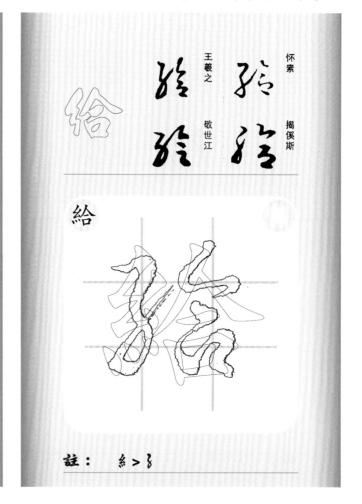

給

懷素
王羲之　揭俣斯
敬世江

註：糸 > ʒ

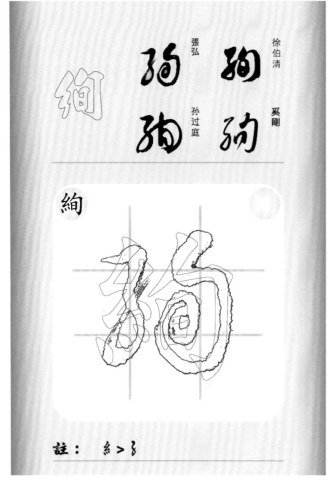

絢

徐伯清
張弘　奚剛
孫過庭

註：糸 > ʒ

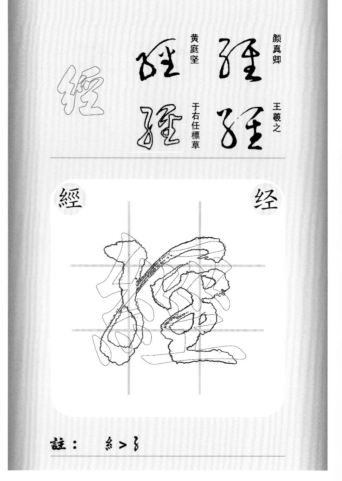

經

顏真卿
黃庭堅　王羲之
于右任標草

註：糸 > ʒ

綁

註： 糸＞ㄣ

綻

註： 糸＞ㄣ　　疋＞ㄥ

綜

註： 糸＞ㄣ

綽

註： 糸＞ㄣ

緊

王羲之　草书韵会

草书韵会　敬世江

緊　緊

註：臣＞レ　又＞る　糸＞小

綴

赵子昂　王羲之

赵构　徐伯清

綴

註：糸＞る

網

董其昌　解缙

祝枝山　徐伯清

網　网

註：糸＞る　冂＞冖

綱

祝枝山　孙过庭

空海　怀素

綱　纲

註：糸＞る　冂＞冖

綺　欧阳询　智永　于右任標草　孫过庭

綺

註：糸 > 纟

緒　韓道亨　敬世江　韓道亨　宋高宗

緒

註：糸 > 纟　　白 > 丷

綠　赵子昂　敬世江　文征明　归庄

綠　绿

註：糸 > 纟　　彖 > 永

綢　張弘　敬世江　釋廬習草　徐伯清

綢

註：糸 > 纟　　白 > 丷

黃姬水
趙構

張弼
王鐸

綿

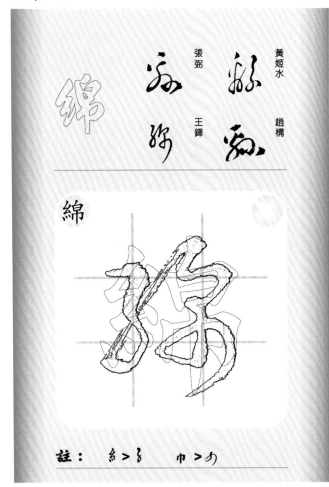

綿

註：　糸 > 　　　巾 >

張弘
釋廬習草

于右任標草
張弘

綵

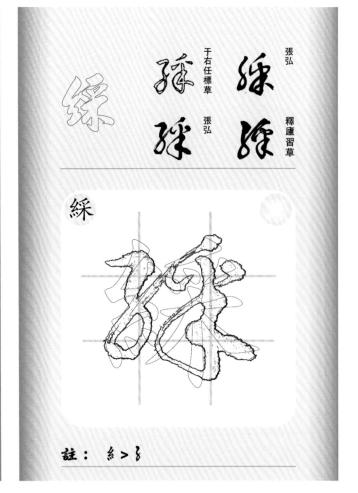

綵

註：　糸 >

顏真卿
于右任標草

王獻之
智永

維

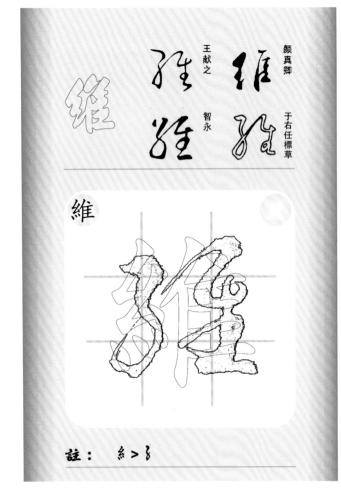

維

註：　糸 >

宋高宗
徐伯清

趙構
敬世江

締

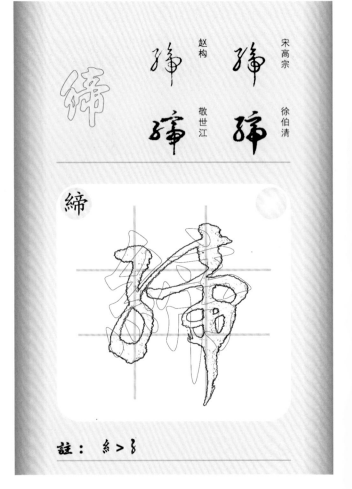

締

註：　糸 >

練

練

趙子昂
趙構
徐伯清
宋高宗

註： 糸 > 𠃌

緻

致

虞世南
賀知章
王羲之
蔡襄

註： 糸 > 𠃌　　攵 > 彡

編

編

陳淳
草书韵会
孫过庭
敬世江

註： 糸 > 𠃌　　戶 > フ

緬

緬

索靖
范成大
敬世江
徐伯清

註： 糸 > 𠃌

緝

張弘　　徐伯清

草书韵会　　敬世江

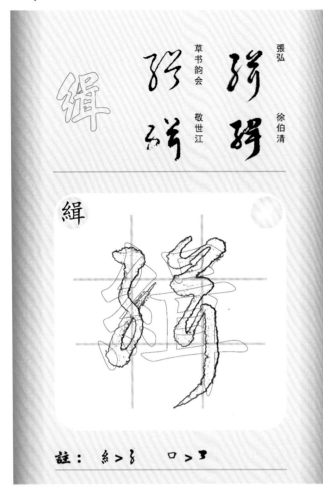

緝

註： 糸 > 糸　　口 > 口

緣

韓道亨　　于右任標草

柳公权　　怀素

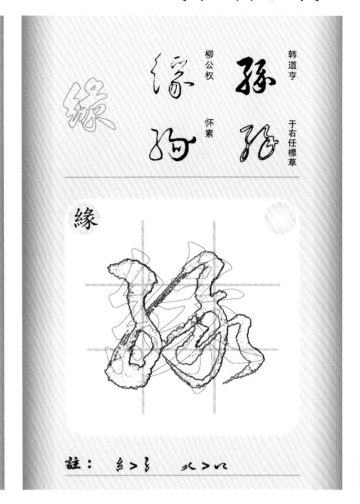

緣

註： 糸 > 糸　　火 > 火

線

赵子昂　　徐伯清

赵构　　宋高宗

線　　线

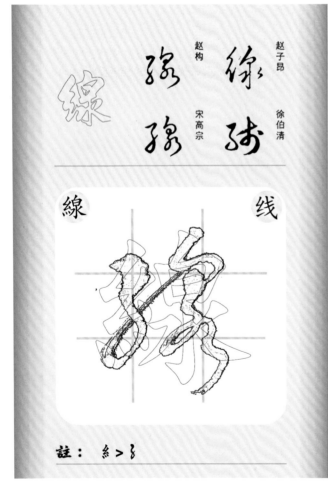

註： 糸 > 糸

緞

張弘　　徐伯清

邓文原　　敬世江

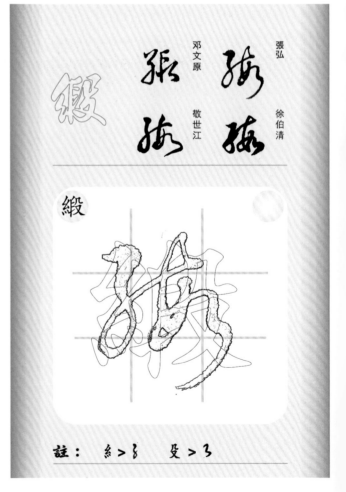

緞

註： 糸 > 糸　　殳 > 殳

緩

欧阳询 孙过庭
皇象 康里子山

緩

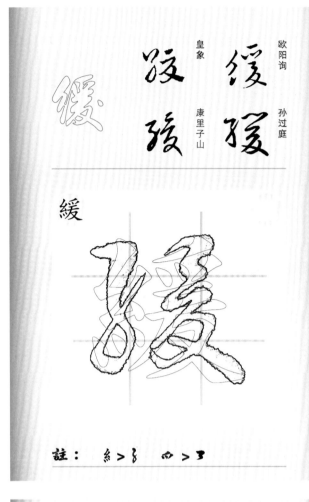

註：糸 > 彡　爰 > 孚

縛

徐伯清 敬世江
草书韵会 赵子昂

縛

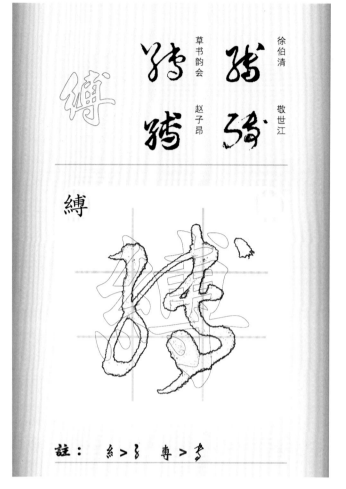

註：糸 > 彡　專 > 专

縣

宋克 孙过庭
王羲之 怀素

縣　县

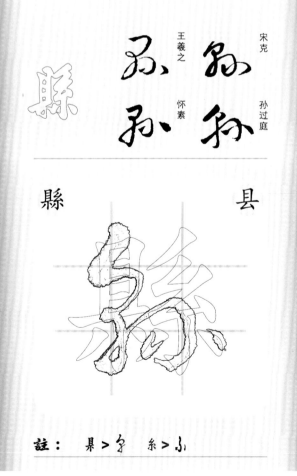

註：具 > 字　糸 > 小

縮

邢侗 徐伯清
饶介 敬世江

縮

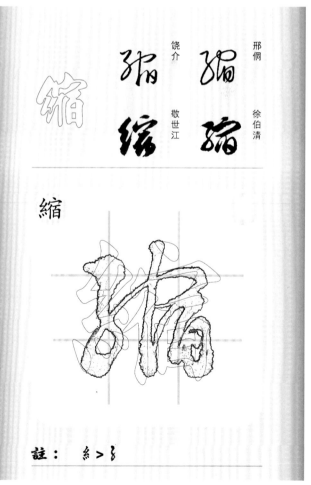

註：糸 > 彡

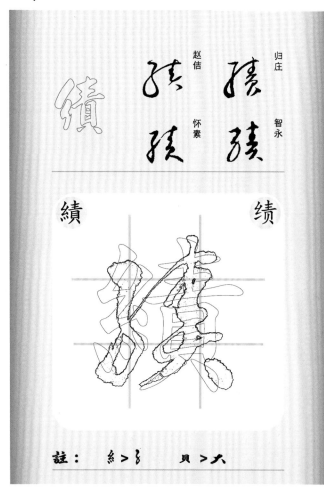

績　　　　　　绩

註：　糸＞乡　　貝＞人

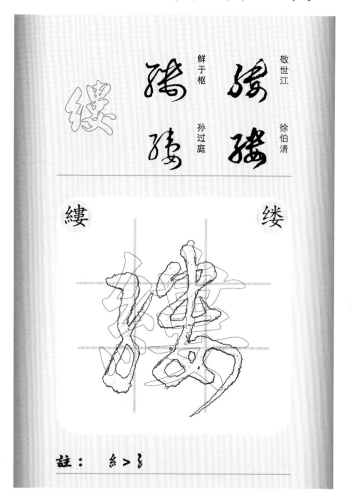

縷　　　　　　缕

註：　糸＞乡

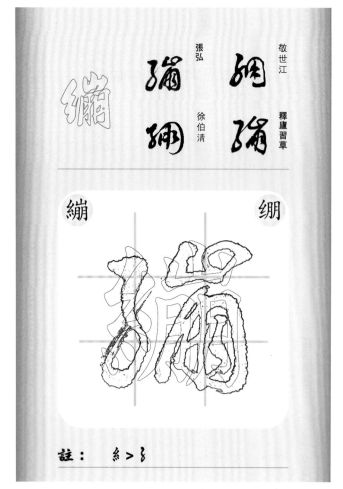

繃　　　　　　绷

註：　糸＞乡

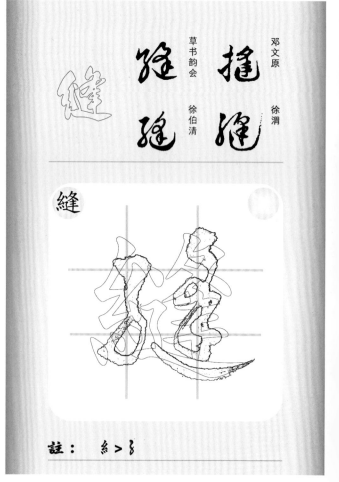

縫

註：　糸＞乡

總　　　　　　　　　　總

總
韓道亨　　王鐸
敬世江　　徐伯清

註：糸＞彡

縱　　　　　　　　　　纵

縱
赵子昂　　苏轼
孙过庭　　敬世江

註：彳＞丨　　从＞以　　疋＞乚

繁　　　　　　　　　　繁

繁
赵构　　解缙
孙过庭　　傅山

註：又＞彡　　糸＞小

織　　　　　　　　　　织

織
黄庭坚　　陈淳
草书韵会　　祝枝山

註：立＞乙　　日＞フ

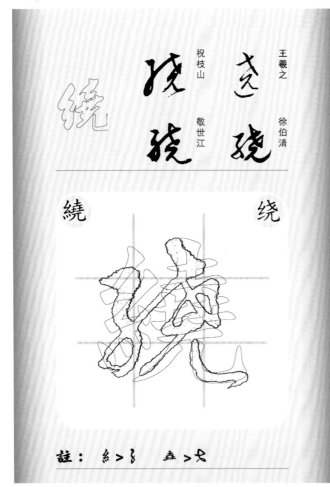

繞　　绕

王羲之　徐伯清
祝枝山　敬世江

註：　糸＞彡　　垚＞尭

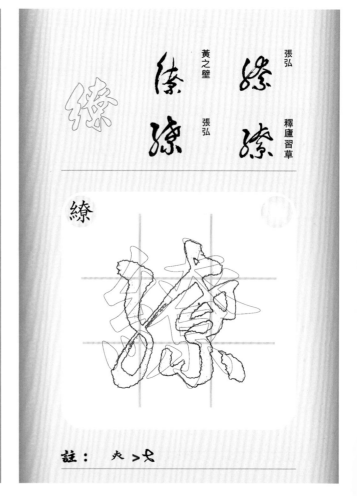

繚

張弘　釋廬習草
黃之璧　張弘

註：　大＞大

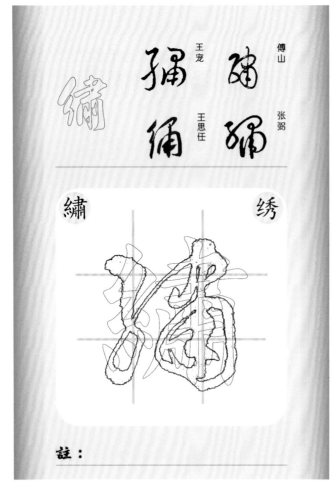

繡　　绣

傅山　張弼
王寵　王思任

註：

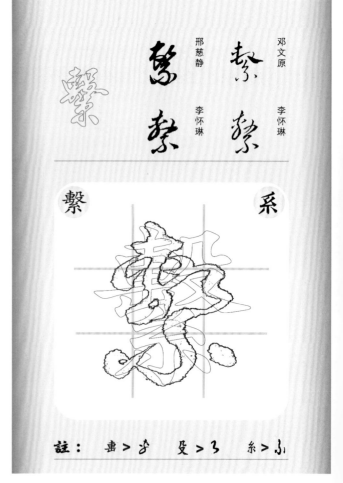

繫　　系

鄧文原　李懷琳
邢慈靜　李懷琳

註：　叀＞幺　　殳＞彡　　糸＞小

草书韵会　沈粲
陆居仁　苏东坡

繭　　　　　　　　　　茧

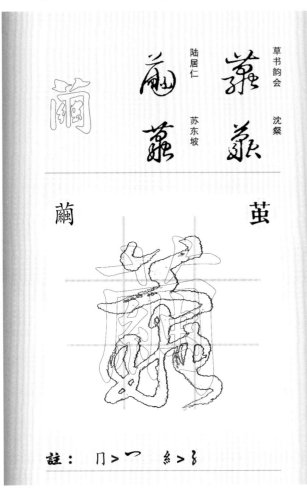

註：　冂＞冖　　糸＞纟

草书韵会　孙过庭
于右任標草　李怀琳

繩　　　　　　　　　　绳

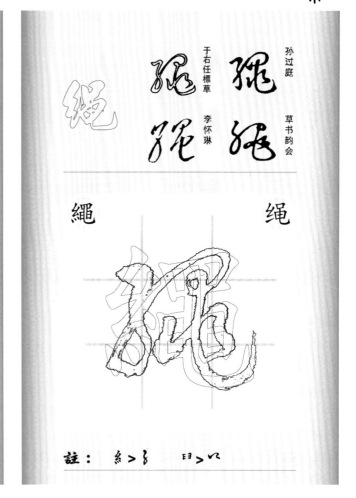

註：　糸＞纟　　罒＞⺊

草书韵会　徐伯清
赵子昂　孙过庭

繪　　　　　　　　　　绘

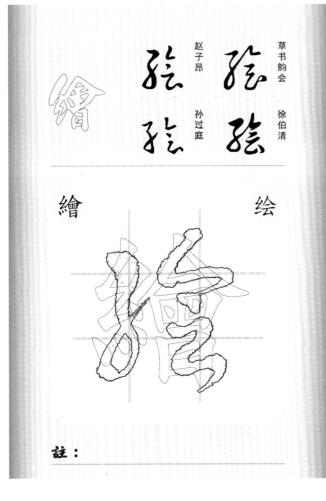

註：

草书韵会　湯焕
祝允明　徐伯清
敬世江

繳

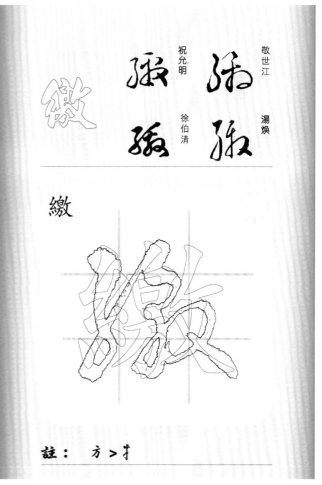

註：　方＞扌

繽

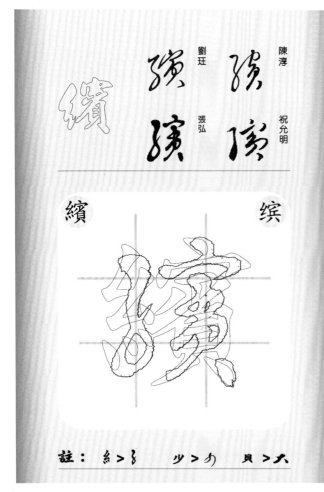

陳淳　祝允明
劉玨　張弘

繽　繽

註：糸＞ｚ　　少＞ｏ　　貝＞大

辮

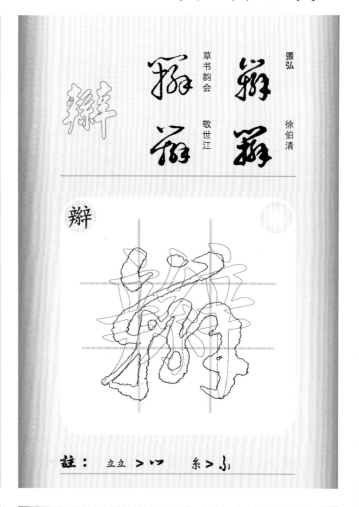

張弘　徐伯清
草書韵会　敬世江

辮

註：立立＞川　　糸＞小

繼

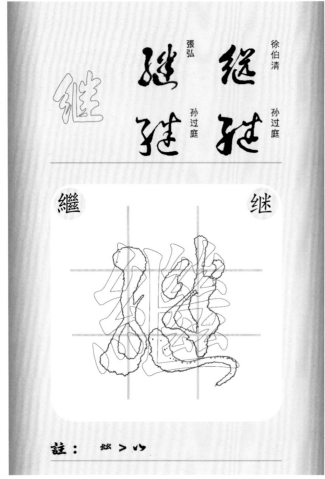

徐伯清　孫过庭
張弘　孫过庭

繼　继

註：幺幺＞川

纏

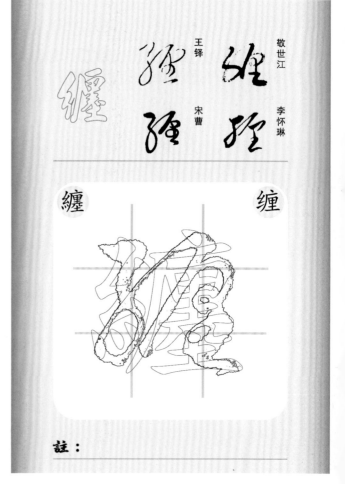

敬世江　李怀琳
王铎　宋曹

纏　缠

註：

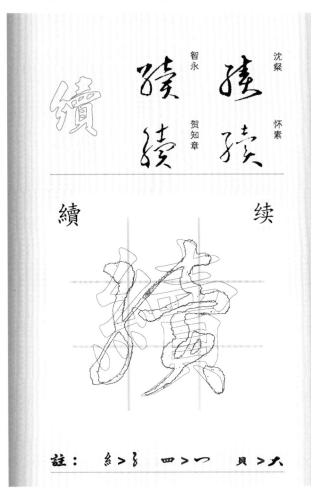

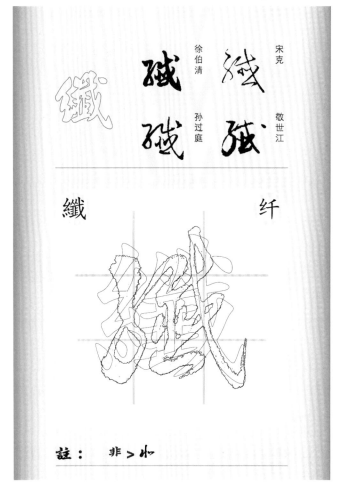

續　　　续

纖　　　纤

註：　糸＞彡　四＞冖　貝＞大

註：　非＞小

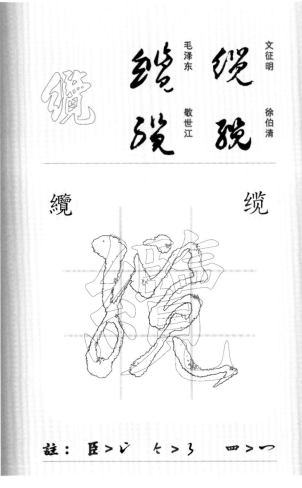

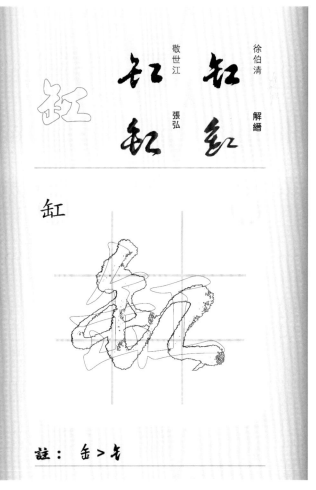

纜　　　缆

缸

註：　臣＞レ　糸＞彡　四＞冖

註：　缶＞乇

缺

董其昌　徐伯清
黃道周　草书韵会

缺

註：　缶 > 乇

罐

敬世江　徐伯清
張弘　敬世江

罐

註：　缶 > 乇　　叩 > 八

罕

孙过庭　徐伯清
赵构　敬世江

罕

註：

置

米芾　康里子山
草书韵会　孙过庭

置

註：　四 > 冖

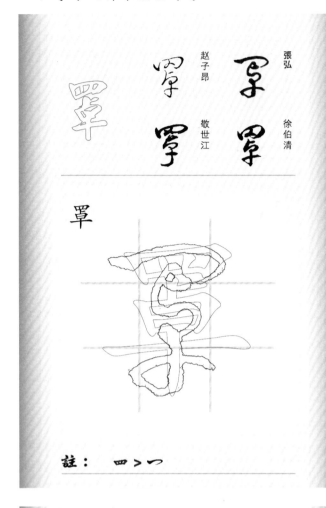

張弘　徐伯清
赵子昂
敬世江

罩

註：　四 > 冖

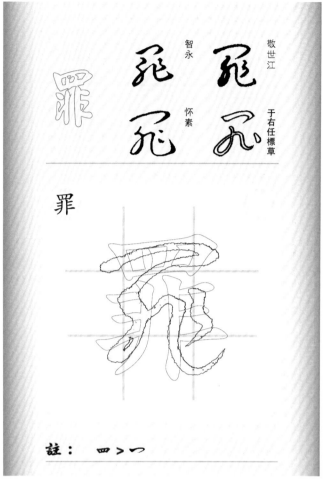

敬世江　于右任標草
智永
怀素

罪

註：　四 > 冖

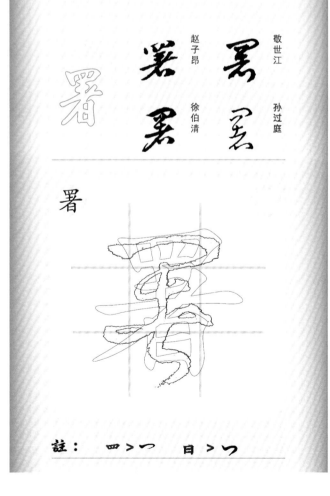

敬世江　孙过庭
赵子昂　徐伯清

署

註：　四 > 冖　　日 > 冖

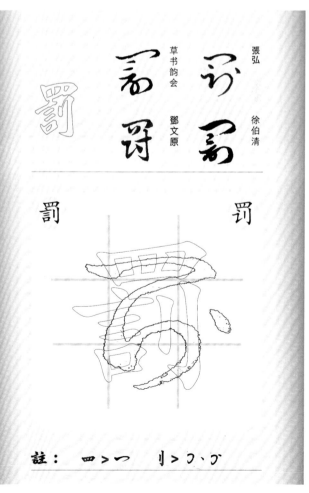

張弘　徐伯清
草书韵会　鄧文原

罰　罚

註：　四 > 冖　　刂 > 冫

罵

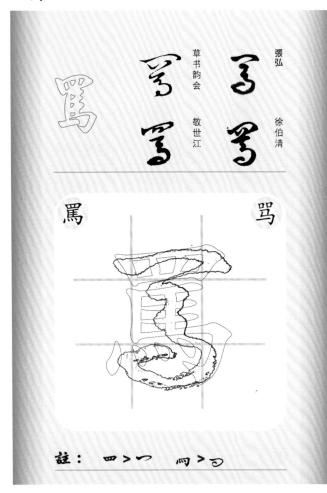

張弘　徐伯清

草书韵会　敬世江

罵　　罵

註：　四 > 冖　　𦥑 > 𠃍

羅

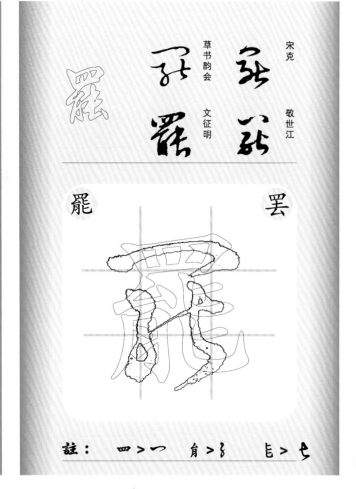

宋克　敬世江

草书韵会　文征明

罷　　罢

註：　四 > 冖　　肉 > 犭　　匕 > 乚

羅

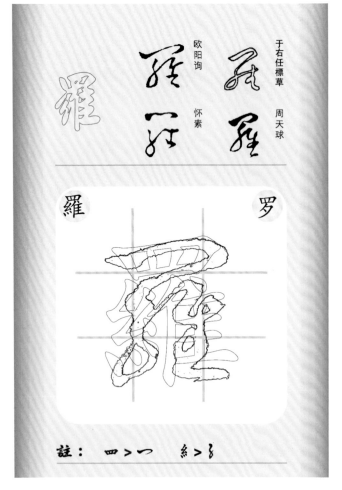

于右任標草　周天球

欧阳询　怀素

羅　　罗

註：　四 > 冖　　糹 > 纟

羊

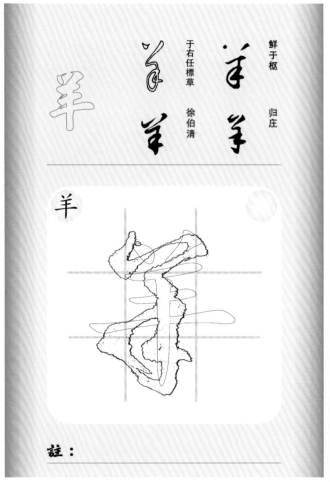

鮮于枢　归庄

于右任標草　徐伯清

羊

註：

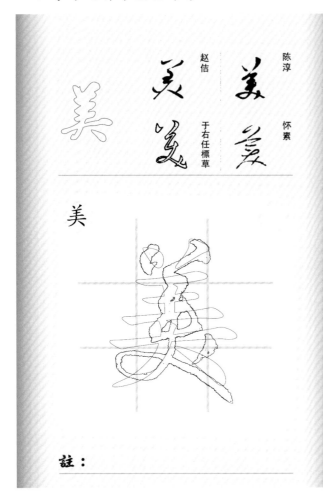

陳淳　怀素
赵佶　于右任標草

美

註：

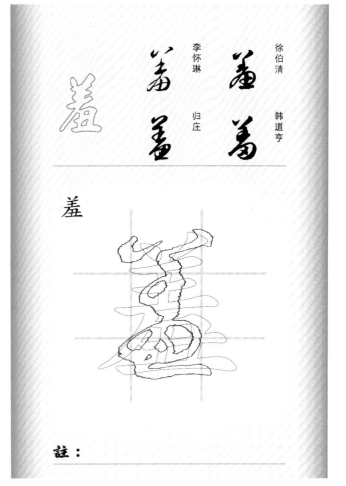

徐伯清　韩道亨
李怀琳　归庄

羞

註：

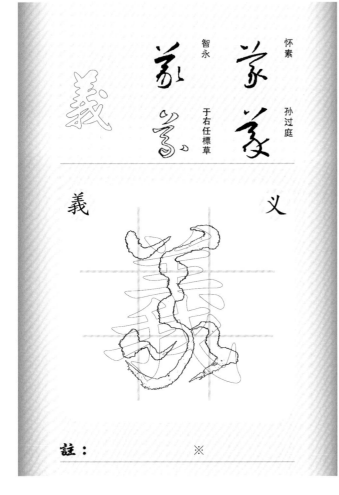

怀素　孙过庭
智永　于右任標草

義　义

註：　※

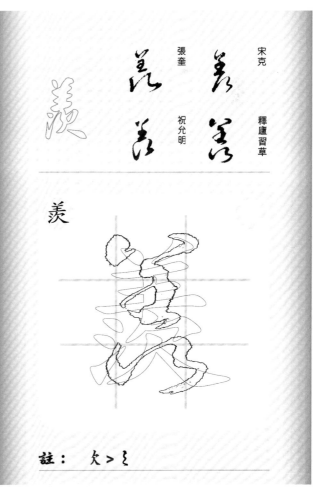

宋克　釋盧習草
張奎　祝允明

羨

註：　欠 > 乡

群

黃庭堅　于右任標草

李鶴录

孫过庭

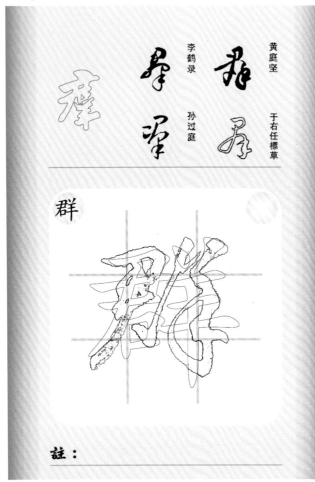

群

註：

羹

赵子昂　敬世江

邓文原　董其昌

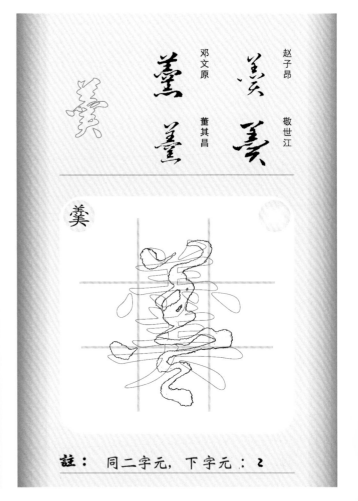

羹

註：　同二字元，下字元：乙

羽

智永　敬世江

于右任標草　徐伯清

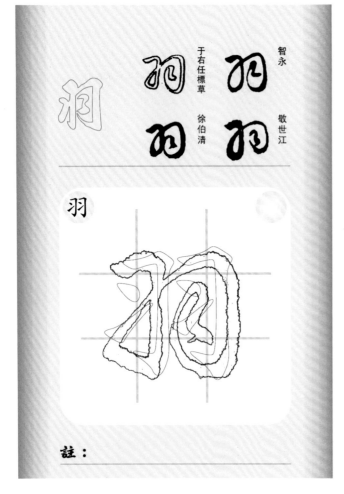

羽

註：

翅

敬世江　徐伯清

祝枝山　徐伯清

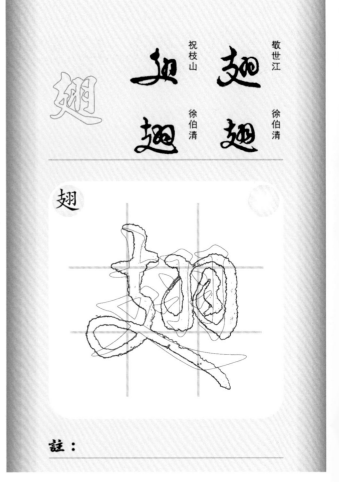

翅

註：

翁同和　徐伯清
鮮于樞　敬世江

翁

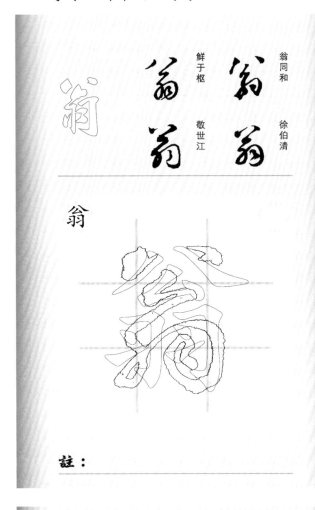

註：

草书韵会　釋廬習草
張弘　徐伯清

翌

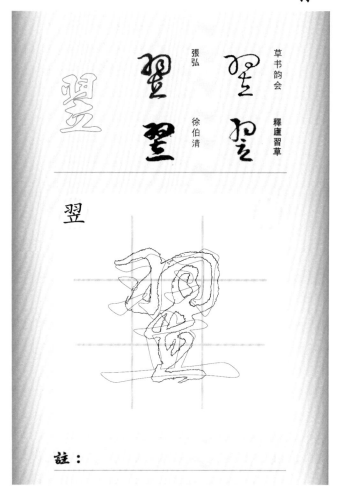

註：

王羲之　徐伯清
于右任標草　懷素

習　　习

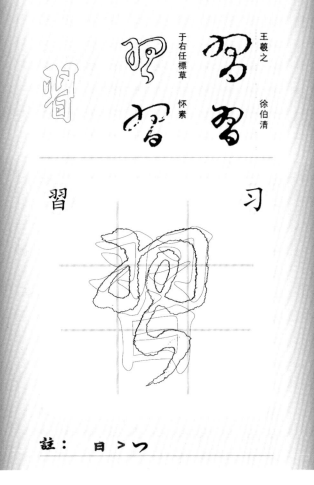

註：　日 ＞ つ

赵子昂　祝枝山
赵雍　于右任標草

翔

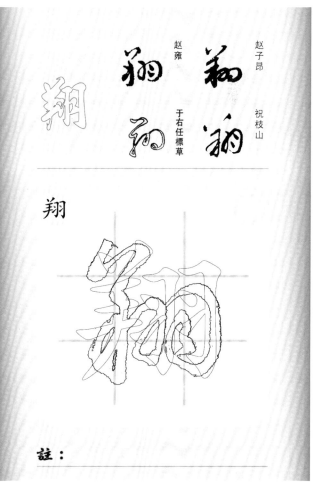

註：

翠

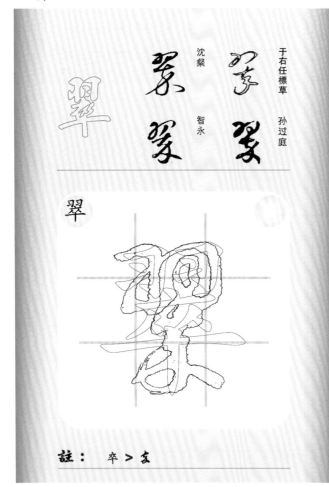

于右任標草　孫过庭　沈粲　智永

翠

註： 卒 > 玄

翩

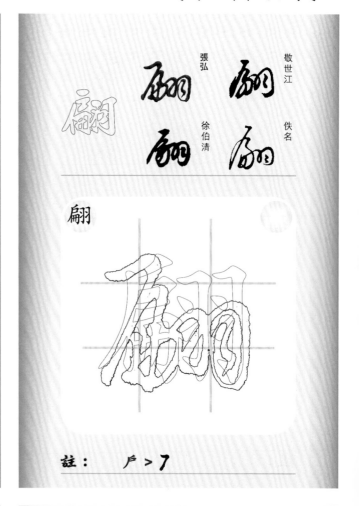

敬世江　佚名　張弘　徐伯清

翩

註： 戶 > 7

翼

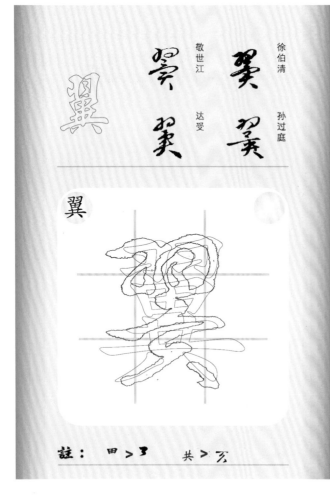

徐伯清　孫过庭　敬世江　达受

翼

註： 田 > 𝟑　　共 > 丂

翹

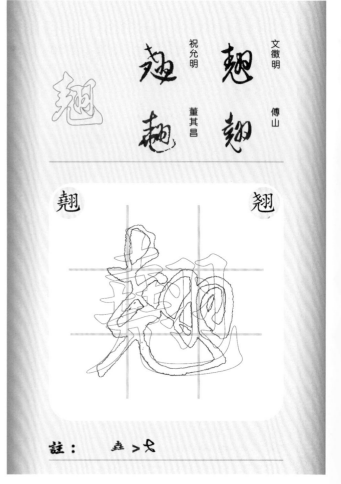

文徵明　傅山　祝允明　董其昌

翹

註： 垚 > 戈

董其昌　怀素
董其昌
孙过庭

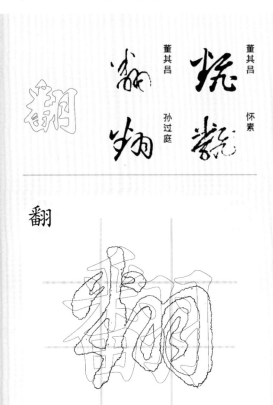

翻

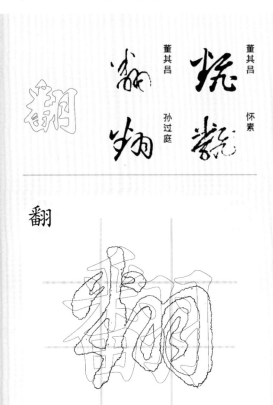

註：番 > 'ㄹ

于右任標草　怀素
草书韵会
孙过庭

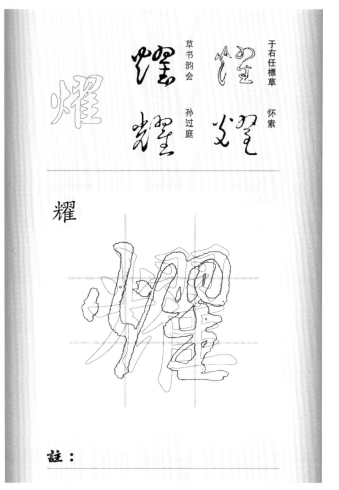

耀

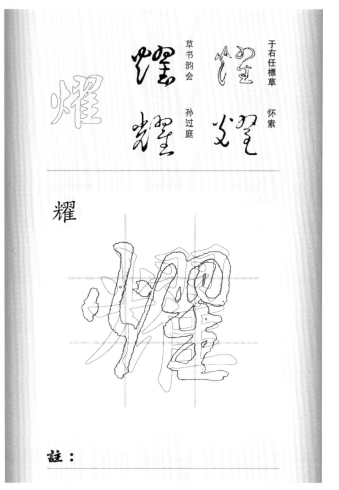

註：

王羲之
于右任標草　孙过庭
文征明

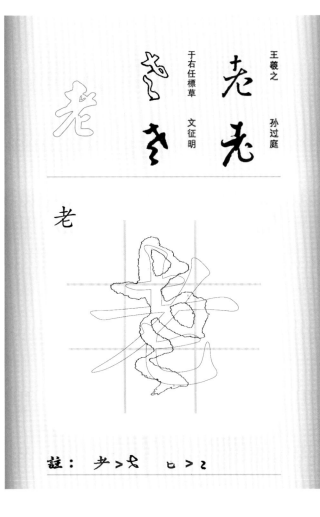

老

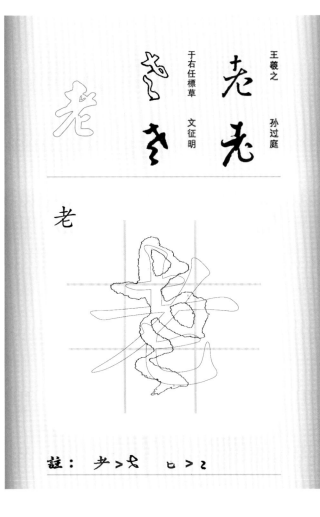

註：耂 > 龙　匕 > ㄥ

宋克
李邕　孙过庭
傅山

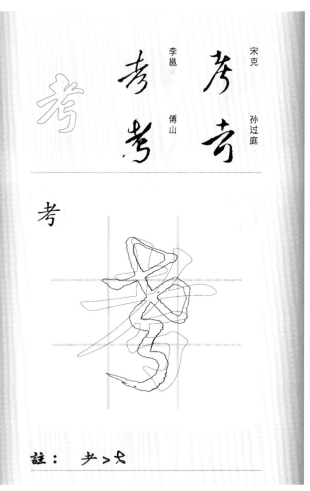

考

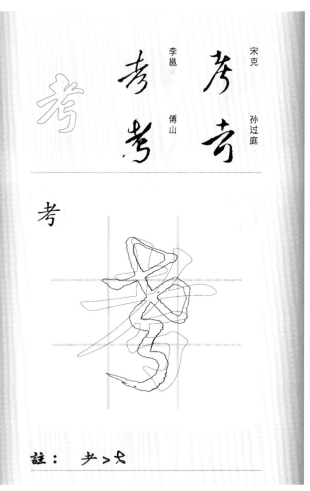

註：耂 > 龙

者

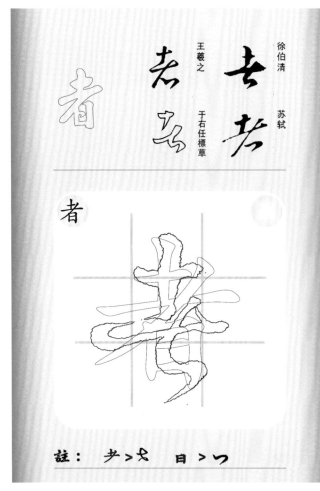

徐伯清　蘇軾
王羲之　于右任標草

者

註：　耂 > 耂　　日 > フ

而

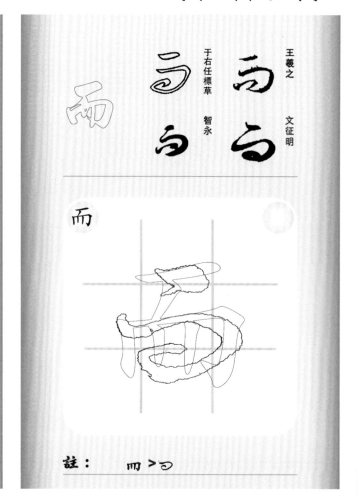

王羲之　文征明
于右任標草　智永

而

註：　而 > 而

耐

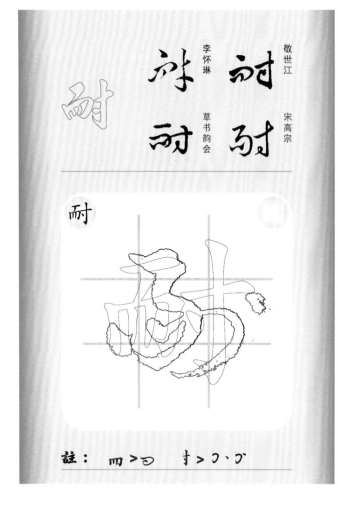

敬世江　宋高宗
李懷琳　草書韻会

耐

註：　而 > 而　　寸 > 、、フ

耍

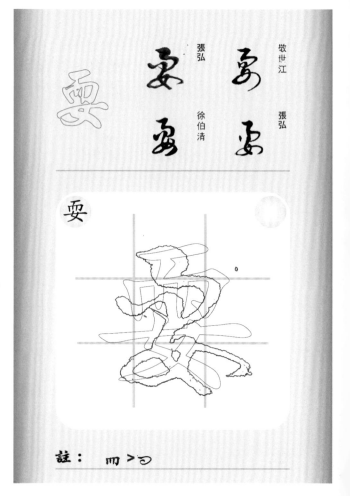

敬世江　張弘
張弘
徐伯清

耍

註：　而 > 而

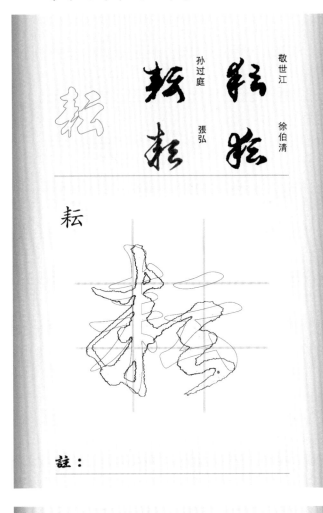

耘

註：

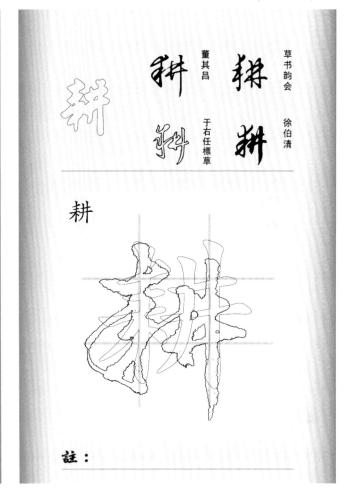

耕

註：

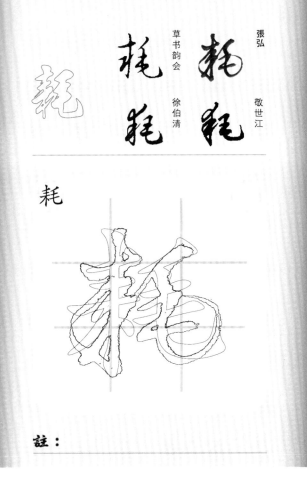

耗

註：

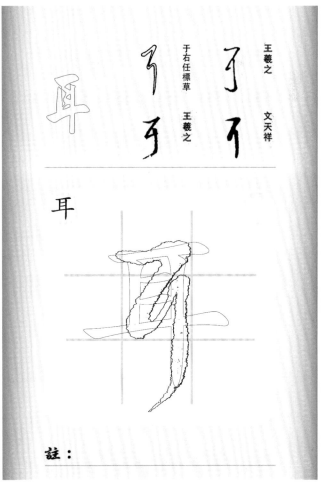

耳

註：

耽

智永　孫过庭

怀素

于右任標草

耽

註：　耳 > ?

耿

王羲之　姚綬

陆柬之　徐伯清

耿

註：　耳 > ?

聊

祝允明

董其昌　米芾

怀素

聊

註：　耳 > ?

聆

于右任標草　智永

鮮于枢　怀素

聆

註：　耳 > ?　　亍 > ?

聖　　　　　　圣

註：　　　　　　※

聘

註：　耳＞彳

聞

註：　門＞冖

聚

註：　　　　　　※

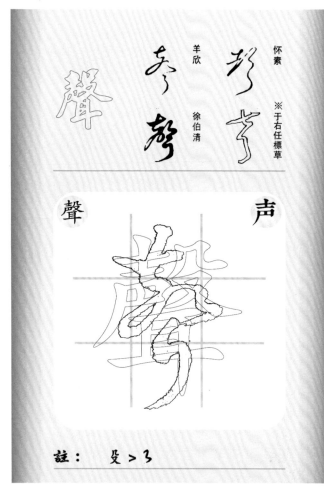

懷素
羊欣
徐伯清
※于右任標草

聲　声

註： 殳 > 彡

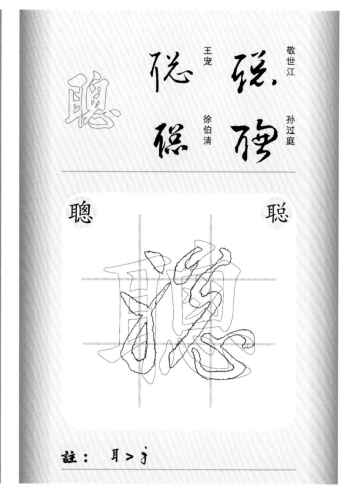

敬世江
王寵
孫過庭
徐伯清

聰　聪

註： 耳 > 彡

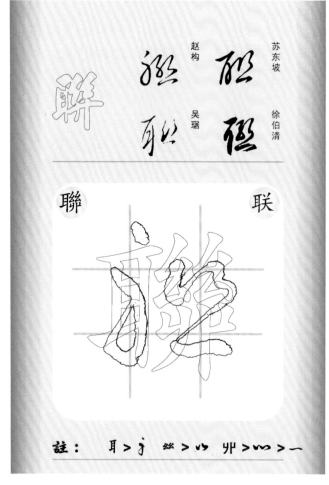

蘇東坡
趙構
吳琚
徐伯清

聯　联

註： 耳 > 彡　絲 > 兦　卯 > 兦 > 一

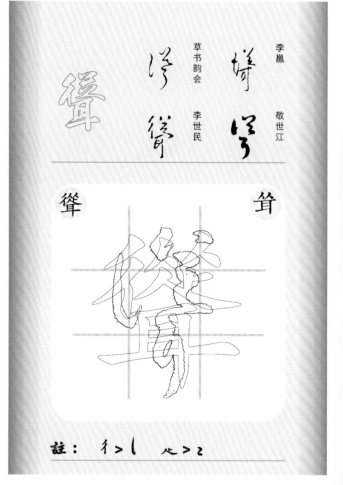

李邕
草書韻會
敬世江
李世民

聳　耸

註： 彳 > 乚　乢 > 乙

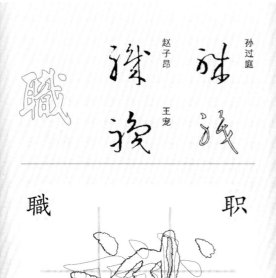

孫過庭

趙子昂

王寵

職　　　职

註：　耳 > 亻　音 > 乚

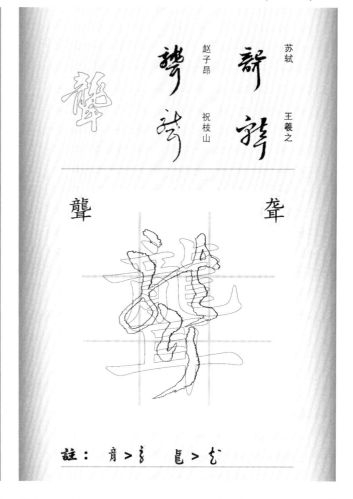

蘇軾

趙子昂

祝枝山

王羲之

聲　　　声

註：　育 > 亻　皀 > 乚

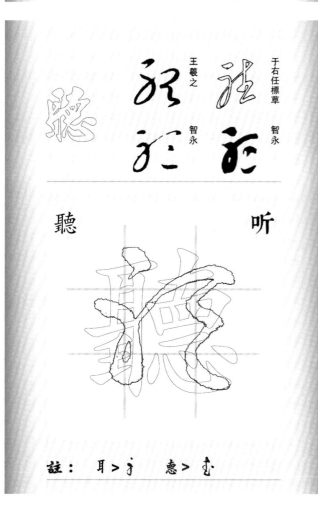

于右任標草

王羲之

智永

聽　　　听

註：　耳 > 亻　惠 > 乚

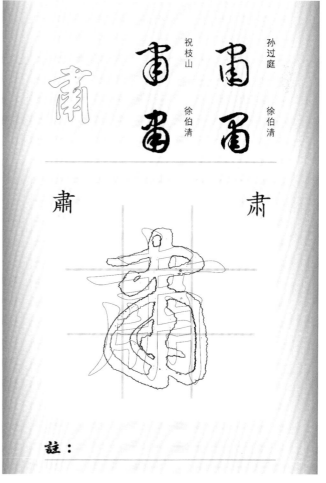

孫過庭

祝枝山

徐伯清

肅　　　肃

註：

肆
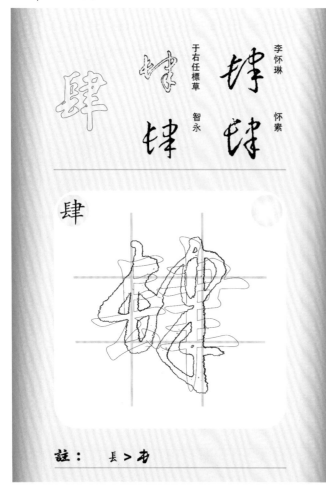

肆

李懷琳　懷素
于右任標草　智永

註：長＞书

肉
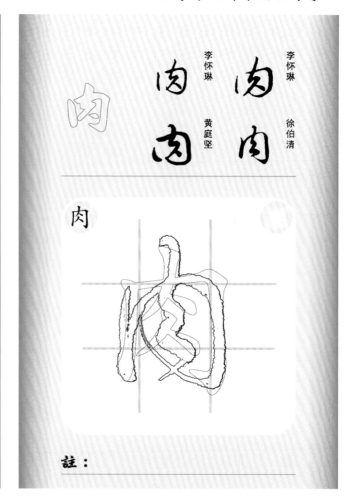

肉

李懷琳　徐伯清
李懷琳　黃庭堅

註：

肌
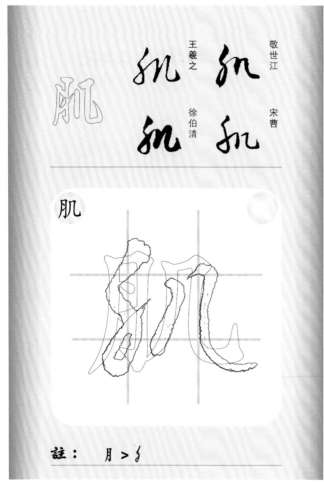

肌

敬世江　宋曹
王羲之　徐伯清

註：月＞彡

肖
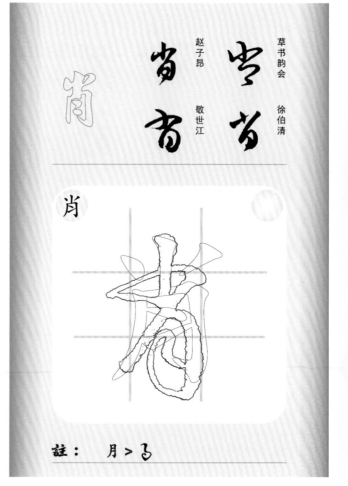

肖

草书韵会　徐伯清
趙子昂　敬世江

註：月＞彡

肝

皇象　草书韵会　敬世江　孫過庭

肝

註： 月 > 彡

肚

敬世江　豐坊　張弘　徐伯清

肚

註：

育

沈粲　王獻之　于右任標草　懷素

育

註：

肩

草书韵会　敬世江　趙子昂　趙構

肩

註： 戶 > ㄋ

肪

草书韵会　徐伯清

草书韵会　張弘

肪

註：　月 > ⼃

肺

赵子昂　徐伯清

草书韵会　敬世江

肺

註：　巾 > ⼃

肥

智永　敬世江

于右任標草　揭傒斯

肥

註：　巴 > 己

肢

豐坊　釋廬習草

釋廬習草　張弘

肢

註：

股

徐伯清　佚名
敬世江　黃庭堅

註： 月 > ⺌

肴

徐伯清　敬世江
徐伯清　李怀琳

註： ⺦ > ⼡

肯

史游　敬世江
赵子昂　柳公权

註：

胖

敬世江　徐伯清
釋廬習草　張弘

註：

胡

王宠　于右任標草
王鐸　徐伯清

胡

註：古＞七　月＞弓

胃

敬世江　宋克
孫過庭　徐伯清

胃

註：田＞罗

背

祝枝山　于右任標草
敬世江　王羲之

背

註：北＞小

胎

归庄　徐伯清
草书韵辨　敬世江

胎

註：厶＞子　口＞勹

祝允明　張弘
祝枝山　徐伯清

胞

註：　月 > ⼽

皇象　敬世江
赵子昂　徐伯清

脂

註：　日 > ⼍

皇象　敬世江
赵子昂　王羲之

脅　　肋

註：

敬世江　張弘
釋廬習草　徐伯清

脆

註：

宋克

徐伯清　孫過庭

王羲之

胸

註：月 > ƒ

釋廬習草

張弘　懷素

釋廬習草

脈　脉

註：辰 > 乑

陸游

王羲之　懷素

于右任標草

能

註：育 > ƒ　匕 > ㄜ

張弘

徐伯清　釋廬習草

張弘

脊

註：

唇

張弘　　釋盧習草

釋盧習草　　張弘

唇

註：

脫

祝枝山　　孙过庭

赵子昂　　怀素

脫

註：　月＞彡　　口＞つ

腕

敬世江　　徐伯清

草书韵会　　祝枝山

腕

註：

腔

敬世江　　王昇

張弘　　徐伯清

腔

註：　　工＞乙

脹

敬世江　釋廬習草
張弘　徐伯清

胀　脹

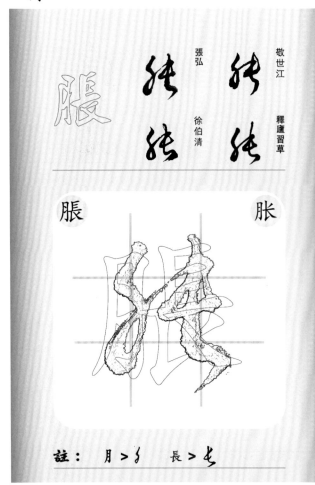

註：　月 ＞ ｀　　長 ＞ し

脾

倪元璐　皇象
史游　何绍基

脾

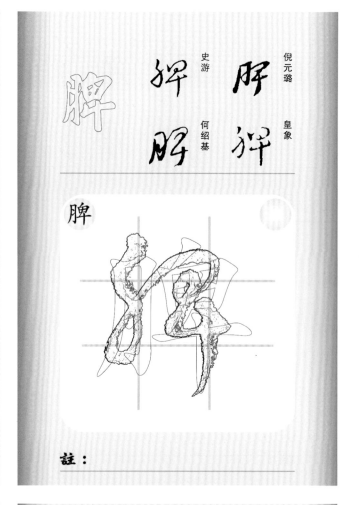

註：

腰

祝允明　王頌餘
祝枝山　王敦

腰

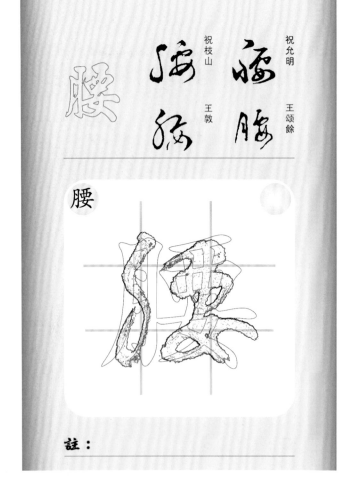

註：

腸

于右任標草　懷素
欧阳询　智永

肠　腸

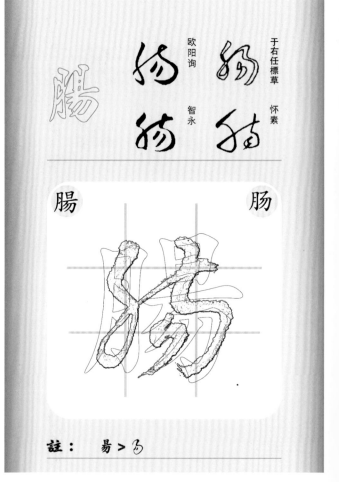

註：　昜 ＞ ３

腥

李懷琳　徐伯清
張弘　敬世江

腥

註：月 > ⺼

脚

蕭衍　王獻之
沈粲　王羲之

脚

註：

腫

王鐸　徐伯清
王羲之　敬世江

腫　　肿

註：

腹

鮮于樞　孫過庭
王羲之　韓道亨

腹

註：夏 > 复

腦

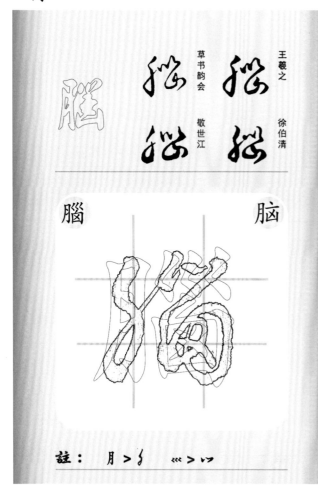

脑　　　　腦

王羲之　徐伯清
草书韵会　敬世江

註： 月＞彡　 巛＞灬

膀

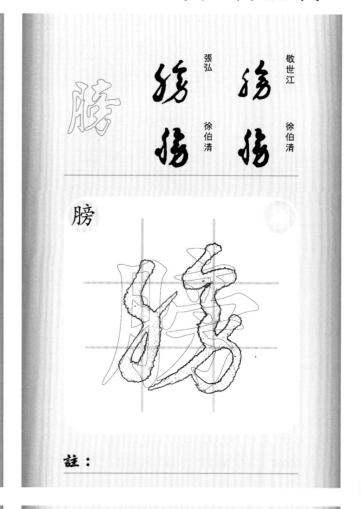

膀

敬世江　徐伯清
張弘　徐伯清

註：

腐

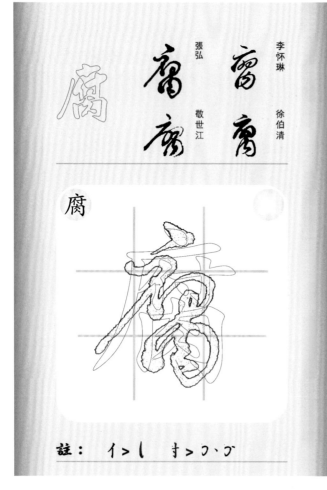

腐

李怀琳　徐伯清
張弘　敬世江

註： 亻＞乚　寸＞ㄘㄋ

膏

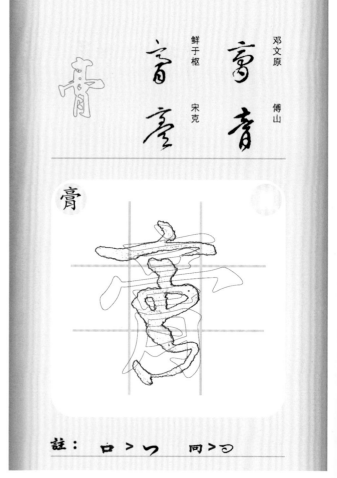

膏

邓文原　傅山
鮮于枢　宋克

註： 口＞冖　同＞冋

張弘　敬世江

徐伯清　釋廬習草

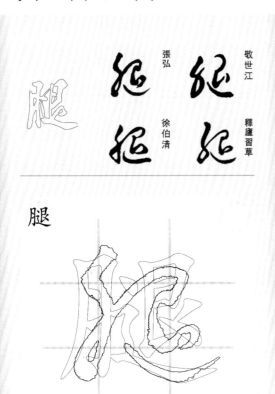

腿

註：月＞ᡃ　＿＞乀

米元章　韓道亨

祝枝山　敬世江

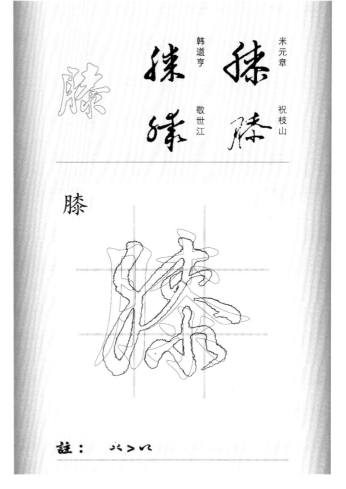

膝

註：ᡧ＞乂

張弘　敬世江

徐伯清　孫过庭

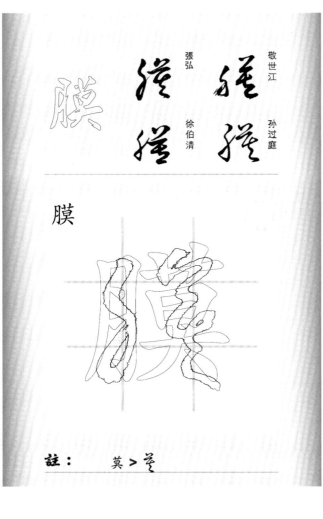

膜

註：莫＞莫

祝枝山　皇象

傅山　敬世江

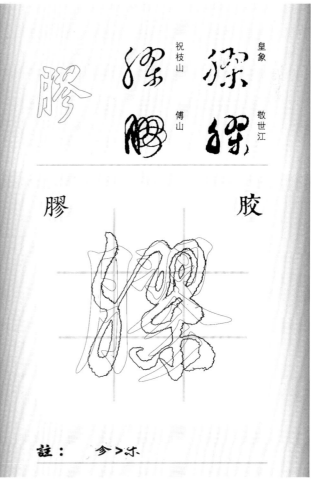

膠　胶

註：㣇＞水

肤　　膚

米芾　　孙过庭

敬世江　徐伯清

註：虍 > ⺊

膩　　腻

王铎　　張弘

敬世江　徐伯清

註：月 > ⻊

膨

釋廬習草　張弘

張弘　釋廬習草

註：壴 > �　彡 > ⻌

臂

虞世南　赵子昂

徐伯清　宋克

註：尸 > ㄋ　辛 > ⻊

膽　　　　　　胆

註：　月＞�ᔆ

臉　　　　　　脸

註：　四＞ᵘ　　从＞ᵘ＞一

臘

註：　巛＞ᵘ　　瓰＞ᵘ

臟　　　　　　脏

註：　戠＞ᵉ

臣

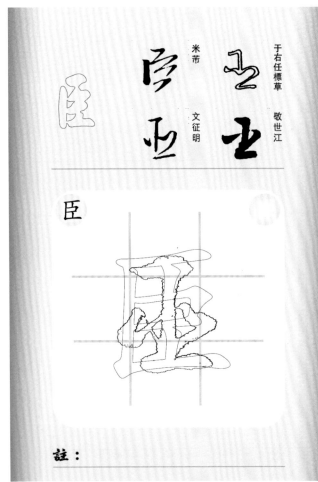

米芾　　于右任標草

文徵明　　敬世江

註：

臥

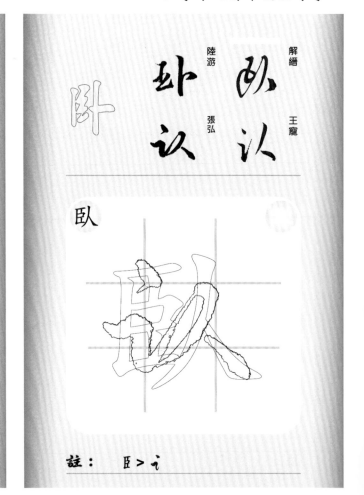

陸游　　解縉

張弘　　王寵

註：　臣＞亻

臨

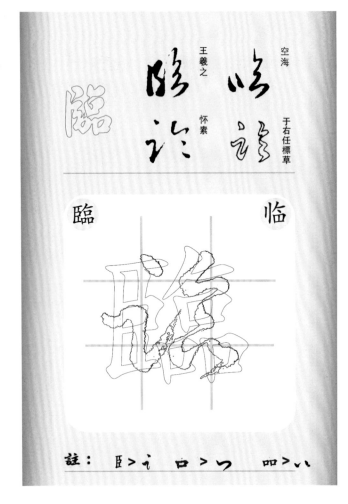

空海　　王羲之

懷素　　于右任標草

註：　臣＞亻　口＞冖　皿＞八

自

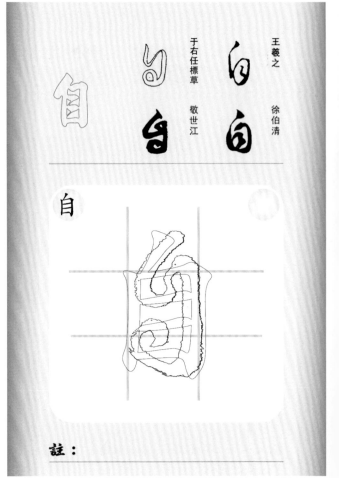

王羲之

于右任標草　　徐伯清

敬世江

註：

臭

王羲之　宋高宗
李懷琳
徐伯清

臭

註：

至

黃庭堅　敬世江
黃慎
王羲之

至

註：

致

虞世南　王導
賀知章
※于右任標草

致

註：　攵＞子

舅

于右任標草　敬世江
王羲之
王守仁

舅

註：　臼＞凵

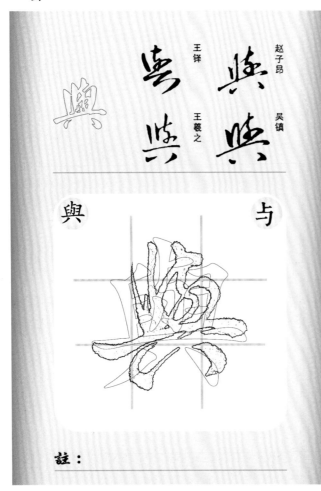

赵子昂　吴镇
王铎　王羲之

興　　　与

註：

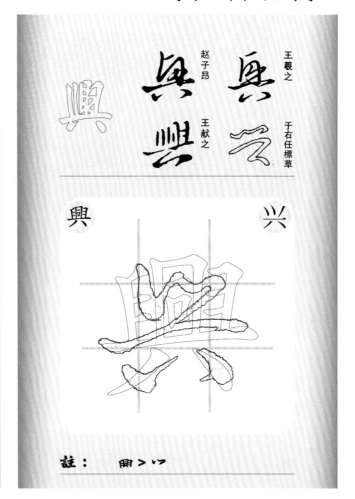

王羲之　于右任標草
赵子昂　王献之

興　　　兴

註：　朋＞㄰

智永　徐伯清
孙过庭　于右任標草

舉　　　举

註：　　※

董其昌　于右任標草
智永　米芾

舊　　　旧

註：　臼＞ㄣ

草书韵会　徐伯清
赵子昂
敬世江

舌

註：

沈粲　智永
王羲之
于右任標草

舍

註：

杜牧　宋克
陆居仁
孙过庭

舒

註：　　予＞彡

曹思邈　孙过庭
俞和
于右任標草

舞

註：　　俞＞以

徐伯清　趙慎　懷素　王寵

舟

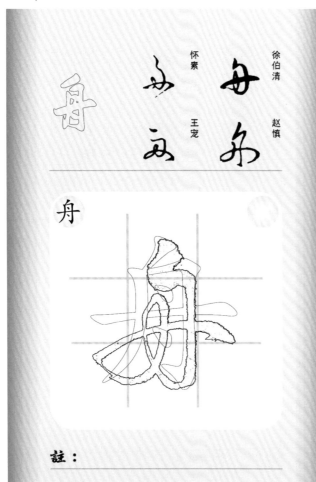

註：

徐伯清　孫過庭　敬世江　宋克

航

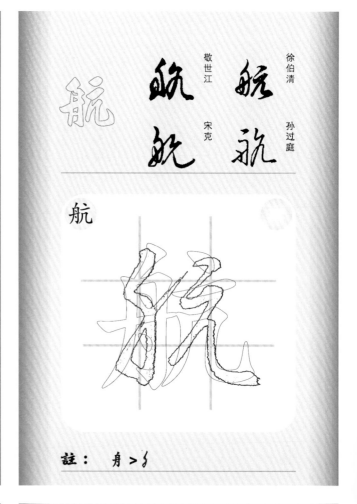

註：　舟 > ⻖

吳鎮　吳鎮　※于右任標草　張弘

般

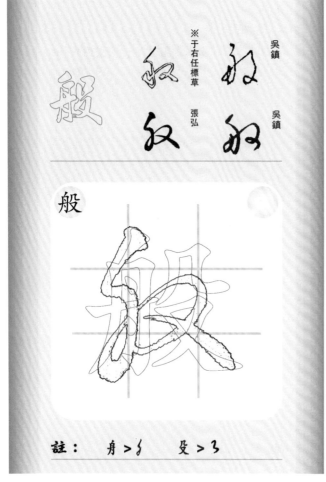

註：　舟 > ⻖　　殳 > 了

王羲之　懷素　董其昌　王鐸

船

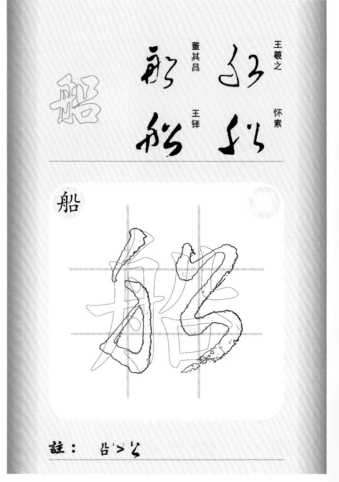

註：　㕣 > 么

舵

王寵　敬世江
舵　釋廬習草
舵　徐伯清

註： 舟 > ㇛

艇

草书韵会　徐伯清
張弘　敬世江

艇

註： 廷 > ㇏

艘

張弘　敬世江
艘　釋廬習草
艘　徐伯清

註： 臼 > い

艙

徐伯清　釋廬習草
敬世江　張弘

艙　　　　舱

註： 尸 > ㇋　　口 > ㇌

張弘

敬世江

草书韵会

徐伯清

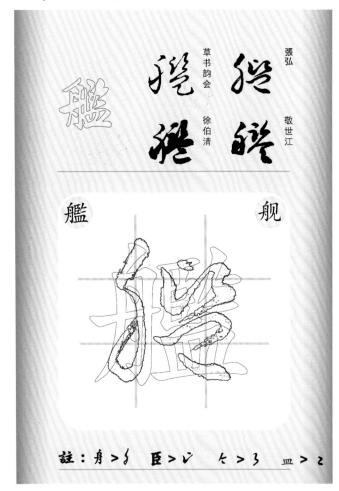

艦　舰

註：舟 > 彡　臣 > レ　乄 > 彡　皿 > 乙

王獻之

王羲之　智永

于右任標草

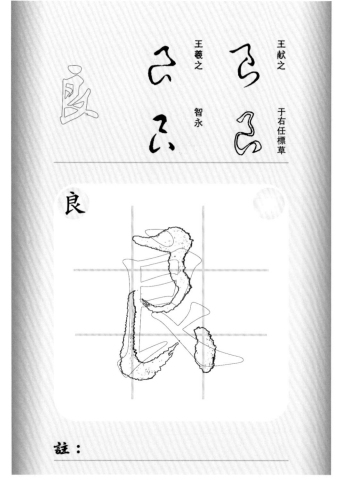

良

註：

張弘

董其昌

徐伯清

敬世江

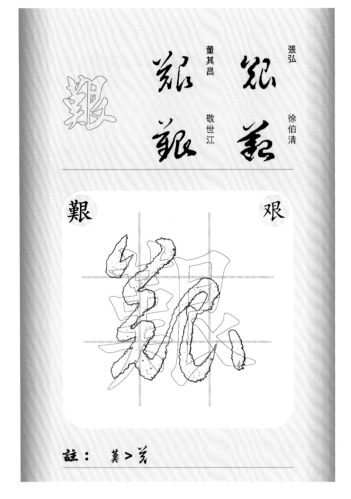

艱　艰

註：菫 > 艻

智永　懷素

于右任標草

沈粲

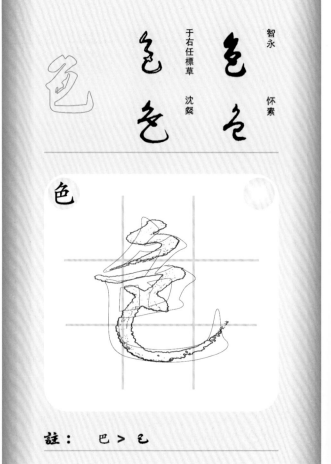

色

註：巴 > 乚

欧阳询　孙过庭

智永　怀素

芒芒

芒

芒

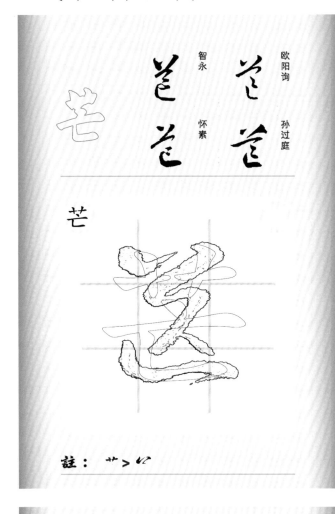

註： 艹 > 化

張弘　徐伯清

赵子昂　敬世江

芋芋

芋

芋

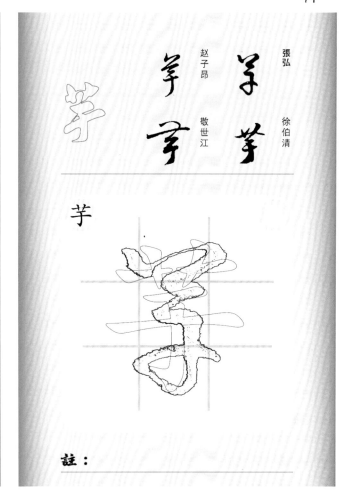

註：

祝枝山　孙过庭

董其昌　敬世江

芳芳

芳

芳

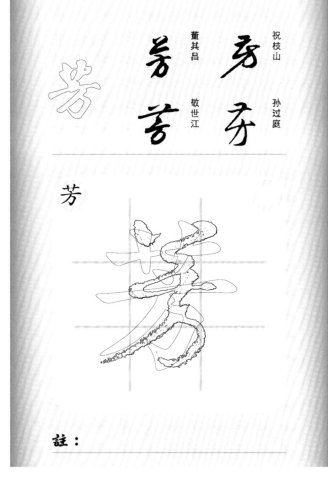

註：

橘逸势　敬世江

赵子昂　文征明

芝芝

芝

芝

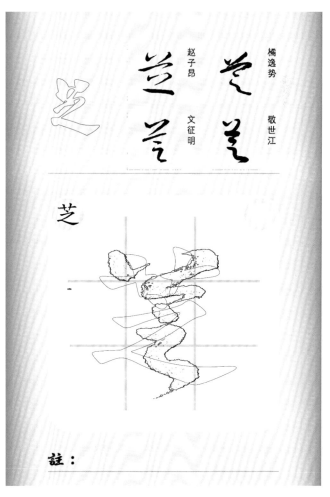

註：

芭

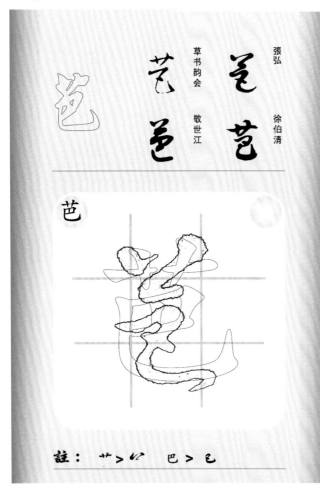

芭　徐伯清　張弘
草书韵会
敬世江

芭

註：　艹 > ㅛ　巴 > 乚

芽

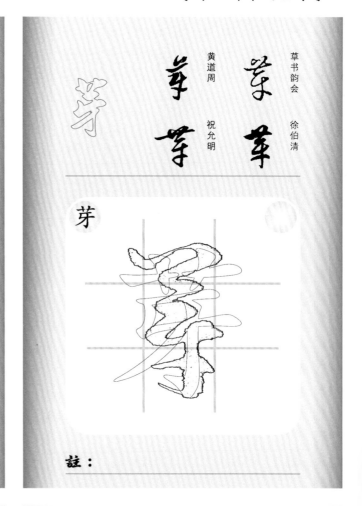

芽　徐伯清　草书韵会
黄道周　祝允明

芽

註：

花

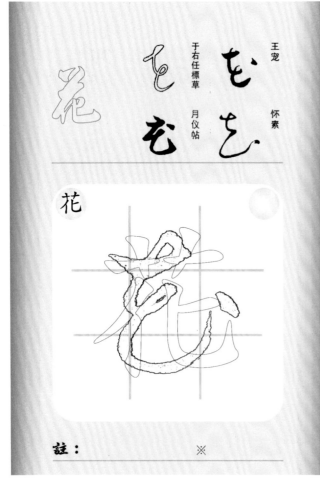

花　怀素　王宠
于右任標草
月仪帖

花

註：　　　　　　　　※

芬

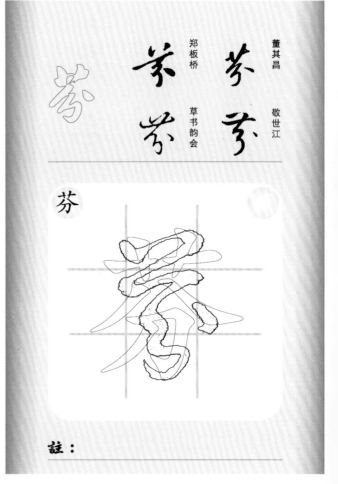

芬　敬世江　董其昌
郑板桥
草书韵会

芬

註：

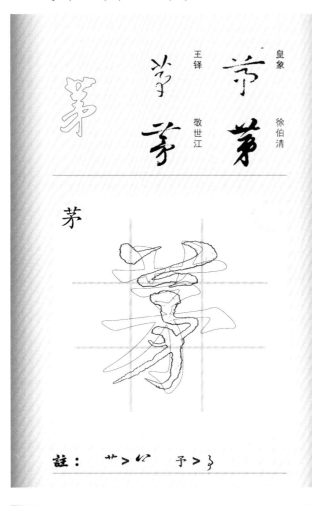

茅　王鐸　皇象　徐伯清　敬世江

茅

註：　艹 > ㄣ　　予 > ㄋ

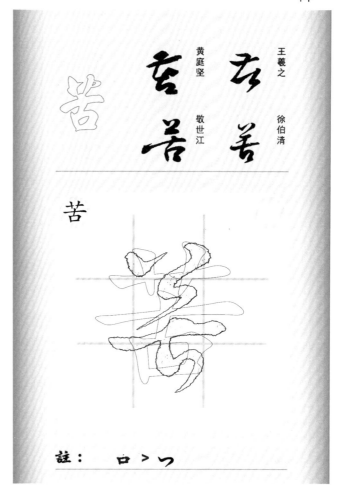

苦　黃庭堅　王羲之　徐伯清　敬世江

苦

註：　口 > つ

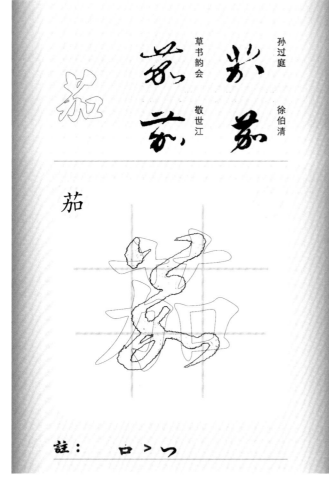

茄　草書韻会　孫過庭　徐伯清　敬世江

茄

註：　口 > つ

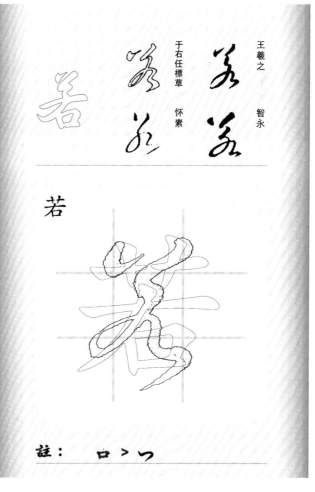

若　于右任標草　王羲之　智永　懷素

若

註：　口 > つ

茂

智永　宋克

懷素

于右任標草

茂

註：　艹＞ﾑ　　弋＞屮

苗

王獻之　徐伯清

王寵　敬世江

苗

註：

英

智永　徐伯清

懷素

于右任標草

英

註：

茁

張弘　徐伯清

趙構　杜牧

茁

註：

苔

徐伯清　敬世江

薛紹彭　文征明

註：艹＞匕

苑

文征明　懷素

徐伯清　敬世江

註：

草

祝枝山　敬世江

趙子昂　皇象

註：

茫

韓道亨　孫過庭

敬世江　徐伯清

註：

荒

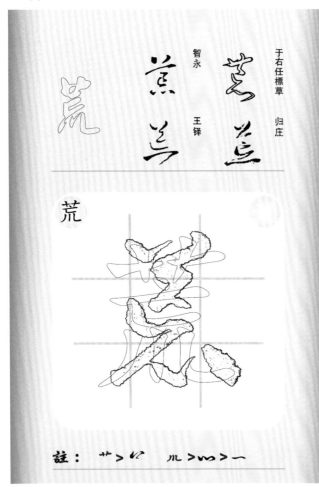

于右任標草　歸庄
智永　王鐸

註： 艹＞レ　 儿＞ω＞一

荔

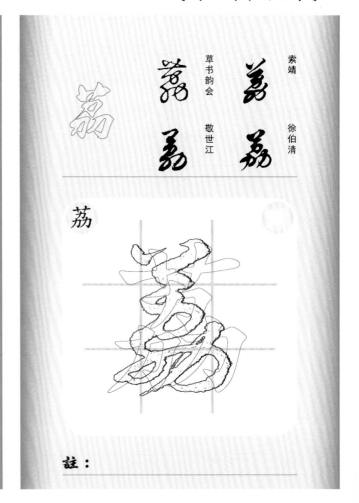

索靖　徐伯清
草书韵会　敬世江

註：

荆

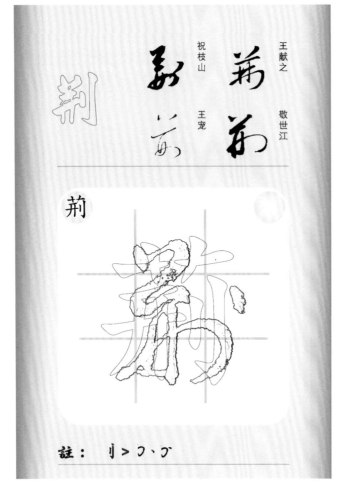

王献之　敬世江
祝枝山　王寵

註： 刂＞ハ、ゔ

荐

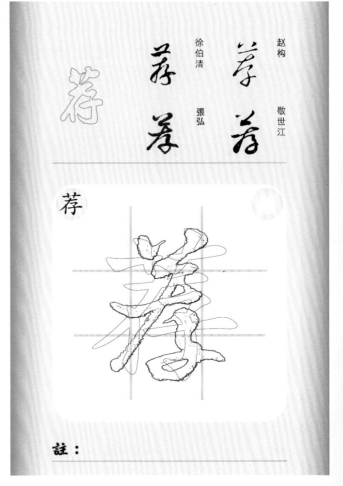

赵构　敬世江
徐伯清　張弘

註：

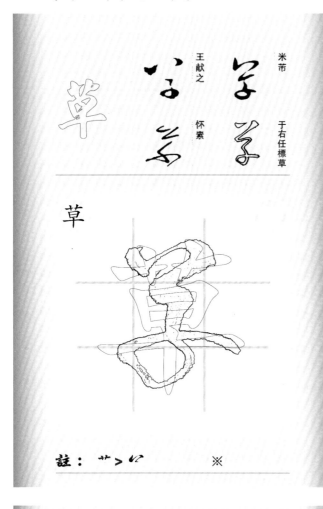

米芾　于右任標草

王献之　怀素

草

註：艹＞艹　　　　※

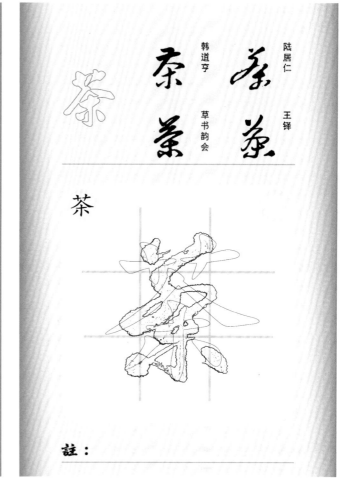

陆居仁　王铎

韩道亨　草书韵会

茶

註：

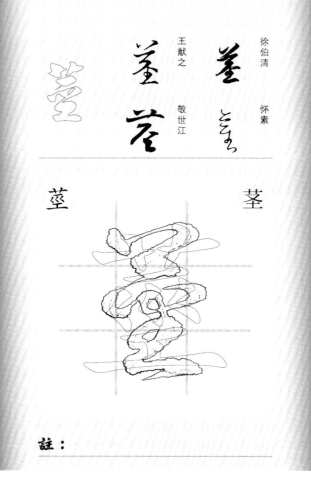

徐伯清　怀素

王献之　敬世江

莖　　　茎

註：

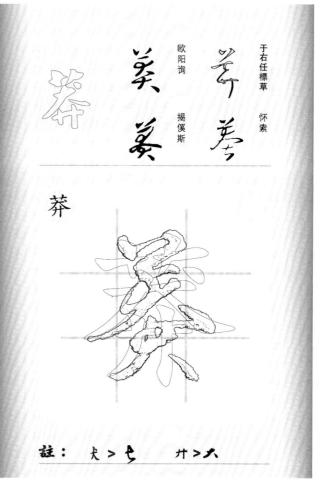

于右任標草　怀素

欧阳询　揭傒斯

荇

註：犬＞匕　　廾＞六

于右任標草　王寵

怀素　王羲之

莫

註：艹 > 𠃌　※

許梦丰　孙过庭

于右任標草　沈粲

莊　庄

註：爿 > 𠀐

智永　孙过庭

智永　于右任標草

荷

註：亻 > 丨　口 > 𠃌

王铎　陳淳

鲜于枢　張弘

莓

註：四 > 𠃌

王宠　徐伯清
赵子昂　敬世江

萍

註： 艹 > レ

薛绍彭　张旭
赵子昂　于右任標草

華　　　　华

註： ※

李鹤录　孙过庭
敬世江　徐伯清

著　　　　着

註：

張弘　徐伯清
草书韵会　敬世江

萌

註： 日 > ㅂ　　月 > 彡

菌

徐伯清　孫過庭
皇象　宋克

註：　艹＞囷

菲

張弘　徐伯清
黃仲則　敬世江

註：

菊

祝枝山　文徵明
草書韵会　敬世江

註：

萎

張弘　敬世江
陳淳　徐伯清

註：

萄

敬世江　釋廬習草

張弘　徐伯清

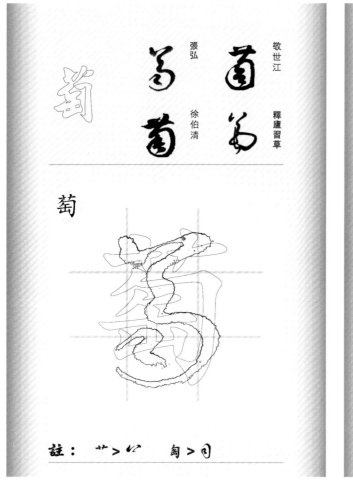

萄

註：艹＞⺊　匋＞日

菜

徐伯清　于右任標草

鮮于樞　智永

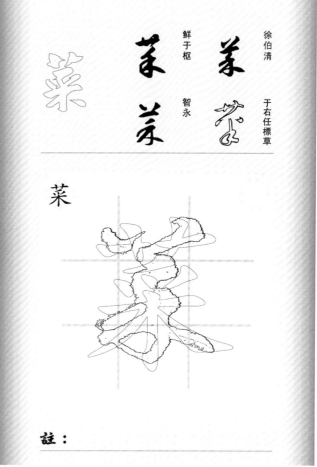

菜

註：

萬

懷素　于右任標草

王羲之　智永

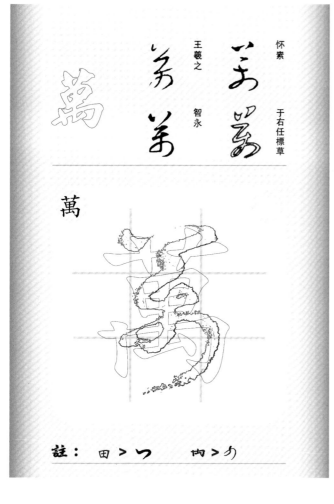

萬

註：田＞冂　禸＞勺

菰

徐伯清　祝枝山

皇象　敬世江

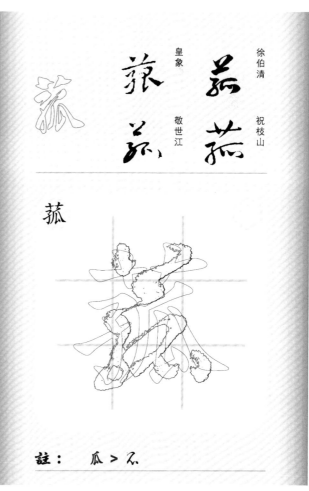

菰

註：瓜＞卪

王宠
王羲之　智永
于右任標草

落

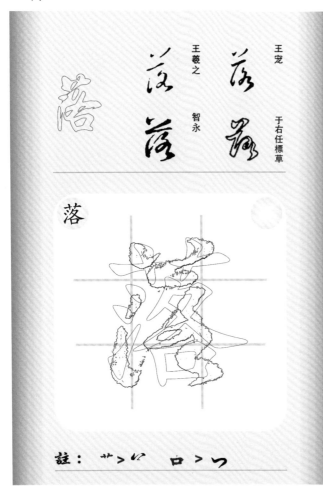

落

註：　艸 > ㄣ　口 > つ

徐伯清　宋克
敬世江　张瑞图

葵

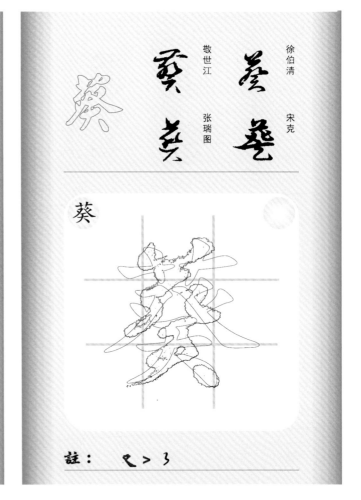

葵

註：　ㄷ > ろ

張弘
徐伯清　張弘
釋廬習草

葫

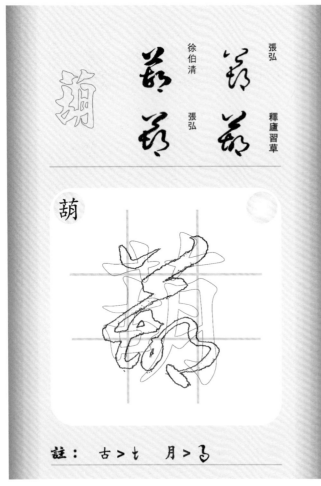

葫

註：　古 > �冫　月 > ろ

鮮于枢　鮮于枢
徐伯清　于右任標草

葉

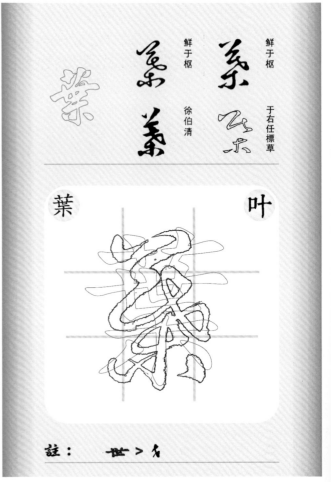

葉　叶

註：　世 > ㄣ

葬

徐伯清　宋高宗
赵子昂　李北海

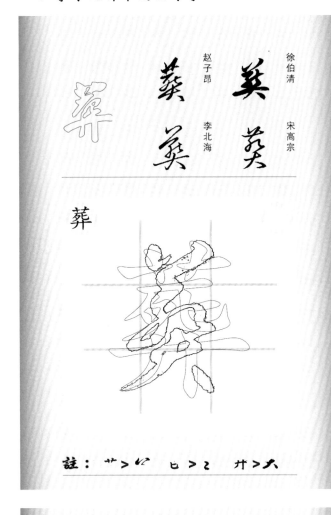

葬

註： 艹 > 人　ヒ > 乙　廾 > 大

葛

王羲之　宋克
王羲之　李怀琳

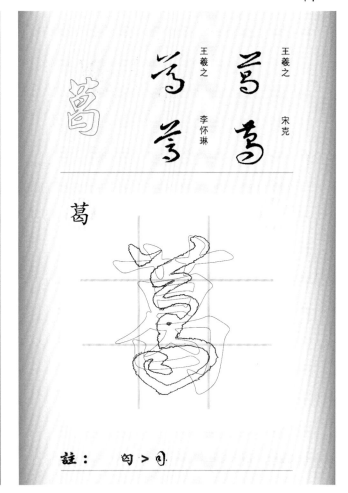

葛

註： 勾 > 日

葡

文彭　何绍基
敬世江　徐伯清

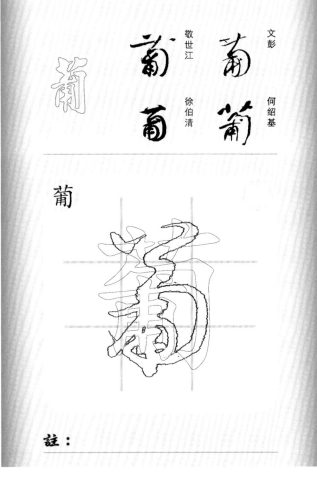

葡

註：

蔥

裴英淑　王颂馀
赵子昂　王铎

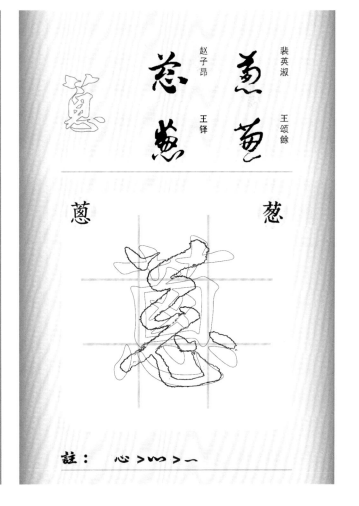

蔥

註： 心 > 灬 > 一

蔡襄　李東陽

蓄　蓄

敬世江　徐伯清

蓄

註： 艹 ＞ ⺦

懷素　索靖

蒙　王蒙

蒙　蒙

康里子山

蒙

註： 火 ＞ ⺊

鄧文原　宋克

蒜　蒜

敬世江　徐伯清

蒜　蒜

蒜

註：

張孝祥　王鐸

蓋　蓋

智永　于右任標草

蓋

盖

註： 皿 ＞ ㇈

于右任標草　歐陽詢

王羲之　智永

蒸

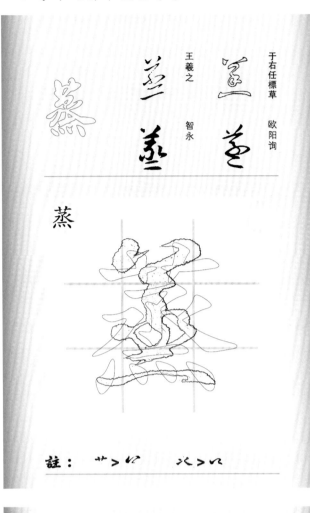

註：艸 > ㄨ　　火 > ㄥ

董其昌　于右任標草

張瑞圖　草书韵辨

蒼

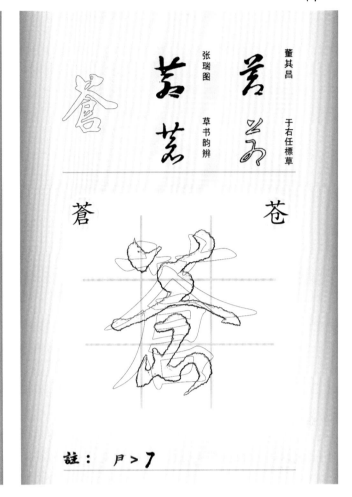

註：月 > ㄱ

張弘　釋廬習草

釋廬習草　張弘

蓆

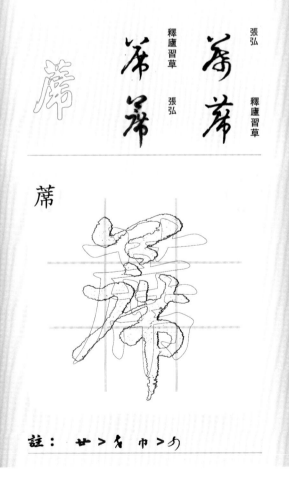

註：艸 > 夕　巾 > 勹

張弘　釋廬習草

草书韵会　張弘

蔗

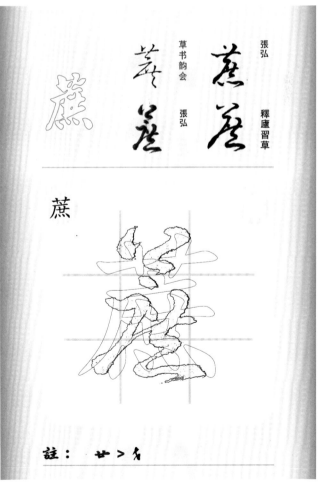

註：艸 > 夕

蔽

陈淳　邓文原

祝枝山　徐伯清

詮：　艹＞レ　肖＞ゔ　攵＞ぅ

蔚

草书韵会　張弘

敬世江　徐伯清

詮：　尉＞フ

莲

祝允明　王铎

王守仁　徐伯清

詮：

蔭

敬世江　祝枝山

王羲之　王献之

詮：　阝＞フ　今＞七

蔓

張弘　孫过庭

草书韵会　徐伯清

註：　艹 > 灬　　　　※

葍

張弘　釋盧習草

釋盧習草　張弘

註：　畐 > 为

蓬

敬世江　吳志淳

怀素　赵子昂

註：　夆 > 𡥀

蔬

张瑞图　徐伯清

草书韵会　敬世江

註：　正 > 𣎴　　疋 > 疋

蕊

釋廬習草　徐伯清
董其昌　敬世江

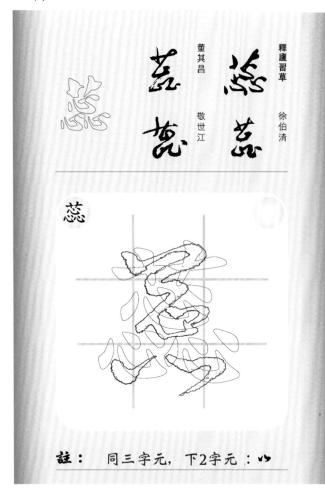

註： 同三字元，下2字元：心

蕩

王鐸　王寵
裴英淑　文征明

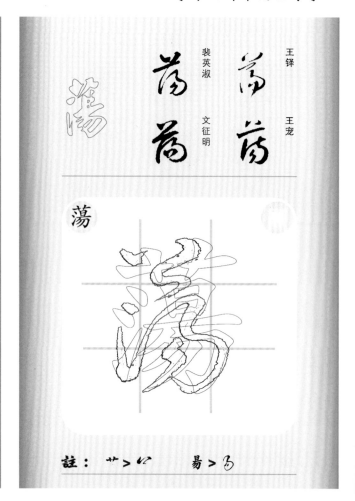

註： 艹＞心　　易＞多

蕉

敬世江　王鐸
饒介　徐伯清

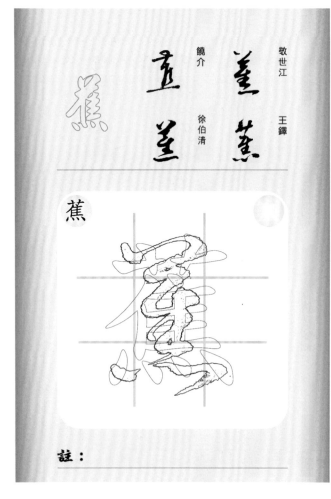

註：

蕪

敬世江　徐伯清
邓文原　怀素

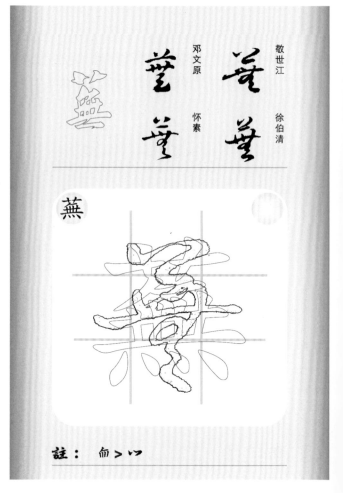

註： 侖＞心

萧

徐伯清

萧

孫过庭

徐伯清
篇

敬世江
萧

萧

萧

註： 艹>屮

薪

文征明

薪

怀素

赵雍
薪

欧阳询
薪

薪

薪

註： 亲>子　斤>飞

薄

于右任標草

薄

王寵

赵子昂
萄

孫过庭
萄

薄

薄

註： 尃>专

蕾

敬世江

蕾

張弘

釋廬習草
萬

徐伯清
蕾

蕾

蕾

註： 雷>田

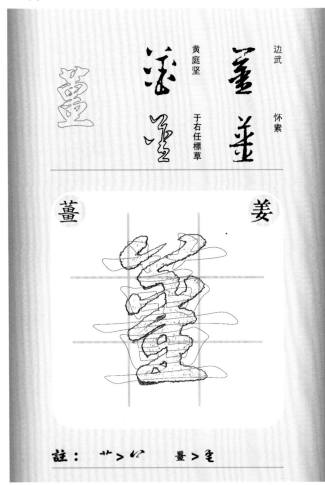

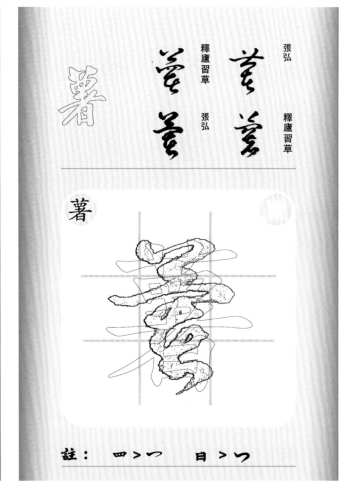

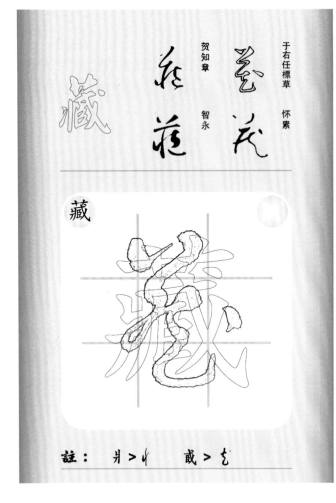

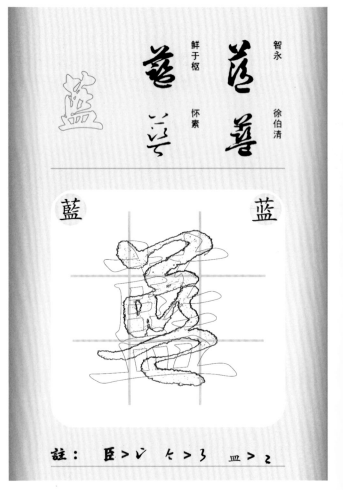

藉

王守仁　文徵明
鄧文原　懷素

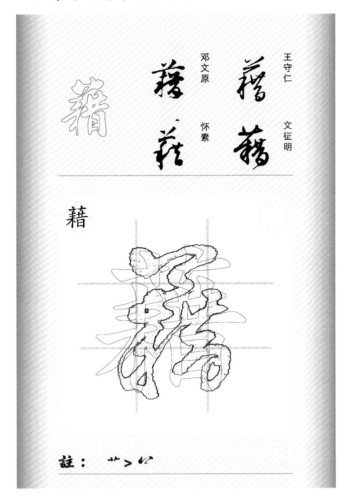

藉

註：　艹 ＞ ㄙ

艺

趙雍　懷素
歐陽詢　智永

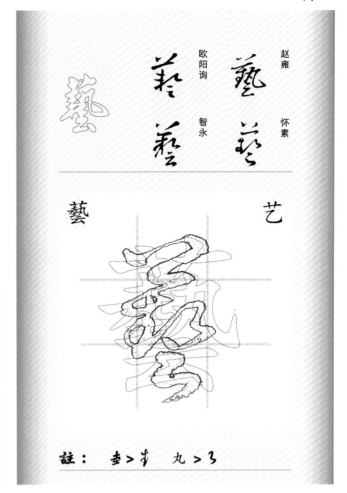

藝

註：　坴 ＞ 耂　　丸 ＞ 3

藤

徐伯清　懷素
王寵　敬世江

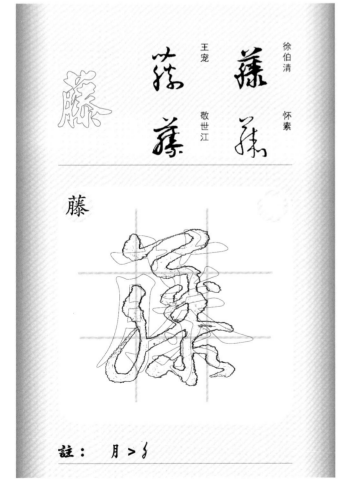

藤

註：　月 ＞ ㄑ

药

王羲之　懷素
米芾　敬世江

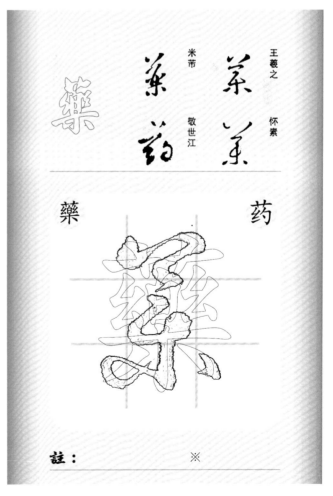

藥

註：　　　　※

蘊

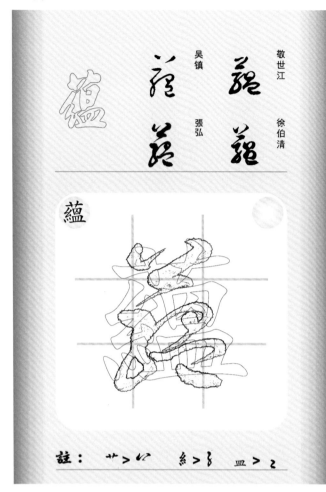

敬世江　徐伯清
吳鎮
張弘

蘊

註：　艹＞ん　　糸＞る　　皿＞乙

藻

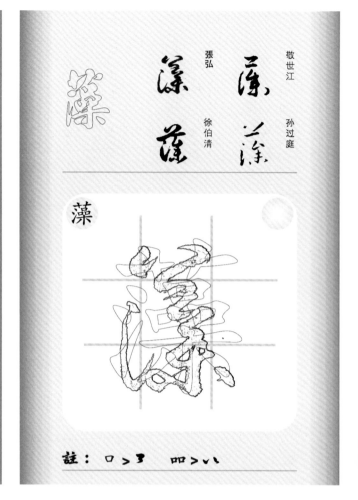

敬世江　孫过庭
張弘
徐伯清

藻

註：　口＞写　　叩＞ハ

藹

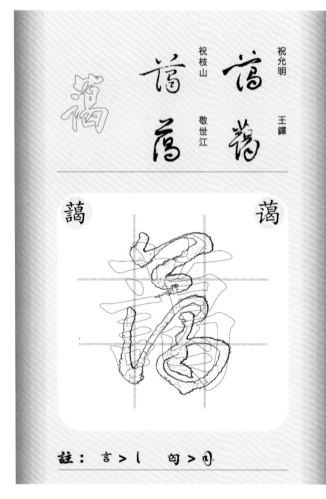

祝允明　王鐸
祝枝山
敬世江

藹

註：　言＞丨　　匂＞曰

蘆

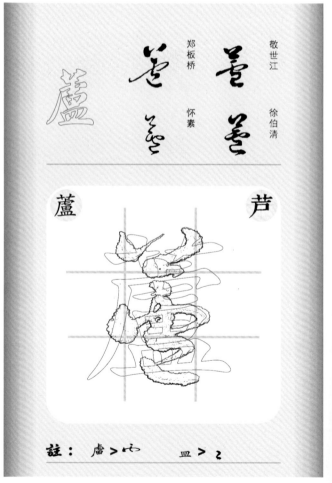

敬世江　徐伯清
郑板桥
怀素

蘆　　　芦

註：　盧＞内　　皿＞乙

苹

解縉　茅坤

草书韵会　張弘

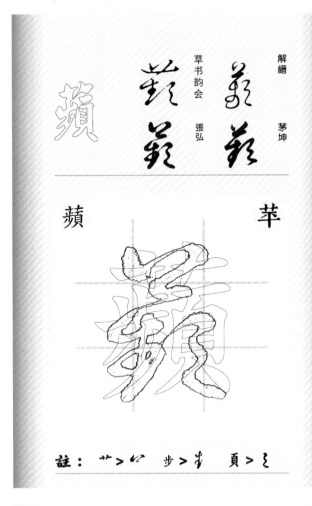

苹　蘋

註：艹＞い　步＞屮　頁＞を

苏

王鐸　文徵明

敬世江　徐伯清

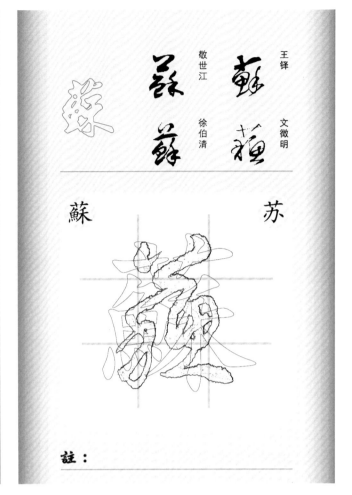

苏　蘇

註：

兰

徐伯清　智永

沈粲　于右任標草

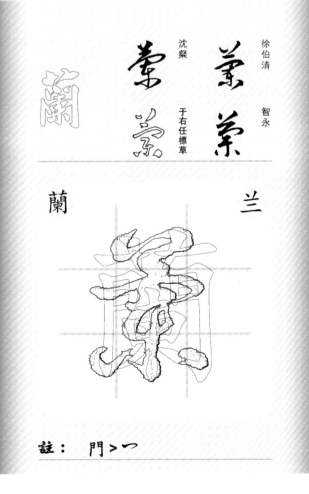

兰　蘭

註：門＞冂

萝

徐伯清　敬世江

董其昌　杭世駿

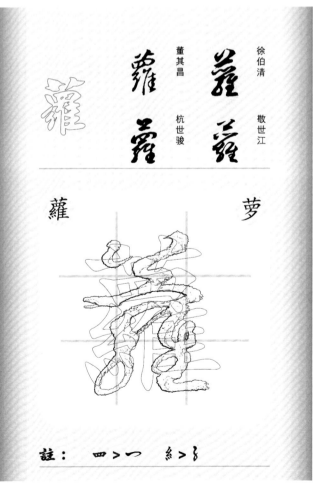

萝　蘿

註：四＞冂　糸＞を

文征明　董其昌
王羲之　徐伯清

虎

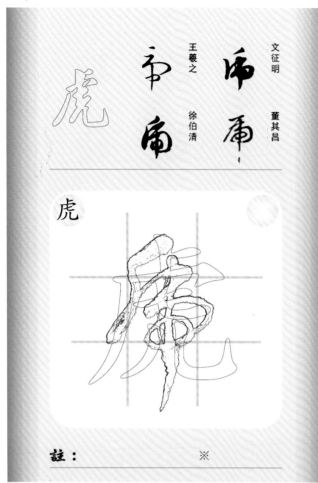

註：　※

鄧文原　史游
韓道亨　草字彙

虐

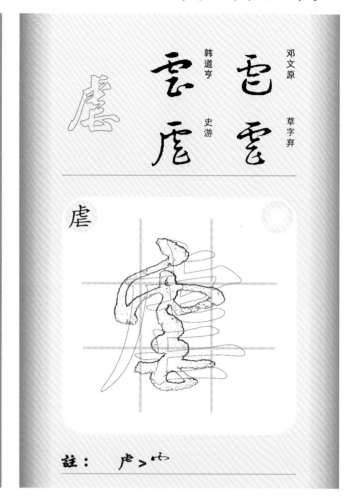

註：　虎＞雨

王羲之　敬世江
索靖　徐伯清

虔

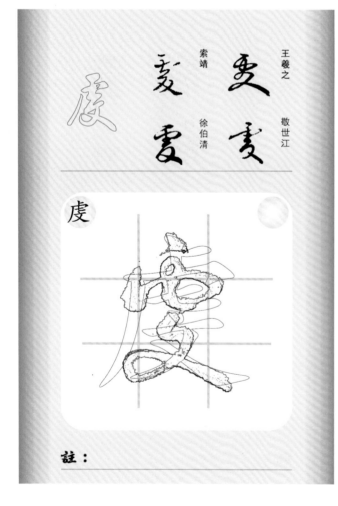

註：

王鐸　于右任標草
俞和　懷素

處　处

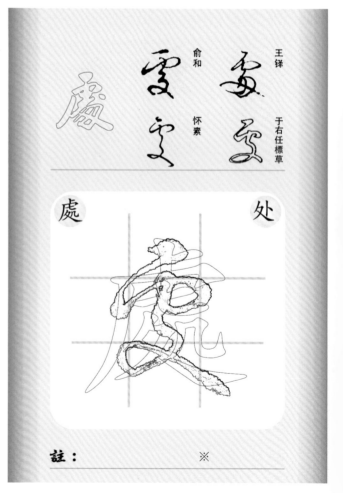

註：　※

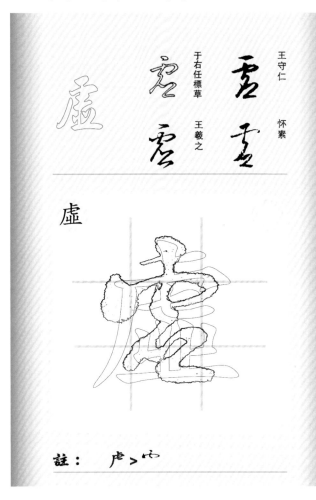

虛

虛

註：　虍 > 以

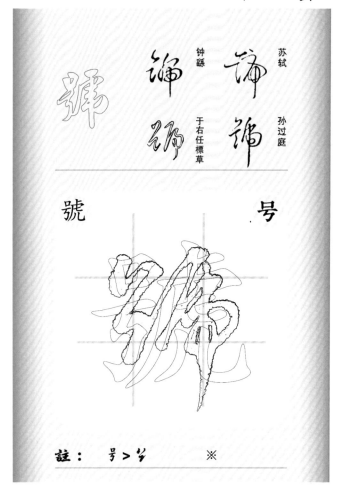

號　　　　　　　号

註：　号 > 乡　　　　※

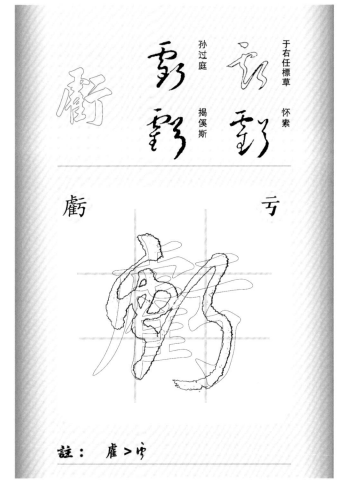

虧　　　　　　亏

虧

註：　雐 > 以

虹

虹

註：

蚊

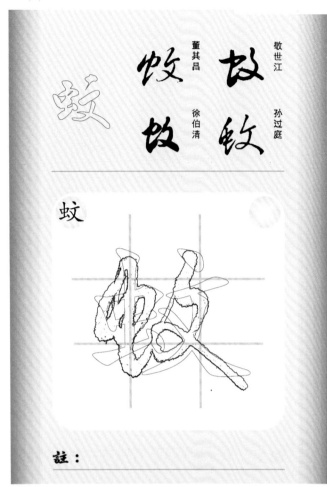

敬世江　孫過庭
董其昌
徐伯清

註：

蛇

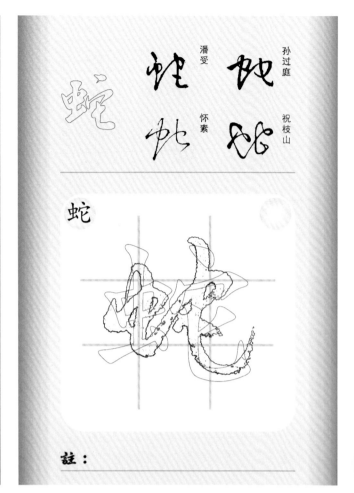

孫過庭　祝枝山
潘受
懷素

註：

蛙

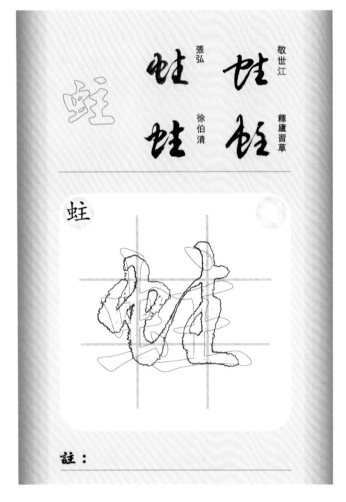

敬世江　釋廬習草
張弘
徐伯清

註：

蛋

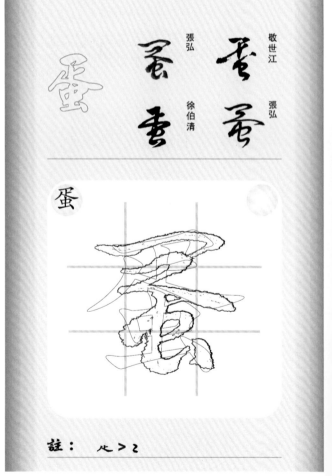

敬世江　張弘
張弘
徐伯清

註：　㣺＞乙

祝枝山　蛙

草書韵会　敬世江

徐伯清

蛙

註：

敬世江　蛛

張弘　傅山

徐伯清

蛛

註：

張弘　蜓

釋廬習草　釋廬習草

張弘

蜓

註：

于右任標草　蜂

草书韵会　徐伯清

敬世江

蜂

註：　夆 > 夆

蜜

敬世江　吳鎮

草书韵会　怀素

蜜

註：

靖

敬世江　張弼

朱德潤　徐伯清

靖

註：　月 > 弓

蜘

張弘　釋廬習草

徐伯清　張弘

蜘

註：　矢 > 专　　口 > 厂、ㄋ

蝕

敬世江　王寵

張弘　徐伯清

蝕　　　　　蝕

註：　食 > 专

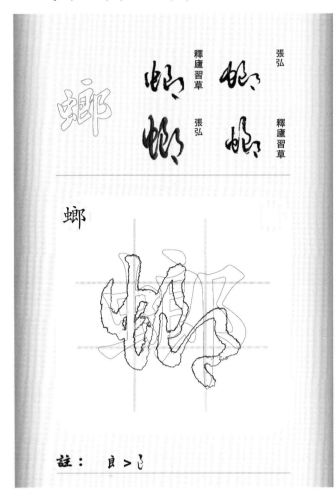

螂

張弘　釋廬習草
釋廬習草　張弘

註：　艮 > 乛

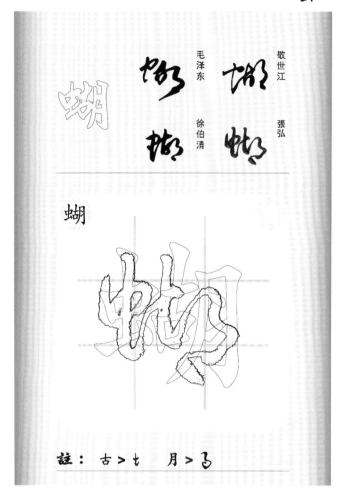

蝴

敬世江　張弘
毛澤东　徐伯清

註：　古 > 七　　月 > 马

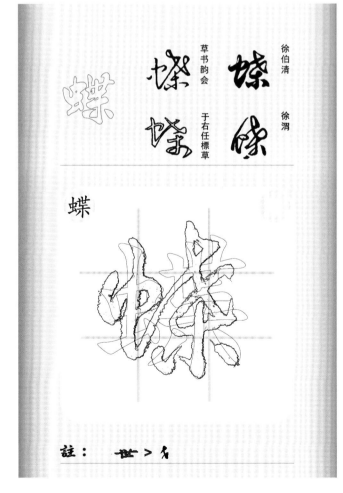

蝶

徐伯清　草书韵会
草书韵会　于右任標草

註：　世 > 匕

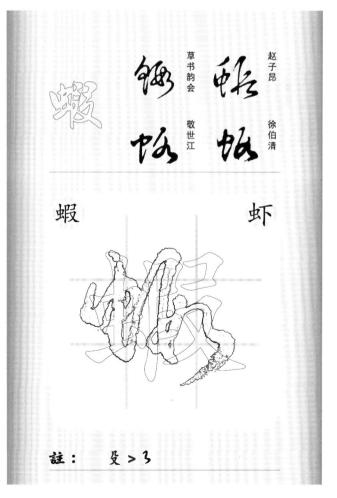

蝦　虾

赵子昂　徐伯清
草书韵会　敬世江

註：　殳 > 及

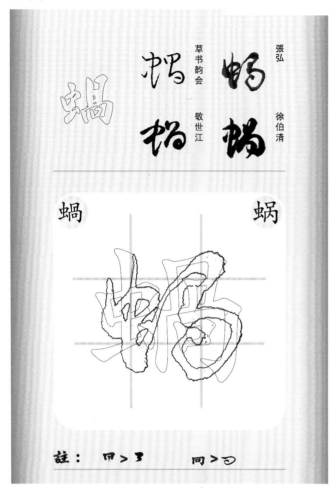

蝸　　　　　　　　蝸

註：　囘＞彐　　　同＞彐

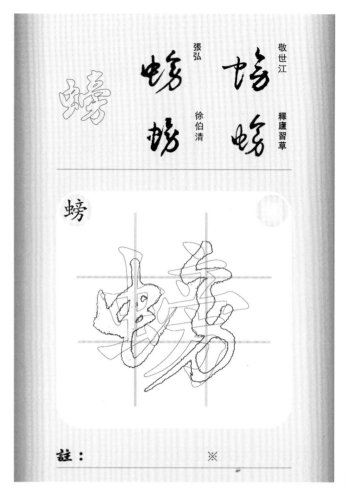

螃

註：　　　　　　　※

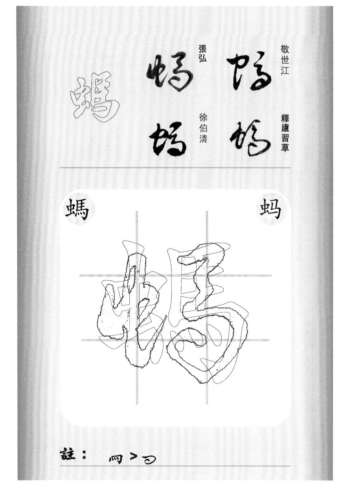

螞　　　　　　　　蚂

註：　両＞彐

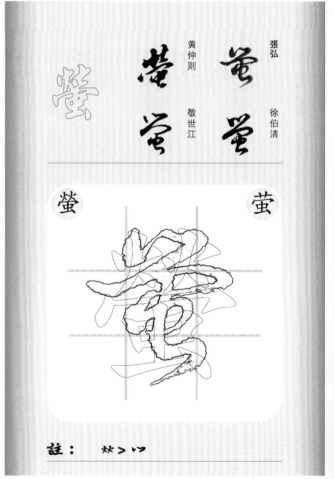

螢　　　　　　　　萤

註：　炏＞⺍

孙过庭　徐伯清

于右任標草　敬世江

融

註：　扁＞禹

敬世江　釋廬習草

張弘　徐伯清

蟑

註：　立＞己

黄庭堅　張弘　徐伯清

敬世江

螺

註：　糸＞小

孙过庭　徐伯清

王鐸　敬世江

蟬

註：　田＞口

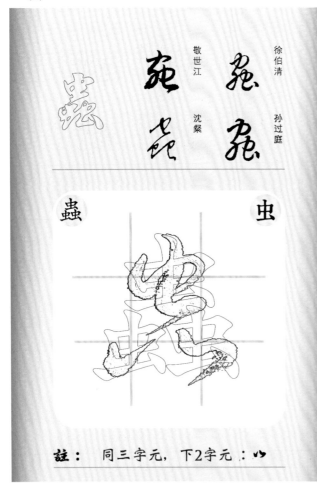

蟲　　　　　　　　　虫

敬世江　徐伯清　沈粲　孫過庭

註：　同三字元，下2字元：心

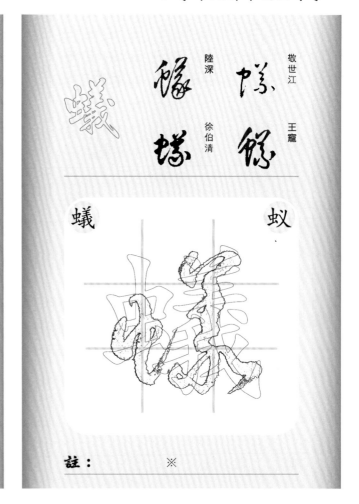

蟻　　　　　　　　　蚁

敬世江　陸深　王寵　徐伯清

註：　※

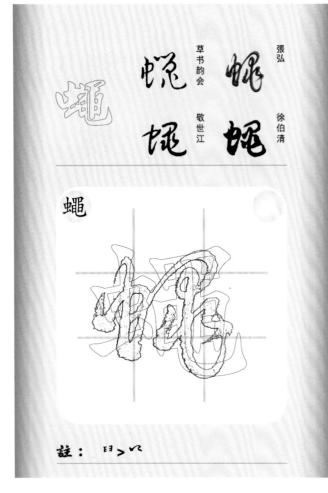

蠅

張弘　草書韻会　敬世江　徐伯清

註：　日＞以

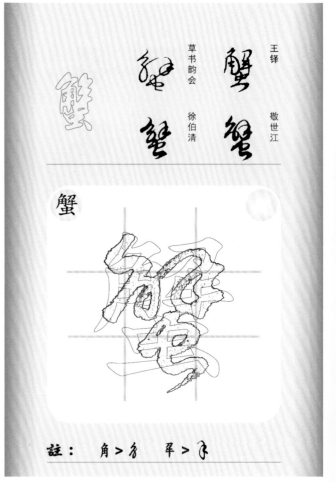

蟹

王鐸　草書韻会　敬世江　徐伯清

註：　角＞角　羊＞

張弘　徐伯清
裴休　敬世江

蠶　　　蚕

註：　白 ＞ つ　　蚰 ＞ ハ

苏轼　徐伯清
陆应阳　王敦

蠟　　　蜡

註：　巛 ＞ ˩˩　　鼠 ＞ ˩˥

徐伯清　文征明
赵子昂　敬世江

蠻　　　蛮

註：　絲 ＞ ハ

敬世江　孙过庭
孙过庭　徐伯清

血

註：

行

王羲之　敬世江

于右任標草　蘇軾

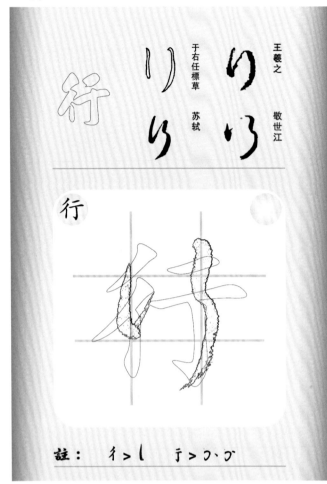

行

註：　彳＞∫　　于＞ㄱ丶ㄗ

衍

杜衍　徐伯清

張弘　敬世江

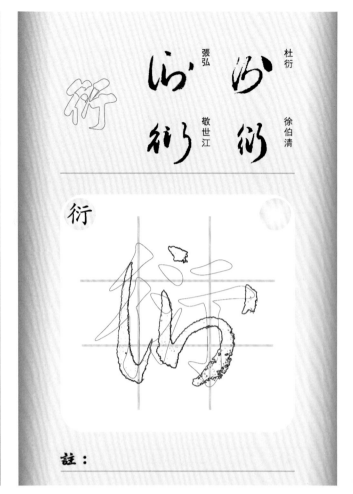

衍

註：

術

徐伯清　于右任標草

孫過庭　李懷琳

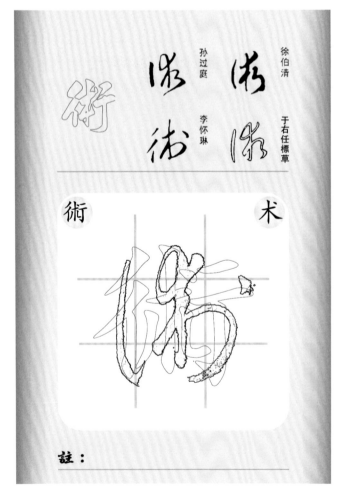

術　术

註：

街

皇象　鮮于樞

草书韵会　徐伯清

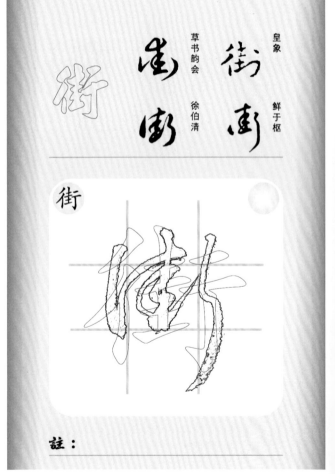

街

註：

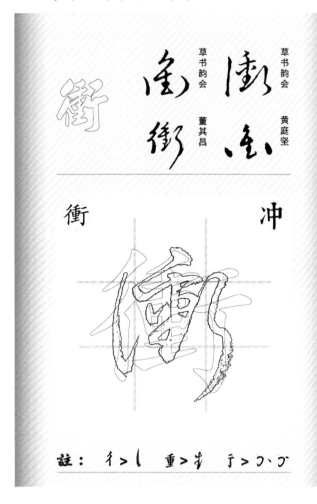

冲

衝

草书韵会　黄庭坚
草书韵会　董其昌

註：彳>乚　重>丰　于>ㄋㄅ

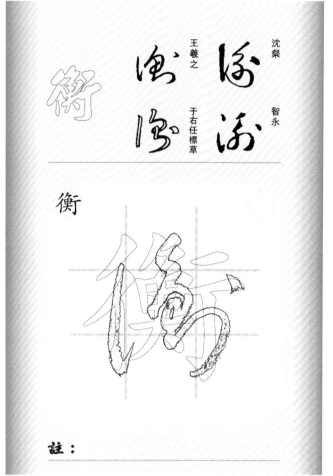

衡

沈粲　智永
王羲之　于右任標草

註：

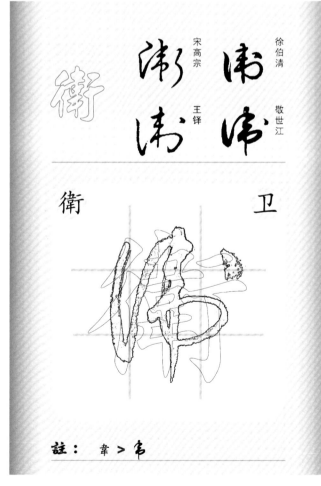

卫

衛

徐伯清　敬世江
宋高宗　王铎

註：韋>帛

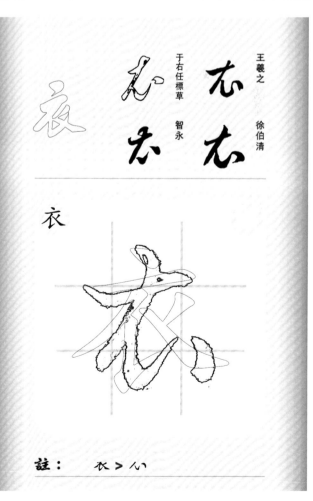

衣

王羲之　徐伯清
于右任標草　智永

註：衣>亻

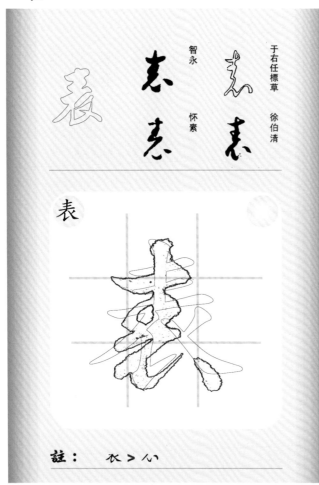

于右任標草　徐伯清
智永　　懷素

表

註：　衣＞心

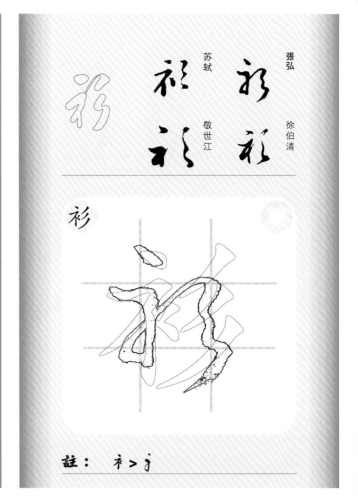

張弘　徐伯清
苏轼　敬世江

衫

註：　衤＞子

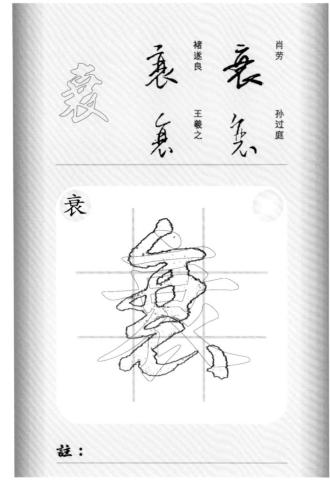

肖劳
褚遂良　孙过庭
王羲之

衰

註：

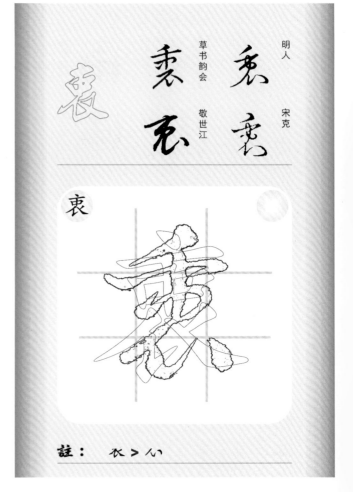

明人　宋克
草书韵会　敬世江

衷

註：　衣＞心

文徵明　鮮于樞
于右任標草　孫過庭

被

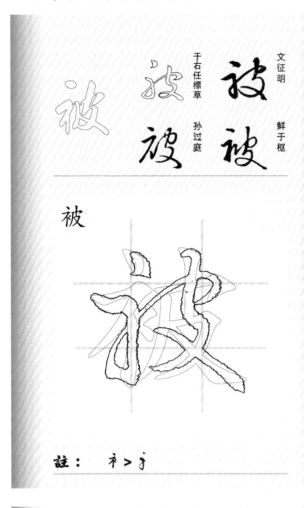

註：衤＞礻

祝枝山　歸庄
黃庭堅　陳淳

袖

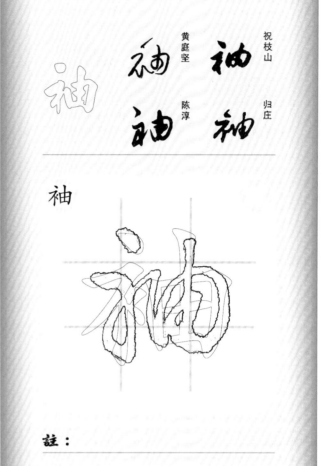

註：

王寵　文徵明
祝枝山　敬世江

袍

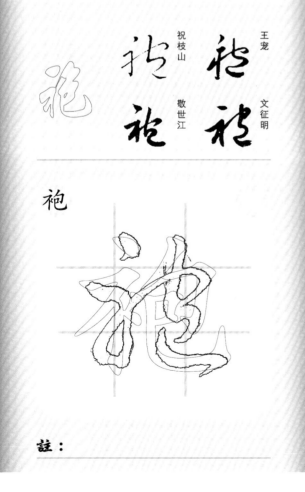

註：

張弘　徐伯清
裴休　敬世江

袋

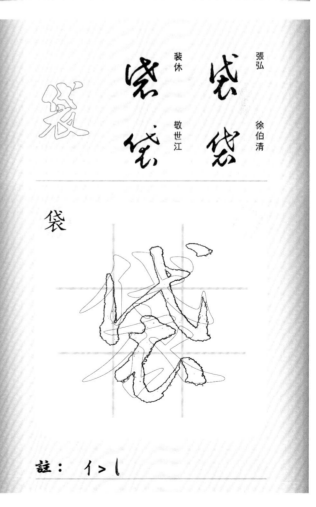

註：亻＞乚

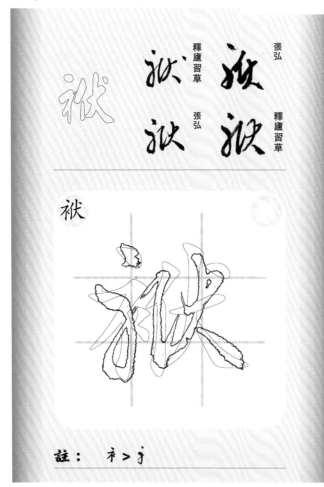

袄

張弘　釋廬習草
釋廬習草　張弘

註：　ネ＞ｊ

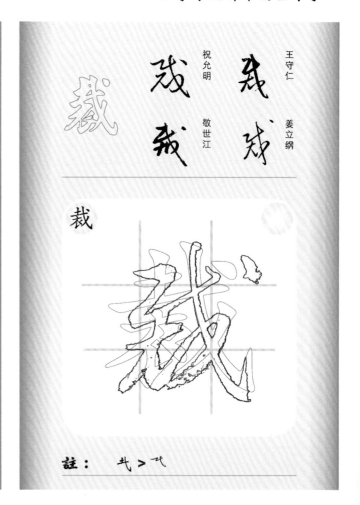

裁

王守仁　姜立綱
祝允明　敬世江

註：　土＞士

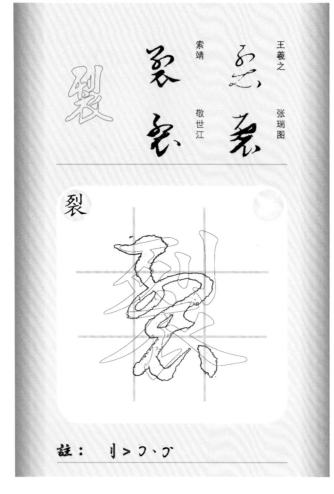

裂

王羲之　張瑞圖
索靖　敬世江

註：　刂＞ㄱ、ㄡ

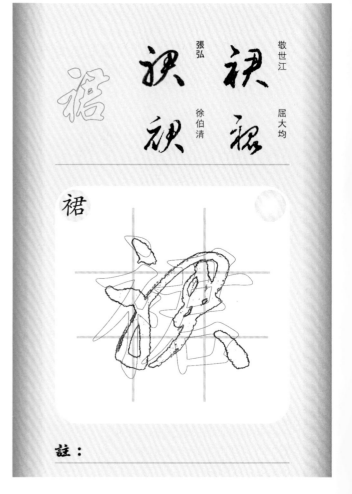

裙

敬世江　屈大均
張弘　徐伯清

註：

王澍　橫逸勢
賀知章
王守仁

補

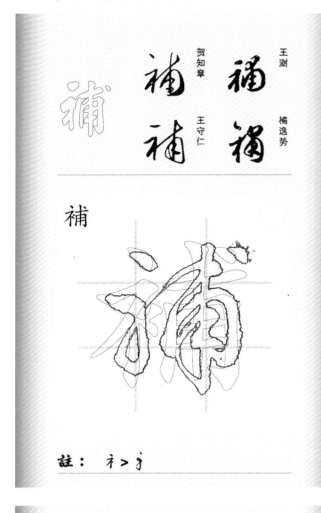

註：衤＞ŧ

草书韵会　敬世江
草书韵会
徐伯清

裕

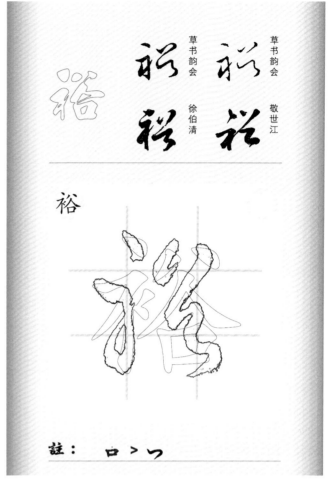

註：口＞つ

佚名　徐伯清
祝枝山
敬世江

裔

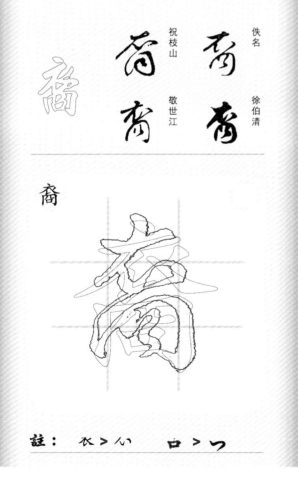

註：衣＞心　　口＞つ

赵子昂　徐伯清
祝枝山
傅山

裝

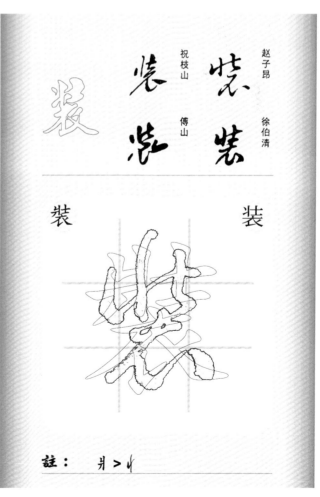

註：爿＞ⵏ

裏　裏　裏
董其昌
懷素
肖劳　張弘

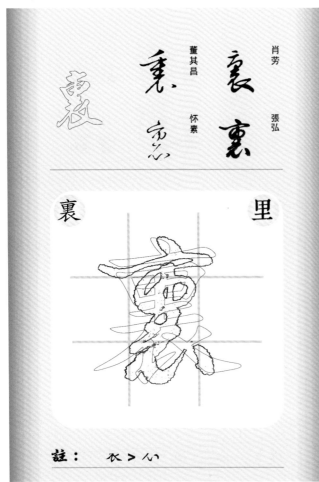

裏　　　　　　里

註：　衣＞心

祿　祿
裸　裸
釋廬習草
草书韵会　徐伯清
莫是龍

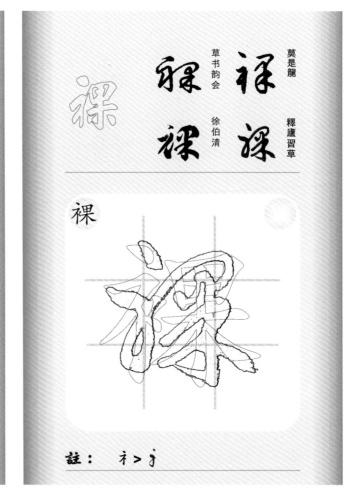

裸

註：　衤＞才

裳　裳
裳　裳
孙过庭
敬世江
智永　于右任標草

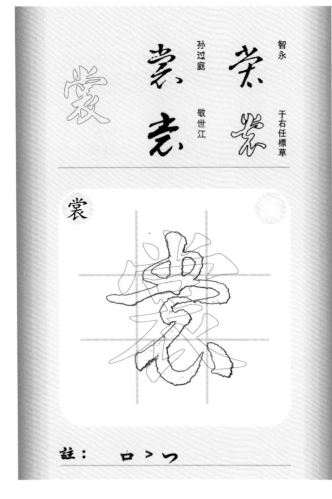

裳

註：　口＞冖

裏　裏
裏　裏
王羲之　懷素
李懷琳
王宠

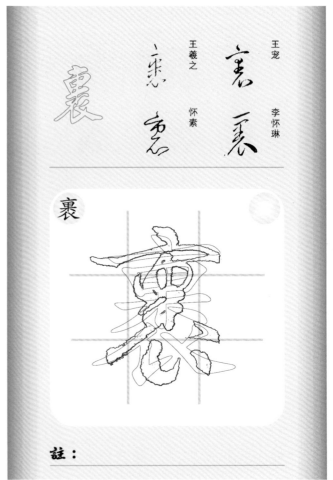

裏

註：

归庄　倪元璐
徐伯清
孙过庭

製　　　制

註：　帛＞身　　刂＞ㄇ、ㄗ

王羲之　王羲之
王羲之
孙过庭

複　　　夏

註：　衤＞才　　复＞攵

釋廬習草
草书韵会
敬世江　徐伯清

褲　　　裤

註：

祝允明
祝枝山
張弘　徐伯清

襄

註：　衣＞爪

張弘　釋廬習草

釋廬習草　張弘

褪

褪

褪

註：　衤＞礻　　辶＞入

敬世江　祝枝山　徐伯清

文征明

襪

襪襪

襪

襪

註：　林＞弐

敬世江　張弘

釋廬習草　徐伯清

襖

襖襖

襖

襖　　　　　　　　　　　袄

註：

倪元璐　祝枝山　徐伯清

敬世江

襪

襪襪

襪

襪　　　　　　　　　　　袜

註：

襯　衬

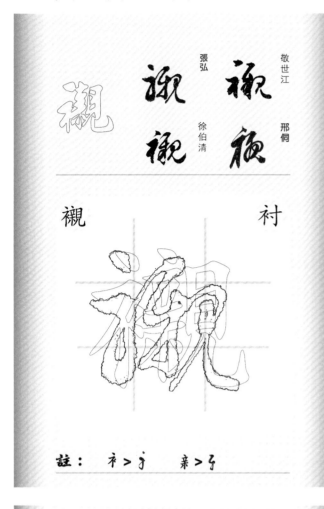

敬世江　邢侗
張弘　徐伯清

註：衤>衤　亲>呑

襲　袭

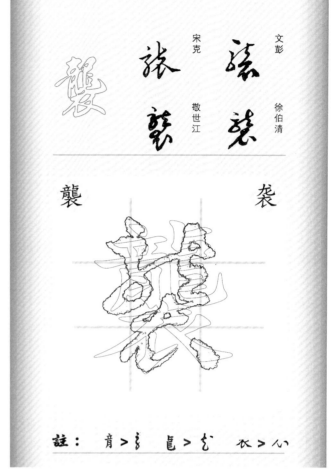

文彭　徐伯清
宋克　敬世江

註：育>㐫　竜>乞　衣>八

西

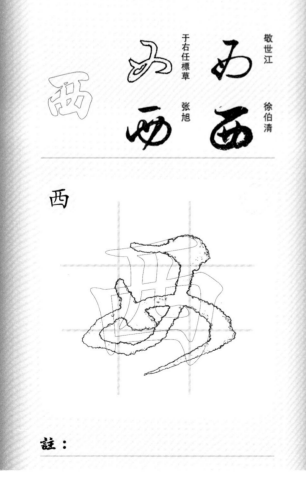

敬世江　徐伯清
于右任標草　張旭

註：

要

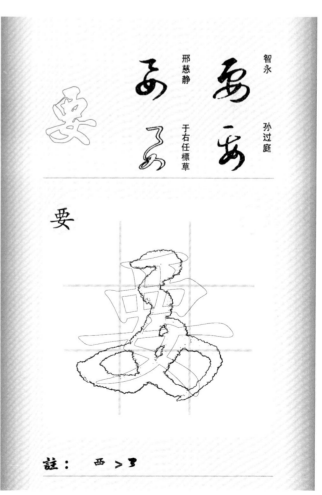

智永　孫过庭
邢慈静　于右任標草

註：西>⺒

覆

李世民
怀素

米芾
智永

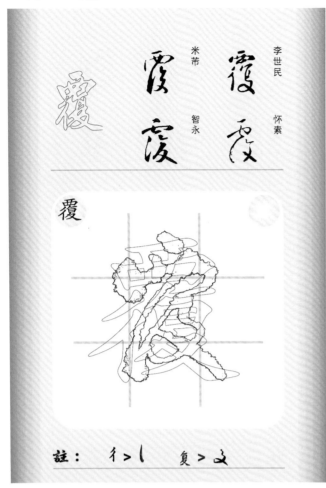

覆

註：　彳＞亅　　复＞文

見　　见

王鐸
徐伯清

于右任標草
王羲之

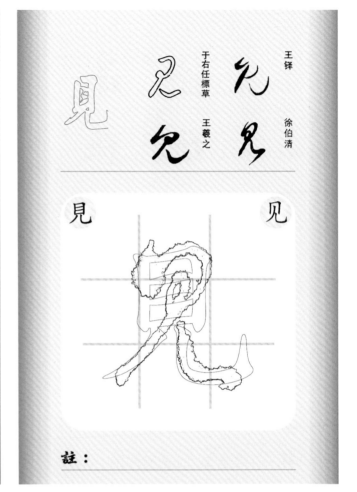

見

註：

覓

王守仁
敬世江

赵佶
黄仲则

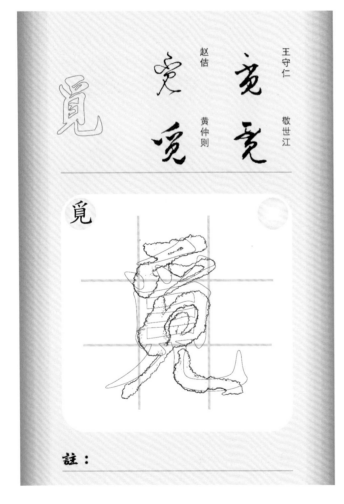

覓

註：

規

欧阳询
于右任標草

怀素
孙过庭

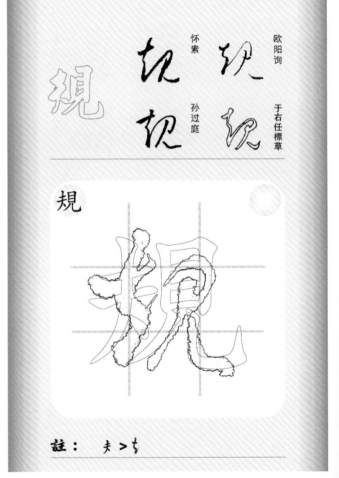

規

註：　夫＞圠

視

智永　智永

王羲之　黃庭堅　宋克

王獻之　于右任標草

　　　　徐伯清

視

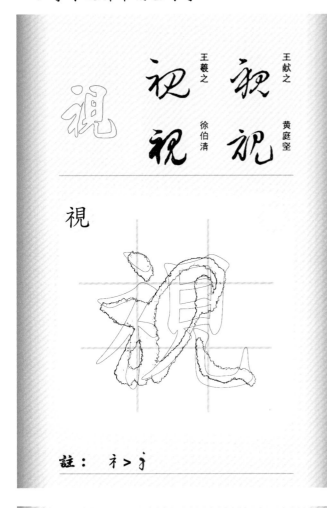

註：衤＞纟

親

親

王羲之　黃庭堅

王獻之　米芾

覺

覺

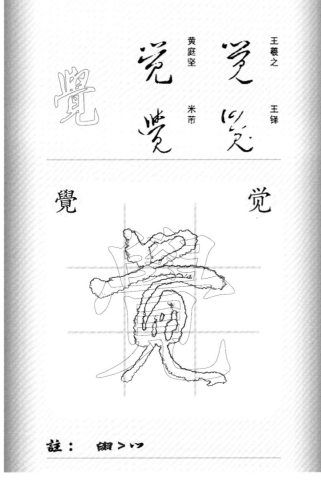

註：

亲

智永

王羲之　宋克

于右任標草

親

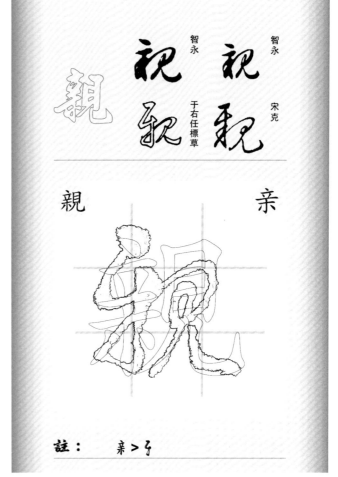

註：亲＞纟

览

王羲之　文彭

康里子山　李世民

覽

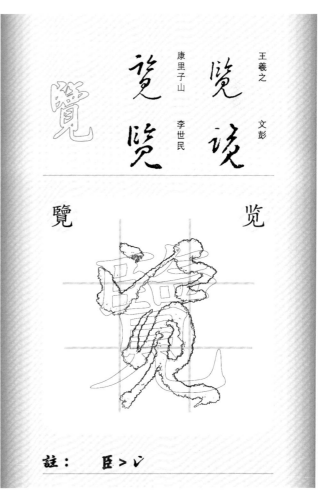

註：臣＞

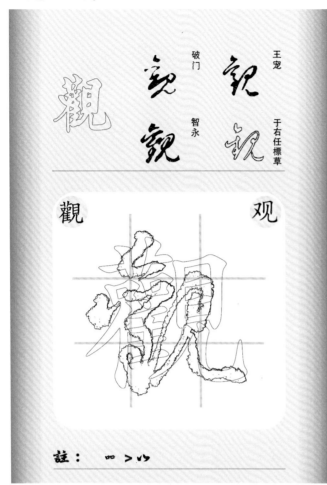

觀　　　　　　　观

王寵
破门
智永
于右任標草

觀

註：　�署 > ⺍

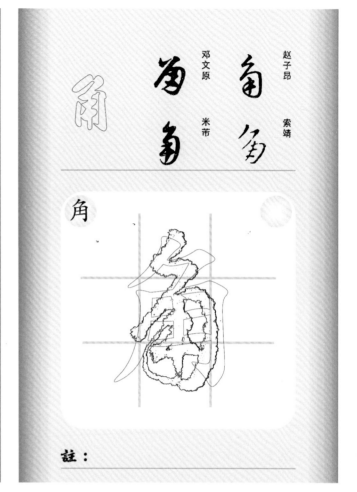

角

赵子昂　索靖
邓文原　米芾

角

註：

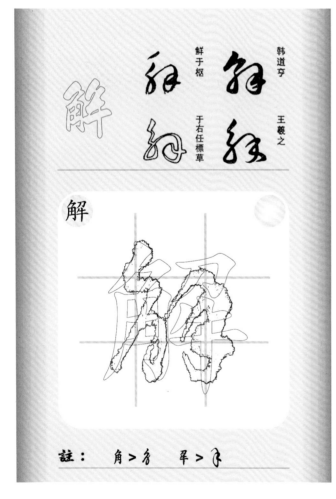

解

韩道亨
鲜于枢
王羲之
于右任標草

解

註：　角 > 力　　罕 > 牛

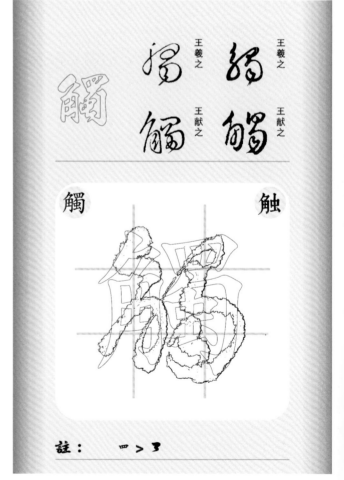

觸　　　　　　　触

王羲之　王献之
王羲之
王献之

觸

註：　⺽ > ⺤

言　王羲之
懷素
于右任標草　徐伯清

言

註：

計　王鐸
虞世南
李世民　敬世江

計

註：　言 > ㇄

訂　敬世江
張弘
孫過庭　徐伯清

訂

註：

記　翁方綱
蘇軾
敬世江　孫過庭

記

註：

討

草书韵会　宋高宗
草书韵会
敬世江

討

註：　言 > ㇀

訊

敬世江　徐伯清
草书韵会　怀素

訊

註：

託

張弘
釋廬習草
釋廬習草　張弘

託

註：

訓

智永　沈粲
敬世江　孙过庭

訓

註：

訪
文徵明　張旭
趙子昂
敬世江

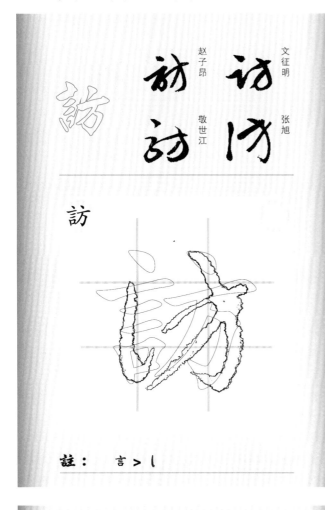

訪

註：　言 > ㄑ

訏
文徵明　徐伯清
祝枝山
敬世江

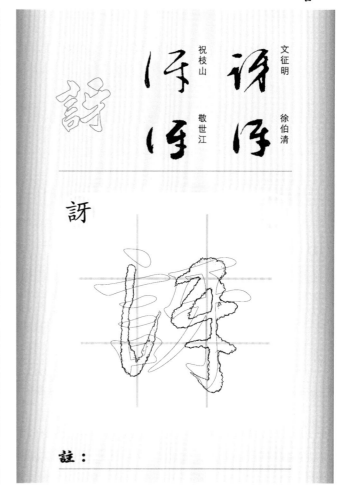

訏

註：

訣
敬世江　徐伯清
張弘
懷素

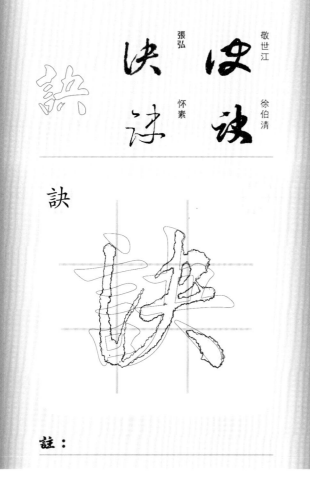

訣

註：

許
王羲之　徐伯清
祝枝山
敬世江

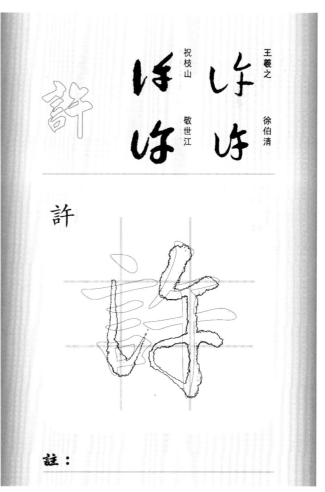

許

註：

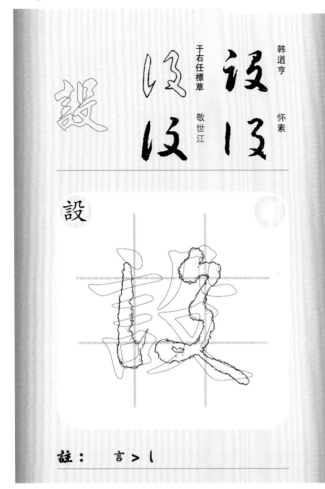

韓道亨　懷素

于右任標草　敬世江

設

註：　言＞l

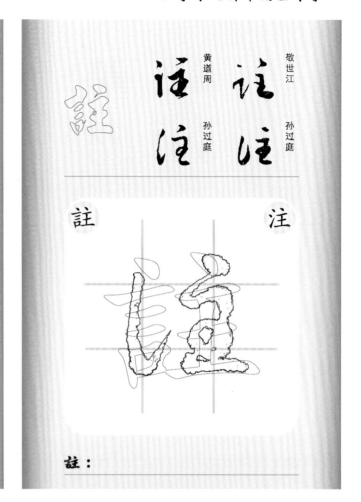

敬世江　孫過庭

黃道周　孫過庭

註

註：

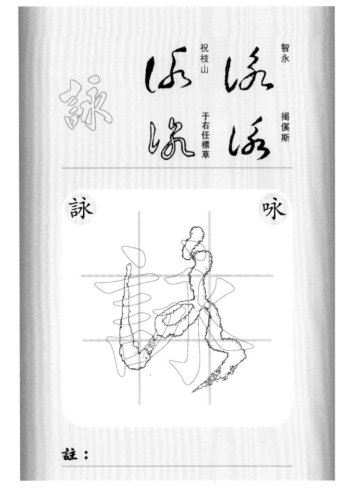

智永　揭傒斯

祝枝山　于右任標草

詠　咏

註：

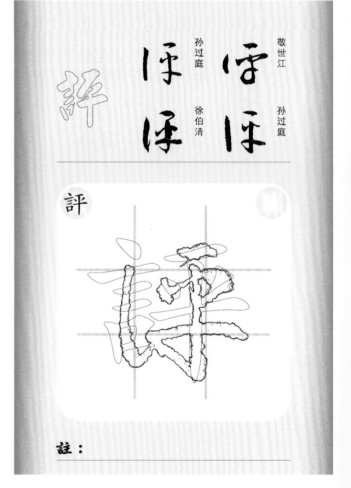

敬世江　孫過庭

孫過庭　徐伯清

評

註：

詞

敬世江　孫過庭
于右任標草　徐伯清

註：　言 > l

訴

張弘　徐伯清
草書韵会　敬世江

註：　乍 > 已

訴

敬世江　宋高宗
赵子昂　徐伯清

註：

診

草书韵会　敬世江
張弘　徐伯清

註：　参 > 尔

該

文征明　徐伯清
草书韵会　敬世江

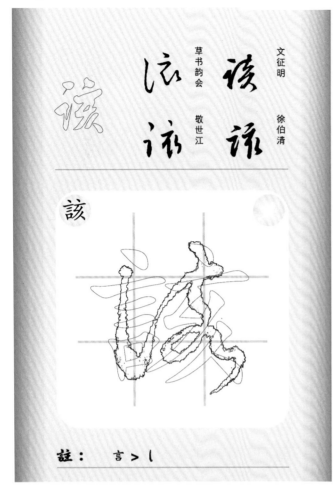

註：　言＞ㄴ

詳

敬世江　文征明
于右任標草　智永

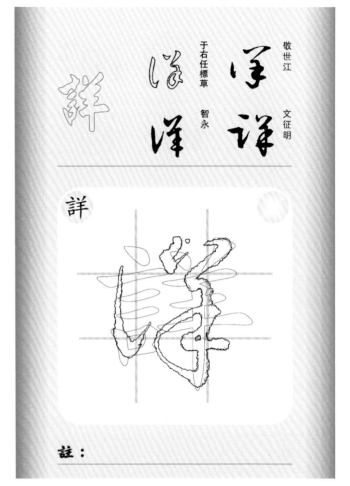

註：

試

孙过庭　敬世江
徐伯清　孙过庭

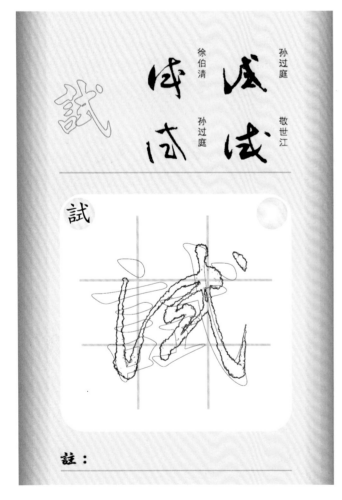

註：

詩

贺知章　于右任標草
怀素　智永

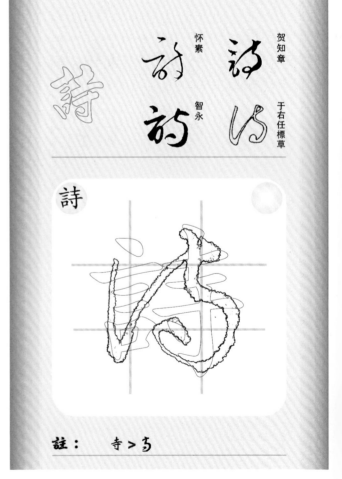

註：　寺＞ㄅ

吴志淳　明人

草书韵会　王宠

誇

夸

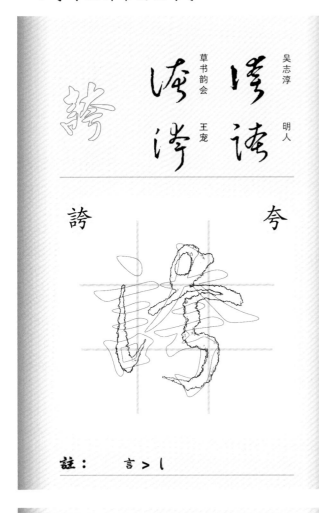

註：　言＞𝼁

于右任標草　王獻之

黃庭堅　王羲之

誠

誠

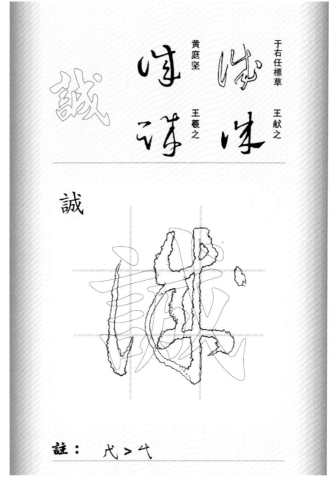

註：　弋＞𠂆

梁武帝　宋高宗

祝枝山　敬世江

話

話

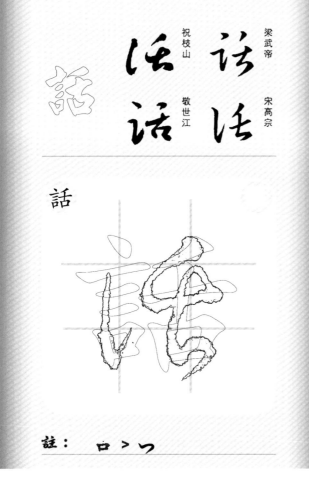

註：　口＞つ

懷素　孫過庭

敬世江　懷素

詭

詭

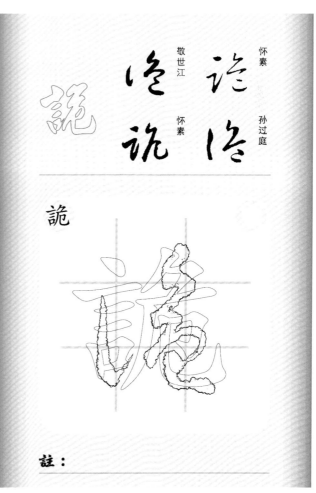

註：

詢

張弘　徐伯清
陳基　敬世江

詢

註：　言 > ㇄

誦

草书韵辨　徐伯清
朱熹　敬世江

誦

註：

誌

王羲之　智永
孙过庭　欧阳询

誌　志

註：　心 > 灬 > 一

語

王献之　于右任標草
王羲之　欧阳询

語

註：　口 > 凵

祝枝山　敬世江
草书韵会　徐伯清

認

註：　言＞丨　心＞灬＞一

索靖　孙过庭
董其昌　敬世江

誓

註：

草书韵会　敬世江
赵子昂　孙过庭

誤　　誤

註：

王羲之　康里子山
祝枝山　孙过庭

說

註：　口＞勹

誘

懷素　孫過庭

敬世江　徐伯清

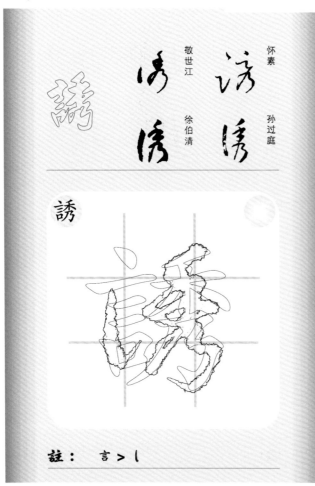

誘

註：　言 > ㇑

誼

敬世江　宋高宗

胡長孺　徐伯清

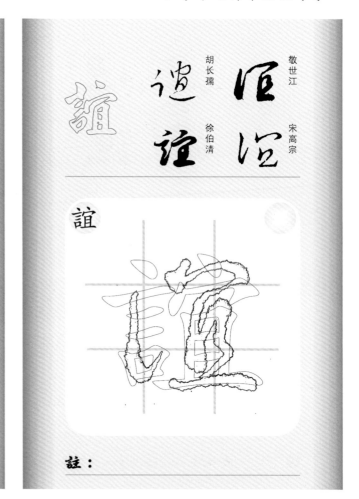

誼

註：

諒

王獻之　徐伯清

陳基

敬世江

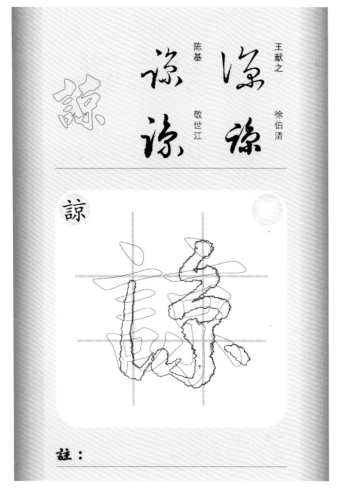

諒

註：

談

于右任標草　沈粲

鮮于樞　索靖

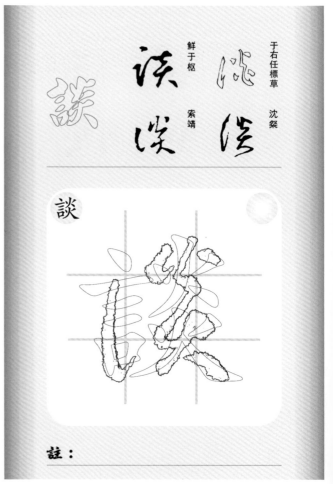

談

註：

誕

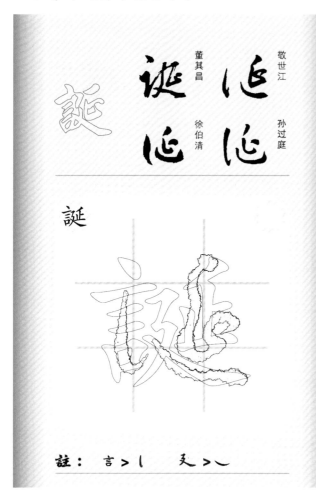

敬世江　孫過庭
董其昌
徐伯清

註：言＞乚　　夋＞乁

請

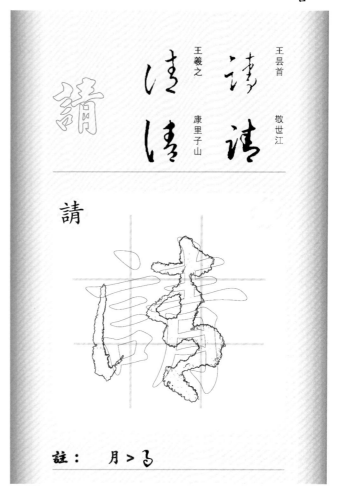

王昙首　敬世江
王羲之
康里子山

註：月＞弓

諸

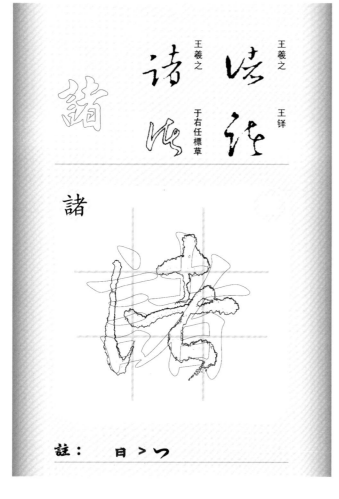

王羲之　王鐸
王羲之
于右任標草

註：日＞丆

課

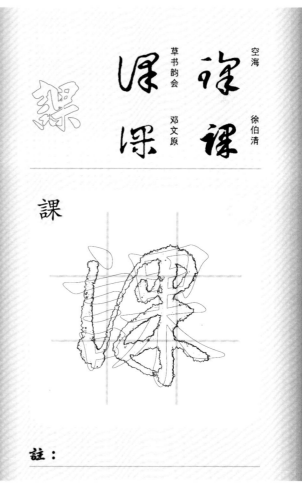

空海　徐伯清
草書韻会
鄧文原

註：

調

怀素　于右任標草

王羲之　孫过庭

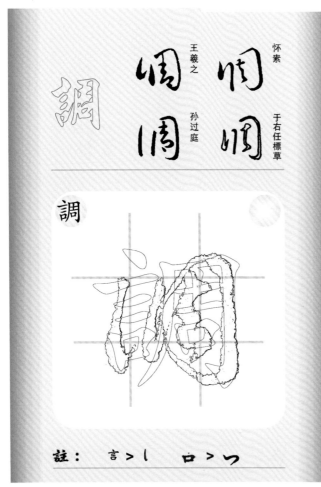

調

註：　言＞ㄑ　　口＞つ

誰

徐伯清　于右任標草

王寵　智永

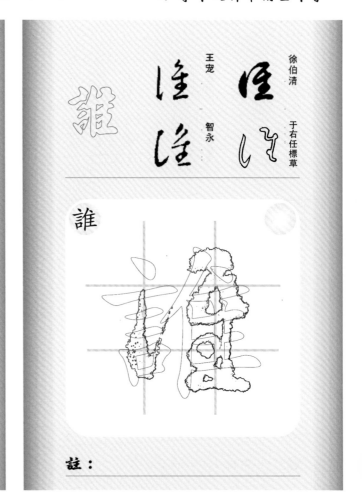

誰

註：

論

怀素　于右任標草

王守仁　智永

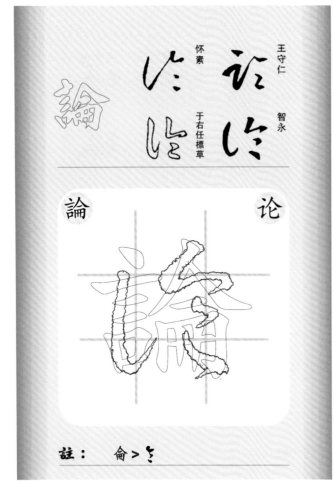

論　　论

註：　侖＞ㄹ

諱

草书韵会　徐伯清

王羲之　敬世江

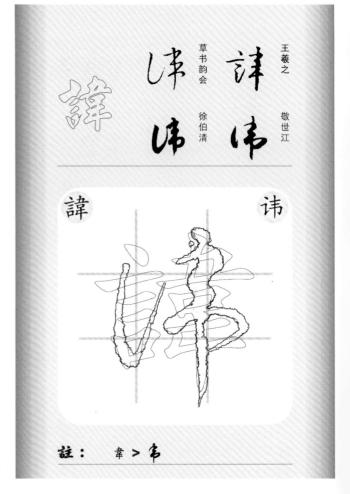

諱　　讳

註：　韋＞韦

謀

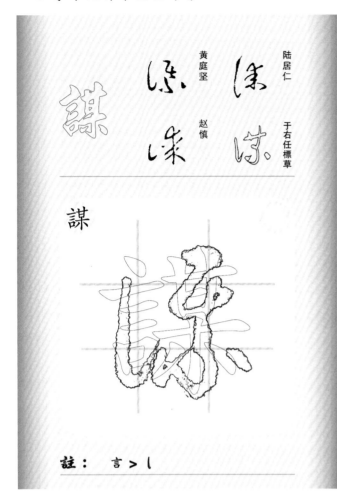

陆居仁
于右任標草
黃庭堅
赵慎

謀

註：　言 > ㇀

諧

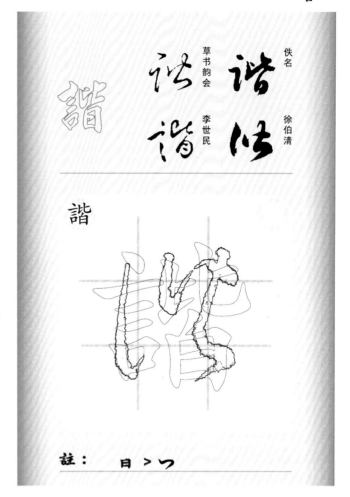

佚名
草书韵会
徐伯清
李世民

諧

註：　日 > ㇇

諮

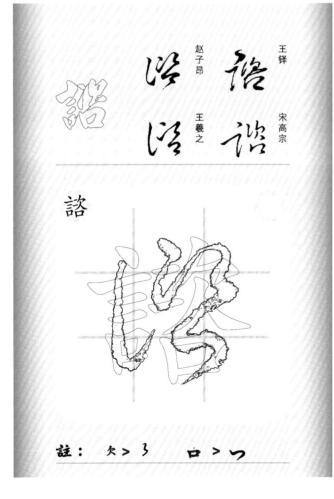

王铎
宋高宗
赵子昂
王羲之

諮

註：　欠 > ㇛　　口 > ㇇

諾

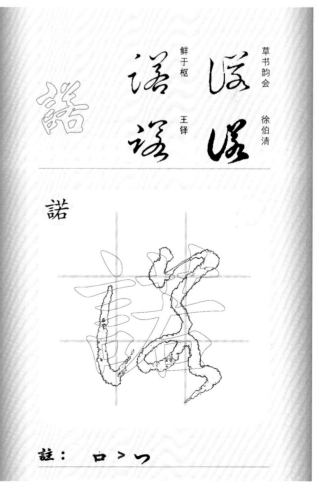

草书韵会
鲜于枢
徐伯清
王铎

諾

註：　口 > ㇇

謂

王羲之
于右任標草
蔣善進
王寵

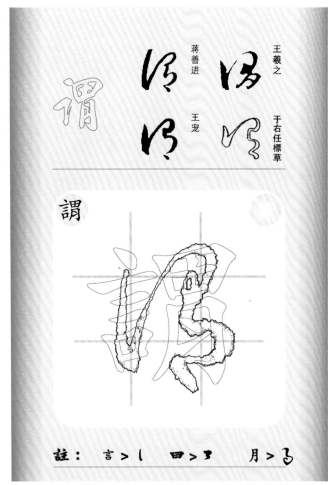

謂

註： 言>丨 田>彐 月>弓

諷

皇象
徐伯清
草书韵会
敬世江

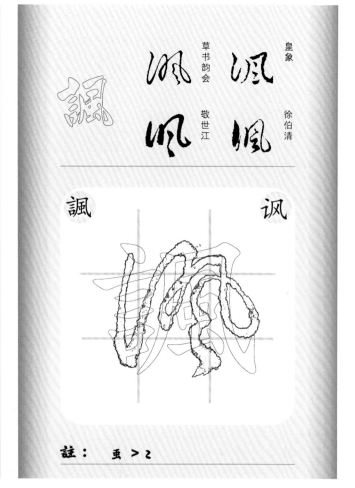

諷 讽

註： 䙴>乙

謎

張弘
釋廬習草
張弘

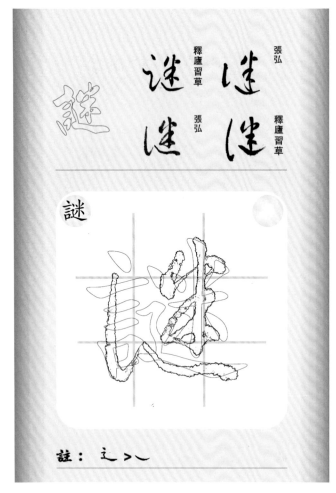

謎

註： 辶>乀

謙

孫過庭
于右任標草
智永
歸庄

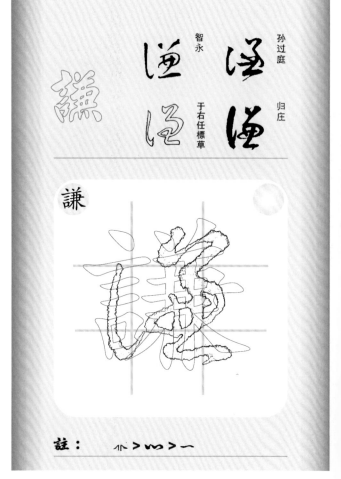

謙

註： 丷>灬>一

講

王鐸　王羲之
范成大　朱熹

讲　　講

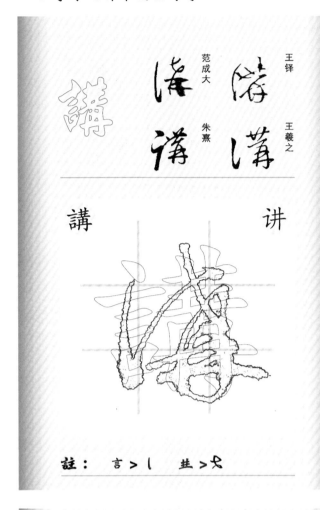

註：　言＞し　　冓＞大

謊

敬世江　釋廬習草
張弘　徐伯清

谎

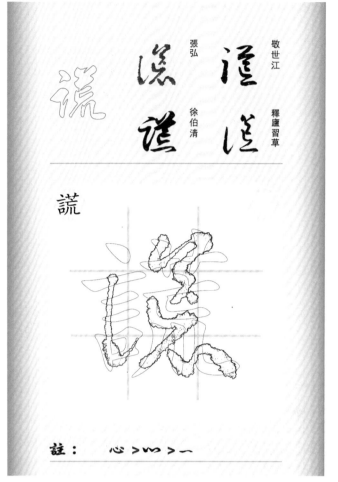

註：　心＞灬＞一

謠

草书韵会　文徵明
董其昌　敬世江

谣　　謠

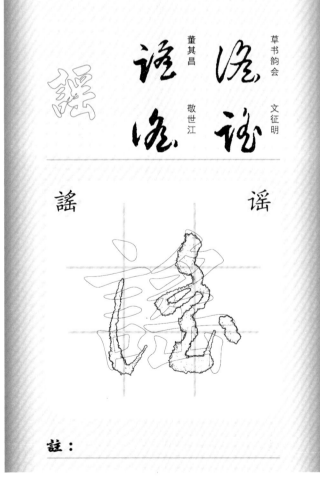

註：

謝

王羲之　于右任標草
空海　王獻之

謝

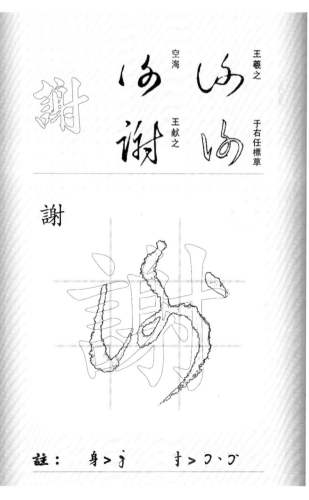

註：　身＞弓　　寸＞ハ、プ

謹

皇象　　敬世江
月儀帖　　于右任標草

謹

註：　言 > ㇄　　堇 > ㇈

謬

敬世江　　孫过庭
王羲之　　徐伯清

謬

註：　参 > 小

譜

敬世江　　孫过庭
米芾　　孫过庭

譜

註：　业 > 八　　日 > ㇇

識

康里子山　　孫过庭
徐伯清　　吳說

識　　　　识

註：　音 > ㇁

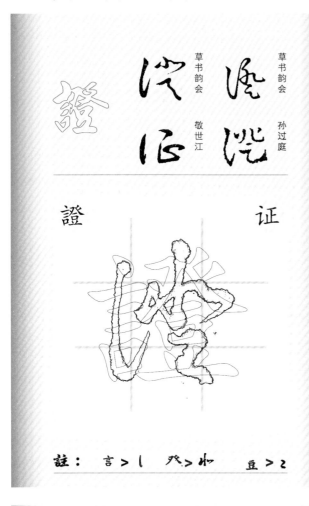

草书韵会　敬世江

草书韵会　孙过庭

證　　　　　证

註：言 > Ｌ　犭 > 水　　豆 > ２

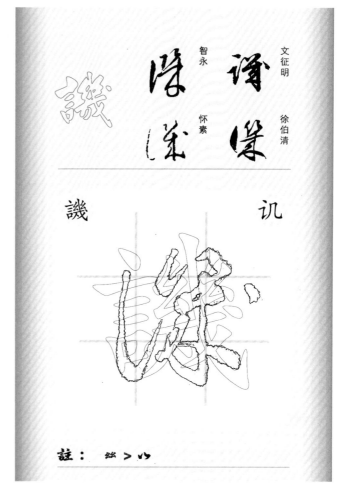

文征明　徐伯清

智永　怀素

讖　　　　　讥

註：幺幺 > 心

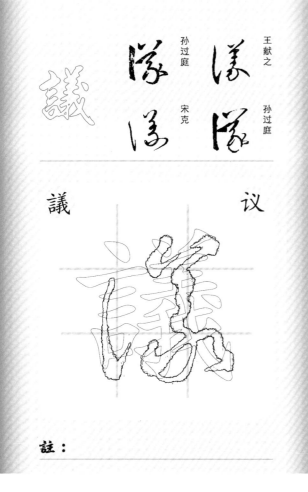

王献之　孙过庭

孙过庭　宋克

議　　　　　议

註：

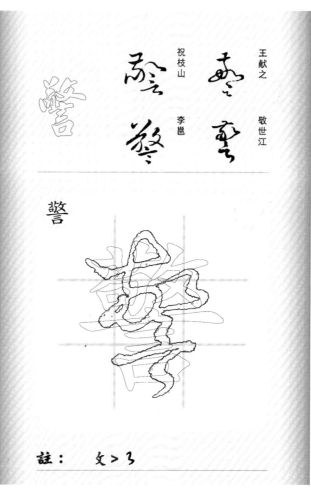

王献之　敬世江

祝枝山　李邕

警　　　　　

註：文 > ３

譯

草书韵会　宋克

王铎　　徐伯清

譯　　　　　　译

註：　言＞乚　四＞冖　幸＞辛

護

苏轼　王羲之

空海　王徽之

護　　　　　　护

註：　蒦＞夋

譽

赵佶　怀素

鲜于枢　于右任標草

譽　　　　　　誉

註：　　　　　※

辯

赵子昂　怀素

邓文原　智永

辯　　　　　　辩

註：　立立＞灬

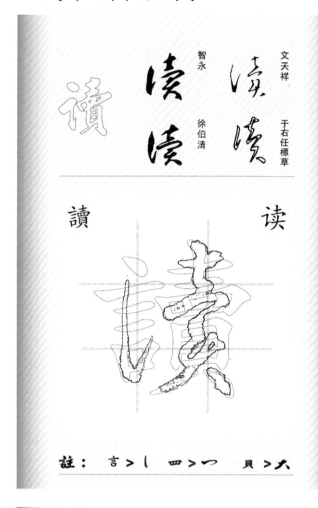

智永　文天祥

徐伯清　于右任標草

讀　读

註：　言＞乚　四＞冂　貝＞大

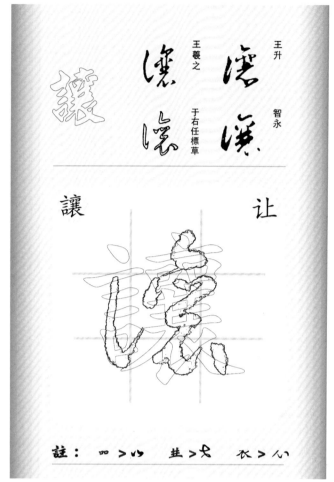

王升　王羲之

智永　于右任標草

讓　让

註：　四＞㇉　㠯＞戈　衣＞心

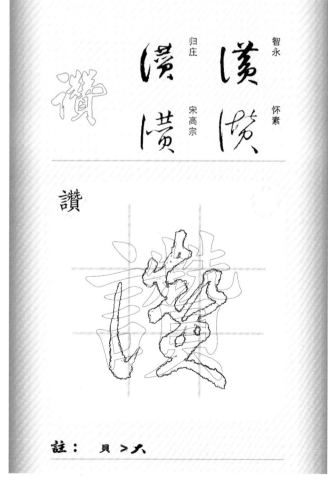

智永　归庄

怀素　宋高宗

讚

註：　貝＞大

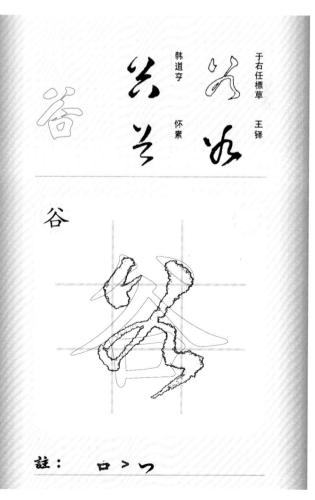

于右任標草　韓道亨

王鐸　怀素

谷

註：　口＞冂

豆

李世民　　敬世江
徐伯清　　唐太宗

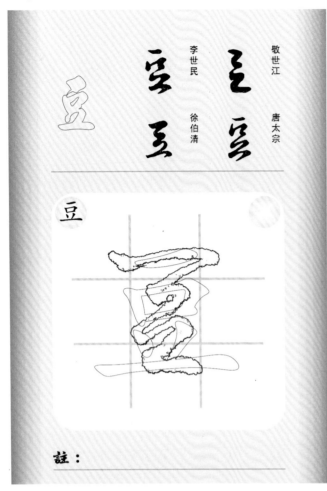

豆

註：

王羲之　　怀素
于右任標草　文天祥

岂

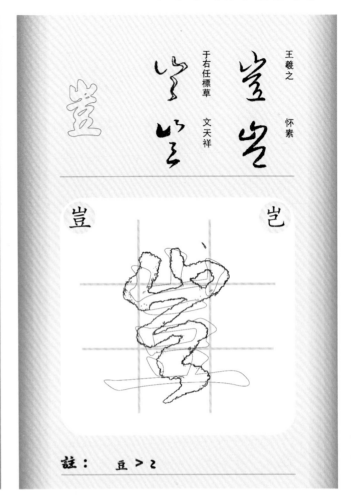

豈　　　　　　岂

註：　豆＞乙

張弘　　敬世江
徐伯清　　釋廬習草

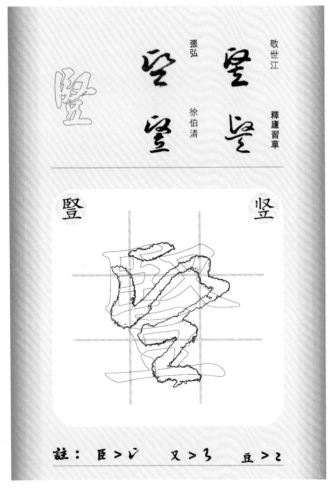

豎　　　　　　竖

註：　臣＞レ　又＞る　豆＞乙

王羲之　　文天祥
王羲之　　敬世江

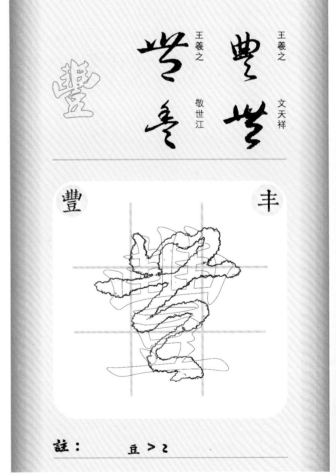

豐　　　　　　丰

註：　豆＞乙

張弘　釋廬習草

釋廬習草　張弘

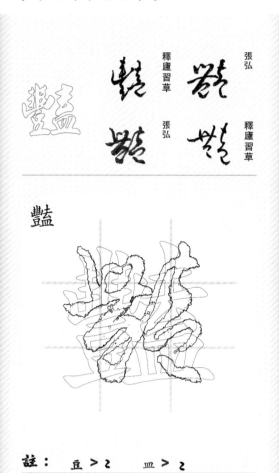

豔

註：　豆 > ㄥ　　皿 > ㄥ

何紹基　孫过庭

赵子昂　宋克

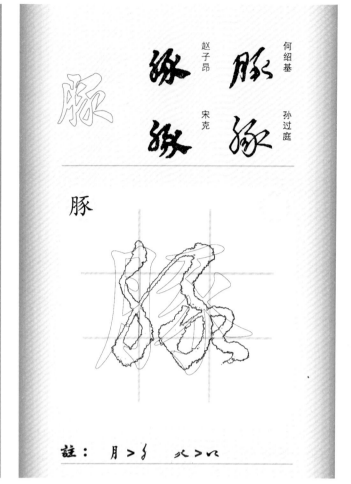

豚

註：　月 > �567　　㕣 > ㄇ

智永　徐伯清

于右任標草　怀素

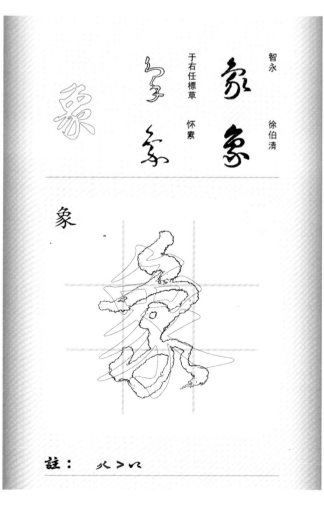

象

註：　㕣 > ㄇ

于右任標草　孫过庭

米芾　傅山

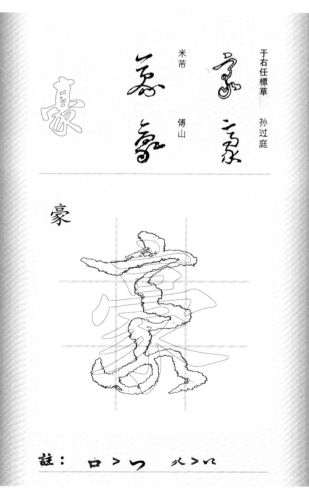

豪

註：　口 > ㄇ　　㕣 > ㄇ

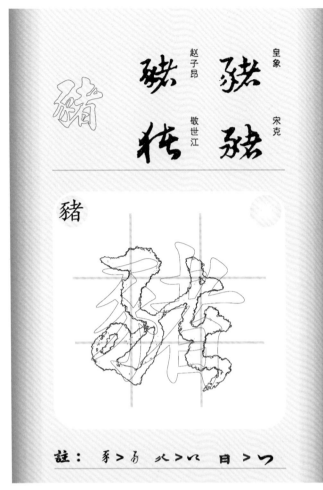

豬

皇象　宋克
赵子昂　敬世江

註：　豕>犭　火>ル　目>口

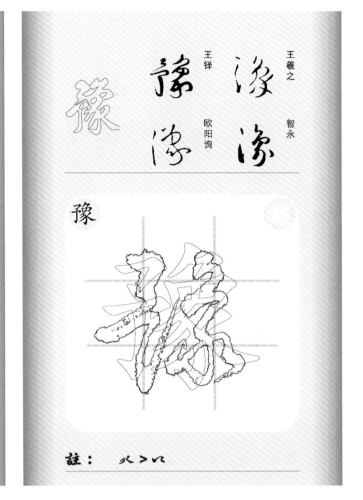

豫

王羲之　智永
王铎　欧阳询

註：　火>ル

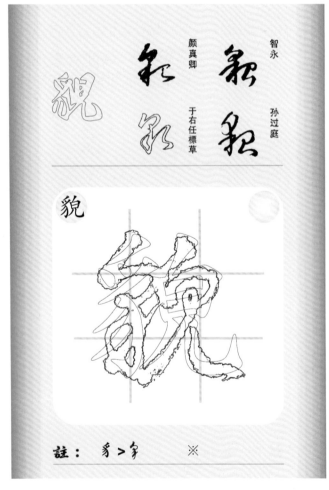

貌

智永　孙过庭
颜真卿　于右任標草

註：　豸>犭　　※

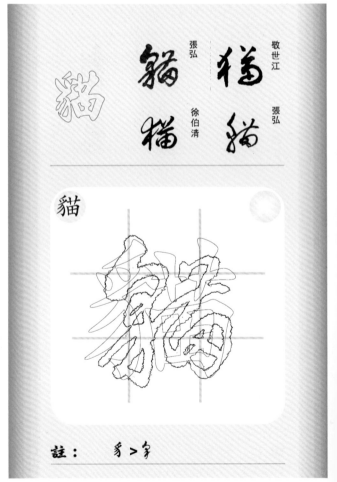

貓

敬世江　張弘
張弘　徐伯清

註：　豸>犭

貝

草书韵会　徐伯清

赵构　敬世江

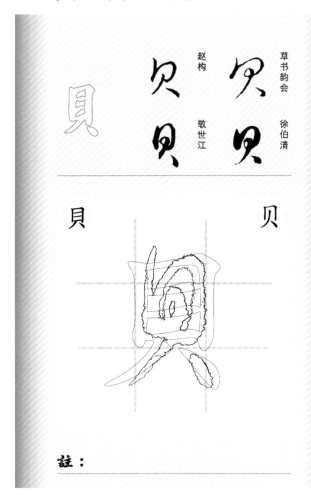

貝　　　　　　　　　　　　貝

註：

于右任標草　沈粲

智永　怀素

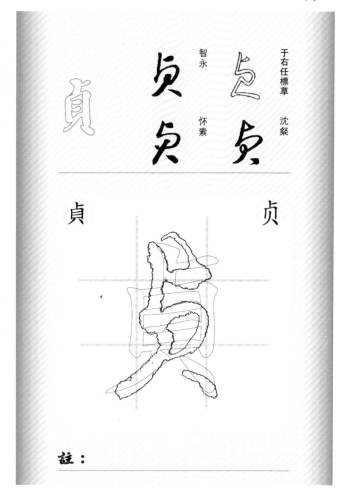

貞　　　　　　　　　　　　贞

註：

鲜于枢　徐伯清

智永　怀素

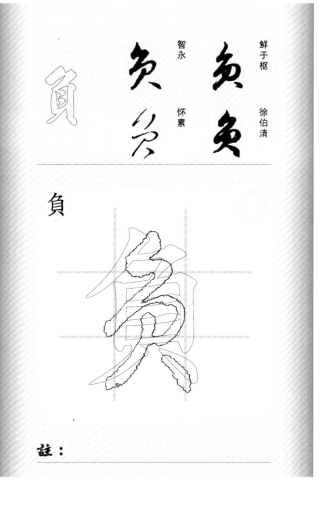

負

註：

草书韵会　李世民

赵子昂　王羲之

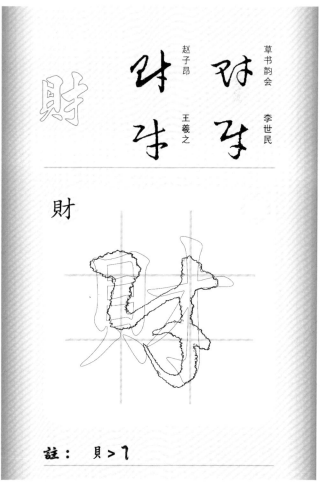

財

註：貝 > フ

貢

王宠　宋克
于右任標草　智永

貢

註：

販

張弘　釋廬習草
釋廬習草　張弘

販

註：　貝＞フ

責

空海　怀素
宋克　李怀琳

責

註：　貝＞大

貫

敬世江　孙过庭
王羲之　徐伯清

貫

註：　四＞灬　貝＞大

貨

草书韵会　宋高宗

饒介　敬世江

貨

註：貝＞大

貪

王鐸　徐伯清

黃庭堅　王羲之

貪

註：今＞七　貝＞大

貧

祝枝山　皇象

徐伯清　柳公權

貧

註：貝＞大

貼

草书韵会　徐伯清

韓道亨　敬世江

貼

註：貝＞了

費

邓文原　宋克

陆游　赵子昂

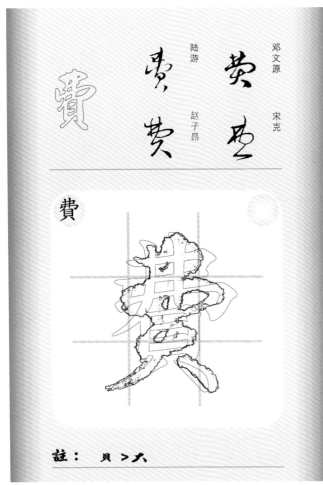

費

註：　貝 > 大

賀

赵雍　徐伯清

孙过庭　怀素

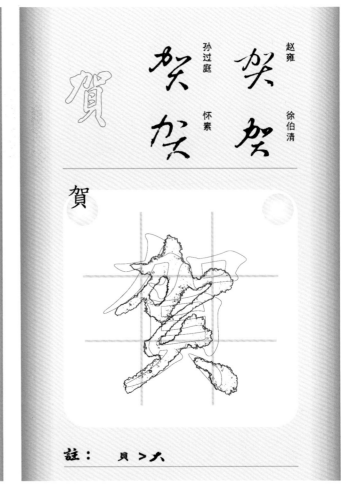

賀

註：　貝 > 大

貴

智永　蔡襄

孙过庭　于右任標草

陆游

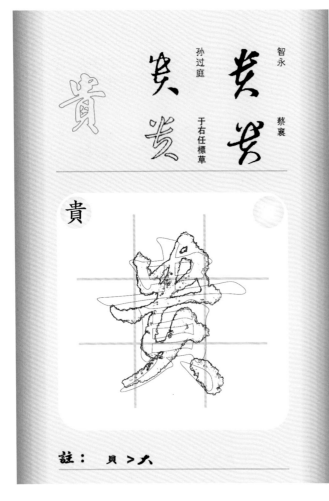

貴

註：　貝 > 大

買

空海　徐伯清

鲜于去矜　王铎

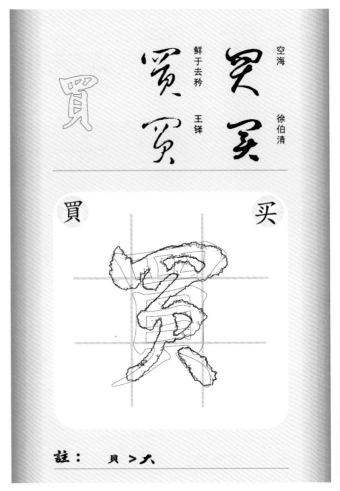

買　　　　买

註：　貝 > 大

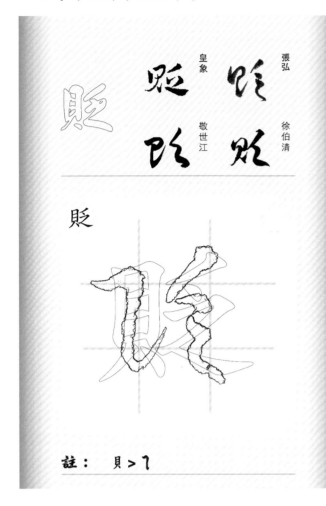

張弘　徐伯清
皇象　敬世江

貶

註： 貝 > 乀

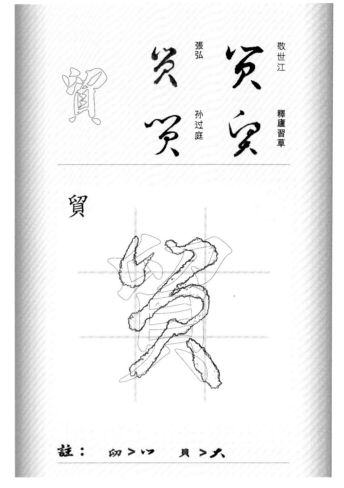

敬世江　釋廬習草
張弘　孫过庭

貿

註： 卯 > 灬　貝 > 大

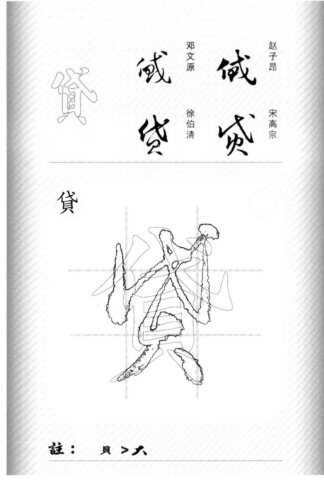

赵子昂　宋高宗
邓文原　徐伯清

貸

註： 貝 > 大

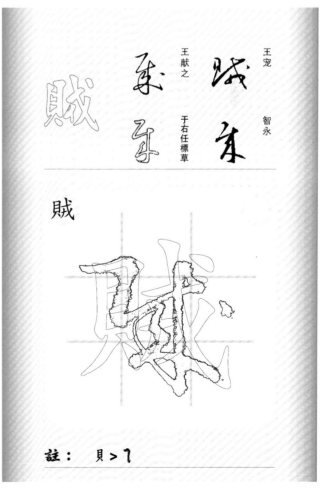

王宠　智永
王献之　于右任標草

賊

註： 貝 > 乀

資

破門　米芾　智永　于右任標草

資

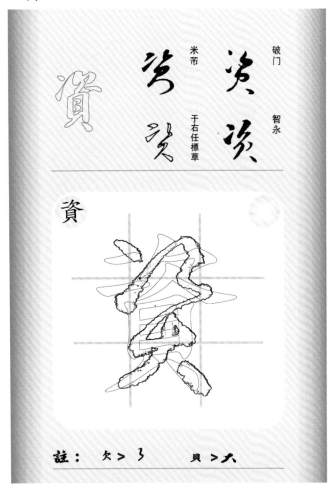

資

註：　欠＞　了　　貝＞　大

賄

敬世江　草书韵会　敬世江　徐伯清

賄

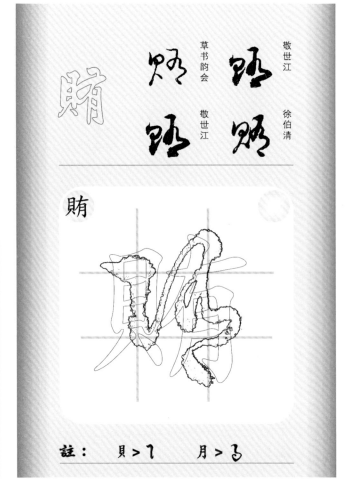

賄

註：　貝＞　了　　月＞　る

賂

張弘　草书韵会　敬世江　徐伯清

賂

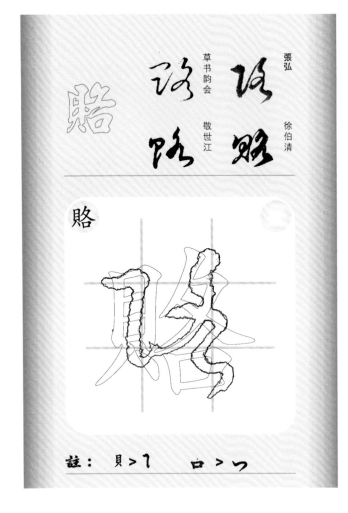

賂

註：　貝＞　了　　口＞　つ

賓

王孟端　王羲之　归庄　于右任標草

賓

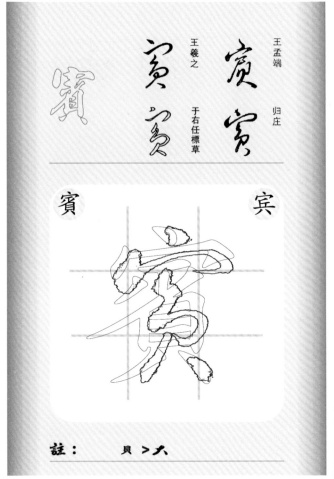

賓　　宾

註：　貝＞　大

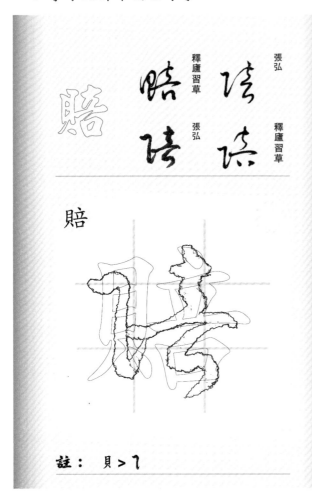

賠

賠

註： 貝 > 了

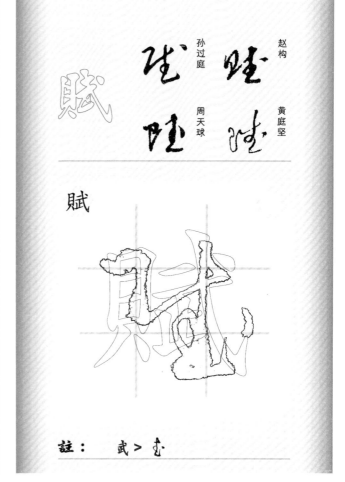

賦

賦

註： 武 >
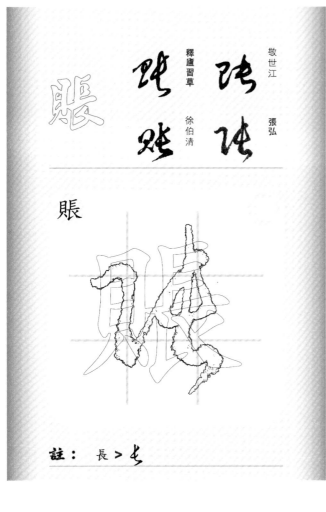

賬

賬

註： 長 >
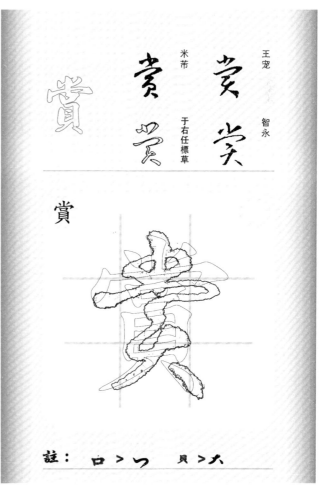

賞

賞

註： 口 > 　　 貝 > 人

賤

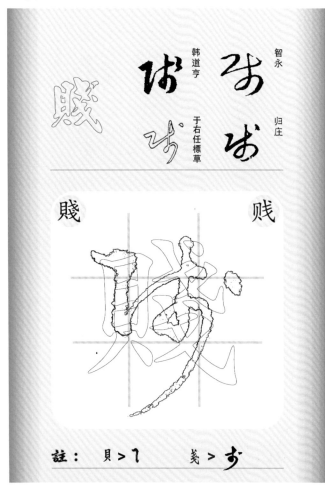

智永　归庄
韩道亨
于右任標草

賤　　　　　　賎

註：　貝＞乁　　戔＞寸

賭

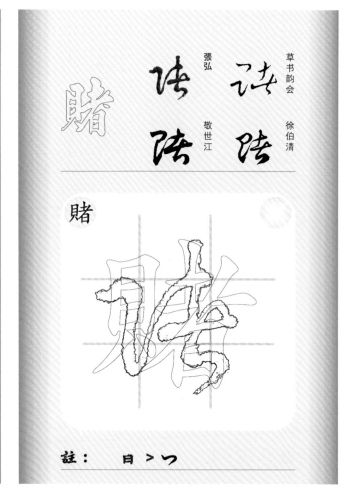

草书韵会　徐伯清
張弘
敬世江

賭

註：　日＞ㄱ

賢

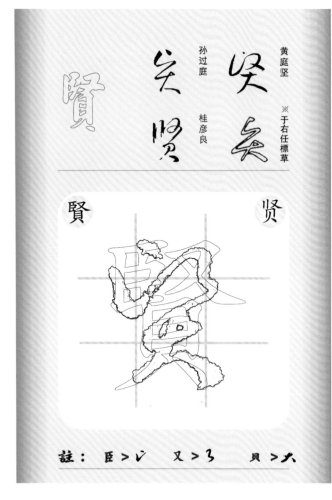

黄庭堅
孙过庭　※于右任標草
桂彦良

賢　　　　　　贤

註：　臣＞ㄥ　　又＞𝟥　　貝＞大

賣

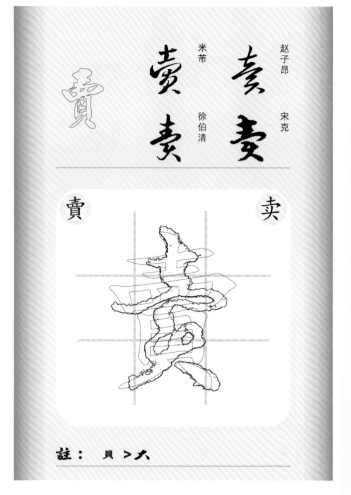

赵子昂　宋克
米芾
徐伯清

賣　　　　　　卖

註：　貝＞大

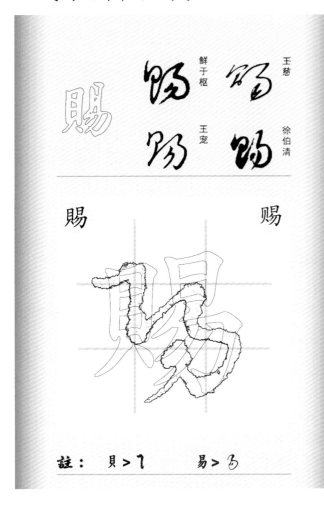

賜

賜　　　　　　　　賜

鮮于樞　王寵　王慈　徐伯清

註：　貝 > ㇆　　易 > ㇅

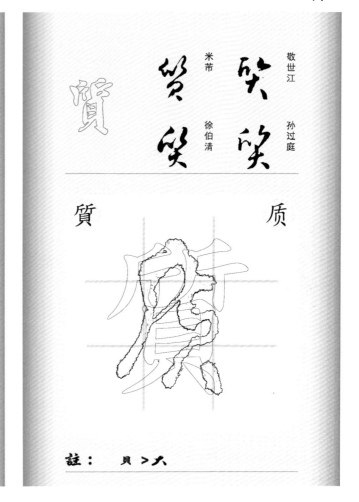

質

質　　　　　　　　质

敬世江　孫過庭　米芾　徐伯清

註：　貝 > 大

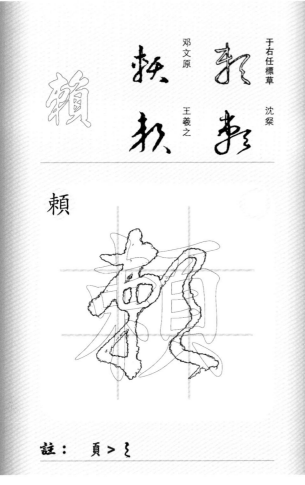

賴

賴

于右任標草　鄧文原　王羲之　沈粲

註：　頁 > ㇍

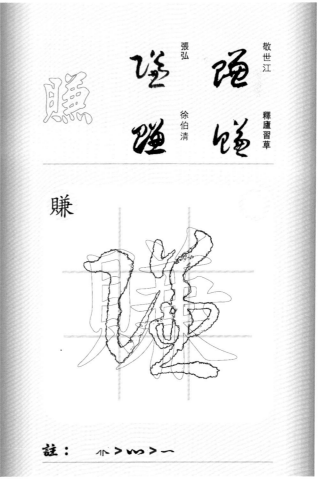

賺

賺

敬世江　釋廬習草　張弘　徐伯清

註：　亻 > 山 > 一

賽

張弘　徐伯清
草书韵会
釋盧習草

賽

註：　圭 > 戈　　貝 > 八

購

敬世江　草书韵会
陈道复　草书韵会

購　　　　　　　购

註：　貝 > 了　　圭 > 戈

贈

徐伯清　宋高宗
董其昌
王守仁

贈

註：　日 > 冖

贊

怀素　徐伯清
宋高宗　于右任標草

贊

註：　貝 > 八

王羲之　徐伯清

王鐸　敬世江

贏

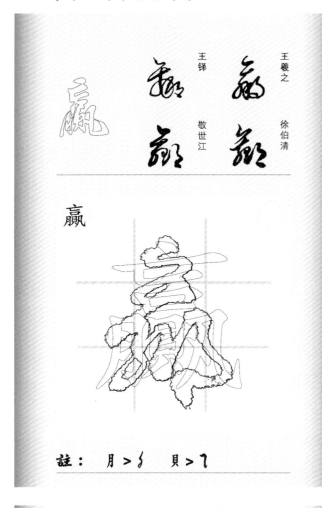

註：月＞彡　貝＞ㄟ

董其昌　文征明

赵估　于右任標草

赤

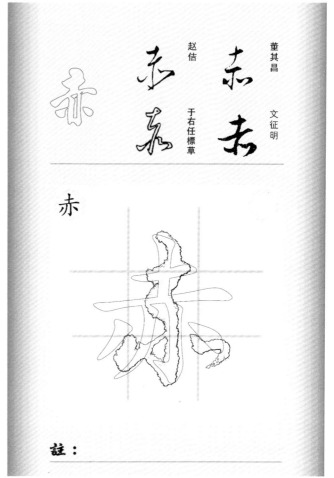

註：

米芾　敬世江

王守仁　康里子山

走

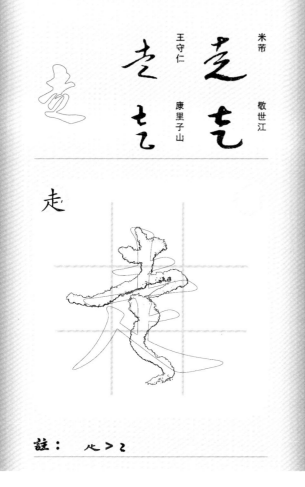

註：止＞乙

杨凝式　怀素

王守仁　敬世江

赴

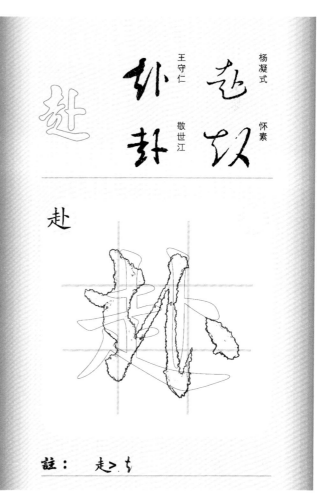

註：走＞㘴

起

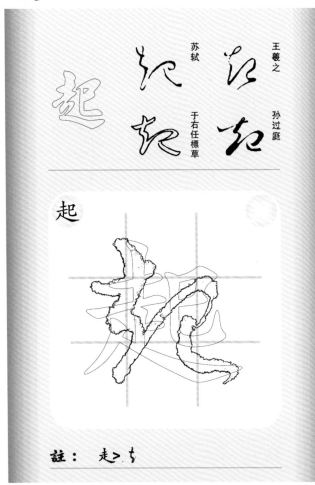

起

註： 走 > ち

越

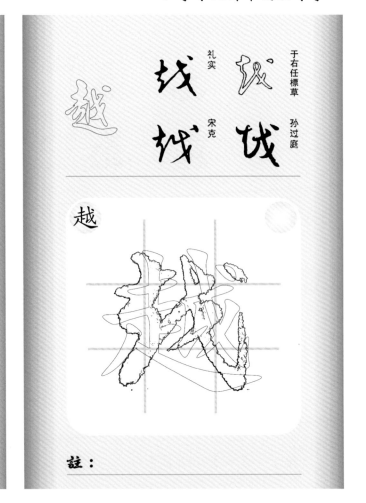

越

註：

超

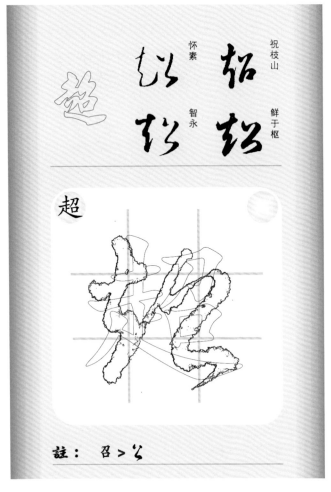

超

註： 召 > ち

趁

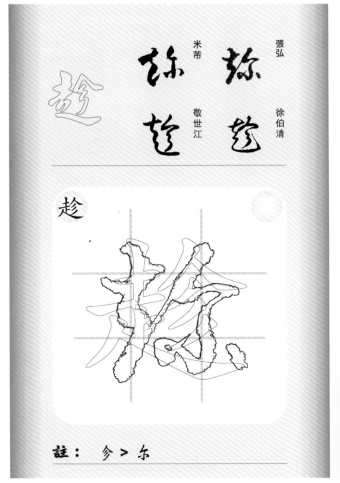

趁

註： 参 > 尒

釋廬習草　徐伯清

敬世江　張弘

趕

註：走 > ち

釋廬習草　徐伯清

敬世江　張弘

趨

註：同 > 习

武帝　孫過庭

敬世江　康里子山

趣

註：又 > 乃

孫過庭　敬世江

解縉　李世民

趨

註：芻 > 高

王羲之　智永
于右任標草　敬世江

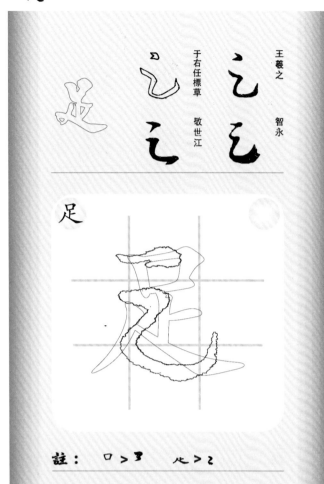

足

註：　口＞ユ　　疋＞て

釋廬習草　張弘
張弘
徐伯清

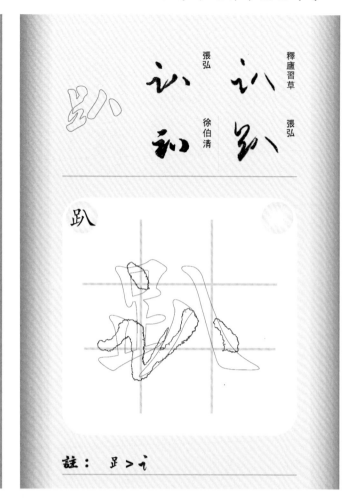

趴

註：　足＞て

張弘
王鐸　傅山
徐伯清

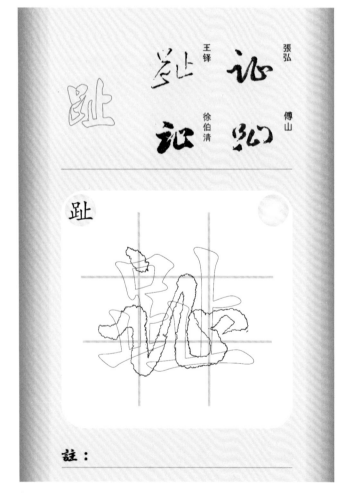

趾

註：

敬世江　張弘
徐伯清
孫過庭

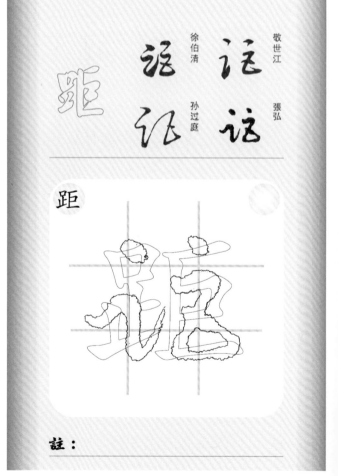

距

註：

跑

敬世江　徐伯清
張弘　張弘

註：足＞冫

跌

敬世江　董其昌
張弘　徐伯清

註：

跛

張弘　釋蘆習草
徐伯清　張弘

註：

跡

智永　智永
董其昌　米芾

註：小 山＞一

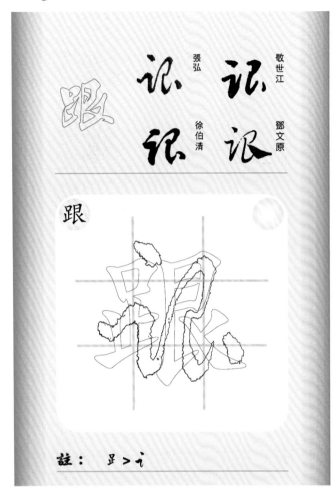

跟
敬世江　鄧文原
張弘　徐伯清
跟

註：　足 > 讠

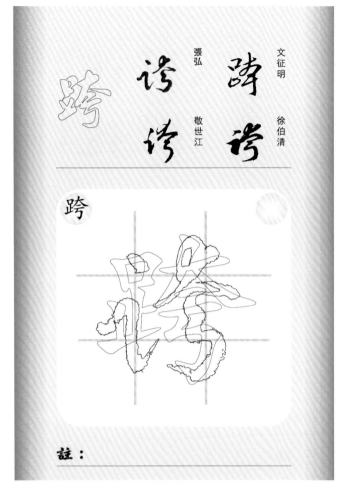

跨
文徵明　徐伯清
張弘　敬世江
跨

註：

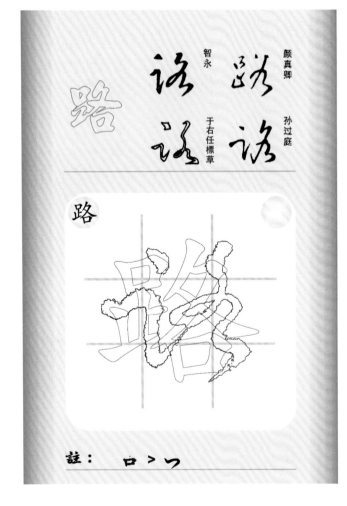

路
顏真卿　孫過庭
智永　于右任標草
路

註：　口 > 丿

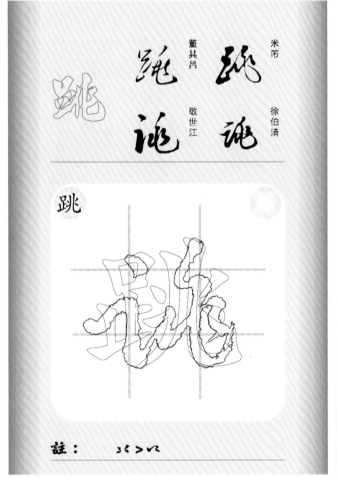

跳
米芾　徐伯清
董其昌　敬世江
跳

註：

敬世江　釋盧習草　張弘　徐伯清

跪

註：　足 > ⻊

張弘　釋盧習草　徐伯清　張弘

跤

註：　交 > 交

于右任標草　智永　徐伯清　敬世江

踐　践

註：　戔 > 寸

敬世江　釋盧習草　張弘　徐伯清

踢

註：　易 > 𠃌

踏

張弘　徐伯清

草书韵会　敬世江

踏

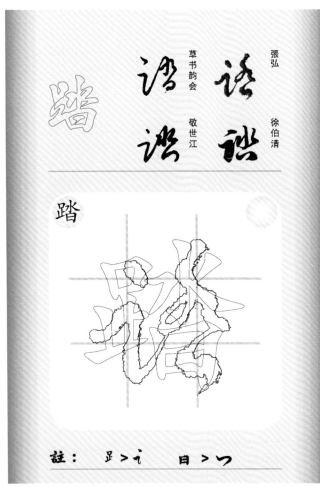

註：　足 > 讠　　日 > 冖

踩

敬世江　釋廬習草

張弘　徐伯清

踩

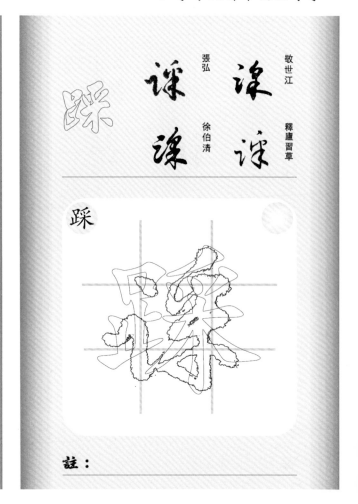

註：

蹄

傅山　怀素

邓拓　敬世江

蹄

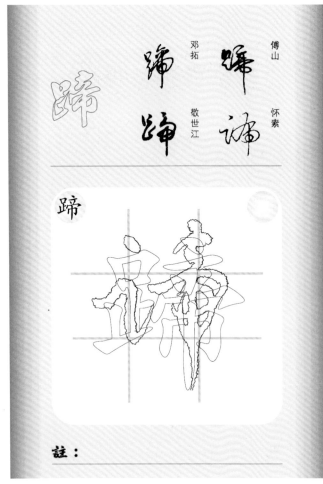

註：

蹀

張弘　釋廬習草

徐伯清　張弘

蹀

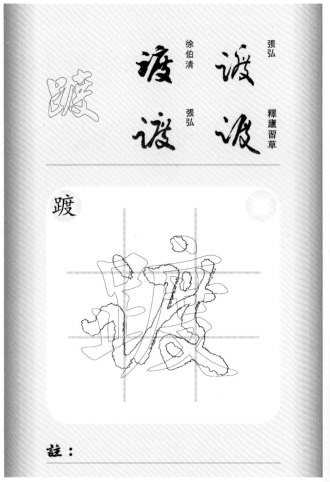

註：

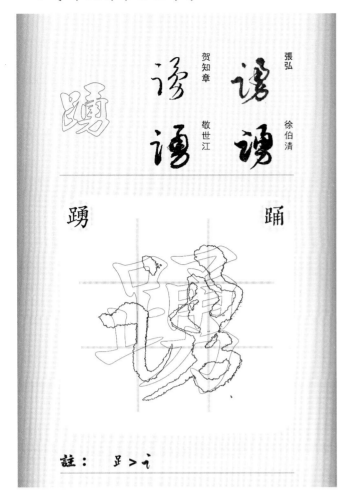

踶　　　　　　踊

張弘　　賀知章
徐伯清　　敬世江

註：　足 > 丩

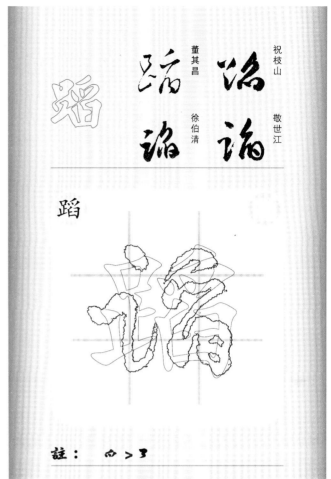

蹈

祝枝山　董其昌
敬世江　徐伯清

註：　舀 > ﹃

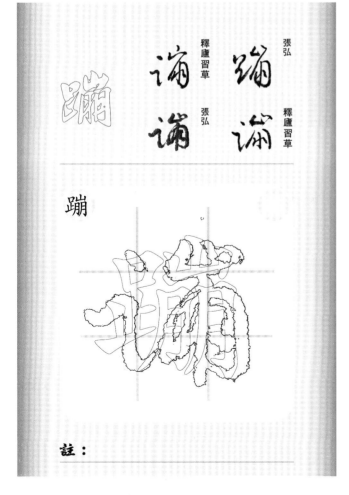

蹦

張弘　　釋廬習草
釋廬習草　張弘

註：

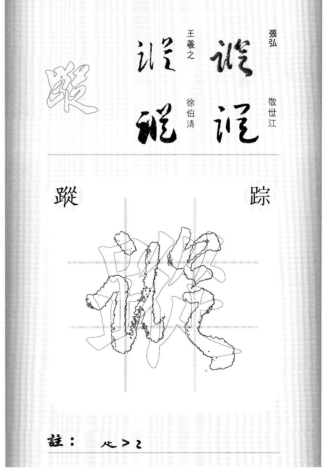

蹤　　　　　　踪

張弘　　王羲之
敬世江　徐伯清

註：　从 > ㄥ

蹲

釋廬習草　　徐伯清

草书韵会　　敬世江

蹲

註：　足 > 讠　　　尊 > 孑

蹂

敬世江　　孫过庭

張弘　　徐伯清

躁

註：

躍

智永　　孫过庭

柳公权

于右任標草

躍　　　跃

註：

身

孫过庭　　怀素

于右任標草　　敬世江

身

註：

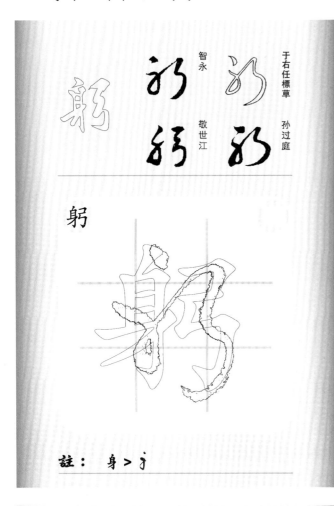

智永　于右任標草

敬世江　孫过庭

躬

躬

註：身 > 身

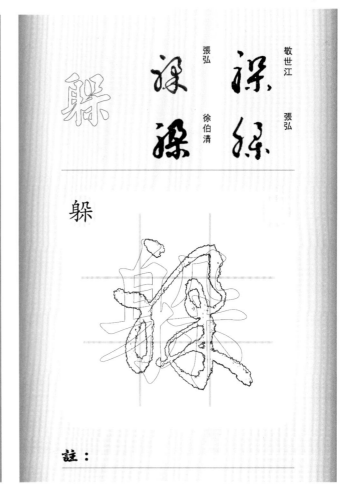

張弘　敬世江

徐伯清　張弘

躲

躲

註：

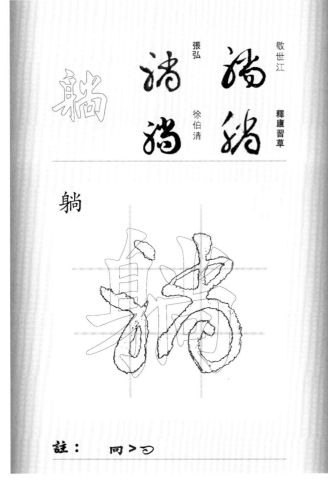

張弘　敬世江

徐伯清　釋廬習草

躺

躺

註：同 > 冋

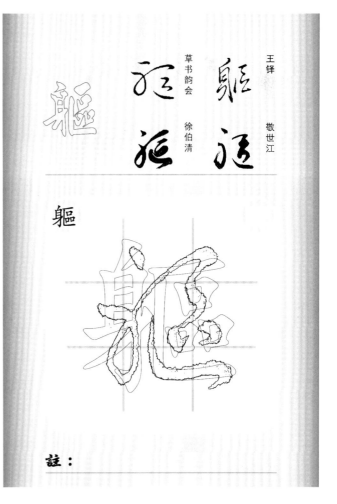

草书韵会　王铎

徐伯清　敬世江

軀

軀

註：

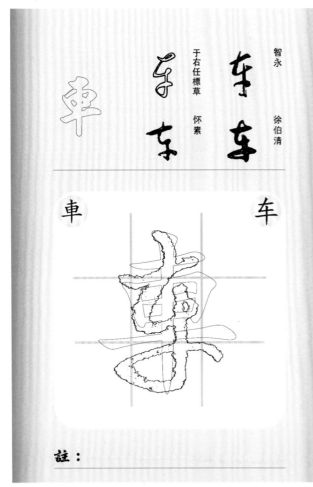

智永　徐伯清
于右任標草　怀素

車

車

註：

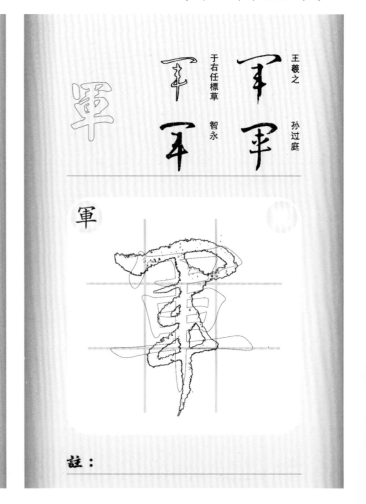

王羲之　孙过庭
于右任標草　智永

軍

軍

註：

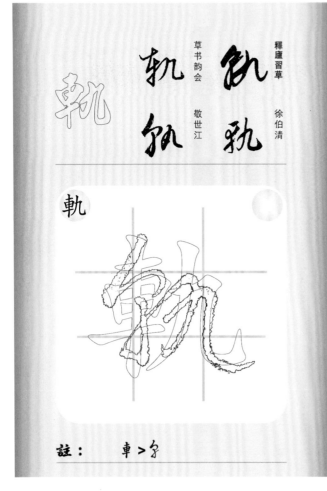

釋廬習草　徐伯清
草书韵会　敬世江

軌

軌

註：　車＞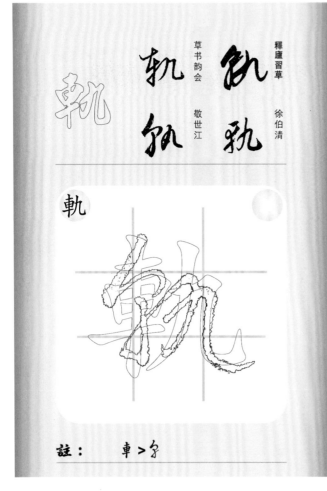

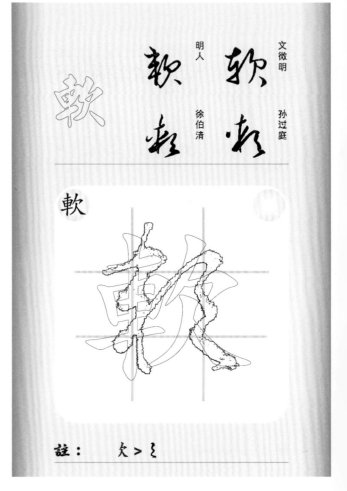

文徵明　孙过庭
明人　徐伯清

軟

軟

註：　欠＞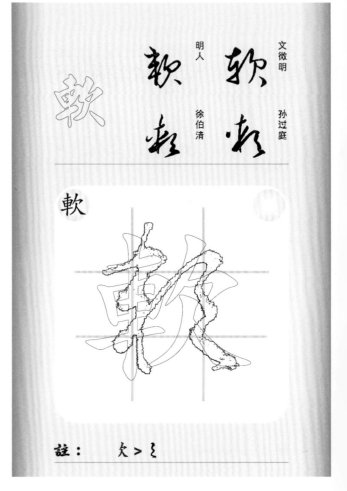

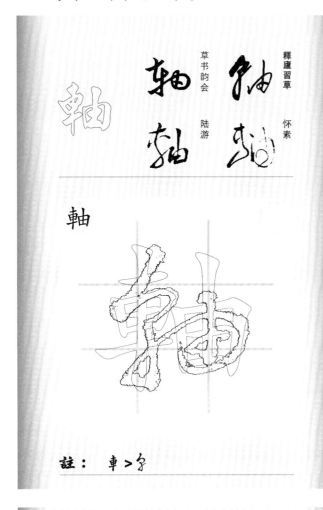

釋廬習草

草书韵会　陆游

怀素

軸

註：車＞

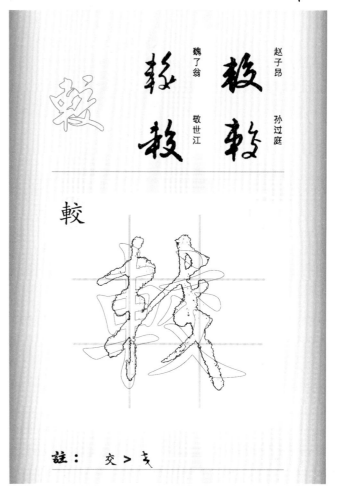

赵子昂　孙过庭

魏了翁

敬世江

較

註：交＞

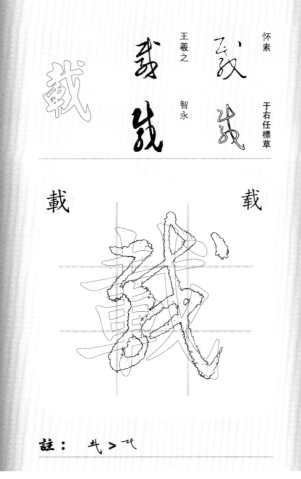

怀素

王羲之　智永

于右任標草

載　載

註：

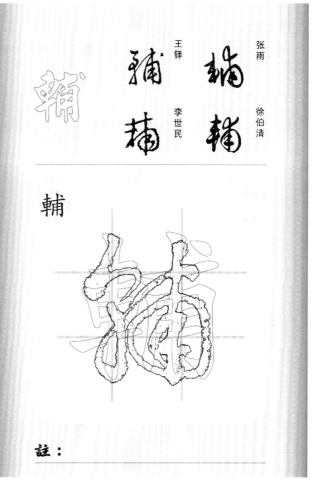

张雨　徐伯清

王铎

李世民

輔

註：

輕

于右任標草　孫过庭
怀素　康里子山

輕　　　　　　　　　　輕

註：　車 > 车

輝

怀素　孫过庭
張弘　解缙

輝

註：

輛

敬世江　釋廬習草
張弘　徐伯清

輛　　　　　　　　　　輛

註：　雨 > 禹

輩

王守仁　李怀琳
孫过庭　張弼

輩　　　　　　　　　　輩

註：　非 > 氺

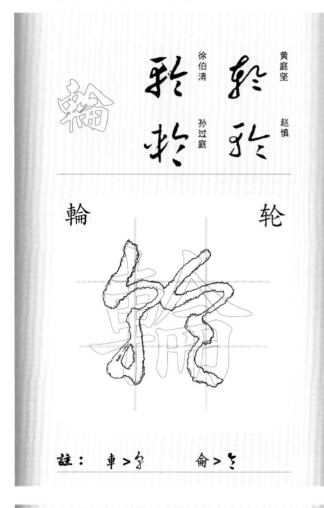

黃庭堅　趙慎
徐伯清　孫過庭

輪　　輪

註：　車＞　　侖＞

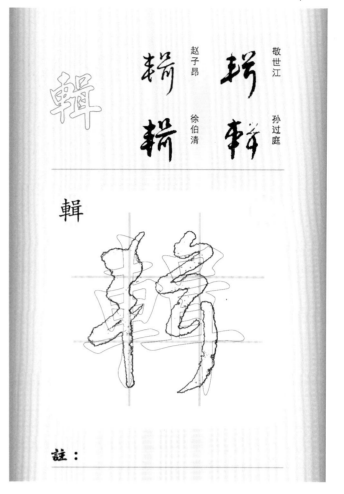

敬世江　孫過庭
趙子昂　徐伯清

輯

註：

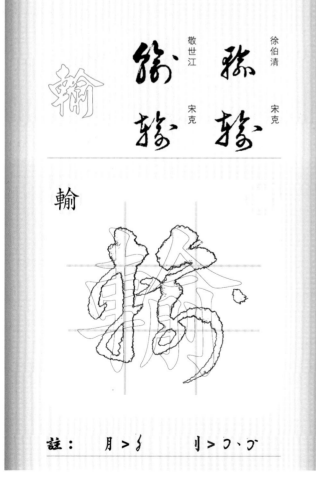

徐伯清　宋克
敬世江　宋克

輸

註：　月＞　　刂＞

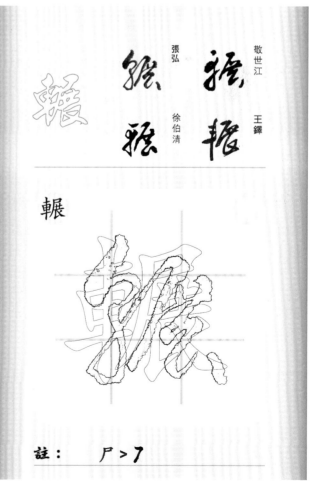

敬世江　王鐸
張弘　徐伯清

輾

註：　尸＞

673

轉 / 转

于右任標草　司馬懿　王羲之　懷素

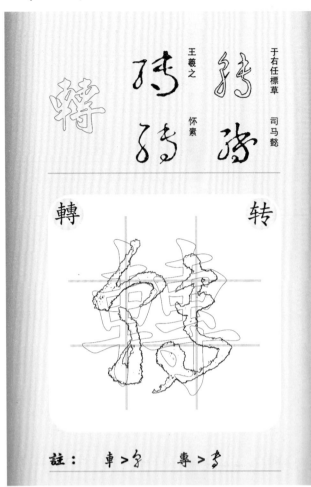

轉　　　　　　　　　　　　　转

註：　車 > 　專 >

轎 / 轿

徐伯清　俞俊　祝枝山　徐伯清

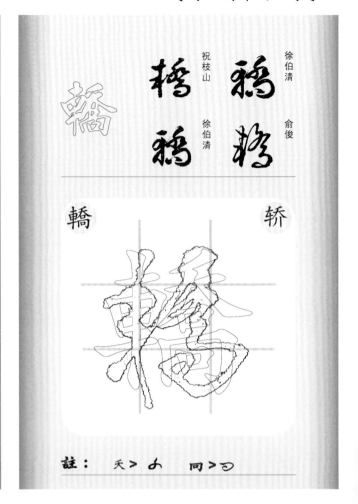

轎　　　　　　　　　　　　　轿

註：　天 >　　同 >

轟 / 轰

張弘　徐伯清　草書韵会　敬世江

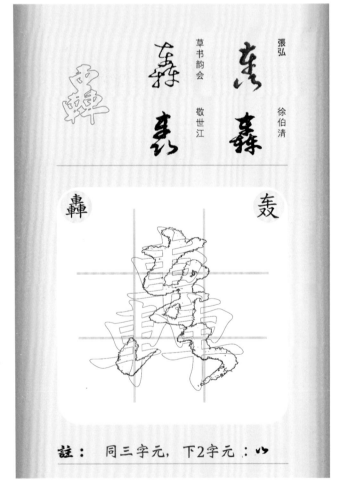

轟　　　　　　　　　　　　　轰

註：　同三字元，下2字元：

辛

徐伯清　王獻之　韓道亨　王导

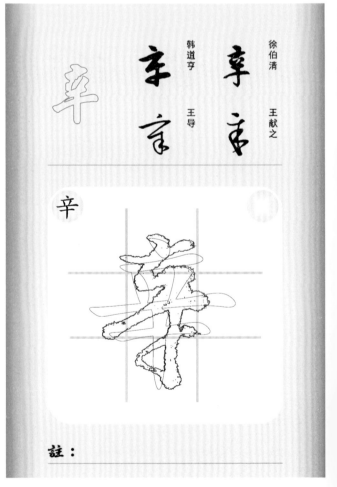

辛　　　　　　　　　　　　　辛

註：

索靖　皇象

邓文原　宋克

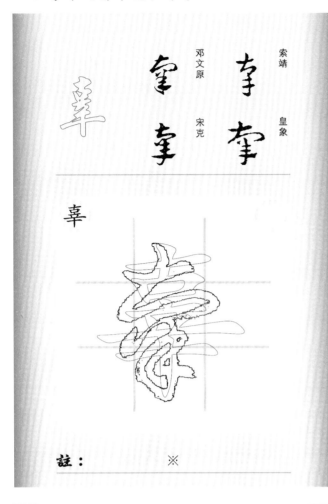

韋

註：　　※

敬世江　釋廬習草

張弘　徐伯清

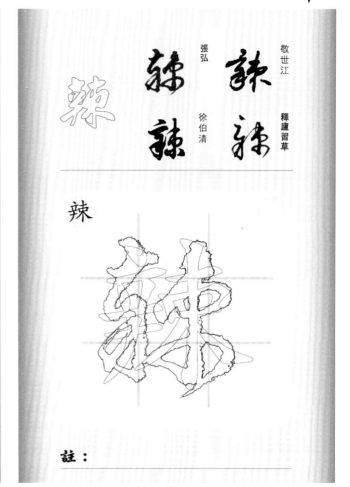

辣

註：

王献之　于右任標草

鮮于枢　怀索

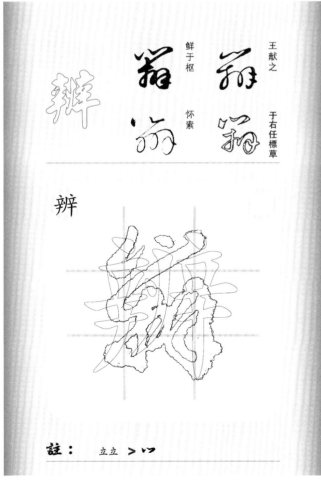

辨

註：　立立　＞｜｜

徐渭　趙孟頫

王羲之　徐伯清

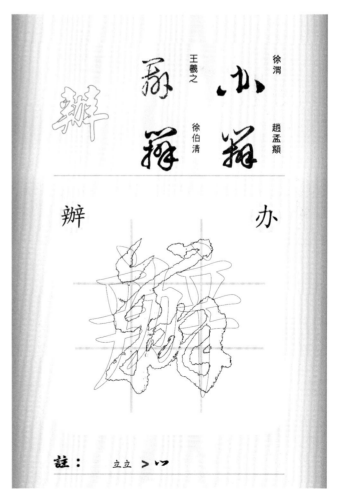

辦　办

註：　立立　＞｜｜

辞　辝

于右任標草　　懷素

王羲之　　揭傒斯

註：　ⅲ＞ᵌ　　辛＞ᵌ

辰

懷素　　孫过庭

于右任標草　　康里子山

辰

註：

辱

智永　　懷素

皇象

于右任標草

辱

註：　　　　　※　　　寸＞ᵗ

农　農

于右任標草　　孫过庭

智永　　懷素

農

註：

祝枝山　懷素

米芾　孫過庭

迅

註：辶 ﹥乀

王獻之　唐高宗

王羲之　徐伯清

迎

註：

張鳳翼　歸莊

王羲之　敬世江

返

註：

王羲之　于右任標草

祝枝山　智永

近

註：

迪

徐伯清　祝允明
敬世江　張弘

迪

註：　之 > 乀

述

徐伯清　孫过庭
張弘　孙过庭

述

註：

迫

怀素　孙过庭
陈淳　李怀琳

迫

註：

送

王羲之　敬世江
王羲之　柳公权

送

註：

王鐸　　敬世江

空海　　孫過庭

逆

註： 之入

張瑞圖　孫過庭

王鐸　張旭

迷

註：

王獻之　文徵明

王羲之　米芾

退

註：

張黑　　釋藏習草

釋藏習草　張弘

迴

註：

逃

明人　徐伯清

釋廬習草　敬世江

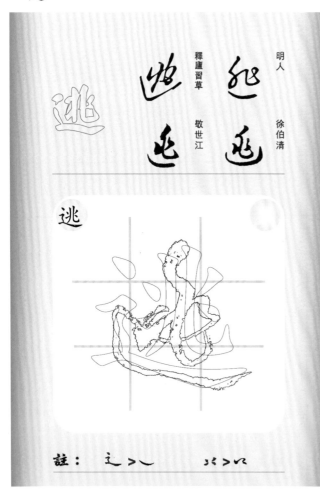

逃

註：　辶＞乀　　　兆＞兆

追

敬世江　徐伯清

米芾　孙过庭

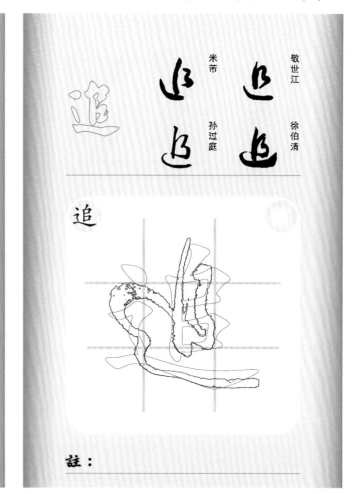

追

註：

迸

纪瞻　徐伯清

釋廬習草　張弘

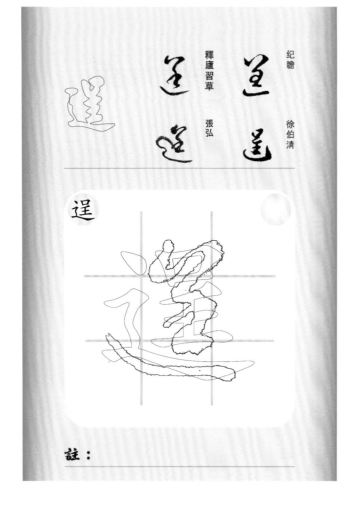

迸

註：

這

敬世江　張弘

張弘　徐伯清

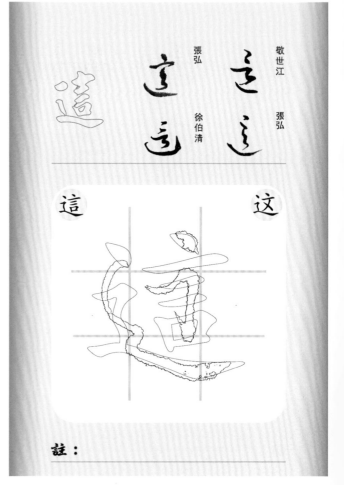

這　　这

註：

逍

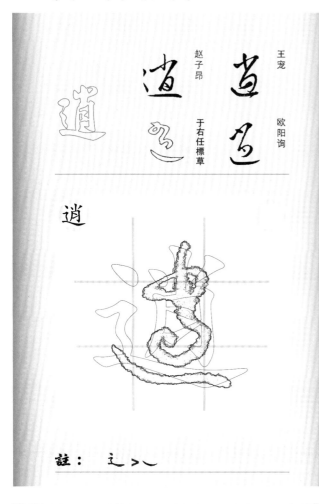

王寵　　欧阳询
赵子昂　　于右任標草

逍

註：辶ㄧㄥ

通

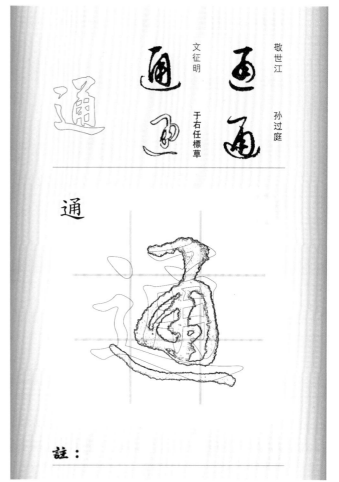

敬世江　　孙过庭
文征明　　于右任標草

通

註：

逗

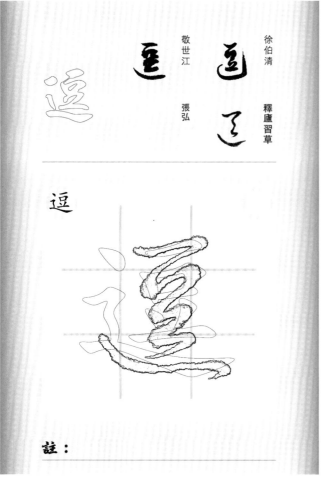

徐伯清　　釋廬習草
敬世江　　張弘

逗

註：

連

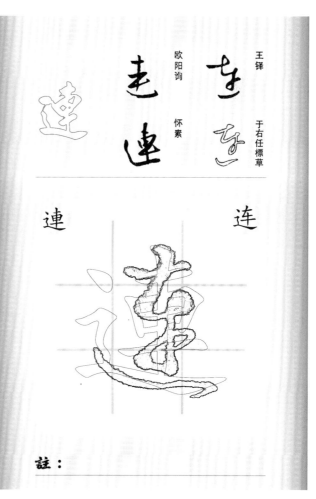

王鐸　　欧阳询
　　懷素　　于右任標草

连

註：

速

孫過庭　徐伯清

王鐸　懷素

速

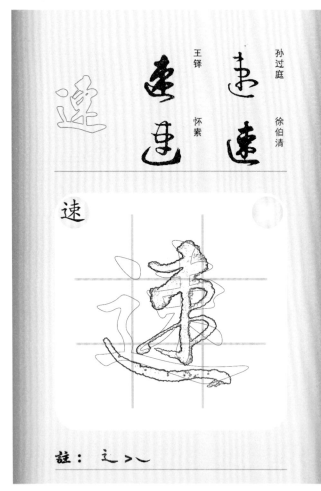

註：辶＞〵

逝

祝枝山　敬世江

索靖　文徵明

逝

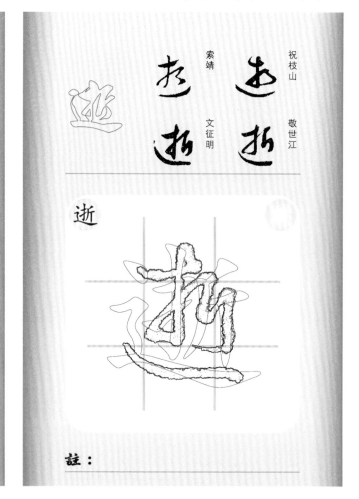

註：

逐

王鐸　歐陽詢

陸應陽　于右任標草

逐

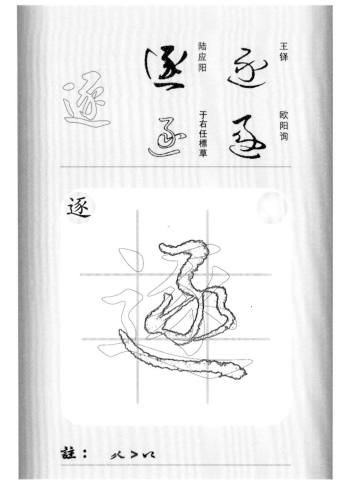

註：〣＞〢

造

于右任標草　孫過庭

智永　徐伯清

造

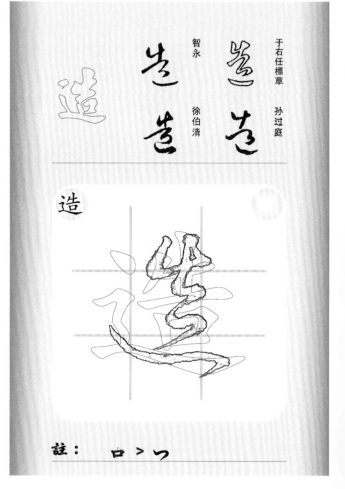

註：口＞〇

透

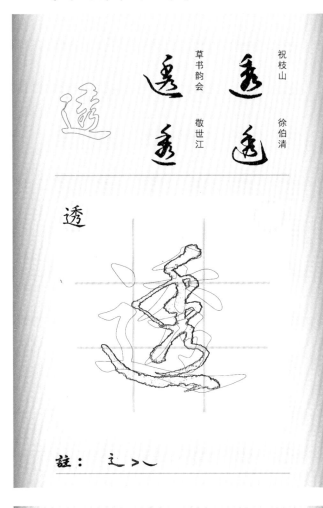

祝枝山　徐伯清

草书韵会　敬世江

註：　辶 ＞ ㇏

逢

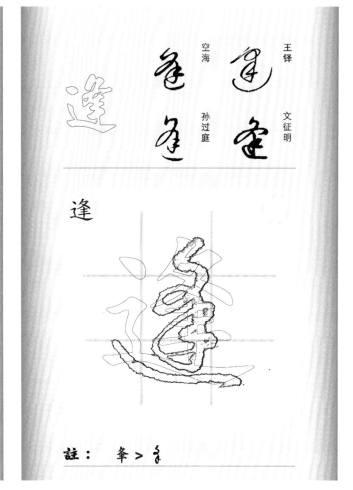

王铎　文征明

空海　孙过庭

註：　夆 ＞ 夆

逛

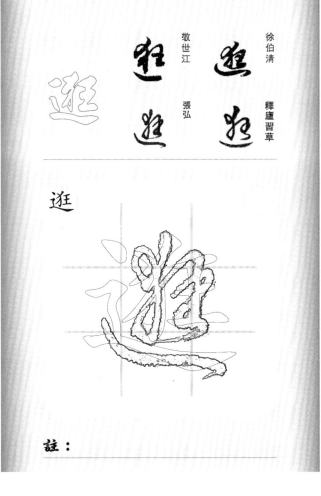

徐伯清

敬世江　釋廬習草

張弘

註：

途

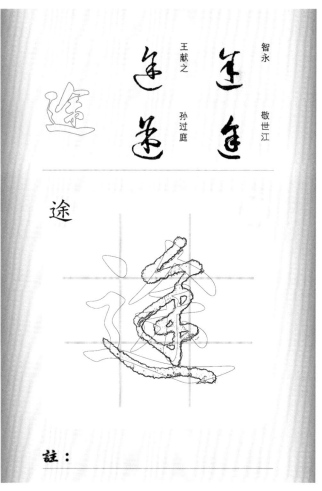

智永　敬世江

王献之　孙过庭

註：

逮

孙过庭　康里子山

王铎　徐伯清

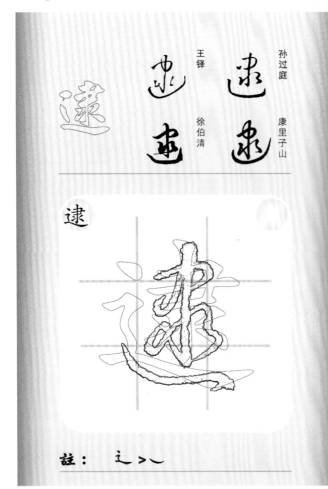

逮

註：　之 ﹥ 乚

週

張弘　釋廬習草

釋廬習草　張弘

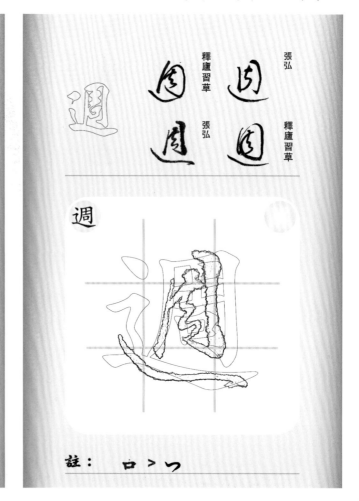

週

註：　口 ﹥ つ

逸

王羲之　智永

于右任標草　怀素

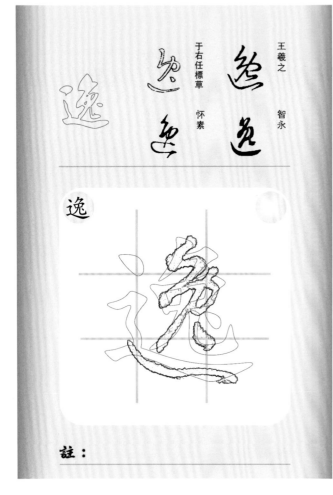

逸

註：

進

空海　徐伯清

于右任標草　敬世江

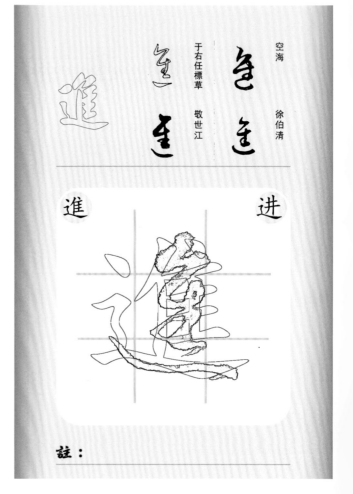

進　　进

註：

王羲之　智永

于右任標草　欧阳询

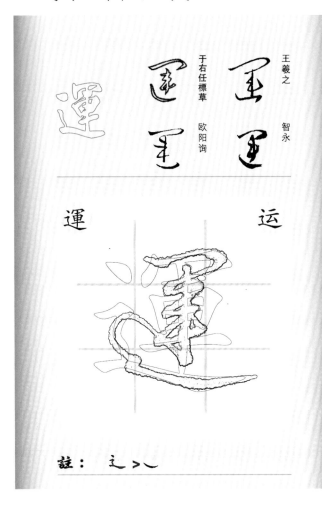

運　　　　　　運

運

註：　辶 ＞ ㇏

王羲之　智永

怀素　于右任標草

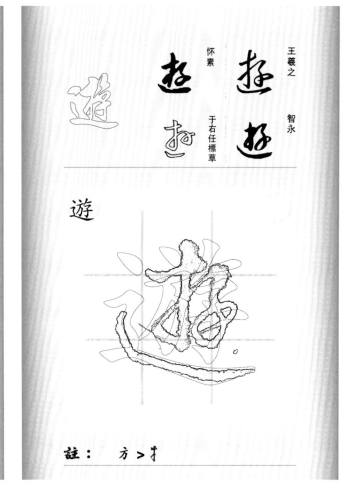

遊

遊

註：　方 ＞ 扌

王羲之

王献之　孙过庭

于右任標草

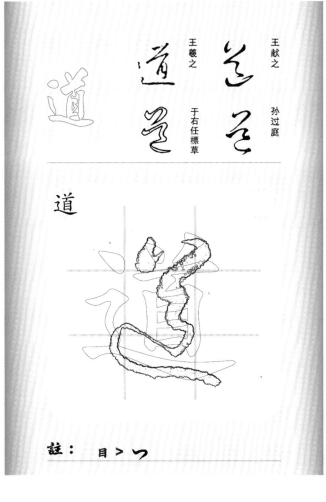

道

道

註：　目 ＞ ㇆

于右任標草　智永

王羲之　李怀琳

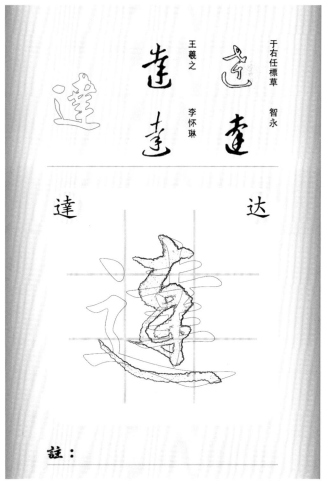

達　　　　　　达

達

註：

沈粲

王羲之　李懷琳

于右任標草

逼

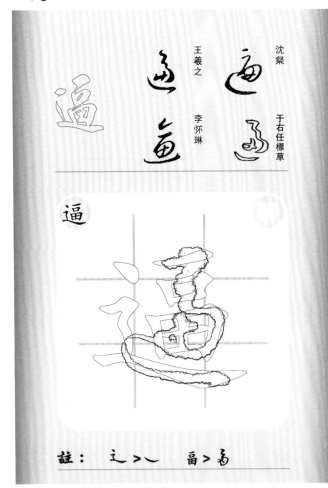

註： 之 > 乀　　畐 > 高

敬世江　孫過庭

祝枝山　徐伯清

違　违

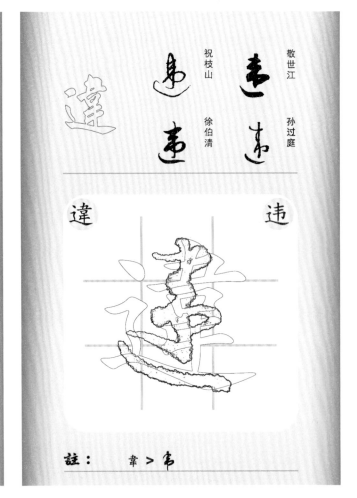

註： 韋 > 韋

王羲之　孫過庭

董其昌　陳淳

遇

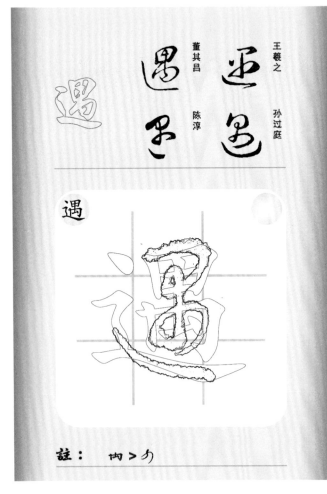

註： 禺 > 勹

張旭　王羲之

歸莊　于右任標草

過　过

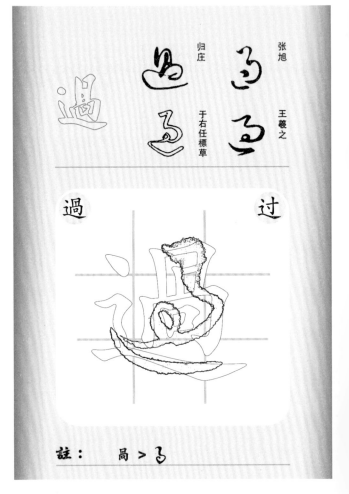

註： 咼 > 咼

米芾　孫过庭
董其昌　敬世江

遍

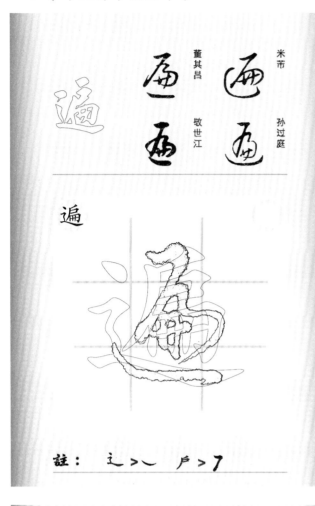

註：　之＞乀　戶＞刀

柳公權　孫过庭
張弘　徐伯清

逾

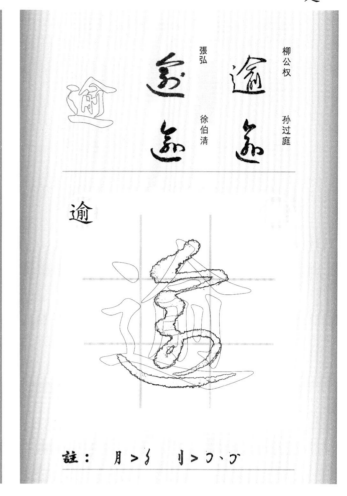

註：　月＞彡　刂＞冫丶力

王獻之　于右任標草
王羲之　孫过庭

遠　　　　　远

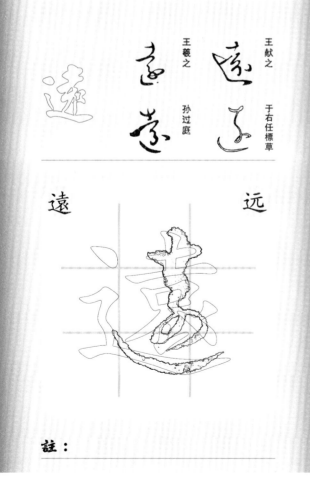

註：

邊武　趙佶
趙佶　徐伯清

遜　　　　　逊

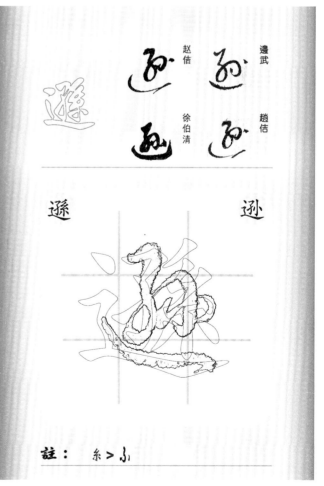

註：　糸＞糹

遣

王献之　何紹基

懷素

孫过庭

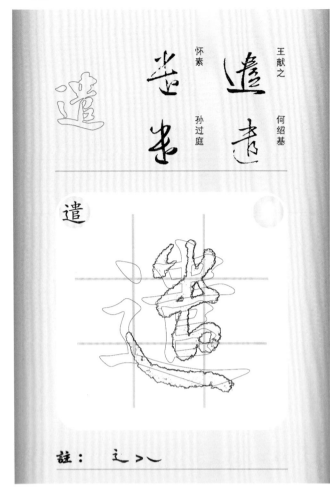

遣

註：　之＞乀

遙

解縉　智永

赵子昂

于右任標草

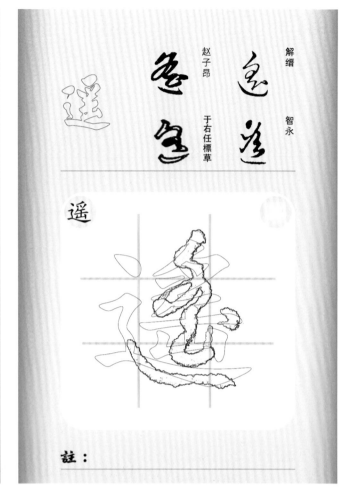

遙

註：

遞

張弘　徐伯清

裴休

敬世江

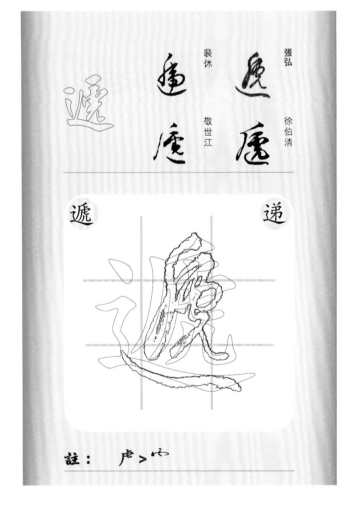

遞

註：　虍＞厈

適

沈粲　智永

王献之

于右任標草

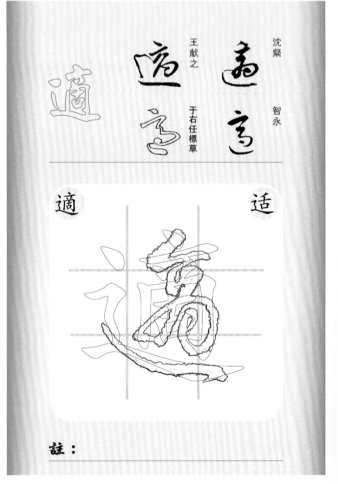

適

註：

遮

張弘

草书韵会　徐伯清

敬世江

遮

註：辶 〉乀

遭

張弘

草书韵会　徐伯清

敬世江

遭

註：

敬世江　孫過庭

張弘　徐伯清

遷　　迁

註：

張弘　釋廬習草

釋廬習草　張弘

遴

註：

于右任標草　怀素
沈粲　智永

遵

遵

遵

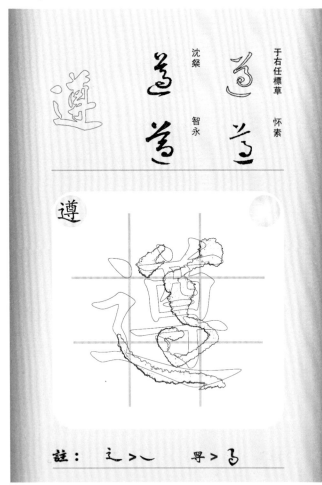

遵

註：　辶＞乚　　　尊＞弓

敬世江　宋高宗
張弘　徐伯清

選

選

選

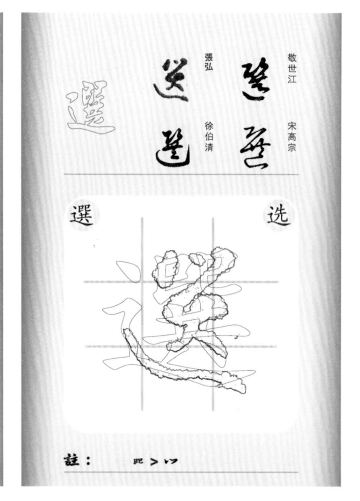

選　　　　　　　选

註：　共＞八

王獻之　孫过庭
王羲之　徐伯清

遲

遲

遲

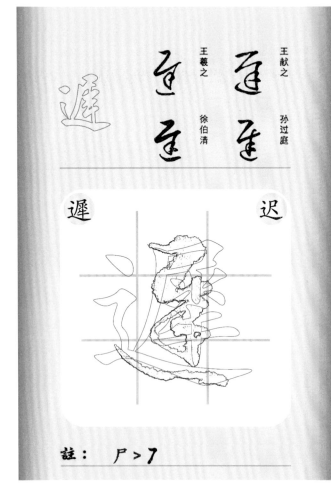

遲　　　　　　　迟

註：　尸＞了

歐陽詢　智永
懷素　沈粲

遼

遼

遼

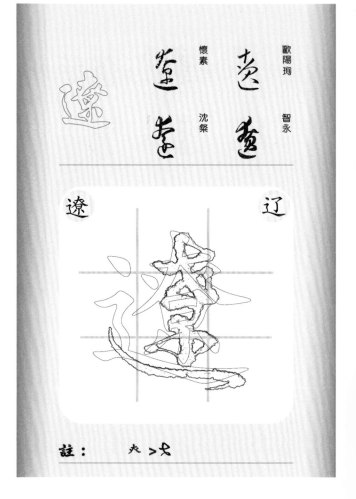

遼　　　　　　　辽

註：　大＞犬

孫過庭　于右任標草
陳淳　李懷琳

遺

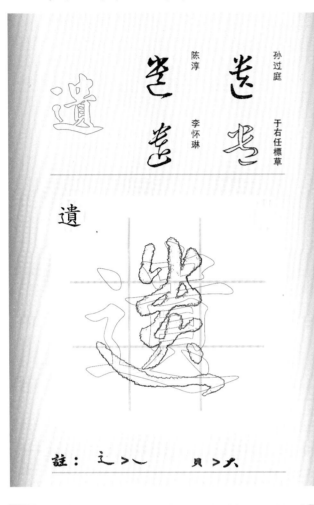

遺

註：　辶 > 乀　　　貝 > 大

賀知章　敬世江
趙子昂　王羲之

避

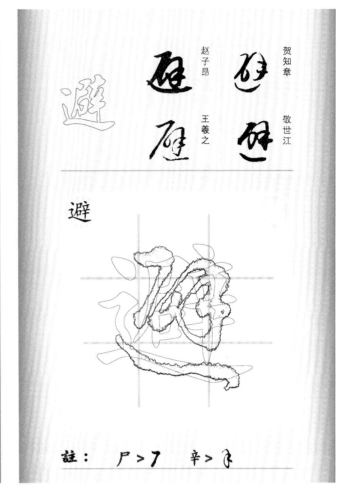

避

註：　尸 > 了　　　辛 > 阝

徐伯清　敬世江
王羲之　孫過庭

還　　　还

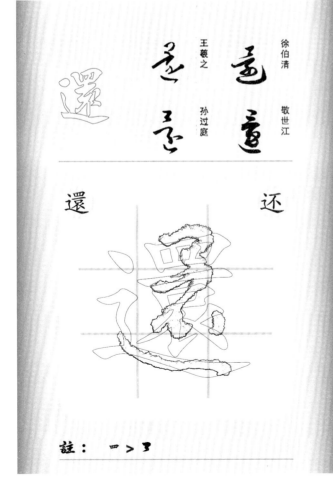

還

註：　罒 > 彐

孫過庭　徐伯清
祝枝山　敬世江

邁　　　迈

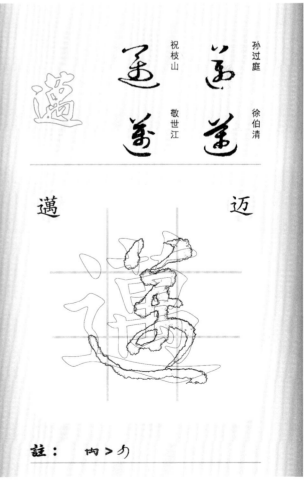

邁

註：　内 > 勹

俞和　　徐伯清

董其昌　　敬世江

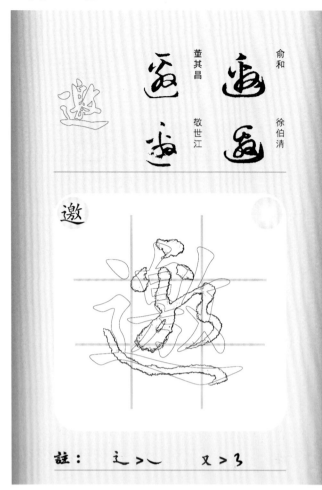

邀

註：　辶＞㇏　又＞3

祝枝山　　懷素

空海　　于右任標草

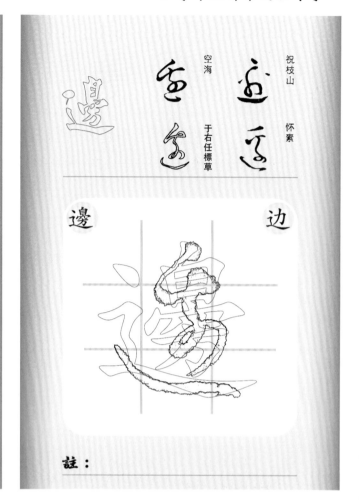

邊　　　　边

註：

張弘　　釋盧攜草

釋盧攜草　　張弘

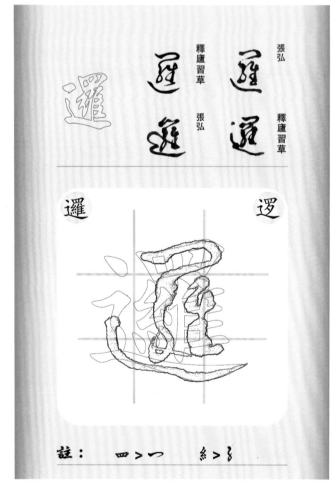

邏　　　　逻

註：　四＞冖　糹＞乡

趙子昂　　康里子山

王羲之　　皇象

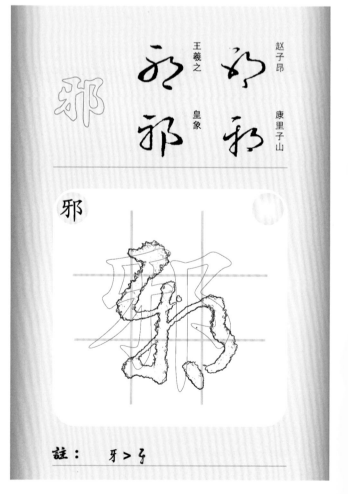

邪

註：　牙＞弓

邦

米芾　　于右任標草

王獻之　敬世江

邦

註：　阝 > 阝

那

孫过庭　徐伯清

赵子昂　敬世江

那

註：

郊

王羲之　怀素

康里子山　徐伯清

郊

註：　交 > 交

郎

赵构　王羲之

赵子昂　张芝

郎

註：

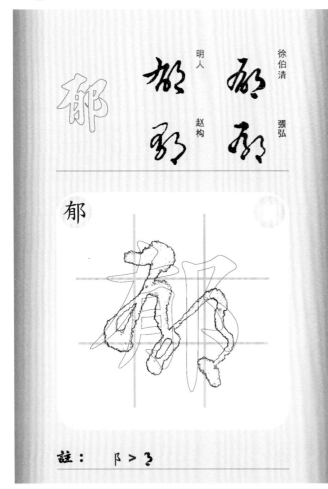

郁

註：　阝＞彡

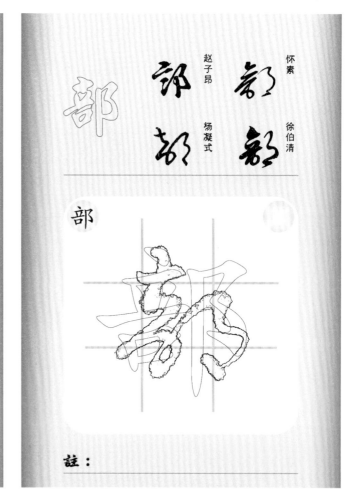

部

註：

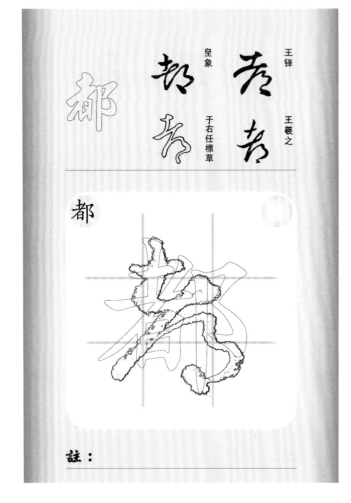

都

註：

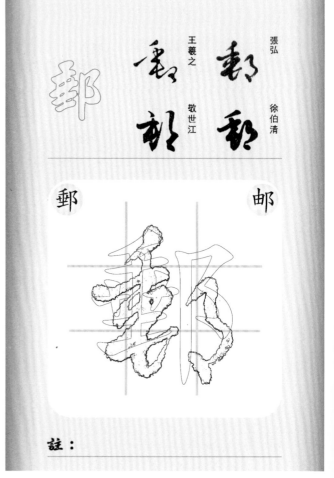

郵　　　　　　邮

註：

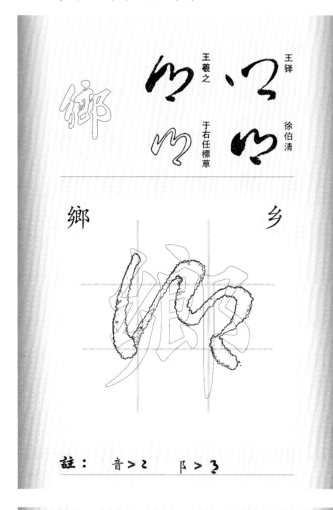

王鐸

王羲之　徐伯清

于右任標草

鄉　　　　　　　乡

註：　音 > ㄛ　　阝 > ㄋ

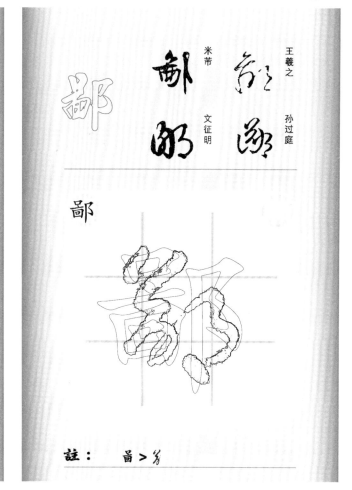

王羲之　孫過庭

米芾　文徵明

鄙

註：　啚 > ㄠ

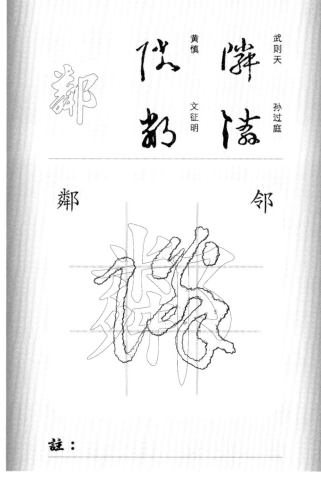

武則天

黃慎　孫過庭

文徵明

鄰　　　　　　　邻

註：

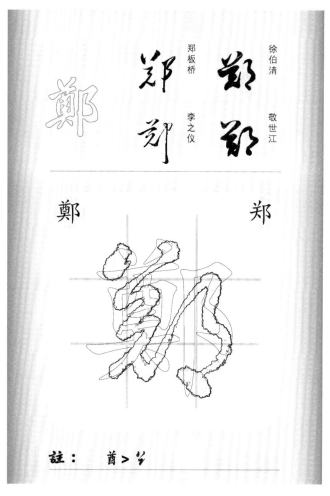

徐伯清　敬世江

鄭板橋　李之儀

鄭　　　　　　　郑

註：　酋 > ㄠ

酒

蘇軾　鮮于樞

董其昌　于右任標草

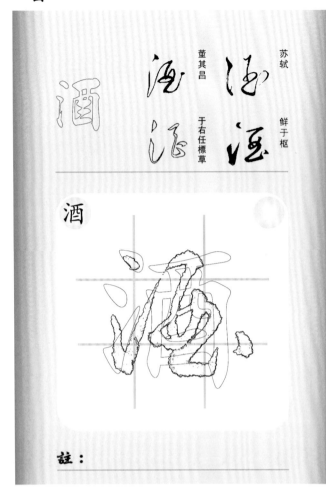

酒

註：

配

敬世江　孫過庭

張弘　徐伯清

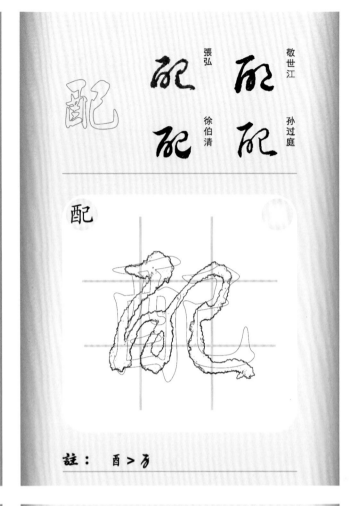

配

註：　酉 > 了

酥

敬世江　釋廬習草

張弘　徐伯清

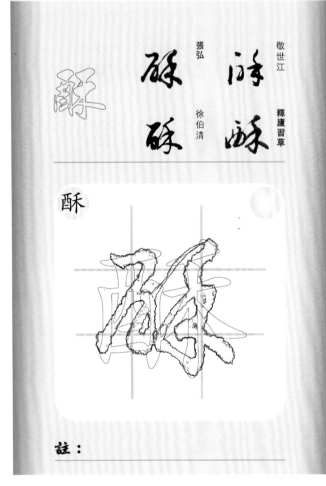

酥

註：

酬

王守仁　歸庄

索靖　唐伯虎

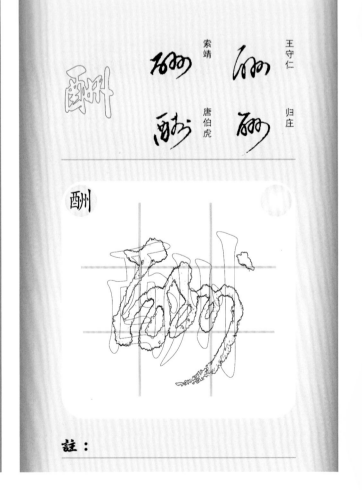

酬

註：

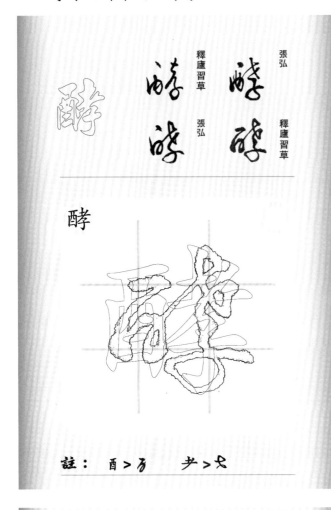

酵

釋廬習草　張弘
釋廬習草　張弘

註： 酉 > ㄛ　 耂 > ㄊ

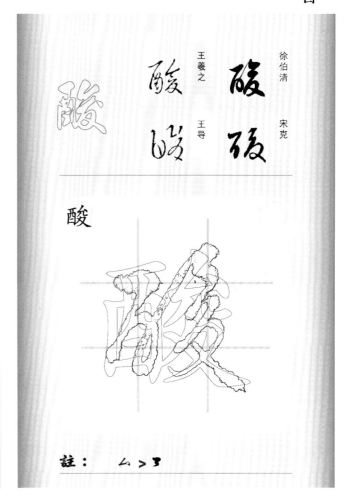

酸

徐伯清　宋克
王羲之　王㝷

註： ㄙ > ㄋ

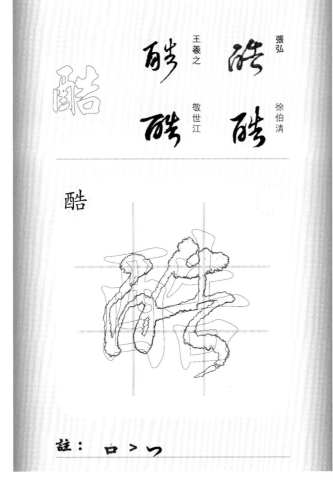

酷

張弘　徐伯清
王羲之　敬世江

註： 口 > ㄱ

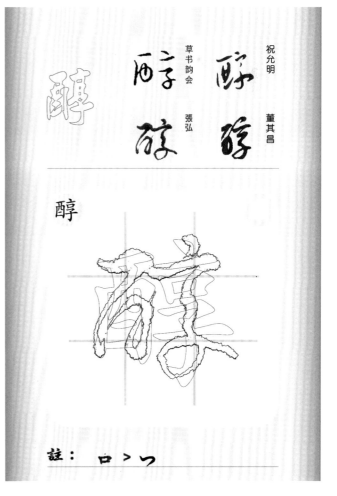

醇

祝允明　董其昌
草书韵会　張弘

註： 口 > ㄱ

敬世江　　孫過庭
文徵明　　懷素

醉

註：　酉＞万　卒＞玄

張弘　　徐伯清
草书韵会　敬世江

醋

註：　日＞冖

祝枝山　　張瑞图
祝枝山　　敬世江

醒

註：

饒介　　張弼
孫過庭　　張弘

醜　　丑

註：

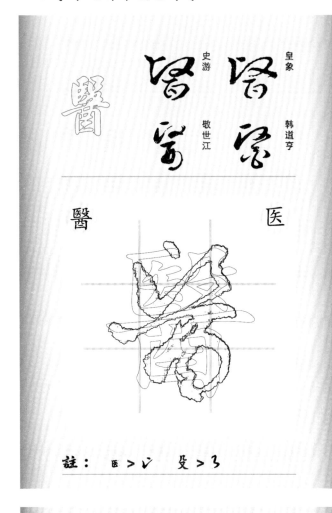

皇象　韓道亨
史游　敬世江

醫　　　　医

註：　医 > レ　　殳 > 3

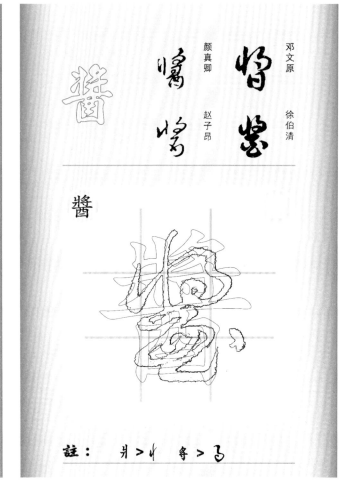

鄧文原　徐伯清
顏真卿　趙子昂

醬

註：　爿 > ㄣ　　寽 > ㄹ

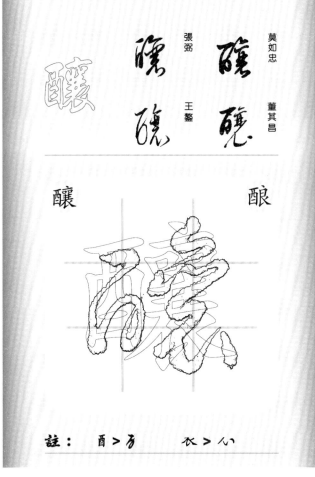

莫如忠　董其昌
張弼　王�錢

釀　　　　酿

註：　酉 > ㄅ　　衣 > 心

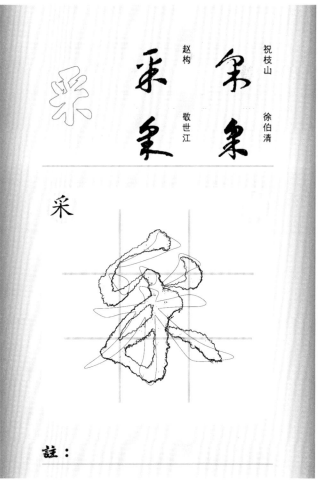

祝枝山　徐伯清
趙構　敬世江

采

註：

釋

空海　智永

于右任標草　王羲之

釋　　　釋

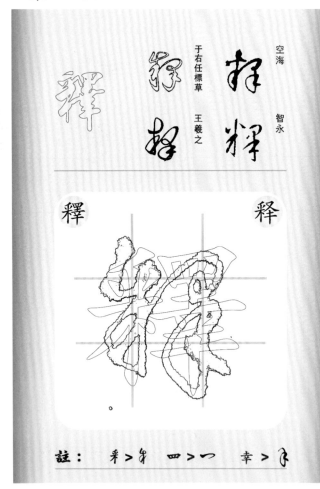

註：　采 > 爿　四 > 冖　幸 > 夆

里

薛紹彭　宋克

鮮于樞　王羲之

里

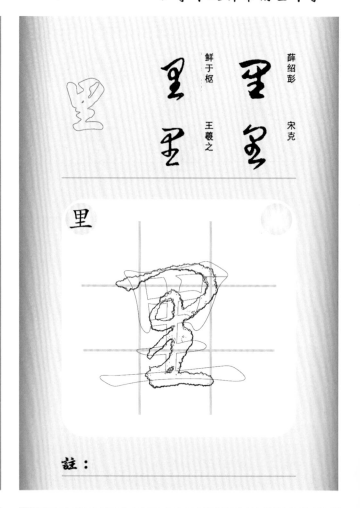

註：

重

王羲之　于右任標草

陸游　武則天

重

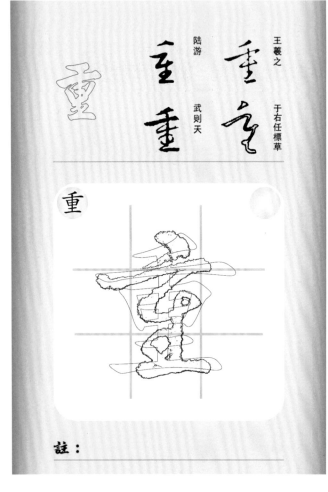

註：

野

王羲之　蘇軾

王鐸　于右任標草

野

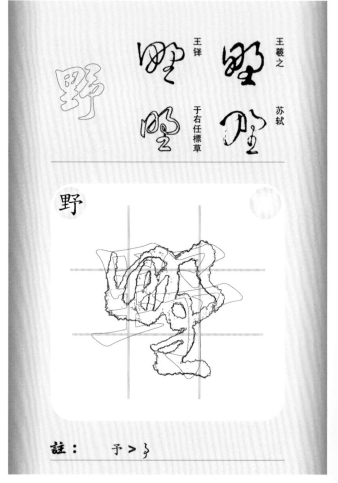

註：　予 > 了

于右任標草　王鐸

赵子昂　草书的会

量

量

註：　田 > 彐

王鐸　文征明

韓道亨　徐伯清

釐

釐

註：　文 > 彐

陆游　智永

于右任標草　智永

金

金

註：

敬世江　孙过庭

釋廬習草　徐伯清

釘

釘

註：

針

徐渭　徐伯清

敬世江　孫过庭

針

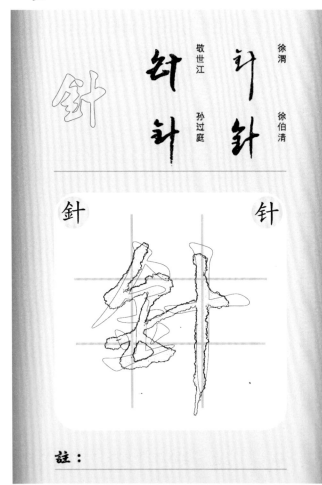

針

註：

鈞

董其昌　于右任標草

智永　怀素

鈞

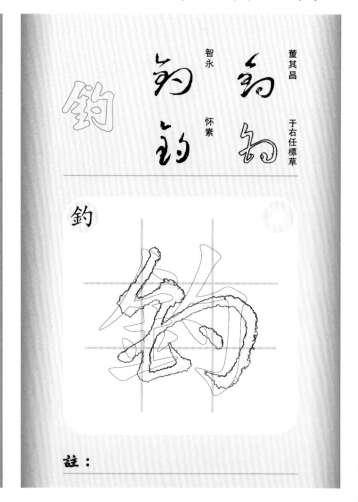

註：

鈕

徐伯清

敬世江　釋廬習草

張弘

鈕

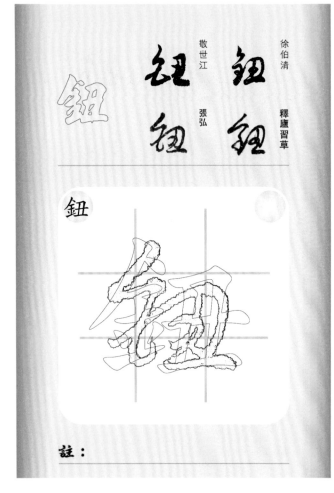

鈕

註：

鈍

董其昌　孫过庭

赵子昂　孫过庭

鈍

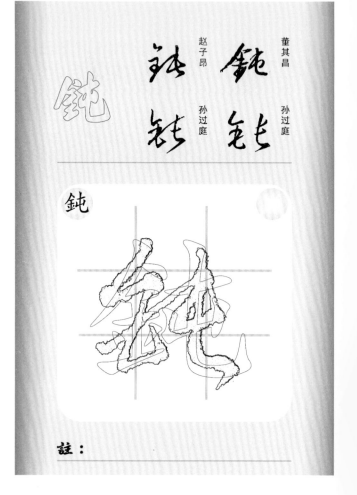

鈍

註：

徐伯清　釋廬習草

敬世江　張弘

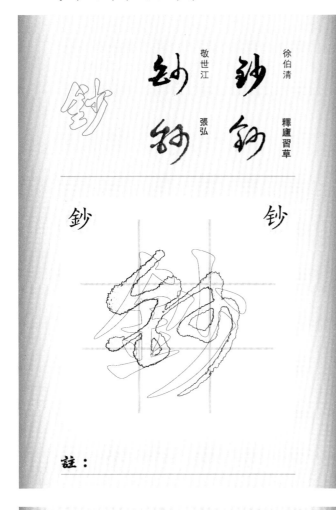

鈔

鈔

註：

邓文原　礼实

孙过庭　祝枝山

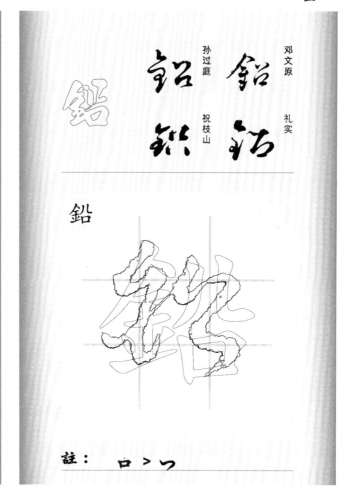

鉛

鉛

註：　口 > 冖

徐伯清　草书韵会

敬世江　文征明

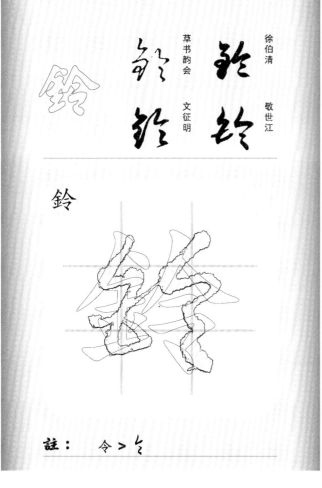

鈴

鈴

註：　令 > 令

智永　怀素

欧阳询　敬世江

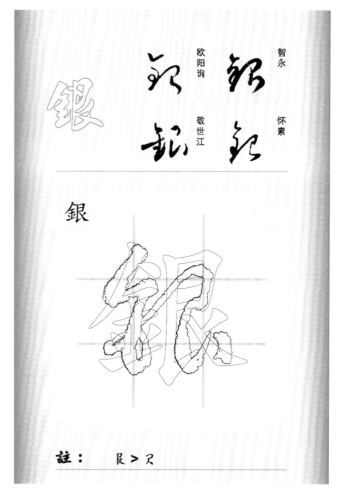

銀

銀

註：　艮 > 叉

銅

鮮于樞　草书韵会
王鐸　蔡襄
銅　銅

銅　銅

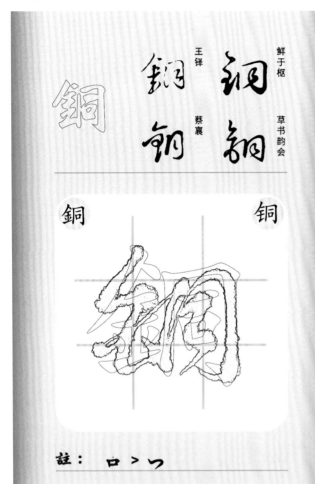

註：　口 > つ

銘

于右任標草　康里子山
智永　徐伯清
銘　銘

銘

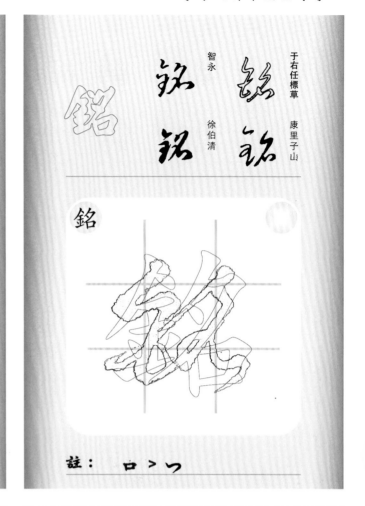

註：　口 > つ

衛

韓道亨　怀素
王鐸　敬世江
衛　衛

衛　衛

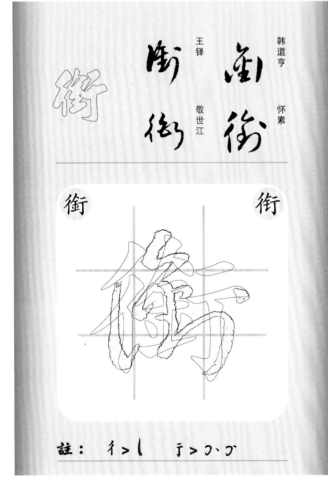

註：　彳 > し　　于 > つ·つ

銳

張弘　徐伯清
草书韵会　敬世江
銳　銳

銳　銳

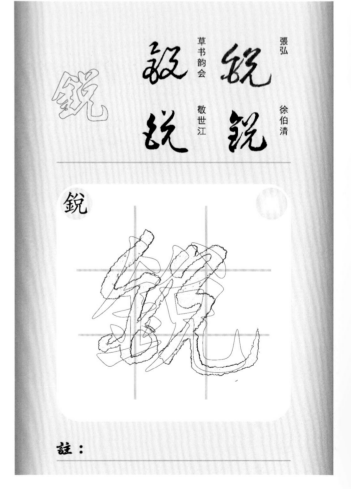

註：

釋廬習草　徐伯清
空海　敬世江

銷　　　　销

註：

徐伯清　敬世江
王寵　文徵明

鋪

註：

草书韵会　徐伯清
張弘　敬世江

鋤

註：

釋廬習草　康里子山
徐伯清　康里子山

鋒

註：　鋒 > 鋒

錶

張弘　釋廬習草
釋廬習草
張弘

表

錶

註：

鋸

徐伯清　徐伯清
饒介　敬世江

鋸

註：　尸＞ㄱ　　口＞つ

錯

韓道亨　敬世江
王羲之　孫过庭

錯

註：　日＞つ

錢

达受　徐渭
空海　怀素

錢　钱

註：　戔＞す

鋼　　　钢

敬世江　草书韵会　徐伯清　孙过庭

註：　冂＞宀

錄　　　录

魏了翁　鲜于枢　赵子昂　孙过庭

註：　氺＞乚

錦

陈淳　黄庭坚　王宠　赵子昂

註：　巾＞勹

鍵

皇象　赵子昂　敬世江　徐伯清

註：　爻＞乚

鍋

徐伯清　釋廬習草

敬世江　張弘

鍋

锅

註：咼 > 马

鍾

王宠　于右任標草

孙过庭　欧阳询

鍾

註：

鍛

空海　敬世江

赵构　徐伯清

鍛

註：段 > 弓

鎖

敬世江　孙过庭

草书韵辨　怀素

鎖

註：貝 > 大

陸游　敬世江
王羲之　徐伯清

鎮

鎮　　　　鎮

註：　直 > 生

祝枝山　懷素
空海　裴英淑

鏡

鏡

註：　立 > ㄣ

張弘　釋廬習草
草書韵会　徐伯清

鏟

鏟　　　　铲

註：

敬世江　釋廬習草
張弘　徐伯清

鏈

鏈　　　　链

註：　之 > ㄟ

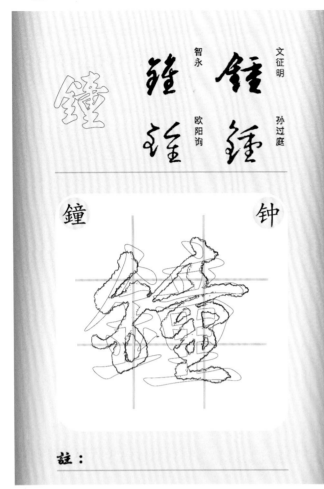

鐘　　文徵明　孫過庭　智永　欧阳询　钟

註：

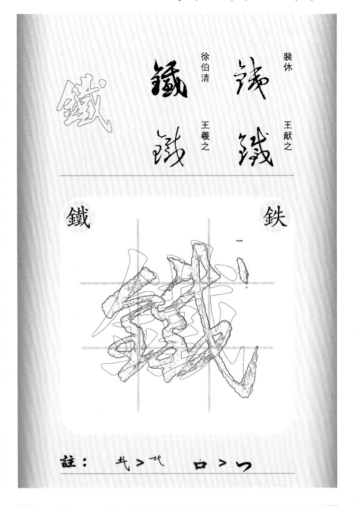

鐵　　裴休　徐伯清　王羲之　王献之　鉄

註：　屮＞屮　口＞冖

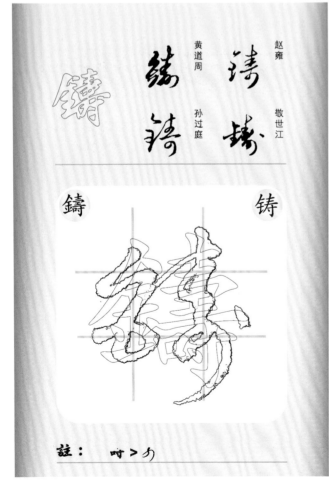

鑄　　趙雍　黃道周　孫過庭　敬世江　铸

註：　吋＞力

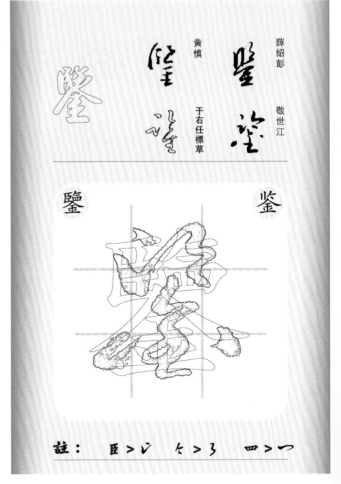

鑒　　薛紹彭　黃慎　于右任標草　敬世江　鉴

註：　臣＞ㄴ　匕＞彡　四＞冖

鄧文原　徐伯清
張弘　敬世江

鑲　鑲

鑲　鑲

鑲　鑲

註：　四 > ⺍　　　衣 > 八

徐伯清　張弘
敬世江　佚名

鑽　鑽

鑽　鑽

鑽　鑽

鑽　钻

註：　同二字元　次字元：丂　　　貝 > 大

張弘　徐伯清
釋廬習草　張弘

鑼　鑼

鑼　鑼

鑼　鑼

鑼　锣

註：　四 > 冖　　　糸 > 𠃌

皇象　文徵明
于右任標草　米芾

鑿　鑿

鑿　鑿

鑿　鑿

鑿　凿

註：　　　※

長

李懷琳　孫過庭
王羲之　于右任標草

长　　　　　　　長

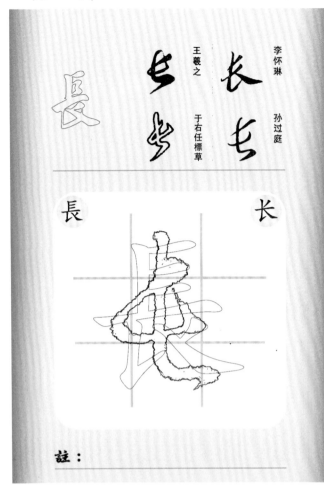

註：

門

徐伯清　王獻之
于右任標草　智永

門　　　　　　　門

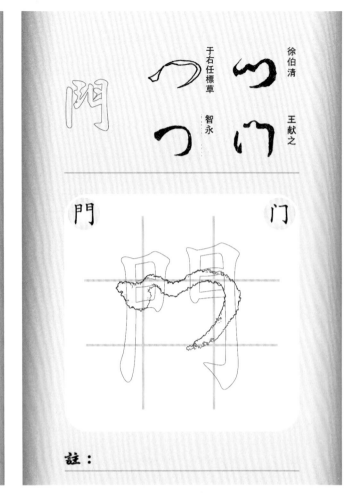

註：

閃

敬世江　張弼
張弘　徐伯清

闪　　　　　　　閃

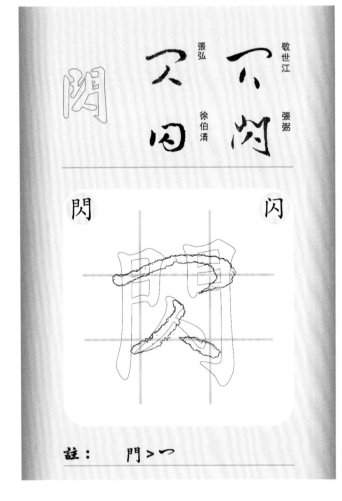

註：　門 > 冖

閉

王鐸　敬世江
草书韵会　王鐸

闭　　　　　　　閉

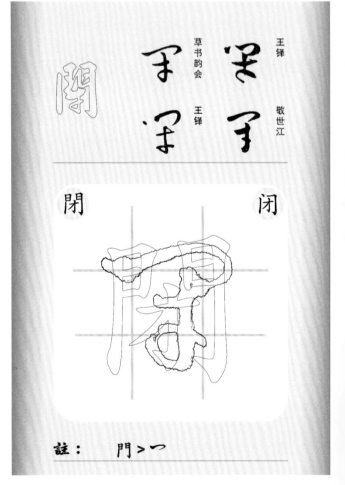

註：　門 > 冖

悶

趙子昂　懷素

韓道亨　王羲之

悶

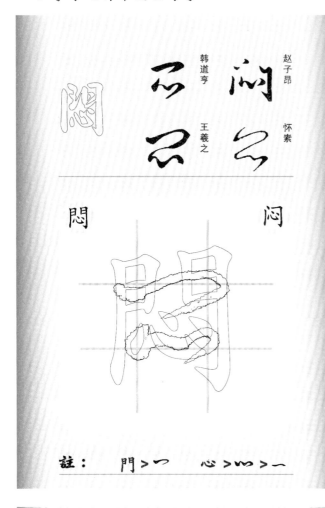

註：　門 > ⁊　　心 > ⋯ > 一

開

趙慎　王羲之

鮮于樞　于右任標草

开

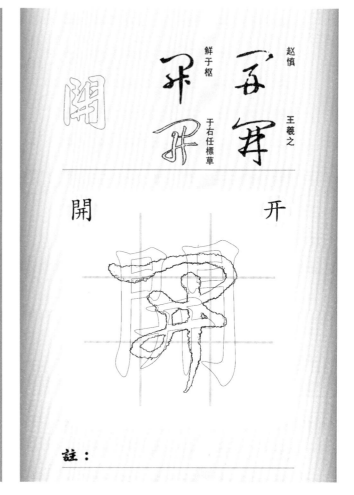

註：

間

懷素　孫過庭

敬世江　許友

间

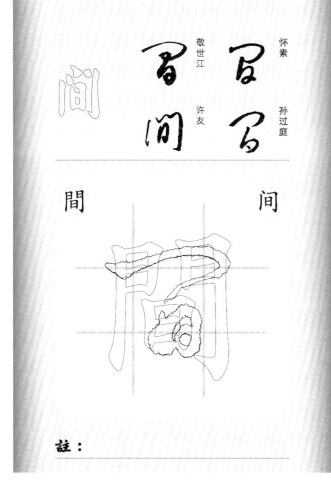

註：

閒

杜衍　朱敦儒

王羲之　鄧文原

闲

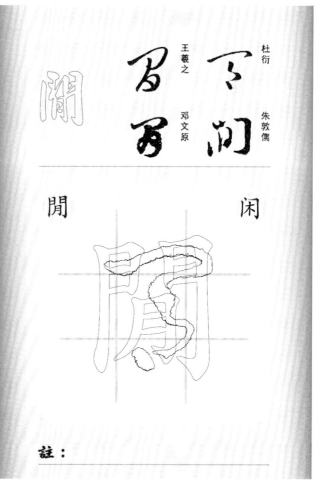

註：

徐伯清　釋廬習草　敬世江　張弘

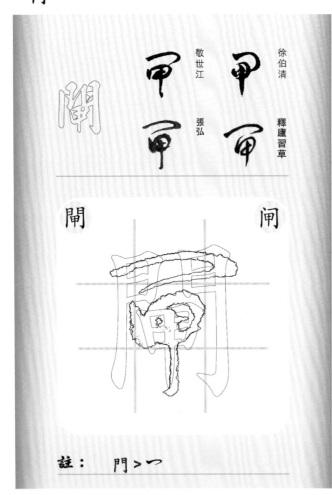

閘　　　閘

註：　門 > 冖

祝枝山　懷素　草书韵会　王鐸

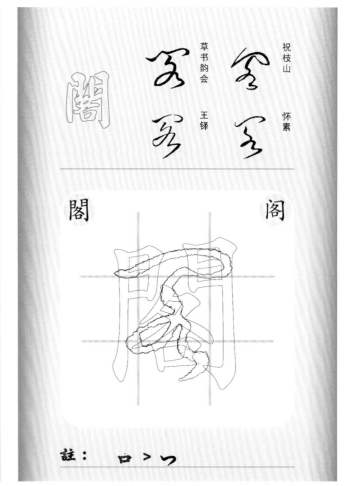

閣　　　阁

註：　口 > 冖

史游　徐伯清　祝枝山　敬世江

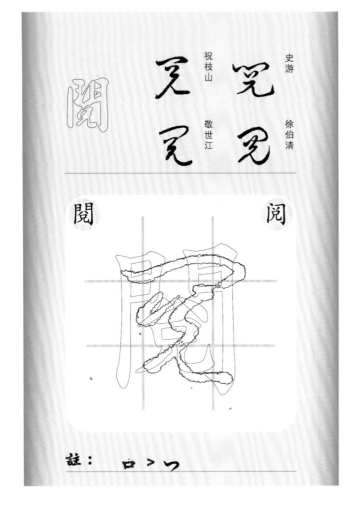

閱　　　阅

註：　口 > 冖

董其昌　祝枝山　赵陶斋　敬世江

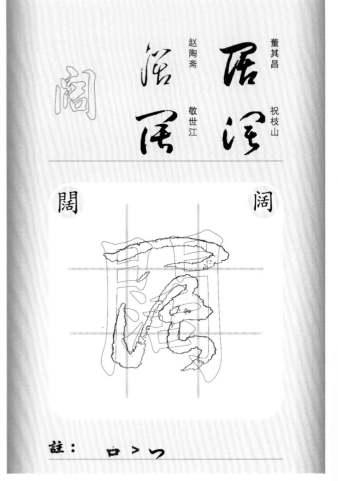

閼　　　阔

註：　口 > 冖

張弘
釋廬習草

釋廬習草　張弘

閫

板

註：門＞⌒ 同三字元，下2字元：⺍

徐伯清　釋廬習草

敬世江　張弘

閶

闯

註：　⺽＞⼓

李懷琳　懷素

王鐸　黃庭堅

關

关

註：　絲＞⺉　　丱＞⼞＞一

張弘　釋廬習草

釋廬習草　張弘

闢

辟

註：　尸＞⼌　　辛＞⻏

防

王獻之　敬世江
王羲之　韓道亨

註：卩 > 乙

阽

張弘　釋廬習草
徐伯清　張弘

註：

陀

張弘　徐伯清
趙子昂　李鶴錄

註：

阿

智永　懷素
歐陽詢　于右任標草

註：叮 > 勹

阻

王宠

王宠
孙过庭

敬世江

阻

註： ß ﹥ ﻻ

附

赵子昂
李怀琳

陈淳
叶梦得

附

註： イ ﹥ し

限

草书韵会
王铎

索靖
敬世江

限

註：

陋

于右任標草
怀素

欧阳询
沈粲

陋

註：

陌

張弘　徐伯清
薛紹彭
敬世江

陌

註：　阝＞阝

降

文徵明　懷素
李懷琳
鮮于樞

降

註：　牢＞ξ

院

王寵　徐伯清
胡俨
敬世江

院

註：

陣

敬世江　孫過庭
文徵明
宋高宗

陣

註：

陡

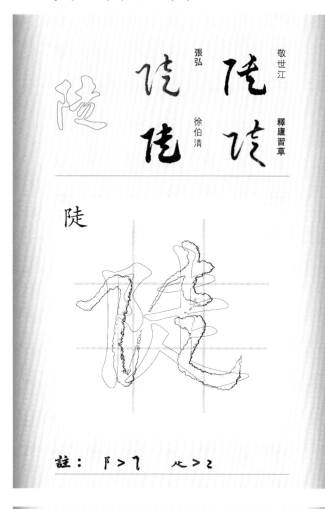

註：阝 > 了　　辶 > ㄈ

除

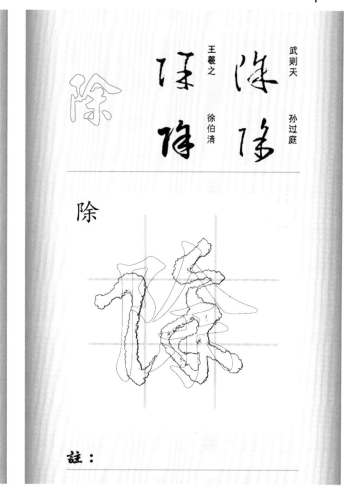

註：

陪

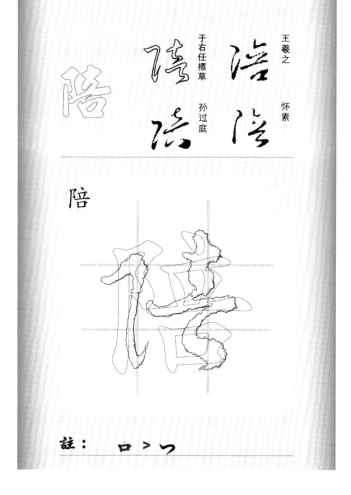

註：口 > つ

陳

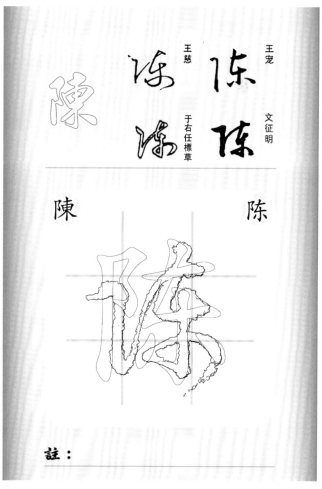

註：

陸

陆居仁　明人
黄庭堅　怀素

陸

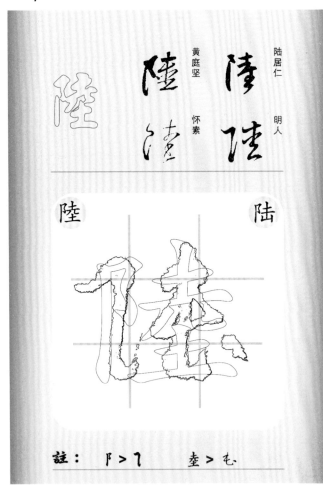

陸　　　　　　陆

註：　阝＞了　　坴＞む

陰

怀素　孙过庭
王羲之　于右任標草

陰

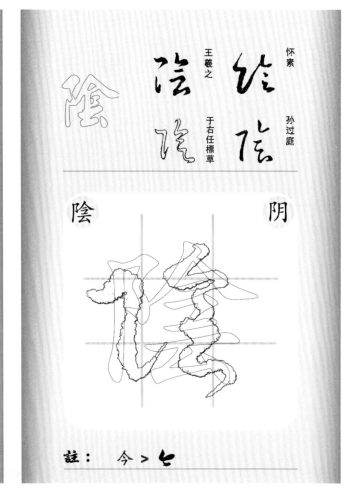

陰　　　　　　阴

註：　今＞七

陶

智永　索靖
鮮于樞　于右任標草

陶

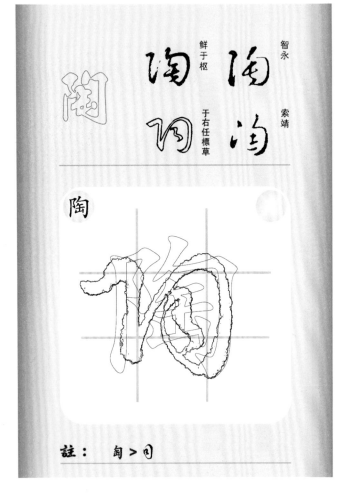

陶

註：　匋＞冇

陷

草书韵会　徐伯清
張弘　敬世江

陷

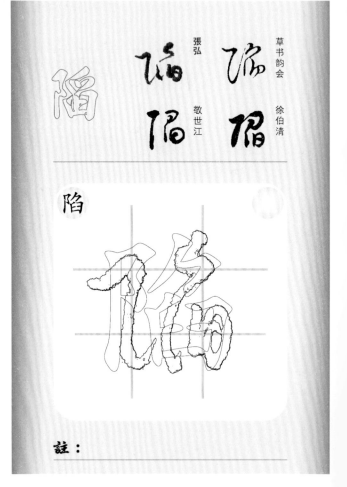

陷

註：

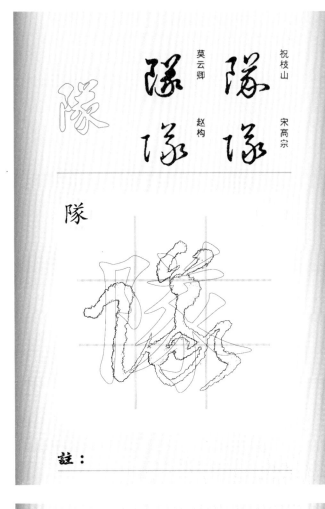

隊

祝枝山　宋高宗
莫云卿　趙構

註：

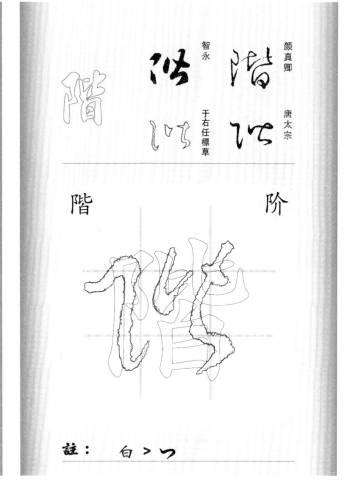

階　　　　　　階

顏真卿　唐太宗
智永　于右任標草

註： 白 > フ

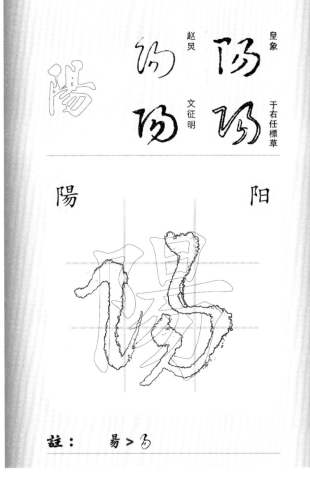

陽　　　　　　阳

皇象　于右任標草
趙炅　文徵明

註： 昜 > 多

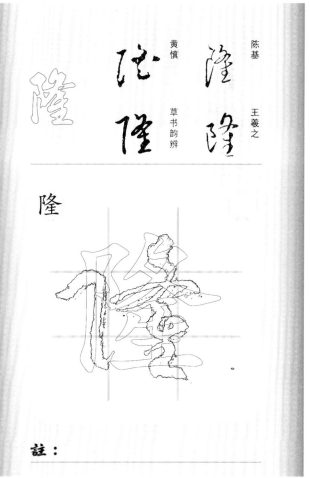

隆

陳基　王羲之
黃慎　草書韻辨

註：

隔

宋克　孫过庭

王羲之　王守仁

隔

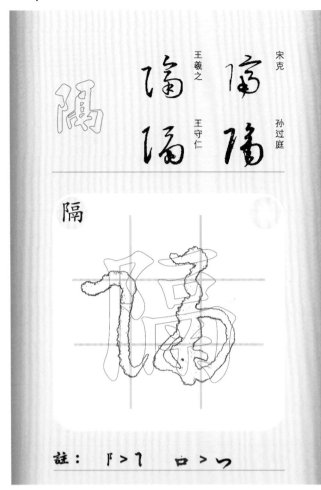

註： 阝＞ㄟ　　口＞ㄱ

隙

文征明　唐太宗

饶介　康里子山

隙

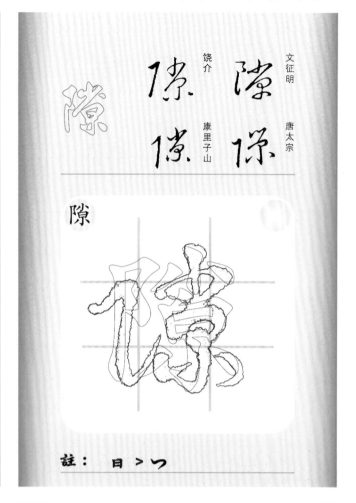

註： 日＞ㄱ

障

草书韵会　张弼

王羲之　敬世江

障

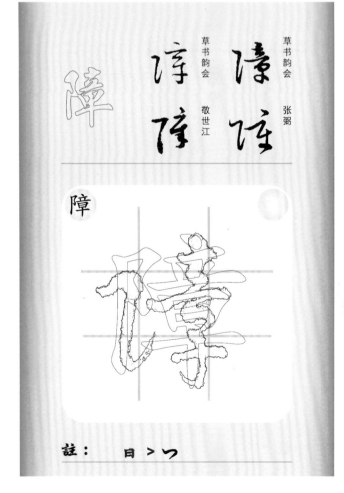

註： 日＞ㄱ

際

康里子山　孙过庭

张弼　文征明

際　际

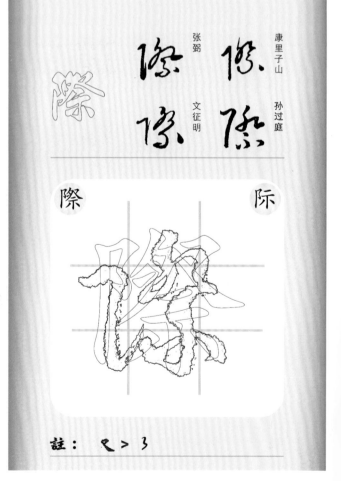

註： 尺＞ろ

張弘

草書韵会　　張弘

釋盧習草

隧

註：　阝 > ㇆

王羲之　　智永

于右任標草　　孫过庭

隨　　　　　　随

註：　ナ > ㇆　　月 > ㇡　　辶 > ㇏

索靖

康里子山　　包世臣

孫过庭

險　　　　　　險

註：　叩 > ㇏　　从 > 以 > 一

于右任標草　　智永

王羲之　　怀素

隱　　　　　　隐

註：　爫 > ㇆　　心 > 灬 > 一

隸

智永

蔡襄

王寵　練森

于右任標草

怀素

隸

隸

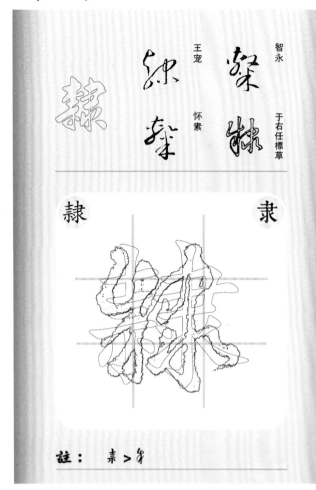

註：隶 > 𣲖

隻

湯煥

蔡襄

隻隻

明人

張弘

隻

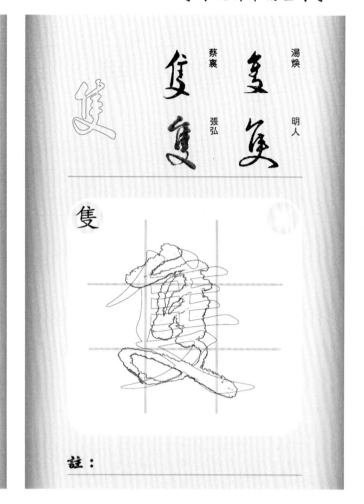

註：

雀

王鐸

蔡襄　雀老

徐伯清

敬世江

雀

雀

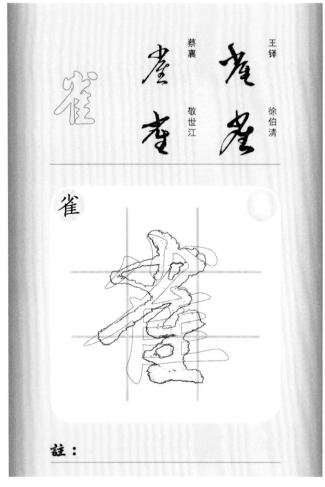

註：

雁

怀素

孫過庭

寂雁

王寵

張弘

雁

雁

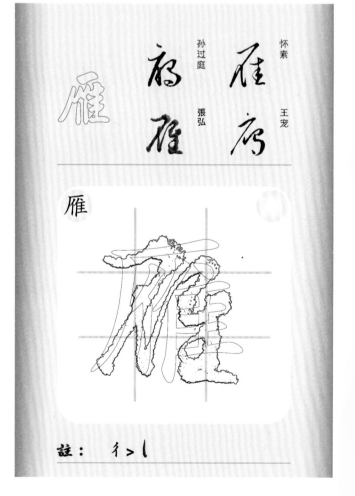

註：亻 > ㇄

雅

敬世江　懷素
　　孫過庭
于右任標草

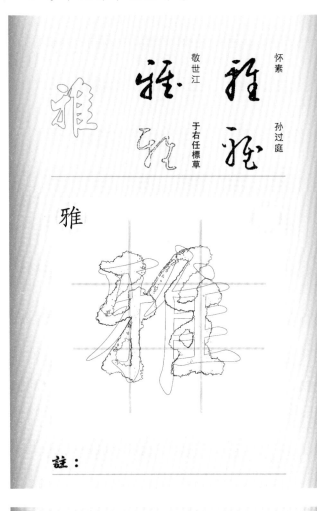

雅

註：

雄

米芾　趙子昂
敬世江　王羲之

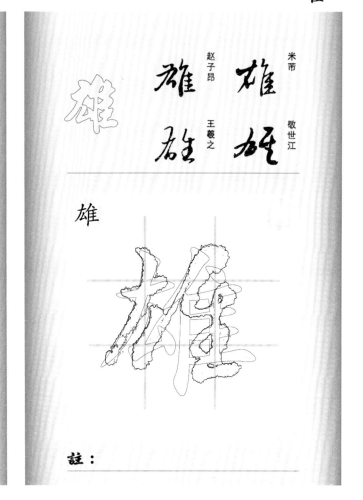

雄

註：

集

王獻之　王羲之
懷素　于右任標草

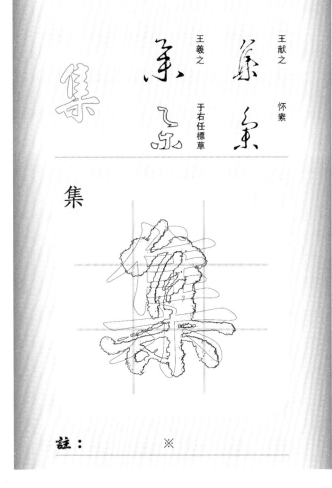

集

註：　　　　※

雌

米芾　黃道周
史游　皇象

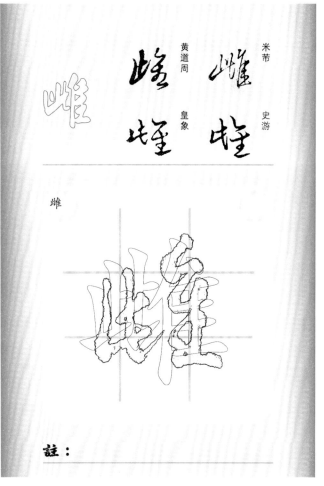

雌

註：

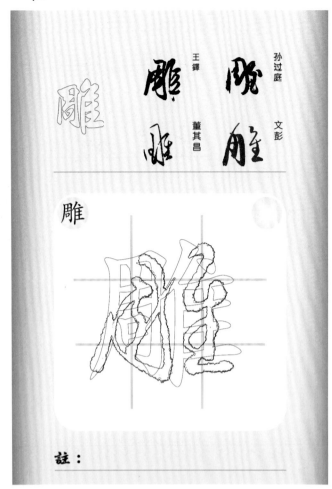

雕

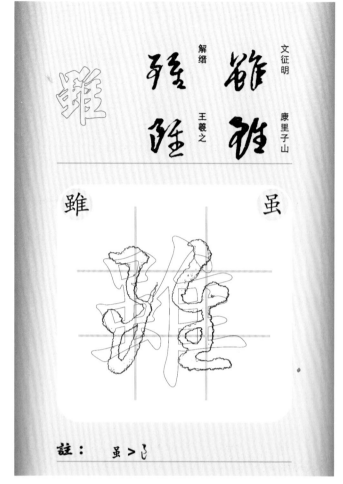

雖　　　虽

註：　虽 > 乚

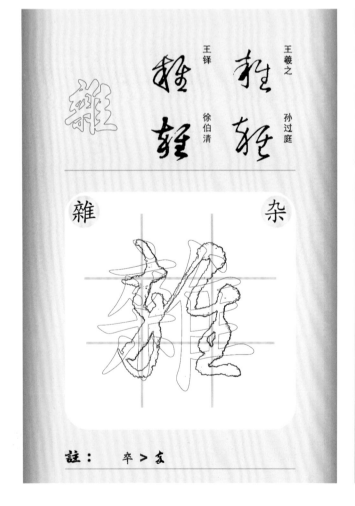

雜　　　杂

註：　卒 > 亥

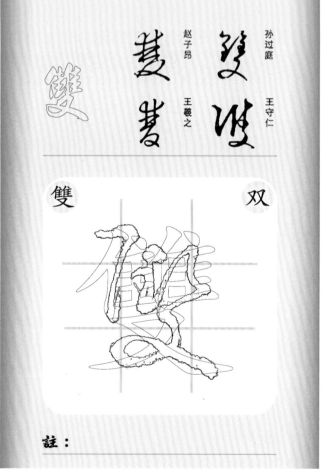

雙　　　双

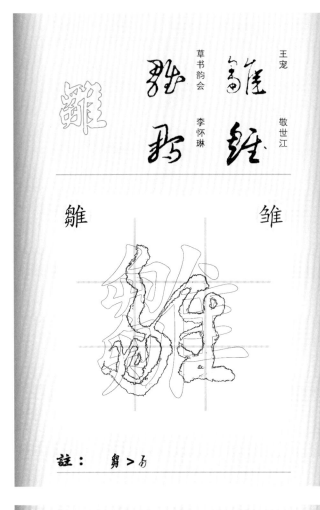

王寵　敬世江

草书韵会　李怀琳

雛　　　雏

註：　�ss > s

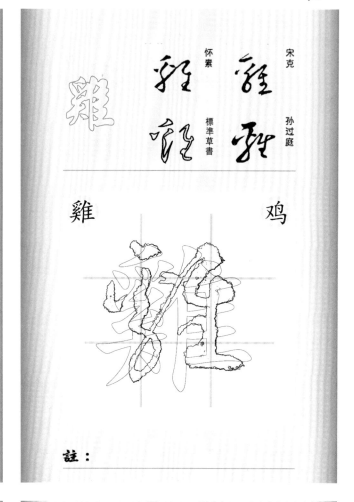

宋克　孙过庭

怀素　標準草書

雞　　　鸡

註：

怀素　孙过庭

于右任標草　归庄

離　　　离

註：

董其昌　王羲之

于右任標草　欧阳询

難　　　难

註：　艹 > 艹

王鐸　敬世江

于右任標草　孫过庭

雨

雨

註：

王寵　王羲之

孫过庭

雲　于右任標草

雪

雪

註：雨 > 雨

月仪帖

敬世江　祝枝山

雲　于右任標草

雲

雲

註：

褚遂良

皇象　孫过庭

雷　康里子山

雷

雷

註：

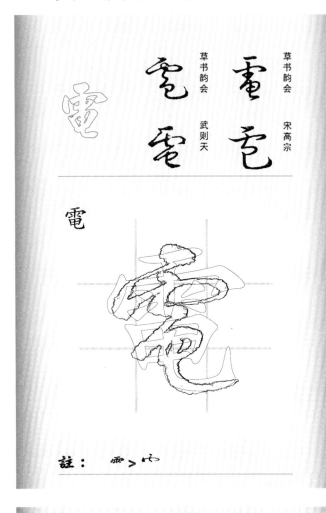

草书韵会　宋高宗

草书韵会　武则天

電

電

註：　雨 > 雨

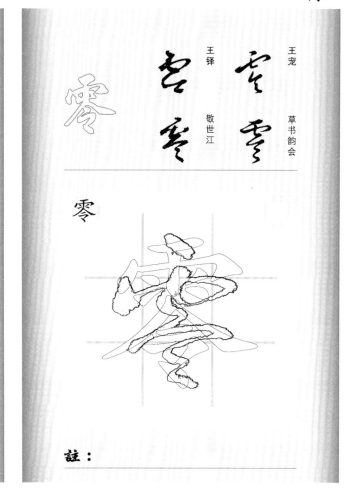

王宠　草书韵会

王铎　敬世江

零

零

註：

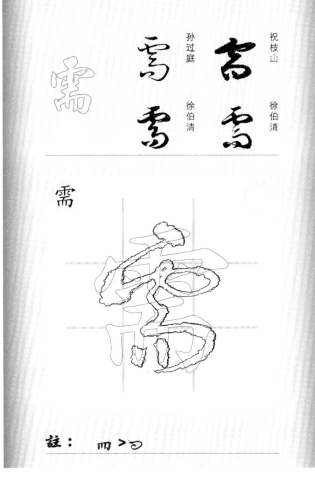

祝枝山　徐伯清

孙过庭　徐伯清

需

需

註：　而 > 刁

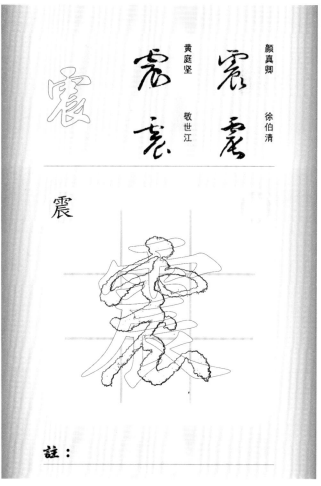

颜真卿　徐伯清

黄庭坚　敬世江

震

震

註：

霉

註：　雨 > 雨

霍

註：

霜

註：

霞

註：　叟 > 弓

祝枝山　宋高宗

解縉　徐伯清

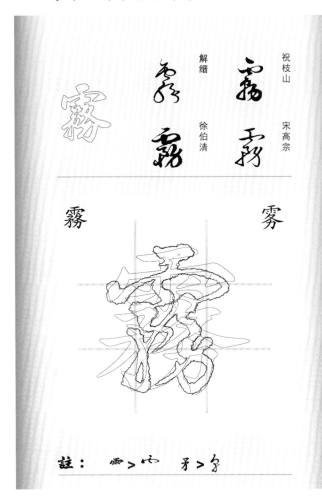

霧　　　　　　霧

註：　雨＞雨　　矛＞矛

王寵　懷素

王羲之　于右任標草

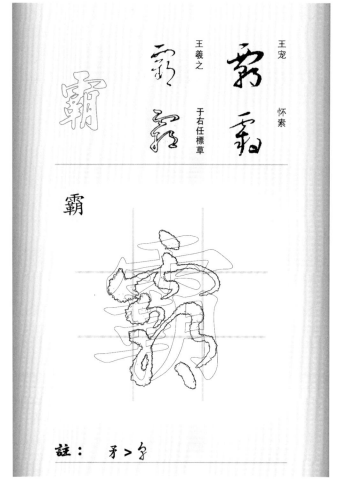

霸

註：　矛＞矛

于右任標草　趙慎

文徵明　懷素

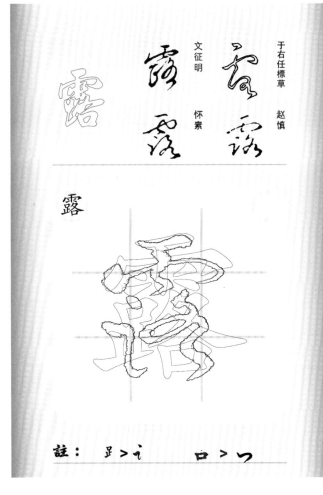

露

註：　足＞足　　口＞口

王鐸　于右任標草

智永　懷素

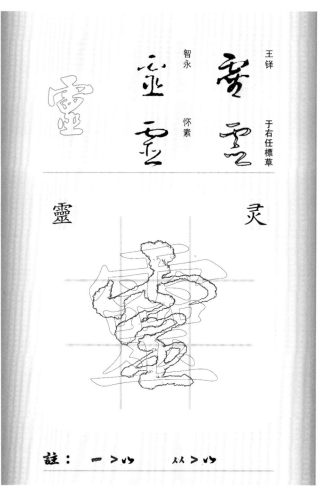

靈　　　　　　灵

註：　卌＞心　　从＞心

青

怀素　孫過庭

智永　陸游

青

註：　月 > る

靜

于右任標草　怀素

王羲之　康里子山

靜

註：　青 > 耂　　囗 > ヨ　　尹 > ヨ

非

王羲之　孫過庭

徐伯清　于右任標草

非

註：

靠

敬世江　釋廬習草

張弘　徐伯清

靠

註：　口 > フ

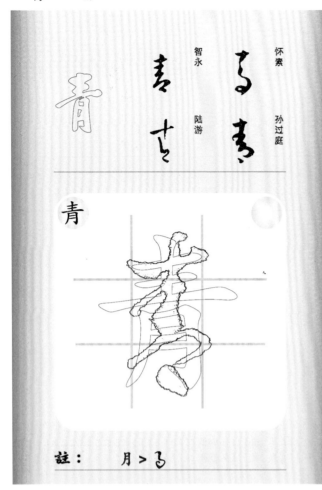
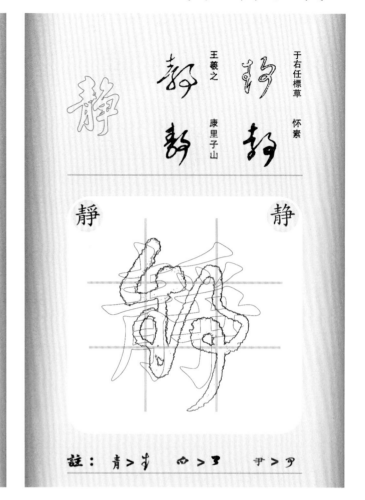
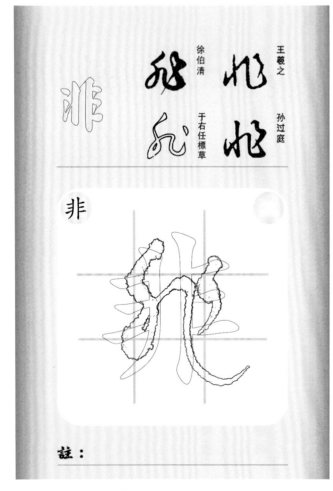
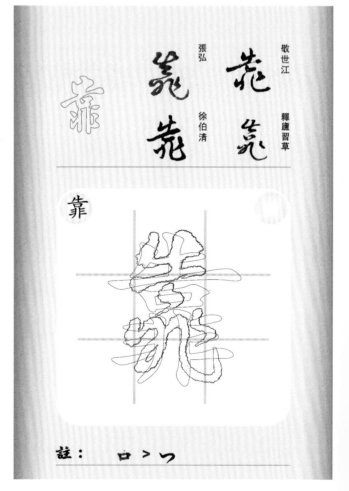

月儀帖
赵佶
徐伯清
于右任標草

面

註：

皇象
草书韵会
孙过庭
敬世江

革

註：

草书韵辨
赵佶
徐伯清
草书韵辨
張弘

靴

註：

鲜于枢
黄庭坚
赵子昂
张瑞图

鞍

註：

鞋

敬世江　倪元璐

張弘　徐伯清

鞋

註：

翠

草书韵会　敬世江

董其昌　徐伯清

鞏　　　　　　　翠

註：　凡 > 了

鞠

王宠　智永

怀素　于右任標草

鞠

註：　角 > 忝

鞦

張弘　釋廬習草

縢邁習草　張弘

鞦

註：　火 > 乇

鞭

王寵　李懷琳

董其昌　游酢

鞭

註： 亻＞乚

韃

張弘　釋廬習草

釋廬習草　張弘

韃

註： 之＞乀

韌

敬世江　釋廬習草

張弘　徐伯清

韌

註： 韋＞韦

音

王羲之　月儀帖

于右任標草　徐伯清

音

註：

韻

宋高宗　樓鑰
陸居仁　董其昌

韵

韻

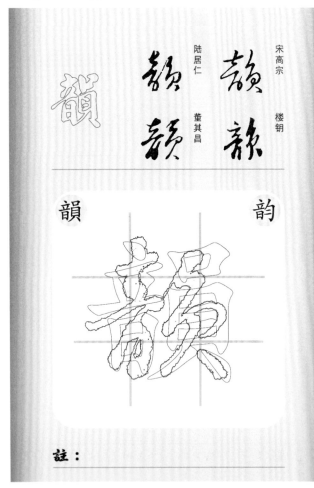

註：

響

孫过庭　王宠
陈淳　王铎

响

響

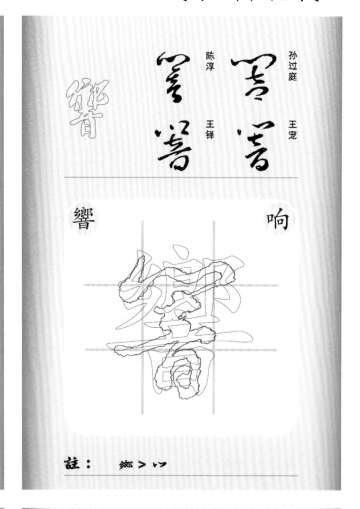

註：　鄉＞心

頁

徐伯清　釋廬習草
敬世江　張弘

页

頁

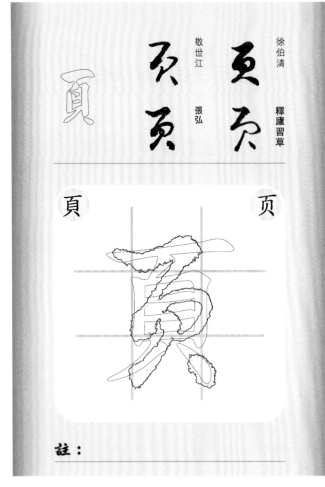

註：

頂

敬世江　吳荣光
草书的会　徐伯清

顶

頂

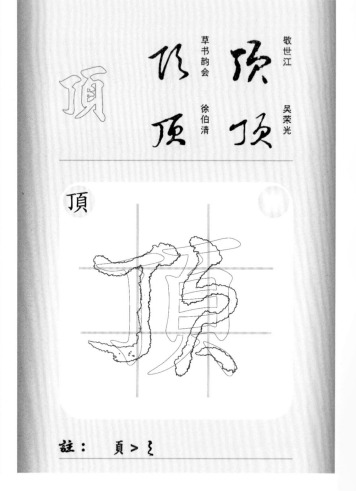

註：　頁＞彡

項

皇象　　孫過庭
趙構　　敬世江

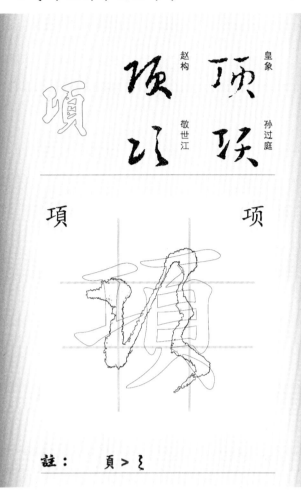

項　　　　　項

註：　頁＞ ζ

順

王羲之　　敬世江
祝枝山　　王操之

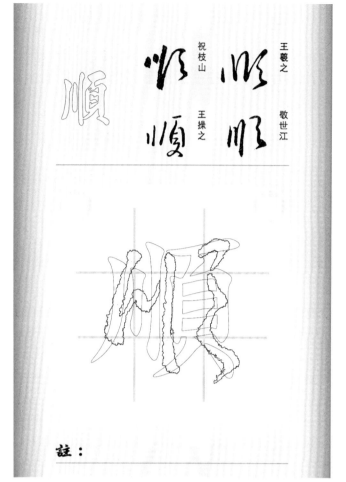

順

註：

須

皇象
王獻之　　武帝
　　　　　王羲之

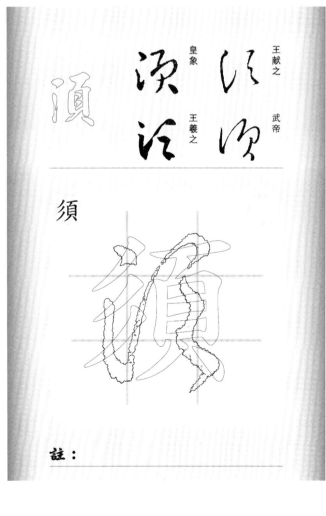

須

註：

預

草書韻會　　孫過庭
韓道亨　　文彭

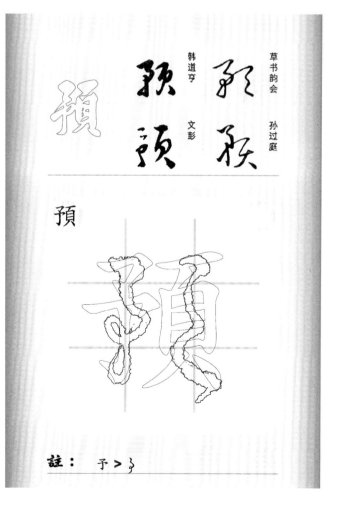

預

註：　予＞ ζ

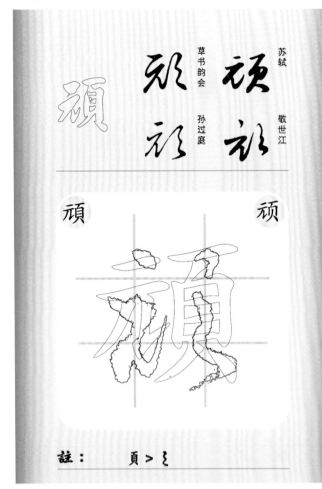

苏轼　敬世江

草书韵会　孙过庭

頑

註：　頁＞辶

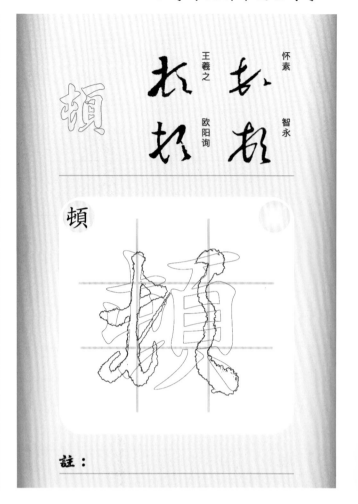

怀素　智永

王羲之　欧阳询

頓

註：

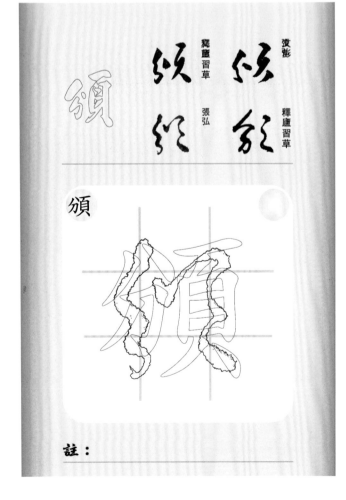

爨龙习草　張弘

釋廬習草

發張

頌

註：

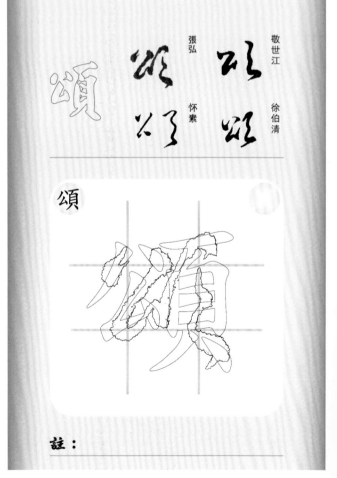

敬世江　徐伯清

張弘　怀素

頌

註：

王獻之　王羲之
王寵　于右任標草

頏

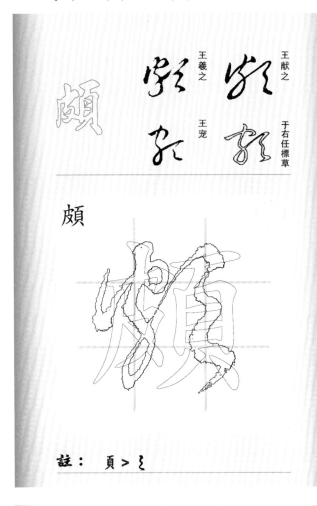

註：　頁 > ㄟ

智永　王羲之
敬世江　于右任標草

領　領

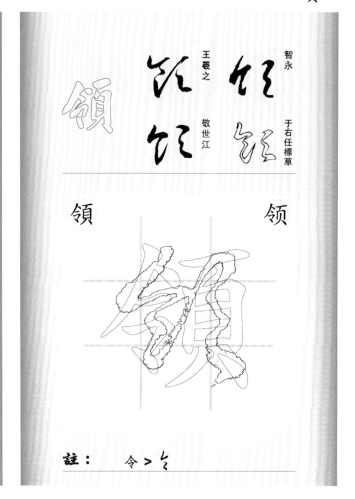

註：　令 > ㄟ

徐伯清　敬世江
黃慎　孫過庭

頰　頰

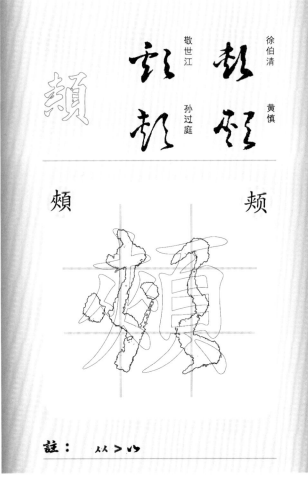

註：　人人 > ㄣ

張弘　祝枝山
徐伯清　敬世江

頸　頸

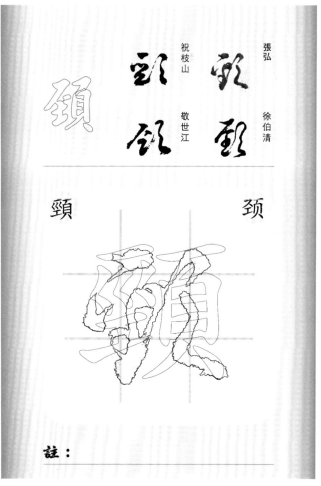

註：

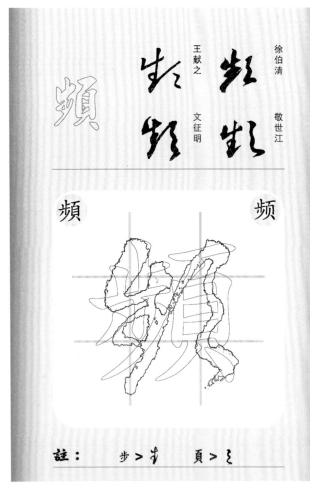

頻　頻

王献之
徐伯清　文征明
敬世江

頁

註：　步＞ㄓ　頁＞�567

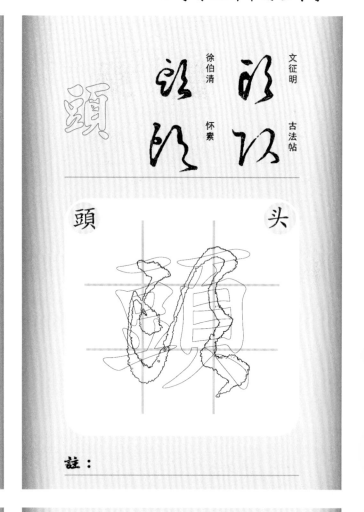

頭　头

文征明
徐伯清　古法帖
怀素

頭

註：

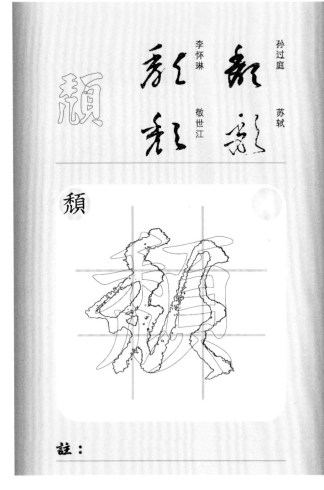

頹　頹

李怀琳
孙过庭　苏轼
敬世江

頹

註：

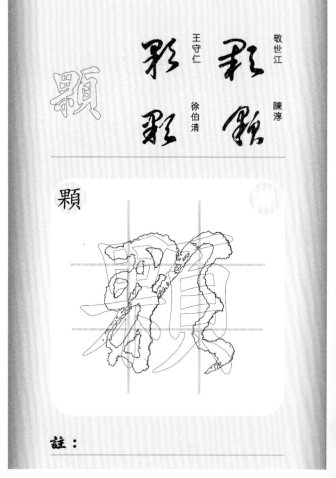

顆　顆

敬世江
王守仁　陳淳
徐伯清

顆

註：

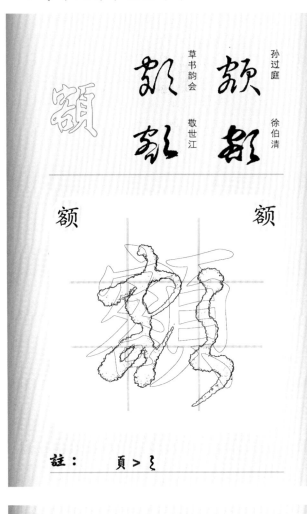

孙过庭　徐伯清

草书韵会　敬世江

額

額

註：　頁 > ⻚

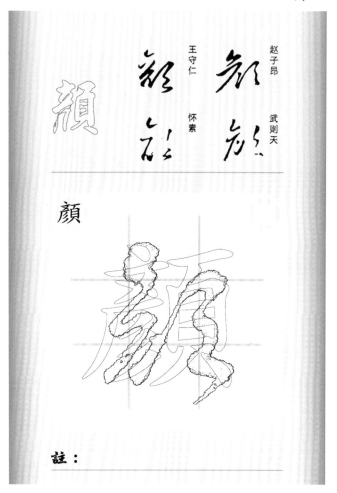

赵子昂　武则天

王守仁　怀素

顏

顔

註：

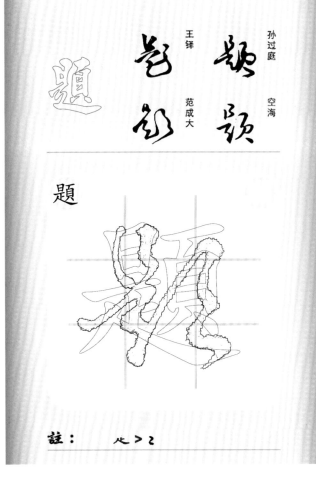

孙过庭　空海

王铎　范成大

題

題

註：　⺊ > ⻬

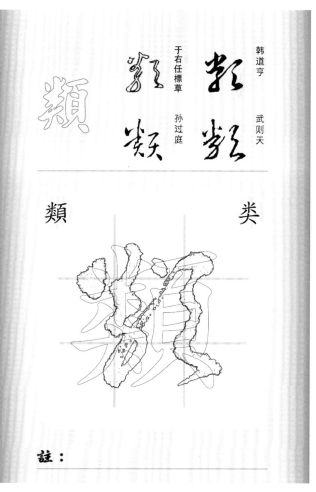

韩道亨　武则天

于右任標草　孙过庭

類

类

註：

願

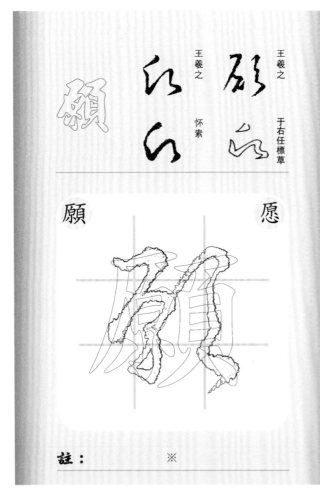

王羲之　　于右任標草
王羲之
懷素

願　　　　　　　　願

註：　　　　　※

顛

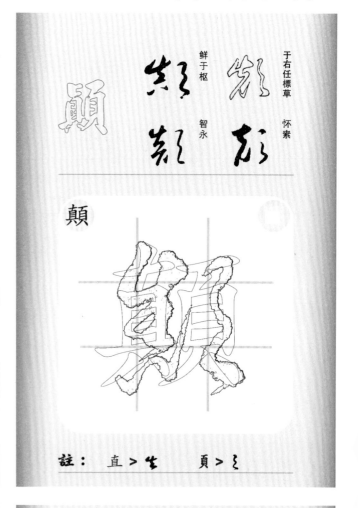

于右任標草　　懷素
鮮于樞　　智永

顛

註：　直＞生　　頁＞彡

顧

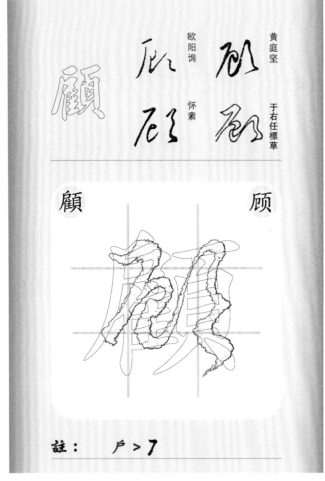

黃庭堅
歐陽詢　　懷素
于右任標草

顧　　　　　　　　顾

註：　戶＞丁

顫

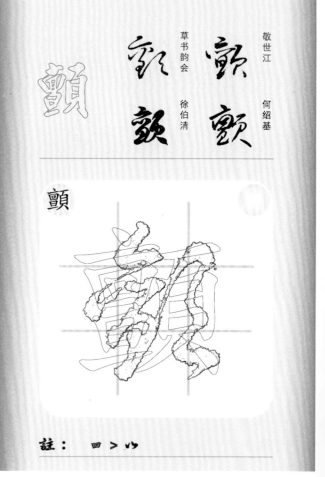

敬世江　　何紹基
草書韻會　　徐伯清

顫

註：　回＞凹

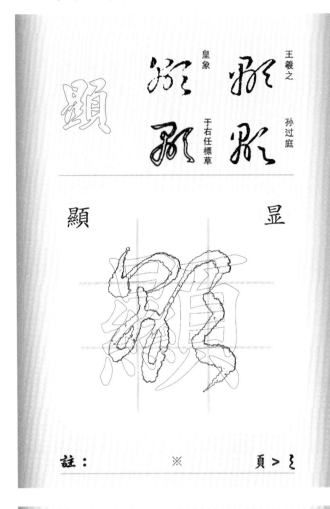

王羲之　孫過庭
皇象　于右任標草

顯　　　　显

註：　　　　※　　頁 > ζ

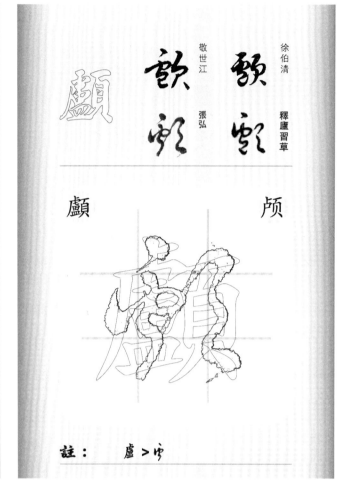

徐伯清　釋廬習草
敬世江　張弘

顱　　　　颅

註：　廬 > ゆ

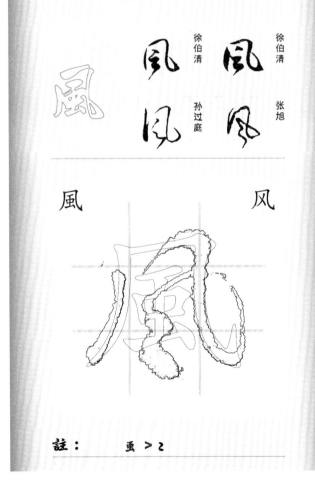

徐伯清　張旭
皇象　孫過庭

風　　　　风

註：　　　　蚤 > ℃

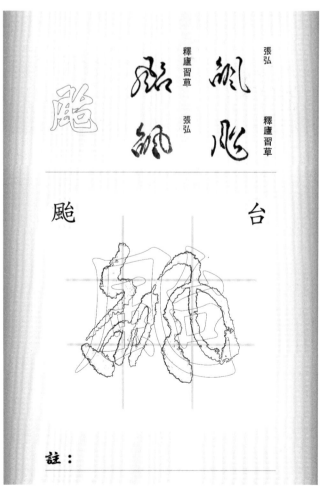

張弘　釋廬習草
釋廬習草　張弘

颱　　　　台

註：

張弘 釋廬習草

釋廬習草 張弘

颮

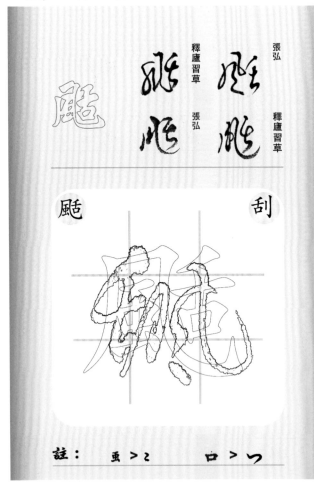

颮 　 刮

註： 亞＞乙　口＞冖

文征明 黃庭堅

于右任標草 懷素

飄

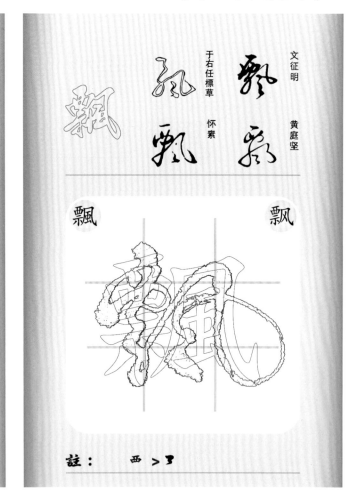

飄 　 飄

註： 西＞𠃌

智永 懷素

王寵 于右任標草

飛

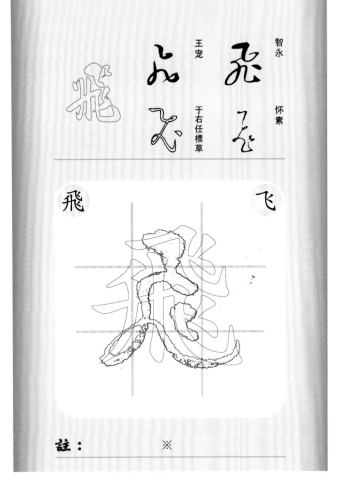

飛 　 飞

註：　　　　※

王羲之 于右任標草

王寵 王獻之

食

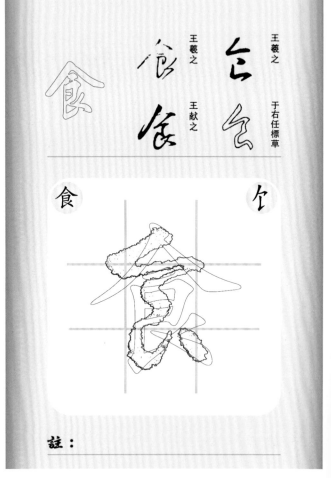

食 　 仒

註：

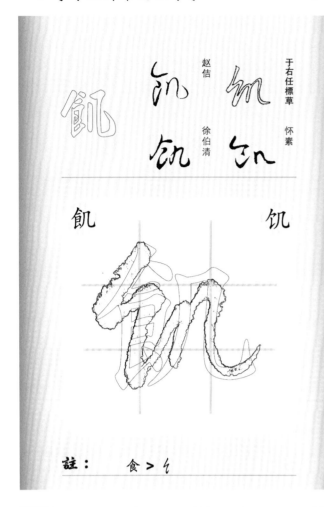

于右任標草　　怀素
赵佶　　　　徐伯清

飢　　　　　　　饥

註：　食 ＞ 乙

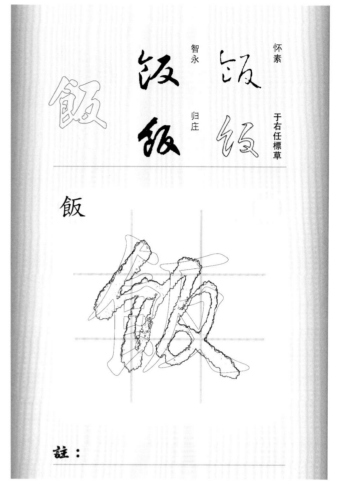

怀素
智永　　归庄
于右任標草

飯

註：

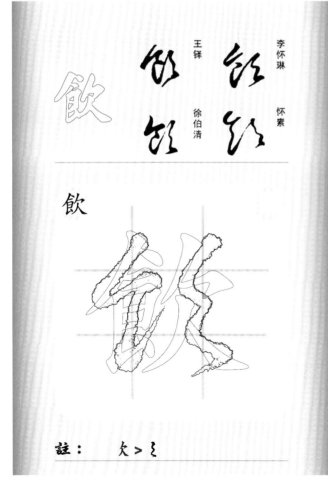

李怀琳　　怀素
王铎　　　徐伯清

飲

註：　欠 ＞ 乡

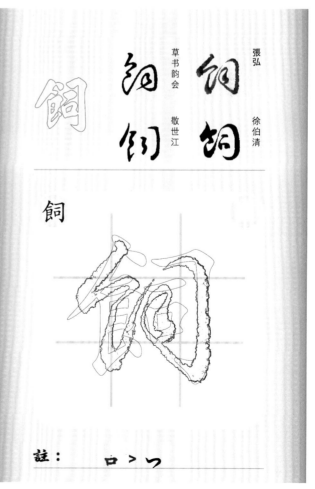

張弘
草书韵会　　徐伯清
敬世江

飼

註：　口 ＞ つ

飽

智永　　董其昌

于右任標草

怀素

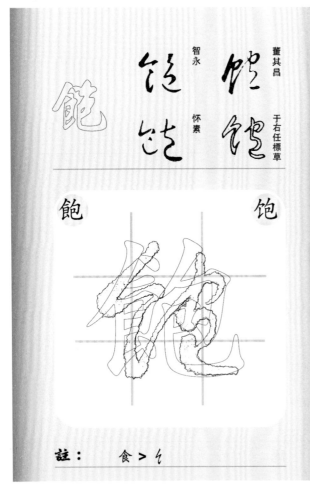

飽　　　　　　　飽

註：　食 > 乡

飾

祝枝山

陆居仁

王铎　　徐伯清

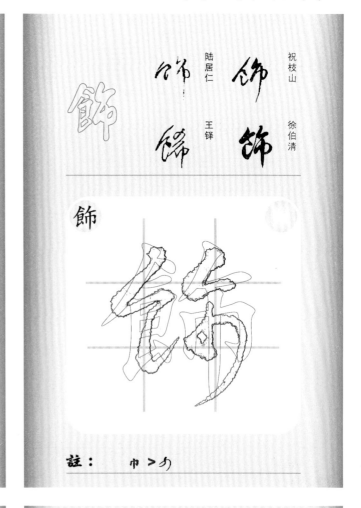

飾

註：　巾 > 勹

餃

張弘　　敬世江

釋廬習草

徐伯清

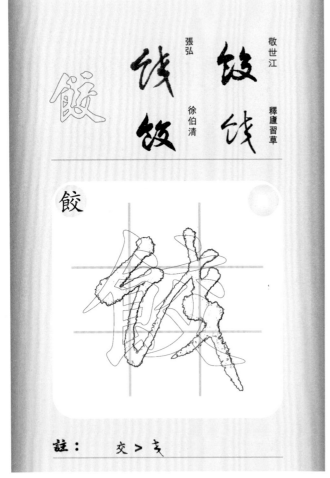

餃

註：　交 > 亥

餅

空海

黄道周

敬世江　　徐伯清

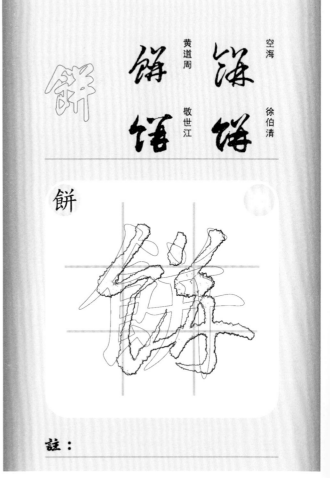

餅

註：

養　　　　　　　　　　　　　　　　養

王羲之　歐陽詢

趙佶　于右任標草

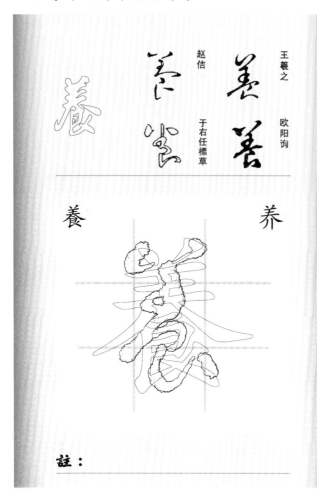

註：

餓

王寵　徐伯清

趙子昂　敬世江

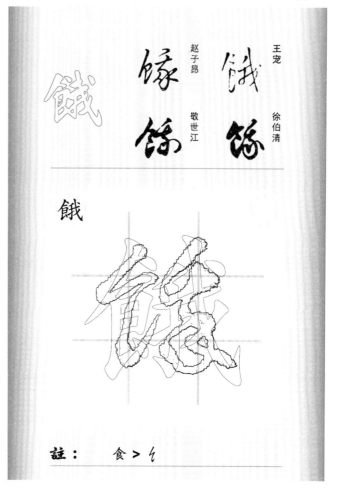

註：　食 > ㄣ

餘　　　　　　　　　　　　　　　　餘

米芾　張弼

徐伯清　于右任標草

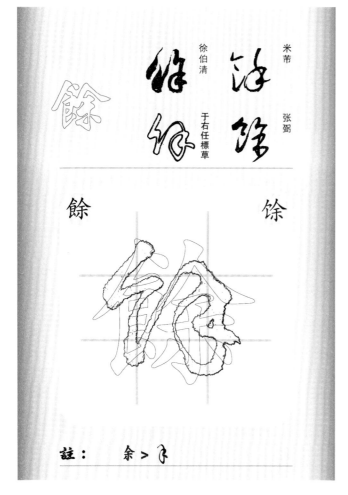

註：　余 > ㄞ

餐

王寵　敬世江

祝枝山　于右任標草

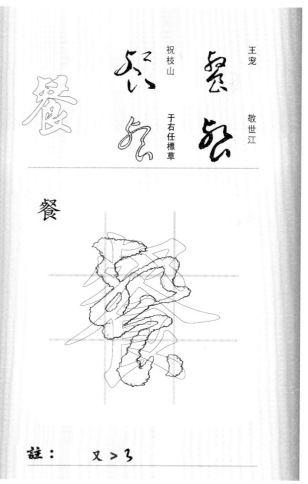

註：　又 > ㄛ

館

館　武則天　宋高宗
館　王鐸　徐伯清

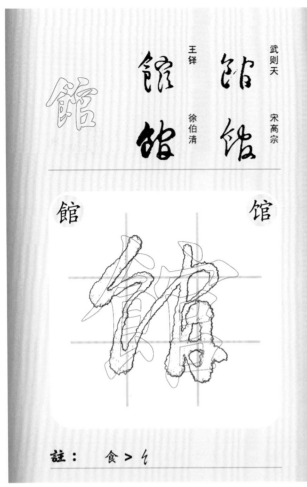

館　　　　　　館

註：　食 > �

餵

餵　張弘　釋廬習草
餵　釋廬習草　張弘

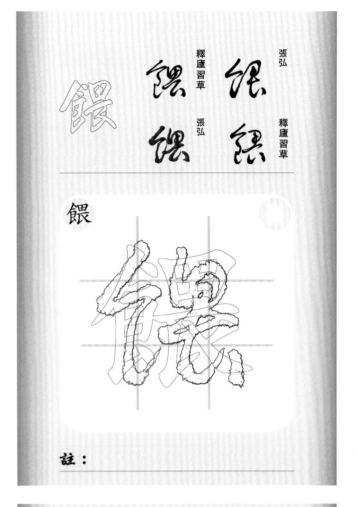

餵

註：

饒

饒　解縉　文徵明
饒　草书韵会　文彭

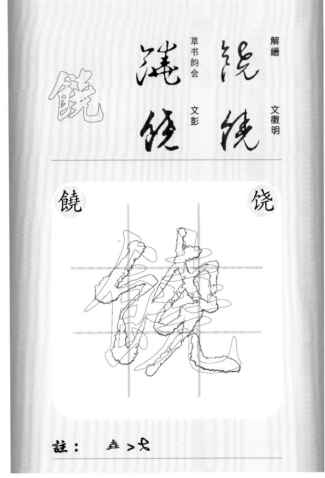

饒　　　　　　饶

註：　垚 > 戈

饑

饑　張弼　錢肅
饑　邊武　張弘

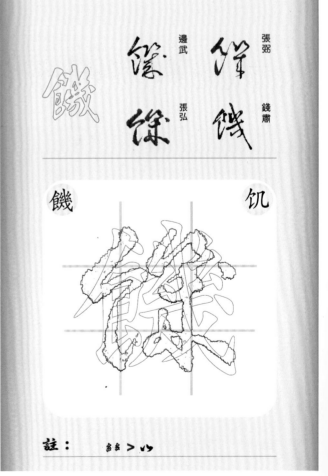

饑　　　　　　饥

註：　糸 > 𠃌

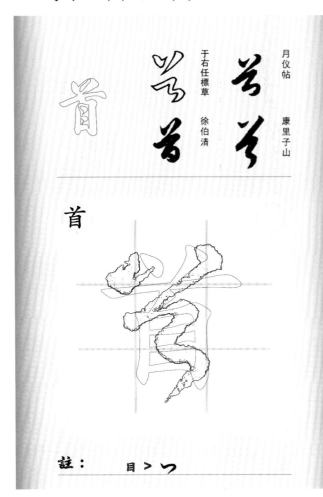

月儀帖　康里子山
于右任標草　徐伯清

首

註：　目 > つ

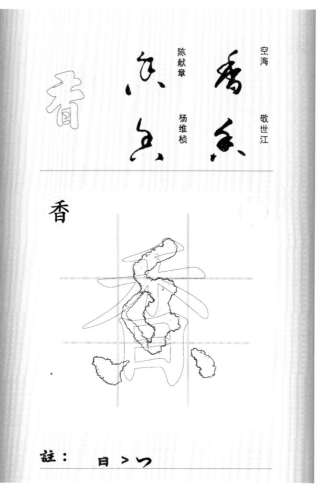

空海　敬世江
陈献章　杨维桢

香

註：　日 > つ

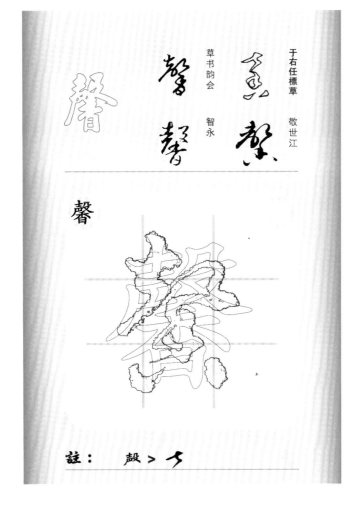

于右任標草　敬世江
草书韵会　智永

馨

註：　殸 > つ

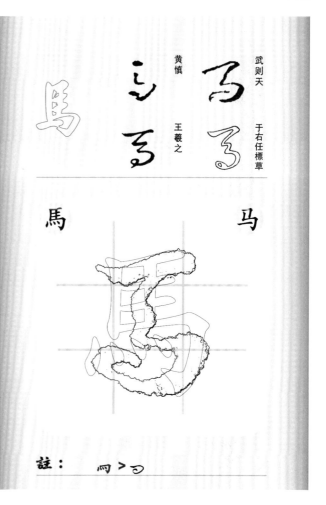

武则天　于右任標草
黄慎　王羲之

馬

註：　灬 > つ

馳

礼实　王守仁

怀素　孙过庭

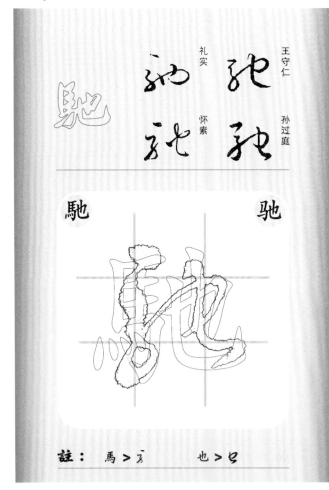

馳

註： 馬 > ꝫ　　也 > 巳

馴

張弘　趙孟頫

敬世江　徐伯清

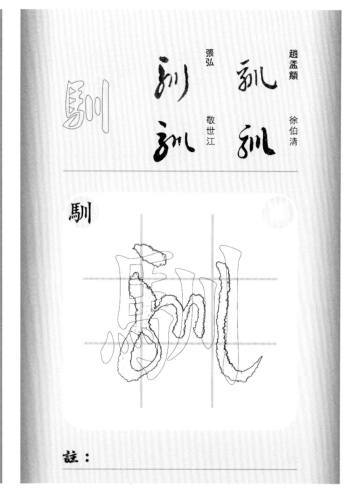

馴

註：

駿

敬世江　徐伯清

張弘　鄧文原

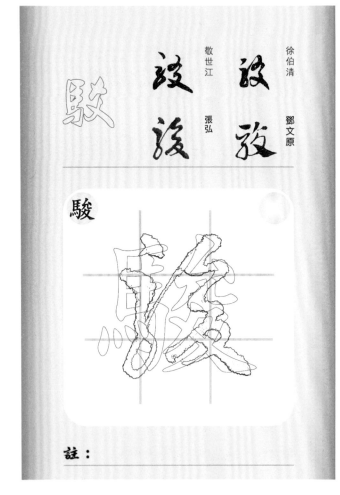

駿

註：

駝

于右任標草　文天祥

徐伯清　张旭

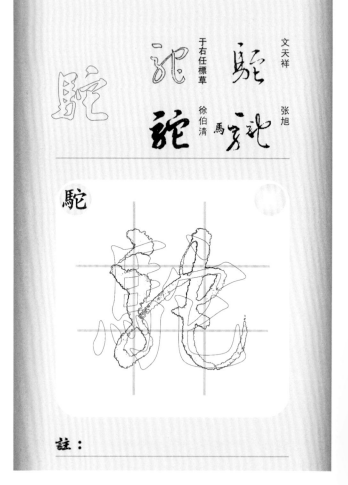

駝

註：

駐

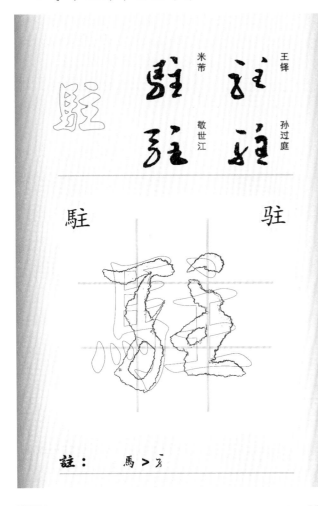

王鐸　孫过庭
米芾　敬世江

駐　　　駐

註：　馬 > �567

駛

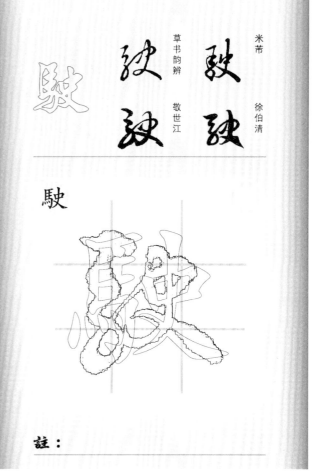

草书韵辨　敬世江
米芾　徐伯清

駛

註：

駕

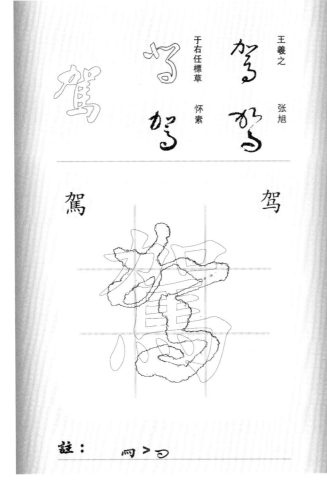

王羲之　张旭
于右任標草　怀素

駕　　　驾

註：　灬 > ㄅ

駱

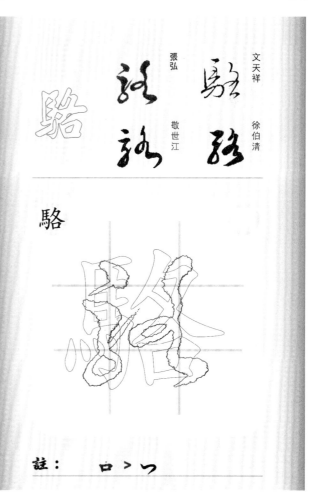

文天祥
張弘　敬世江　徐伯清

駱

註：　口 > 冖

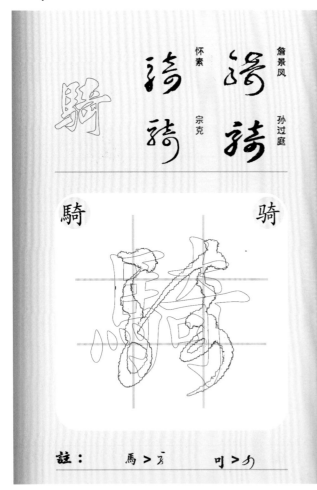

馬　詹景鳳　孫过庭　懐素　宗克

騎　騎

註：　馬 > 　　叮 >

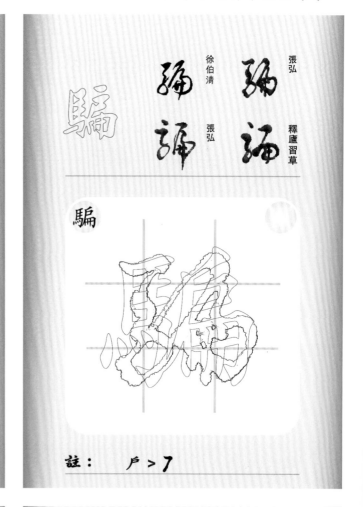

張弘　釋廬習草　徐伯清　張弘

騙　騗

騙

註：　戶 >

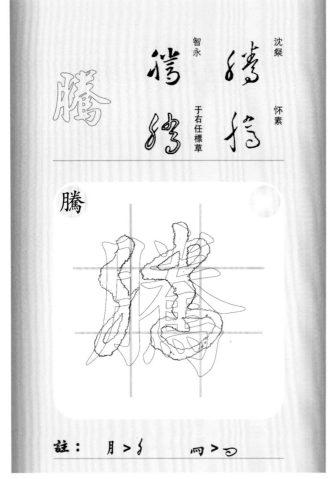

沈粲　懐素　智永　于右任標草

騰

騰

註：　月 > 　　灬 >

鮮于枢　孫过庭　苏轼　徐伯清

騒

騷

註：

驅　驱

王羲之　歐陽詢
王鐸　于右任標草

註：　馬＞孑

驕

李懷琳　于右任標草
賀知章　歐陽詢

註：　喬＞勹

驚　惊

韓駒　于右任標草
智永　懷素

註：　艹＞𠃌　　苟＞孑　　馬＞勹

驗　验

王羲之　黃道周
孫過庭　敬世江

註：　吅＞八　　从＞𭕄＞一

懷素　　孫过庭

敬世江　　徐伯清

骤

驟

註：　馬 > 孑

沈粲　　赵构

祝枝山　　孙过庭

骨

骨

註：　円 > 了

徐伯清　　釋廬習草

敬世江　　張弘

骯

骯

註：　骨 > 乡

徐伯清　　祝允明

懷素　　張弘

骼

骼

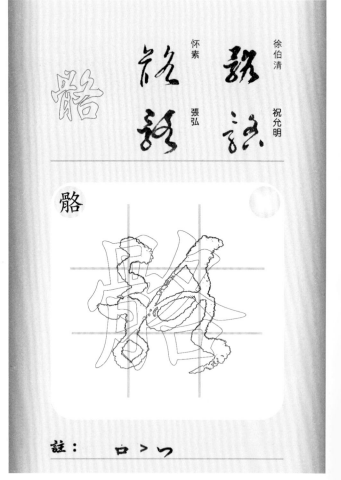

註：　口 > 冂

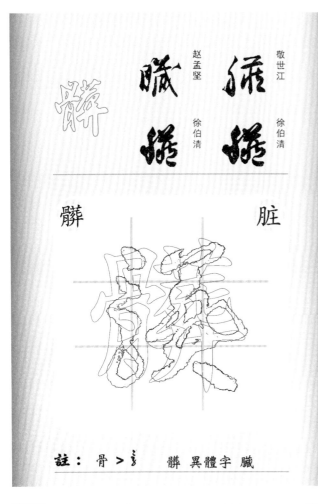

髒　　　　　　髒

敬世江　徐伯清
赵孟坚　徐伯清

註：骨 ＞彡　　髒 異體字 臟

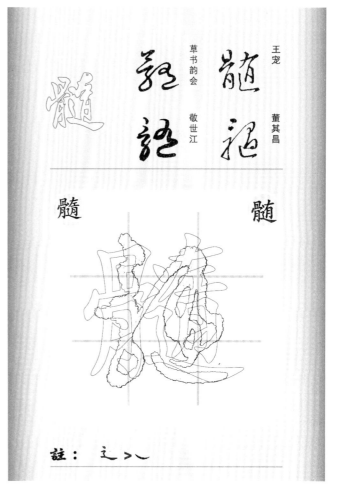

髓　　　　　　髓

王寵　董其昌
草书韵会　敬世江

註：之 ＞乀

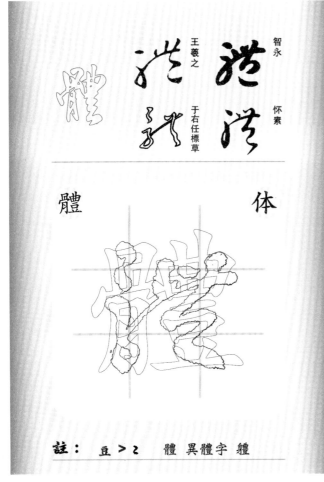

體　　　　　　体

智永　怀素
王羲之　于右任標草

註：豆 ＞乙　　體 異體字 体

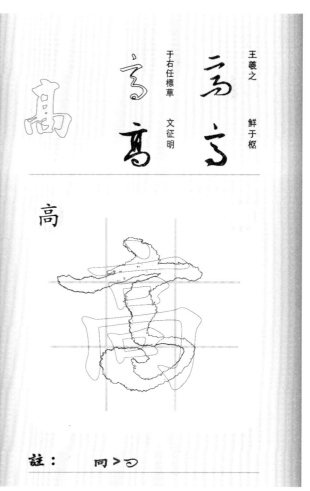

高　　　　　　高

王羲之　鮮于枢
于右任標草　文征明

註：冋 ＞ろ

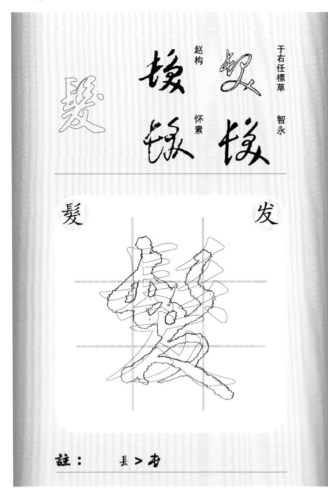

于右任標草 趙構 智永 懷素

髮 发

註： 長 > 乃

張弘 釋廬習草 張弘

鬆 松

註：

張弘 釋廬習草 張弘

鬍 胡

註： 月 > 乃

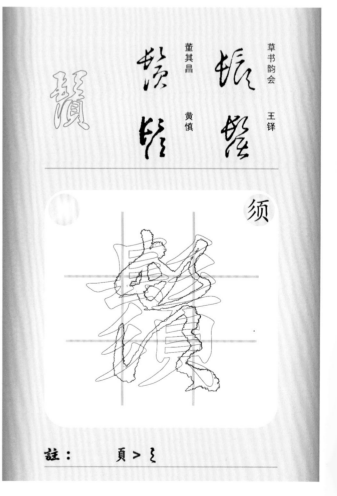

草书韵会 董其昌 王鐸 黃慎

鬚 须

註： 頁 > 乇

鬥

赵子昂　草书韵会

于右任標草　黄庭堅

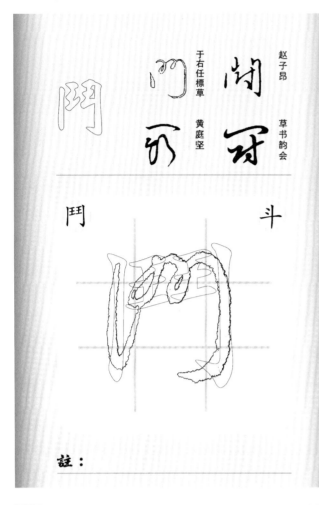

斗

鬥

註：

鬧

草书韵会　徐伯清

張弘　敬世江

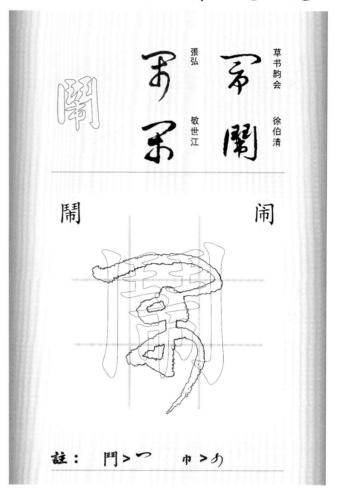

闹

鬧

註：　鬥＞宀　巾＞勹

鬱

苏轼　徐伯清

于右任標草　智永

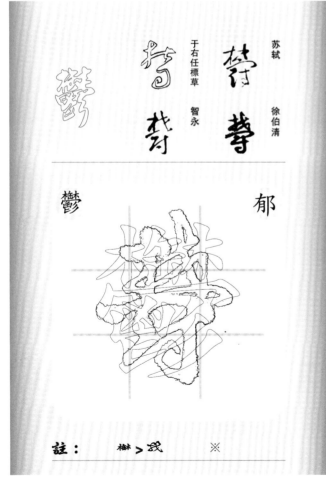

郁

鬱

註：　㭒＞哉　　※

鬼

孙过庭　皇象

鮮于枢　邓文原

鬼

鬼

註：

757

魁

徐伯清　釋廬習草

敬世江　張弘

魁

註：

魂

王守仁　敬世江

王鐸　趙子昂

魂

註：

魅

敬世江　匿名

董其昌　徐伯清

魅

註：

魄

趙佶　于右任標草

懷素　孫過庭

魄

註：

孙过庭

草书韵会　徐伯清

敬世江

魔

註：　林＞戰

祝枝山　智永

苏轼

于右任標草

魚

鱼

註：

于右任標草　徐伯清

王铎

敬世江

魯

鲁

註：　　※

張弘　徐伯清

草书韵会

敬世江

鮑

鲍

註：

鮮

孫過庭　徐伯清
趙構
敬世江

鮮　　　　　鮮

註：

鯊

敬世江　祝允明
張弘
徐伯清

鯊　　　　　鯊

註：

鯨

敬世江　徐伯清
祝枝山
懷素

鯨

註：

鱗

黃庭堅　宋克
懷素
于右任標草

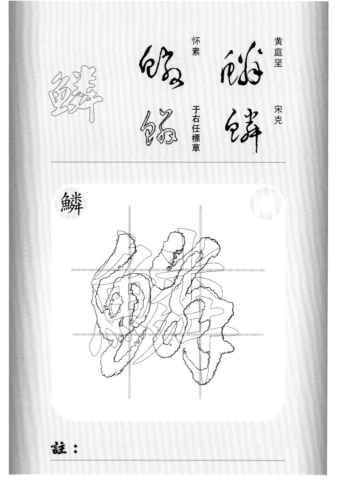

鱗

註：

鳥

智永　王寵
于右任標草　王寵

鳥　　　　　　　　　　　　乌

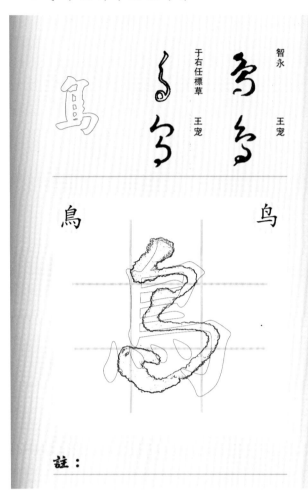

註：

鳴

于右任標草　智永
王羲之　怀素

鳴

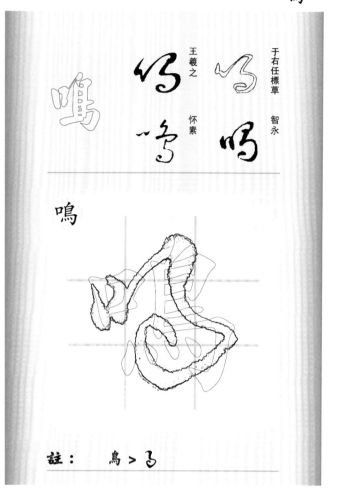

註：　鳥 > 乌

鳳

赵构　怀素
黄庭坚　于右任標草

鳳

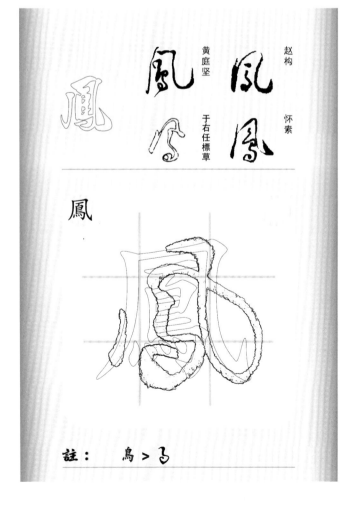

註：　鳥 > 乌

鴉

祝枝山　徐伯清
鮮于枢　王铎

鴉

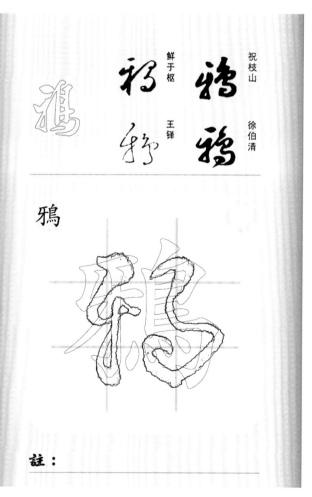

註：

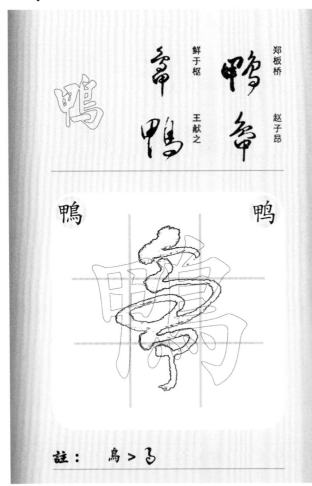

鴨　　　　　鴨

郑板桥　赵子昂

鲜于枢　王献之

註：　鳥 > �33

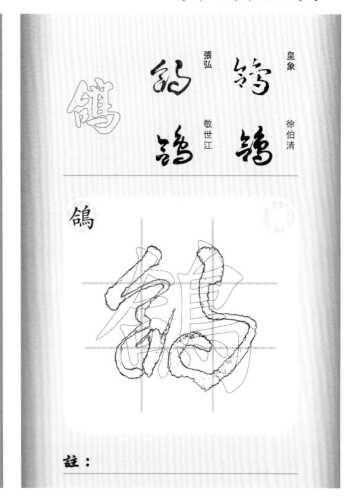

鴿

張弘　皇象

敬世江　徐伯清

註：

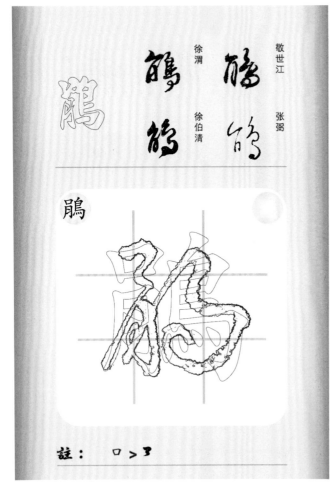

鵑

敬世江

徐渭　张弼

徐伯清

註：　口 > �33

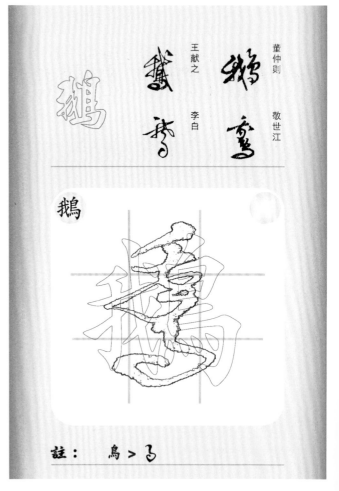

鵝

董仲则

王献之　敬世江

李白

註：　鳥 > �33

王寵　敬世江
趙子昂　唐伯虎

鶯　　　鸳

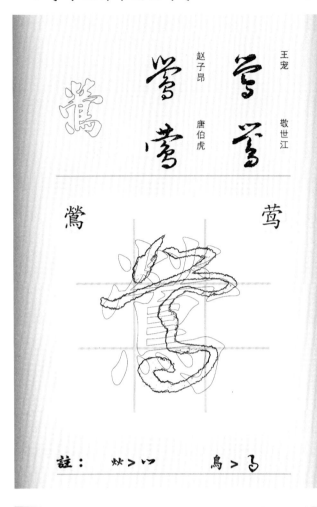

註：　炊＞〢　　鳥＞弓

陳淳　孫過庭
鮮于樞　鄧文原

鶴　　　鶴

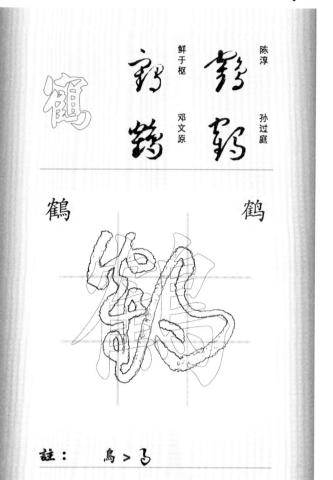

註：　鳥＞弓

王守仁　徐伯清
董其昌　懷素

鷗　　　鸥

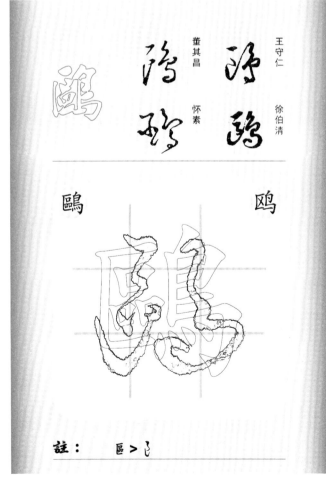

註：　區＞乙

皇象　敬世江
董其昌　宋克

鷹

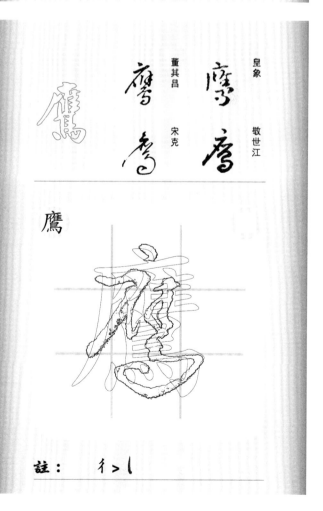

註：　彳＞㇄

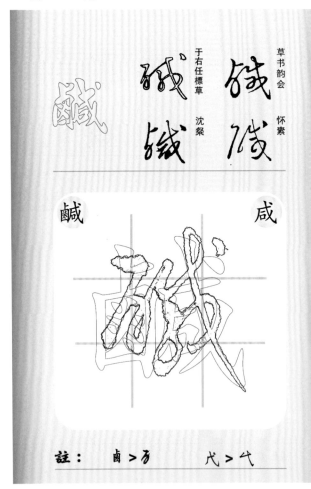

鹹　　　咸

草书韵会　怀素

于右任標草　沈粲

註：　鹵＞方　　　弋＞弋

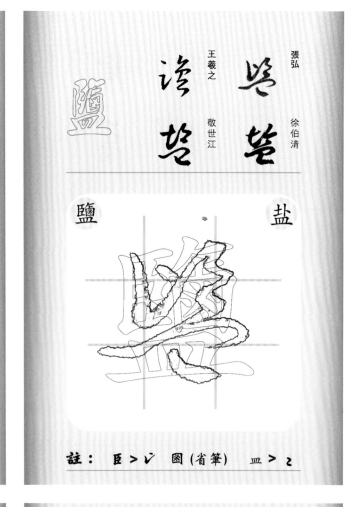

鹽　　　盐

張弘　　徐伯清

王羲之　敬世江

註：　臣＞レ　圖(省筆)　　皿＞乙

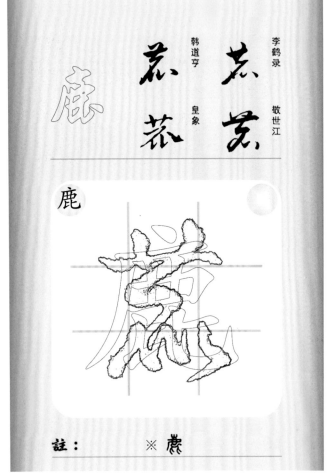

鹿

李鶴汞　敬世江

韓道亨　皇象

註：　　　※鹿

麗　　　丽

于右任標草　怀素

边武　智永

註：　　　※

麥

蘇軾　李世民
范成大
王衍

麥

註：　从＞心

麵

傅山　釋盧習草
王羲之　張弘

面

註：

麻

敬世江　孫過庭
徐伯清
屈大均

麻

註：

麼

黃庭堅　徐伯清
張弘　敬世江

麼

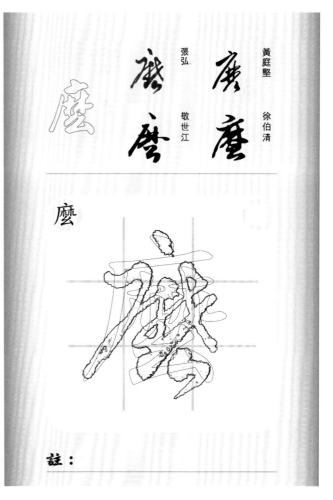

註：

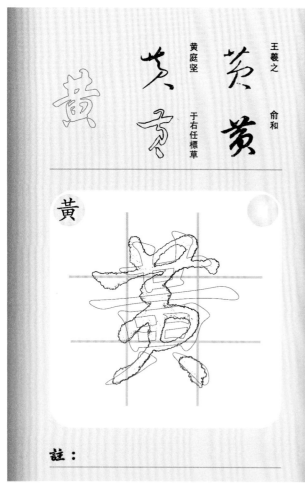

王羲之　俞和
黃庭堅
于右任標草

黃

註：

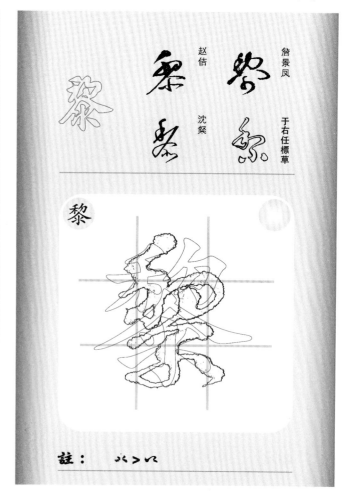

詹景鳳
趙佶
沈粲
于右任標草

黎

註：

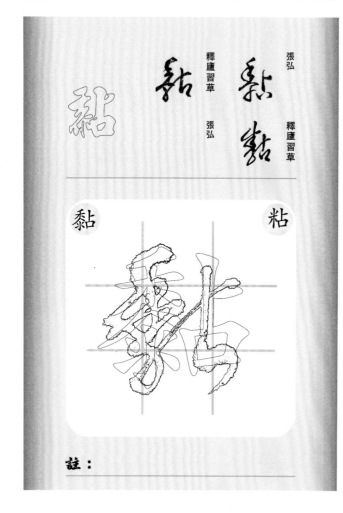

張弘
釋廬習草
張弘
釋廬習草

黏　粘

註：

皇象　怀素
草书韵会
敬世江

黑

註：

于右任標草　王寵

沈粲　欧阳询

默

註：

赵陶斋　怀素

韩逍亨　王铎

點　　　　点

註：

草书韵会　徐伯清

草书韵会　敬世江

黨　　　　党

註：

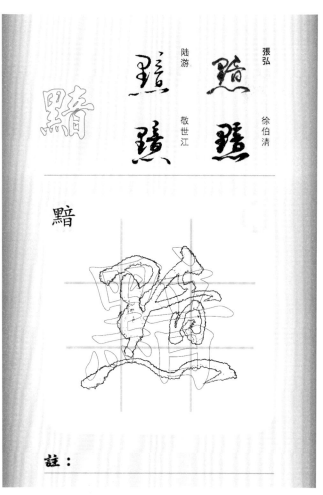

張弘　徐伯清

陆游　敬世江

黯

註：

鼎

徐伯清　董其昌

于右任標草　傅山

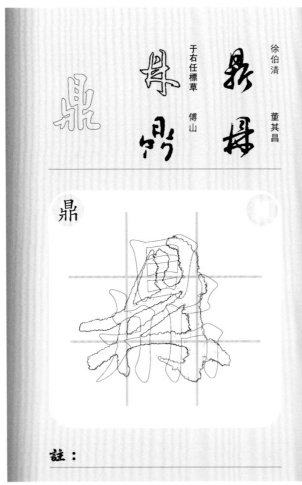

鼎

註：

鼓

于右任標草　文彭

王寵　懷素

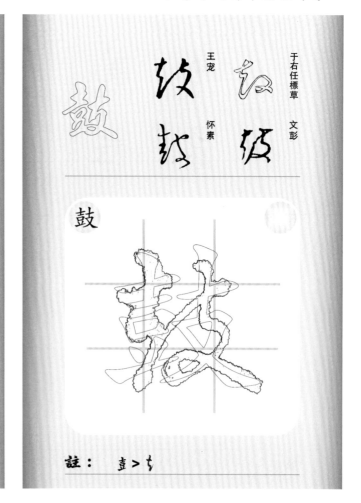

鼓

註：　壴 > ち

鼠

王羲之　王羲之

赵子昂　李怀琳

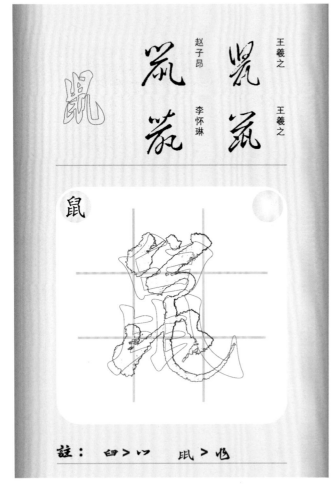

鼠

註：　臼 > 丷　　臼 > 心

鼻

懷素　宋高宗

敬世江　徐伯清

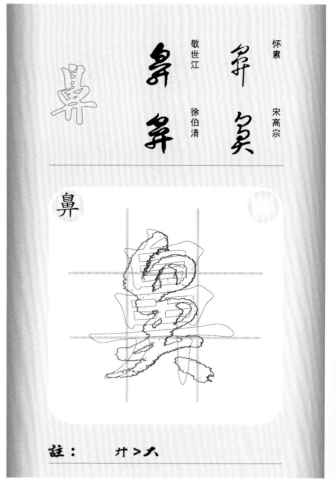

鼻

註：　廾 > 大

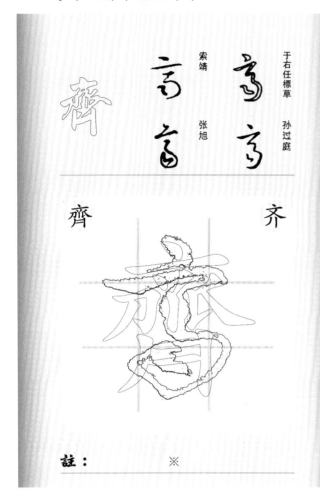

于右任標草　孫過庭
索靖　張旭

齊　　　　齐

註：　　　　　　※

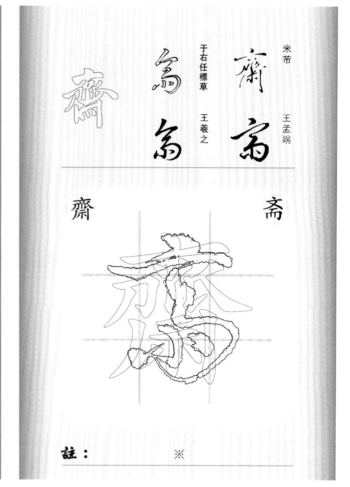

米芾　王孟端
于右任標草　王羲之

齋　　　　斋

註：　　　　　　※

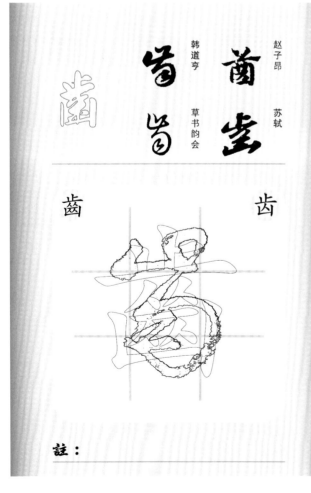

趙子昂　蘇軾
韓道亨　草書韻會

齒　　　　齿

註：

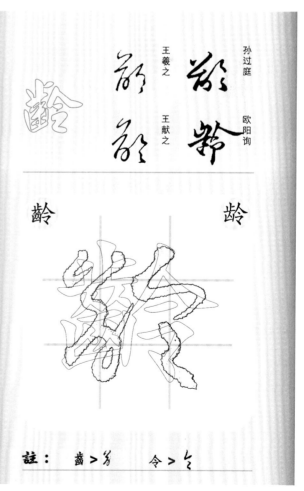

孫過庭　歐陽詢
王羲之　王獻之

齡　　　　龄

註：　齒＞⻭　令＞乞

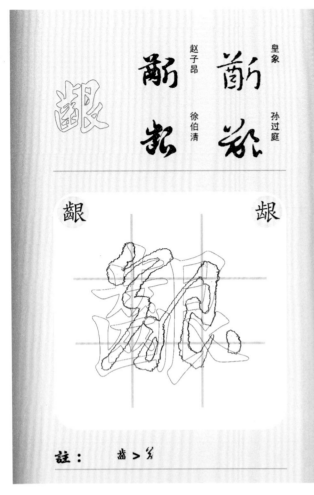

皇象　　孫過庭
趙子昂　徐伯清

齦　　　　　　齦

註：　齒＞彡

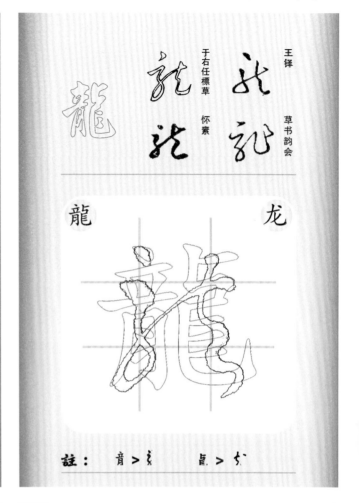

王鐸　草書韻会
于右任標草　怀素

龍　　　　　　龙

註：　音＞彡　　　＞彡

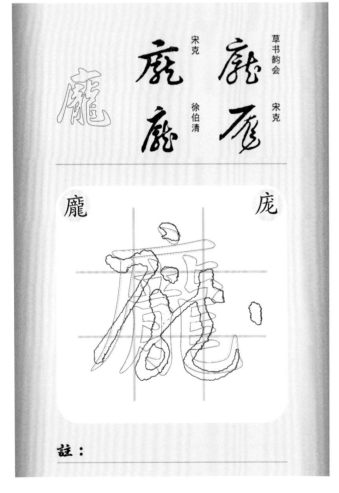

草書韻会　宋克
宋克　　徐伯清

龐　　　　　　庞

註：

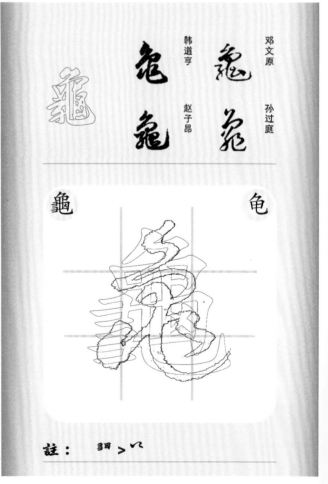

鄧文原　孫過庭
韓道亨　趙子昂

龜　　　　　　龟

註：　＞以

國家圖書館出版品預行編目資料

草書通識：小學中文科常用三千字 / 張弘著. --
初版.--臺中市：白象文化，2020.10
　　面：　　公分.
ISBN 978-986-5526-87-0（平裝）
1.草書 2.書法教學
942.08　　　　　　　　　　　　　　109011986

草書通識：小學中文科常用三千字

編　　　者　張弘（本名：張志弘）
校　　　對　張志弘
出版經紀　吳適意、林榮威、林孟侃、陳逸儒、黃麗穎
設計創意　張禮南、何佳諠
經銷推廣　李莉吟、莊博亞、劉育姍、李如玉
經紀企劃　張輝潭、黃姿虹、徐錦淳、洪怡欣
營運管理　林金郎、曾千熏
發 行 人　張輝潭
出版發行　白象文化事業有限公司
　　　　　412台中市大里區科技路1號8樓之2（台中軟體園區）
　　　　　出版專線：（04）2496-5995　傳真：（04）2496-9901
　　　　　401台中市東區和平街228巷49號（經銷部）
　　　　　購書專線：（04）2220-8589　傳真：（04）2220-8505
印　　　刷　中原造像股份有限公司
初版三刷　2020年12月
定　　　價　2000元

白象文化
www.ElephantWhite.com.tw
印書小舖
PressStore出版發行
f 自費出版的領導者
出 版 · 經 銷 · 宣 傳 · 設 計
購書 白象文化生活館